U0032380

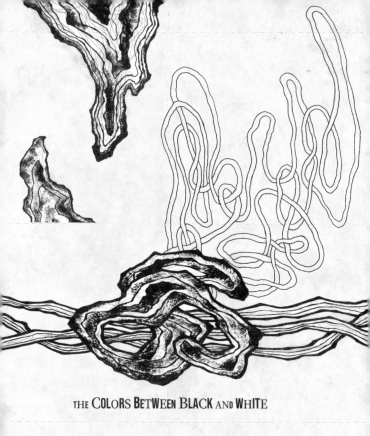

THE **COLORS** BETWEEN **BLACK** AND **WHITE**

遊藝黑白

THE COLORS BETWEEN BLACK AND WHITE

焦元溥 著

CONTENTS

01
CHAPTER
歐洲

EUROPE

前言

二戰後的歐洲音樂教育

　　收錄於第二冊的鋼琴家，除了寇瓦契維奇，皆出生於1944至1953這十年之間，在相似的大時代背景中成長。這是二次世界大戰結束，美蘇成為超級強權，世界秩序重組的時代。也是百廢待舉，從斷垣殘壁重新出發，求新也求變的時代。大環境如此，鋼琴家也反映世局，悲歡離合、幸運無奈，都在音樂裡細說從頭。

　　在第一冊的歐洲鋼琴家中，我們見到來自匈牙利、奧地利與西班牙的名家，也有法國與俄國學派專章，在本冊歐洲篇我們將首次見到來自德國和英國的鋼琴家。德國向來有悠久鋼琴演奏傳統，柏林更是音樂重鎮，二戰後卻發生劇烈轉變——作為戰爭發動者，德國要如何面對傳統，如何重新立足於世？歐匹茲，這位德國戰後唯一享有不墜國際名聲的鋼琴家，以人生經驗訴說他的心得與故事。英國向來是重要音樂市場，卻長期沒有培育出自己的鋼琴家與作曲家，原因又是如何？來自英國的唐納修帶來他的誠實觀點。除了討論英國鋼琴傳統，也訴說他特別的學習過程。

　　自十九世紀後半至二十世紀中，匈牙利出了極多傑出鋼琴家，更有人成為絕佳指揮。在第一冊我們看到桑多爾與瓦薩里的不凡人生，以及他們對老師巴爾托克和杜赫納尼——上一輩最重要的匈牙利鋼琴家——的回憶，前者作品更是訪問重點。本冊筆者非常榮幸能訪問到匈牙利在二戰後最重要的三位鋼琴家，朗基、柯奇許、席夫。他們年齡相近，在李斯特音樂院都是同學，都和卡多夏（Pál Kadosa, 1903-

1983)、拉杜許（Ferenc Rados, 1934-）和庫爾塔克（György Kurtág, 1926-）等重要音樂名家學習。從訪問中我們可以知道昔日匈牙利音樂教育的卓越之處，以及三人各自發展之路。巴爾托克的作品與演奏仍是訪問重點；他們的觀點不見得和桑多爾相同，彼此也同中有異，卻能殊途同歸。對於理解巴爾托克，這是非常有益且重要的參考。朗基對李斯特的見解以及席夫對德奧曲目的解析，也都能發人深省。

對於這三位鋼琴家，我也有非常難忘的回憶。萬分感謝朗基在百忙之中接受我的訪問，還給予非常溫暖的招待。席夫訪問是三次對話的總和，他慷慨又親切的教導令人難忘。在訪問之外，我也學到很多關於鋼琴調校的知識。同樣忘不了的，是和柯奇許共度的三小時。聽他既說又彈，知無不言的分享，任誰都會被這樣的知識、見識、能力與熱情深深感動。很遺憾，我等不到與他的第二次見面。在這篇訪問，我保留最大程度的原始對話樣貌作為紀念，也永遠感謝柯奇許曾給予的鼓勵。

DEZSŐ RÁNKI

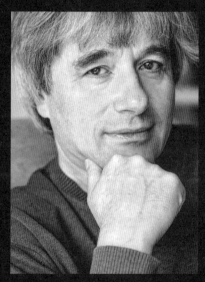

Photo credit: Csibi Szilvia

1951年9月8日生於布達佩斯，朗基8歲就讀於布達佩斯音樂院附小，13歲進入布達佩斯音樂院附中，後又於李斯特音樂院師承卡多夏與拉杜許；18歲即獲舒曼鋼琴大賽冠軍，從此演奏邀約不斷。朗基獲獎無數，包括曾於1978和2008年兩度獲得柯蘇特獎（Kossuth Prize），為匈牙利文化最高榮譽，也錄製諸多經典錄音，海頓、貝多芬、舒曼、蕭邦、李斯特、拉威爾、德布西、巴爾托克、史特拉汶斯基等等皆為所長。朗基技巧精湛、音色優美，也常和妻子克如筮（Edit Klukon, 1959-）合作廣受讚譽的鋼琴重奏，夫妻倆也常和兒子菲利浦（Fülöp Ránki, 1995-）演奏三鋼琴，為當代樂壇佳話。

關鍵字 —— 匈牙利音樂教育、卡多夏、匈牙利鋼琴學派、李希特、李帕第、米凱蘭傑利、庫爾塔克、巴爾托克（演奏、作品、詮釋）、李斯特（作品、詮釋）、海頓、舒曼、鋼琴重奏、身心平衡

焦元溥（以下簡稱「焦」）：請問您如何成為音樂家？小時候接受怎樣的音樂教育？

朗基（以下簡稱「朗」）：我不是自己決定要成為音樂家，而是自然發展成音樂家。在我小時候的匈牙利，學校教育系統發展極好，可說沒有任何天分會被忽略。我剛上小學，就有位年長女士來我們班上。她是鋼琴和視唱老師，但主要來調查學生是金耳還是木耳，有沒有音樂天分。她正巧是柯奇許第一位鋼琴老師，後來我和一群學生進入視唱班，一年後許多學生離開了，但仍有不少留下來。

焦：視唱班也用高大宜教學法（Kodály method）嗎？

朗：不完全是。高大宜教學法是給一般學生的教育，每個人都有聲

音，也就都能唱歌。高大宜認爲音樂應該如空氣一樣是生活必需，人生不可或缺的一部分。這個教學法旨在讓聲音、歌唱、頭腦、身體互相連結。我在專業班，雖然有用到一些，但主要仍用他爲專業學生寫的教材。很可惜如此教育後來沒有持續。我在視唱班一年後開始選擇樂器。學校本來希望我學小提琴，但那時很少人願意選，因爲看到國家狀況，不知未來能否維持這麼多樂團，學完之後可能失業。我是因爲家庭實在不富有，卽使要買初學者用的小琴都很困難，所以選鋼琴。

焦：鋼琴在匈牙利比小提琴便宜啊？

朗：當然不是，但租的很便宜，換算成現在一個月只要兩三歐元。雖然是很差的琴，只要有鍵盤和踏瓣，仍然可以學，而我進展很快。我念的學校是音樂學院的附屬中小學，讓音樂院學生練習如何教學，我的啓蒙老師就是一位年輕而有熱情的女學生。我和她學了5年，之後跟她的部門主管瑪台（Klára Máthé）女士又學了5年，17歲進入李斯特音樂院，直接從第二年開始念。

焦：一年後您就參加舒曼鋼琴大賽並獲得冠軍。

朗：那年非常辛苦，我得完成中學最後一年以及音樂院兩年的課程，還得開許多音樂會。我在1971年開始有演出，後來愈來愈多，到1974、75年，一年超過100場。回想起來，那大概是能把演出妥善準備好，還能有適當休息的演出極限了吧。我現在一年平均60到62場，這是更合宜的數字。

焦：您在音樂院跟卡多夏和拉杜許學習，可否談談他們的教法？您又怎麼看匈牙利鋼琴演奏傳統與學派？

朗：卡多夏有句名言「我的教法就是沒有教法」，而他是對的。每個人都不同，應該因材施教。藝術中最重要的就是獨特性，教學更要確

保每個人都不同。至於匈牙利學派,我真不知道能說什麼。一來我只有在匈牙利學習,無從比較;二來我不認爲匈牙利的音樂教育和鋼琴演奏手法,有能被特別辨認出來的獨特性,自然也就沒有所謂的「匈牙利風格」。以前不少匈牙利學生去莫斯科學習,我知道他們在那裡練得很勤,一天8到10小時是常事,學得很好;但比較我們學到的東西,似乎也沒什麼差別。我唯一可說的,是匈牙利的鋼琴教育源於李斯特:技巧雖然重要,但教學更重視對音樂的理解,包括樂曲的形式、結構、思想,要探究最深刻的內容。

焦:但無論是您或您之前的時代,匈牙利可出了非常多鋼琴大師。

朗:我的時代得歸功於學校教育體系完善,在我之前的時代大概就是李斯特以降的傳承,而杜赫納尼是非常重要的人物。他是天生的鋼琴家,不太練琴,卻始終有迷人的演奏能力,是那一代最好的演奏大師。他也是很好的作曲家,只是因爲風格是晚期浪漫派,沒有與時俱進而在今日受到忽略,但那無損其作品的價值。說到底,我想可能是匈牙利運氣好,出了很多音樂人才,雖然馬札爾人一般而言也被認爲是很有音樂性的民族。這像是我們的運動成就:匈牙利不過一千萬人口,但我們在國際體育賽事上得到的好名次可遠多於人口比例。

焦:在您學習時期,有沒有哪些匈牙利鋼琴家前輩曾經影響過您?

朗:我在1971年參加過安達(Géza Anda, 1921-1976)的夏日課程。他對我很好,但我沒有很喜歡他的教學方式。不過幾十年後當我回想他所教的,我覺得相當有用,他也是極好的鋼琴家。安妮・費雪對人總是很好,個性絕佳。當她在台上演奏,真有讓聽衆陶醉的魅力。至於季弗拉,很多人認爲他只是超技名家,但這對他完全不公平。他是史上最光輝燦爛的鋼琴家之一,而且是相當有魅力的人,我非常崇敬他。

焦:那匈牙利以外的鋼琴家呢?我想李希特必然是其中之一。

朗：是的，我盡可能蒐集他的全部演奏，大概有近300張他的錄音。
他很喜歡到布達佩斯演出，對匈牙利音樂家可謂影響深遠。我最先從
廣播中認識他，那立即讓我留下深刻印象：技巧和思考表達都非常精
確、乾淨，而且以深刻的人性呈現。很多演奏家的錄音和現場差別很
大，有的是錄音比現場好很多；有的不是現場彈不好，而是個人台風
壓倒一切，以致觀眾不能完全接收其所演奏的音樂。當我去李希特的
音樂會，竟發現他的錄音和現場所呈現的完全一致！現場彈得極好，
所做的一切又都和音樂符合。我會說他不是在演奏音樂，而是活在音
樂裡。我也見過他幾次，都在他的音樂會後。有次他來我的音樂會，
後來給我一封感想，很稱讚我的《梅菲斯特圓舞曲》。我的海頓和他
的非常不同，但他認為我言之成理，能接受我的詮釋。這是很大的鼓
勵，我非常珍惜並感謝。

焦：作為樂迷，我非常感謝您整理的「李希特在匈牙利」套裝錄音，
這真是寶藏。

朗：其實我只是受唱片公司邀請，從李希特在匈牙利的錄音檔案中挑
選，光是我得到的資料就有約50張CD之多，從1954到1993年，大概
每場演出都被錄下來。這些音樂會，我大多在現場，而我聽了所有的
錄音並和目前已存的錄音比較，就曲目和演奏兩方面考量，列出我的
選擇順序。我很高興最後唱片公司出版了14張，而非原先計畫中的4
到5張；也很高興他們聽我的建議，以音樂會為單位發行，而非把演
奏打散、依照作曲家重組。這14張真可說是精華了。

焦：除了李希特，您還有喜愛的鋼琴家嗎？其他音樂家呢？

朗：我也非常喜愛李帕第和米凱蘭傑利。李帕第留下的演奏不多，但
每曲都被他彈到最好。除了巴赫《D小調協奏曲》，他用了布梭尼的
版本，而我不是很喜歡，其他實在令我無話可說。他的早逝真是難以
想像的遺憾。某方面而言，米凱蘭傑利和李希特是兩個極端。後者盡

朗基夫婦（右一右二）與李希特（左一）（Photo credit: Dezsö Ránki）。

可能想演奏所有想彈的作品，曲目極多；前者卻一直維持少量曲目，年復一年琢磨。很多人批評米凱蘭傑利的演奏像電腦，這並不公允也非事實——那其實類似雕琢完美的大理石雕像，如同米開朗基羅的作品。他是非常敏銳的鋼琴家，感受很深，演奏盡可能逼近心中的完美境地。但他們也有相同處，就是都有無可比擬也難以言喻的現場魅力。這你必須親臨現場才能確實體會，即使透過錄影，都無法眞正理解他們的現場魔法。話雖如此，像這種具有強大藝術性格的音樂家，包括福特萬格勒、卡拉絲（Maria Callas, 1923-1977）和卡薩爾斯，縱使透過錄音，你還是可以明確感受到他們的個性。除了他們，我也非常喜愛布許（Fritz Busch, 1890-1951）；我建議你去看他指揮的《唐懷瑟》序曲，眞是不可思議的演奏。

焦：您在音樂院的時候跟庫爾塔克學過嗎？

朗：他不是我的老師，倒是我內人的室內樂老師，但在學校裡當然大家都認識，我也上過他兩次課，彈過他的一些作品。他實在是很好的作曲家，雖然彈給他聽也實在不容易，他總是不滿意。一方面他的想像力無邊無際，二方面他不大能清楚表達他要什麼，這當然很花時間。

焦：您會建議鋼琴家和他一樣，用直立鋼琴演奏或錄製他的曲子嗎？

朗：他喜歡那樣的聲音，但實際演出不見得合適。但我可以理解，因爲我也不喜歡現在的鋼琴——爲了配合愈來愈大的音樂廳，鋼琴被設計得愈來愈響亮。一旦超過某個界線，結果就是聲音沒有個性，只有大小聲而已。如果鋼琴家得和鋼琴拚搏掙扎才能彈出有特色的聲音，那音樂也不可能好。史坦威像是鋼琴中的狼，每種功能都很好，卻都沒有最好；但我比較喜歡狗，有某項特別突出即可，像老的貝赫斯坦。

焦：可否也爲我們談談巴爾托克的鋼琴作品呢？您錄製的《爲兒童》（Gyermekeknek）與《小宇宙》（Mikrokosmos）眞是迷人至極的經典。

朗：謝謝，我的確非常喜愛它們。從我接受音樂教育開始，巴爾托克的音樂就扮演相當重要的角色。對兒童而言，不只是《為兒童》與《小宇宙》，他的《匈牙利民歌》和《斯洛伐克民歌》也是很好的教材。匈牙利和斯洛伐克兩個民族一起生活好幾個世紀，音樂彼此互通，也需要一起了解。我近幾年來把《小宇宙》第一冊放到演奏會，效果出奇的好。雖然曲子常只有一條線或一個句子，原本也是為教學而作，但巴爾托克寫出音樂的本質，仍然可供欣賞，你也會覺得他寫這些真是樂在其中。

焦：巴爾托克自己的演奏，對您而言意義為何？

朗：那是理解他的音樂最重要的參考，所有人都應該聽，但不要模仿；因為他的演奏不只呈現他對作品的理解，也反映了他所處的時代，比較自由、像說話一般的演奏風格。如果只模仿他的演奏，卻不分辨哪些屬於樂曲詮釋，哪些屬於時代風格，那絕對不會是好演奏，也不能和我們這個世代的聽眾溝通。不過這種自由風格也展現出他對民俗音樂的研究。你聽匈牙利農民的歌唱，每次都不會一樣，卻有相同的本質。我們欣賞巴爾托克的演奏，也該注重其本質。

焦：那您怎麼看他的演奏錄音和其樂譜不一樣的部分？

朗：我覺得這些不同被誇大了。以我的經驗與心得，我並不覺得巴爾托克彈自己的作品，和他的樂譜指示有太大不同。當然身為作曲家，他有權力彈得不一樣，但演奏者仍然該照樂譜，包括節拍器速度指示。巴爾托克早期作品可能有些不適用，我們也都聽說過他用的節拍器很不準，只是一個掛了重物的繩子，但這並不表示他所有作品的節拍器指示都不準。整體而言，他的速度指示非常重要，是理解他作品的重要依據，但最後演奏者也必須了解，那所給予的只是方向。如果譜上寫每分鐘72拍，我們當然可以依實際演奏的場域、心情等等變數略為更動，可以彈74也可彈70，但絕對不應該彈成50，那方向就不對

了。這有點像舒曼，我覺得他給的節拍器指示非常重要，雖然多數演奏者都沒有照做。像《性情曲》的速度如果照譜上寫的彈，聽起來會和現在絕大多數演奏完全不同，但我覺得很合理——我想舒曼還是很清楚自己要什麼。

焦：可否爲我們談談他的三首鋼琴協奏曲？聽說您演奏了超過160次第三號？

朗：是的。他的三首鋼琴協奏曲很不同，但我都喜愛。我彈第二號也超過50次，只有第一號才30多次——沒辦法，它對指揮和團員而言實在太難了，但我愈彈就愈喜歡它，第二樂章是真正的多調性，非常有趣味——巴爾托克的作品永遠有調性中心，但不見得是大小調，也容許出現複調性或多調性，只能說最後會歸於一個中心。此曲另一個問題是音響平衡，有時很難在弦樂、打擊樂和銅管之間取得合適比例。

焦：您演奏時，打擊樂器是否都照巴爾托克的指示放在鋼琴旁邊呢？

朗：不見得。我們盡可能遵照，但有些場地這樣擺效果並不好，我在台上連自己的演奏都聽不清楚。但打擊樂器又不能離太遠，否則難以合在一起。比較常用的解決方式，是定音鼓仍然靠近鋼琴，其他打擊樂器可以稍微遠一點。他的《爲雙鋼琴和打擊樂器的奏鳴曲》(*Sonata for Two Pianos & Percussion, Sz. 110*) 的樂器配置就很實用，我演奏過很多次，尚未出現問題。

焦：在《第一號鋼琴協奏曲》中，您認爲作曲家真的把鋼琴視爲打擊樂器嗎？

朗：我想重點仍在層次。要在鋼琴上唱歌委實不易，於是以往的鋼琴演奏都側重於如何製造旋律，但鋼琴的真正長處在於多聲部、多層次，因此可以模擬各種效果，包括管絃樂。愈是好的演奏者，愈會開

發各種不同的層次。巴爾托克可以彈得很有節奏感、強化音樂中的節奏素材，甚至彈出敲擊性的聲音，但那只是他鋼琴演奏的一部分。

焦：巴爾托克曾說：「我認為我的《第一號鋼琴協奏曲》是非常成功的作品，雖然不論對樂團或是聽眾似乎都艱澀了點，這也就是為何我要寫第二號的原因。我希望創作出一部和第一號有所對照的協奏曲！它的管弦樂部分將寫得不那麼困難，主題材料也將令人『愉快』得多！」——您怎麼看第二號的「愉快」成分？

朗：我覺得此曲真的很「輕」，而且好玩，開頭主題像是從史特拉汶斯基《火鳥》（*L'Oiseau de feu*）借來的，還有各種風格的諧擬，但技巧實在難，也很耗體力。要表現這種「輕」與好玩，鋼琴家真得練到舉重若輕、游刃有餘，那又更難了。但我必須說，炫技並不是它的重點，此曲的鋼琴寫作也沒有往炫技層面發揮，只是需要這麼多音符來呈現想要的音響世界罷了。如果把它當成展示技巧的工具，那並不正確。以前我讀到保羅·維根斯坦和拉威爾對於其《左手鋼琴協奏曲》的爭辯，前者說演奏者不是作曲家的奴隸，後者憤怒回說：「演奏者當然是作曲家的奴隸！」——我就想，嗯，我們演奏家的確是作曲家的奴隸，只是我們是快樂的奴隸。

焦：您如何看巴爾托克的「夜晚音樂」？這算是他陰暗面的展現嗎？

朗：巴爾托克很愛大自然，研習關於大自然的種種，包括蒐集昆蟲標本。「夜晚音樂」雖然和夜晚有關，要表現的其實是大自然。夜晚或許只是過濾掉白天人為的嘈雜，讓人可以更清楚聽到大自然的聲音。因此我不覺得這是所謂的陰暗面，或者說這不是「陰暗」或任何其他詞句可以完全描述的音樂。它有很多面向與層次，而我們只能透過感受去理解。但我同意在這些音樂中，你可以感受到巴爾托克內心深處的孤寂，是他最內在的聲音。《第二號鋼琴協奏曲》第二樂章也有這種孤寂感：鋼琴獨自出現，而一切都在遠方。它讓我想起小時候我有

時會感覺到自己被很多細碎的聲音包圍，好像是在母親子宮裡聽到的聲音。

焦：這和巴爾托克三部舞台作品——歌劇《藍鬍子公爵的城堡》（*Bluebeard's Castle, Sz. 48*）、舞劇《木頭王子》（*The Wooden Prince, Sz. 60*）與《奇異的滿洲人》（*The Miraculous Mandarin, Sz. 73*）——的主題似乎也有共鳴？

朗：或許，但我更認為它們反映了二十世紀初期的趨勢——那時出現許多和精神分析有關的創作。然而巴爾托克的「夜晚音樂」一直寫到人生最後，而且愈寫愈內省、探索愈深。

焦：關於第三號這部作曲家遺作，對於未來得及寫上表情與速度指示之處，您如何決定，特別是第一樂章第一主題的速度？

朗：這的確是個問題，但如果你能沉浸於巴爾托克的音樂語言，還是會知道該如何處理。終其一生，他都在研究本於匈牙利語言的民俗音樂，將其旋律、節奏、語氣融入創作。即使作品沒有直接引用民歌，也總是有民歌元素，這個主題也不例外。會說匈牙利文的人自然比較好理解他的音樂，不會說的人也可透過聆聽匈牙利人說話、感覺其語韻並欣賞匈牙利民俗音樂來理解。只要能夠合乎這個旋律的組成素材來源，就能說是合理的詮釋。

焦：您聽過波里尼和阿巴多合作的巴爾托克第一、二號鋼琴協奏曲嗎？

朗：那正是一個好例子。這個版本鋼琴、指揮、樂團都極為精彩，每個音也都在正確的位置。能演奏成這樣，真是非常了不起，只是這兩曲的本質卻漏失了。你聽巴爾托克自己彈第二號的錄音片段，就可知道他雖然基本上照譜上的速度指示，句法仍然非常自由靈活，不像機

器切割出來的。樂譜只是骨架,演奏者必須賦予血肉與生命。當然,要有血肉,你必須先有骨架,但骨架絕對不是目的。

焦:您怎麼看第三號的第三樂章?柯奇許認為這是一段死亡之舞。

朗:我不覺得是死亡之舞,但的確是非常沉重也很匈牙利風格的曲子,即使它是三拍——匈牙利民俗音樂裡沒有三拍,只有二和四拍,且句子總是成對;這個樂章除了中間的賦格段落以外都是如此規律。它有很多不同性格,要在快速度中把這些如實表現確實不容易。

焦:巴爾托克到美國之後的作品,對您這樣的匈牙利音樂家而言,會顯得太美國化嗎?

朗:他去美國後融入了當地素材,也受美國影響,但本質並未改變。非常可惜他未能活得更久,因為這時期的作品像是新開始而非遺言,應該要寫更多才是。但另一方面,他在美國並不快樂,這也影響了他的健康。我最喜愛的巴爾托克,其實是1926年的他。那一年他寫了《鋼琴奏鳴曲》、《第一號鋼琴協奏曲》和《戶外》,把民俗素材嚴謹周密地融入自己建立的完整音樂體系,以經濟的手法呈現系統化的和聲、節奏、音階等等。

焦:可否也為我們談談李斯特?

朗:對現在的我而言,李斯特、海頓、舒曼是和我最接近的作曲家,或許這是因為他們都心胸開闊也發展出新視野。在李斯特的晚期作品裡,我們可以看到所有後來二十世紀音樂的種子,而他相當清楚這一點:他不建議他的學生彈,因為無法在音樂會獲得成功。直到今日,這句話都很正確,這些音樂完全不是為激起一般聽眾的興奮感而寫。不過我想補充,李斯特許多早期作品也很精彩,是他後期作品的源頭,比方說可能在1830年代中期寫成的《詛咒》(*Malédiction*)。此曲

在李斯特生前並未出版,「詛咒」這個標題是1915年出版時樂譜商加的,是手稿上對開頭主題的形容,但不該是樂曲標題,因為李斯特也對其他主題寫下形容。你聽這部他20多歲的作品,已經是多主題單一樂章構思,開頭主題更像是二十世紀中期出現的音樂。我不知道為何他最後放棄出版,或許是想把點子用到後來的創作,但實在值得多演出,特別是這是李斯特唯一寫給鋼琴與弦樂合奏的曲子。

焦:李斯特作品數量驚人地豐富,但出現在音樂會或錄音中的卻總是那幾首,這很可惜。

朗:我常覺得難過,有很多人說李斯特不是好作曲家,卻對他的重要作品一無所知。拜託,現在說的可是《浮士德交響曲》的創造者,怎能說是不好的作曲家呢!此曲一開始的主題,幾乎就是後來十二音列才會出現的寫法,這是何等的手筆!此曲我和內人常演奏他改編的雙鋼琴版:《浮士德交響曲》有兩個版本,李斯特在第二個版本後寫了雙鋼琴版,但在兩個版本之間他其實也改了另一個接近第一版的雙鋼琴版,只是從未出版。我覺得這個版本更有趣,寫得也更好,因此常演奏。我們現在還演奏《但丁交響曲》的雙鋼琴版。

焦:您怎麼看李斯特改編自己的作品?像這兩首交響曲最後的合唱,雙鋼琴版真的有效果嗎?

朗:效果非常好!想不到吧!李斯特真是改編的天才,完全知道在鋼琴上要如何編排才會有好層次。我們也常彈他改編成雙鋼琴的貝多芬《第九號交響曲》。雖然鋼琴不能模仿歌手和合唱團,但我們覺得整體而言,不少樂段的效果比原作要清楚,演奏時總是很享受。我們也彈他的交響詩四手聯彈改編,像是《前奏曲》、《塔索》(*Tasso, Lamento e trionfo, S. 96*),還有鮮為人知但實在精彩的《從搖籃到墳墓》(*Von der Wiege bis zum Grabe, S. 107*)。我們也常演奏四手聯彈版的《耶穌受難路》(*Via Crucis, S. 53*),每次演出都有特殊體會,大家都該聽一

聽這些好曲子。

焦：您們也考慮彈聖桑改編的雙鋼琴版李斯特《B小調奏鳴曲》嗎？

朗：此曲可能是鋼琴文獻中最偉大的創作，我想原作已經夠好，就不需要彈改編了。當然我能想像它對聖桑而言是多麼大的靈感來源，激發出許多幻想，以致他要改一個雙鋼琴版來實現。但我還是把它留在紙上就好。

焦：您會以歌德的《浮士德》來解釋李斯特《B小調奏鳴曲》嗎？

朗：其實我們看李斯特其他有明確標題甚至故事內容的曲子，這些內容也不是很重要。他的音樂自有其邏輯，可以和文字有關，但脫離文字仍言之成理。標題是表現故事與詩意，不是對音樂的實際描述。《浮士德》的主題是人在善惡中探索未知，《B小調奏鳴曲》也是這樣的旅程，但說它只能是《浮士德》，那又把它說小了。我從來沒有設定哪個主題是梅菲斯特、哪個又是瑪格麗特，也不覺得這是好做法。即使是有明確標題的《浮士德交響曲》，第三樂章〈梅菲斯特〉也是第一樂章〈浮士德〉的鏡子，李斯特用相同素材轉化出不一樣的性格；第二樂章〈葛麗卿〉也用了來自第一樂章的素材，是高度整合性的作品。我們看此曲完整的標題——「浮士德交響曲，三種性格的練習（改自歌德）：一、浮士德，二、葛麗卿，三、梅菲斯特」，就會知道作曲家並非以此曲來「說故事」，而是用音樂展現文字無法訴說的性格。

焦：您現在也常彈李斯特的鋼琴協奏曲嗎？

朗：常彈，而它們必須很仔細地對待。李斯特在譜上寫下非常多指示，如果只把它們彈成炫技作品卻無視這些要求，其實對曲子不公平。不過我最喜歡的是《死之舞》，這是李斯特以單一主題變化出各

種性格的曠世經典，有極其精彩的想像力與執行手法。

焦：您在最後會如西洛第編訂的版本，添上雙手八度上行半音階嗎？

朗：我覺得這是很有效果的作法，也這樣彈過幾次。西洛第這樣編是因為李斯特這樣彈，雖然我們也不能一味相信他的話而不經思考，但如此版本總是很有意義。現在大家追求原意版，最好沒有任何編輯者的個人意見，但作曲家不會在譜上記錄所有東西，特別是時代風格。對於當時每個人都知道也會做的事，就不必寫在譜上了；但對於遠離那個時代，現在已不知道的我們，這樣的編輯版就是很重要的參考。

焦：您怎麼看李斯特匈牙利的那一面？

朗：李斯特沒有機會認識真正的匈牙利民俗音樂，他所蒐集的僅是匈牙利上流階層的音樂。他聽過一些匈牙利主題的創作，裡面或許引用了民俗音樂，但都是有名有姓的作曲家寫成的作品。他聽過城市中吉普賽音樂家演奏所謂「匈牙利風格」的作品，但那其實是吉普賽人的音樂。就音樂風格而言，我不覺得李斯特很匈牙利。他認為自己是匈牙利人，也以匈牙利祖國為榮，但他不會說匈牙利文。不過我們不該把這點看得太嚴重，認為他在裝腔作勢，因為那時匈牙利上流社會很多人都不會說匈牙利文，貴族階級的語言是德文。我雖然從來沒有彈過他的《匈牙利狂想曲》，但它們很多是非常好的作品。

焦：但為何李斯特在他的晚期作品，比方說第十六到十八號《匈牙利狂想曲》，似乎突然捕捉到了真正的匈牙利音樂？

朗：晚期的李斯特很特別，去除了所有不必要的東西，一方面朝向未來新方向，一方面探索內心最深刻的感受。或許他沒說錯，他真有匈牙利的內心，雖然本質上他是非常現代的人，放在任何時代皆然。

焦：您覺得在他內心深處，上帝與魔鬼各占幾分呢？

朗：我們無須懷疑他是非常宗教性的人。早在他15歲的日記——就內容而言其實不算日記，而是閱讀諸多宗教、哲學、文學作品後的摘要與心得——其中百分之八、九十的內容都和宗教有關。李斯特留下大量信件，大概沒有一頁未提到上帝和聖母。這樣一位一生都沉浸在宗教的人，到了晚年當然沉澱出相當不同的心靈世界，我們也可以從他的作品中感知，這種神祕純粹的宗教體悟與感受。當然，他也對另一面非常理解，且很有興趣，感受也同樣愈來愈往神祕純粹的方向走，四首《梅菲斯特圓舞曲》就是好證明。前兩首仍可說和萊瑙（Nikolaus Lenau, 1802-1850）的詩作有關，後兩首只能說是李斯特意念的音樂化，僅是梅菲斯特的形象，《梅菲斯特波卡》也是如此。

焦：李斯特晚年有三首查達許舞曲，其中一首叫作《死亡查達許》（*Csárdás macabre*），您怎麼解釋這個不尋常的題名？

朗：我不確定，只能說個人感受：查達許是地道匈牙利風格的舞曲，最好是能看匈牙利人怎麼跳。這個題名可能是想表現舞蹈的強度，要跳到最後一絲氣力、無視身體極限的感覺。

焦：也請您談談海頓與舒曼吧，特別是您是舒曼鋼琴大賽的冠軍。

朗：我開過好幾次全場海頓獨奏會，每次彈他的作品，都讓我覺得是打開窗戶呼吸新鮮空氣，非常愉悅且享受。他的音樂直接明確，沒有什麼隱含的奧義或哲理，但你也永遠猜不到下一步會是什麼，想法驚奇有趣又總是清楚乾淨。匈牙利一直維持對海頓的喜愛，也有演奏海頓的傳統，這點我相當引以為傲。我小時候就喜愛舒曼，但參加比賽是老師的決定，她認為我可以去試試看。我彈了很多他的作品，現在又回來彈他的小曲子，像是《青少年曲集》，極其優美的音樂。我覺得舒曼雖然非常著名，仍有極多創作不被大眾知曉；鋼琴曲如此，歌

曲更是。我內人和一位男高音長期合作，彈了上百首歌曲，包括許多舒曼。聽眾通常只知道《女人的愛情與生命》（*Frauenliebe und–leben, Op. 42*）、《詩人之戀》、兩組《聯篇歌曲》（*Op. 24* 與 *Op. 39*）等等，但還有好多精彩得不得了的歌曲等待大家熟悉。

焦：像《性情曲》（*Humoreske*）就是極好但意外地乏人問津之作。

朗：我覺得它被標題害了。現在大家看到 humor 就只想到「幽默」，而不知 humor 原來是「身體中的液體」，指人的各種性情。《性情曲》關乎各種性格，不是幽默，而各種性格在此有相當好的發揮與平衡，和《克萊斯勒魂》是同一路的精彩作品。不只此曲，舒曼很多作品的標題都無法概括他的音樂，音樂還是比文字更廣大。我最愛的舒曼作品是《大衛同盟舞曲》，或許它不是那麼均衡，但有舒曼最美最動人的手筆。

焦：也請談談您和夫人的鋼琴重奏？您們當年在洛克豪森音樂節（Lochhausen Festival）登場，大獲好評，一路演奏至今，現在偶爾還加上令公子菲利浦，成為難得的三鋼琴組合。

朗：我們在 1985 年開始合作，到現在已經彈了超過 500 場，演奏了非常多的雙鋼琴與四手聯彈曲目，從莫札特到梅湘《阿門的幻象》（*Visions de L' Amen*）。你知道嗎，我還算過裡面有多少個音符，大概 3 萬 6 千多個。

焦：您怎麼會想到要算！

朗：有次我們在德國巡迴演奏，途中我把帶的書都看完了，突然想起有位作曲家朋友看到這密密麻麻的樂譜，驚嘆不知道有多少音符。既然我沒事做，乾脆就來算一遍，哈哈。我們的小兒子菲利浦也很喜愛梅湘，最近才彈了《從峽谷到星辰》（*Des Canyons aux Étoiles*）的鋼

琴部分，接下來也要繼續挑戰他的其他作品。我們沒有逼他學，是他自己對鋼琴產生興趣，從三、四歲就開始。我們現在一起演奏巴赫的《三鍵盤協奏曲》和莫札特的《三鋼琴協奏曲》，作曲家杜卡伊（Barnabas Dukay, 1950-）是菲利浦的老師，也為我們寫三鋼琴作品，包括原創作品與巴赫改編曲。他是很好的作曲家，我很高興能有好作品可以演奏，還和家人一起。

焦：您的演奏一直精進，但除了近年和夫人錄製了莎替、李斯特和杜卡伊以外，已經好久沒有錄音問世，實在希望您能多錄些。

朗：我以前錄了大約50張唱片，但這二十年來對錄音實在沒有興趣，我也不想逼自己去做自己不喜歡的事。就看緣分吧。

焦：最後，可否請您說幾句話為這訪問作結？

朗：音樂很重要，非常重要，但是，我的花園更重要——這不是說我愛園藝多過音樂，而是我認為一個健全平衡的人生，比只追求音樂來得重要。我很享受家庭生活，享受在家裡的時光，當然音樂也包括在內。有位神父曾說，以他多年為人做臨終禱告的經驗，他從來不曾聽到有人說「真可惜，我所成就的還不夠」，而是說「真遺憾，我付出的愛還不夠」。音樂很好，但為了音樂而失去人生，那所得到的音樂，或許也不會是當初想要追求的那種面貌了。

柯奇許

1952-2016

ZOLTÁN KOCSIS

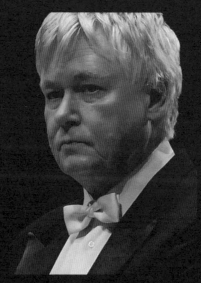

Photo credit: MUPA

　　1952 年 5 月 30 日出生於布達佩斯，柯奇許 5 歲開始學習鋼琴，1963 年進入巴爾托克音樂院學習鋼琴與作曲，後於李斯特音樂院師承卡多夏與拉杜許。他鋼琴技巧精湛出群，是二十世紀後半最驚人的超技名家，曲目從巴洛克至當代，所錄製之拉赫曼尼諾夫鋼琴協奏作品全集、德布西與巴爾托克之鋼琴獨奏協奏作品全集等等，都是史上不朽經典。他才華洋溢，在作曲、改編曲與指揮亦有長才，在音樂學研究、評論與唱片製作上也有卓越成績，曾共同創立布達佩斯節慶樂團並擔任匈牙利國家愛樂音樂總監。2016 年 11 月 6 日逝世於布達佩斯。

關鍵字 —— 理查・史特勞斯、技巧訓練、曲目培養、東歐鐵幕、匈牙利國家愛樂、指揮、李希特、卡多夏、拉杜許、巴爾托克（演奏、作品、詮釋）、維也納傳統、德布西、民俗音樂、荀貝格、十二音列、《摩西與亞倫》、庫爾塔克、皮林斯基、管弦樂改編曲

焦元溥（以下簡稱「焦」）：非常感謝您在百忙中接受訪問。

柯奇許（以下簡稱「柯」）：很高興能在這裡和你談話。你知道我幾年前發過極嚴重的心臟病。我很幸運能復原，還沒有損傷到演奏與行動能力，雖然能給鋼琴演奏的時間又變少了……彈琴實在太耗體力了。

焦：您那時在排練理查・史特勞斯《寡言的女人》（*Die schweigsame Frau, Op. 80*），聽說您要在匈牙利指揮他全部的歌劇？

柯：我是希望他所有歌劇都能在匈牙利演出過。如果已有好演出，像布達佩斯歌劇院極為精彩的《沒有影子的女人》（*Die Frau ohne Schatten, Op. 65*），那我就不必演出了。我近年來指揮了《奇想曲》（*Capriccio, Op. 85*）、《和平紀念日》（*Friedenstag, Op. 81*）、《達芙妮》

（*Daphne, Op. 82*），還有舞台演出的芭蕾舞劇《約瑟夫傳奇》（*Josephs Legende, Op. 63*）。另有很多在計劃中，包括搭配霍夫曼史塔爾（Hugo von Hofmannsthal, 1874-1929）改編莫里哀戲劇演出的《中產貴族》組曲（*Der Bürger als Edelman, Op. 60*）、歌劇《戴娜之愛》（*Die Liebe der Danae*）、《昆特蘭》（*Guntram, Op. 25*）、《火之需要》（*Feuersnot, Op. 50*），最後會是《間奏曲》（*Intermezzo, Op.72*）搭配荀貝格的歌劇《日復一日》（*Von heute auf morgen, Op. 32*）。《間奏曲》在戰前似乎演出過，但《日復一日》會是匈牙利首演，這兩齣故事其實滿像的。我也常指揮史特勞斯的交響詩，像是《阿爾卑斯交響曲》，但特別願意推廣他少為人知的創作，像是《馬克白》（*Macbeth, Op. 23*）、《來自義大利》（*Aus Italien, Op. 16*）和《戲謔曲》（*Burleske, Trv145*）等等。我是那種「覺得需要，就一定要去做」的人。只要有好作品還沒在匈牙利演出，我就努力促成。比方說我首演了包括《古勒之歌》（*Gurrelieder*）在內的10部荀貝格作品，還有史特拉汶斯基的《狐狸》（*Renard*），我也總是做我想做與認為應該要做的事。

焦：除了推廣，我想您呈現全集或補足曲目，似乎另有深意在其中。

柯：是的，因為我希望能藉此掃除刻板印象。比方說《間奏曲》是寫法非常現代的歌劇；大家聽了它，而且和荀貝格一起聽，必然更能體會史特勞斯的豐富。他不是像大家認為從《玫瑰騎士》（*Der Rosenkavalier, Op. 59*）以後就走浪漫派回頭路的作曲家，《和平紀念日》甚至有類似十二音列的段落。一般人心中的史特勞斯，其實只是建立在《莎樂美》、《玫瑰騎士》、《最後四首歌》（*Vier letzten Lieder, TrV 296*）等著名作品的印象而已。當然它們是好作品，但其他也是。每部史特勞斯的歌劇都有獨特性，甚至有其風格，並不見於他的其他歌劇。從《艾蕾克特拉》（*Elektra, Op. 58*）到《最後四首歌》，作曲家經歷了很多，而這都很重要——我認為他寫的所有作品，哪怕只是一個動機、一個句子，都非常重要，因為他是那麼重要的人物。

焦：您是罕見的全方位音樂家，鋼琴、演說、教學、指揮、作曲、改編樣樣都行，總有計畫要做，我想您正是因此個性而培養出全方面的能力。但回到鋼琴演奏，我知道您在14和17歲的時候各有一次內在危機：之前您覺得自己沒有演奏技巧，之後您覺得沒有足夠曲目。但您後來成為二十世紀至今最偉大的鋼琴家之一，更有極為廣泛的曲目，我很好奇您當時自我突破的歷程。

柯：我14歲的時候就想演奏很多作品，但很快就發現技巧不夠，而技巧來自練習。即使是天縱奇才如季弗拉，也是需要練習才能獲得那樣鬼神莫測的技巧。他不只一天練8小時，還常常帶手套練，尤其在音樂會之前。這是他的祕訣：帶上手套，你無法真正感覺到琴鍵；當你習慣之後再把手套拿掉，觸鍵會變得靈敏一百倍。

焦：哈哈，他變成鋼琴界的豌豆公主了！您也這樣練嗎？

柯：我還真試過呢！我沒有練到每天8小時，但我非常專心地練4、5個小時，專注於音階、琶音、雙音、八度等等基礎技巧，後來也獲得我想要的目標——各指獨立且具有彈性的手。我的手夠大，讓我不受限制地演奏任何我想彈的曲子，例如拉赫曼尼諾夫全部的鋼琴曲，李斯特最困難的幾首歌劇模擬曲等等。至於曲目，作為演奏家，我必須建立曲目。因此在得到匈牙利廣播電台主辦的貝多芬比賽冠軍後，我又開始一輪非常專注嚴謹的練習。我幾乎取消所有演出，認真練了2年。那時幾乎沒有什麼收入，不過反正和父母一起住，其實沒有太多開銷。當然我知道我不可能在所有作品與風格都達到同樣的高度，特別是情感上不親近的作曲家或作品。比方說我很愛拉赫曼尼諾夫，卻不怎麼喜愛史克里亞賓。我仍然指揮史克里亞賓，但作為鋼琴家，他對我而言仍然太怪異了。有些作曲家我到現在都避免演奏，因此雖然我也彈巴赫、海頓、莫札特等等，但我早期曲目主要專注於拉赫曼尼諾夫、德布西、巴爾托克、貝多芬、李斯特和舒伯特這幾家，包括他們的室內樂。

焦：這已經非常豐富了。想必這也是您錄製巴爾托克與德布西鋼琴作品全集、以及拉赫曼尼諾夫鋼琴與管弦樂作品全集的原因。

柯：有時我會選擇新曲目或不熟悉的作曲家，但絕不把那當成「郊遊」，只是彈一二曲好玩而已。對於上述我特別喜愛的作曲家，我更是幾乎演奏了他們所有的鋼琴作品，也指揮他們的其他創作，包括德布西與拉赫曼尼諾夫的歌劇。我也想要向國人介紹他們的所有作品。我第一首演奏的拉赫曼尼諾夫協奏曲，正是最少人彈的第四號；我在1977年的演出，應該是此曲的匈牙利首演，我也很早就彈了他的《第一號鋼琴奏鳴曲》。對我而言，深入並廣泛地鑽研一位作曲家，方是真正理解並掌握其風格的方法。當然這意味曲目有限，但又有誰是什麼都演奏呢？連曲目多到不可思議的托斯卡尼尼，都有未指揮過的作品，包括《遊唱詩人》（*Il trovatore*）。總之，透過這樣的方法，我真的可以說，對於我喜愛的作曲家，他們都是我「精神上的財產」。

焦：回首過去，在鐵幕中成長是什麼樣的經驗？

柯：匈牙利那時和外界幾乎隔絕，樂譜和唱片都很難買到，但也因此我們渴望知道外界的發展。原本在蘇聯朱丹諾夫主義（Zhdanov Doctrine）影響下，匈牙利當局把許多當代作品扣上「形式主義」的帽子，即使是巴爾托克《奇異的滿州人》都不許演奏。但1968年之後，政治情勢開始緩和，我們得到更多自由，我也第一次聽到布列茲、凱吉和史托克豪森（Karlheinz Stockhausen, 1928-2007）的作品。1970年我們還成立了新音樂工坊（New Music Studio），介紹各式各樣的當代音樂。更好的是，出國旅行變得簡單些；一般人不行，但藝術家可以，因為匈牙利需要我們在西歐曝光，作為匈牙利的代表。我第一次去巴黎就是1972年和朗基一起到西歐巡迴演出。作為匈牙利新生代音樂家，那時我們引起很多注目。

焦：您曾跨國簽署了〈七七憲章〉（Charta 77，捷克／斯洛伐克反體制

運動的象徵性文件），那對您有任何影響嗎？

柯：我必須和一些高層談話，接受一些「諮商」，但沒有像外界想得那麼嚴重，我還是得以自由發展我的演奏。我差不多在1983至1985年建立完我的鋼琴曲目，接下來就可放心開始發展指揮事業。

焦：您就在那時和費雪（Iván Fischer, 1951-）共同創立了布達佩斯節慶樂團。

柯：隨著政治控管愈來愈鬆，愈來愈多機會出現，布達佩斯節慶樂團就是一例。不過那時只是一年三次演出的暫時組織，真正成為全職，還是要等到政治在1989年徹底改變之後，由布達佩斯市買下這個樂團開始。我待到1997年，後來接受匈牙利國家交響樂團的邀請擔任總監。那時布達佩斯節慶已達到極高水準，不再需要我；匈牙利國家交響卻不然，我必須從頭嚴格訓練。

焦：我聽了您們的不少錄音，實在展現頂尖水準，您一定花了很大的心力！

柯：你不知道的是以前完全不是如此。以前他們的全稱是「匈牙利國家音樂會交響樂團」，團員竟說：「嗯，我們是音樂會樂團，所以不需要排練。」——你能想像嗎？我和這種態度奮鬥三年，最後無以為繼，索性在2000年解散樂團，邀請國際評委重新甄選團員，改名為匈牙利國家愛樂。從那時至今，我一年花35週在訓練樂團，才有你聽到的成果。也在那時，我接下飛利浦唱片公司的邀請，錄製巴爾托克鋼琴作品全集，以及匈牙利唱片公司的邀請，錄製巴爾托克新版本全集。後者已經進行了一半，錄了11張專輯，希望在有生之年，我能完成這套錄音。

焦：為了達到您追求的音樂目標，自然必須訓練樂團，但您花這麼多

時間在匈牙利國家愛樂，我想應該也有實現個人音樂目標以外的企圖吧？

柯：我希望能爲匈牙利年輕音樂家創造機會。匈牙利不是沒有人才，但如果國內沒有好樂團，他們多半只能出走。好長一段時間，匈牙利年輕音樂家都以考上鄰國名團爲目標，在德國和奧地利演奏。我希望能改變這樣的狀況，讓他們可以留在國內，否則繼續下去，匈牙利不會有好的音樂發展。

焦：您在音樂院也曾修習指揮嗎？可否談談當年的學習？

柯：我的指揮技巧是自己摸索出來的，沒有跟誰學過。就音樂學習而言，我倒是從指揮家西蒙（Albert Simon, 1926-2000）身上得到很多。與其說他是指揮，不如說他是全方位的音樂家，而且是匈牙利樂界幕後非常重要的人物。大家都喜歡向他「學習」：到他家聊天喝茶聽唱片，聽他談各種事物與音樂見解。許多後來我從多年實踐中才了解的作法與概念，包括如何處理長強音（agogic）、彈性速度、重音表現法（accentuation）和結束聲音等等，都是在他那裡第一次聽到。

焦：聽說李希特對您也影響深遠。

柯：1969年我第一次聽他的現場演奏，回家後整整一週沒碰鋼琴——沒辦法，實在太震撼了！那樣的藝術成就、完美與深刻，是我可望而不可及的高度，後來是我對音樂的熱情才把我拉回琴椅上。不過當我真正認識他，和他合作舒伯特四手聯彈時，我已是具有獨立思考的音樂家，於是常常和他辯論。比方說，我指出舒伯特手稿上有許多「明晰」（marcato）符號，我覺得這些很重要，他則認爲沒有那麼重要。他其實對考古沒有太大興趣，我向他建議過無數次，希望能一起演奏舒伯特《原創法國主題嬉遊曲》（*Divertissement sur des motifs originaux français, D.823*）全本三樂章，他卻堅持只演奏第一樂章，因爲他覺得

後二樂章是後人的新發現,而他不喜歡新發現。他也很堅持使用他手上的樂譜版本。說實話,那幾乎都是昔日俄國版,有些實在很糟。有時我實在不能理解,為何他對新出版的東西都那麼沒興趣,但若放到他的音樂觀,那我就可以理解了。

焦:這是什麼意思?

柯:這一點李希特和我非常相似:我們都在作品中尋找真實與真理,在意作曲家的初衷 —— 他們為何要寫這首曲子?又為何決定完成這首曲子?換句話說,要理解李希特的個性和音樂,必須知道他真正在意的其實不是紙上寫的那些,而是音樂背後的實質情感或意念。當然這不是說我們就不重視樂譜,李希特仍然非常講究譜上的音符與指示,但他像福特萬格勒一樣,更看重音符背後的東西。

焦:也請談談您兩位重要的老師,卡多夏和拉杜許。

柯:拉杜許非常有趣。表面上他教我演奏技巧,但當我愈來愈了解他的想法,我就知道他是何其獨特罕見的音樂家。因此我和他一起演奏雙鋼琴與四手聯彈,也為他改編了許多雙鋼琴作品。我從和他一起演奏中學到的東西,甚至比跟他上課還多!卡多夏雖然不是很重要或有名的作曲家,但他確實是好作曲家,寫出不少傑作。他有非常特別的聲響、聲部編排和風格,本於巴爾托克但又不模仿他。他對音樂與鋼琴演奏的手法,也可說和巴爾托克一脈相承。透過他的教導,我深入理解了巴爾托克的演奏手法與詮釋觀點,包括先前提到的如何處理長強音、彈性速度、重音和結束聲音等等。此外,他對德布西的詮釋真是令我大開眼界。比方說重音,從以前到現在,許多鋼琴家把德布西彈得一點重音都沒有 —— 這是和德布西本人演奏完全不同的方式。德布西留下的有聲演奏雖少,但已足夠我們歸納出他強調某一音或句子的手法。附帶一提,他在這些錄音中都沒有什麼錯音。史特拉汶斯基說得對,他真是一位偉大的鋼琴家。實在可惜他沒留下更多錄音!

不只是德布西，以巴爾托克和拉赫曼尼諾夫這樣的鋼琴大家，他們的錄音實在不夠多，我多麼希望巴爾托克能錄下他的《鋼琴奏鳴曲》與《戶外》啊！

焦：那您怎麼看巴爾托克演奏自己作品的錄音？他的演奏速度和譜上指示並不都一致，同一曲的不同時期錄音速度也不同，這是否表示我們不需要那麼在意他給的速度？

柯：當我製造音樂，我的想法在頭腦、在心裡、在手指、在指揮棒，但最終音樂是聲響現象。如果我不能讓想法成為聲響經驗，那我就沒有達到目標。如果演奏過快，超過演出場所的聲響效果；或演奏過慢，超過聆賞者所能接受，音樂都不會成功，因此速度至為重要。許多人說，拉赫曼尼諾夫演奏的蕭邦《第二號鋼琴奏鳴曲》，急板終樂章彈太快，我恰恰覺得相反——只有如此速度才稱得上急板，這幾乎是我唯一聽得下去的演奏。許多人說從巴爾托克演奏自己的作品判斷，他並不忠於自己寫的節拍器速度。我持相反意見：對巴爾托克的作品來說，節拍器速度是最重要的指示，那是對其樂曲性格最關鍵的提示。如你所說，他的錄音並沒有完全照譜上的速度，但我們要考慮當時的錄音技術；在78轉唱片一面只能錄4分鐘的限制下，他能怎麼做？以《組曲》（Suite, Sz. 62）為例，他還改變順序，一面錄第一、三首，另一面錄第二、四，才能最經濟地收錄於唱片兩面。當巴爾托克能夠不受時間限制錄音，比方說他為哥倫比亞唱片公司錄製的《小宇宙》，基本上他就照著節拍器指示來彈了。

焦：那您如何看巴爾托克在音符上的更動？比方說他錄製的《野蠻的快板》，頑固低音的重複和譜上不同，但兩次錄音都相同。這是否表示我們可把錄音視為他對樂譜的修改？

柯：我從兩方面來看。第一，巴爾托克演奏他的作品，只有兩首背譜，就是《外西凡尼亞之夜》（Evening in Transylvania, 10 Easy Pieces,

Sz.39 No.5）和《野蠻的快板》，我認爲這是記憶失誤。第二，作曲家
在演奏時所想，遠比單純的演奏家要多。巴爾托克最後一場音樂會，
是和他太太與萊納指揮芝加哥交響合奏他的《爲雙鋼琴與打擊樂器
的協奏曲》。進行到某處，巴爾托克突然彈出和譜上非常不一樣的音
樂，其他人只好停了下來，等到他終於又回到樂譜才能繼續合奏。音
樂會後，萊納問他剛剛發生什麼事了，巴爾托克說：「喔，剛剛小鼓
犯了一些錯，可是那個錯給了我音樂上的可能，讓我覺得我必須要就
那一段發展些什麼。」你看，偉大作曲家是這樣想的！蓋希文也是，
他似乎總是在卽興發揮，不太管自己譜上寫什麼，連在錄音室也一
樣。所以我們要理解作曲家作爲演奏／詮釋者和作曲者的不同。他的
演奏可能充滿卽興更動，但那是根據錄音當下的狀態決定，他並沒有
想要更改樂譜。

焦：您怎麼看鋼琴家巴爾托克以及他所代表的學派？

柯：匈牙利鋼琴學派建立於李斯特、杜赫納尼和巴爾托克這一脈傳
統。不過無論音樂或技巧，我不覺得李斯特學派和雷雪替茲基學派有
很大不同，也不覺得匈牙利學派和俄羅斯學派有顯著差異。就音樂而
言，不只有李斯特和巴爾托克的詮釋傳統，匈牙利學派仍然保有中歐
這一路的手法，包括維也納傳統，因爲在奧匈帝國體制下，昔日匈牙
利音樂家多數仍去維也納進修。所以杜赫納尼很關鍵，因爲他當年大
可去維也納，卻選擇留在布達佩斯音樂院。無論如何，維也納傳統可
說是匈牙利學派的核心。這非常重要，你看匈牙利音樂家的曲目就可
發現這一點，我們保存了非常廣泛的德奧作品。我可以從安妮・費雪
和布倫德爾的演奏中聽到相似的東西，甚至也可以從布倫德爾和巴爾
托克的演奏中感受到共同點，連技巧都有相通之處，卽使表面上他們
是那麼不同。

焦：所以匈牙利學派其實整合了中歐傳統，又有自己的獨到之處。

柯：而這獨到之處還必須感謝巴爾托克和高大宜，因爲他們在二十世紀初把德布西介紹到匈牙利，爲鋼琴演奏帶來新的技巧與聲響，也讓德奧傳統不再主導匈牙利學派。不然就作曲而言，杜赫納尼仍然深受以布拉姆斯爲代表的維也納影響，而演奏和創作實爲一體兩面。以我的觀點，我會說請想像「以德布西的風格去統一維也納學派」，那就是巴爾托克的演奏。由作曲手法來看，巴爾托克也融合了多樣歐洲傳統。他從維也納、布拉姆斯風格出發，加上自身所處的匈牙利傳統——這裡不只有李斯特，還有艾克爾（Ferenc Erkel, 1810-1893）、莫夏尼（Mihály Mosonyi, 1815-1870）、郭德馬克（Karl Goldmark, 1830-1915）等民族主義風格的浪漫派，然後有理查‧史特勞斯的短暫影響，再來就是德布西與東歐民俗音樂。你必須要先理解上述風格，才能確切掌握巴爾托克。因此，他所代表的是主流而非邊陲，而且是爲歐洲音樂帶來嶄新視野與創作材料的主流。德布西過世時，巴爾托克曾評價他是比理查‧史特勞斯更重要的作曲家。史特勞斯雖然非凡，仍依循著華格納與布拉姆斯的路線，在《艾蕾克特拉》之後甚至走回頭路；德布西卻可說更新了歐洲音樂，在人生最後還提出新觀點。我對史特勞斯的看法和巴爾托克不同，但在我心中巴爾托克和德布西一樣，都開拓出前所未見的天地。

焦：巴爾托克認爲德布西是其時代中最偉大的作曲家，他也相當讚譽史特拉汶斯基，只是後者並不喜歡巴爾托克，原因居然是民俗音樂。關於這點，一如您認爲巴爾托克不是邊陲而是主流，有一派觀點會覺得既然如此，那巴爾托克可以被「中性」演奏，以「歐洲現代音樂」來詮釋，不需要側重其民俗素材。您認爲呢？

柯：我不認爲我們匈牙利的手法是唯一解，但我相信重要的風格元素，諸如譜上的節拍器速度指示、彈性速度、重音表現等等，是詮釋巴爾托克絕對不能捨棄的要素，而這些都和民俗音樂有關。如果只把他視爲中歐作曲家與歐洲文化的一部分，無視其作品中的民俗特殊元素，那其實破壞了他的音樂傳統。和史特拉汶斯基不同，民俗音樂是

指揮台上的柯奇許（Photo credit: Laszlo Kenez）。

理解巴爾托克作品的核心。他的音樂瀰漫著民俗音樂素材,在最小的單位都可找到。

焦:巴爾托克的民俗音樂不限於匈牙利,雖然他也因此被攻擊:在匈牙利和羅馬尼亞兩國交惡之後,有人批評他居然以羅馬尼亞民歌譜曲。您怎麼看他相當寬廣的民俗音樂使用?

柯:先別忘了在巴爾托克採集羅馬尼亞民歌的時候(一次大戰前),外西凡尼亞仍是匈牙利領土。巴爾托克的《羅馬尼亞民俗舞曲》(*Romanian Folk Dance, Sz. 56*)最早的曲名是《匈牙利境內的羅馬尼亞民俗舞曲》,一戰後才改名。巴爾托克相當清楚如果他想要採集並理解匈牙利民俗音樂,他就必須也採集與理解東歐周圍地區的音樂,包括羅馬尼亞、斯洛伐克、保加利亞、塞爾維亞、斯洛文尼亞,甚至遠至阿拉伯地區,他實在是真知灼見。此外,即使巴爾托克只從三個國家蒐集羅馬尼亞民俗音樂,他仍然採集了約5,500百首羅馬尼亞民歌。他把自己訓練成一位頂尖的民族音樂學者,而以他對羅馬尼亞民歌的了解,他也完全有資格運用如此素材與音樂語彙作曲。許多他的經典名作,包括小提琴第一、二號狂想曲、小提琴奏鳴曲、《小奏鳴曲》等等,其實都根基於羅馬尼亞民俗音樂,而他發揮得多麼美!

焦:一般人害怕民俗風,在於「韻味」實在難以掌握。雖然巴爾托克記譜已經相當精細,我想還是無法完全重現他要的彈性速度與語韻。

柯:所以錄音很重要。像《外西凡尼亞之夜》譜上有很多關於重音和彈性速度的指示(見下頁譜例),但無論我們如何讀譜,如果沒有錄音,實在無法僅從樂譜就得到和巴爾托克本人一樣的彈法。這段旋律並非民歌,但其中仍有匈牙利文語韻。像開頭可說是8個音節:匈牙利文很多字有8個音節,這段音樂應該要照語韻的抑揚頓挫處理。不只在鋼琴上可以做到,我很努力地試驗,證明管弦樂和合唱團也能表現巴爾托克的彈性速度和重音法。

焦：對於非匈牙利人，甚至如我一樣的亞洲人，我們能夠掌握好巴爾托克的民俗風格嗎？

柯：幾年前我指揮東京交響樂團演奏《管弦樂團協奏曲》，第三樂章中段的中提琴與木管樂句也有如此8音節說話句。經過我仔細講解和示範，團員很快就能掌握要領，演奏出幾乎地道的匈牙利語韻。巴爾托克和高大宜作品也不時出現五聲音階，特別是後者，和中國音樂很類似。我想只要夠敏銳夠用心，經過適當學習，亞洲樂團——其實是任何人——也能演奏好匈牙利音樂。如果不會說匈牙利文，可以多聽匈牙利民俗音樂與民歌，最好還能聽羅馬尼亞、斯洛伐克、保加利亞等地的民歌，一如巴爾托克當年的採集，熟悉這樣的音樂與語韻。

焦：從巴爾托克在《第一號小提琴奏鳴曲》或《第四號弦樂四重奏》所展現的實驗來看，他其實已經寫出相當近似十二音列的概念，是因為民俗音樂素材讓他無法繼續往此方向走去嗎？

柯：巴爾托克最初認為十二音列和匈牙利民俗音樂不可能有關，後來修正看法，看到連結兩者的可能。這正展現了他的高度才華。《匈牙利農民歌曲即興》（*Improvisations on Hungarian Peasant Songs, Sz. 74*）有不少段落就是證明，第七首尤其是好例子，嘗試同時呈現民歌與十二音概念。其實若看《奇異的滿州人》的開始與最後和弦，比對曲中的四音骨幹，就概念而言也和十二音列互通，同時期的《三首練習曲》（*Three Studies, Sz. 72*）也是如此。這和荀貝格幾乎在相似時期發展，因此反過來說，這顯示十二音列的概念無法避免。這是作曲歷經長久發展之後的必然思考方向，連史特拉汶斯基晚年也都運用此概念

寫作。巴爾托克的無調性與十二音列實驗時期很短，影響卻很深。如果我們比較《奇異的滿州人》和之後的《第五號弦樂四重奏》、《為弦樂、打擊樂和鋼片琴的音樂》（*Music For Strings, Percussion & Celesta, Sz. 106*）、《為雙鋼琴與打擊樂器奏鳴曲》與《嬉遊曲》（*Divermento, Sz. 113*）等作品，就會看到巴爾托克的視野更為寬廣，對調性之間的關係有更精深的見解，能夠看到雙調性與多調性的可能。我會用多重類型（poly-modality）來稱呼他在作品中所達到的成就。從《二十首匈牙利民歌》（*20 Hungarian Folksongs, Sz. 92*）或合唱作品《賽凱伊之歌》（*Székely Songs for Male Chorus, Sz. 99*）等等創作，也可看到巴爾托克許多極其有趣的實驗。像《二十首匈牙利民歌》第二首〈古老的悲嘆〉（Régi keserves），主旋律是一首極其古老的民歌，巴爾托克卻以另一種調性為它配上和聲，而兩個調性真能合在一起。如果沒有對荀貝格作品的研究，巴爾托克可能走不到這一步。

焦：我覺得還有一點很耐人尋味，巴爾托克似乎沒有直接推崇荀貝格是偉大作曲家，但他永遠在說「荀貝格的實驗」，而他也在做荀貝格的實驗。

柯：自從巴爾托克認識荀貝格作品之後，我們就可以在他的創作中看到各式荀貝格的實驗，而這可以追溯至荀貝格1909年的《三首鋼琴作品》（*Drei Klavierstücke, Op. 11*）。你聽此曲第二樂章開頭：

再比較巴爾托克寫於1916年的《組曲》的第四首：

特別是開頭旋律的再現：

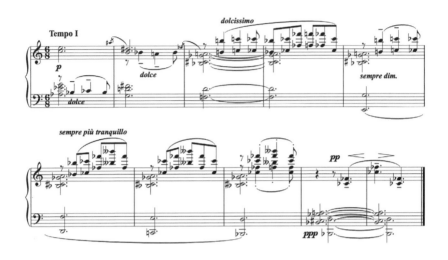

這兩曲不可能沒有關係,巴爾托克必然是以荀貝格為靈感。關於巴爾托克的音樂,實在有太多可以討論。即使我已經研究他40多年了,我至今仍常有新發現。我會把許多想法寫在一年後要出版的新巴爾托克全集樂譜之中。

焦:這真是太好了!巴爾托克音樂另一個要素是「夜晚音樂」。這其中除了有自然界聲響模擬,也有不少非常陰暗的元素,您如何解讀?

柯:他一直都著迷於夜晚的聲響,也用了許多自然界聲響。像《第三號鋼琴協奏曲》第二樂章中段的鳥鳴聲應是來自北卡羅萊納的阿許維爾(Asheville, North Carolina,巴爾托克於1943至1944年在那裡過冬)——我到那邊的時候,真的聽到和曲中極為相似的鳥鳴。《管弦樂團協奏曲》的第三樂章也是夜晚音樂,不過那是紐約或美國的夜晚。巴爾托克的音樂整體而言確實相當陰暗,你很難在他作品中找到輕易的快樂,我甚至會說沒有快樂。就連三首鋼琴協奏曲的終樂章,那都是狂野舞蹈,但非快樂。

焦:第三號也是嗎?

柯:與其說是快樂,我覺得第三號的終樂章更像是死亡之舞(Danse Macabre)。這個樂章總讓我想到他《小曲集》(*Bagatelles, Sz. 38*)的最後一曲〈圓舞曲〉——節奏像,情緒也像,好似以冰冷眼光看著自己昔日的戀人和別人跳舞。對我而言,第三號是巴爾托克最海頓風格的作品,形式非常古典,對位豐富高超,內容則是愛,只是這愛是蓋爾(Stefi Geyer, 1988-1956,巴爾托克昔日的單戀對象)多過迪塔(Ditta Pásztory-Bartók, 1903-1988,巴爾托克第二任妻子),非常複雜的心情。

焦:巴爾托克到美國後風格變得國際化,您認為他本質上有所改變嗎?

柯:就表面而言他的確改變很多。如果他沒有到美國,《管弦樂團協奏曲》不會是我們今日聽到的面貌,但我想他的內心仍然非常匈牙利。不只是《第三號鋼琴協奏曲》、《中提琴協奏曲》與《管弦樂團協奏曲》中的濃厚鄉愁,他仍寫出《無伴奏小提琴奏鳴曲》這樣的創作,本質並無改變。他的一生,就像是匈牙利歷史的縮影。

焦:您怎麼看巴爾托克之後的匈牙利作曲家?

柯:由於李蓋提很早就離開匈牙利,庫爾塔克可說是最好的代表。若說巴爾托克像是匈牙利歷史的縮影,庫爾塔克就是二戰後匈牙利作曲家的縮影。他早期作品從晚期巴爾托克風格開始創作,1957年至巴黎向梅湘等人學習,並研究魏本作品之後,風格開始往無調性與十二音列探索,但作曲開始變得困難。他寫了自己前五部有出版編號的作品,然後回到匈牙利沉澱思考。當他找到自己的語言,作曲也就變得愈來愈容易,最終到了爐火純青之境,全世界都想要他的曲子。

焦：對您而言，他最大的特色是什麼？

柯：不只是優異的音樂家，庫爾塔克還是充滿人性溫暖的人。現在許多當代作曲家的創作變成技術和個人風采的展示，但你聽庫爾塔克的作品，無論他用什麼技法或你覺得那是什麼派別，都會覺得「這是為我們而寫的創作」。如果把這點列入考量，我會說他是當代最偉大的作曲家。我非常期待他即將完成的歌劇〔獨幕歌劇《終局》（*Fin de partie*）於 2018 年 11 月 15 日於米蘭史卡拉歌劇院世界首演〕。

焦：作為演奏者，您如何傳承庫爾塔克的詮釋？他是少數極為堅持必須完美按照他意念演奏的作曲家……

柯：如同我剛剛所舉巴爾托克的例子，再怎麼精細的記譜法，都沒辦法完整表現作曲家想要的句法，庫爾塔克更是如此。這就是為何演奏一首作品，最好能有作曲家在場。如果能向庫爾塔克學習他的創作，聽他解釋如何表現其彈性速度──當然，這得花很多時間──最後應能掌握其藝術的基本原則，至少不會背離他的想法。說到底，音樂詮釋最困難但也必須最自然的，就是「如說話般表現」，並且講出音樂的意義。不只庫爾塔克如此，所有作品皆然。

焦：他也是您在音樂院的老師，可否談談他的教導？

柯：庫爾塔克大概是我見過想像力最豐富的人。從以前到現在，每次我為他彈些什麼，他都會告訴我新鮮又有趣的觀點與想法，而且總是非常誠懇。比方說莫札特《第十七號鋼琴協奏曲》第二樂章，鋼琴出場帶出主旋律，卻很快就停了。為什麼會這樣？再仔細看，這段旋律總是停止，直到結尾才會完整出現。如此伏筆，作曲家是要告訴我們，他有非常重要的話要說。每次主題中斷後都開啟一個回憶，即使這個樂章是 C 大調，聽起來仍然非常哀傷，有太多故事在其中。莫札特的音樂多數在說日常生活，人的種種姿態、舉動、行為、感受、回

憶⋯⋯人的一切都在那裡，等待我們去解讀。又如莫札特《第二十七號鋼琴協奏曲》開頭序奏這段：

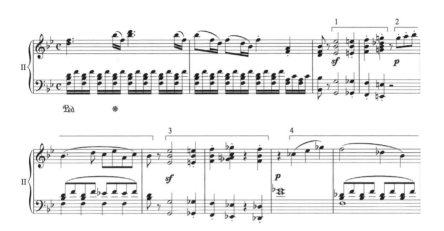

庫爾塔克會說1像是孩子問爸媽非常尷尬的問題，2則是爸媽隨便敷衍過去，但3是孩子繼續問，最後4是爸媽終須面對的百感交集。庫爾塔克教我如何從音樂中找出這些小戲劇，也啟發我如何詮釋音樂，如何以我的方式演奏。我想，或許他是當今在我音樂生活中最重要也最偉大的人物。

焦：您的藝術觸角非常廣泛，和詩人皮林斯基（János Pilinszky, 1921-1981）也是好友，庫爾塔克也為他的詩作譜曲。我讀了包括《偽經》（Apokrif）在內的一些作品，非常喜歡。可否談談他？

柯：的確，對我而言，他也是非常重要的人。他不是軍人，卻捲入二戰；不是猶太人，卻進了集中營，還是女子集中營。你知道他是窒息而死嗎？他心臟病發作被送入急診室，氧氣面罩不知為何脫落了。唉，這實在太悲慘。至今我還是常讀他的作品，不光是詩，還包括其他文集。我認為他不只是詩人，也是一位偉大哲學家，其筆下關於生

活、宗教、人和神的關係等等,都給我深刻的省思。他的筆法非常簡約,詩作幾乎就是名詞和動詞,很容易翻譯,希望有更多人能知道他的創作。

焦:您補寫了荀貝格《摩西與亞倫》(*Moses und Aron*)第三幕,我很好奇您對此劇的看法 —— 我是荀貝格迷,但對此曲和他的《小提琴協奏曲》始終有理解困難,覺得難以「進入」寫這二曲的作者世界。對我而言,在這兩曲的荀貝格似乎和之前的荀貝格不太一樣。

柯:哈哈,你和史特拉汶斯基很像,他說《摩西與亞倫》可以和荀貝格之前所有作品分開,自成一格。不過我不同意這個觀點。對我而言,《摩西與亞倫》是荀貝格創作中不可分割的一部分,甚至是最荀貝格的荀貝格。希望你聽了我的詮釋之後能改變想法。

焦:當初怎麼會有補完全劇的想法?寫作過程一定很辛苦吧!

柯:我以半舞台的音樂會形式演出過《摩西與亞倫》,第三幕請歌手以朗誦方式呈現。我一邊聽一邊想,這實在太蠢了,應該有人來補寫第三幕。無論寫出來的成果如何,一定都比讀劇方式要好。既然沒人寫,那我就來寫吧!補完第三幕首先需要讓自己完全融入荀貝格的音樂語言,如果能夠掌握他的作曲文法,寫出來的作品就不會聽起來差距太遠。其次是研究荀貝格留下來的草稿與想法,盡可能照他的意思寫作,包括從前兩幕的音列組成與角色設定來發展。寫作過程的確很辛苦,但我也得到很多幫助,包括荀貝格後人。最驚險的是電腦失竊,幸好我做什麼都有備份。我為這個版本付出全力,但它只是提供演完全劇的一種可能,我也樂見日後有其他作曲家提出不同版本。

焦:最後要請問,您創作出許多精彩至極的管弦樂改編曲,可否談談這方面的心得?

柯：啊！這我可以和你聊好幾個小時。簡單說，首先我希望很多精彩作品能夠得到曝光機會，被更多人欣賞，因此我改編了一些德布西和巴爾托克的歌曲，並且把它們組合成音樂會套曲。又如德布西《被遺忘的映像》（*Images Oubliées*），這是非常有趣的曲子，但鋼琴家很少演奏。拉威爾改編了第二樂章〈薩拉邦德舞曲〉，既然如此，那我也把前後兩樂章改完，至少給指揮機會演出全曲，增加能見度。此外，就像我說的，我和李希特都很在意作曲家的初心爲何。像李斯特的〈歐伯曼山谷〉，很多段落明顯就像是給長笛或大提琴來演奏，可見作曲家有管弦樂聲響在腦海，只是或許缺少動力或時間實現。既然如此，我們爲何不試著實現呢？同理，拉威爾之所以只改了《庫普蘭之墓》（*Le Tombeau de Couperin*）中的四曲，而沒改〈賦格〉和〈觸技曲〉，原因不是對管弦樂團而言這兩首太難改——真有作品能難倒像他這樣的配器大師嗎？——而是編制不允許。拉威爾當初是爲小樂團改編，如此編制無法展現〈觸技曲〉所需的效果。我設想如果拉威爾不受限制，他會如何改〈觸技曲〉；當然，我也加了自己的想法，把拉威爾在其他作品中展現的手法融入其中，使這首〈觸技曲〉成爲向拉威爾致敬的改編。最後，多年樂團工作使我累積了豐富心得，我也將其呈現於我的改編曲。

焦：您這首〈觸技曲〉真是神奇，中段是美妙無比的幻想世界，每一段都像打開一扇關於拉威爾的窗戶，透過不同景色清楚呈現作曲家的形象。

柯：謝謝你的讚美。這樣吧，我給你我的改編曲樂譜，還有我補寫的《摩西與亞倫》，你帶回去研究，我們下次就這個主題再好好討論吧！

焦：非常感謝您，我們下次見。

席夫 1953-

ANDRÁS SCHIFF

Photo credit: Birgitta Kowsky

1953年12月21日出生於布達佩斯，席夫5歲學習鋼琴，進入李斯特音樂院後，先跟隨瓦妲許（Elisabeth Vadász）學習，後成為卡多夏、拉杜許、庫爾塔克等人的學生，又於倫敦向馬爾康（George Malcolm, 1917-1997）研習巴赫。他在柴可夫斯基大賽與里茲大賽皆獲佳績，從此展開輝煌演奏事業。席夫演奏精湛，錄音等身，無論現代鋼琴與古鋼琴皆得心應手，也擔任指揮，曾錄製莫札特與貝多芬鋼琴奏鳴曲與協奏曲全集、舒伯特鋼琴奏鳴曲全集與諸多巴赫鍵盤作品等等，許多更為二次錄製，對巴爾托克、舒曼、布拉姆斯、楊納捷克等等亦有深入詮釋。他獲獎無數，直言不諱，英國女王於2014年冊封其為爵士。

關鍵字 —— 高大宜教學法、巴爾托克（演奏、作品、詮釋）、杜赫納尼、卡多夏、拉杜許、庫爾塔克、匈牙利音樂教育、馬爾康、古樂演奏、古鋼琴、柴可夫斯基音樂大賽、里茲音樂大賽、海頓、舒伯特、莫札特、貝多芬、楊納捷克、彈性速度、顧爾德、霍洛維茲、巴卡合奏團、東西文化交流

焦元溥（以下簡稱「焦」）： 可否談談您的早期音樂教育，還有高大宜教學法？

席夫（以下簡稱「席」）： 高大宜教學法針對兒童，他認為每個人都要會唱歌，而且要接近民歌。所以我自小學階段就受到很好的音樂教育，而且是公家提供。除了視唱，我也學鋼琴、理論、和聲、對位、作曲等等。這是很平衡的學習，我甚至從7、8歲就開始演奏室內樂，那是音樂教育中相當重要的一環，很可惜如此教育隨著高大宜過世而消失。以前匈牙利的小學花很多時間教音樂，現在一週大概只有一次音樂課，還常被挪為他用。只能說世界改變了，大家不認為音樂有那麼重要了。

焦：您跟瓦妲許女士學琴時，她是否就以巴爾托克《爲兒童》與《小宇宙》爲教材？

席：是的，這眞是我這一代人的幸運，因爲如此音樂語言就成爲我們的母語。此外以前布達佩斯仍有很多人認識巴爾托克，我聽了很多關於他的故事，感覺對他很熟悉。我小時候一邊是巴爾托克的《爲兒童》與《小宇宙》，一邊是巴赫《創意曲》（*Inventions*）和《瑪達蓮娜曲集》（*Notenbüchlein für Anna Magdalena Bach*），在學琴之始就接觸到最好的音樂，爲一生的品味與知識都打下良好基礎。就鋼琴技巧發展而言，《爲兒童》與《小宇宙》眞是不可思議，不但能解決所有問題，還介紹了民族音樂與二十世紀各種音樂流派，眞是繼巴赫之後最偉大的鍵盤學習教材。

焦：您至今只錄過一張巴爾托克鋼琴獨奏專輯，希望您能多錄些，我們實在需要您這樣和巴爾托克本人演奏美學相似的詮釋。

席：我的確想多錄一些巴爾托克，很高興你也聽巴爾托克自己的錄音。我常納悶，爲何那麼多鋼琴家彈他的曲子卻不聽他的錄音？他的演奏不只絕不敲擊，還非常浪漫——但不感傷，有自由且合理的彈性速度。我相信如果我們有貝多芬的演奏錄音，聽起來也會充滿自由的彈性速度，因爲樂譜無法註記一切。巴爾托克是記譜大師，記錄民歌時用了極其精細的音符，但你比對他彈的和他寫的就知道，他音樂中有那麼多說話語氣，但他不會這樣記譜——演奏者要理解音樂的道理，然後用自己的方式表現。現在多是不去理解音樂，拿節拍器照著彈，那就毫無音樂可言了。

焦：您錄了巴爾托克三首鋼琴協奏曲，卽使在技巧最艱深的第二號，也一樣彈出優美音色和非敲擊性的聲音。

席：巴爾托克留有演奏此曲的片段，我覺得很精彩，特別是第二樂章

他彈得像是悲嘆，但你在波里尼或安達的錄音裡卻聽不到說話語氣，句子沒有情感連結，後者還是匈牙利人呢！我實在不理解。此外，巴爾托克常以琶音奏法彈和弦；這不是他手指搆不到，而是為了增加表情。他的左右手也常不對在一起，但處理得有道理：只要左手低音負責和聲基礎，他就會讓左手先於右手，為泛音提供良好的基頻。以前的名家，像費雪和柯爾托等人也都這樣彈，是到二次戰後人們被所謂的「正確主義」洗腦，左右手才必須要合在一起。但究竟誰規定要合在一起呢？從來就沒這種規定啊！這不是「老式」（old-fashioned）彈法，而是符合音樂道理的彈法。樂團也是一樣。演奏同一個和弦，長笛或小提琴能先於低音提琴或長號出現嗎？當然不行。也不可以同時出現，高音要在低音之後晚一點點出現，這才合乎聲學原理。但現代人要左右手必須合在一起彈，這真是錯誤。

焦：說到昔日鋼琴演奏，在您學生時代，杜赫納尼仍然影響很大嗎？

席：當然，校內鋼琴教授幾乎都是他的學生，總在談他。有次他演奏貝多芬《克羅采奏鳴曲》，小提琴起音高了，他居然就即席升半音來彈。還有次他演奏舒曼《青少年曲集》，彈到〈小賦格〉那段忘了，但他記得這是賦格，於是就用舒曼的風格即興演奏一首賦格曲，把對譜聆聽的觀眾嚇傻了。無論如何，他是一等一的鋼琴巨匠，很可惜其多數錄音無法忠實呈現他的偉大，除了他晚年在佛羅里達的實況，曲目有貝多芬《第十六號鋼琴奏鳴曲》和舒伯特《G大調奏鳴曲》。有次我放這張唱片給安妮‧費雪聽，她大嘆：「這是我第一次從唱片認出我老師的演奏啊！」不只是鋼琴家，他是作曲家、指揮家、音樂院院長、布達佩斯愛樂協會主席……對二戰前的匈牙利而言，杜赫納尼就等同於布達佩斯的音樂生活。難得稱讚人的巴爾托克也很敬愛他，杜赫納尼也很早就正視巴爾托克的非凡才華，總是想指揮推廣他的作品，雖然他的指揮功力實在不怎麼樣。

焦：您怎麼看他的曲子？

席：以現在來看那是太維也納風格了，或許不是「偉大」創作，但幾乎都是好作品。你能相信他作品一的《第一號鋼琴五重奏》，是他16歲寫的嗎？連布拉姆斯都說他很樂意把此曲當成他的作品。妙不可言的《兒歌主題變奏曲》（*Variations on a Nursery Tune, Op. 25*）處處是頂級幽默，他的《第二號鋼琴五重奏》也非常好，我還錄了他的《六重奏》（Op. 37），都是值得演出的傑作。

焦：您在音樂院的老師則是匈牙利新一代的卓越人物，包括卡多夏、庫爾塔克和拉杜許，請談談他們。

席：庫爾塔克可說是巴爾托克的延續，他的《遊戲》（*Játékok*）和《小宇宙》也是同一概念。我14歲上他的課，他那時是卡多夏教授的助教。雖然我們都知道他會作曲，但他非常謙遜，永遠不提自己的作品。庫爾塔克教學非常仔細，我第一次上課彈了一首巴赫《三聲部創意曲》，他就上了3小時，而且才講幾個小節……作曲、結構、複調結構、聲部行進（voice leading），說得仔仔細細。他教我們仔細分析，比方說譜上是左右手都演奏八度，但這只是八度嗎？還是其實是四個聲部？譜上寫了顫音（trill），但我們可以有上百種方式來彈顫音。這顫音要彈得快或慢、平均或不平均，仍要放在脈絡中討論。聲音質感也是如此。如果我們判斷某個段落，作曲家其實是模仿弦樂四重奏，而那段的調性在弦樂上會較為尖銳，那我們就應該思考是否還要用好聽的聲音演奏。後來我也彈莫札特和巴爾托克等等給他聽，而他要我練舒伯特的歌曲，不只是名曲，還包括《侏儒》（*Der Zwerg, D. 771*）這類作品。

焦：我很愛這首，但這實在是很特別的功課啊！

席：我們要邊彈邊唱，或是和同學合作，比方說柯奇許在我之後上課，我就幫他伴奏。庫爾塔克是非常有想像力且旁徵博引的老師，有次上課他講解樂曲，突然說：「這段貝多芬在《第十五號弦樂四重奏》

裡也用了類似手法，我想你一定知道吧？」呃，我才幾歲，我哪會知道！於是我就很羞愧地馬上去找樂譜，一首首研讀貝多芬晚期四重奏。如此這般，我也讀了大量的舒伯特歌曲還有莫札特歌劇……我想這是非常好的教育方式。

焦：卡多夏教授也很挑剔細節嗎？

席：正好相反，他總是聽我們彈完一首作品，然後就風格、品味等大方向指導，和庫爾塔克互補。後來庫爾塔克改教室內樂，於是我也跟他學了8年室內樂。這時拉杜許成為他的助教，他為我建立了真正的演奏技巧，從施力方法到執行細節。我不喜歡單獨談技巧，因為技巧和音樂不該分開，但演奏者必須要有掌握樂器的技術，了解鋼琴的物理機制。他總是要我們懂得如何聽自己的演奏，懂得自我批判與質疑，非常嚴格。庫爾塔克偶爾還會說：「啊，這個音，嗯，就這個音，你彈得很好，雖然其他都很糟糕。」但拉杜許連這種話都不會說，沒有一個音能讓他滿意。

焦：您那時用什麼樂譜版本？比方說巴爾托克有出版他編輯的莫札特奏鳴曲，您們是否用此學習？

席：我知道這個版本，但沒有用它來學。卡多夏和巴爾托克是好朋友，覺得此版很有趣，但我們還是要用原意版，要發揮自己的想像力，而非依賴巴爾托克的見解。

焦：匈牙利以前培養出太多音樂人才，您有沒有想過您們音樂教育出色的關鍵？

席：可能因為我們的老師，無論教什麼，多數都是作曲家吧！卡多夏是作曲家，上一代教室內樂的維納（Leó Weiner, 1885-1960）也是。維納是非常好的作曲家，庫爾塔克、拉杜許都是他的學生，我後來認

識杜拉第、蕭提（Georg Solti, 1912-1997）、維格（Sándor Végh, 1912-1997）等人，發現他們也都跟維納學過，那是一整套如何看樂句與作品的方法，是完整學音樂而非只是學演奏。二次戰後匈牙利進入鐵幕，生活是那麼冷峻，音樂院就成為沙漠中的綠洲，在音樂中宛如置身天堂。那時李斯特音樂院沒多少學生，加起來大概三百人，鋼琴一班不過五、六人，大家在很親密的環境下學習。那時也沒有太多能讓我們分心的事，沒有網路，資訊缺乏，很多書都沒有，所以格外珍惜。我認識鋼琴家烏果斯基（Anatol Ugorski, 1942-）的時候他剛到德國，他德文說得很流利，但用字很古老又很宗教性，感覺像是馬丁路德在說話。問了才知，他說他以前對舒茲（Heinrich Schütz, 1585-1672）的音樂感興趣，可是聖彼得堡根本沒有舒茲音樂的唱片，也沒有樂譜可買，只能在中央圖書館找到譜，但不能外借。於是他就日夜努力，手抄一本本清唱劇；邊抄邊學，於是德文也會說了，只是說的是四百多年前的德文。這其實也很像我們在匈牙利的經驗。我們只能這樣學，但反而學得扎實。現在一切得來太容易，大家就不珍惜了。

焦：您認識維格之後不只跟隨他學習，後來更和他合作，也一直演出室內樂，我很好奇您心目中的室內樂典範與偏愛的合作對象。

席：典範毫無疑問是布許四重奏（Busch Quartet）。現在的弦樂四重奏太民主了，民主到很多團兩把小提琴互換演奏。但看看偉大的布許、維格、阿瑪迪斯四重奏，都是有三位非常傑出的演奏家，加上特別卓越的第一小提琴。畢竟多數四重奏曲目就是第一小提琴最吃重，這合乎樂曲要求啊！至於喜歡的合作對象，多數要看曲目，比方說我和來自布拉格的帕諾夏四重奏（Panocha Quartet）合作德沃札克之後，就很難和其他人合作同一曲目了——他們的德沃札克是那麼真誠、感人且高貴，沒有任何廉價感傷。我最近也要和艾班四重奏（Quatuor Ébène）合作法朗克《鋼琴五重奏》，他們對法國曲目確實有心得。

焦：您後來有機會到英國和馬爾康研習巴赫，他教的和您在匈牙利所

學相似嗎？

席：非常不同。這是我極大的幸運，能和兩派觀點不同，卻有同等深厚知識的音樂家學習。那時匈牙利對巴洛克音樂的裝飾奏法和演說語氣表現了解不多，對古樂演奏也認識不深，馬爾康正好補足這方面的知識。我後來和他演奏四手聯彈，也在他指揮下演奏，從中也學到很多。他知識淵博但不拘泥於歷史，還發明了一種具有十個踏瓣，可以彈出強弱的大鍵琴。

焦：到現在很多人都認為因為大鍵琴不能彈出強弱，所以演奏巴赫鍵盤作品也不該有強弱。

席：但面對作品中的倚音（appoggiatura）、如嘆息的音型，或明顯需要漸強漸弱的段落，又該怎麼辦呢？那些句子若用唱的會是如何，也都沒有強弱嗎？音樂界最大的問題，就是太多以音樂為業的人沒有基本的音樂性。

焦：我必須承認在聽您演奏之前，我其實準備了幾個關於踏瓣使用的問題；但聽完您演奏後，這些都沒必要問了，您的演奏就是最好的回答，我根本不會注意到有沒有用踏瓣。

席：我很高興你沒有問，事實上我也的確被問煩了。基本上我彈巴赫時不用踏瓣，因為我想要非常乾淨清楚的聲音，但如果音樂需要，我就會用，就這麼簡單。這不是用或不用，而是該怎麼用的問題。我不是踏瓣用得多的鋼琴家，但像舒曼《幻想曲》開頭那如潮水洶湧而出的左手，我就必須多用。另外我也常被問，為何彈貝多芬《月光》第一樂章居然全部用踏瓣——啊，譜上就是這樣寫呀！有人說這在現代鋼琴上不適用——拜託，請不要連試都沒試就說不可能，至少我就找到適用的方法了。音樂裡最不該有的就是教條。

焦：您近來又花了不少心力研究古鋼琴，而我極愛您以昔日鋼琴錄製的舒伯特專輯，那真是振聾發聵的全新體驗。

席：如果時間精力許可，大家會聽到我以古鋼琴錄製更多作品。研究以前的鋼琴讓我更了解作曲家心中的音響平衡和色彩效果。現代史坦威以音質統一自豪，但貝多芬時代的鋼琴不同音區是不同音色，他也以此譜曲，因此演奏那時的樂器更能幫助理解他的寫作。現代鋼琴的低音很強，我以演奏古鋼琴的經驗來收束低音，達到合理的音響平衡。古鋼琴的輕盈與透明感，也讓我對蕭邦作品有不同的看法——現在我聽現代鋼琴演奏蕭邦，總覺得太過巨大了。但無論是現代還是昔日的鋼琴，我想強調一件事，就是鋼琴不是只有史坦威。史坦威很好，但那只是一種可能，還有很多其他可能。全然接受某一種鋼琴的美學與聲響，其實是限制自己對音樂的想像。

焦：我讀您在 Decca 舒伯特鋼琴奏鳴曲合集的樂曲解說，那時您對古鋼琴仍然持相當懷疑的態度，但在最近新出版的 ECM 舒伯特專輯，您在解說中大方承認自己之前的盲點與誤判，我覺得這非常了不起。

席：其實沒有什麼。以前我沒有辦法認識那麼多的古鋼琴，而這段時間古鋼琴的修復與重製技術又有長足的進步，性能比以前好很多。我以前的確不認為可以用古鋼琴演奏舒伯特，但我沒有因此就不持續充實我對古鋼琴的研究，我也很高興我以前的觀點錯了。

焦：您在許多國際比賽展露頭角，但我很驚訝您參加了 1974 年的柴可夫斯基大賽。

席：我沒有選擇。某天我被叫到文化部，上級說已經選了我代表匈牙利參加。我說這個比賽和我的風格差很多，我並不想去。「叫你去你就去！」既然如此，我就認命準備吧！我選了指定曲中最短的一首李斯特，最短的一首拉赫曼尼諾夫——我至今唯一彈過的拉赫曼尼諾

夫，學了柴可夫斯基鋼琴協奏曲和獨奏曲……但只要是我能選的，我還是彈我自己喜愛的曲目。

焦：您對比賽結果失望嗎？

席：怎會失望！我本來以為我第一輪就會被刷掉了，沒想到還得到第四名！那屆第二名是鄭明勳，我們從那時就變成朋友。他彈得真好！我到現在都還記得他決賽彈了聖桑《第二號鋼琴協奏曲》。

焦：您後來和蕭提錄了柴可夫斯基《第一號鋼琴協奏曲》，這是您自己的主意嗎？

席：是的，我其實很愛彈這首，我還彈過普羅高菲夫《第一號鋼琴協奏曲》呢！但當人們把我和德奧曲目連在一起之後，就沒人找我彈這些了。最近芭托莉（Cecilia Bartoli, 1966-）邀請我彈葛利格《鋼琴協奏曲》——天啊，我大概快四十年沒彈了，但有何不可呢？我很期待重新拜訪它，見一位四十年沒見的老朋友。

焦：但我知道有作曲家您確實不彈，那就是李斯特。但身為李斯特音樂院的畢業生，真有可能不彈嗎？

席：當然不可能啦！我有練過李斯特幾首晚期作品，包括《匈牙利狂想曲》和《固定低音查達許》（Csárdás obstiné），但要上台彈也是被逼的。比方說某年俄國革命紀念日（11月7日），上級突然宣布：「席夫同志要在慶祝典禮上演奏李斯特《第一號鋼琴協奏曲》。」我說我實在討厭這首，能不能換點別的？「叫你彈你就彈！」同樣的，我根本沒有選擇，後來還又彈了幾次，包括在東柏林，觀眾居然還很愛呢！

焦：我很好奇您對李斯特和華格納的看法。

席：如你所說，在李斯特音樂院就讀，不可能避開李斯特。每天、每個琴房所傳來的，都是砰砰磅磅砸琴演奏李斯特炫技曲的聲音。這不是李斯特的錯，而是鋼琴家不能彈出他的天才創造力與文化修養，但我實在受夠了。至於華格納，情況有點複雜。小時候媽媽給我買了歌劇院套票，有一年是四場莫札特搭配四場華格納的組合。聽完莫札特，我感覺身在天堂；聽完華格納，我回家就發燒嘔吐。這要如何解釋？只能說我天生對某些音樂有明顯好惡。但對於這樣驚人的天才，我當然仍要認識，還去拜魯特聽了演出。只能說我不可能成為狂熱的華格納愛好者，但我確實喜愛《紐倫堡名歌手》（*Die Meistersinger von Nürnberg*）的許多部分——那些細膩的合奏、重唱，還有人性深度與幽默感。我想我的音樂品味有其規則，就是寫作必須源於巴赫。華格納、李斯特、白遼士這些作曲家和巴赫距離很遠，就不在我的喜愛範圍之中了。

焦：您後來參加了1975年的里茲大賽，可否也談談這個經驗？

席：其實我1972年就參加過，但只到第二輪。那屆普萊亞得到冠軍。他彈得真好，而這鼓勵我下一屆再來挑戰。畢竟我想離開匈牙利，而要讓西方世界認識我，比賽是最便捷的方法。

焦：到現在許多人都還驚訝您在決賽選了巴赫的《D小調鍵盤協奏曲》（BWV 1052），這怎麼看都不像是「競賽曲」。

席：那你要問主辦單位啊！我們不是自由選，而是從比賽方開的十首協奏曲裡挑，巴赫這曲就在其中。如果這不算競賽曲，彈這不可能贏，那就不該把它放到曲單；既然放了，我就敢選。

焦：那屆評審有巴赫權威杜蕾克，她怎麼看您的巴赫？

席：別提了，她恨死我了。我覺得她不是對我的巴赫有意見，而是

對「我彈巴赫」有意見。她大概認為巴赫是她的專屬領域，其他人最好別碰。整場比賽她都給我很低的分數，在後台也完全不和我說話。不過杜蕾克有多討厭我，羅森（Charles Rosen, 1927-2012）就有多喜歡我，甚至還主動幫我聯繫美國經紀公司，協助我在美國展開演奏事業，我非常感謝他。

焦：您現在怎麼看比賽？

席：比賽當然有其好處，但我們不要忘了那其實是很人工化的環境。當你覺得某人在比賽的演奏很刺激，很可能那刺激的感覺是觀眾而非演奏者營造出來的，大家還是要觀察長期發展。

焦：您近年來舉行海頓、莫札特、貝多芬和舒伯特的「晚期奏鳴曲音樂會」，可否首先請您談談何謂「晚期」？

席：這當然是相對的概念。以上述四家的鋼琴奏鳴曲而言，在莫札特和海頓，我感受到的是「成熟」，但貝多芬和舒伯特就是「晚期」，人生要接近終點，尤其是後者。

焦：關於舒伯特和蕭邦，我一直困惑。他們各自只活了31和39歲，仍然年輕，但如您所說，我們的確可以感受到他們有所謂的晚期風格。

席：他們的人生雖然短暫，但非常緊湊，經歷很多，我們不能以一般人生來衡量。莫札特在最後的交響曲和歌劇裡，也讓我們感受到晚期風格，音樂出現悲劇感與死亡陰影，而那時他也不過34、35歲。莫札特可能是有史以來最偉大的音樂天才，總能寫出精彩音樂，然而當他在1782年重新認識並開始鑽研巴赫作品之後，他的寫作出現更多對位，音樂變得豐富成熟，也更加偉大。最後一首《D大調鋼琴奏鳴曲》（K. 576）就是如此，筆法層層交織，每個音都有意義。那時沒人演奏巴赫，但莫札特能看出他的偉大與不凡，以其作品為師，果然更上層

樓。如果少了這番自我研習，他大概寫不出《C小調彌撒》，更不用說《魔笛》與《朱彼特交響曲》的賦格段落，而那是何等偉大的音樂。

焦：莫札特、貝多芬和蕭邦的晚期作品都愈來愈對位化，舒伯特卻不然，雖然他在過世前確實想好好修習對位法。

席：對舒伯特而言，對位並非自然而然，他得努力和其奮鬥才能獲得成績，賦格更讓他傷透腦筋。即便如此，《A大調奏鳴曲》（D. 959）中仍有極為精彩的對位。我認為此曲比《降B大調奏鳴曲》（D. 960）還要偉大。

焦：我一直喜歡A大調這首勝過降B大調，但很多人認為後者既是舒伯特「最後的話」，必然更有深意。

席：這是一個迷思。舒伯特在人生最後寫了三首奏鳴曲，但他並沒有給順序，是出版商排成C小調、A大調、降B大調的順序。對我而言，這就是三部一起寫成的作品。若真要排序，說不定首尾呼應，結尾也光明燦爛的A大調，才是舒伯特要放在三首最後的創作。

焦：您怎麼看舒伯特在此想說的話，這是遺言還是希望？

席：都是。降B大調這首在第二樂章已走到寂然死滅，但死滅中有靈魂過渡，在第三樂章到達另一個精神長存的世界。A大調這首亦然；而舒伯特最神奇之處，也是這首勝過降B大調之處，在於經歷三個精彩樂章後，第四樂章能把所有情感整合為一，從開頭如歌謠的簡單旋律出發，一路開展成交響樂般輝煌宏大的頌歌，使樂曲在結構與情感上都得到滿足，真是不可思議的神作。話雖如此，這三首都是偉大創作，《C小調奏鳴曲》（D. 958）中的幽暗與恐懼讓人一聽難忘，寫出了人心最深處的陰影。除了這三曲我也極愛《G大調奏鳴曲》（D. 894），同樣是不可多得的經典。

焦：舒伯特的鋼琴奏鳴曲以前乏人問津，到許納伯等人的大力推廣，才有今天的普及。但海頓的鋼琴奏鳴曲就沒有如此幸運，難道大家只將其視為給業餘者的家用音樂嗎？

席：我不知道原因，就連許納伯都沒有錄製海頓奏鳴曲。布倫德爾和我都演奏並錄製很多海頓作品，但這對推廣海頓一點幫助都沒有。大家都知道海頓是誰，卻好像把他的傑出視為理所當然，沒有真正認識他的創造力、想像力以及無與倫比的幽默 —— 看看他最後一首鋼琴奏鳴曲（Hob XVI:52 No. 62），降E大調的曲子卻有E大調 ——E小調的第二樂章，這手筆何等大膽出奇！而世人對他的印象居然是「海頓爸爸」如此的溫吞老好人？他寫作極其經濟，用最少音符表現最多想法。每次我演奏他的作品，包括妙不可言的鋼琴三重奏，我都極其享受，覺得他是世上最偉大的作曲家 —— 即使我其實把這個榮耀獻給巴赫。

焦：現在的聽眾能充分領會他的幽默嗎？

席：可能要用一點文字或是導聆輔助。比方說第六十二號，聽眾要知道降E大調和E大調之間的遠距離關係，才會體會海頓這樣寫的特別，玩弄「寫錯調」的幽默。同理，第三樂章開頭不斷重複的G音也是玩笑 —— 光聽這個，你以為是延續第二樂章結尾的E小調，直到左手出現降E後才知又被騙了，作曲家又回到降E大調。但海頓不只有幽默，這首作品展現了由小動機建構大格局的技法，第二樂章主題旋律也來自第一樂章發展部。全曲環環相扣，既可見海頓的高超，也可見他如何深遠地影響了貝多芬。

焦：而D大調（第六十一號）這首的開頭，我幾乎認為是舒伯特的作品。

席：是啊，聽起來很像《鱒魚五重奏》的開頭。這是非常美妙的作

品，但沒什麼人演奏它！

焦：如此令人玩味的腔調，會不會來自匈牙利？您能否在海頓音樂中聽到匈牙利特色？

席：很難說。不過他在埃斯特哈齊（Esterhazy）家族任職時，肯定聽到許多匈牙利當地音樂與吉普賽音樂，這也不時出現於他的作品。不過我可以說，匈牙利可比維也納更有悠久深長的海頓演奏傳統，我們一直認眞演奏他，也一直有好的海頓演奏。另一個有海頓傳統的是英國，在海頓在世時就熱烈歡迎他，頌揚他的偉大。我想我知道爲什麼：雖然現在的英國人笨到公投脫歐，但他們有品味幽默的傳統文化，比其他人更能體會海頓的美好。

焦：關於海頓晚期奏鳴曲，我還有一個技術性問題：您如何解釋《C大調奏鳴曲》（第六十號）兩處開放踏瓣（open pedal）的指示？這會是弱音踏瓣（una corda）的意思嗎？

席：如果是弱音踏瓣，海頓就會直接寫弱音踏瓣了。這兩段是最早在譜上提及踏瓣使用的段落之一，大家各有解釋。我在古鋼琴和現代鋼琴上做過很多實驗，最後傾向認爲這是要有技巧地持續延音踏瓣。此處應該是想讓和聲混合、模糊化，而如此做的效果非常好。

焦：貝多芬則是第一位設計踏瓣運用的作曲家，一人把音樂寫作立下至高的里程碑。您如何看他的晚期作品，特別是最後三首奏鳴曲呢？

席：貝多芬從《第二十八號鋼琴奏鳴曲》開始進入新階段 —— 這可能是我最喜愛的貝多芬奏鳴曲，至少第一樂章是我心中貝多芬寫過最美的音樂。最後三首奏鳴曲實爲一體，我們可以清楚感受到他要以此爲其鋼琴奏鳴曲作總結。在第三十二號那樣超凡的終樂章之後，貝多芬不會再寫鋼琴奏鳴曲了。

焦：第三十一號的結尾，雙手各自往高低音域走去，您怎麼看如此設計？

席：那分別是天堂和人間，作曲家精神上的勝利。第三樂章賦格段第一次出現其實結束於失敗，像是舉重卻被重量壓垮。接下來的內心話，有人認爲旋律是第二樂章民歌小調的變形，但我認爲這是引用巴赫《聖約翰受難曲》中〈這完成了〉（Es ist vollbracht），象徵死亡，繼而是十個和弦。貝多芬在此用了弱音踏瓣，因此並非大聲敲擊，我將其視爲夜間十點的鐘聲。之後賦格主題再現，但在錯誤的調性（G大調）並以逆行呈現，代表慢慢重拾能量⋯⋯當賦格主題最後回到原調並以原始面貌出現，那是貝多芬戰勝病痛的勝利。說到這個賦格主題，我覺得和貝多芬《莊嚴彌撒》〈羔羊經〉中的「賜給我們平靜」（Dona nobis pacem）很相似，對我而言這解釋了很多。

焦：那您怎麼看第三十號？此曲前兩樂章都是奏鳴曲式，但第二樂章非常短，爲何貝多芬不以簡單三段式寫，偏偏仍要用奏鳴曲式？

席：前二樂章都非常濃縮、精密且複雜，我自己將它們視爲一組，前後推進，好和第三樂章的變奏曲取得對稱平衡。貝多芬的設計很巧妙，第二樂章第一主題由低音部呈現，發展部則以巴赫手法就此主題作種種變化。這是相當幽微的伏筆，因爲第三樂章的變奏曲就以《郭德堡變奏曲》爲模型，全曲可視爲向巴赫致敬。

焦：如此推展到了第三十二號，我們又見到奏鳴曲式和變奏曲式的對照。

席：而貝多芬又有新想法。第二樂章前三段變奏仍可說以傳統模式發展，第四變奏後，貝多芬就開始自由飛翔，彷彿和變奏曲這個形式說再見——當然這時他還不知道自己會寫《迪亞貝里變奏曲》。貝多芬三十二首鋼琴奏鳴曲無一重複，到收尾又結束得如此不同凡響。

焦：談到貝多芬晚期創作，我對第四、五號大提琴奏鳴曲也很著迷。第四號的結構尤其特別，在貝多芬創作中應該算是特例？

席：但它的外在造型和內涵其實與《第二十八號鋼琴奏鳴曲》很像，連兩者的對位都帶有諧趣。抒情、戲劇、幽默，情感、理智、技巧，這兩曲巧妙地以流水般的寫作呈現這些，而這真標示出他晚期的開始。我也覺得《第五號大提琴奏鳴曲》的賦格呼應《第二十九號鋼琴奏鳴曲》的賦格，可視為貝多芬的精彩嘗試。

焦：您以德奧曲目聞名，但不只巴爾托克，您的東歐曲目也非常動人，我很喜愛您的楊納傑克鋼琴獨奏曲與室內樂。

席：他真是深得我心，有純粹的靈魂和大膽的藝術家性格，可以那麼原創、那麼有勇氣，不管作曲常規，也不在乎社會觀感。如果我是作曲家，我希望自己能寫得像楊納傑克。

焦：楊納傑克和巴爾托克一樣，旋律充滿說話語氣，但匈牙利文與捷克文屬於不同語系，您如何掌握他的音樂語彙？

席：當然得學捷克文。我們因為以前必修俄文，所以學同樣是斯拉夫語系的捷克文並不難。我無法說得流利，但可以理解其發音規則和文法結構，以此對照楊納傑克的音樂。其實我們演奏任何作曲家都應該認識其語言，因為音樂實在離不開語言，重音、句法、語法、表達等等，對語言認識愈多，絕對愈有幫助。

焦：我也很喜愛您和女高音班絲（Juliane Banse, 1969-）合作的德布西歌曲，從您的演奏中聽到很多被忽略的美妙線條。您也會演奏德布西的鋼琴獨奏作品嗎？

席：被你說中了。我希望有朝一日能夠演奏他的《前奏曲》和《練習

曲》，特別是後者，我想那是他最偉大的作品。

焦：當代音樂呢？

席：我以前總是請霍利格（Heinz Holliger, 1939-）推薦，因為我確實想多認識這個領域，但不見得都能得到好作品。很多作曲家自己不懂鋼琴演奏，卻要演奏者去攻擊鋼琴，我實在不想彈這樣的作品。我很喜愛魏德曼（Jörg Widmann, 1973-），首演過他兩首曲子。他和庫爾塔克一樣，都很懂鋼琴語言。說到這點，李蓋提幾乎不會彈鋼琴，卻能寫出那麼精彩的鋼琴作品，真是怪才。我還是要強調演奏當代作品的重要。即使那不是我的音樂母語，我仍努力學習。就像我的好朋友伊瑟利斯（Steven Isserlis, 1958-），經過努力學習，也能把當代音樂這種語言說得精湛。

焦：從當代看過去，請問我們應該如何看待作品的時代風格，樂曲是否有其表現的限度？

席：當然有，但我們要知道這限度究竟是什麼，因為很多人心中的限度只是人云亦云的刻板印象，建築在錯誤理解之上。不少人認為巴赫要彈得拘謹、不能有彈性速度，但他的音樂常有自由幻想，更有巴洛克音樂中常見的說話或演講語氣，這怎能沒有彈性速度？若要討論演奏巴赫，總該聽聽他兒子C. P. E.巴赫的說法。讀他寫的書吧！他說他父親的演奏有很好的節奏與脈動，但「非常自由」。我可以想像巴赫的演奏一定是在穩固的低音上，讓旋律隨和聲進行而自由發展，必然不是照節拍器。另一方面，很多人認為浪漫派音樂就可以彈得很自由——不！彈性速度要根據樂曲的和聲、節奏、句法等等來決定，絕非任意快慢。

焦：現在不少演奏者的蕭邦雖有彈性速度，卻像工廠製造品，是制式的彈性速度。

席：因為這彈性速度不是從思考分析而來，而只是聽過某某人彈，就憑印象模仿，最後就是聽起來都一樣，不但沒有個性，甚至根本就錯了。音樂需要自由也需要秩序，而這兩者都出自對作品的理解。就算作曲家給了節拍器速度指示，但那只是一個大概，不可能要求樂曲從頭到尾、所有段落變化與銜接，都以同樣速度演奏。像貝多芬《第四號鋼琴協奏曲》的開頭，鋼琴進場宛如即席說話，之後樂團的回答也是如此，要到第14小節大提琴的撥奏，才算有真正的節拍。很遺憾很多人不懂，包括評論。

焦：這真是一大問題。

席：我60多歲了，有時還會得到非常尖銳粗魯的評論，特別在英國。我很願意和這些「具有高深知識的評論家們」討論，如果我們能夠討論樂曲的話。像舒曼《鋼琴協奏曲》開頭，我按照樂譜，前3小節保持穩定速度（譜上沒寫漸慢），第4小節樂團進場也不要他們放慢。我實在不知道為何很多人都自動放慢一倍，尤其我們若看舒曼的整體寫作，就知道他若希望放慢，他會寫出來。某次我因此得到很差的評論，但對方沒有研究樂譜，也沒解釋，只因為我彈的和他聽過的不一樣，真不知是哪來的權威！評論應該要教育聽眾，給予讀者好品味，不幸的是，現在流行的是壞品味和刻板錯誤印象。說實話，一篇壞評論傷害不了我，但對新作品而言，一篇壞評論可能毀了它。評論實在責任重大啊！

焦：有時我發現音樂評論需要的不是音樂，而是話題。像顧爾德這樣的人物，就永遠會被討論。

席：我想即使他沒有早逝，顧爾德也會成為儀式人物（cult figure）。不只能力強，他太特殊又能言，又會招惹人，當然會是話題，只是我想他也帶來很多傷害。比方說他的莫札特鋼琴奏鳴曲——怎麼會有人因為痛恨這些作品，所以錄一套來表示自己有多痛恨呢？但如此錄

音，我還沒聽到有多少人直指其荒謬無理，反倒還有不少評論很稱讚，在德國甚至還有人說這開發了新觀點。

焦：不過德國有自己的問題，可能不方便批評別人的德奧曲目詮釋吧？

席：我理解二次戰後德國人不許以德國爲榮的反省心態，但不能因爲納粹的罪行，就否認福特萬格勒、費雪、布許四重奏等偉大音樂家所建立的文化遺產與藝術智慧。我是猶太人，但我不會否認他們。德國人應該找回自己的偉大傳統，能以德國文化爲榮，但不要變成國家主義者或德國至上主義者。毀棄自己的音樂文化而去稱讚顧爾德的莫札特奏鳴曲，這實在過分了。

焦：您怎麼看顧爾德的巴赫？

席：我14歲那年第一次聽到他的《郭德堡變奏曲》，完全受到震撼，那是巴赫演奏美學的大解放，和我之前所聽所學都不同。但後來我發現我必須遠離他的影響，建立自己的思考，而我心中的巴赫典型也愈來愈傾向費雪——他的演奏真是充滿人性光輝。巴赫的作品，像是《前奏與賦格》中的降E小調、B小調、升C小調等等，實在很難說那和宗教情懷無關。但就是在這些曲子，顧爾德都在挑釁，刻意彈得像是對宗教情懷的嘲弄，我實在受不了。此外，他演奏的時候都在哼唱，可是琴音卻不唱歌，尤其是巴赫，常常彈得像打字機，這也很奇怪。

焦：我知道您曾經見過他。他在廣播中聽到您的《郭德堡變奏曲》，於是邀請您去他的工作室。

席：即使我對他的演奏有所批評，但他有聰穎無比的思考、對鍵盤的絕佳控制，以及無比精深的對位法和複音音樂知識，因此我仍是以仰

慕者的身分去見他，而我很高興能認識他。大家總是愛說關於他的種種怪異故事，但那天他打開門，「你好，我是葛倫，很高興認識你」，就如一般人一樣伸手問好，溫暖友善，一點都不怪異。他問我的家庭環境、音樂學習，沒有任何忸怩作態，於是我知道鏡頭前的他其實在演戲，他本人不是那樣。

焦：除此之外，那次見面您最深的印象是什麼？

席：我問他接下來的錄音計畫，比方說是否想重錄《槌子鋼琴奏鳴曲》，他居然說他沒有計畫：「我想錄的都已經錄完了，也不太想繼續彈琴了。我接下來想當導演拍電影。」這句話像是預言。我們見面後一年他就過世了，還以那麼特殊的方式辭世，這當然又增添了他的傳奇。只是在我心裡，我覺得他只是完成了他的音樂家身分。或許，他現在正在某個地方拍電影呢！

焦：很高興您們有過這樣一段對話。

席：能見到這樣的人真是很好。你知道嗎？我還見過霍洛維茲。我非常不喜歡會面的安排，不喜歡被設計的感覺，但他真是非常好的人，而且對音樂非常謙虛。你知道為何霍洛維茲想見我嗎？因為他晚年開始彈莫札特，而他聽過我彈莫札特，於是想和我討論。

焦：以他這樣的人物，願意向學有專精的後輩討論，實在很了不起！

席：真的了不起！但我也沒辦法說什麼。他放了他和朱里尼（Carlo Maria Giulini, 1914-2005）合作的莫札特《第二十三號鋼琴協奏曲》給我聽，問我意見——我能說什麼？只能說「很好」啊，總不能說我其實不喜歡吧！那太不禮貌了。無論如何，他真是偉大的鋼琴家。

焦：您現在也常指揮，還成立巴卡合奏團（Capella Andrea Barca），可

否談談您在指揮上的心得？

席：「獨奏」、「指揮」與「在鋼琴上指揮」，這三項彼此互補，幫助我成為更好的音樂家。演奏鋼琴不能完全滿足我對音樂的渴求，因此我開始指揮，而「在鋼琴上指揮」意味我和團員其實是以室內樂的方式合奏。團員需要了解樂曲細節，仔細聆聽彼此，音樂也因此變得更積極自發、更人性化。這種方式演奏協奏曲有時更好。例如舒曼《鋼琴協奏曲》第三樂章第二主題：這段其實不難，但指揮如果一直打在正拍上，加上反應時間差，團員就可能被干擾，常常不整齊，或表情失去彈性。如果你讓團員自主演奏，那反而一點問題都沒有。

焦：就我所見，當您以鋼琴家身分帶領樂團演奏貝多芬《第一號鋼琴協奏曲》第二樂章第一主題第二次重現，或是布拉姆斯《第二號鋼琴協奏曲》第四樂章第三主題，您都特別突顯節奏，讓這兩處更像舞曲。如果您和指揮合作，是否也會如此？

席：那就不會了，因為我覺得那是在干涉指揮，因此「在鋼琴上指揮」確實能讓我做到不少有指揮在時無法達到的效果，詮釋可以更自由。老實說，我現在愈來愈少和指揮合作協奏曲，因為多數指揮只專心於交響曲，排練協奏曲時只匆匆走過一二次，這總讓我覺得自己很不受歡迎。如果指揮家這麼不喜歡協奏曲，為何還要把它放進曲目呢？此外，不少音樂家一進了樂團，演奏就變成苦差事。即使是演奏最快活的作品，他們的表情也像是殯葬處職員。當我看到這樣發悶的表情，我也很不自在——難道是我的演奏讓他們無聊到想死嗎？我不想一概而論，而這種情況也發生在許多薪水極高的國際名團，所以問題並不是錢，而是周而復始的機械性生活戕害了人性。這就是為何我們組織了巴卡合奏團，團員都是傑出演奏家且彼此熟識，來這裡以人性化的態度演奏並享受音樂。我們一年只演奏幾次，每次都像是節慶，大家都很期待一起做音樂的機會。

焦：這團名是誰取的？Andrea Barca 就是 András Schiff 的義大利文「翻譯」吧？

席：哈哈，的確是我取的，而且我還假造了 Andrea Barca 的小傳，說他是「鋼琴家和作曲家，擔任莫札特的翻譜員」——你知道嗎，還真有人相信呢！我愛幽默與玩笑，希望這個團名能夠永遠提醒我們幽默與玩笑的重要。

焦：在演奏風格上，巴卡合奏團是否也受到古樂考據的影響？您們如何排練？

席：的確，我們用自然小號、自然號以及傳統定音鼓，但我並不教條化。我們希望能有古樂演奏的輕盈、清晰與句法明確，但也希望能有深度——後者常消失於今日的古樂演奏。我知道一些「純粹派」嚴格禁止弦樂揉弦（vibrato），但揉弦是音樂表達的重要方式啊！如果音樂需要，我們就用揉弦，就像我對踏瓣的態度一樣。我把句法、分句、弓法等指示都先寫在譜上發給大家，這樣排練時就可充分討論音樂。感謝維格的指導，我對弦樂語法已相當熟悉，若真遇到不可解決的問題，那我也會請教內子的意見*。

焦：在二十一世紀的今天，您如何看古典音樂的未來？

席：我對歐洲很失望。我想歐洲人忘了自己的傳統，反而是充滿活力的亞洲，現在愈來愈重視歐洲的經典文化。我在亞洲演奏《郭德堡變奏曲》，結束時幾乎都是全場靜默，聽眾以尊敬與熱忱聆賞演奏。但我在歐洲演奏，常常最後一個音還沒結束，就有人大聲鼓掌。來音樂會卻不聽音樂？我真不知道這是為什麼。過去是亞洲學習歐洲，現在我想歐洲應該多向亞洲學習。

* 席夫夫人塩川悠子（Yūko Shiokawa, 1946- ）女士是聲譽卓著的小提琴家，和席夫也有不少合作錄音。

焦：我知道您對亞洲文化相當有研究，可否談談您對東西文化的體會？

席：我小時候就很著迷於亞洲文化與藝術，認識內子之後自然又更了解。我從東方文化學到很多，比方說專注。西方人喜歡同一時間做很多事，東方文化教我如何一次只做一件事，但要做好做完。日本庭園帶給我不同於西方美學的安靜平和，教我尊敬自然。東方默觀天地萬物的美麗與道理，西方講求人定勝天，要打敗自然。同樣看到花，東方詩人驚嘆其美麗，又覺得自己打擾了如此美麗，於是保持距離；西方詩人「啪！」就摘了花握在手裡。東方思考幫助我找到內在平和，當然這不是說我就沒有煩惱，近來英國脫歐和川普當選都讓我憂慮，但至少在音樂中我可以專心，而我讓音樂自己說話、自己發生。就像大自然，音樂不是我們的敵人，不需要去打敗或征服。

焦：您的演奏的確如此，但難道不擔心聽眾覺得聽起來不夠「滿」嗎？

席：我有些同行確實覺得如此，但我認為這往往會陷入過度詮釋的危險。演奏者需要提出詮釋，但不該干預。有些人覺得句子彈得簡單純粹就是很無聊，非得要在上面做很多東西，卻忽略不是所有作品或所有樂段都要這樣做。享受美食很好，但把肚子塞滿，一直塞到食道？這樣大概不會好。

焦：最後可否談談您的新計畫？

席：我目前正在研究巴赫的《賦格的藝術》（*Die Kunst der Fuge, BWV 1080*），希望有朝一日能演奏。我最近舉辦自己的青年鋼琴家系列，希望世人能夠注意到這些優秀音樂家。古典音樂仍然充滿希望，我也會持續努力。

歐匹茲 1953-

GERHARD OPPITZ

Photo credit: Gerhard Oppitz

　　1953年2月5日生於德國巴伐利亞,歐匹茲曾受布克(Paul Buck, 1911-2006)指導8年,並在慕尼黑音樂院跟史托爾(Hugo Steurer, 1914-2004)學習3年,最後更向鋼琴大師肯普夫研習,奠定深厚學養。1977年他至以色列參加第二屆魯賓斯坦鋼琴大賽奪得冠軍,自此享譽樂壇。歐匹茲曲目廣泛,更以挑戰困難作品聞名於世。他錄音眾多,包括貝多芬鋼琴奏鳴曲與協奏曲全集、布拉姆斯鋼琴作品全集、葛利格鋼琴獨奏作品全集,與舒伯特鋼琴奏鳴曲全集等等,皆獲國際好評,室內樂錄音也相當優秀,為德國二次大戰後最具代表性的鋼琴家。

關鍵字 —— 二戰後德國對納粹的反省、肯普夫、德國鋼琴學派、布拉姆斯(作品、詮釋、風格)、貝多芬(作品、詮釋、風格)、荀貝格、德國浪漫主義、葛利格

焦元溥(以下簡稱「焦」):請談談您學習音樂的經歷。

歐匹茲(以下簡稱「歐」):我的父母親都非常喜愛音樂。家父當年曾想要成為職業小提琴手,但在二次大戰困窘的經濟條件下,不得不放棄。不過,他仍然喜歡拉小提琴,不僅在家時常演奏,也帶我一起聽廣播欣賞古典音樂。在這種環境長大,我從小就對音樂充滿好奇與熱愛。從我5歲學琴至今,我從來沒有一天覺得練琴是苦差事。音樂與演奏對我而言永遠有無窮的樂趣,我也高興能活在音樂裡。

焦:我想這也是您擁有極廣泛曲目的原因。

歐:我很慶幸我不需要花太多時間在克服技巧問題,也有快速學習新作品的能力。我對音樂充滿好奇,自然也就投注我的時間和精神於學習新作品。這也反映我對音樂的態度。我喜歡各式各樣的音樂,鋼

琴、器樂、交響曲、歌劇、室內樂、歌曲等等，我全都樂於欣賞，永遠在探索，隨時有新發現。對鋼琴家而言，不侷限於自己的樂器，永遠保持開放的心胸，我想是非常重要的事。

焦：在二次大戰後，德國面臨對傳統的總檢討與反省，當時許多年輕人認為古典音樂屬於過去的傳統，因此不願學習，充滿排斥感。在您成長過程中，是否也曾懷疑過自己所學背後的文化傳統？

歐：我在戰後八年出生，已經稍微遠離那個動亂時代，沒有直接受戰爭影響。我的童年過得非常快樂，在父母的愛心和鼓勵中成長。他們培養我對各種事物的好奇與敏感度，同時也要求我能明辨是非。因此，我倒沒有受到太多這種反動的衝擊，我父母也從未在政治上介入戰爭。二戰結束時，家父不過18歲而已。就我個人而言，我24歲到以色列參加魯賓斯坦鋼琴大賽，則是讓我永生難忘的經歷。出發之前，我其實對情況不表樂觀，認為當地聽眾不可能接受一個德國人，特別是很多居民真的切身經歷過納粹迫害。誰知在比賽過程中，聽眾竟然極為喜愛我的演奏，反應出奇熱烈，連魯賓斯坦也非常欣賞我的音樂。事實上，由於戰事影響到他的家人，他早在一次大戰結束後就不在德國演奏了，但他們一樣溫暖而熱情地擁抱我的音樂，最後我更贏得比賽。在此之後，我便常受邀至以色列演奏，多年來我也從未因我的德國人身分而受到排擠。這讓我知道，音樂和藝術真能超越政治與文化的障礙，打破人與人之間的隔閡，而能使彼此心靈交流。這個經驗鼓勵了我，也讓我不必畏懼。

焦：然而，二次大戰結束後，德國的古典音樂人才確實大幅減少，特別是鋼琴家和指揮家，和之前的盛況可謂天壤之別。您可說是戰後三十年內德國最著名，也唯一持續維持成功鋼琴演奏生涯的人。您怎麼看待這個斷層？

歐：我也長期思考這個問題，但仍得不到明確解答。就我的感想，首

先，德國在納粹時期（1933-1945）等於經歷了十二年的隔離。對內，很多作品和作曲家被納粹禁演，馬勒、孟德爾頌等具猶太血統者更是無一倖免。然而這些都是非常傑出的作曲家，禁演無疑使文化生活受到損害；對外，德國那時也沒有和外界交流，外國傑出音樂家也不到德國演奏。文化沒有交流，就不能成長。我想，這十二年的隔離，再加上戰爭對經濟與文化的破壞，導致德國音樂家在戰後出現斷層。不過，我成長過程中也曾經看過不少非常有天分的德國音樂家，只是他們最後都不能維持藝術進展。藝術家的成功需要天分、運氣、專注和持續發展，缺一不可。或許德國這幾十年來缺少運氣吧！

焦：您的音樂學習受到誰的影響與指導？

歐：我13至21歲時（1966-1974）在斯圖加特受布克教授指導，他給我非常好的基礎；後來我在慕尼黑音樂院跟隨史托爾教授學習3年，他也啟發我甚多。在我19至20歲，我則有幸向肯普夫學習，這對我更有重大影響。他出生時，布拉姆斯還在世，我自然將他視為和上一世紀的連結，也把他當成我精神上的父親。肯普夫時常對我訴說他的音樂家朋友，諸如尼基許（Arthur Nikisch, 1855-1922）和福特萬格勒等人的故事與音樂思想，讓我無限神往。他自己也是超絕的文化人，對任何事物都有興趣，在哲學、史學、文學、自然科學、天文學等等都有驚人造詣，令人嘆為觀止。是他打開我對音樂與詩歌的視野，給我不一樣的眼光與耳力。我非常慶幸能在建立自己藝術風格的關鍵時期遇見肯普夫，我們也一直保持聯絡，直到他過世。我們之間的聯繫其實延續至今：肯普夫生前總會邀年輕音樂家到他義大利的住所度假，並開講貝多芬所有的鋼琴作品。這個傳統仍然保留下來，而我常負責擔任這個講座以紀念他。

焦：回顧您的學習，您怎麼看所謂的德國鋼琴學派？

歐：傳統、純粹的德國鋼琴學派現今已不存在了。然而，我也懷疑

「德國鋼琴學派」這個詞是否真正存在,因為藝術家的發展最後仍是繫於個人特質。舉例而言,肯普夫和魯賓斯坦在柏林都師事同一位名家巴爾特(Heinrich Barth, 1847-1922),他們的藝術發展卻截然不同。當時柏林確實是鋼琴教育的重心,許多著名鋼琴家都在那裡學習,包括阿勞。我想那時柏林的老師與音樂教育,確實給予非常完整而深刻的音樂修養,讓學生得以在如此基礎上發展的藝術個性。如果說德國學派有何特殊,我想和其他學派相較,它更注重對作曲家與樂譜的尊重,也要求演奏者對作曲家的生平與文化背景做深入了解。

焦:我完全同意您的見解,但我們聆賞那個時代的德國鋼琴家,如肯普夫、巴克豪斯等人,我們仍能從他們不同的演奏風格中,感受到相同的演奏精神,一種自由但深刻的表現方式。這和許多李斯特的學生所發展出的炫技浪漫手法完全不同。或許這屬於所謂的「德國學派風格」?

歐:肯普夫一個很重要的觀念,便是演奏者是音樂的僕人。演奏者的工作,是以自己的音樂天分與藝術敏銳性來傳達作曲家的思想,而非拿作曲家來表現自己的演奏能力,我想這也是德國學派的核心精神。然而,即使是李斯特學派,對音樂的態度也非完全追求炫耀表現。李斯特是第一位公開演奏《槌子鋼琴奏鳴曲》的鋼琴家,晚年更只對好的音樂感興趣。對作曲家的尊重並非僅專屬於德國學派。

焦:您如何看待和德國風格相近,表現上卻明顯不同的「維也納風格」?

歐:維也納風格確實有其獨特性,和北德尤為不同。我想兩者都尊重作曲家與樂譜,但在此基礎上,維也納更強調演奏表情的自由,而柏林注重音樂智識的深度。

焦:作曲家呢?貝多芬和布拉姆斯雖然最後都在維也納發展出輝煌事

參加魯賓斯坦鋼琴大賽時的歐匹茲（Photo credit: The Rubinstein Piano Competition）。

業，但他們的風格不見得能被稱作「維也納式」。

歐：的確。即使是貝多芬和布拉姆斯的晚期作品，我仍能感受到其來自波昂和漢堡的根源。我認為貝多芬和布拉姆斯確實受到維也納的影響，但多是來自它的環境，而非它的品味。維也納在當時就是國際性大城，也是各種藝術文化交流的重鎮。貝多芬和布拉姆斯受此環境薰陶，既激發出他們的創作才華，也得以開展更開闊的視野。如果貝多芬一生都待在波昂，我想他的作品絕對不同於今日我們所見到的面貌。布拉姆斯在奧地利培養出對自然的熱愛，山水美景也自然而然地流露於他的音樂之中。然而，他們都知道自己藝術的價值，不但沒有讓自己同化於維也納的世俗品味，反而改變了這個城市的藝術風尚。貝多芬到維也納時，義大利歌劇可謂主宰一切，但經由他的天才與努力，他讓維也納人看到音樂的另一種表現，甚至改變了人們的想法。

焦：您演奏並錄製布拉姆斯所有的鋼琴作品。您如何看布拉姆斯鋼琴作品的發展？

歐：布拉姆斯早期的鋼琴作品，音樂充滿精力、好奇、開放性。其高度困難的技巧要求，特別像是兩冊《帕格尼尼主題變奏曲》（*Variationen über ein Thema von Paganini, Op.35*），在在展現他的超技與熱情，充分顯示他是很愛彈琴、也彈得極好的鋼琴家。隨著年齡增長，他的音樂則呈現精練的魔力。他惜音如金，以千鎚百鍊的素材寫下極其精練的音樂，將豐富深刻的思想濃縮於短小篇章與簡要音符之中，卻能表現妙不可言的冥想、詩意、寂靜與色彩。這忠實反映了布拉姆斯的人生。年輕時他有征服世界的雄心壯志，晚年則愈來愈內省，他鮮少交際應酬，將時間用於探索自己的內心與靈魂，音樂語彙呈現獨特的親密。

焦：布拉姆斯年輕時的作品已能表現出這種親密性與情感深度。像他《第一號鋼琴協奏曲》的第二樂章，我真無法想像那出自年僅25歲的

青年之手。

歐：事實上，該樂章的旋律素材早在他21歲左右就已經完成了。他曾經想把該素材用到《德文安魂曲》（*Ein deutsches Requiem, Op.45*），最後則給了《第一號鋼琴協奏曲》。這表示即使在很年輕的時候，布拉姆斯已經擁有非常豐富的人生閱歷，不能以一般的年輕人視之。不只《第一號鋼琴協奏曲》，他的三首鋼琴奏鳴曲，其慢板樂章所顯示出的深度也都令人難以想像。他年輕時即博覽群籍，對文學與詩歌都有深厚認識。如此老練的音樂表現，既讓我無比驚訝，也無限神往。

焦：林姆斯基－高沙可夫等人認為布拉姆斯對管弦樂色彩毫無想像力可言。我在波士頓就此問題請教作曲家韋納（Yehudi Wyner, 1929-），他則認為布拉姆斯的管弦樂完美配合音樂本身的目的，色彩與效果皆為音樂而存在。他甚至認為荀貝格改編的管弦樂版布拉姆斯《第一號鋼琴四重奏》，效果雖然好，卻不是布拉姆斯所要的音樂。

歐：布拉姆斯正是少數不追求表面效果，注重與聽眾心靈交流的作曲家。他的作品或許不能在當下刺激聽眾感官，卻絕對能在心中留下深遠影響，足以讓人以一生時間低迴品味。這也是其最吸引我之處。

焦：您怎麼看待布拉姆斯最後二十首鋼琴作品的標題？作品一一七以《三首間奏曲》（*Drei Intermezzi*）稱之確是切合。但有些間奏曲，如作品一一八之四，其熱烈的情感難道不該是奇想曲或狂想曲？

歐：我覺得我們不必太在意這些作品的標題。它們很多是出版商或朋友的建議，對布拉姆斯並不很重要。

焦：然而，布拉姆斯既然給作品一一六冠上《七首幻想曲》（*Sieben Fantasien*），但到作品一一八與一一九又都以中性的「鋼琴作品」（Klavierstücke）命名。既然有此趨於抽象的態度，為何不就按照舒伯

特《三首鋼琴作品》(*Drei Klavierstücke, D. 946*)的作法，不爲其內各曲另加標題？

歐：別忘了，雖有舒伯特的先例在前，但那可是罕見的特例；他之前的相似作品也都以「即興曲」(*Impromptus, D. 899, D. 935*)命名。這是當時的出版風尚，除了極少數例外，很少鋼琴曲會不加標題出版，但標題的意義往往也止於標題而已。我想，這些標題中唯一影響到我詮釋態度的，是作品一一八之三的〈敍事曲〉(*Ballade*)，如果標題不是敍事曲，此曲狂放熱情的樂風可能會讓我以奇想曲或狂想曲的風格視之。但我認爲布拉姆斯之所以命名爲敍事曲，則是暗示它和早期《四首敍事曲》(*Vier Balladen, Op. 10*)的關係，我也朝這個方向思考詮釋。當然，像作品一一八之五的〈浪漫曲〉(*Romanze*)，那眞是就是浪漫曲風格，中段令人想起中世紀遊唱詩人的歌謠，標題和音樂相當吻合。不過總而言之，我認爲鋼琴家無須在這些標題上計較，布拉姆斯要說的話已經全部在音樂裡了。能深入他的音樂，便能深入他的心靈，也能知道他的想法。

焦：我一直驚訝布拉姆斯比布魯克納還年輕九歲這個事實。很多人認爲他僅是保守地總結之前的傳統，但當時巴赫傳記作者史皮達(Philippe Spitta, 1841-1894)在收到這些作品時，回信給布拉姆斯說：「這些作品不只是過去的反照，也是對未來的預言。」您如何看待布拉姆斯與其下一世代的關連？

歐：布拉姆斯的晚期作品確實爲其後的作曲家開展出新的視野。像荀貝格就對他非常欽佩景仰，也清楚明白布拉姆斯對他的影響。我曾在維也納開過兩場主題音樂會，以交錯方式演奏布拉姆斯晚期鋼琴作品，以及荀貝格所有的鋼琴獨奏作品。這眞是非常具啓發性的經驗，我也更清楚了解布拉姆斯對荀貝格的影響，深切體會到兩者對素材處理、樂思精練與情感表現上的高度相似。不過從聽衆的反應，我也了解到即使在維也納，聽衆對荀貝格仍然陌生。可能還得再過一百年，

他的鋼琴作品才能和布拉姆斯一樣受歡迎。

焦：我想荀貝格的《鋼琴協奏曲》倒是比較受歡迎。

歐：正是！我非常喜愛它，這十年來愈來愈常演奏。此曲有著對過去時代和秩序的追憶，對已逝藝術世界的緬懷，是非常優雅、高貴、洗練，能喚起舊時維也納風情的作品。只是，我想此曲還是很難能與布拉姆斯或貝多芬鋼琴協奏曲般受到世人歡迎。

焦：談到受歡迎，您2004年開始錄製貝多芬鋼琴奏鳴曲全集*。我特別好奇您對第二十二號的看法。這真是一首奇怪的奏鳴曲。您覺得它有可能和其前後兩大名作，《華德斯坦》或《熱情》一樣受歡迎嗎？

歐：這的確是很奇特的曲子，但這也充分表現出貝多芬的藝術勇氣和實驗精神。它不是一首能讓聽眾哼著優美旋律回家的作品，音樂設計也超乎想像。我自己無論是在現場演奏貝多芬全部鋼琴奏鳴曲，或是單獨音樂會，都將此曲配合《熱情》一起演出，希望讓聽眾更了解貝多芬的多重創作面向，也推廣這首冷門奏鳴曲。

焦：同樣具有實驗精神，貝多芬在最後五首鋼琴奏鳴曲中展現出新的方向，遠遠超越他的時代。可否談談您的心得。

歐：我想如果他那時還維持相當程度的社交生活，可能就永遠不會寫出這五首奏鳴曲了。這是貝多芬晚年隔離於人群二十餘年的結果，他孤寂心靈的寫照。他那時一無所有，不去理會世人和外在世界，甚至不考慮他作品的演奏可能性。那時有位小提琴家要演奏他的弦樂四重奏，寫紙條告訴貝多芬，有些技術困難處根本無法演奏。貝多芬則回答：「我何必關心。我才不管你們這些笨蛋小提琴家能不能演奏。」

* 已於2006年完成。

孤獨中他成為音樂的先知，以其遠見預示未來的發展。他像馬勒一樣對自己的作品深具信心，認為世人終有一天會了解他的音樂。不過，我也曾聽到一種說法，認為貝多芬的晚期作品其實並沒有超越他的時代，而是他的時代無可救藥地倒退，所以貝多芬才是唯一清醒的人。哈哈，我們就姑妄聽之吧！

焦：從貝多芬、舒曼到布拉姆斯，您建議愛樂者如何深入德國浪漫主義精神？

歐：就音樂而言，舒曼和布拉姆斯都受貝多芬影響，延續貝多芬的精神與藝術。但整體而論，研究音樂本身並不足以了解作曲家，必須同時對照當時文學作品才能得到全面了解。舒曼在書店與圖書館中長大，如果我不讀霍夫曼和尚·保羅，怎能了解他的藝術？不讀艾琛多夫（Joseph von Eichendorff, 1788-1857），又怎能深入布拉姆斯的世界？那時也是德國文學的浪漫主義時代，而藝術家總是互相交流影響，並非孤立發展。舒曼和布拉姆斯都根據這些作家作品創作大量歌曲，直接反映他們對文學的認識。其實不只是對舒曼和布拉姆斯如此，想深探蕭邦，就必須知道當時的法國與波蘭文學；想認識柴可夫斯基，就必須閱讀俄國文學。藝術家在交流中激盪他們的天才，我們也必須透過廣泛涉獵，才能了解這些藝術家的創作文化背景，進一步就個別作品作精闢解析。

焦：您的曲目非常寬廣，錄音也很豐富，甚至包括葛利格鋼琴獨奏作品全集。

歐：就鋼琴曲而言，葛利格可說是被忽視的作曲家。以前除了魯賓斯坦、吉利爾斯、顧爾德等曾經注意到些許鋼琴獨奏作品外，絕大多數的鋼琴家都只演奏他的《鋼琴協奏曲》。這實在相當可惜。因此趁1993年——葛利格誕生150年——我和唱片公司進行錄製其全部鋼琴獨奏作品的計畫，希望能增加世人對這些美麗珠玉的認識。我之

前也未在音樂會中演奏過如此豐富的葛利格作品，這個計畫讓我發現許多美得令人心驚的作品，更深刻地認識他的創作發展。葛利格曾在萊比錫學習，早期作品確實也能見到舒曼的身影與德國式的風格，但他逐步發展出自己的風格，表現獨特的和聲與色彩。為了更貼近葛利格，我也曾親訪其故居並演奏其鋼琴，那是非常難忘的經驗。葛利格雖然不長於寫作宏偉交響樂，但他在鋼琴小品和歌曲所展現出的親密與情感，也足以讓他名列偉大作曲家。

焦：您也錄製過極為精湛的史克里亞賓《升F小調鋼琴協奏曲》，句法和風格的掌握深得俄式精髓。我最近聽了您的德沃札克《G小調鋼琴協奏曲》錄音，詮釋也極為傑出。您如何打破地理與文化的區隔，能如此深入於另一種音樂風格與情感表現？

歐：我17歲左右就對史克里亞賓的作品極為著迷，開始大量演奏他的作品，30歲那年也彈了他的《鋼琴協奏曲》。當基塔年科（Dmitri Kitajenko, 1940-）邀請我演奏並錄製此曲，我自然非常樂意，我們也因此建立起非常好的友誼。就像我之前說的，我從小就對各種音樂都有強烈興趣。在多年研究與演奏之下，法國和俄國音樂皆和德國音樂一樣深入我心。我尤其希望能多演奏法國作品，最近更是著迷於杜卡（Paul Dukas, 1865-1935）與丹第的鋼琴作品，其音樂充滿神奇的魔力。捷克一系的作品我也非常喜愛。我雖是巴伐利亞人，但我的出生地就在德捷邊界，所以我總是說我出生在慕尼黑與布拉格之間！除此之外，我也非常喜愛布梭尼的作品，特別是他那首壯大非常，音符多到不可勝數的《C大調鋼琴協奏曲》。

焦：您也演奏了罕見的馬圖齊（Giuseppe Martucci, 1856-1909）《第二號鋼琴協奏曲》。現在很少人知道這位作曲家、鋼琴家、指揮家了——當年《崔斯坦與伊索德》的義大利首演就是由他指揮。

歐：此曲也是馬勒擔任紐約愛樂音樂總監，最後一場音樂會的曲目。

馬圖齊是拿波里人，算是慕提（Riccardo Muti, 1941-）的同鄉前輩。慕提有陣子在推廣他的作品，於是找我演奏。我很樂意學，但當初可沒想過會困難得那麼可怕！

焦：您的事業相當成功，演奏、錄音、教學都非常忙碌，我好奇您如何分配自己的時間？

歐：我練琴其實不多，每天大概只花一個多小時，也多半是練新曲目。不過，面面俱到總是困難，我的時間可說用在刀口上。如果我覺得不能兼顧，我必會放棄其中一項。這也就是我自1990年蕭邦鋼琴大賽後，便再也不擔任國際比賽評審的原因。當評審極耗費時間、精神，但很讓人生氣的是很多評審根本沒在聽比賽，特別是下午場，這些人中午往往吃得酒足飯飽，到下午都在昏睡。反正他們也不必聽，因為都已結黨成派，知道該拱哪幾個學生了。我實在受不了這種比賽生態，又無力改變，索性退出。不過我總是喜歡旅行，認識新地方和新朋友。我在1979年到過台灣，雖然只一次，印象卻非常深刻。

焦：您的音樂旅程到現在，有沒有最親近的作曲家？

歐：經歷過這麼多音樂家，演奏這麼多年，到過無數地方，我年紀愈長，愈能發覺貝多芬音樂世界的奧妙與迷人。我總是高興能回到貝多芬——他的作品不僅是我音樂的中心，更幫助我在藝術以及人格上成長。如果我還能在音樂這條道路上走下去，我想正是貝多芬給我不斷前進的力量、能力與可能性。許多作曲家都能吸引我，但貝多芬則有獨一無二的魔力，讓我永遠能有新發現，在新發現中更增進自己的藝術修為與敏銳度。他創造出一個何其美麗深刻的世界，吸引並鼓勵我，以一生的時間去探索。

PETER DONOHOE

Photo credit: Susie Ahlburg

1953年6月18日出生於曼徹斯特,唐納修在皇家北方音樂院隨溫頓(Derrick Wyndham)學琴,在打擊樂演奏也有優異成績。他在里茲大學向作曲家郭爾(Alexander Goehr, 1932-)研習音樂,後至巴黎高等音樂院跟隨蘿麗歐與梅湘進修。1982年他榮獲柴可夫斯基鋼琴大賽亞軍(冠軍從缺),開始忙碌的錄音與演奏事業。唐納修的曲目極為廣泛,勇於挑戰各式艱深作品,包括巴爾托克與柴可夫斯基的鋼琴協奏曲全集;他在逍遙音樂節演出布梭尼《鋼琴協奏曲》,轟動一時,其實況錄音更是經典。除了鋼琴演奏與教學,唐納修亦跨足指揮,近年更大力推廣英國鋼琴作品,為當代英國最具代表性的鋼琴名家之一。

關鍵字 —— 溫頓、英國鋼琴學派、海絲、柯爾榮、所羅門、繆頓-伍德、蘿麗歐、梅湘、鋼琴比賽、拉赫曼尼諾夫《第三號鋼琴協奏曲》、拉威爾《G大調鋼琴協奏曲》、波里尼、畢利斯

焦元溥(以下簡稱「焦」):首先請談談您在英國的音樂學習?

唐納修(以下簡稱「唐」):我非常幸運,從小到大都有很好的老師。我出生於曼徹斯特,在皇家北方音樂院跟溫頓學琴。雖然他並非「出名」的老師,但的確是相當難得的好老師,我非常感念他。事實上,很多有名老師反而教不出好學生。溫頓給予我扎實的技巧訓練和良好的音樂理解,其為人謙和正派,是真正的紳士。

焦:他是英國人嗎?

唐:他是波蘭人,在二次大戰後遷居英國,也改成英國姓。

焦:這是為了什麼原因呢?

唐：我覺得他是眞心想變成英國人。其實他如果保有波蘭姓氏，名聲或許更高，因爲大家覺得東歐比較「優雅」或比較有文化，斯拉夫學派在鋼琴演奏上也比較有傳統。但溫頓眞是非常英國化的人，非常紳士，非常有格調。當然，就如同我一再強調的，他眞是位難得的好老師，總能發揮學生的潛能，讓他們成爲具有獨立思考的藝術家。

焦：這似乎像俄國鋼琴學派。

唐：我不認爲。你看吉利爾斯和李希特，這兩位俄國鋼琴家彈得多麼「德國」，李希特更是博古通今，什麼都彈，而且樣樣都好。

焦：您誤會了。我是指俄國鋼琴學派在根本上就注重個別差異，並鼓勵發展這種差異。但有些教師卻非常固守「傳統」，把所有學生都教成一個樣子。

唐：這下我知道你的意思。很多教師確是這樣，但根本原因在於這是非常簡單的懶人教法。教師如果不用考慮學生的個人特質，也就不用費神求新求變，用一套方法教到死。對我而言，無論是哪一個學派，最高級的教法都該是發展個別潛能。俄國學派對我而言的最大意義，還是他們無與倫比的幼兒教學。他們能讓孩童在極小的年紀就掌握極好的技巧，這是其他學派遠遠不及之處。

焦：您認爲有「英國鋼琴學派」嗎？或是您能說說什麼是「英國傳統」的演奏？因爲我覺得英國名鋼琴家風格差異都很大。

唐：這是當然，因爲比較好的英國鋼琴家其實都不屬於「英國傳統」。如果有「英國鋼琴學派」的話，我想其特點可能是「平坦化的樂句與音響結構、輕描淡寫的起伏、謹愼且精細的修邊」。換言之，這是相當維多莉亞式，非常文雅且帶貴族氣的演奏風格。然而，這種「文雅」風格雖有特定的美感，卻有兩項嚴重缺失：一是音樂變得無

趣,什麼曲子被「英國化」彈奏後,都成了一個樣子,既聽不出曲子的個性,也感受不到演奏者的個人特色;另一是對技巧的要求不高。如此音樂美學,不需要音色的明晰變化,不需要音量的大幅對比,更不需要音響的層次塑造,音樂當然無趣。

焦:您能為我們談談昔日英國鋼琴名家嗎?像柯爾榮、海絲和所羅門等人?

唐:這很有趣,因為他們的風格與個性的確都非常不同。海絲夫人是非常德國化,音樂極具感召力的鋼琴家。二戰中倫敦被納粹轟炸時,她以驚人的熱情在英國國家藝廊(National Gallery)策劃一系列午餐音樂會,自己也親自演奏。在那段音樂廳被迫關閉的日子裡,她以無比勇氣和昂揚音樂鼓勵了英國,是傳奇性的一代名家。柯爾榮的德國曲目極為深刻,也有廣泛曲目,而他最讓我佩服的,則是直達樂曲本身的功力,特別對莫札特。你聽他演奏莫札特,你只能「聽到莫札特」,你是聽不到鋼琴家的!這是多麼純粹但又深刻的藝術呀!所羅門是神童出身,技巧光輝燦爛且音樂流暢自然,是極具天分的鋼琴大師。柯爾榮和所羅門可說是我最景仰的兩位英國鋼琴家。

焦:那琳裴妮(Dame Moura Lympany, 1916-2005)呢?相較於柯爾榮和所羅門,她的風格就顯得比較「英國學派」了些,雖然她擁有很好的手指技巧。

唐:正如你所說,她確實比較「英國化」,但還是有非常傑出的成就。不過我願意提一位你大概不知道,現在也沒什麼英國人知道的鋼琴家,來自澳洲的繆頓-伍德(Noel Mewton-Wood, 1922-1953)。他是技巧非常傑出,音樂相當有趣的鋼琴家。

焦:事實上我知道他,還有他數張CD呢!Dante唱片公司曾發行過他的柴可夫斯基鋼琴協奏曲全集,蕭邦兩首鋼琴協奏曲,貝多芬《第

四號鋼琴協奏曲》和舒曼《鋼琴協奏曲》，我後來也買到他的布梭尼《鋼琴協奏曲》。他的音樂確實很有個人特色，非常特別。不過我對他並不了解，只知道他好像過世得很早。

唐：是的，他自殺而死，但詳情我不太清楚。他真是一位天才鋼琴家，他的英年早逝是英國樂壇很大的損失。

焦：當年您在英國已是職業演奏家了，為何還到巴黎向梅湘夫人蘿麗歐女士學習？

唐：因為我想認識梅湘呀！他是我心目中的英雄，不僅是偉大作曲家，也是偉大的人；這非常難得。我從小就是梅湘迷，自然想多認識這位音樂巨人。正如你所說，我那時在英國已經建立起名聲了，有很多演奏會，因此跟蘿麗歐學習時我並沒有住在法國，英法兩地通勤，相當辛苦。

焦：那您一定跟她學了很多梅湘的作品吧！

唐：情況正好相反，我反而沒跟蘿麗歐學到梅湘。我跟她學習時，我感覺她認為梅湘是「她的」，她可能想「要推廣梅湘也該是由我來推廣」。我認為這是雙方面的損失，蘿麗歐是非常好的鋼琴家，也是作曲家。嫁給梅湘前她什麼都彈，像她的舒曼也相當有名；嫁給梅湘後，她就專注在先生的音樂裡了。後來除了梅湘，她幾乎什麼都不彈了，把自己封在梅湘的世界。以她的天分和才華而言，這實在太可惜了。

焦：所以您沒有向蘿麗歐學過《圖蘭加利拉交響曲》（*Turangalîla-Symphonie*）？您和拉圖有相當傑出的錄音。

唐：沒有。當然梅湘本人非常高興大家演奏他的作品。我唯一一次彈

梅湘作品給蘿麗歐聽，也不是跟她上課，而是她來聽我演奏梅湘艱深至極的《鳥囀花園》（*La fauvette des jardins*）。我那時花了非常大的心力去研究並克服這首曲子，因此特別請蘿麗歐來聽，希望她能給些建議。結果她只說了句：「彈得很好。」——這就是我跟她學到的梅湘！

焦：您認為蘿麗歐在法國鋼琴學派中的地位如何？她屬於這個偉大傳統的一員，還是獨特的一家？

唐：我知道對很多法國音樂家來說，蘿麗歐很現代；然而對我而言，她還是很法國，就像梅湘很法國一樣。蘿麗歐還是有很深刻的法國傳統和精神，只是她是非常好的鋼琴家與音樂家，能夠順應梅湘的樂曲彈出不一樣的現代風格。

焦：蘿麗歐是怎樣的老師呢？有些人說她很堅持己見，一定要照她的意思彈。

唐：不盡然。我跟她學琴的時候她很開明，說不定她後來變了，或是其他人的演奏不能讓她滿意。我倒是向梅湘本人學了他的作品，他可是非常嚴格。我所有的演奏都必須完全照他譜上的指示，任何音量變化，任何表情指示，任何一段圓滑線，你都必須照辦，而且必須彈得毫無遺漏、絕對忠實。

焦：許多鋼琴家對我說過他們跟梅湘上課時的經驗，和您完全一樣。

唐：是呀！要不然為何要寫這些指示，特別像是梅湘這樣縝密嚴謹的作曲家呢？很多鋼琴家全憑感覺彈琴，不管譜上寫什麼，甚至從來不去思考作曲家下這些指示的原因。對我而言，這實在不可取。我希望演奏家能夠多向作曲家學習，知道他們如何寫作以及作品背後的道理，這一定能夠增進自己的演奏。

焦：您覺得在蘿麗歐的教導下，最大的收穫是什麼？

唐：她讓我以作曲家的眼光來看曲子，讓我深刻地理解音樂作品本身，而不是只彈好聽旋律而已。我知道要探求樂譜上每個指示的意義，但也不失去自己應有的風格。

焦：像您的李斯特、貝爾格和巴爾托克奏鳴曲專輯，就有這種精神；特別是前者，真有非常特殊但又有理的詮釋。

唐：感謝你注意到我的用心，我認為音樂演奏就是如此。阿胥肯納吉說他不演奏李斯特《B小調奏鳴曲》，不是因為不喜歡，而是實在沒有特別的想法。我非常贊同他的看法。我覺得鋼琴家若對作品沒有特別想法，真的不如不彈。我的曲目非常廣，鋼琴和管弦樂團的合奏作品就超過160部，其中卻沒有蕭邦《E小調鋼琴協奏曲》，因為我實在不知道在這部作品裡我要說什麼。

焦：您跟蘿麗歐學習的作品中，哪部是您認為最具代表性的？

唐：你一定不相信——拉赫曼尼諾夫《第三號鋼琴協奏曲》！她非常喜歡它！在她的講解下，拉赫曼尼諾夫完全不是一些人心目中那個甜膩守舊的浪漫餘孽。她精彩地解析了每個和聲、每個音響設計的竅門和複雜結構中的微妙連繫。這部作品已經夠博大精深了，在她分析下更顯得深邃而美麗。我原本就很喜愛它，經過蘿麗歐的指點後，不但知道如何更明確有效地表現其音響層次和效果，也對樂句與結構的開展變化有了全新認識。誰能想到一向以當代音樂出名的蘿麗歐，對此曲會有這麼深厚的造詣呢？我只能說我非常幸運。

焦：此曲也是您在1982年柴可夫斯基鋼琴大賽上關鍵性的決勝曲，您能夠談談那次比賽嗎？

唐：這是很難回答的問題。不過，經過這麼多年，再回來看柴可夫斯基大賽，我覺得這個比賽今昔的差異其實就是在蘇聯垮台與否。以前的柴可夫斯基大賽，雖然有很強的政治壓力，希望能給俄國人第一名，但評審知道什麼是對的，什麼是錯的；什麼是舊的傳統，什麼是新的詮釋——換句話說，他們有藝術上的認知和原則。90年代之後的柴可夫斯基大賽不是這樣，政治壓力或許消失了，但俄國經濟垮台後換來的是「錢」的勢力——誰是比賽贊助與評審，誰就主導了比賽，藝術與道德上的原則卻不見了。其實不只柴可夫斯基大賽腐化了，很多其他比賽也是。以前的鋼琴比賽多是請真正的大師或教育家。我準備比賽時可以做我自己——我不用為了比賽到處上課，到處拜碼頭，也不必為了討好俄國人而修改自己的詮釋。然而，今天的比賽則充斥一些「職業評審」，翻翻各大賽的評審名單，幾乎總是同一批人，成了一個「評審帝國」。這些人掌握了比賽，追名逐利的學生就自動找上門，讓他們收取天價學費。事實上，這些評審很多根本是不夠格的鋼琴家，更沒資格稱作教育家。或許他們有些有名學生，但其中幾個是他們教出來的？如果我也是這種評審，我有教不完的學生，我哪有時間練琴？我怎麼繼續演奏？如何思考音樂？這道理實在太明顯了。

焦：您說的比較文雅；我總是稱這些評審叫「鋼琴黑手黨」。

唐：都是一樣的，這就是現今的比賽生態。唉，當評審多不容易呀！我有次當評審，賀夫（Stephen Hough, 1961-）是參賽者，他演奏了普羅柯菲夫《第六號鋼琴奏鳴曲》——我那時才錄製了這部作品，對它有非常強烈的主觀想法，真是很難做到完全中立客觀。值得一提的是，賀夫也是溫頓的學生，所以他的演奏「一定」和我不同。不過我認為我還是做了很好的判斷，那次比賽最後賀夫也得了第一名。

焦：可否談談您剛在台灣演奏的拉威爾《G大調鋼琴協奏曲》？

唐：很多人忽略了這是很困難的曲子。當然就鋼琴技巧而言，它不算

難，因此許多年輕鋼琴家都演奏它，卻沒看出其中的複雜性。鋼琴部分不難，和管弦樂的配合卻很難，管弦樂器也有很吃重的表現——這是對鋼琴、指揮和樂團都很困難的作品，特別在音色和協調配合上。其次，此曲三個樂章性格都不相同，如何自然但精確地變化情感並塑造效果，又是至深的考驗。最後，在第二樂章，譜上給的速度並沒有那麼慢，很多演奏卻一味放慢，旋律也因此失去張力。第三樂章結尾鋼琴有8小節的漸快，最後還有漸強。要能夠真正彈出拉威爾在樂譜上的要求，非常不容易。不過，相較之下我還是更喜歡拉威爾的《左手鋼琴協奏曲》，這首曲子技巧非常困難，最後的獨奏段尤其艱深；但就音樂風格而言，它在深沉的色調中開展光采與情感，可說更貼近我的個性，我能表現得更好。附帶一提，此曲是柯林·戴維斯爵士最愛的作品之一，我曾在他的生日音樂會上演奏它。

焦：說到左手，我知道您出過一次意外。

唐：那真是可怕！1992年我在美國旅行演奏，住在辛辛那提的一家旅館，窗子竟然砸下來正中我的左手！我那時真的嚇壞了。所幸當地恰巧是神經外科重鎮，不然我左手食指可能從此就沒感覺了！我的左手後來完全復原，沒有影響到我的演奏。在意外後兩年，我回到辛辛那提演奏，為我動手術的主治醫生和他的團隊全都來我的音樂會，之後還辦了一個聚會。那是非常開心的事。

焦：真高興聽到這段故事。您能談談您欣賞的鋼琴家嗎？

唐：在我學生時代，波里尼是我的頭號英雄。他真是用作曲家眼光來看樂曲的鋼琴家，音色光輝透明，技巧更無懈可擊。更難得的是他非常冷靜，演奏幾乎不會錯一個音，技巧和詮釋都嚴謹且完美。這很奇特，因為他是義大利人，義大利人該是很熱情的；但他就和他的前輩米凱蘭傑利一樣，深刻而冷靜。不過波里尼後來竟然變了，變得熱情也容易緊張，這也很奇怪。

焦：除了波里尼，上一輩的鋼琴家呢？

唐：魯賓斯坦。和梅湘一樣，他是為人和音樂我都非常景仰的大師。他樂如其人，非常大氣、慷慨、開闊，倒是霍洛維茲就無法如此打動我。魯賓斯坦演奏中錯音漏音雖多，但他在音樂中所表現的精神深度與氣質實在令人感動──不過，可別看他那部亂七八糟的自傳。

焦：魯賓斯坦對新作品不算熱衷，您對當代作品則非常熱情。

唐：但我現在的曲目中當代作品並不算多。一方面是我老了，除了作曲家希望合作，我並不刻意去學新作品。另一方面，聽眾的水準其實不見得高，而我沒有意願去演奏一些不好的當代作品以討好聽眾。舉例而言，歐洲一度最流行的當代音樂其實是「低限主義」（Minimalism）作品，但我完全不能接受──這和那些廉價的流行音樂有什麼兩樣？你聽聽現在餐廳播放的聖誕音樂……叮叮噹……叮叮噹……叮叮噹……對了，這就是低限主義！

焦：您未來的計畫呢？我注意到您最近在 Hyperion 和 NAXOS 都有錄音。

唐：我想要將更多心力投注於英國的鋼琴音樂。直到這幾年，我才真正了解到英國作曲家所寫的鋼琴音樂是多麼精彩，我不只會在英國演奏它們，也會努力將其推廣到世界各地。我也將為 NAXOS 錄製一系列英國鋼琴作品。我已經錄好畢利斯（Arthur Bliss, 1891-1975）的《降B大調鋼琴協奏曲》，並與羅斯科（Martin Roscoe, 1952-）合作錄製其《雙鋼琴協奏曲》，會搭配他的《鋼琴奏鳴曲》發行。

焦：畢利斯的《鋼琴奏鳴曲》，我有一些錄音，但《降B大調鋼琴協奏曲》我只有所羅門的版本，非常凌厲快速。

唐：沒錯，但是他彈得實在太快了！這首協奏曲相當困難，所羅門能彈這麼快實在驚人，但我也實在不知道爲什麼他要彈這麼快 —— 或許，他大概想把此曲與其他曲目放進同一張錄音，才用這種嚇死人的速度吧！

焦：您在EMI時似乎就在這方面努力。您錄了布瑞頓的作品，還有莫杜尼（Dominic Muldowney, 1952-）的《鋼琴協奏曲》，都非常精彩。但我發現您偏重二十世紀的英國作曲家，不知您是否也會考慮錄製十九世紀，像是班涅特（William Sterndale Bennett, 1816-1875）的作品？

唐：眞高興你注意到這首曲子，莫杜尼的《鋼琴協奏曲》極爲難彈，也需要大型管弦樂團。此曲結構非常特殊，以不同曲式表現不同音樂風格，是非常具有企圖心，也是我非常喜愛的作品。英國在二十世紀出了不少傑出作曲家，也因此在世界樂壇才占有地位，但他們的成就多半在管弦樂；布瑞頓還加上歌劇，他的鋼琴作品卻不甚知名。既然英國在二十世紀貢獻較多，我自然先從二十世紀的作品著手；至於你提到的曲子，畢恩斯（Malcolm Binns, 1936-）等人已有非常傑出的錄音，而我想把心力放在更鮮爲人知的作品上。不過，NAXOS開出的是大規模長期計畫，因此十九世紀英國鋼琴音樂自然也在其中，敬請期待！

02
CHAPTER
俄國

RUSSIA

前言

從俄羅斯到蘇維埃

　　在第一冊的俄國學派鋼琴家與殷承宗訪問中，我們見到莫斯科音樂院四大分支伊貢諾夫、郭登懷瑟、紐豪斯、芬伯格的影響，以及學生對他們的回憶。本冊收錄的俄國學派鋼琴家也有相關討論的延續，但他們更屬於這四大名家學生輩的弟子：他們師承歐伯林、米爾斯坦、費利爾、瑙莫夫、查克、巴許基洛夫，各有不同心得。柳比莫夫更跟隨傳奇名家尤金娜學習，讓我們更加了解這位非凡藝術家的真性情。

　　我們也在這章訪問，見到昔日蘇聯的早期音樂演奏與現代、當代音樂發展。非常榮幸能訪問到柳比莫夫和貝爾曼這兩位關鍵人物：他們都受作曲家和演奏家沃康斯基（Andrei Volkonsky, 1933-2008）影響。在幾乎毫無資源的環境下，不僅積極研究早期音樂，還以自學方式掌握大鍵琴與古鋼琴的演奏法。「形式主義」的帽子讓多數現代作品在蘇聯遭禁，意識形態的枷鎖也限制蘇聯的當代音樂發展，柳比莫夫和貝爾曼的訪問讓我們見證那個時局，他們和蘇聯作曲家的互動更是珍貴的第一手史料；阿列克西耶夫的訪問則解釋了為何史克里亞賓博物館是當時的「音樂文化綠洲」，以及為何他能在鐵幕中掌握爵士樂語彙。他們的人生故事精彩，令人傷感又著迷。

　　蘇聯的政治環境，在第一冊俄國鋼琴家專章就是重要話題，猶太裔音樂家面對嚴重的反猶歧視，感觸更為深刻。阿胥肯納吉戲劇化地逃離，戴維朵薇琪和雅布隆絲卡雅則以猶太裔身分申請移民。凱爾涅夫雖然留在蘇聯，仍要和反猶人士奮鬥。出走或不出走，移民或不移

民，仍是本冊俄國鋼琴家的人生重大抉擇：蕾昂絲卡雅和貝爾曼以猶太裔身分移民西方，阿方納西耶夫以滯留國外不歸的方式離開，魯迪則選擇投奔自由。安分守己並不意味就能一帆風順，費亞多和柳比莫夫都曾長期不能出國演奏，阿列克西耶夫的國際邀約，也因當局審查而大幅受限。家人、朋友與演奏事業，究竟如何取捨？若能贏得世界讚譽，是否就值得犧牲本心？透過這些訪問，我們當對「名聲」有另一番看法。

　　本章收錄的訪問，同樣包括鋼琴家對其拿手作曲家與作品的心得。蕾昂絲卡雅的舒伯特的見解令人難忘，貝爾曼對普羅高菲夫的深入鑽研也讓人獲益良多。魯迪對史克里亞賓和楊納捷克，阿列克西耶夫對史克里亞賓和蕭士塔高維契兩首鋼琴協奏曲，費亞多對梅特納和拉赫曼尼諾夫《第三號鋼琴協奏曲》的觀點等等，也都非常值得一讀。蕾昂絲卡雅的訪問是三次交談的總和。她親切善良、慷慨助人，我會永遠記得她的溫暖。

柳比莫夫 1944-

ALEXEI LUBIMOV

Photo credit: 林仁斌

　　1944年9月16日生於莫斯科，柳比莫夫在中央音樂學校師從阿托柏列芙斯卡雅（Anna Artobolevskaya, 1905-1988），也向其師傳奇鋼琴家尤金娜學習，進入莫斯科音樂院後則師事紐豪斯與瑙莫夫（Lev Naumov, 1925-2005）。他1961年即獲全蘇鋼琴大賽冠軍，1965年更獲里約熱內盧鋼琴大賽冠軍，從此國際聲名鵲起。柳比莫夫對現代、當代音樂鑽研極深，又是古典、巴洛克與早期音樂專家，鋼琴、古鋼琴、大鍵琴皆為所長，也是著名的鍵盤樂器蒐藏家。柳比莫夫曾於莫斯科音樂院任教多年，錄音等身，是活動豐富又學養深厚的大師。

關鍵字 —— 阿托柏列芙斯卡雅、史特拉汶斯基（音樂、詮釋、訪問蘇聯）、尤金娜、現代與當代音樂在蘇聯的發展、演奏技巧、傳統、早期音樂與古樂演奏、回訪浪漫派、帕爾特、低限主義、凱吉、史克里亞賓、亞洲的（西方）音樂學習與創作

焦元溥（以下簡稱「焦」）：聽說您小時候和幼兒教育專家阿托柏列芙斯卡雅是鄰居，也因為這樣成為她的學生？

柳比莫夫（以下簡稱「柳」）：不只是鄰居，我們其實住同一間屋子，只是用不同出入口，而這真是我的幸運！她有很多教導幼兒的有趣想法，也積極實踐，還常在家舉辦學生音樂會，讓高低年級的學生一同演奏。我對音樂的最初印象，就來自坐在她家聽學生演奏。她還會讓學生演奏四手或八手聯彈，等於用鋼琴學習室內樂，享受合奏的快樂。後來我們還在柴可夫斯基大廳，紐豪斯70大壽慶祝音樂會上演奏鋼琴重奏。

焦：那時中央音樂學校的氣氛如何？

柳：非常好。學校在1946年重開之後出現新風氣，郭登懷瑟還在教，阿托柏列芙斯卡雅或孫百揚等年輕老師也大展身手，努力發掘才華並培養學生。學校裡雖有比賽，但都是良性競爭，同學間氣氛很友善。

焦：您也在那時培養出對現代音樂與罕見作品的興趣。

柳：我在14歲左右就對此產生濃厚興趣。比方說1958年首屆柴可夫斯基大賽，我對克萊本、劉詩昆、弗拉先科等人的演奏都有印象，但那遠比不過1959年伯恩斯坦率紐約愛樂來蘇聯，莫斯科音樂會中的史特拉汶斯基《為鋼琴與管樂的協奏曲》、《春之祭》（*Le Sacre du printemps*）和艾維士（Charles Ives, 1874-1954）《未回答的問題》（*The Unanswered Question*），那也是這些作品首次在鐵幕國家內演出。演出前伯恩斯坦還對聽眾說：「接下來要為大家帶來史特拉汶斯基的經典，在貴國30多年未曾演出的經典。」那場音樂會實在讓我震驚，特別是《春之祭》。阿托柏列芙斯卡雅也發現這點，讓我往這方面發展。

焦：史特拉汶斯基在當時蘇聯是什麼樣的地位？

柳：50年代末期政治氣氛比較和緩，雖然在音樂刊物上仍可見到對他和其他「資本主義」音樂的批判。他的名字在蘇聯如雷貫耳，作品卻無法演出，樂譜也買不到，像是傳說一般的人物。

焦：但在1962年，離開俄國48載之後，80歲的史特拉汶斯基終於回鄉訪問。您另一位老師尤金娜據說是促成此事的關鍵人物。

柳：是的。在此之前兩年，蘇聯作曲家聯盟主席克瑞尼可夫（Tikhon Khrennikov, 1913-2007）率團訪美。史特拉汶斯基已於1945年歸化成美國公民，於是他認為應該要邀請這位前輩「返國」，好讓蘇聯「認可」他也是俄國作曲家。這個邀請其實受到不少阻攔，畢竟這等於自打嘴巴，但最後還是實現了。史特拉汶斯基這邊也很清楚蘇聯的意

圖，覺得這對自己不公平，不想被利用，於是遲遲不接受邀請。尤金娜之前就透過信件，由在巴黎的沙夫欽斯基（Pierre Suvchinsky, 1892-1985）轉交，和史特拉汶斯基、史托克豪森等人聯絡，在1958至1960年就演奏了史特拉汶斯基的《鋼琴奏鳴曲》、《小夜曲》（*Serenade in A*）和《為鋼琴與管樂的協奏曲》。她和沙夫欽斯基同聲相勸，讓史特拉汶斯基知道這會開啓前衛（avant-garde）藝術與新音樂在蘇聯的發展，蘇聯實質上無法利用他，這才讓他做了決定。史特拉汶斯基在莫斯科開了三場音樂會，尤金娜則在他的出生地列寧格勒（聖彼得堡）策劃了一系列音樂會呼應。由於尤金娜告訴我史特拉汶斯基何時會到，我就跑去機場迎接，親眼看他從飛機出來。

焦：聽說當尤金娜終於見到史特拉汶斯基，居然在他面前跪下。這是真的嗎？

柳：沒錯！我就在現場！雖然只是片刻，但你就知道她是多麼真實直接的人！史特拉汶斯基也想和尤金娜多說話，但克瑞尼可夫總是湊過來擋在中間。我目睹整個過程，到現在回想起來都覺得有趣。

焦：尤金娜在當年蘇聯是怎樣的存在？

柳：她對政府而言，是意識形態與思想上的麻煩人物，但她又是人民心中的大音樂家與藝術良心。她虔誠於宗教，敢言且不顧他人眼光，但並不宣傳或煽動，只是做自己。她知道新音樂代表新視野，也是新世界。蘇聯已落後真實世界三十多年，不能繼續這樣下去。

焦：馮可夫記述蕭士塔高維契談話的《證言》，其中有許多關於她的故事，您認為是不是真的？

柳：我認識馮可夫，還保持聯絡。他不斷強調《證言》所有的話都來自蕭士塔高維契，他只是記錄，雖然我們沒有直接證據。蕭士塔高維

契的家人對此書非常憤怒，到現在它在俄國都無法出版。一位始終對自己之事三緘其口，對好友都不吐露心事的作曲家，爲何會向馮可夫說出那麼多祕密，這實在啓人疑寶，雖然我們也無法排除這是馮可夫保證內容會在他過世後才出版，而他願意讓世人知道真相。書中關於尤金娜的敘述，她沒有跟我說過，我也不曾聽聞她跟其他人說過，卽使是她最親近的學生和朋友，雖然那著名的「史達林故事」確實部分爲真：史達林在廣播中聽了尤金娜現場演奏莫札特鋼琴協奏曲，打電話要電台隔天送唱片過去。台長出於恐懼，請她連夜錄製一張唱片交差──以上確有紀錄。但《證言》中說尤金娜收到史達林給她兩萬盧布，她卻把錢捐給教會，還寫信給史達林說自己「會爲他在國家和民族所犯的罪祈禱」，這就沒紀錄可查了。雖然我覺得這很可能也是真的，畢竟她的地位特殊：尤金娜始終被監控，卻也始終未被逮捕或勞改。她的確被趕出學校，有段時間連演奏會都被禁，只能靠錄音收入生活，但沒有遭遇生命威脅。

焦：您繼承了尤金娜的史特拉汶斯基曲目，也留下精彩錄音，可否談談您對《鋼琴奏鳴曲》、《小夜曲》和《爲鋼琴與管樂的協奏曲》的心得？

柳：《小夜曲》是相當和諧，沒有什麼衝突、充滿抒情美的創作，也有訴諸精神境界的樂段。《鋼琴奏鳴曲》和我非常投契。它有義大利古奏鳴曲形式，第二樂章則如巴洛克歌調，其中又有隱晦幽微的戲劇。終樂章是二聲部創意曲，中間也有爵士樂素材，結尾又引用第一樂章第一主題，非常完整精彩。比較「有問題的」是《爲鋼琴與管樂的協奏曲》，它的風格不是很平衡，結合太多種音樂，包括巴洛克、古典、繁拍（Ragtime）、爵士、巴黎風，甚至還很機智地用了徹爾尼，煥發多種色彩與風味。要把上述種種清楚呈現，既要嚴肅又要反諷，著實是大挑戰，很容易就太巴洛克、太強勢、太哲學化，偏於一方而失去另一方。蘇聯鋼琴家與學者杜希金（Mikhail Duskin）曾在20年代晚期於德國演奏此曲給史特拉汶斯基聽，而作曲家一直強調要注

意爵士元素，反而沒強調古典素材 —— 但也可能是杜希金沒把爵士風味表現好，作曲家才這樣說。我把此曲比喻成立體主義（Cubism）繪畫：你雖可辨認出人物，那形貌卻是由許多碎片、從不同角度構成，你也可從不同角度去理解、欣賞。雖然寫作極其精確，但和其前後作品相比，此曲很難說有統一性。不過我非常喜歡它的配器，介於協奏與合奏之間，讓我可以和各管樂器進行室內樂般的對話，也可和整組管樂對應。總之，這三曲我都非常喜愛，只不過它們對鋼琴家而言並不絢麗，因此很少在音樂會出現；但我只要有機會就會演奏，特別是協奏曲。

焦：您在中央音樂學校就彈了這首以及其他新音樂，既然官方禁止，我很好奇您如何獲得樂譜和參考資料？

柳：尤金娜是一個來源，我也得到一位作曲家幫助。他那時和外國同行交換樂譜，莫斯科音樂院圖書館有這類作品的樂譜和錄音，多數來自外國捐贈，而我得到老師們的推薦保證，可以借閱研究，於是成了當時蘇聯唯一演奏這些作品的人。還有一個管道，就是史克里亞賓博物館。我第一次聽到第二維也納樂派作品，就是在那裡的音樂欣賞之夜，二、三十人一起聽唱片的聚會。這個博物館得到很多捐贈，其中大戶是阿胥肯納吉。他常在國外演出，藉機帶很多唱片回來，特別是現代與被禁作品，確實有遠見。大概1958年前後，我在這裡第一次聽到《伍采克》（*Wozzeck, Op. 7*），還從圖書館借了樂譜對著聽，後來也在這裡認識史特拉汶斯基《伊底帕斯王》（*Oedipus Rex*）、《詩篇交響曲》、魏本早期作品、荀貝格《月光小丑》（*Pierrot lunaire, Op. 21*）、弦樂四重奏、《華沙倖存者》（*A Survivor from Warsaw, Op. 46*）等等。我自己先喜歡新古典主義作品，但很快就轉到十二音與序列主義。

焦：您的老師能指導這些曲目嗎？您如何建立對新音樂的詮釋？

柳：我必須再次感謝阿托柏列芙斯卡雅。這些音樂其實在她的理解之

外，但她是極為開放，永不設限，鼓勵學生嘗試的老師。貝多芬、荀貝格和魏本的音樂語言雖然不同，但他們都是由小單位建構大格局，就「如何作曲」這個面向而言並無二致，我很快就找出理解之道。

焦：您不只技巧卓越，還能精準為每個音賦予個性，我很好奇如此技術是如何鍛鍊出來的？

柳：我在學生時代有很多技術問題，而我以練習艱深作品，像貝多芬鋼琴奏鳴曲、巴爾托克鋼琴協奏曲、艾維士《第二號鋼琴奏鳴曲》，或作品中的技巧難點來鍛鍊。至於明確掌握每個音的個性，這是從作品中磨出來的——有兩位作曲家，我演奏時必須清楚設計每個音，那就是莫札特和魏本。尤其是後者，我到25歲才真正能掌握他；不僅是對作品結構與內涵的理解，而是找出適切的彈法。魏本精雕細琢、理性精確，但或許也是最後一位來自後浪漫與表現主義的大師，演奏他需要注入情感，為每個音找到性格與表現。但這性格與表現又必須在句子、段落與全體中皆言之成理，大小脈絡都有意義才行。演奏他要精確控制、要清楚、要有彈性，還要有溫暖的人性與情感連結，不能只是抽象地演奏，像顧爾德一樣冰冷。有次我在練習莫札特某奏鳴曲遇到問題，突然悟出這和我演奏魏本所遇到的問題完全相同，這又促使我精修自己的技巧。

焦：您到莫斯科音樂院之後成為紐豪斯和瑙莫夫的學生，可否談談他們？

柳：紐豪斯和我的老師關係不錯，她的學生中先收了納賽德金，後來又收了我。我常說我這一生有四個最要感謝的人，那就是我四位老師。我喜愛的曲目是現代、古典與古典之前，而紐豪斯與瑙莫夫是浪漫派權威，大大補強了我在這方面的知識與曲目。

焦：您怎麼看傳統？

柳：我在學作品之前，總是避免聽任何該曲的演奏。等我已經充分建立我對該作品觀點，我才容許自己聽其他人的演奏，而我關心的是演奏中的「自由」：他們如何容許自己採取某種處理？絕對嚴格遵守或部分遵守？基本態度是什麼，在什麼情況下產生意外？總之，我觀察演奏者對音樂的回應，我又特別關注速度和彈性速度的處理。我沒有一個絕對的參考，沒有特別喜歡某一位演奏家，全看樂曲而定。比方說我不喜歡帕德瑞夫斯基的貝多芬，但非常喜愛柯札斯基（Raoul von Koczalski, 1884-1948）的蕭邦，即使像柯爾托、紐豪斯、拉赫曼尼諾夫這樣的大師，我也無法說我完全喜歡。李希特則是完全不喜歡，他幾乎沒有影響到我；對我而言他是驚人的樂譜執行者，但太學術化、太沒有彈性了。整體而言我還是聽過去的演奏家比較多，近代比較常聽的只有霍洛維茲、阿格麗希和拉賓諾維契（Alexandre Rabinovitch, 1945-）。

焦：畢業之後您馬上就開展演奏事業，也持續推廣新音樂。

柳：剛好那時政治氣氛也比較開放，有更多自由空間。由於我得了好些獎，有演出邀約，自然利用這些機會演奏巴爾托克、荀貝格、史特拉汶斯基等二十世紀作曲家。他們雖然已經不現代了，對當時蘇聯而言還很新。尤金娜在1970年過世後，我持續演奏她的現代曲目；一年後史特拉汶斯基也過世，蘇聯舉辦許多紀念音樂會，我也藉機和聲樂家錄了他的歌曲全集。現在回想，當時的我可能想要繼承尤金娜的心願，但我的品味其實又比她更前衛——這也當然，因為我比較年輕，更喜歡布列茲、凱吉、史托克豪森等人。

焦：那時聽眾對新音樂的反應如何？

柳：很好！愈禁止，就愈讓人有興趣——這條金科玉律在音樂也完全適用。有智識的蘇聯民眾必然好奇西方的發展，一旦有窗戶打開，他們總是把握機會。那時法國和美國辦的展覽，包括抽象畫和各種蘇聯

見不到的藝術，也都吸引大量民眾參觀。

焦：您的曲目後來逐漸加入當代創作，像是史托克豪森、吉尼索夫、顧白杜琳娜和舒尼特克。

柳：原則上我喜歡激進、能帶來驚奇或震撼的創作，因此舒尼特克我多半只演奏他的早期作品；他後來的創作像是蕭士塔高維契的延續，我就沒有太大興趣了。我在比利時認識史托克豪森，他的個性實在特別而有魅力。還有他的宗教觀，我很感謝他介紹印度與東方哲學給我，雖然後來真正影響我的人生方式、哲學觀，並成為我藝術泉源的是佛教。透過佛教我也認識東方的書法、繪畫與詩，領會不同的美學思考與表現。這時我演奏的西方作品也轉向凱吉和費德曼（Morton Feldman, 1926-1987），總之方向逐漸變了。

焦：您有段時間被禁止出國，據說正是因為演奏太多現代與當代作品。您如何回顧這個時期？

柳：當時很沮喪，現在回想倒沒有特別的感覺。少了旅行勞頓，我利用這段時間專心研究，獲得更深更廣的知識，學了更多作品。一如禁令無法遏止我對新音樂的興趣，待在國內也不能阻止我認識新作品。

焦：您不只是當代音樂專家，也是早期音樂與古樂演奏專家，您又是從何時開始研究這類作品與其演奏方法？

柳：我的人生有很多這樣的平行線，我幾乎同時認識早期音樂和新音樂！這要感謝沃康斯基。他是風格十分前衛的作曲家，也對早期音樂極有研究，1950年代末開了莫斯科首場堪稱振聾發聵的大鍵琴獨奏會。由於大獲好評，他在1965年成立了包含聲樂和器樂演奏家的早期音樂團體「牧歌」（Madrigal），是蘇聯重要先驅人物，直到1973年移民瑞士為止。他啟發了我對早期音樂的興趣，後來我也彈了他的音樂

會，演奏俄羅斯十八世紀作曲家涂托夫斯基（Vasily Trutovsky, 1740-1810）、巴特揚斯基（Dmitri Bortnyansky, 1751-1825）等人的作品，也從錄音中發現大量我不知道的音樂。鋼琴音樂與演奏仍然重要，但只是我音樂活動的一部分，我想擁抱的世界愈來愈多、愈來愈寬。與其說我是演奏家，我更覺得自己是音樂學者或音樂世界中的旅人，演奏只是呈現我的興趣、為大家帶來我愛的音樂而已。這也是我那麼喜愛史特拉汶斯基的原因，他的作品呈現史上各時代、各形式的音樂，也像音樂旅人。我後來隔幾年就組織一套音樂會，演出文藝復興或中古時期作品，雖然歌手總是問題，因為他們沒有受過這方面的訓練，只能模仿唱片中的風格來演唱。不過策劃這樣的演出總是很開心。

焦：那時您們還沒用古樂器吧？後來您們如何和西方的古樂風潮接軌？

柳：大概是1975年，我偶然買到哈農庫特（Nikolaus Harnoncourt, 1929-2016）以古樂器演奏的巴赫《馬太受難曲》錄音，聽了大受震撼，馬上和朋友們一起聽。後來我們也開始找歷史樂器，學習演奏它們的技法和音樂語言，也開始演奏。同樣的音符在蒙台威爾第（Claudio Monteverdi, 1567-1643）、巴赫、莫札特、蕭邦、普羅高菲夫等作品中，會是完全不同的奏法。我們不只要了解音符，更要了解背後的作曲規則、時代風格、藝術形象和作曲家語言。這是一段認真學習的旅程，但也因此，我愈來愈無法把樂器與其對應的音樂語言分開。在我心中，樂器和音樂作品的形象與性格，以及音色、聲響效果，是整合為一的關係。包含貝多芬和舒伯特在內，對於他們之前的樂曲，我幾乎都不再用現代鋼琴演奏了。我在現代鋼琴上聽不太到貝多芬的音樂，覺得那充其量只是原作的變形，但我有資源與知識可以追求真實。像《悲愴奏鳴曲》，開頭是突強但馬上收弱。古鋼琴聲音延續比較短，才能達到這種效果；現代鋼琴聲音再怎樣收束，聽起來都持續太長。許多快速音群，在現代鋼琴上聽起來像是技巧練習，古鋼琴才能展現那種如雲似霧的聲響。

焦：不過以歷史樂器演奏貝多芬，其實也會遇到困難。

柳：的確，他對音樂形象與聲響之間的想像力，實在精彩至極，而他總是要求更多，不只和音樂掙扎搏鬥，也和樂器掙扎搏鬥，有種緊張或張力。現代鋼琴聲音太美好也太完整，我無法感受到貝多芬音樂裡的這種緊張感，但那又超出古樂器的能耐。所以除了幾首協奏曲外，我幾乎不彈貝多芬了。演奏莫札特或舒伯特就不會有這種問題，莫札特很滿意當時五個八度的小鋼琴，舒伯特也滿意他的樂器。用古樂器演奏他們的作品總是很自在快樂，音樂和樂器特質完美配合，讓我得以用樂器說話，而不只是歌唱。

焦：您非常重視真實，不只樂器選擇，詮釋也是如此。

柳：我希望能夠清楚呈現作品，不只是音的清楚，還有意義的清楚。克萊曼第一次演奏《白板》（*Tabula Rasa*）給作曲家帕爾特（Arvo Pärt, 1935-）本人聽的時候，提出很多演奏上的建議，像這裡用不同的弓法？那裡可以運用彈性速度？帕爾特聽了立刻說：「請不要把我的音樂變得更美。」這也是我的詮釋觀。意義的清楚，就是原汁原味，沒有添加物。我們要展開作品自身的美麗，讓作品自己說話，不要添加不屬於作品，而是由演奏者賦予的美麗。

焦：您很少彈浪漫派音樂，不過從80年代後期開始，您演奏了蕭邦與李斯特，還錄製了一張精彩的蕭邦專輯，可否談談您的想法？

柳：整體而言，我喜歡要求演奏者去分析、理解，在其中尋找祕密的音樂，因此蕭邦、李斯特、柴可夫斯基、拉赫曼尼諾夫這類偏向要求感情的音樂，就不是我的演奏主力。此外，對我而言，浪漫音樂也是古代音樂，和古典、巴洛克、文藝復興一樣，都是過去的東西，只是它們也活在當下。我沒辦法把浪漫音樂當成當代音樂，永遠活在其中。但我開始演奏浪漫派也不是突發奇想，而有當代的脈絡：我不是

以一般看待浪漫派音樂的方式去詮釋，而是以前衛音樂的眼光去審視。70年代發生兩件事，一方面前衛音樂運動逐漸喪失能量。50和60年代的前衛音樂真的了不起，作曲家打開新的世界，甚至精神上的進程，例如史托克豪森；但到了70年代，前衛音樂開始變得公式化，逐漸失去發展的連續性，只剩下聲音而和聽眾失去連結，換言之愈來愈空虛。另一方面，在70年代中期，帕爾特、席維斯托夫（Valentin Silvestrov, 1937-）、拉賓諾維契和部分貝里歐（Luciano Berio, 1925-2003），他們把前衛音樂轉化成傳統形式，用既有形式來支持新想法。如同電影《回到未來》（Back to the Future）的有趣名稱，如此作曲手法可說是「向過去前進」（forward to the past）。你可以說他們不夠原創，都是用過去所用過的東西創作，但「後前衛」音樂和過去的關係，與過去文化的對話方式則是嶄新的。他們重回調性，但找到新的方式，寫出新的調性音樂或找到新的調性。

焦：照此脈絡，既然「後前衛」作曲家探索與傳統連結的新途徑，而這傳統自然包括浪漫派，那您如果要真正深入「後前衛」，也就必須去探索傳統，探索這些作曲家的養分，自然也要重新探索浪漫派。

柳：正是如此。那時我也變得成熟，能直接呈現這些作品而不帶有任何炫技意味。我在音樂院學過《船歌》，這時期則研究四首《敘事曲》和《幻想曲》，從作曲手法來看蕭邦如何處理結構素材與情感要求，如何呈現戲劇設計。我相當崇敬李斯特這個人，但對他「為鋼琴表現而寫」的作品始終不感興趣，只喜愛他晚期，特別是「為未來而寫」的作品。其中不只有超越時代的表現，更有微妙且崇高的精神世界與神祕感。我也極愛他晚期的合唱與宗教音樂，他的寫法總能讓我想到莎替或葛拉斯（Philip Glass, 1937-），和美國低限主義音樂其實有互通之處。

焦：您提到了低限主義，我聽您剛剛提及的，這些來自前蘇聯的東歐「後前衛派」作曲家，音樂裡也有低限主義的手法。但您曾提過這其實

和宗教或靈性有關,可否也談談這點?

柳:當我聽日本聖樂、佛教音樂、印度、印尼、伊朗音樂等具有宗教或精神性背景的音樂,總會讓我想到萊希(Steve Reich, 1936-)或部分葛拉斯──那是沒有強弱發展,本於一個或數個不斷重複的模組或形式的音樂宣言。聽者在音樂之流中漂浮,失去了時間感,音樂宛如連續的夢,沒有戲劇起伏,永遠一樣並對聽者說:和我在一起。這種音樂可使聽者心靈安靜,進而淨化。凱吉年輕的時候曾學習印度音樂,他問老師「音樂的目的是什麼」,對方回答「淨化你的心靈,並將之帶往神聖之境」。

焦:就我所知,許多傳統、民俗音樂似乎都有這樣的價值。

柳:是的,這樣的話其實也見於十六世紀的英國作曲家,而我覺得世上所有和宗教、儀式或靈性有關的音樂都是如此。我相信音樂具有這樣的傳遞功能,是讓人從日常生活直接上達天堂、上達更偉大的存在,或任何理想之境的媒介。世上所有文明,都有這種以音樂讓人和更高精神層次合為一體的概念。西方中世紀也有,中世紀教會音樂就是如此,但這到十六世紀末就結束了。從十七世紀到十九世紀,我們基本上看不到這種精神性的音樂,浪漫派更是為人的快樂而寫,音樂裡全是人的、世間的情感,缺少更高精神的傳遞。當然有很多作曲家寫宗教作品,但不是說用了宗教文本就有精神性,而是作曲家內在必須對靈性追求有所渴望才行。到了二十世紀中期,人們終於對此感到厭倦,又開始尋找和精神世界接軌的新方法。佛教、印度教、東方哲學與藝術在70年代後期於西方蓬勃發展,正顯示了這股宗教、靈性思想的復甦。作曲家呼應時代的需求,以音樂讓人從僵化的物質世界中解脫。對我而言,這是對前衛音樂、序列主義與後序列主義的解答:音樂不只是一種藝術,更和人生合而為一;萊希、凱吉、費爾曼等人是我心中這類音樂最好的代表。

焦：您於2012年在莫斯科舉辦過一系列的凱吉演出與演講，可否也談談他？他的大名人人皆知，作品卻很少出現於今日的音樂會，這實在很可惜。

柳：我見過凱吉兩次，在莫斯科和紐約，對他有相當理解。以鋼琴家的角度來看，他的作品可以粗略分成兩時期。1950年之前他寫了很多精彩鋼琴曲，多數是為預備鋼琴（prepared piano），著實展現出絕佳聲響效果。這些曲子也像是對未來的預言，可見後來美國低限主義與歐洲後前衛音樂的身影。1952年之後的凱吉往哲學領域走，可能只有少部分學院中人能夠真正理解和欣賞，但我覺得這時期的他更吸引人，因為他提出非常開放的哲學，要人打開耳朵打開心。他用機遇（chance）把音樂抽離邏輯，讓人傾聽、感受、尋找作品所賦予的時間框架中的每個事件。鋼琴曲目只能展現他諸多面向的一小部分，但可以和其他作品形成很好的搭配，像是二十世紀早期的莎替與德布西、美國低限主義作品，甚至十六與十七世紀的英國大鍵琴音樂 —— 我開過這樣的演奏會，以大鍵琴與預備鋼琴交替演奏，效果非常好。

焦：以精神靈性的觀點，您怎麼看史克里亞賓的後期作品？

柳：史克里亞賓想以自己的方式獲得神諭或天啟，但太自我中心，音樂只為他自己說話。當然他認為自己是造物主，為他說話就是為這世界說話，而他可以改變世界。史托克豪森在60年代也一度如此，當他發現所謂的超意識（super-conscious）。我認識他的時候，他對精神與靈性非常了解，但也認為改變世界是他的使命。凱吉就不是如此，他希望世界維持自己的樣子，他的音樂是這世界的一部分。有次他被問到他和史托克豪森的不同，凱吉說：「史托克豪森希望所有的聲音都成為史托克豪森的，而我希望聲音就是聲音。」不過現在去看他們，大概也很遙遠了，因為現在這個時代人們把音樂當成娛樂。音樂當然可以是一種娛樂，因為人喜愛音樂，但音樂絕對不只是娛樂。音樂家如果不去思索生命與宇宙，對人生目標與生活方式毫無想法，大概很

難稱得上是好音樂家，即使追求精神靈性的聽眾僅是小眾。

焦：您的聆聽範圍極廣，對世界音樂也很有研究，不過我好奇您是否也聽搖滾樂？

柳：哈哈，我的確也聽，雖然沒有深入研究。搖滾帶給我的是另一方面的觸動，讓我思考「古典音樂家」是什麼又在做什麼，藉此決定自己的位置。

焦：您到台灣演出，空閒時仍不忘搜尋錄音，包括台灣民俗與原住民音樂。就您的觀點，身在亞洲的我們，創作上該如何從自己的文化出發？

柳：我從70年代就開始欣賞並蒐集世界音樂，亞洲一直令我著迷。傳統的中國或日本音樂，我感覺是介於有意識與無意識之間，很特殊的美學。東方作曲家學習西方作品的技巧，這當然沒有問題，技巧本來就可以被所有人使用；但如果學技巧也模仿西方的風格與美學，忘了屬於自己的風格與美學，那就可惜了。我聽到不少東方作品主要在玩聲音，看能製造出多少種效果，但聲音本身並非作曲的首要，特別在電子音樂大量應用的今日，還有什麼聲音不能被發明出來？重要的是你用聲音做了什麼。

焦：在演奏與詮釋上呢？您有沒有什麼建議？

柳：現在亞洲熱烈地學習西方音樂，也學到非常好的演奏技術，人才在各地發光發熱。這是好事，但其中也出現危險，因為學習者跟隨的主要不是作曲家，而是二十世紀的演奏方式。只知道現代樂器並只演奏現代樂器，演奏音樂材料但不了解音樂的脈絡與歷史，對於作品在何時、何環境又如何寫下來，為何而寫，和這世界的關係又如何等等沒有好奇。這像是從複製品而非真跡認識並學習一門藝術，失之毫釐

恐差以千里,最後將導致音樂演出僅僅成為娛樂。不過這不僅是亞洲的問題,而是全球化的毛病,希望大家都能時時警惕。

ELISABETH LEONSKAJA

Photo credit: Jean Mayerat

1945年出生於喬治亞共和國首府提比利希，蕾昂絲卡雅17歲在羅馬尼亞恩奈斯可大賽奪冠，後進入莫斯科音樂院跟米爾斯坦學習，並在隆－提博大賽和伊麗莎白大賽等國際賽事獲獎。她於1978年移居維也納，1979年在薩爾茲堡音樂節登台大獲成功，自此開展卓越的國際演出事業，錄音更獲得多項國際大獎。她對室內樂亦有精深鑽研，是阿班・貝爾格四重奏（Alban Berg Quartet）、鮑羅定四重奏（Borodin Quartet）、瓜奈里四重奏（Guarneri Quartet）等頂尖團體的固定合作伙伴。2006年因其傑出貢獻，奧地利政府贈予蕾昂絲卡雅「科學與藝術一等十字榮譽勳章」，爲該國最高榮譽。

關鍵字 —— 喬治亞、Y. 米爾斯坦、李斯特《奏鳴曲》、莫斯科音樂院、伊麗莎白鋼琴大賽、卡岡、猶太人在蘇聯、維也納、舒伯特（作品、詮釋）、維也納風格、布拉姆斯、第二維也納樂派、柴可夫斯基、蕭士塔高維契、李希特

焦元溥（以下簡稱「焦」）：可否請您談談學音樂的經過？我知道您在6歲半就開始學鋼琴。

蕾昂絲卡雅（以下簡稱「蕾」）：我出生在喬治亞共和國首府提比利希一個單純的家庭，但我們家不是喬治亞人。家父家母都出生於摩多瓦（Moldova），原本住在奧德薩，二戰時逃避德軍才到提比利希。家父的第一任妻子和女兒被帶到集中營，後來只有女兒，我摯愛的姐姐活著回來。我父母在提比利希相遇、結婚；家母43歲才生我，我是她第一個孩子，對我非常疼愛。她曾學習聲樂與鋼琴，卻因家庭狀況無法繼續，所以夢想自己的女兒能成爲眞正的鋼琴家。她在我6歲半的時候買了一架鋼琴，我到現在都還記得那一天！我從小就對音樂很有感覺，7歲開始上音樂學校。我學琴沒遇到大困難，學習也從來沒壓力。我總是把鐘放在鋼琴上，練過一個小時就指著它，跟媽媽吵著要

出去玩，甚至也會偷偷撥快時鐘，和其他孩子完全一樣。我這樣按部就班，11歲和樂團合作貝多芬《第一號鋼琴協奏曲》，12歲演奏李斯特第二號。13歲時我的老師希望我開場獨奏會，母親卻拒絕，認為這會造成太大壓力，影響我的身心健康。我那時很想彈，所以頗難過，還和媽媽哭鬧，但現在就能體會她的苦心。

焦：您那時跟誰學？

蕾：我第一位老師是查絲拉芙絲卡雅（Elisavyeta Zhaslawskaya），第二位則是從基輔來的蘿鳩克（Rosaliya Rojok）。她們都非常好，後者尤其嚴格，告訴我如果我沒有每天練6個小時，就不用跟她上課了。我想我是很聽話的小孩，我也很感謝她們。

焦：喬治亞出了這麼多著名音樂家，我很好奇這是什麼樣的文化使然？

蕾：喬治亞有很好的音樂傳統，人民本來就喜愛音樂，有很多著名前輩音樂家。那時喬治亞的生活型態非常歐化，提比利希有60間左右的音樂學校，任何人都可以學，還不用錢！或許這就是能出這麼多音樂家的原因吧！

焦：您後來怎麼到莫斯科學習？

蕾：我16歲參加布拉格鋼琴大賽，不過不成功，隔年（1964）參加恩奈斯可大賽倒是一舉奪冠。這讓我肯定自己的能力，也讓我決心要到莫斯科音樂院尋求最高級的教育。只是那時我已通過提比利希音樂院入學考，也要到該校入學。但這時出現意外轉折：我比賽前曾彈給米爾斯坦聽，因此比賽後我又到莫斯科向他致謝。莫斯科音樂院鋼琴系主任知道我是恩奈斯可大賽冠軍，二話不說就把我「抓」到系上，所以那年11月我未經考試就成了學院新生。

焦：可否談談米爾斯坦這位學者與教授？

蕭：他是非常謙虛、內向、聰明的音樂家，雖非活躍舞台的演奏家，卻是熱衷學術、著作等身的大師。他曾是伊貢諾夫的學生與助教，伊貢諾夫師承李斯特晚年弟子西洛第，向來以獨到且深入的李斯特詮釋聞名。米爾斯坦傳承大師，所撰寫的李斯特傳記與解析，至今仍是俄國學派經典之作。向米爾斯坦學習以及莫斯科音樂院的學習，完全是嶄新體驗。莫斯科是真正的大城市，生活感覺自然不同，同學的演奏水準高得讓人難以置信，老師也給我全新的音樂視野。

焦：米爾斯坦的李斯特著作是我所讀過最深入精闢的見解之一。您的李斯特《B小調奏鳴曲》是否正是跟他學的？

蕭：那還是我進莫斯科音樂院跟他學的第一首作品！他講解非常仔細，可以用最簡單的話解釋樂曲每一段的性格，更徹底改善我的弱音技巧。

焦：他是否沿用浮士德傳說來解釋此曲？

蕭：是，也不是。就算這是浮士德，但浮士德又是什麼呢？我當年認為此曲是充滿愛、情感、表達與靈性之作，但現在來看，它要說的卻超越這些，音樂更深刻廣大。以浮士德為本的詮釋可以只是人物和故事，但也可以是愛情、宗教、生命。當演奏者將詮釋提升到生命的開闊起伏，以宇宙觀綜覽人世，個別角色也就不重要了。

焦：您還學了哪些作品？

蕭：非常多，包括布拉姆斯《第二號鋼琴協奏曲》，和普羅柯菲夫《第五號鋼琴協奏曲》、巴赫、蕭邦、德布西、莫札特、貝多芬等等。米爾斯坦很注重作曲家的不同風格，更在意音色變化。當你能正確體

認作曲家風格與作品意義，接下來便是以正確的音色來表現音樂所說的話。他總是非常嚴謹，讓我建立極好的音樂素養。

焦：那時音樂院的日常生活如何？

蕾：每天6點鐘以前就得起床，而且我的鬧鐘愈調愈早，因為功課愈來愈重。音樂院的課10點開始，早上7點到10點則是練習時間，一旦錯過就得等到晚上8點以後才有琴房，所以不管練得多晚仍得早起。我很喜歡這樣的日子，很正常也很健康。學生時代沒有健康的生活，大概難以學好東西，也不能給日後的人生立下好習慣。

焦：您怎麼看俄國鋼琴學派？

蕾：俄國學派是非常著重技巧的學派，但所著重的並非機械性的技巧，而是全方面的技巧，生動靈活的技巧，因為技巧要和音樂結合才有意義。俄國學派也重視樂曲結構，要求仔細的分析。當然，在所謂的「俄國學派」內仍有許多分支，各有其獨特之處，但為音樂服務的目標依然不變。

焦：您那時對自己有何期許？

蕾：我到莫斯科音樂院，就決定要從最基本的觸鍵開始，徹底重新思索技巧與音樂。多數同學覺得學琴就是悶頭苦練，少開口多動手；我卻不然。我總是勇於發問，問各種技巧的道理和演奏訣竅。那時同學們笑我，認為我「問題太多」，「連怎麼彈也要問」，但我就是打破砂鍋也要問到底，這樣我才能學到屬於自己的東西，在老師引導下開展獨立思考。我那時認真練琴，練到官方要我參加隆－提博大賽（1965年），我都天真地拒絕，寧可待在音樂院也不願分心。但那年蘇聯在蕭邦大賽一個獎都沒拿到，當局迫於得獎壓力，非得要我參賽。等到他們取消我在國內和義大利的演出，我才知事態嚴重，非得乖乖前往

巴黎不可。

焦：這次比賽您也獲得好成績，得到第三名（冠軍從缺）。

蕾：我那時只有一個半月的時間準備，包括一些我不熟悉的法國曲目，壓力很大。不過參加比賽還是有收穫。那時瑪格麗特‧隆還在世，能親眼見到這位傳奇人物真是有趣，她也非常和善。得獎固然可喜，真正啟發我的卻是評審之一的安妮‧費雪。當我彈完第二輪，她特別到琴房對我說：「大家都彈得不錯，但你更要努力練習！」我那時不太了解她的意思，後來才知道，她認為我的天分與音樂是所有參賽者之最。既然我有天分，就得加倍努力！這也是她一生鑽研音樂的自律。

焦：您下一次在國際比賽露面是 1968 年的伊麗莎白大賽。這個比賽對蘇聯而言是非常重要的比賽。

蕾：豈止重要，對當時蘇聯而言，伊麗莎白和蒙特婁大概是最難的兩個比賽。一方面這在國外，而且在蘇聯勢力未能達到的國家。另一方面，這兩個比賽要求的曲目最多也最重，伊麗莎白最後一輪還要求演奏主辦單位委託的創作新曲，更是難上加難。我和其他三位代表，在文化部帶領下前往比利時，賽前部長符特塞娃（Ekaterina Furtseva, 1910-1974）把我們叫去「鼓勵」，她說：「希望你們都能得獎，包括把第一名帶回家！你們得了獎，就有錢，也可以有車子。」我那時不知為何，呆呆地脫口而出：「可是我不需要車子。」部長聽了臉色一變：「等你得名，你就會需要車子了！」那時梅札諾夫（Victor Merzhanov, 1919-2012）是代表蘇聯的評審，部長對他說：「如果這四位傑出鋼琴家中沒人能得到冠軍，那我就得向你要一個，你說是不是呀！」等我們離開辦公室，只見梅札諾夫滿臉苦笑對我們說：「和部長聊天可真是開心啊！」

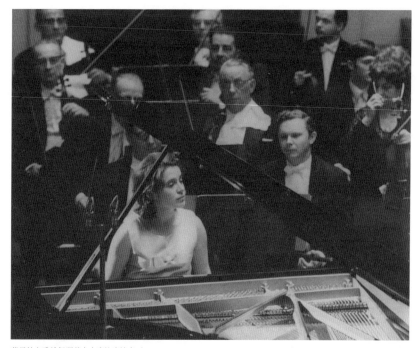

蕾昂絲卡雅於伊麗莎白大賽決賽演奏（Photo credit: The Queen Elisabeth Competition）。

焦：不過那屆蘇聯大獲全勝，你們四位代表都得到名次，16歲的諾維茲卡雅（Ekaterina Novitzkaja, 1951-）更奪下冠軍。她是歐伯林的高足。

蕾：成為歐伯林學生是後來的事。她那時還在中央音樂學校，是提馬金的學生。提馬金是非常了不起的老師，學生都有驚人技巧，普雷特涅夫和波哥雷里奇都出自他班上。

焦：她留下的錄音真的展現出極佳天分，後來卻消失樂壇，究竟發生什麼事了？

蕾：唉！她的確才華洋溢。她得獎後回比利時演出，認識了一位當地人，後來更結婚了，生了五個女兒。她的先生希望負責經紀她的演出，最後卻落得毫無演出、毫無名聲、甚至毫無收入，真是非常令人錯愕與遺憾。她實在該有好發展才是啊！

焦：那屆後來真正成爲國際級演奏家的，卻是得到第九名的您、第十名內田光子（Mitsuko Uchida, 1948-）和第十一名的杜夏伯（François-René Duchâble, 1952-）。

蕾：人生真的很有趣。那屆第四名是美國鋼琴家奧爾（Edward Auer, 1941-），現在成爲優秀的老師，是我很好的朋友。

焦：也在那年，您和小提琴家卡岡（Oleg Kagan, 1946-1990）結婚。

蕾：我們在恩奈斯可大賽認識，他那時參加小提琴組，得到第四名。我們算是一見鍾情，後來常一起合作演出。沒料到的是，婚後我的人生出現重大變化。某次我們一起去芬蘭演奏，搭船到瑞典去吃午餐，就過個海而已，我們想記錄這甜蜜的一天，從瑞典寄了張明信片給家人，上面寫：「親愛的爸媽，我們在瑞典吃午餐呢！」怎知就因爲這張明信片，我們五年不能出國演奏，到1974年才解禁。

焦：問題大概出在你們只被允許去芬蘭吧！

蕾：誰知道會這麼嚴重呢！但其實我爲何被禁止出國，又爲何解禁，都沒有任何明確原因。我試著去問，得到的答案僅是一句：「這是爲你好！」我覺得所有可預期的都有規範可循，那也就不可怕；真正恐怖的，是無法預期的。蘇聯專制體制就是如此，你永遠不知道問題出在哪裡，連問「問題出在哪」的機會都沒有。

焦：解禁後您的外國邀約仍然不受影響嗎？

蕾：邀約不少，但那年對我而言並不容易，我和卡岡的婚姻生變了。他有了別的感情，於是我離家和母親住。現在看來這也不全然是壞事，家父已在1969年過世，而我母親也在1975年走了。能在她人生最後一段時間陪著她，我很珍惜。只是當父母和婚姻都沒了之後，我孑然一身，只想離開，特別還因為我是猶太人。即使我的姓氏是俄國人，我所有官方文件都清楚註記「父：俄國人；母：猶太人」，永遠得在反猶主義盛行的蘇聯受欺負。

焦：但您怎麼想到移民奧地利，在維也納定居？

蕾：其實我是申請移民去以色列。當時奧地利是蘇聯猶太移民至以色列的中繼站，在機場有移民官負責處理後續事宜。多數人待滿三個月就去以色列，但我那時去維也納其實要和席諾波里（Giuseppe Sinopoli, 1946-2001）與維也納交響樂團演出，沒辦法等手續。我把行李留在機場，帶了上台要用的衣服和鞋子就直奔彩排。由於我之前就在維也納表演過三次，都非常成功，很多人願意幫助我，我也愛這音樂之城；加上我以前在學校就學過德文，溝通不成問題。於是，我沒有完成我的旅行，就在維也納待了下來。

焦：您的生活在移居西方世界後有怎樣的改變？

蕾：一切都變了！這是完全不同的生活。在蘇聯體制下你不用去思考未來，也沒辦法思考未來。可是在這裡，大概只有小孩才不懂得思考未來。我在西方必須改變以前所有的習慣；我比以前更努力練習，更認真開創曲目，也彈更多音樂會。在自由世界裡，我必須當自己的主人，為自己努力。

焦：您在這莫札特、貝多芬、舒伯特、布拉姆斯等作曲家棲息之地定居多年，如何看待所謂的「維也納風格」？說實話，我對許多鋼琴家的「維也納風格」感到極度厭倦，但您在舒伯特作品中所表現出的

「維也納風格」卻相當生動。

蕾：我想關鍵還是在天分與感受吧！音樂是溝通與表現的藝術，如何表現自己和作曲家的情感，並讓聽眾吸收，需要極高的智慧與經驗，也需要個性。有些鋼琴家就是不能打開心門，心中沒有對音樂與人生的熱情和愛。無論技巧再好、風格再精純，封閉的心仍然無法感動人。的確是有一種「維也納風格」，很多人也說「維也納風格」老舊迂腐，但問題並不在風格，而是看如何表現。同樣是「維也納風格」，顧爾達的表現就遠較許多學究靈動活潑。演奏家要了解傳統的來源並思索其時代意義，而非盲目抱著古董當聖經！任何風格鋼琴家都不該照單全收，必須以一貫的思辨審慎區分「傳統」與「積習」之間的差異。

焦：但我一直好奇，為何同是舒伯特作品，您在《流浪者幻想曲》（*Wanderer-Fantasie, D. 760*）等就常運用「維也納風」句法，但在最後三首鋼琴奏鳴曲，如此風格卻似乎消失了？這是刻意而為，還是更隱晦地表現「維也納風」？

蕾：舒伯特是維也納的孩子，他的音樂是詩與語言的結合，也處處可見歌曲與舞蹈素材。我當然可以用維也納風格表現他，但說到最後三首，我想很難說刻意或不刻意。因為在這三首，維也納還在塵世，舒伯特已身在天堂，說的也是天堂的語言。那是全然不同的音樂視野，而音樂本身明白告訴我如此差別，無論我有沒有彈出維也納式的句法，這都是反映我心中的音樂。

焦：您自己對「維也納風格」有何感想，什麼是「維也納風格」精神？

蕾：這很難說，因為所謂的「維也納風格」並非來自單一影響。莫札特和貝多芬的風格就非常不同，中間斷層極大，但他們共同影響了

「維也納風格」。我想我們不要被名詞制約。舉例而言，尤金娜有次舉行演說演奏會，題目是「浪漫主義音樂」，結果她從巴赫一路彈到巴爾托克！莫札特對我而言也非常浪漫，海頓則是不同的浪漫，他們都被冠上「維也納古典風格」，但我們千萬別等同視之，真正重要的是找到音樂的根，不要封閉自己，要以開闊的心看世界。紐豪斯也說：「音樂家應當要在自己心裡找到音樂，而不是只在音樂中看到自己！」

焦：您近來開始彈第二維也納樂派的作品，這也算是在維也納居住多年的心得嗎？

蕾：你可能會很訝異，但我在莫斯科音樂院理論課就學了第二維也納樂派作品和十二音列技法，在學校音樂會也彈過貝爾格《奏鳴曲》。那時我還向一位叫 Philippe Herschcovitch 的作曲家上個人課。他是羅馬尼亞猶太人，1930 年代曾到維也納跟荀貝格等人學習。他用荀貝格的分析法教我貝多芬，我也跟他學了荀貝格。不過我的確到最近幾年才在音樂會彈第二維也納樂派，而且和舒伯特穿插演奏，因為我感受到其中的連結。雖然表面上那麼不同，精神上真有其一脈相承之處。

焦：您現場彈完了舒伯特所有鋼琴奏鳴曲，感想又是如何呢？

蕾：一旦用心研究，便會發現它們各自不同。尤其是慢板樂章，它們的意涵是那麼不同，各自都是一個世界。舒伯特在這麼短的人生中說了這麼豐富的話，真是讓人嘆為觀止。在我心中，他其實是另一世代的貝多芬，儘管他在貝多芬過世後一年也離開這個世界。藝術上貝多芬很早就是成熟的人，也很早就意識到自己的命運，以及在藝術上所能扛起的職責。他不斷奮鬥、不斷迎擊，作品處處展現神聖的火花。舒伯特雖然也是大天才，他的成熟卻像突然到來，毫無防備地捕捉到理想與現實的一切。貝多芬在作品二的三首鋼琴奏鳴曲就已展現絕對的完美；那是明白無誤，旁人達不到的高度。舒伯特卻慢慢走，他早期的奏鳴曲（比方說 D. 557 和 D. 575），聽起來幾乎像是可愛版的海

頓，尚未讓人感覺到這是一個有獨特個性的天才。但接下來他的寫作不斷延伸，而且顯然沒有跟隨誰的腳步，在未完成的《C大調奏鳴曲》（D. 840）我們甚至可以見到他朝布魯克納的方向走去！如此特質若比對他的其他作品，也可找到大量例證。可是無論如何，舒伯特就是舒伯特，風格絕對不可能和他人相混。在他的作品裡，你可以感受到那種只有舒伯特才能感受到的憂傷。那不同於貝多芬的炙熱，但絕非濫情感傷，而是在悲愴的淵藪中深沉地期待。

焦：和更晚的作品相較，《A小調奏鳴曲》（D. 784）的和聲語言其實更大膽，結構也很緊密。您覺得舒伯特是有意識這樣做嗎？為何他沒有繼續更激進的實驗？

蕾：除了作品，我從舒伯特的書信認識他；就我的理解，我不覺得他在「做實驗」。他後期的奏鳴曲彼此差異很大，我想那是因為他的情感與思緒不斷在變，而他的和聲與旋律又完全隨著情感與思緒走。這也反映在各曲之間，旋律與和聲常有出乎意料的轉折，但你還是可以認出那是舒伯特。

焦：和西歐鋼琴家相比，俄國鋼琴家似乎很早就喜愛《D大調奏鳴曲》（D. 850），我也有幸聽您演奏過兩次。很多人認為第四樂章弱了些，全曲因此不夠平衡。您怎麼看？

蕾：我不覺得它不夠平衡。當然如果你把第一樂章彈得非常壯闊，第二、三樂章又特別「用力」，那第四樂章自然份量不夠。但請想想布拉姆斯《第二號鋼琴協奏曲》或布魯克納《第七號交響曲》：這兩曲第一樂章都很巨大，也有深刻的慢板樂章，第四樂章卻沒特別長大，可見這也是一種被作曲大師認可的手法。倒是演奏者要對樂曲鋪陳了然於心，留心比重與平衡問題，不要讓聽眾覺得頭重腳輕。

焦：請您再為我們談談另一位在維也納發展的作曲家吧！我非常喜愛

您的布拉姆斯。許多女性鋼琴家即使力道出眾，她們的布拉姆斯卻讓我感受到演奏者性別和樂曲之間的扞格，但您的布拉姆斯卻完全沒有這樣的障礙。

蕾：布拉姆斯的確是對演奏者的考驗，但性別不該是問題。他雖然也注重聲響效果，但其作曲最核心的精神仍在於結構——曲式的結構、和聲的結構、樂句的結構，每個面向都有嚴謹的邏輯。不只是鋼琴作品，交響曲更是如此。無論男女，如果演奏者不能了解與掌握這些結構，所演奏出的布拉姆斯就不像布拉姆斯。反之，則能無入而不自得。我21歲就彈了他的《第二號鋼琴協奏曲》，這十年來又常彈他的晚期鋼琴作品，那真是豐富人生經驗的結晶，技巧和音樂都需要無窮盡的努力才能掌握。

焦：可否也談談柴可夫斯基呢？您演奏他的《第二號鋼琴協奏曲》可是著名經典，後來更與馬殊（Kurt Masur, 1927-2015）和紐約愛樂錄製了全集。

蕾：馬殊是我的好朋友。我們在蘇聯就認識了，那時他就常去表演，我到了西方世界後彼此交情更深。如果他同意演奏者的詮釋，那會是演奏者最快樂的事，因為他的音樂總是能跟著演奏者，又適時表現出自己的意見。我最早彈第一號，那還是我在莫斯科音樂院畢業考的曲目。會演奏第二號則有個有趣的故事：我1977年到維也納演出，音樂節負責人問我：「你會彈柴可夫斯基第二號嗎？」我不想失去這個機會，所以回答會，結果他們就邀請我彈，我也只得乖乖去練。

焦：這可是極為艱深的作品呀！看看第一樂章那兩段恐怖的獨奏！

蕾：當然很難，可是我覺得第一號更難。第二號音符雖多，但鋼琴家可以休息，把那些音符練好也就不難了。第一號則不然，音樂充滿張力與衝突，特別是第一樂章。鋼琴家如果要表現這種張力，根本無法

休息。李希特就說,如果演奏者想要忠實呈現音樂所要求的張力和力道,柴可夫斯基第一號的第一樂章堪稱最難的挑戰。

焦:蕭士塔高維契呢?您的詮釋也非常著名。

蕾:他是我們所擁有的最偉大作曲家之一,音樂非常深刻,展現豐富情感和多重面向。除了對政治的控訴與反省,他也總能直指人心,表現最眞誠的感情;沉重,但也有辛辣的幽默感。他創造出屬於自己的音樂語言與風格,更建立起完整的音樂體系。無論是作品所表達的意念或是呈現作品的技術,也都達到偉大成就。我非常喜愛蕭士塔高維契,也很高興他的音樂得到全世界的肯定。

焦:您詮釋他的《鋼琴五重奏》,成就足以和李希特分庭抗禮,您如何研究它呢?

蕾:他的兩首鋼琴協奏曲非常討人喜歡,但稱不上他最重要的創作,《鋼琴五重奏》卻是像其交響曲般的巨作,而且不容易能進入其內在精神。鋼琴家一定要和弦樂四重奏共同探究,才能眞正解開謎底。我很感謝能與鮑羅定四重奏合作,他們教導我如何深入這部作品,我從他們身上學到很多。

焦:希望您能錄製他的《二十四首前奏與賦格》。

蕾:我很喜愛這部作品,但是這實在太難了,我只挑了部分演奏。但我很好奇爵士鋼琴家賈瑞特(Keith Jarrett, 1945-)演奏此曲的錄音,有空非得找來聽聽。

焦:最後請您談談李希特。您如何認識他?

蕾:我學生時代就認識他了,因爲他請卡岡陪他練習要和歐伊斯特拉

赫巡迴演出的曲目。那時他對於認識年輕音樂家,以及和不同樂器演奏家合作特別有興趣。他和太太常邀音樂院學生去他家作客,我們也總圍繞著他。後來我和李希特逐漸變得熟悉,他們夫妻都幫助我很多。我父母過世後,李希特非常照顧我,讓我不那麼無助。我最初申請移民去以色列被當局發現,在維也納的演出就被取消,也是李希特夫人想辦法斡旋,演出才被保住。作爲朋友,我從李希特身上得到很多;作爲音樂家,他更爲我開啓了全新的音樂世界。最初,他練習時請我爲他伴奏莫札特協奏曲,後來我們更一起演奏,包括舒曼的《行板與變奏》(*Andante und Variationen, Op. 46*)和普朗克《雙鋼琴協奏曲》,後來他決定要彈葛利格改編的雙鋼琴版莫札特鋼琴奏鳴曲與《C小調幻想曲》。

焦:我一直好奇爲何他會演奏這個曲目。在他心中莫札特是鋼琴曲目中「最困難的音樂」,而他的一大原則是不演奏改編曲,連李斯特改編舒伯特歌曲都不怎麼彈。爲何他會破例演奏葛利格的改編,還是他心中最難表現的莫札特?

蕾:因爲這是李希特父親當年常和他提起的作品。對他來說,這些曲子是他的童年回憶,也是紀念父親的方式。只可惜,就在我們已經練習多次,音樂會也將舉行之際,官方卻批准了我的移民申請。我知道機會稍縱即逝,最後只得忍痛離開。不過,即使我離開蘇聯,在世界各地奔波演奏,我和李希特仍然保持友誼。他來維也納一定拜訪我,我也常去他在歐洲各地的演出。在我移居西方十三年後,我們總算在1991年一起演奏這些作品,還留下現場錄音。我們其實只練了兩週,但一切都進行得極爲順利。這既實現了我們當初未完的夢想,也了卻他的心願。

焦:您覺得他是怎樣的人?

蕾:他是偉大音樂家,更是偉大的人,一人即是一個時代。如果要我

形容他，我會說他是奧林帕斯山的的神祇，超凡脫俗地在星雲之上。他總是充滿獨特的神采，思想無比寬闊開放。當李希特要解釋一個概念，他的話總是非常簡單，寥寥數語中卻是巨大而深沉的智慧。當我們練習時，他從來不擺架子，從來不粗魯，總是非常紳士、非常客氣地表達見解，親切而循循善誘，讓我深入思索作曲家與作品的意義。不只在音樂上使我受益匪淺，他更慷慨傳授技巧的祕訣。我們排練時，他常鼓勵我彈出更甜美的音色與更細緻的弱音。我知道他是對的，他的要求正是作曲家要的，但我就是彈不出我想追求的效果。當我們首次一起演奏後，突然間，他為我打開了技巧之門，告訴我音色變化與弱音控制的祕密。我現在能彈出這樣的音色與各種層次的弱音，全都得歸功於他的教導！李希特也很高興看到我的進步，每當我能彈出他的技巧或他要的音色，他笑得像孩子一樣，總是毫不保留地稱讚。直到今日，他仍是影響我最深的藝術家。對這位偉大前輩，我有無限的感恩。

焦：在訪問最後，您有什麼話特別想跟讀者分享？

蕭：我希望對所有音樂人和非音樂人說，愛是音樂的根本。沒有愛，所有的演奏都是虛空。音樂人要打開自己的心去看、去感受、去關懷這個世界，而不是爭名奪利，只知道練些掌指功夫。音樂不是只有一種表現與解釋，音樂也不會只給人同一種感動——唯有愛才能成就音樂。

阿列克西耶夫 1947-

DMITRI ALEXEEV

Photo credit: Chris Christodoulou

1947年8月10日生於莫斯科，阿列克西耶夫就讀於莫斯科音樂院，是隆－提博（1969年）、恩奈斯可（1970年）與柴可夫斯基（1974年）等諸多國際重要賽事的獲獎者，1975年更以全體評審一致通過獲得里茲大賽冠軍，旋即開展國際演出與唱片錄音事業。他思考嚴謹且技巧精湛，演奏錄音多爲精品，是廣受讚譽的鋼琴名家，也擔任各大比賽評審，自2010年起任教於倫敦皇家音樂學院（RCM）。

關鍵字 —— 蘇聯幼兒音樂教育、巴許基洛夫、里茲大賽、移民、蘇聯、尤金娜、史克里亞賓（作品、詮釋）、舒曼《交響練習曲》、拉赫曼尼諾夫（演奏、作品、詮釋）、梅特納、史克里亞賓（作品、詮釋）、史克里亞賓博物館、蕭士塔高維契兩首鋼琴協奏曲、爵士風即興和創作、蕭邦大賽與俄國蕭邦傳統、蕭邦馬厝卡

焦元溥（以下簡稱「焦」）：您是怎麼開始學習鋼琴的？

阿列克西耶夫（以下簡稱「阿」）：其實幾乎是意外。我父母買了架直立鋼琴讓我哥哥學。那時俄國雖然很窮，但一般家庭仍可負擔，也很流行買鋼琴回家。老師很快就發現跟著聽課的我對音樂很有反應，於是我5歲也開始上課，接下來就發展很快了。我6歲進入中央音樂學校跟隨波波薇琪（Tamara Bobovich）學習；我後來才知道，當時該校提供的或許是世上最好的音樂教育，從入學開始就給學生非常嚴謹、專業的音樂訓練。

焦：可否談談此處「嚴謹、專業」的定義？現在中國音樂教學也以蘇聯的中央音樂學校爲模範，但重心放在技術訓練，似乎少了音樂的討論與欣賞。許多家長只關心孩子何時學完蕭邦《練習曲》，卻不討論蕭邦音樂裡說了什麼。

阿：我非這個議題的專家，但我到過中國演出數次，也有些中國音樂家朋友，從討論中我的確感覺如此，教育過分重視技巧。中央音樂學校當然有技巧訓練，而且是很好的訓練，孩子也是從小就得練音階與琶音。我小時候常覺得這很無聊，最終讓我度過無聊感的，當然是音樂的美好。學校重視技術訓練，也同樣重視音樂與文化。我們被鼓勵去聽音樂會、看各式各樣的展覽，盡可能吸收在我們身邊的一切藝術。回想起來，我希望我小時候能聽更多演出，而不是花更多時間練琴。

焦：我想箇中關鍵還是文化，俄國也有很輝煌的作曲家傳承。

阿：的確，蘇聯時期仍然注重音樂傳統，人民也渴求文化藝術。我也很幸運，成長時期（1950年代）蘇聯不只有諸多名家大師，西方音樂家也開始到蘇聯演出。1958年克萊本在柴可夫斯基大賽上的演奏，對蘇聯音樂家和聽眾而言都是莫大的啓發，完全打開了新視野。他彈的和我們相當不同，卻又和我們非常親近，某方面甚至比俄國人的演奏還要俄國。那眞是很有趣的一段時間。

焦：您進入莫斯科音樂院後跟隨巴許基洛夫學習，這是您自己的選擇嗎？

阿：是的，我非常幸運能成爲他的學生。巴許基洛夫是我見過最有趣的音樂家、鋼琴家、老師與人，對我的成長發展有極大影響。我的青春期過得不是很好，很叛逆，心裡老是自己和自己打架，總之遇到很多困難。巴許基洛夫幫助我度過這段時期，讓我找到眞正的自己，而他那時也不過30幾歲而已。現在許多人只把他當成權威名師，但他年輕時可是蘇聯最受歡迎、最出色的鋼琴家。他的音樂會場場爆滿，是人們眼中的大明星，完全能和吉利爾斯與李希特相提並論，後來還組了水準極高的三重奏。我前些日子又聽了一次他年輕時的錄音，確實好到沒話說。作爲老師，他非常嚴格，現在仍然如此。對許多人而

言，他給學生太大的壓力，我也承認在他班上眞的很辛苦，但只要知道如何好好利用他的要求、知識和才華，辛苦絕對有價值。

焦：您在許多國際大賽都有傑出成績，包括於里茲大賽得到冠軍，當年比賽的經驗如何呢？

阿：那時出國比賽必須先通過甄選，莫斯科音樂院內就要先比一輪。說來有趣，有時院內競賽比實際比賽競爭還要激烈。不過我很以當年里茲大賽的結果爲榮，那屆比賽參賽者水準極高，而我得到評審一致同意通過獲得首獎。

焦：作爲蘇聯鋼琴家到西方自由世界比賽，您是否感受到任何敵意？比賽之後您的發展如何？

阿：完全沒有。我印象中的里茲大賽，從主辦單位到聽衆，都給我非常好的印象，過程令人興奮，當時認識的許多人到現在仍是朋友。可惜的是我在比賽後回到蘇聯，要再出國演出並不容易。我接到許多國際邀約，眞正能成行的只有十分之一，這嚴重阻礙了我的演奏事業。

焦：您沒有想過移民到西方嗎？

阿：如果我能這樣做就好了，但我沒有辦法。我有父母、家人與自己的家庭，移民出去等於爲他們帶來災難。我看了很多例子，許多人一出走，他的家人就失業，等著餓死；就算不餓死，也得忍受旁人的敵視。有位音樂家出走，數月後首次打電話回家，他父親接了電話，兩人聊了半小時，當父親掛上電話，馬上心臟病發倒地而死 —— 這還不是我聽過最悲慘的故事。這是對所有人而言都很悲劇性的時期，我不能爲了事業犧牲家人。

焦：既然如此，那當局實在沒有理由阻擋您出國，畢竟您有那麼多

「人質」在國內。

阿：如果我能知道為什麼，蘇聯就不是蘇聯了啊！

焦：您是蘇聯時期著名的比賽常勝軍，但演奏非常細膩深刻，音色與彈法都有昔日俄國名家的風範。如此特質在後來的俄國鋼琴家裡也愈來愈少見了。

阿：感謝你的稱讚。我的發展比較晚，到20歲還沒有完全成熟，要到之後才有這樣的音色。俄國鋼琴演奏種類很多，不是單一方式。如果就最傳統的俄國學派來看，那是非常重視聲音美感與歌唱句法，根植於浪漫派的的學派，紐豪斯和索封尼斯基都是代表。但大力敲琴的演奏者也不少見，我小時候就聽了一些，這真的屬於另一種派別，典型蘇聯時期的演奏。

焦：您是否聽過索封尼斯基和尤金娜這些前輩「俄國學派」名家的演奏呢？

阿：我沒聽過索封尼斯基現場。唉，我本來有機會的！我到現在都還記得他最後一場獨奏會的海報，可是那時我才13歲，對音樂界不是很了解，也沒人告訴我那場「要去！要去！要去啊！」我就這樣錯過了。幾個月後他過世，我只能從錄音裡想像那場演出，這真是我最大的遺憾之一。尤金娜是極其特別不凡的人物，可能是在我心中留下最深刻印象的人。我不認識她，但聽過她在音樂院的演講，還有不少音樂會。就鋼琴演奏而言，她的彈奏並不完美 —— 當然她那時也上了年紀 —— 但真有不可思議的魔力。她不只是鋼琴家或音樂家，更是思想家、哲學家、宗教哲學家。演奏家來來去去，通常只有作曲家會代代流傳，但尤金娜不同，她依然在俄國人心裡。我們不只能從錄音認識她，俄國還有好多關於她的書。她的信件、文章與演講都集結成冊，大家至今仍然閱讀，她是無法磨滅的存在。

焦：在您成長過程中，影響您最大的鋼琴家有哪些？

阿：這份名單不斷在變化。最早是克萊本，然後是李希特 —— 他給我的影響極大，或許太大了 —— 我總是很小心，不讓自己落入模仿他人的危險。當然還有吉利爾斯，隨著時間過去，我覺得吉利爾斯愈來愈重要，能有他這樣的音樂遺產實在彌足珍貴。此外，顧爾德和米凱蘭傑利也給我很深的印象。我一直在聆聽唱片，接受新的觀點，每個時期都有影響我的人。

焦：提到李希特，我想到您錄製的舒曼《交響練習曲》和他一樣加入五首補遺，而且都是五首照順序合併放入原來的練習曲之中，只是李希特是放在第五和第六曲之間，您放在第七和第八曲。如此安排也是一種傳統嗎？

阿：這倒不是什麼傳統，但我想我和李希特應該有相近的想法。首先，這不是為了加而加，而是我真心喜愛這五曲。它們可能是這些變奏中最好的幾首，不彈實在很可惜。其次，合併加入並放在變奏中間的作法，是讓全曲形成隱約的三樂章架構，形式上更強而有力。

焦：您錄製的拉赫曼尼諾夫鋼琴獨奏作品非常著名，我很好奇您在錄音之前，是否曾特別研究他本人的演奏。

阿：拉赫曼尼諾夫的錄音對我非常重要。以前老一輩俄國人常說，「史上只有三位鋼琴家：李斯特、安東‧魯賓斯坦、拉赫曼尼諾夫」，不難想像他在我們心中的地位。無論是技巧或樂曲，他全都通透於心，又有極其精練的詮釋，像是全知又全能。於我來說，他的演奏宛如一座遙不可及的高峰，讓我們仰望，並希望能夠接近那樣的高度。然而在錄製他的作品之前，我刻意不聽他的錄音，也不聽其他人的錄音，因為我不希望自己的詮釋被影響，即使那是作曲家本人的詮釋。

焦：您怎麼看他演奏的蕭邦《第二號鋼琴奏鳴曲》，特別是依循安東‧魯賓斯坦傳統，把進行曲再現段改以強奏開始的第三樂章？

阿：拉赫曼尼諾夫是偉大作曲家，非凡的創造者，當他彈其他人的作品，無可避免會把他的個性與創意灌注其中。即使第三樂章他照魯賓斯坦的設計彈，我想他的彈法也一定很不同於魯賓斯坦。他的詮釋非常俄國，也非常拉赫曼尼諾夫，我們無法也不該模仿他的演奏，但能從他的天才想法中學到很多。提到他的蕭邦詮釋，拉赫曼尼諾夫不只在創作上常參考蕭邦作品，他的鋼琴曲也和蕭邦一樣，即使構思嚴謹，仍然有種即興感。他的演奏也是如此，一切都規劃好了，卻又像是信手捻來。

焦：您也錄製許多梅特納的作品，可否談談這位被忽視的作曲家？

阿：他是很特別的例子。或許梅特納不能算是偉大作曲家，但仍是極具才華的創作者，有些作品實在令我深深喜愛，像是《第一號鋼琴協奏曲》、《鋼琴五重奏》、雙鋼琴作品、〈第一號即興〉(Improvisation, Op. 31-1)、〈回憶〉(Sonata Reminiscenza, Op. 38-1) 在內的幾首奏鳴曲以及諸多《故事》(*Skazki*) 曲集與歌曲。他是很傑出的鋼琴家，年輕時是音樂界的明星，後來卻無人聞問，一生多數時間都處於黯淡，這實在很可惜。我想他的作品缺少和聽眾的溝通力，到現在一般而言也是如此，雖然我不知道為什麼。

焦：俄國人怎麼看待他的作品呢？

阿：在梅特納的時代，他的友人與同輩不認為他很俄國，把他當成德國作曲家。我可以理解為什麼，因為從他的作品中你真的可以看到舒曼、舒伯特與貝多芬，他也以貝多芬自許。我最近和歌手合作他的藝術歌曲，那些以海涅、歌德等德文詩作譜曲的創作，聽起來真像是德國作曲家的樂曲，完全是舒伯特、舒曼、沃爾夫 (Hugo Wolf, 1860-

1903）這一脈的直接延伸。對我那時代的俄國人而言，他大概是一半俄國一半德國的作曲家，但我想德國人從來沒有把梅特納當成德國作曲家，尷尬就在這裡。

焦：您最近錄製了史克里亞賓鋼琴奏鳴曲全集，《練習曲》全集也即將發行，可否談談他？

阿：史克里亞賓和我的個性很親近，各階段作品皆是，我能說我幾乎喜愛所有的史克里亞賓創作。他的十首鋼琴奏鳴曲世人喜愛程度不一，但在我眼裡都是質量很高的傑作。除此之外，史克里亞賓對十幾歲的我也有特殊意義，主要因為史克里亞賓博物館……

焦：柳比莫夫跟我提過史克里亞賓博物館可以舉辦音樂欣賞會，而且能在那裡不受限制地聽到各式各樣的作品，但我不知道為何能如此。

阿：這完全是一個奇蹟。蘇聯有段時間，連柴可夫斯基和拉赫曼尼諾夫的音樂都被禁止演出，因為前者被認為是為貴族寫作，後者有貴族身分又移居國外，都不為當局所喜。可是史克里亞賓從來沒有被禁止，人們可以自由演奏並欣賞他的音樂，連晚期作品都可以，即使它們牴觸蘇聯「藝術要為大眾服務」的原則。究其原因，在於史克里亞賓在共產革命之前就過世，而他不為人理解的晚期作品，在那時被貼上「革命性」的標籤。既是「革命性」，那就陰錯陽差成為同路人：史克里亞賓故居是在列寧簽署同意下被保留為博物館，而這像是某種護身符；它變成一個沒人管的地方，最後成為莫斯科的文化綠洲。在那裡你可以聽到所有在蘇聯其他地方都聽不到的作品，包括被官方禁止的前衛音樂。任何人拿到奇怪罕見的東西，也都可以在那裡和他人分享。我中學時常跑史克里亞賓博物館，在那裡第一次聽到華格納所有的歌劇，真是振聾發聵。直到現在，史克里亞賓博物館都有它特殊的氛圍。我前幾年再度拜訪，館員告訴我桌上擺的乾燥花，正是史克里亞賓在1915年夏天，也是他人生最後一個夏天所採的……這是不

是很神奇？

焦：我去過那裡兩次，完全可以感受到您說的奇特氛圍，好像屋主從未離開！但我也好奇，您如何看待他音樂世界中的邪惡與黑暗，特別您是一位這樣溫和的紳士。

阿：史克里亞賓的音樂有邪惡與黑暗，但我不覺得他特別如此。看看那時期普羅高菲夫和史特拉汶斯基的音樂，也有很多混亂、邪惡、黑暗的東西，特別是前者的歌劇《火焰天使》（*The Fiery Angel, Op. 37*）。他們都是敏感的藝術家，作品反映了所處的時代。

焦：論及他的十首奏鳴曲，有人認為第一號受到貝多芬的影響，您同意這個觀點嗎？

阿：與其說受貝多芬影響，不如說那是照古典樂派形式寫作，而貝多芬是箇中大師。早期史克里亞賓和貝多芬關係不大，倒是早期普羅高菲夫可以清楚看到貝多芬的影響。不只是學古典樂派形式，他的《第二號交響曲》就是以貝多芬《第三十二號鋼琴奏鳴曲》為模範，兩個樂章完全可見呼應。

焦：就您演奏史克里亞賓的心得，在聲音投射上是否需要發展出特別的技巧？我感覺他從《第四號鋼琴奏鳴曲》開始，聲音就像是「往上」而非「往前」。

阿：的確，但我會說他所有作品都是這樣，都有這種在空氣中、往星空裡奔去的感覺。好像和這世間沒有關係，不是「腳踏實地」的音樂。

焦：您如何看第六到十號鋼琴奏鳴曲？最後三首像是一個系列，而這五首又好像可以當成一部作品。

阿：我認爲這五首鋼琴奏鳴曲，基本上是他構想中的巨作《神祕》（*Mysterium*）的回響。他要寫的是《神祕》，只是出於現實原因而寫了奏鳴曲。這五首奏鳴曲的材料多和《神祕》有關，我們可從中看到許多相似與相關之處。此外，雖然史克里亞賓早中後期作品差別很大，如果仔細審視，就會發現他後期作品的素材往往能追溯到早期創作，不是無故出現。

焦：但爲何到這個階段，他仍然選用奏鳴曲這個形式譜曲呢？

阿：我想正是因爲他的音樂語言實在離開傳統太遠，特別是和聲，他才必須要抓著傳統的結構，否則音樂將無所依據，讓人無法理解。這和荀貝格很像，他的《鋼琴組曲》（*Suite für Klavier, Op. 25*）和《鋼琴協奏曲》就是好例子；至少要有什麼是被控制、能和傳統聯繫的才行。

焦：您會逐一推敲史克里亞賓所用的音與色彩之間的關係嗎？比方說，您認爲演奏《普羅米修士：火之詩》，眞有必要將色光風琴的色彩投射出來嗎？台灣照此演過幾次，但我覺得對音樂理解沒有多大幫助，反而成爲干擾，音樂廳變得像舞廳。

阿：我演奏史克里亞賓會感受到聲音的色彩，但那是屬於我的色彩，和史克里亞賓的必然不同，我也沒有比對他設定的色彩。史克里亞賓心中所想的色光，其實遠遠超過他當時所能用的科技。就算是現在，大概也很難眞正實現他心裡所要的色光效果。在沒有想到更好辦法之前，用這麼原始的色光投影，的確難以說是實現他的想法，自然也就不必要了。

焦：在史克里亞賓的時代，俄國也有一些前衛作曲家，比方說莫索洛夫（Alexander Mosolov, 1900-1973），您是否也喜歡他們的創作？

阿：我知道莫索洛夫，但對一般俄國人而言，他已經完全被遺忘；這

當然也和他曾被禁演有關。不過在這些作曲家中，我最喜歡的是羅斯拉維耶斯（Nikolay Roslavets, 1881-1944）。他的音樂順著史克里亞賓的道路延伸，又寫出非常個人化的心得，很原創也很有趣。

焦：我非常欣賞您的蕭士塔高維契兩首鋼琴協奏曲錄音，第一號尤其特別——就我所聞，沒有人像您以這麼「嚴肅」的態度處理它，呈現豐富的面向，而不是只把它當成一部「好玩」的曲子。

阿：很高興你這樣覺得。蕭士塔高維契很少稱讚自己的創作，第一號是少數例外，他認可自己最好的作品之一。我完全知道為什麼，因為這是展現作曲家極度天才的創作。此曲樂曲素材新穎且機智，有韓德爾、庫普蘭、貝多芬，從古典名家到電影默片配樂，太多太多元素以巧妙無比的方式呈現，詼諧又憤怒，有嘲弄也有抒情，還有壞心的惡作劇，是青春能量與絕世才華的完美結合，絕對是和他最佳交響曲並駕齊驅的精彩創作。我聽了第二號的首演，對它我有非常個人化、像是標題音樂一樣的心得。這真的是作曲家寫給兒子的禮物，第一樂章就是在描寫兒子出門上學，一開始步伐輕鬆，後來遇到課業困難，得和學習掙扎奮鬥的過程。第二樂章則是寫童年，是兒子的也是他自己的，充滿愛與溫柔。第三樂章又回到兒子的學校課業，聽他努力和哈農練習曲奮鬥。第二號的確是一個比較輕巧的作品，但這是刻意為之的輕巧，也是偉大作曲家的輕巧，不該等閒視之。

焦：您也將他兩組《爵士組曲》改編成雙鋼琴版。

阿：我和從學生時代就成為好友的德米丹柯常彈雙鋼琴，而我們喜愛的曲目實在有限，於是我索性改編我喜歡的創作。《第一號爵士組曲》其實不是爵士音樂，而是輕音樂。這是和他《第一號鋼琴協奏曲》非常相近的創作，聰明、諷刺、詼諧、有趣，也是天才之筆。關於《第二號爵士組曲》則需要特別說明：今天一般人所知、為大型管弦樂所譜寫的組曲，其實不是蕭士塔高維契的《第二號爵士組曲》。那是誤

解。眞正的第二號組曲,樂譜在二戰中遺失,目前僅留下三頁草稿。因此我的改編其實是重建,根據草稿素材以第一號的寫作方式和概念譜寫新作,希望成果還算忠於蕭士塔高維契的風格。

焦:您也改編了蓋希文的歌劇《波奇與貝絲》(*Porgy and Bess*)成爲兩組雙鋼琴音樂會作品,而我非常驚訝您爲韓翠克絲(Barbara Hendricks, 1948-)伴奏的黑人靈歌——這怎麼可能呢?一位來自蘇聯的鋼琴家,居然能彈出這麼地道的爵士即興風格?您究竟是怎麼學來的?

阿:我在中學時期對爵士樂產生極大的興趣,那時這類音樂完全被禁,但愈禁止我就愈有興趣。我竭盡所能搜尋如此禁果,多少還是找到一些,由此逐漸發展出我自己的彈法,常自娛娛人彈給朋友聽。當我認識韓翠克絲並一起演出時,有次我在排練空檔又即興玩了些;她聽了很驚訝,於是邀請我合作黑人靈歌。我想這是屬於天賦直覺吧,雖然我不認爲我是爵士鋼琴家。不過關於蓋希文,我必須說,他不只是即興高手與旋律天才,還是了不起的作曲家。《波奇與貝絲》不是只有好聽旋律,而是扎扎實實、作曲技法極爲高超的傑出創作,音樂素材有相當精彩的發展。我的兩套組曲音樂內容全都來自原作,沒加什麼我自己的東西。

焦:以爵士風格譜曲的卡普斯汀(Nikolai Kapustin, 1937-),現在非常熱門,他在昔日蘇聯有名嗎?您怎麼評價他的創作?

阿:他眞是這幾年才成名,以前完全沒沒無聞。他當然很有天分,但他的創作並不合我的口味。我覺得他的作品有太多陳腔濫調,既不是爵士,也不是輕音樂或現代音樂,但這僅是我的個人意見而已。

焦:在訪問最後,請您談談蕭邦。您在2013年應波蘭蕭邦協會之邀,錄製了馬厝卡全集,2015年也擔任蕭邦大賽評審。俄國培育出好幾屆

蕭邦大賽冠軍，您怎麼看俄國的蕭邦演奏傳統？

阿：蕭邦對俄國人而言極爲重要，蕭邦大賽也是俄國人心中地位崇高的盛事。俄國參賽者會先在國內開比賽曲目的獨奏會，而我從阿胥肯納吉一路聽起，見識了各式各樣的蕭邦演奏。這是我年少歲月很重要的回憶，實在想不到有一天居然有幸能受邀擔任評審。如你所說，俄國出了很多蕭邦大賽冠軍，他們和其他鋼琴家各以自己的個性，貢獻出風格不同的蕭邦，擴展了俄國蕭邦傳統的內涵。我們有索封尼斯基極其浪漫的蕭邦，也有歐伯林與戴薇朵維琪較爲古典風格的蕭邦，他們都非常重要。吉利爾斯曾說，有七年時間，大概從蕭邦大賽獲獎開始算起，歐伯林是世界上最優秀的鋼琴家；之後雖然因爲健康因素而演出品質下降，仍然保有相當的水準。連吉利爾斯都這樣說，不難想像他的影響力與重要性。很可惜我沒聽過查克現場演奏，但他也是極受尊敬的鋼琴大家，後輩都很重視他們的藝術見解。

焦：錄製馬厝卡全集並非易事，您如何學習並研究它們？

阿：這是我的心願，因爲蕭邦馬厝卡和我的心靈與個性都很接近。我當然做了不少研究，包括聆聽許多前輩大師的詮釋，像魯賓斯坦在二戰前錄製的馬厝卡全集，感受、優雅、情韻、靈感樣樣具足，眞是不可思議的典範，費利德曼的演奏也深得我心。但無論讀了多少資料，聽了多少演奏，演奏好馬厝卡的最終關鍵仍是演奏者是否對它們有感覺。這些曲子太微妙，一說就破，只能靠演奏者以內在去感受、與之共鳴。這沒辦法敎，如果你對馬厝卡無感，也沒人能告訴你該怎麼做。但也是這樣的音樂，才能令我深深著迷。

阿方納西耶夫 1947-

VALERY
AFANASSIEV

Photo credit: 林仁斌

1947年9月8日生於莫斯科，阿方納西耶夫於莫斯科音樂院師承查克與吉利爾斯，1968年獲萊比錫巴赫比賽冠軍，1972年獲比利時伊麗莎白大賽冠軍，自此國際聲名大開；後移居海外，至今定居比利時。他技巧精湛，視角獨特，不只唱片錄音豐富，也是少有的多產作家：精通多國語言的阿方納西耶夫著有約20本小說（英文與法文）、14本詩集（英文與俄文）以及諸多散文、故事、劇本與評論。他在演奏與寫作之外也嘗試指揮，紅酒收藏堪稱一絕，是個性獨具的「文藝復興人」。

關鍵字 —— 蘇聯、路巴克、布魯門費爾德、技巧、放鬆、俄國鋼琴學派、查克、萊比錫巴赫大賽、吉利爾斯、伊麗莎白大賽、音樂與文學、東方文史哲學、布梭尼、錄音的重要性、學習

焦元溥（以下簡稱「焦」）：您是錄音豐富的鋼琴家，也是著作等身的小說家與詩人，不過我聽說令尊也寫了很多本書。

阿方納西耶夫（以下簡稱「阿」）：是的，寫了25本，有些還被譯成英文在美國出版，不過都是機械方面的書。也因為都在寫書，我爸不怎麼管我，都是我媽在照顧我。他是歌劇迷，蒐集很多唱片，在家常放古典音樂廣播，我還記得我6歲第一次聽到貝多芬《第九號交響曲》的感受。也因為我爸媽都愛音樂，所以他們讓我學樂器。一開始是小提琴，我一點都不喜歡；後來是媽媽帶著我學鋼琴，這下子才上手。但他們沒想把我培養成專業音樂家，就是學個演奏樂器的能力，讓我更接近音樂。

焦：您很快就展現出彈琴的天分了嗎？

阿：我彈得不差，但不到神童的程度，總之一邊上正規學校，一邊去音樂學校，很一般的學習。我在普通學校成績很好，如果不走音樂，應該會往數學或物理走。不過我中學參加數學奧林匹克競賽甄選，沒有入選。我這人有個毛病，如果某件事我沒辦法做到頂尖，那我就不做了，所以也就放棄繼續鑽研數學。我小時候練得很勤，出門旅遊也找鋼琴練，每天都要彈。到13歲的時候因為想要出國，想說成為職業演奏家就能到世界各地，於是就往這方向發展，開始認真鍛鍊演奏技巧。

焦：很高興您圓夢了！不過我很好奇，在當時的政治環境與宣傳之下，您那時對西方社會是什麼想法？

阿：如果只看電視或文宣，美國與西歐真是非常可怕的地方，好像隨時會爆炸，但稍有智慧的人不可能不懷疑這樣的宣傳。後來我去參觀了美國與法國在莫斯科辦的展覽，更確定自己的想法：西方世界並不像蘇聯所宣傳的是人間地獄，特別他們有那樣的藝術。

焦：音樂方面呢？那時您如何認識在西方的音樂家？

阿：那時有廣播節目偶爾會播放這些錄音。有次電台播出福特萬格勒指揮《崔斯坦與伊索德》，我就用錄音帶錄下來。中學時學校有位老師組織了音樂欣賞會，帶學生一起聽很難獲得的西方經典錄音，我們在他家聽了卡拉揚指揮巴赫《B小調彌撒》、貝多芬《莊嚴彌撒》（*Missa solemnis, Op. 123*）、克納佩茲布許指揮《帕西法爾》等等，但他沒有福特萬格勒的《崔斯坦與伊索德》，於是我就提供我的側錄。那時錄音很難買到，大家認識音樂作品多數還是從樂譜下手。比方說我想了解威爾第的《法斯塔夫》（*Falstaff*），但市面上沒有錄音，在音樂院圖書館才有托斯卡尼尼指揮的版本，我在聽錄音之前只能自己先在鋼琴上彈。我最初認識莫札特和海頓的弦樂四重奏，也是找譜自己彈，那時譜很好買又非常便宜。現在回想，或許這是更好的教育，因

爲我能立卽比較我的詮釋與這些大師的不同。我還記得當我第一次聽到托斯卡尼尼指揮《法斯塔夫》，以及朱里尼指揮《唐喬凡尼》中的〈香檳之歌〉（Fin ch' han dal vino），多麼驚訝我和他們的不同速度，這也讓我思考音樂詮釋的道理。

焦：說到技巧，您彈琴全身放鬆又有強勁力道，觸鍵方式非常特別，手指放平往前伸。這似乎不是來自莫斯科的派別？

阿：你說對了。我的技巧來自中學時期一位叫路巴克（Avrelian Rubakh）的老師。他是布魯門費爾德在基輔的學生，學到很不一樣的功夫。因爲他的幫助，我的技巧才能快速成長。我後來看到霍洛維茲的演奏錄影，才知道世界上也有人用扁平的手指彈琴，而他也跟布魯門費爾德學過。

焦：路巴克怎麼教技巧？是否有一套脈絡或系統？

阿：他沒有制式套路，因爲每個人的身體與手都不一樣，不能一概而論。他的教法就是看我彈，注意是否過度使用肌肉、是否緊繃。他看身體哪裡不自由，然後予以糾正，簡直鉅細靡遺，絕不放過任何僵硬之處。整體而言，他的教法就是注意身體的放鬆與自由；不只手和手臂要放鬆，從肩膀、胸、腹到腳都要放鬆。如果身體緊繃，那演奏也不會好，肌肉運動自由，才能心隨意轉，有自由的演奏。如果彈起來自在容易，演奏時心情也會好；能以健康的方式處理壓力，也就能自在詮釋音樂。我的演奏姿勢就這樣形成，變得和小時候很不一樣。此外，身體雖然要放鬆，手指必須有強勁肌肉，練出所謂鋼鐵般的手指。這不是用蠻力敲琴，而是手指要眞如鋼鐵般堅強。我有一份米凱蘭傑利的薩爾茲堡獨奏會錄影，天知道爲何這還沒有商業化發行。有個鏡頭很近，照到他彈一個極弱音，極弱又極凝聚，小指鏗鏘有力地一擊而出……那可是眞功夫啊！這就是路巴克所要求的技巧。不過我要強調，吉利爾斯也很注重放鬆，聽我彈琴的時候也很挑剔肌肉是否

緊繃，但他的觸鍵與手型就和我的有很大不同，可見在相同原則下能有不同的實踐方式。

焦：但您如何在放鬆的情況下施力？特別是您的音量還不小。

阿：所謂的放鬆當然不是不出力，而是只用剛剛好的力道。一方面我們運用身體，要控制身體，另方面我們也不能太過控制，要掌握其間微妙的平衡。這是長時間的思考與學習。以前我和小提琴家赫許弘（Philippe Hirschhorn, 1946-1996）合作，他稱讚我技術和音色都很好，「但還不夠」，因為我還是用了多餘的力氣，這樣音樂不會真正自由。當我彈得好，我不覺得我自己在彈琴，因為我身體自由，耳朵也就打開了，能夠不被綁在鍵盤前。索封尼斯基說過類似的話：「當我彈得好的時候，我好像在聽遠方的人彈琴。」

焦：路巴克也教您音樂詮釋嗎？

阿：這倒沒有，他只教我彈琴的方法。路巴克是非常親切的人，一點都不威權，像是好爸爸一樣的人物。我還有其他老師指導我音樂詮釋，雖然我想我還是主要以自己思考為主。我進莫斯科音樂院之前就學完巴赫兩冊共四十八首《前奏與賦格》，並練完貝多芬三十二首鋼琴奏鳴曲，還能背譜彈第二十九號《槌子鋼琴》，這是我自己的曲目。

焦：那您進入音樂院之後還習慣嗎？

阿：老實說，一點都不習慣。莫斯科音樂院的主流是浪漫派曲目，華麗炫技的作品。像貝多芬最後三首奏鳴曲和舒伯特鋼琴奏鳴曲，都沒有什麼人彈，成名的演奏家也不太彈。當然你可以找出例外，像格琳堡和妮可萊耶娃就彈了貝多芬鋼琴奏鳴曲全集，但這並非主流，音樂會開這些也得不到太多肯定。吉利爾斯曾說他一生都在努力忘記自己是莫斯科音樂院訓練出來的，大概就是想要脫離這樣的曲目。

焦：但吉利爾斯的技巧與音色，仍然是我們印象中很標準的俄國鋼琴學派。

阿：但他的彈法並非全然俄派。俄國鋼琴學派非常重視演奏的歌唱性，每個音都要美，音質要有歌唱的美感，樂句更要不斷歌唱，唱唱唱一直唱。索封尼斯基就是這樣的代表，這當然很有美感，但不是所有音樂都要用唱的，有些作品本來就需要用器樂而非聲樂的角度思考。如果莫札特、貝多芬、舒伯特全都一路唱到尾，結果就是他們變得很相近，風格也不對。要是貝多芬奏鳴曲裡每個小動機都要唱歌，那成什麼樣子！吉利爾斯可以彈出很美的歌唱句，但他不會只歌唱，會根據作品調整。你比較一下吉利爾斯和索封尼斯基的貝多芬，就可明白這一點。

焦：那麼對您而言，俄國鋼琴學派有何明確特色？

阿：現在的俄國學派和以前也很不一樣了。如果回到傳統的俄國學派，我會說有兩件事特別重要，彼此相輔相成，一是速度的穩定與結構的完整，二是仔細思考，避免重複句法。呈現結構感，並非意味每個句子都得用類似的方式演奏。俄派訓練扎實嚴格，演奏速度可快可慢，但都有穩定感，不會忽快忽慢。穩定感並非重複感。如果習慣性地句尾放慢或拖長，那就是重複感。音樂演奏有其基本原則，前輩大師都尊重這些原則。你聽霍洛維茲，他雖然有絕美的歌唱句，或者爆炸性的聲響，但情感始終節制而非氾濫，總有很清楚的節拍、速度和結構。他如果前面拖長，後面就會縮短，有借有還，是絕佳的彈性速度，但相同句法不會重複，否則就變成可預期的例行公事。拉赫曼尼諾夫更是這樣的典範。你聽他彈他《第三號協奏曲》的裝飾奏，也是速度穩定、句法工整。一旦他做了什麼彈性處理，也是畫龍點睛，不會不斷重複相同方式。但現在很少人這樣彈了，多是彈得像氣喘，旋律扭來扭去，非常做作，拉赫曼尼諾夫反倒被認為是冰冷的鋼琴家。但他在工整中說了那麼多，這些氣喘派反而什麼都沒說。同樣，你聽

吉利爾斯的演奏，他也非常穩定。他曾告訴我他從拉赫曼尼諾夫和季雪金的錄音中學到甚多，我想你不難發現他學到什麼。這種氣喘派大概是從布倫德爾開始的風氣，舒伯特奏鳴曲到第二主題速度就變了。魯普在每個重要句子開始前，幾乎都要停一下，預告接下來的音樂是多麼美好、多麼有意義。於是整首樂曲就充滿了預告和感嘆。蘇可洛夫是了不起的鋼琴家，但就像德國評論家凱瑟（Joachim Kaiser，1928-2017）說的，「他每個句子都要彈出三次高潮」。特別是作品才開始，才第一句，他就要做那麼多小東西，旋律折來扭去，不讓音樂自然發展。我實在不知道為何他的詮釋這麼不自然。這些名家如此，就不用提那些沒有技巧也沒有音樂，從演奏到身體全都亂扭一通的人了。

焦：您在莫斯科音樂院跟查克學習，他是怎樣的老師？

阿：他是學問豐富的音樂家，但我們不是很投契。查克對學生有一定的教法，和路巴克比起來是威權許多。當然我知道他的理由，因為他要訓練學生彈出那些曲目「該有的樣子」，但那並不是我的想法。他是技巧名家，但路巴克已經幫我把技巧都準備好了，所以我跟他沒學到什麼。不過我想我們有特別的「默契」，我在準備萊比錫巴赫比賽時，有次彈《前奏與賦格》第一冊第八首給他聽。才聽了前奏，他居然拿筆在譜上寫「詛咒你」！你能想像有人這樣做嗎？要是在現在，老師會被開除吧！但他真的就這樣寫！

焦：您究竟彈了什麼讓他這麼不高興？

阿：每個人都問我這個問題（笑），但我真不記得彈了什麼離經叛道的詮釋，而我也不認為查克有特別的惡意。他很清楚我的個性，知道這樣寫並不會擊垮我，反而會激發我的鬥志；他對我總是這樣。我在學校被認為是知識分子，查克總會不時考我，比方說貝多芬某首四重奏的調性，或布拉姆斯某作品的主題等等。有次他問我柴可夫斯基《第一號弦樂四重奏》中，我比較喜歡哪個樂章？我說我還不知道這

首，他就挖苦地說：「唉呀，我真是羨慕你，還有這樣美好的曲子等著去發現啊！」所以我說，我們雖不投緣，但有特別的「默契」，後來也是他把我介紹給吉利爾斯。

焦：我看蕭士塔高維契的《證言》，當年院長葛拉祖諾夫（Alexander Glazunov, 1865-1936）也對他說過類似的話，或許這屬於老派的俄式表達吧，哈哈。不過如果要您說從查克教學中得到最受用的概念，那會是什麼？

阿：查克說「小節線是鋼琴家最大的敵人」，因為鋼琴家往往被它制約，音樂流動會被它切斷，會不自覺地強調或放慢。如何注重小節線但不被它管住，就是很大的學問，牽涉到巧妙的踏瓣使用。霍洛維茲就是如此高手，可以讓人聽不出句子被切斷。踏瓣有各種層次，不是野蠻地踩下與放開而已。查克在這點可謂啟發我甚多。

焦：參加巴赫比賽是您的決定嗎？

阿：我是被指派，過程也很奇特。那年期末考，費利爾聽了我演奏之後，就突然宣布「阿方納西耶夫要去比巴赫比賽」。我真的不知道為什麼，但大老說話了，大家就照辦，雖然這真苦了我。那時查克說，我要在去比賽前就贏得比賽。我說這怎麼可能呢？他說：「很簡單，你就把兩冊《前奏與賦格》都背下來，到比賽時任評審抽選，這樣一定能震撼全場，冠軍也就不遠了。」既然查克這樣要求，那我只好背了。

焦：所以比賽有要求抽奏四十八曲中的任何一首嗎？

阿：才不會有這麼沒人性的比賽（笑）！比賽只規定演奏第一冊的《升C大調前奏與賦格》而已，所以我得多準備其他四十七首。但查克的計策確實奏效了。不知誰傳出去的消息，反正我們到萊比錫的時

候，所有人都知道蘇聯參賽者可以背譜演奏《前奏與賦格》全集，覺得我們高深莫測，果然有先發制人之勢。

焦：不過您還是給了很特別的選曲，包括貝多芬《第二十二號鋼琴奏鳴曲》。

阿：那是比賽提供的選項之一。其實照查克的先發制人計畫，他要我彈瑞格的《巴赫主題變奏與賦格》（*Variations and Fugue on a Theme by Bach, Op. 81*），他說只要這首曲子出現在節目單上，評審光看到有人敢選這麼難的作品，就會把冠軍給我了。我最後還是堅持彈貝多芬，但我也聽了他的話，彈了布拉姆斯《帕格尼尼主題變奏曲》第二冊，著實磨練了一番技巧。決賽我們可自選，我彈了普羅高菲夫《第一號鋼琴協奏曲》——當然，也是為比賽而挑的競賽曲。

焦：您曾說過，在令尊過世之後，吉利爾斯就成為像父親一樣的人物。可否談談這位對您影響深遠的大師？

阿：如果說查克希望每個音都在應有的位置，那吉利爾斯教我的，就是思考音與音之間的關係，句子與句子之間的間隔。查克教的是音樂中的空間，吉利爾斯教的則是音樂中的時間。吉利爾斯整個人都沉浸在音樂裡，總是在鋼琴前思考。他知道「寂靜」在音樂裡的重要性，就連說話都是這樣。他聽我的演奏，有時會打斷我，但都思考很久才給意見。在他思考的時候，雖是寂靜，卻充滿音樂，事實上他的說話方式就像音樂。他也會彈給我聽，而我去他的音樂會與排練，買他的唱片，聽他怎麼處理音與音之間的東西。你聽吉利爾斯的震音——就連震音，你都可以在他的演奏中聽到寂靜，聽到他在音與音之間的思考，但一切都那麼自然。我們也會一起聽錄音，有次過年，那時他正在準備錄葛利格《抒情小品》（*Lyric Pieces*），我在他家吃晚餐，之後一起聽此曲的各家演奏，聽到凌晨四點。不只那次，他常常幫我上課，一彈就到凌晨兩三點，索性睡在他家。透過這樣的認識與近距離

觀察，我想我可以說，吉利爾斯是非常自然的人。他有深刻的思考和藝術，但毫不做作。與其說教鋼琴，不如說他是教我音樂與人生；或者，他是教我在人生中聽到音樂。

焦：所以他是真正的大師，擁有的是真正的技巧。

阿：現在很多人看到演奏者手動得很快，就覺得那是超技名家（virtuoso）。不，手動得快只代表手動得快，那是敏捷，但敏捷本身並非超技。要能全面處理聲音，以聲音傳達各種意念，才是超技。吉利爾斯演奏的每個音都有效果，有無出其右的力度層次，從最最最小聲到最最最大聲都能清楚呈現，也能完整表達他的思考，這才叫超技名家。然而這一切，都從尊重寂靜開始。

焦：吉利爾斯也聽同行的演奏嗎？

阿：當然，雖然不見得喜歡。我感覺他不是很喜歡米凱蘭傑利，但唱片一樣會聽。我在他家也看到李希特的錄音。

焦：關於吉利爾斯，我還好奇一件事，他是蘇聯音樂界的代表人物，很多官方活動都由他出面，您們也曾聊過政治嗎？他是怎麼想的呢？

阿：我只需要跟你說一件事，你就可以知道他的想法了。我們如果聊政治，若在他家，他會把我帶到浴室裡說，師母還會把電話線拔掉；或者，我們乾脆到森林裡去談。吉利爾斯雖然是代表人物，他仍受到很多限制。比方說那時 DG 想請他在他的家鄉奧德薩，錄製他第一場獨奏會的曲目。這麼有意義的計畫，最後卻因為簽證與種種窒礙而作罷。他沒辦法全家一起出國，只能和太太或女兒其中之一，另一人得留在國內當人質。當我逃離蘇聯，成為黑名單上的人物之後，吉利爾斯來布魯賽爾演出，無懼可能的麻煩，和我在咖啡館聊了三個多小時。他說：「我早就應該離開，但為時已晚，你現在這樣做絕對正

確。」我永遠感謝他。其實當年我參加伊麗莎白大賽，就是爲了要離開蘇聯，因此我沒想參加柴可夫斯基，或是那時還沒有蘇聯鋼琴家得過冠軍的里茲，只想參加伊麗莎白。

焦：那時參加這種大賽，官方是否逼得很緊？即使參賽是您的心願，您也會感受到額外的壓力吧？

阿：當然。我在比賽前就被安排和樂團彈了六次柴可夫斯基《第一號鋼琴協奏曲》當練習，這在其他國家根本無可想像。比賽曲目基本上也是吉利爾斯幫我準備的，出國前也開過獨奏會。他很知道怎樣才會在比賽中獲勝，而我也的確需要獲勝，不過倒沒有感受到特別的壓力。或許是個性使然，我還是那個老樣子，比賽前還生病了，只能用頭腦練琴。上級很著急，可我不急，但或許這樣才好。很多蘇聯音樂家比賽前磨得太好，上場時反而綁手綁腳，音樂變得很無聊。

焦：不過比賽後您究竟是如何逃脫的？

阿：其實就是藉旅行演奏之故滯留國外，超過一年半還不回去，就被列入黑名單了。我很幸運，因爲我父母已在我參賽前辭世，我也沒有很親近的家族成員或朋友，毫無後顧之憂。雖然我好像說溜嘴，去比賽前一週KGB跑來問話，但最後還是去成了。倒是要留在國外費了一番波折，因爲我在蘇聯並沒有受到迫害，不能說自己是政治難民，但我已在黑名單上，回去之後必然會受到迫害，也就不能再出國。我到聯合國總部去談這件事，面試官問我爲何要移民出蘇聯，我非常天眞誠實地說：「我想要自由旅行，到倫敦聽卡拉揚指揮柏林愛樂，到巴黎看康丁斯基（Wassily Kandinsky, 1866-1944）的抽象畫。」──這是我年輕時印象最深，在蘇聯看過、聽過的，來自西方最偉大的藝術。但面試官完全不敢相信，有人居然爲了要聽音樂會和看展覽而離開自己的祖國。

焦：他可能覺得這人瘋了吧。

阿：是啊，我花了三個多小時才讓他相信我沒有精神病。

焦：您是音樂家，又從事文學創作，是否想過結合兩者？米蘭‧昆德拉（Milan Kundera, 1929-）曾討論小說家如何試圖以文字表現複音音樂的織體和對位法，您是否也有如此嘗試？

阿：我第一部法文小說的確與這個主題有關，但後來就不這樣寫了。之所以在第一部這樣做，是因為我確實有欲望去寫此主題，我必須滿足我的內在需求。如果這對作者很重要，那作者當然可以寫，就像喬伊斯（James Joyce, 1882-1941）認為荷馬對他很重要，他以此寫了《尤里西斯》（*Ulysses*）。但我不認為音樂與文學有很多相似之處，我的小說並不說故事，沒有什麼情節，但也不走貝克特（Samuel Beckett, 1906-1989）的路線，而是選擇性呈現進入我頭腦中的思考。我現在不用特別去尋找什麼，想法自然會傾洩而出。

焦：但您會像托馬斯曼（Thomas Mann, 1875-1955）或村上春樹（Murakami Haruki, 1949-）那樣，在小說裡討論音樂作品，而這討論又成為小說不可或缺的內容？

阿：會，因為我是音樂家，必然會討論到音樂。2011年我的小說結尾就提到馬勒《大地之歌》（*Das Lied von der Erde*），引用了中文原文與馬勒所用的德文翻譯，讀者如果聽了《大地之歌》，一定會更了解這本小說。也就是說我有時會依賴音樂作品，但我不會模仿音樂作品的結構來從事文學創作。

焦：我讀您的散文，發現您不只引用西方經典，也常援引東方作品。您來台灣演出，短短幾天竟去了五次故宮博物院，可否談談您對東方文學、藝術與哲學的看法？

阿：我在音樂院的時候就接觸了東方哲學與文學，原因是那時這些作品的相關著作被翻譯成俄文在蘇聯出版，同學都在看，不讀沒辦法加入討論。這也是當時能買到的書籍；我們看不到海德格（Martin Heidegger, 1889-1976）與維根斯坦（Ludwig Wittgenstein, 1889-1951），因為官方禁止，但我們可以讀印度哲學，還有孔子、老子、莊子，能讀李白的詩，還有《易經》。《易經》尤其轟動，剛開始我是因為同儕壓力而讀，等到真讀了，就立刻被這豐富深邃的世界所吸引。我所看重的寂靜，在東方哲學與美學中尤其能找到共鳴，出發點不同卻殊途同歸。對人生的看法，我也接近東方。西方的人生有目的性，像是亞里斯多德建構的那樣，人實現自己、完成目標，就會得到快樂。中國的哲學是人事物來來去去，人生是不斷的變化，沒有線性的目標或終點。我的人生也是如此，沒有起點、沒有終點、沒有事件，生活就是見人、讀書、聽音樂、彈琴。

焦：您那時也聽新音樂嗎？

阿：官方愈禁止，大家就愈有興趣。那時若有人能出國演奏，回來都會帶蘇聯買不到的唱片，像是米凱蘭傑利，當然也包括被禁止的新音樂，像是布列茲、史托克豪森、李蓋提等等。喜不喜歡是一回事，但我不能不知道有這些作品。

焦：您的曲目非常廣泛，也為自己的錄音寫下大量文字，這裡就沒有要您再重複申說的必要。但我很好奇如果真的要挑最靠近您內心世界的作品，那會是什麼？原因又是什麼？

阿：我會說那是貝多芬晚期鋼琴奏鳴曲，與布拉姆斯晚期鋼琴作品。布拉姆斯的作品有對情感的極度珍惜：他真誠且念舊，以精湛技藝將回憶化作永恆，因此超越了時間。貝多芬的晚期奏鳴曲是超越時代，只為自己存在的作品。或者說對這樣的作品而言，時間並不存在。它們不能被改寫，只能以鋼琴語言呈現。而貝多芬寫出除去所有表面，

完完全全屬於核心本質的東西。

焦：作爲鋼琴家與作家，您怎麼看自己這些年來的發展？

阿：卡斯波夫（Sergei Kasprov, 1979-）是我的好朋友，一位非常有才華，我很欣賞的年輕鋼琴家。有次他帶了一份罕見的布梭尼錄音和我一起聽，之後他說了句很妙的話：「我覺得柳比莫夫彈得愈來愈像拉赫曼尼諾夫，而你愈來愈像布梭尼。」我聽布梭尼的錄音，確實有這樣的感覺。雖然許多我以前就聽過，現在重聽卻有昔日沒感受到的驚奇，驚奇那和我彈法的相似。拉赫曼尼諾夫一切都很清楚，布梭尼則有獨特的自由感，像是一個謎。我的演奏愈來愈放鬆，好像不是我的手在彈，演奏時能把自己抽離出來。至於文學創作，我愈來愈關注我自己，作品像是對自己說話，但我也寫關於其他作品的心得。我幾年前寫了三本關於莎士比亞的書，最近則花了五年時間完成關於但丁《神曲》的感想與評論，希望有機會能和大家見面。

焦：文學評論家卜倫（Harold Bloom, 1930-）認爲莎士比亞和但丁是西方文學的核心，正典中的正典，您也這樣想嗎？

阿：毫無疑問！這是再怎麼鑽研都無法窮盡的兩大家，把人類的過去、現在、未來都寫進他們的作品了。

焦：您的錄音非常豐富，近期有什麼新計畫？您在日本SONY出的貝多芬鋼琴奏鳴曲已經發了第二張，不知是否也會錄製全集？

阿：我看重錄音遠高於現場演出。現場演出結束就結束了，錄音卻能反覆欣賞，把我的演奏與想法留下來。我和SONY合作的首張貝多芬即將做全球發行，如果銷量良好，說不定會錄製全集。畢竟這些曲子一直在我心裡，要錄隨時可以錄。我已經爲SONY錄好6張CD，除了貝多芬外還有海頓、舒曼、舒伯特、普羅高菲夫和法國作曲家創作，

就看SONY的規劃發行吧。

焦： 在訪問最後，您有沒有什麼話特別想跟讀者分享？

阿： 我建議大家，特別是音樂學生，多聽大師經典錄音，特別是過去的大師。從福特萬格勒、托斯卡尼尼、孟根堡（Willem Mengelberg, 1871-1951）、克倫貝勒（Otto Klemperer, 1885-1973）、華爾特（Bruno Walter, 1876-1962）、卡拉揚的指揮，從拉赫曼尼諾夫、布梭尼、季雪金、柯爾托、費雪、吉利爾斯、米凱蘭傑利的鋼琴演奏，我們可以學到太多。我從小就聽他們的唱片，到現在仍然在聽。我70歲生日的時候，朋友送給我一套俄國出的吉利爾斯50張CD套裝，包括一些罕見的現場錄音。我很認真地聽，從中又學到很多。他辭世那麼多年了，但透過錄音，我還是能持續跟他學習。學習，是獲得快樂的鑰匙。我如果不學英文，就無法用英文閱讀莎士比亞；不學德文，就無法用德文讀尼采。你當然可以透過翻譯讀，但尼采文字裡獨特的節奏感，我認為只能從原文感受。從音樂、藝術、人生中學習，學習並且享受人生，這是我想寄語大家的祝福。

貝爾曼 1948-

BORIS BERMAN

Photo credit: Bob Handelman

1948年4月3日出生於莫斯科，貝爾曼在莫斯科音樂院師承歐伯林，以鋼琴與大鍵琴演奏文憑畢業。他在蘇聯就鑽研早期音樂與現代、當代音樂，爲許多重要當代作品作蘇聯首演。1973年他移民至以色列，旋卽在西方世界建立卓越名聲，1979年移民至美國後，更於多間頂尖學府任教，現爲耶魯大學音樂系教授。貝爾曼學識淵博、思考深刻，在演奏與教育上皆有傑出貢獻，曾錄製普羅高菲夫鋼琴獨奏作品全集等精彩錄音，著有《鋼琴教學法／鋼琴大師教學筆記》(*Notes from the Pianist's Bench*) 和《普羅高菲夫鋼琴奏鳴曲》(*Prokofiev's Piano Sonatas*)。

關鍵字 —— 歐伯林、早期音樂在蘇聯、現代與當代音樂在蘇聯、蘇聯政治控管、維德尼可夫、尤金娜、舒尼特克、沃康斯基、時代精神與詮釋、環境中的戲劇、蕭士塔高維契《第二號鋼琴奏鳴曲》、《證言》、普羅高菲夫鋼琴獨奏作品全集錄音、俄國風格與蘇聯風格、普羅高菲夫與蕭士塔高維契的鋼琴演奏、教學、古典音樂在亞洲

焦元溥（以下簡稱「焦」）：您怎麼開始學習音樂的？

貝爾曼（以下簡稱「貝」）：我父母都不是音樂家。家母是醫生，但喜歡音樂，就讓我學琴。我很快就展現出天分，於是他們送我去格尼辛學校。我在那裡遇到很好的老師，然後我進了莫斯科音樂院，跟歐伯林學習。

焦：歐伯林是怎樣的老師？

貝：他早期鋼琴和作曲都學，我認爲他更是由作曲家的角度來看音樂，風格和結構總要非常清楚，教學也極強調這兩項。他言簡意賅，

卻能留下長久印象。我不記得他給過什麼技巧建議，但多年之後，我讀了由他當年助教所整理，關於歐伯林演奏技巧的精彩文章，我驚訝發現，這和我教給學生的竟然一樣！可見我吸收了他的演奏技巧卻不自知。此外，歐伯林學問淵博，對鋼琴以外的音樂作品也很熟悉，也更樂於討論它們。他年輕時和著名舞台劇導演梅耶荷德（Vsevolod Meyerhold, 1874-1940）一起工作，這對他影響很大，上課時也常提到他從實作中學到的知識與經驗。他和蘇聯許多作曲家也很熟悉，包括蕭士塔高維契。他常說作曲家比鋼琴家有趣多了，願意更把時間花在和作曲家相處，因此我們也聽到許多他與作曲家往來交流的故事，這實在彌足珍貴。

焦：您不只以鋼琴，也以大鍵琴演奏文憑畢業。這實在特別。在那時的莫斯科音樂院就有開授大鍵琴演奏嗎？或是您要和列寧格勒那邊的老師學習？

貝：其實列寧格勒也沒有多少人在教。蘇聯的早期音樂，幾乎可說是由沃康斯基一人開創。他實在是極具天分的音樂家，又在法國長大，擁有當時蘇聯音樂界所沒有的知識，特別是現代音樂與早期音樂。他也沒有正式跟誰學過大鍵琴，完全靠摸索自學，他的課我上過幾堂。那時莫斯科音樂院沒有大鍵琴老師，但有管風琴部門，系主任羅里茲曼（Leonid Roizman, 1916-1989）說他可以收我當大鍵琴學生，於是我也就以鋼琴和大鍵琴雙主修畢業。話雖如此，我的大鍵琴演奏主要還是靠自學。我非常崇敬的柳比諾夫，也是透過自學而掌握演奏各種大鍵琴與古鋼琴的能力。事實上以前若要演奏早期音樂，幾乎都是自學，從藍朵芙絲卡就是如此。要到後來1970年代的古樂運動，才開始興起以昔日演奏教材來學古樂演奏的方法。

焦：當年您為何對早期音樂與現代音樂都產生興趣呢？還在沒有資源的環境之中？

貝：老實說，我真不知道！我想一方面可能和我認識許多作曲家，像吉尼索夫、舒尼特克、顧白杜琳娜、沃康斯基等人有關；另一方面，不只是我，當時有一群人同時對這兩種音樂都感興趣，例如今日仍在莫斯科的打擊樂名家培卡斯基（Mark Pekarsky, 1940-）。可能就是因為環境不允許，我們才特別感到好奇吧！後來我進入沃康斯基的「牧歌」擔任大鍵琴手。在他逐漸厭倦旅行演出，最後更移民出蘇聯之後，我有段時間肩負起維持「牧歌」的工作，可說是實質上的主持者。雖然我現在沒有繼續演奏早期樂器，我仍持續關注古樂運動的發展，對任何新觀點與新手法都高度好奇。

焦：您那個時代似乎也是政治控管稍微鬆綁的時候。

貝：的確，史達林主義變得不那麼嚴峻，我們得到較多自由，東歐鐵幕也稍微打開。敏銳的藝文人士感覺到風向有點變了，馬上把握機會與外界聯繫，特別是音樂家。許多之前不可能得到的樂譜和唱片，都在這時期送到蘇聯。我到現在都收藏著貝里歐簽贈給舒尼特克，他《模進五》（*Sequenza V*）的樂譜。舒尼特克收到後就給我研究，我也彈了。也因為蘇聯之前和外界隔絕三十年，形成文化斷層，於是我的很多現代作品演出，像是貝里歐、史托克豪森、凱吉等等，都是蘇聯首演；甚至包括像貝爾格《為單簧管與鋼琴的四首作品》（Op. 5），或荀貝格《五首作品》（Op. 23），我都不認為在我之前有人在蘇聯演出過。那是一個因鬆綁而帶來新發現的時代，雖然我也記得太多太多音樂會，在演出前一刻被取消。比方說我們本來要到列寧格勒演出舒尼特克《小夜曲》（*Serenade*），彩排到一半就接獲通知，演出取消了，而我們永遠不知道原因。

焦：說到現代音樂在蘇聯，您聽過維德尼可夫（Anatoly Vedernikov, 1920-1993）的演奏嗎？我有他在蘇聯錄製的荀貝格《鋼琴協奏曲》，以及許多相當現代的作品。

貝：當然，我還見過他幾次，雖然不能說和他很熟。他人非常好，教育與文化修養都高，但境遇實在很苦。他在哈爾濱出生，後來隨父母回到俄國，但父親被懷疑是間諜被處死，母親送往勞改。他和李希特有段時間很友好，但我不覺得李希特有幫他多少。他有一個兒子，天生失聰，對音樂家而言，這實在是很悲慘的打擊，雖然他的兒子能夠站在鋼琴旁邊，透過感受振動了解父親的演奏。我聽說他後來成為一位畫家。

焦：那時另一位敢演奏當代音樂的，就是鼎鼎大名的尤金娜。在您心中，她是怎樣的人？

貝：她非常了不起，天生反骨，總勇於做沒人敢做的事。當巴斯特納克（Boris Pasternak, 1890-1960）的作品被禁，她在音樂會公開朗讀他的作品。後來當局也不許尤金娜在音樂廳演奏，她就到學校去彈。演出沒有宣傳，但大家口耳相傳，還是知道在何時何地。我去過這樣的演奏，聽她在小小的演奏廳用很普通的鋼琴，邊說、邊朗讀、邊彈琴，那是一生忘不了的經驗。

焦：在您藝術成長的過程中，除了上述幾位，還有哪些人曾深刻影響過您？

貝：當然有不少，但唱片中的音樂家也有很多深深影響我。比方說舒瓦茲柯芙和費雪迪斯考這兩位聲樂家，他們對音樂的處理方式，完全不同於我認識的俄國聲樂家，給我前所未有的震撼與啟發。還有季雪金，他的德布西實在不可思議，為我開了一扇窗。歐伯林很高興知道我聽季雪金的錄音。他有場演奏，上半場彈蕭邦四首《敘事曲》，下半場是德布西第二冊《前奏曲》。那時還很少人彈整冊，歐伯林告訴我他是參考了季雪金的音樂會，但把上半場的巴赫《組曲》換成蕭邦。

焦：可否談談您對吉尼索夫和舒尼特克的印象？

貝：吉尼索夫是非常理性的人，他的音樂也是如此。至於舒尼特克，這就很有趣了。我認識他的時候，他非常風趣幽默，神采煥發，後來我移民出蘇聯，和他斷了聯繫；當我再和他聯絡上，他變得極其嚴肅，和以前完全是兩個人。原來這之間他經歷了三次中風，每一次都把他原本的個性帶走一些，音樂也從原本的輕鬆幽默變得深沉，總是在尋找什麼。我到現在都很難把這兩個舒尼特克想在一起！

焦：您的好朋友，大提琴家、音樂學家伊凡許金（Alexander Ivashkin, 1948-2014）曾表示，舒尼特克的三首鋼琴奏鳴曲彼此之間似乎有所聯繫，或許可以當成一部作品。您對這三曲有相當精彩的錄音，我很好奇您的看法？

貝：我覺得它們還是非常不同。第一號是其中最傑出的，第二號也很不錯，但第三號就不算出色 —— 那是舒尼特克人生最晚期的作品，有點力不從心。關於舒尼特克，伊凡許金還有令人玩味的觀察。他說在1980年代的蘇聯，舒尼特克極為流行，不只音樂界的人去聽，連一般大眾都去，發表會都擠滿了人。

焦：我讀過相關紀錄，說那種不尋常的熱情，其實也是聽眾對政治現況的反應。為舒尼特克這樣「未被禁，但也不推薦欣賞」的作曲家喝采，本身多少就是一種政治表態。

貝：我們可以說，這也是人們認可他的藝術，能夠解讀他的音樂符碼，覺得那和自己切身相關。現在沒有如此熱潮了，舒尼特克有點退流行，只能說時代精神（zeitgeist）變了，而大眾的口味實在難以預測。比方說，對於普羅高菲夫和蕭士塔高維契，以前認為前者比較有趣，後者比較老式，甚至過時，但現在大眾對蕭士塔高維契的興趣反而增加了。

焦：當時代精神改變之後，詮釋者該如何以這些音樂與新的聽眾溝

通？如果一首作品在當時是聞所未聞的創新，我們是否應該以更激進或刺激的方式表現，好讓今日聽衆能夠感受該作品在昔日所帶來的震撼？

貝：作爲演奏者，我沒有一定要創新的意圖，也不關心我的觀點是否前所未聞；我關心的只有我是否做得妥當。我希望我的詮釋盡可能接近作品、接近作曲家。「究竟作曲家要什麼？」這個問題每個人會有自己的回答，因此每人演奏都不一樣，個人風格也由此展現。我的確有學生總是希望能有「新見解」，而我總是說，請誠實做出你認爲作曲家要的，絕對不要爲了創新而創新。

焦：但如果作曲家要的，和現今時代風格已經有所差異了呢？您在書中以舒曼《鋼琴協奏曲》第一樂章第二主題爲例，說明卽使您的演奏比一般演奏來得快，也不會達到舒曼譜上所指示的速度。蕭邦的〈別離曲〉（Op. 10-3）也是一例，現在大槪沒人會用蕭邦在譜上曾指示的快速演奏了（每分鐘100拍）。面對這些，我們該如何選擇？

貝：我總是對學生說，我們要追求作曲家的眞實風格，但也永遠不能喪失對當下風格的敏銳度。舉例來說，布梭尼、魯賓斯坦、普萊亞，當他們演奏莫札特，他們不會認爲自己演奏是「眞實的莫札特」，而是「呈現他們心中莫札特的樣子」。他們的莫札特彼此不同，也都反應了所處的時代。許納伯的貝多芬，到今日仍是經典，但現在不可能用那樣的方式演奏，時代不一樣了。我想每個時代的演奏樣貌，多少都是對上個世代的回應或反動。當這種流行發展到某一程度，大家開始厭倦之後，風向又會再度轉變。當然，如何「反應時代」但不「隨波逐流」，什麼該堅持、什麼該調整，這是相當複雜的問題，可能得由個案討論。

焦：您怎麼看蕭士塔高維契或舒尼特克的音樂和其脈絡？我們該如何表現妥當？

貝：對此我發展了一個教學想法，叫做「環境中的戲劇」。設想你是演員，演一個自殺的角色。這是不是悲劇角色？是。有人死了，而且是自己結束自己的生命。但再設想你演另一角色，被突然垮下來的陽台砸死。這是不是悲劇事件？是，有人的生命結束了。但這是悲劇角色嗎？顯然不能由此判定，角色可能完全沒有悲劇性，只是在錯誤時間出現在錯誤地方罷了。樂曲也是一樣。有些作品是材料本身就構成悲劇性，是悲劇「角色」，有些只是出現在悲劇「事件」。仔細區辨這二者的不同，很多複雜狀況都能迎刃而解。馬勒那封關於和佛洛依德深談的信，是再好也不過的例子。他說佛洛依德讓他想起來，小時候有次爸媽吵架吵得很兇，爸爸又長期欺負媽媽，他無能為力，也無法忍受，只好跑到街上逃避 —— 就在這時，他聽到了街上風琴演奏的俚俗曲調。這就是為何馬勒常在非常戲劇化的音樂之後，會突然接上俗氣難耐的旋律。蕭士塔高維契對馬勒非常著迷，也學了這個手法。比方說在《第二號鋼琴三重奏》的第二樂章，大提琴的諧趣調子雖然瑣碎，本身並不令人不悅，但放在那個樂章的搭配之中，聽來就很疏離，甚至使人反感。

焦：我非常喜愛您錄製的蕭士塔高維契《第二號鋼琴奏鳴曲》，可否說說這部非常迷人但不是那麼容易理解的作品，尤其是第二樂章？

貝：這真的很難用言語形容，好像很多事悶在心裡，終於找到機會，一口氣將其吐盡的感覺。第二樂章的素材本身並不精彩，沒有雄辯滔滔的感覺，甚至有點貧乏，但蕭士塔高維契就是用這種素材寫出特殊的感受，好像把自己完全榨乾，再也無法給更多，也無法承受更多。從這裡我們也可看出舒尼特克確實延續了蕭士塔高維契的方向，這條線也可向上追索到馬勒與貝多芬：這是一種你知我知，演奏者知道，聽眾也知道，樂曲要說的比實際說出的還要更多的音樂。有些畫家也是如此，筆下的人物、色彩、選材變化不多，但你看了，會知道有比圖像更多的話在背後。

焦：以您的生活經驗，您怎麼看馮可夫的《證言》？它的真實性是否可靠？

貝：《證言》出版的時候，真是引發軒然大波。蘇聯當局極力主張這是偽作，許多英美學者也不以為然，但大家可以想想蕭士塔高維契之子馬克辛的意見。對他而言，他的最佳利益，就是成為父親作品的絕對權威，最好還是唯一權威。但他說：「《證言》不是我父親的書，但確實是關於我父親的書，大致而言正確地反映出那個時代的氣氛。」有人質疑《證言》的真實性，但真實的定義是什麼？一定要每個字都和蕭士塔高維契說的一樣才是真實？我能想像蕭士塔高維契不願意被錄音，也不願意馮可夫在一旁做筆記。那是任何話都可能導致殺身之禍的時代。的確有可能，他希望這些話在他過世後於西方發表，但不想留下任何書面或有聲證據。

焦：質疑《證言》真實性的一大論點，在於裡面有個段落來自蕭士塔高維契寫過的文章。

貝：以西方的標準，的確，這不真實。但以俄國或蘇聯的標準呢？我剛到西方世界的時候，非常驚訝報章雜誌將政治人物的話「原樣」刊出，包括拼錯字、爛文法、讀來很彆腳的句子。相較之下，我在蘇聯報上讀到的政治人物，講話都像是托爾斯泰——我認為這屬於俄國傳統，容許小程度地整理、修改文句，使意義更準確可信。我相信《證言》裡絕對有很多這種調整，也一定有錯誤，但我不認為這會使它成為一本「不真實」的書。有人說《證言》裡有很多屬於當時莫斯科的街談巷議，馮可夫把它們湊在一起，蕭士塔高維契不見得說過。既然如此，蕭士塔高維契大概也知道這些故事，即使故事不見得為真，也可以說《證言》忠實反映出那個時代。

焦：您當年出於什麼原因想要移民出蘇聯？

貝：我實在不想繼續在充滿壓迫與限制的環境中生活。當蘇聯開放猶太人可以移民至以色列，我就決定要把握這個機會離開。我必須說，我沒有任何一天後悔過這個決定。

焦：您到以色列之後，很快就建立起傑出名聲，也在西方唱片公司開始錄音，包括足稱經典的普羅高菲夫鋼琴獨奏作品全集。您對他的研究也展現在2008年出版的著作《普羅高菲夫鋼琴奏鳴曲》，我很好奇您何時對這位作曲家產生興趣？他是您的最愛嗎？

貝：普羅高菲夫是我認識二十世紀音樂的窗口。我父母喜愛音樂，但他們的品味很保守，於是普羅高菲夫成為我所知道，第一位非傳統風格的作曲家。從學生時代累積，我當然學過好些他的作品，但會錄製全集，幾乎是意外！我的朋友賈維（Neeme Järvi, 1937-）有天問我，

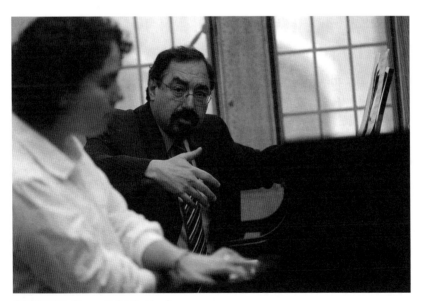

教學中的貝爾曼（Photo credit: Bob Handelman）。

Chandos 唱片公司找他錄普羅高菲夫鋼琴協奏曲全集，第二、三號已經找了古提瑞茲（Horacio Gutiérrez, 1948-），問我有無興趣錄第一、四、五號。我那時都沒彈過，但很高興地接下邀約。後來 Chandos 公司對成果很滿意，問我還想錄什麼，我說何不錄些普羅高菲夫沒人知道的小曲子呢？它們很精彩，值得被大家認識。沒想到他們竟然反問：「何不乾脆錄全部呢？」這下我可嚇到了，斟酌了一段時間才答應，但先從奏鳴曲開始。我想我剛好趕上時代，那時 CD 正開始盛行，唱片公司有意願把所有曲目重錄一遍，也樂意支持大膽的全集計畫。

焦：您怎麼看作為鋼琴家的普羅高菲夫，他演奏會的曲目設計？我們能從中觀察到什麼嗎？

貝：我覺得很有限。他自己說過，為了不想嚇跑美國的聽眾，他安排了一半傳統、古典的作品，怎知還是高估聽眾的接受度了。像拉赫曼尼諾夫那樣，以傳統作品為主，只放一兩首自己作品，才是最受歡迎的作法。我覺得他的曲目設計主要是商業考量。

焦：普羅高菲夫自己的演奏風格，和他之後喜愛的演奏者有相當大的不同，您怎麼看這樣的變化？

貝：普羅高菲夫作品的演奏風格，在二十世紀經歷了很大的轉變。以他所在的環境，我想可以清楚地分成俄國風格和蘇聯風格。俄國風格追本溯源，不只可以追到安東・魯賓斯坦，還可以更往上追。俄國專業音樂訓練的出現比西歐各國都慢，最早的俄國音樂家，幾乎都是業餘人士或自學成材。柴可夫斯基一邊教對位法，一邊還在上課，他對自己教的並沒有十足的信心。如此背景反映在演奏上，就是俄國傳統始終有一部分是相當親密、輕描淡寫、宛如在自家的風格。李斯特第一次到俄國演奏，葛林卡就曾毫無保留地表現出他的厭惡，認為費爾德（John Field, 1782-1837）柔和的演奏遠比李斯特完美。到普羅高菲

夫的時代，俄國風格已經改變不少，他也以打擊性的聲響聞名，但我們聽他留下的錄音，還是可以感受到舊日俄國風格的美好，是充滿彈性而有底蘊，抒情且輕盈的演奏。普羅高菲夫在1942至1943年停止公開演奏，但他對演奏家仍然熟悉，尤其是吉利爾斯和李希特。這兩人相當不同，而他更喜歡後者。普羅高菲夫寫鋼琴曲的時候，心裡是否想著他們的演奏？普羅高菲夫喜愛的演奏風格，是否也因時代遞嬗而改變？這的確可能，但也可能這只是當時他所能接觸到最好的演奏者，而他們的風格是這樣。

焦：整體而言，是什麼創造了蘇聯風格？國際比賽嗎？

貝：我想甚至是在比賽之前。那是從1920年代就開始不斷宣傳的新時代「蘇聯人」形象，一種強壯、有信心、絕不自我懷疑的形象。反映在音樂上，蘇聯演奏家不只要有銅牆鐵壁一般的堅固技術，音樂表現也愈來愈直截了當。蕭士塔高維契指導兒子馬克辛指揮，就說站在台上要像士兵站在前線，要精神抖擻、有力，不可以有任何自我懷疑。當然，比賽也是重要因素。對蘇聯音樂家而言，得獎不只是得獎，而是得到更好人生的機會。只要在國際大賽得名，就有機會出國演奏，可以買到蘇聯境內買不到的東西。但如果比賽失利，當局不會給你第二次機會，因此每次比賽都是僅此一次的賭注，沒有後路可退。這種孤注一擲、勢在必得的心態，符合「蘇聯人」的形象；當蘇聯音樂家在國際賽事囊括獎項，得到世界認可之後，這又回過頭來強化了這種風格。最後，我們也常見到有時一人就形成一個時代，就蘇聯風格而言，李希特正是這樣的人物。特別在他年輕的時候，那種強勢、有力、火山爆發般的演奏，讓全蘇聯為之瘋狂。雖然我並不在內，但不可否認，他確實是那一整代蘇聯人的音樂偶像。

焦：就您所知，是否有任何普羅高菲夫在蘇聯的演奏錄音留存呢？眾所周知，他為其《第六號鋼琴奏鳴曲》作了廣播首演（1940年4月8日），這不可能沒有錄音存在吧？如果有錄音，我們就可比對他自己

的演奏風格，是否後來也出現變化……

貝：很遺憾，就我所知還真是沒有。有時就是這樣諷刺，愈是覺得該有的，就愈是沒有。或許當年有人從廣播翻錄了下來，像殘存的巴爾托克演奏他《第二號鋼琴協奏曲》的錄音。但經過二戰浩劫，如此錄音是否還能留到今日，我實在不表希望。

焦：您在莫斯科音樂院的老師輩，怎麼看從俄國風格到蘇聯風格的轉變？

貝：我的學長告訴過我一個故事。米凱蘭傑利首次到莫斯科演奏，並沒有造成轟動。多數聽眾不喜歡他，覺得冰冷又疏離，無法欣賞他的精湛之處。隔日歐伯林上課，問了某學生是否喜歡昨晚的演奏。學生說他認為彈得極好 —— 忽然，歐伯林用很大的音量對旁聽的學生說：「是啊！我也覺得如此。但在我們國家，有很多人認為鋼琴演奏，就是把一塊木頭砸到音樂廳裡！」我想這忠實反映了老一輩的想法。

焦：以此而言，蕭士塔高維契的演奏風格也更屬於俄國而非蘇聯。整體來說，我們在何種程度上可以參考他們的演奏？

貝：我們可以從中得到一般性的整體印象，但不要模仿。說實在話，既然我們都不能完全解釋自己的行為，作曲家也是人，我們也不該期待他們會完全一致。我在準備錄製蕭士塔高維契《鋼琴五重奏》的時候，想說要盡可能遵照作曲家本人的演奏。他留有錄音室與現場演奏兩版錄音，都是和貝多芬四重奏團合作，速度差異卻相當大，和譜上的速度指示來比也不一樣*。為什麼會這樣？這兩版演奏之間發生了什麼事？哪個更是蕭士塔高維契真心想要的？我真的不知道。普羅高

* 現場版（1940）五個樂章速度為4'53"，12'23"，3'39"，8'08"，7'14"，錄音室版（1950）為3'37"，10'27"，3'04"，6'25"，5'52"。

菲夫《瞬間幻影》（*Vision fugitive, Op. 22*）第五首，譜上第八小節寫了踏瓣用到底（Pedal al fine）。這一段是寫在升F大調上的G大調，踏瓣可以把和聲混在一起，像狂歡節一樣，效果非常好，但在錄音裡普羅高菲夫卻沒有用。為什麼呢？是因為錄音環境，還是鋼琴，還是普羅高菲夫改變了想法？又如布拉姆斯有份弦樂四重奏的首演樂譜保存至今，上面許多指示和印刷樂譜不同。這是布拉姆斯在排練過程中有了新想法，還是只是給首演團員的指示？比方說大提琴拉得不夠大聲，所以他才把譜上的「中強」改成「強」？我想我們永遠不會有答案。

焦：您的錄音作品很多樣，不只有俄國作曲家，還有德布西、楊納捷克、凱吉，甚至包括喬普林（Scott Joplin, 1869-1917）的繁拍音樂（Ragtime）！我非常好奇您如何面對這麼多挑戰，要鑽研這麼多種不同的音樂風格與語言？

貝：你說對了，正是因為這是挑戰，所以才吸引我。當然，我不會演奏我不喜歡的音樂，不會為了挑戰而挑戰。對於我喜歡但不曾接觸的，還得花非常多時間克服的，我總是很有意願測試自己的能力。以喬普林的繁拍音樂來說，我發現演奏它的絕大多數不是白人，不然就是爵士音樂家。我是白人，還是來自俄國的古典音樂家，也喜歡這些音樂。因此我想以古典鋼琴家的角度來審視，看看會有什麼成果。我必須說結果還滿有意思的！

焦：在演奏之外，您也是卓越的老師。我看過您教課，無論什麼問題，技術的或音樂的，您都可想出解決方法。您本來就對當老師感興趣嗎？

貝：其實，我從來沒有想過要以教學為職志。之所以當了這麼久的老師，完全是因緣際會，而非我自己追求而來。我最樂於從事，也是個人志向之所在，是擔任演奏家。不過，我覺得這或許反而是比較健康的態度。有些老師只是老師，他們把心思都放在學生身上，但只是希

望學生「成名」。於是學生被逼著參加比賽,即使他們身心都沒有準備好。這些老師不管學生的藝術發展,不管他們能否獨立思考,一味強加自己的意見給學生,好讓他們在比賽獲獎,讓自己成為名師。我完全沒有這樣的企圖。我對學生的興趣不只在音樂,也在為人。我希望學生是好的音樂家,也希望他們是好人。畢竟,音樂不會說謊,也沒辦法說謊。

焦:隨著CD市場崩毀,許多傳統古典大廠也變得荒腔走板,為沒有音樂素養與演奏能力的人發唱片。這創造出許多壞例子。以您這麼多年的教學經驗,相信一定遇到不少很有才華卻得不到注目的學生。看著那麼多不夠資格的人,唱片一張張發行,學生可能徬徨、可能沮喪、可能自甘墮落、可能放棄希望,您如何安慰他們?

貝:有所為,有所不為。我樂見學生事業成功,但有些事根本上就是錯的,無論如何不該為了成功而做,比方說做和音樂無關的事,甚至降低、減損音樂意義的事。確實有些學生,不把心放在音樂上,只顧著想演奏時要用怎樣的姿勢、手要怎麼擺,還以錄影不斷「精進」這些動作,我對此感到厭惡。的確,有些非常成功、有名的音樂家,他們的成功與有名和音樂一點關係都沒有;也有很多確實有才能的音樂家,心都放在音樂以外的事物。然而,我教給學生的,只有「忠於音樂」,這是首要,其實也是唯一的考量。如果他們無法獲得成功的事業,我並不會因此而看輕他們。音樂說到底是良心事業。

焦:現在亞洲應該有全世界最多的古典音樂學習人口,您如何看待這樣的時代?

貝:亞洲的古典音樂發展,和歐洲與美國都不同。在歐洲國家,古典音樂的人口組成是金字塔:最底層是古典音樂的愛好者,對古典音樂有基本認識的人;中間是和古典音樂相關的人;最上層、人數最少的,是古典音樂的學習者,而他們多數來自喜愛古典音樂的家庭。但

在亞洲某些國家，卻是倒金字塔：喜愛古典音樂、對古典音樂有基本認識的人，數量相當少；學習古典音樂的人，竟非常非常多。這大概是人類史上僅見的現象。如此結構接下來會怎樣，說實話我真不知道。我希望仍然有翻轉的可能：學習古典音樂的人都能夠欣賞並喜愛這門藝術，也帶動更多的人喜愛與欣賞。

焦：在訪問最後，我很好奇您長期演奏、教學、著述、策劃音樂會，都獲得卓越成績，接下來對自己有何期許？還有什麼挑戰想要迎接？

貝：我現在已經來到職業生涯的晚期。作爲演奏者，我容許自己在不違逆作品精神，也不標新立異的情況下，在音樂裡表現更多的個人情感與見解，容許自己隨著心意而走，追隨吸引自己的作品。比方說，我一直很喜歡德布西，以前也錄過，可是我最近錄他的《前奏曲》和《版畫》，發現對他的感覺和以前完全不同了，能用全新的觀點來審視、感受他的音樂，演奏也變得相當個人化。我一直都喜愛布拉姆斯，但最近幾年我很強烈地感覺到，自己和他作品的連結，非常特殊、親密的連結。這些感覺都從我內心自然而出，而我了解到，這是來自我這一生對各種音樂的探索，於我的內在不斷積累、發酵之後，在這個年紀所湧現的純釀心得。對此我有種欣慰感，我一直都是這樣：當我專注於某一種風格，我內心就會渴望另一種。終於，經過所有的好奇、所有的研究，感性與理性來來回回走過多遍之後，我來到了現在這個階段。我會珍惜時光，持續探索作曲家要說的，以及他們作品和我的關係。

費亞多 1949-

VLADIMIR VIARDO

Photo credit: Vladimir Viardo

1949年11月14日生於高加索山區，費亞多6歲開始學琴，14歲至莫斯科格尼辛音樂院就讀，進入莫斯科音樂院後成爲瑙莫夫的學生。他曾獲隆－提博大賽三獎，1973年於第四屆范‧克萊本大賽奪冠，更大開其國際演奏事業，不久後卻被當局禁止出國演奏長達十三年。他韜光養晦，拓寬曲目並磨練技巧，在蘇聯重新開放出國演奏後，立即贏回國際名聲。費亞多音色豐富多彩，也涉足指揮與管弦樂編曲，是多才多藝的音樂名家，也是著名的教育家，現任教於北德州立大學音樂學院（University of North Texas College of Music）。

關鍵字 —— 高加索山、瑙莫夫、教學、俄國鋼琴學派、郭登懷瑟、紐豪斯、技巧、語言與音樂、詮釋、誤讀與誤判、梅特納、范‧克萊本大賽、蘇聯政治與文化菁英、德布西、拉赫曼尼諾夫（《第三號鋼琴協奏曲》、演奏風格）、蕭士塔高維契《第二號鋼琴奏鳴曲》

焦元溥（以下簡稱「焦」）： 您出生在黑海邊的高加索山區，我很好奇您的家庭背景，以及當時如何學鋼琴。

費亞多（以下簡稱「費」）： 我父母本來在莫斯科，但二次大戰後食物短缺，於是他們投靠我爺爺奶奶，住到山裡，爺爺負責打獵——我記得山裡冬天總是大雪，我們吃野熊肉度日。我對音樂的第一印象，是聽了廣播——我到現在都記得，自己整個人呆滯不能動的感受。這被我外婆發現了，她就要我學鋼琴，從6歲開始每天練4小時。我外婆來自非常有文化的醫生家庭，和貴族也有往來，社會地位很高，但她也因爲政治因素在史達林時代坐了九年牢。即使在獄中，她仍不改其志，持續爭取犯人權益，牢裡的人都很尊敬她。但也因此，她雖然很有文化，還會說法文等外語，卻也融入了監獄習氣，講話很江湖味。我不想練琴，她就每天打我，我每天哭。家母是聲樂家，一輩子長期

在外巡迴演出，好不容易回家，看到我天天哭，就叫我別學了——然而這下子卻是我對母親說，不，我還是要繼續學。

焦：看來最初的悸動還是幫助您撐過了辛苦的練習。不過我猜您的進展一定很快。

費：的確，我學琴3個月就開了音樂會。到了14歲，媽媽發現Zaporizhia（我和外婆居住的城市）對我的音樂發展沒有更大的幫助，認為我該接受更好的教育，就給我買了張機票，我就這樣一個人飛到莫斯科。她在那邊有認識的人，做了些安排，而我很幸運能成為瑙莫夫的學生。我先跟著他夫人瑙莫娃（Irina Naumova）在格尼辛音樂院學習，但瑙莫夫也會來指導；後來我考進莫斯科音樂院，正式進入他班上。跟瑙莫娃學習時，有幾次在我上課過程中，她會突然說：「這跟Liova（俄文中瑙莫夫的中間名字的簡稱）的動作一模一樣，他也會這樣彈！」似乎在成為瑙莫夫的正式學生前，我和他在音樂上已經有一種默契。從我到了莫斯科後，瑙莫夫全家就把我當成他們家中的一份子，這一直持續至今，到他的外孫。基本上俄國教育是家庭式教育，老師把學生當成孩子，誠心付出一切。

焦：我想這也是一種潛移默化的教育，學習不只在上課，也在生活。您在莫斯科音樂院就擔任過瑙莫夫的助教，現在也是著名的教育家，可否談談您在教學上的心得？

費：在教學生涯中，我體驗到好老師並非一切，學生也要「有天分當學生」，教學才會成功。教學真是得從做中學的藝術，我至今仍然不斷思考與學習新方法。這幾年年輕亞洲鋼琴家崛起，我發現亞洲學生最大的問題，在於他們都非常尊敬老師，也非常聽話地照老師給的想法彈。但我的教學方法是激發他們的音樂創造性並且啟發想像力。學生不能只是依樣畫葫蘆，必須完全消化老師給的想法，再度創造出屬於自己的音樂。我常說，彈琴並非照本宣科，照譜上寫的做就可以。

我們像是第二個作曲家,根據作曲家給我們的訊息(譜上的記號),透過我們的情感和想像力,把曲子還原給聽眾。我擔任助教的時候,有位學生彈了普羅高菲夫的奏鳴曲。在上課過程中,我給他幾種可能的詮釋方式,他也把我教的都全做到了,但在音樂會當天,他彈得特別好,卻不是我教他的那幾種處理方式。我非常興奮地到後台問他:「你彈得太棒了,你做了什麼呀?!」學生看著我,突然愣住了,然後說:「啊!我⋯⋯我也不知道!」在那一剎那,我非常非常高興,抱著他親了他一下,因為他在台上當下的演出,是他消化了我給他的資訊,然後以自己的創造性和想像力再呈現出的成果!這是教學結果中最好的呈現。

焦:您在莫斯科音樂院的時代,郭登懷瑟、伊貢諾夫、紐豪斯和芬伯格這四大派別的影響,是否還相當顯著?您怎麼看這樣的傳統?

費:仍然重要,我很珍惜能有這樣的傳統。四人中個性最鮮明、彼此也最不同的,就是紐豪斯和郭登懷瑟。紐豪斯可以說是「酒神派」:演奏前要努力理解分析作品,將其內化成自己的語言;到了台上就不能再想分析,必須讓音樂自發地表現。相較之下,郭登懷瑟就是「太陽神派」,更講究理性嚴謹。郭登懷瑟的技巧大概不算非常出色,想想拉赫曼尼諾夫《第二號雙鋼琴組曲》就知道了:第一部是拉赫曼尼諾夫寫給自己彈,相當困難;第二部給郭登懷瑟,相對簡單。但我對他有相當高的崇敬。大家都該看郭登懷瑟編校的貝多芬鋼琴奏鳴曲全集,充滿誠實而有見地的觀點。我也推薦他的日記,雖然有些內容現在政治不正確,比方說對女性的揶揄,但許多篇章仍能讓我們知道,作者是感性、真摯又充滿人性光輝的藝術家。和這兩位比,芬伯格的面貌就顯得模糊,不過我們還是能從他的演奏、改編與作曲中了解他。總之,關於這四大派別,我會說是他們四人的特質,形成了四種派別。其次,他們的學生也會形成類似概念,讓派別性格更為明顯。但無論如何,我認為這是同一信仰的不同宗派,彼此沒有衝突,為音樂服務的核心理念並無二致。

焦：您怎麼看瑙莫夫所承傳的紐豪斯學派？我相信他們還是有相當不同之處。

費：當然。瑙莫娃也是紐豪斯的學生，她說：「就像你不會完全是瑙莫夫，瑙莫夫也不會完全是紐豪斯。」紐豪斯採大班課、公開講座方式教學，非常仔細、旁徵博引，甚至更是美學與哲學的討論；瑙莫夫非常熱情，像是一個烈火燃燒的引擎，把音樂從學生心中逼出來，最後讓學生也擁有這樣的引擎。我現在教學也是一樣，在上課過程中，我全心投入我對音樂的情感，就像在台上演奏一樣。透過如此情感投入的過程，我希望能點燃學生的想像力，激發他們的情感回應，並且訓練學生能最後不需要我的幫助，能以自己的想像力去演奏。此外，瑙莫夫以前也學作曲，有非常好的解析頭腦。他能深入作曲家的心，看出作品哪裡多了或少了，哪裡又和其他作品呼應。這非常不容易，也成為他獨到卓越之處。

焦：您怎麼看紐豪斯的演講稿？

費：很精彩，但文字本身並不完備。記錄的人把他的講課內容整理出來，甚至逐字聽寫，但沒有把講話語調與方式也記下來；這可能造成很多錯誤。尤其俄文這種語言，「說什麼」和「怎麼說」都很重要，語調裡面所包含的意義不會比文字要少。

焦：您擁有非常傑出的技巧，也很會教技巧，可否談談您在這方面的心得？

費：我從來沒有單獨想過技巧。我所做的，只是以最經濟、最低限度的活動來達到我要的效果，而且要整體的效果。技巧的概念不斷發展。李斯特的學生包絲（Auguste Boissier, 1802-1867）寫了一本《鋼琴教師李斯特》（*Franz Liszt als Lehrer*），提到李斯特年輕時最重要的技巧練習，就是重複彈八度——不是幾分鐘，而是幾小時！難怪

李斯特可以看那麼多書，因爲他就是邊練邊看。不只是他，當時卡爾克布萊納（Friedrich Kalkbrenner, 1785-1849）寫的演奏法，也要人連續彈很久很久，鍛鍊出鋼鐵一般的肌肉與手腕。這就是把彈琴當成運動，技巧就是強韌有勁又持久的力道。但蕭邦出現之後，李斯特認識到鋼琴能歌唱，能充分表現旋律美感，他的演奏與作品也因此改變，技巧的概念變得更加豐富。很可惜，鋼琴演奏發展到今日，很多人心中的技巧，仍然只有快速和大聲。請看看布拉姆斯的《五十一首練習》──若想誠實做到譜上要求的，奏出種種圓滑奏，那才是技巧的巔峰，大概沒有更難的挑戰了。技巧之難在於全面。各種技巧像是一座座島嶼，要各自掌握並不特別困難；難的是建立島嶼之間的橋梁，如何連結與融合。最後，鋼琴家要找出屬於自己的演奏方式；不要過度，要用事半功倍的方法練習。唯有身體放鬆自由，音樂才能真正放鬆自由。

焦：您的歌唱句法非常迷人，想必對此一定格外有鑽研。

費：瑙莫夫對此教得很好，但我在28歲那年，又因爲一些事的啓發讓我更思考如何以鋼琴歌唱。基本上這是速度、距離與演奏重量三者的調和：如何運用身體彈出厚實且優美的聲音，如何拿捏按下琴鍵與琴槌擊弦之間的微妙時間差，以連奏延伸出悠揚的歌唱句。但我覺得真正的歌唱，是一種開放靈魂的狀態，否則歌唱仍然很制式化。要達到這點，至少對我而言，我無法演奏自己不愛的作品。

焦：您的歌唱句法還包括了語氣細節，以及語調與音樂旋律的結合。這屬於您之後的體會嗎？

費：這更來自對作曲傳統的研究。音樂創作充滿了人的語調。比方說巴赫的作品，裡面種種音型，向上向下、抑揚頓挫，都是說話語氣與聲調的音樂化身。許多學者對比他的清唱劇歌詞與旋律，整理出很多心得。當時德語區也有著作，討論音型、旋律與語調的關係。這是音

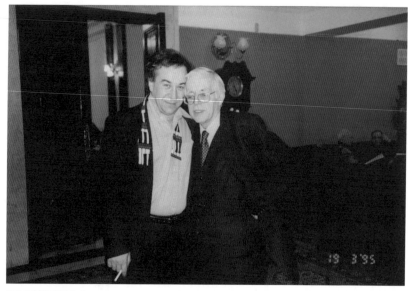

費亞多與恩師瑞莫夫（Photo credit: Vladimir Viardo）。

樂創作的基本道理，是西方音樂的共同語彙。比方說我首演的卡拉瑪諾夫（Alemdar Karamanov, 1934-）第三號鋼琴協奏曲《聖母頌》（*Ave Maria*），全曲基於一個簡單的下行二度音程。長久以來，這個音型表示嘆息，此曲也不例外。如何正確判讀，表現適當的語氣意義，這來自樂感，也來自知識。

焦：以往對於能否以鋼琴演奏巴赫，支持方的一大論點就是大鍵琴如果不能表現強弱，那該如何表現巴赫鍵盤作品中理當有輕重不同之處？嘆息音型就是非常好的例子。

費：我還可以告訴你一個重要事實，我們知道巴赫當年曾對鋼琴製造家席伯曼（Gottfried Silbermann, 1683-1753）的鋼琴嚴詞批評。那是最早的鋼琴之一，但他後來的產品已經獲得巴赫認可。巴杜拉－史寇達

在萊比錫圖書館找到一份紀錄，巴赫曾經以鋼琴演奏他的《D小調鍵盤協奏曲》——如果他不喜歡，他不會用來公開演奏。事實上巴赫也偏好能夠表現些許程度強弱的古鋼琴（clavichord），表示強弱分別對他而言非常重要。

焦：您對音樂詮釋持怎樣的概念？

費：我不是很喜歡詮釋這個詞；我覺得所謂的音樂詮釋，其實更接近語言翻譯。好的翻譯要能表現作品的精神意義，不是只呈現形貌。有位俄國翻譯家把許多唐詩譯成俄文。他會中文，我相信譯的每個字都很正確，可是無論是李白、杜甫還是王維，被他翻譯之後，全都不是詩了。可見翻譯詩需要能懂原作意思，更要有創造性與詩意。演奏音樂也是如此。把音符演奏出來，只是翻譯了字，樂曲精神並不因此出現。然而，若以充滿創造性與詩意的方式來翻譯，不同翻譯者的成品必然不會相同，甚至有很大差異，讀者應該要能理解並欣賞這樣的不同。音樂也是如此。

焦：但以創造性和詩意來翻譯，分寸拿捏不好就會落入翻譯錯誤或過度解釋。

費：這是個問題，但什麼是錯誤呢？如果錯誤仍有自圓其說的道哩，那也是有價值的誤讀，錯誤就變成正確了。比方說顧爾德，他的演奏都是「錯」的；但也因為都是「錯」的，最後就變成「對」的。不過這只是說我們不該害怕犯錯，並不鼓勵譁眾取寵，刻意誤讀。如果要選擇，那我當然希望正確。我很喜歡追本溯源，知其然也知其所以然，認識每個字詞的原意。比方說洛可可（Rococo），這個詞是指室內的裝飾，而不是室外；室外就是巴洛克。你可以說一件家具或室內設計有洛可可風格，但不能說建築造型是洛可可風格。後來的確有人混用，開始把建築物的室外裝飾也用洛可可形容，但那不會是以前人的用法，不是柴可夫斯基那時代人的概念。因此當柴可夫斯基寫《洛

可可主題變奏曲》(*Variations on a Rococo Theme, Op. 33*)，你必須了解他心中的洛可可究竟是什麼。

焦：這種追根究柢的精神，一定也讓您找出許多樂譜上的誤印或錯誤。

費：我教給學生最重要的一項，就是要主動發現問題，不要被動接受指令，包括樂譜。比方說很多人對舒伯特作品中的一些重音記號（>）感到困惑，不知道爲何要強調那些音。如果我們審視手稿，就會發現很多情況其實是把「漸弱」誤看成重音記號。以前爲了省墨水，不少作曲家的漸弱都寫得很短，不只舒伯特，蕭邦也常這樣。但重音和漸弱實在差很多，樂譜編輯者要能察覺問題並查考手稿，演奏者也該覺得怪異，可以主動查考。此外，相同的記號，在不同段落也會有不同意義。比方說斷奏（staccato），絕不會只有一種奏法。像貝多芬《第三十一號鋼琴奏鳴曲》第一樂章第 12 小節起的右手分解和弦，譜上有斷奏記號，但不是要彈成跳音——這段彈成跳音能聽嗎？

焦：您心目中好的樂譜版本應該如何？

費：以蕭邦爲例，艾基爾主編的波蘭國家版很好，但不是最好的版本。它最大的問題，就是面對蕭邦各種不同寫法，艾基爾替你作決定要演奏哪個（些）。眞正好的版本，應該像是巴杜拉－史寇達的蕭邦《練習曲》，清楚呈現各種變體但把選擇權交給演奏者。貝多芬用過三種重音記號，但用法並不一致，有時會混用，如何解讀這三種的不同，需要仔細思考。但我不能接受爲了印刷方便，就把三種印成一種。編輯者或許想不出好解釋，但可以留下資訊讓讀者研究，讀者會有看法。

焦：您錄製的梅特納奏鳴曲相當精彩，而我聽說您的學生都得練他的作品。

費：是的，而且他們彈過之後會變成不一樣的鋼琴家。梅特納的作品很難演奏，織體和層次都很豐富，對位筆法嚴謹精彩，但也非常合手，對身體和思考都是邏輯清楚的音樂。他沒有什麼革命性的和聲語彙，樂思有時還相當天真、樸實、純粹，但其中蘊含了後勁極強的力量，聽的當下或許沒有很刺激的感受，卻能留下持續好幾天的印象。梅特納的人生也告訴你他是怎樣的人：他來自文化水準極高的家庭，16歲在音樂院就讀的時候愛上一位小提琴學生安娜（Anna Bratenskaya, 1877–1965）。雖然安娜對他也很有好感，但因為梅特納母親反對加上因緣際會，最後卻成為他哥哥艾米爾（Emil Medtner, 1872-1936）的妻子。一次大戰時艾米爾在慕尼黑，因為德國後裔身分不能回俄國，加上他們母親在1919年過世……同年6月，在艾米爾的慷慨同意下，梅特納和安娜在認識二十三年後，終於結婚了。我想這樣的故事，真的解釋了為何他的音樂裡有天真、樸實、純粹的感受，也解釋了在艾米爾過世之後，梅特納的音樂開始以降B小調、降E小調、降G小調，充滿一堆降記號又象徵創痛的調性寫作。

焦：說到梅特納的家庭，他們的藝文水準與教育程度實在很高，也會多國語言。艾米爾是非常傑出的人類學者、心理分析學者與出版人，榮格（Carl Jung, 1875-1961）的好朋友，對華格納也很有研究。

費：那是昔日文化人的特色，而且幾乎都懂音樂。我曾受邀至托爾斯泰故居為其後人舉辦家庭音樂會。那次來了四百多人，之後家屬帶我看托爾斯泰的圖書室，裡面有各種語文的書籍，還有好多歌劇和交響樂總譜，以及兩架鋼琴。如果對音樂沒有研究，也不會演奏，家裡不太可能會有兩架鋼琴。這顯示托爾斯泰對音樂真的相當了解，也花很多心力在音樂上。因此，他絕對有資格寫他的音樂觀點，即使那相當保守。

焦：您會覺得梅特納的音樂語言過時嗎？

費：音樂風尚來來去去，但見諸歷史，只有一種派別從來不曾消失，在不同時代以不同方式存在，那就是浪漫音樂。拉赫曼尼諾夫很浪漫，蕭邦很浪漫，但巴赫和莫札特也很浪漫。浪漫是出自人性人情，不是浪漫樂派才叫浪漫派。人雖然創作出種種非人性人情的作品，終究無法否定人類自己，所以浪漫音樂始終存在，像梅特納這樣的作曲家也不會過時。真正會過時的，是全盤否定傳統的作曲家。「你對歷史開槍，歷史將回擊以大砲」，革新如果不能建立在過往基礎之上，終將為人遺忘。

焦：您怎麼看梅特納自己的演奏？

費：他當然是很優秀的鋼琴家，我尤其喜愛他和舒瓦茲柯芙合作的歌曲，還有他演奏自己的《第二號鋼琴協奏曲》。第三號我就沒那麼喜歡了，彈得過快，有些機械化。至於他彈的貝多芬《熱情奏鳴曲》……嗯，我叫學生該避免的一切，他大概都彈了。

焦：您在隆－提博大賽獲獎，又榮獲第四屆范‧克萊本大賽冠軍，可否說說當年參加比賽的心得與情況？

費：以前比賽沒有現在多，所以每個比賽得到的關注也比較大。蘇聯時代出國參賽的甄選仍以演奏能力為主要考量，但也必須得到當局的政治認可，有些情況也有政治考量。比方說某年選了位亞美尼亞籍的參賽者，那就一定也要選一位喬治亞籍的，不然擺不平。我還是盡可能把比賽演奏當成表演，心裡也沒有「對手」。我非常不喜歡有人把比賽看作你死我活之事，要「打倒對手」。我從來不這麼想。

焦：作為蘇聯代表，參加國外比賽必然很有壓力吧。

費：我準備比賽當然會緊張，參加范‧克萊本尤其緊張，壓力大到掉了很多頭髮。但不只選手壓力大，代表蘇聯的評審壓力也很大。

我比范‧克萊本的時候，馬里寧（Evgeny Malinin, 1930-2001）是評審，那時選手的演奏時間比現在少，而我選了李斯特的〈葬禮〉（Funérailles）。馬里寧要我直接從中間開始彈，怕我沒展示到八度就得下台了。

焦：范‧克萊本大賽第一屆的冠軍本來應是佩卓夫（Nikolai Petrov, 1943-2011），但金主不願把首獎頒給俄國人，最後他只得到第二名。您是該賽首位得到冠軍的蘇聯鋼琴家，照理說當局應該好好宣揚，怎麼最後竟有十三年時間不讓您出國演奏？

費：其實這正是原因。就是因為得到范‧克萊本冠軍太珍貴、太轟動，這引起太多人嫉妒。我在蘇聯也沒有打點關係與送禮，見到不平之事也都直說，比方說以前黨幹部會到莫斯科音樂院給教授們「上課」，告訴這些頂尖音樂家什麼是藝術或音樂該怎樣。我批評過這種荒謬事，顯然沒和當局站在同一邊。再加上我的寄宿家庭主人海德女士（Martha Hyder, 1927-2017），當時的范‧克萊本基金會主席。她跟美國白宮政治高層和政商界都有緊密關係，但行事實在過分高調，比方說她居然讓美國奧茲摩比（Oldsmobile）車廠的老闆千金，送了一輛車到莫斯科給我！這不只讓眼紅的人更難以忍受，還讓蘇聯當局聯想到我可能成為美國情報員。

焦：您沒有想過要移民嗎？

費：我有想過，但很多原因讓我留在蘇聯。首先，我不想離開瑙莫夫。那時音樂院裡有些鬥爭，某些教授專門挑他學生的毛病，我留在那裡至少可以保護他，由我出面跟這些人理論。再者，我對移民到西方有些疑慮。去旅行演出是一回事，真正定居在外是另一回事。最後，我捨不得蘇聯的聽眾。這不是說我眷戀掌聲，而是其中真有對音樂充滿赤誠的人。以前索封尼斯基演奏的時候，台下就充滿這樣的人。哪怕整場他都表現不好，只要有一句福至心靈的神奇演奏，他們

就心滿意足,甚至爲此瘋狂。到我的時代,這樣的人仍然存在,而我也真心爲他們演奏。

焦:那時蘇聯仍有許多讓世界爲之震撼的文化人與藝術家,您會如何形容那個時代的文化氛圍?

費:真的很獨特。政治與言論的箝制控管,導致人們缺乏鳴放的方式,因此許多人更追求內在生活,追求心靈世界的美好。這使藝術家更琢磨於藝術,也使藝術始終有欣賞者。外在世界愈沒人性,人們內心就愈期盼人性;外在愈虛假,內心就愈渴望誠懇。另一方面,也因爲行動自由受限,多數文化藝術人才不能出國,大家都留在國內的結果,就是競爭極爲激烈,總是在比武較勁。無論來自哪一種動力,最後就是形成極高水準的文化菁英。回想那個時代,我其實心存感激。我不能懈怠,必須時時精進。雖然不能出國,但我在國內演奏並未受限。我沒有浪費時間,還練了三十七首協奏曲。

焦:當您終於能重回美國演出,在卡內基音樂廳的獨奏會中彈了德布西《前奏曲》第二冊。您在蘇聯與美國都錄過德布西,演奏相當精彩,想必對他有所偏愛。

費:很多人說俄國鋼琴家不太彈德布西,但我覺得我很能和他共鳴,尤其是我能感受到他所受到的俄國影響。他年輕時當過梅克夫人的家庭三重奏成員,獲得許多樂譜。穆索斯基那些聽來很好,實際上違反傳統作曲規則的樂曲,給他很大啓發。從穆索斯基和林姆斯基-高沙可夫的書信往來,我們知道穆索斯基其實不懂這些規則,但這反而讓他的才華自由發展,開創出新天地。德布西從他的作品中學到很多,特別是那些打破傳統的寫作。李希特說德布西發現的世界就和巴赫發現的一樣多,我很同意這看法。

焦:您那次美國行也錄製了拉赫曼尼諾夫《第三號鋼琴協奏曲》。這

是我心中此曲最佳演奏之一，可否談談您的演奏想法？首先，您怎麼看拉赫曼尼諾夫與霍洛維茲那樣非常快速的演奏？

費：那很刺激、很精彩，但我不喜歡。首先，樂譜上並沒有指示快速度。第一樂章是「快板，但不過分」（Allegro ma non tanto），第三樂章只給了二二拍的指示（Alla breve），並沒有說要快速或急速。當然二拍的自然律動，也不會讓這段太慢，但不至於快成急板。我覺得拉赫曼尼諾夫之所以彈得那麼快，和他在錄音裡刪了很多段一樣，就是怕人不耐煩。一如那個著名故事，只要聽眾咳嗽一多，他彈《柯瑞里主題變奏曲》就省一段變奏。這是他的心魔。我不覺得此曲過長，也不刪減，除了裝飾奏高潮處的兩小節；那裡我覺得不是過長，而是真有點歇斯底里了。

焦：拉赫曼尼諾夫寫了長短兩種版本的裝飾奏，他演奏短版，您選擇了長版。

費：這很可能也是他怕人不耐煩，但我覺得長版比較好。拉赫曼尼諾夫的作品常有很好的比例，接近黃金分割。長版裝飾奏最後高潮的落點更靠近黃金分割點，效果更好。

焦：您喜歡拉赫曼尼諾夫的演奏嗎？

費：那不是我最喜歡的演奏，包括他演奏他自己的作品。整體而論，我覺得輕了些，表達也比較表面化。作曲、演奏、聆聽的方式都在改變，而我的品味屬於現在這個時代，認為他的音樂可以更有重量、更深刻。此外，從錄音中我們可以知道，在拉赫曼尼諾夫的時代，除了快速段落，演奏者的速度都有相當的來回波動，常以速度改變來做表情，也有很多左右手不對稱的奏法。這用得好很迷人，但對我而言這也屬於過去。我會以穩定的速度、合拍的雙手來表現我想說的話。

焦：不過有些時候，「輕」反而才能「重」。

費：正是，但目標要放在如何達到重，那輕也不是一般意義的輕。很多作品如果刻意做出語氣或表情，反而無法深刻，表現又變淺了；透過節制，讓音樂的作用力直接讓聽者承受，反而能夠激發更強烈的迴響。比方說法朗克的《前奏、賦格與變奏》(*Prélude, Fugue et Variation, Op. 18*)，演奏者做得愈多，聽眾愈不感動；彈得雲淡風輕，聽眾眼淚就掉下來。拉赫曼尼諾夫演奏他改編的柴可夫斯基〈搖籃曲〉(Lullaby, Op. 16-1)也是一例。我真不覺得像他那樣，以那麼多表情、速度波動那麼大的方式演奏，會是最好的方法。他大可讓音樂自己說話。不過這和聽眾素質也有關係。如果只是看熱鬧，演奏者只得彈出誇張語氣，甚至還得有誇張動作。

焦：您在《第三號協奏曲》第一樂章發展部，主題時而強調左手，和高音部旋律形成對話效果，如此處理在長版裝飾奏也重現。我認為這就是非常好的例子，以富有巧思的調整增加了音樂的層次，但本質上並未更動什麼。

費：感謝你的美言。就管弦樂法的角度，如果作品素材重複且未改變，那演奏或配器要變化；如果作品素材重複但改變了，演奏者就照譜呈現改變，不要另外多加變化。我也以這個準則審視我演奏的作品。說到拉三，有次我和李希特討論到，他說：「這是非常好的樂曲，只有一件事不好，那就是主題。」嗯，他真是特別的人啊。

焦：管弦樂法也是您最近幾年來的興趣，將布拉姆斯第三號和蕭士塔高維契《第二號鋼琴奏鳴曲》都編成管弦樂。可否談談後者的第二樂章？那真是令人困惑又迷人的音樂。

費：我對它的感覺，像是一個人忽然從黑暗的房間中醒來，不知身在何處，一切都是新的，要重新適應。這裡面有作曲家對世界的憂慮，

深沉地不快樂。這個樂章不能解釋，只能感受，但這正是音樂的意義，音樂就是能說那些無法言說之事。梅湘的《八首前奏曲》的第五首，標題是〈不可說的夢之聲〉（Les sons impalpables du rêve），就是寫這種不可說的感受。蕭士塔高維契的音樂和哲學很像，能從簡單事物中看到深邃，也盡可能往深邃處探索。

焦：最後，可否談談您的藝術觀？

費：我覺得世界與人是合而為一的整體，和中國道家思想很像，但俄國也有這樣的概念，地質學家維爾納斯基（Vladimir Vernadsky, 1863-1945）就提倡過「人類圈／智能圈」（noosphere）理論。藝術無法分析，但可以感受，雖然不可說，並不表示不存在或不重要。「人生短暫，藝術永恆。」（Ars longa, vita brevis.）像是我的座右銘，音樂也像是我的宗教。我仍然希望能以音樂改變人，只要有人能因為我的演奏而忘掉世間羈絆，得到靈性的舒展，那就是我最快樂、也最有成就感的事。

魯迪 1953-

MIKHAIL RUDY

Photo credit: Marthe Lemelle

1953年魯迪出生於烏茲別克的塔什干，在烏克蘭長大。他幾乎自學成才，進入莫斯科音樂院後跟費利爾學習。他於1975年得到隆－提博大賽冠軍，1977年至巴黎演出時尋求政治庇護自此定居法國。魯迪才華洋溢而充滿創意，除了是活躍的獨奏家與室內樂名家，他在廣播電視上也深具貢獻，包括獨到的史克里亞賓、布拉姆斯、齊瑪諾夫斯基、楊納捷克等作曲家專題，還從事實驗電影、戲劇製作、與畫作或視覺效果搭配的鋼琴演奏等等，是最多才多藝的音樂家之一。他創辦並擔任聖西奎耶音樂節（Festival de St Riquier）藝術總監長達20年，著有法文自傳《一名鋼琴家的小說》（*Le roman d'un pianist*）。

關鍵字 —— 自學、費利爾、李斯特《奏鳴曲》、改編曲、隆－提博大賽、投奔自由、梅湘、蘿麗歐、史克里亞賓、羅斯卓波維奇、夏卡爾、楊納捷克、卡拉揚、楊頌斯、拉赫曼尼諾夫鋼琴協奏曲、拼貼與融合

焦元溥（以下簡稱「焦」）： 聽說您的學習經歷在蘇聯堪稱「異類」，可否談談呢？

魯迪（以下簡稱「魯」）： 我在烏克蘭的多涅斯克（Donetsk）長大，普羅柯菲夫也在這附近出生。多涅斯克主要以礦產出名，算是鄉下，自然沒有什麼顯赫的鋼琴老師，我也沒有正規的學習。雖然我學琴有老師指導，但仍以自己摸索為主。我想我大概是現今出身於蘇聯鋼琴教育系統下的鋼琴家中，唯一未在中央音樂學校或格尼辛學校待過的。

焦： 然而，您還是10歲就和樂團演奏葛利格《鋼琴協奏曲》，也早早就報考了莫斯科音樂院。

魯： 是的。我16歲就去考，確實算是很小。我當時沒想太多，只是想

去見見世面，看看自己彈得如何。怎知一去考試，反而成為話題。我那時心想，既然要考莫斯科音樂院，就要彈自己最喜歡的曲目，所以我彈了布拉姆斯《韓德爾主題變奏曲》（*Variationen und Fuge über ein Thema von Händel, Op. 24*）。誰知道那時莫斯科根本沒人彈它，我成了罕見的異類！此曲已經很冷門了，而我另一首自選曲是史克里亞賓《第十號鋼琴奏鳴曲》，更讓評審大感驚奇，想說這奇怪的孩子是從哪裡冒出來的！

焦：在16歲就能理解並喜愛史克里亞賓《第十號鋼琴奏鳴曲》？這真是特別！

魯：最好笑的是我準備的協奏曲。別人都是彈李斯特第一號或柴可夫斯基第一號這種熱門曲目，我卻選了薛德林的《第二號鋼琴協奏曲》。

焦：如果您選第一號我還沒話說，但第二號的音樂風格實在前衛。我真是很難想像您在16歲就那麼喜愛它，還在1960年代！

魯：但我就是喜歡呀！我在音樂會聽到這部作品，當下覺得非彈不可，直接跑到後台找作曲家詢問何處可以買到樂譜。沒想到，此曲還沒有出版，我根本無法買。所幸薛德林很鼓勵我，所以我使用他的手稿複印本練習。那時彈協奏曲是由莫斯科音樂院的老師伴奏，大家一看到我選彈這首，面面相覷，誰也不想去彈。最後乾脆決議我不用彈了，直接錄取，分數還是所有考生第一名。

焦：這真是傳奇性的入學考故事。那您如何進入費利爾班上？他當時在考試會場嗎？

魯：他這種頭牌教授不會來聽入學考。不過聽到我是第一名，他就向我招手，我也就進入他的班上了。

焦：費利爾的教學方式如何呢？聽說他是非常寬大的老師。

魯：費利爾主要教音樂，事實上他不太教技巧；能夠進入他班上的，都已經是傑出技巧的擁有者，他覺得技巧要學生自己去克服。像我就看過有次他給普雷特涅夫上課，整堂都是討論，根本沒碰到琴鍵一下。不過，這對我而言是倒是相對困難。畢竟我在鄉下長大，缺乏像那些莫斯科同學們能在極短時間內練好曲子的能力，費利爾給的功課又多得嚇人。為了追上進度，我著實吃了不少苦頭。音樂上他確實是非常自由而開放的藝術家。有次他聽完我的演奏，說：「這和我想的完全不同。但是，你的確建立起完整且邏輯一致的詮釋，很有說服力，你就好好照你的想法發揮吧！」遇到這樣的老師，學生反而必須自立自強，更努力思考詮釋以便能和老師討論，成為具有獨立思考能力的音樂家。若說費利爾有何教學中心思想，我想就是發展每位學生的不同個性，絕不把兩個學生琢磨成一個樣子。他就是喜歡學生彈得「有道理」但都「不一樣」。

焦：費利爾的學生確實風格各自不同，然而對於音色，我有不同的看法。我覺得他的學生中，從早期的弗拉先科、戴薇朵薇琪，到後來波斯妮可娃（Viktoria Postnikova, 1944-）和費爾茲曼，音色比較相近。然而，您和普雷特涅夫的音色卻不在這一路之中。

魯：我同意你說的。這也正反映出我們較為不同的學習風格。費利爾極為強調耳力，要我們能分辨最細微的音色差異與處理設計。能分辨，才可能藉由練習和試驗彈出不同音色與處理。以聲音敏銳度而言，我確實是費利爾的學生，但在技巧發展和詮釋上，我則走自己的路。

焦：費利爾的人和音樂對您有何影響？

魯：他是非常廣博且深刻的人，音樂壯闊恢弘，格局很大，是深具氣

魄的浪漫風格。他對音樂有至深的熱愛，也塑造出奇特的學習氛圍，讓學生感受到這份對音樂的愛。他常邀學生去他家一起聽唱片。在那時蘇聯基本上聽不到西方的錄音，但費利爾仍然蒐集了很多，要學生一起聆聽比對。我深刻記得在他家聽顧爾德、米凱蘭傑利和阿格麗希，大家一起討論音色與詮釋的種種美好經驗。當然，我們也聽許多俄國前輩。這不只是訓練耳力，也是訓練我們對不同風格與詮釋的思考。同學之間也互相幫忙，在討論中成長。我後來彈薛德林《第二號鋼琴協奏曲》，就是普雷特涅夫幫我彈第二鋼琴，我們後來也常合作協奏曲。

焦：可否請您繼續談談費利爾這一派的「長處」？我本來以爲他既然是伊貢諾夫的學生，伊貢諾夫又是柴可夫斯基專家，費利爾也該長於柴可夫斯基，但普雷特涅夫卻說費利爾不彈柴可夫斯基。

魯：費利爾確實不太彈柴可夫斯基。當然，他對柴可夫斯基很有研究，也彈《第一號鋼琴協奏曲》。但一如我剛才所說，他喜歡氣勢壯大、風格恢宏浪漫的曲子，像布拉姆斯或拉赫曼尼諾夫。柴可夫斯基的鋼琴獨奏作品和他並不契合，特別是那些樂思幽微的小曲。鋼琴文獻汗牛充棟，鋼琴家不可能面面俱到。像柴可夫斯基的獨奏作品，我覺得要彈就要彈得像普雷特涅夫一般，真正深入作品而提出精闢見解。同理，我所專長的楊納捷克，普雷特涅夫也不彈。鋼琴家總是有自己的曲目和專長。

焦：那李斯特總該是費利爾的強項吧！

魯：一點沒錯！費利爾這一派向來以李斯特聞名，因爲我們相當自豪於「李斯特－西洛第－伊貢諾夫－費利爾」的傳統；我們不只和李斯特淵源近，更難得的是這一系演奏風格一直都深邃壯闊，對李斯特確有獨到見解。

焦：可否請您談談李斯特的《B小調奏鳴曲》？您曾錄了一版織體極
爲緊密的詮釋，現在對它的想法如何？費利爾沿用浮士德傳說來解釋
嗎？

魯：此曲確實是我們這一派的代表作，但詮釋心法仍是各自不同。這
部作品最迷人深刻之處，在於素材運用、主題變化以及結構處理。李
斯特將少數基本素材做極豐富的發揮，以超凡想像力表現出強烈對比
與深刻情感。費利爾的確以浮士德傳說來引領我們進入此曲的世界，
但當你了解它眞正的重點在於「素材的變形」之後，浮士德也就不那
麼重要了，重點還是如何對素材的轉變提出清晰一致的邏輯。不過，
我近年來對於李斯特《奏鳴曲》的認知有了很大的改變，而這來自我
對華格納的研究。我在準備我的華格納鋼琴作品與其作品改編曲的錄
音時，很驚訝地發現《齊格菲牧歌》（*Siegfried Idyll*）的素材變形運用
手法，和李斯特《奏鳴曲》的竟然高度相像！而從《齊格菲牧歌》的
作曲方式出發，再回過頭來看李斯特《奏鳴曲》，我更能理解此曲許
多關鍵轉折的背後道理，有了一番全新體會。因此，現在如果用我的
話來講，我會說「華格納最好的鋼琴作品，就是李斯特《B小調奏鳴
曲》」！

焦：這眞是很深刻的見解！您似乎特別喜歡演奏改編曲，也親自改
編，之前的史特拉汶斯基《彼得洛希卡》就是相當成功的作品。

魯：這也算是費利爾對我的影響。他希望學生成爲全面的音樂家，鼓
勵學生探索各種不同的音樂。我在莫斯科音樂院，就常自己一個人彈
理查‧史特勞斯和華格納的歌劇總譜，將自己完全投入音樂汪洋。費
利爾也改編。比方說他把李斯特《浮士德交響曲》中的第二樂章〈葛
麗卿〉改編成鋼琴獨奏版，還錄了音。當然，這也是他更接近李斯特
奏鳴曲的方式。我很喜歡在鋼琴上追求管弦樂團的效果，以樂團的角
度思考鋼琴音樂，思考作曲家對管弦樂法與和聲的配製，再回到鋼琴
曲思考表現的可能性。事實上，我一直追求全方面的表現。我負責音

樂節，又製作廣播和電視節目，結果是我常常不知道該怎麼形容我的工作。我並不「只是」一位鋼琴家，我也不把自己只當成鋼琴家。鋼琴家只是我音樂表現的一部分。

焦：既然如此，您考慮過指揮嗎？

魯：這我可一點都不考慮，因爲它和我的個性衝突。我沒辦法拿著一支棒子指著長笛或小提琴，「指使」他們該怎麼演奏。指揮所需的條件實在不屬於我的個性，我是那種要求自我的人，喜歡關起門來在鋼琴上努力練習，追求我心目中的完美圖像。不過，如果有人願意讓我指揮一齣華格納，特別像是《崔斯坦與伊索德》或是《諸神的黃昏》（*Götterdämmerung*），哪怕只是一場，我想我願意放下一切，用一年的時間來學習指揮技巧！

焦：那教學呢？

魯：這我也不考慮，因爲我不會教。我覺得要當好老師，必須能對技巧與詮釋都有清楚思考，給學生明確的指示。可是我這人就是不希望把事情想得太清楚，比如說這段該如何運用肌肉，那段的特殊音色要如何塑造……我都知道該怎麼彈，也能解釋出八、九成，但我就是不願意讓自己想到百分之百。因爲一旦想得「太清楚」，演奏很容易就變得習以爲常，缺乏不確定的神祕感和臨場卽興揮灑的快意。既然我拒絕讓自己想得太清楚，那還是別教學比較好。

焦：談到您的個性，我好奇的是您當年如何決定參加隆－提博大賽。這是因爲您對法國曲目特別偏愛嗎？還是費利爾也注重法國曲目？

魯：費利爾確實也彈法國音樂，但並不多，並不能說長於法國作品。我準備比賽時彈了拉威爾《夜之加斯巴》和德布西作品給他聽，但眞正論及詮釋，還是我自己出力最多。那時蘇聯比賽是甄選制，像我19

歲時也參加萊比錫巴赫大賽，就是被選派參賽。說實話，我也不知道為何他們要選我去參加比賽，這一切都是政治性的決定。

焦：您那時參賽有感受到政治壓力嗎？

魯：倒還沒有，畢竟這不是柴可夫斯基大賽。我那時確實是以奪冠為目標，很認真準備，還選了《槌子鋼琴奏鳴曲》。但這是出於自我要求，而非政治壓力。

焦：後來您為何決定離開蘇聯？

魯：這是個千頭萬緒的問題，一時之間也說不完，也不是很想再去回憶。我只能說，就音樂環境而言，當時的蘇聯非常好，大概是全世界最好的地方。然而就我內心個性的發展，我愈來愈不能忍受那樣的體制。如果還想追求音樂進步，追求我欲實現的構想，我就必須離開。

焦：您到法國後的發展則非常順利。

魯：我的運氣非常好。剛到法國時，因為蘇聯極力要抓我回去，所以我在警局的保護下生活。怎知那警局旁邊，就是三一教堂（La Trinité），正是梅湘每週日演奏管風琴之處。我在1975年得到隆－提博大賽冠軍後，就在蘇聯錄過梅湘《耶穌聖嬰二十凝視》選段，是蘇聯第一人。在一句法文都不會說的情況下，我鼓起勇氣，把我演奏的梅湘唱片交給作曲家本人。隔週，梅湘和蘿麗歐大力讚賞我的演奏。蘿麗歐知道我是隆－提博冠軍，更表示她對俄國鋼琴學派極為欽佩，希望我能當她在巴黎高等音樂院高級班的助教，我真是受寵若驚！

焦：您一句法文都不會，也能擔任教職嗎？

魯：所以我得努力學法文！我學法文的方法是天天看狄德羅（Denis

Diderot, 1713-1784）和普魯斯特，拚命背單字背句子，最後順利在隔年接下這份工作。在擔任她助教的三年中，我也學了不少梅湘作品。雖然我的音樂發展最後沒有專注於梅湘，但我至今仍然將其列爲我的保留曲目，也常演奏《圖蘭加利拉交響曲》。此外，我那時在巴黎演奏莫索洛夫等人的作品。音樂會相當成功，有人便引介我演奏史克里亞賓給布列茲聽。布列茲聽了很欣賞，立刻邀請我在龐畢度中心（Centre Georges Pompidou），以半年時間，每週一次的方式，演奏完史克里亞賓所有的鋼琴作品，並搭配和他同一時代，俄國的莫索洛夫、羅斯拉維耶斯、盧利葉（Arthur Lourie, 1892-1966）等前衛作曲家作品。因此，我幸運地不但立刻有了演出機會，也得以深入了解這些作品。

焦：您在蘇聯時就曾演奏過莫索洛夫等人的作品嗎？

魯：沒有。我還在蘇聯的時候，除了莫索洛夫著名的《鋼鐵工廠》（Zavod），我根本沒有聽過這些人的作品，因此這是非常好的學習經驗。此外，當時龐畢度中心還沒有設音樂廳，於是我是在畫廊，在康丁斯基等人的畫作中演奏史克里亞賓，那是極爲震撼的經驗！也因爲這個機緣，我認識了史克里亞賓的女兒瑪麗娜（Marina Scriabin），當代研究史克里亞賓的權威。她非常讚賞我的演奏，特別是對史克里亞賓晚期作品的理解，我也就錄製它們。

焦：所以您真的發展出相當全面的音樂視野。

魯：我很高興能有這樣的機緣。在俄國學派的訓練與基礎下，我在西方得到全新的學習機會，也能反思俄國學派的長處與弱點。我離開蘇聯時非常不喜歡自己的俄國學派背景，可是經過多方比較觀察後，現在更能體會其優點，得到平衡的音樂思考。

焦：您到西方認識的藝術家不限於音樂家。我知道您認識夏卡爾，他

還贈畫給您。

魯：這要感謝羅斯卓波維奇。當我還是蘇聯音樂家到巴黎演奏時，就受其家人之託，帶了封家書給他。我不想給他添麻煩，因此完全沒有提到之後的計畫。後來我的出走成為蘇聯一大醜聞，法國也爭相報導，羅斯卓波維奇聽說我的情形後，便非常善心地主動幫助。我在西方第一場音樂會便是受他邀請，與他和史坦（Isaac Stern, 1920-2001）合作貝多芬《三重協奏曲》，慶祝夏卡爾90大壽。我和夏卡爾一見如故，成為忘年之交。至今，夏卡爾博物館每有紀念活動，總是邀請我回去演奏，我也樂於為這位傳奇大師盡一份心力。

焦：您同時鑽研史克里亞賓和梅湘，又和梅湘本人熟識，我很好奇梅湘對史克里亞賓音樂的看法，特別這兩人都有神祕的宗教與宇宙觀，也都有聯覺能力。

魯：壞就壞在這個聯覺。他們都能「看到聲音，聽見色彩」，耳中聲音能對應所見顏色。比方說，梅湘認為他的音樂能連結到莫札特，鋼琴寫作則能連結到阿爾班尼士，那是因為他確實看到相同的色彩。然而，對同一個聲音，梅湘和史克里亞賓所見的顏色卻相當不同，甚至相反。因此，聽到史克里亞賓寫出的美麗音響，梅湘眼中所見往往是極為醜惡的顏色。梅湘對史克里亞賓的意見，其實永遠是個謎。

焦：就您的心得，您如何看史克里亞賓的晚期鋼琴作品？

魯：史克里亞賓晚期發展出自己的音樂體系，追求像華格納一般的總體藝術。對他而言，音樂、舞蹈、繪畫等全都是一體，彼此沒有分別。就我的感覺，如果從《第六號鋼琴奏鳴曲》開始，一路演奏完他晚期所有的鋼琴作品，我發現它們不再只是個別作品，而是一部大作品的各個片段。

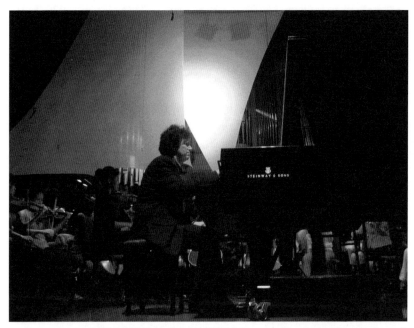

2007 年 3 月與簡文彬指揮國家交響樂團演奏史克里亞賓《普羅米修士——火之詩》，是爲台灣首演（Photo credit: 焦元溥）。

焦：除了史克里亞賓，您對楊納捷克的研究也相當著名，更製作了十五個小時的廣播節目解析介紹。可否請您談談他？

魯：楊納捷克是我自己「發現」的作曲家。無論在我學習的蘇聯，或是我移居的巴黎，當時都沒有鋼琴家演奏楊納捷克，我在蘇聯甚至沒聽過他。然而，我總是喜歡拓展音樂知識，所以當我看到這位「不知名」的作曲家，就找他的作品研究。我喜歡把自己感興趣的作曲家，盡可能將其作品從編號一開始依序聽完。我樂於觀察他們的風格變化，也希望知道他們的一切。如此一研究，我就深深被楊納捷克所迷。他是將情感以完全自我且獨到方式表現的作曲家，作品極為純粹又具原創性。就其音樂的表現方式和創作手法而論，我覺得他是唯一和穆索斯基相似的作曲家。楊納捷克聽覺極其纖細敏銳，他總是留意周遭的各種聲響，然後將這些記錄在他的音樂裡。無論是蟲鳴鳥叫或是風吹草動，他都有很細膩的觀察，甚至常和別人一邊說話，一邊就用自己的方式哼唱他所聽到的語調，隨手記錄下來，用音樂「翻譯」聽到的話。在別人眼裡，這種行為自是相當怪異，但這也顯示他無時無刻不在注意音樂與聲響，也極重視音樂與語言的結合。

焦：他的歌劇《狡猾的小母狐》（*The Cunning Little Vixen*）就是最好的例子，充滿妙不可言的自然描繪與奇異音響效果。

魯：正是！我實在很愛它。不過，由於其作品中音樂與語言的緊密結合，即使我如此熱愛楊納捷克，有些作品，像是歌劇《馬克羅普斯事件》（*Věc Makropulos*），對於不會說捷克文的我而言，也顯得相當難懂。

焦：台灣指揮名家呂紹嘉為了指揮他的歌劇而修習捷克文，我現在終於知道他的苦心。

魯：這是非常正確且負責任的態度。以俄文為例，指揮柴可夫斯基的

《尤金‧奧尼金》，就音樂和文字的對應而言，不一定要會說俄文。但若指揮穆索斯基的《鮑利斯‧郭多諾夫》（*Boris Godunov*），唯有了解俄文歌詞與音韻，才能真正知道作曲家爲各個角色所設定的旋律。楊納捷克對穆索斯基也非常景仰，他們的確在音樂與語言的結合上達到相似的成就。我最喜歡的楊納捷克作品是《男聲無伴奏合唱》，音樂、和聲與語言結合得完全無缺，融合說話、吶喊與歌唱，可說是他一生的心得總結。其實，像華格納的樂劇，特別是《崔斯坦與伊索德》，音樂與語韻也結合得極爲緊密，都必須要深入了解語文，仔細推想旋律與語調之間的關係，才能表現出成功的詮釋。

焦：我大學主修政治，對楊納捷克的鋼琴奏鳴曲《1905 年 10 月 1 日；來自街頭》（*Piano Sonata 1.X.1905 'From the Street'*）格外感興趣。這部作品因爲政治事件觸發靈感，音樂又有其獨立性，並非「描述」政治事件。您認爲演奏者應該本著事件想像嗎？或是事件只是一個想像的引導？

魯：我認爲知道此曲背後的政治故事絕對重要。這不僅幫助演奏者進入這部作品，也讓演奏者能貼近楊納捷克當時的心情。然而，這部作品的精神境界更爲高深，完全超越了事件。像第二樂章，我覺得那就是對死亡最具體也最精神性的描寫。楊納捷克神奇地描繪出肉體力量消逝，靈魂升天離開軀體的過程。這樣的音樂，實在不是其標題「死亡」所能表現的 —— 你必須正視音樂。這其實就是楊納捷克最迷人之處。他的音樂中有反抗、有掙扎、有恢宏氣魄、有私密情感，更有深刻思考。但是，他的音樂仍以人性出發，而非政治，和蕭士塔高維契的音樂常常直接反應政治不同。

焦：您既能感受楊納捷克音樂中深刻的人性表現，一定也有不少奇妙的演奏經歷吧！

魯：我演奏楊納捷克最美好的一次經驗，就在他出生成長的布爾諾

（Brno）。那次我彈布拉姆斯《第二號鋼琴協奏曲》，之後以楊納捷克這首奏鳴曲當「安可」。楊納捷克在布爾諾可說是活在人們心中的神，當地居民對其人其事如數家珍。我完全不用提一個字，聽眾就知道我彈的是楊納捷克《鋼琴奏鳴曲》。我演奏時眞可以感受到全場觀眾完全進入到楊納捷克的音樂世界裡，極爲靜謐專注，眞是難以想像的美好！

焦：說句題外話，我怎麼常聽到您彈很大的安可曲呀！

魯：哈哈！因爲我是瘋狂的人呀！有次音樂會後我彈了幾首曲子，突然靈感一來，彈了全本拉威爾《夜之加斯巴》當安可。聽眾完全瘋了，但我沒料到隔天居然還上了報紙！

焦：您對波蘭作曲家齊瑪諾夫斯基（Karol Szymanowski, 1882-1937）也有偏愛。

魯：是的。我最喜歡他的《第三號交響曲》《夜之歌》（*Song of the Night, Op. 27*）。他的音樂實在是迷離神祕。我在華沙博物館演奏過齊瑪諾夫斯基和蕭邦，那也是很特別的一次經驗。我也彈過他的第四號交響曲《協奏交響曲》（*Symphonie Concertante, Op. 60*），但沒有很喜歡。

焦：您曾和許多著名的指揮家合作，包括1986年和卡拉揚合作柴可夫斯基《第一號鋼琴協奏曲》。您如何看待他指揮此曲的緩慢速度？

魯：我演奏協奏曲的態度其實和我作爲一位室內音樂家相同。我非常高興能有機會，和這樣偉大而具有強烈觀點的藝術家合作。如果要選擇，我還偏好和具有強烈個人見解的藝術家合作。卡拉揚指揮此曲雖然慢，但他的詮釋具有完整的邏輯，更將柴可夫斯基管弦樂法的壯美華麗發揮得淋漓盡致。不只是對管弦樂，他對鋼琴的音色也非常要

求。他讓我覺得，或許只有在這樣的速度下，才能完整表現音色的豐富燦爛。這是我非常難忘的經驗。

焦：您的協奏曲錄音則是和楊頌斯合作，可否談談您們的友誼？

魯：他是我最好的朋友了！我們兩個音樂觀很像，都是全心在音樂裡面，楊頌斯這人更是。別人讚美他，他聽了只是一笑置之，因為他心裡明白自己達到了什麼。他在乎的不是別人的好話，而是在音樂上的探索，對音樂有專注而純粹的目標，是真正全心奉獻給音樂的人。

焦：您們與聖彼得堡愛樂合作了一套膾炙人口的拉赫曼尼諾夫鋼琴協奏作品全集。當初您是如何構思這計畫？

魯：這是唱片公司的計畫，並不是我的。不過我很高興能和聖彼得堡愛樂這樣優秀的樂團合作。

焦：您錄製了《第四號鋼琴協奏曲》第三樂章的原始版與修訂版，卻未錄製第一號的原始版。

魯：這兩者有本質上的差異。第一號的修訂版主要是刪減，但第四號第三樂章兩版在素材運用上卻相同。既然素材運用相同，可視為作曲家的不同設計，我覺得兩版皆有價值，因此都錄。

焦：您在音樂素材上的大膽試驗也反映在與爵士鋼琴家阿爾培林（Misha Alperin, 1956-）合作的即興創作「二重夢」（Double Dream）專輯。

魯：這是全新的嘗試，試驗各種音樂素材與古典作品融合的可能。我當初對這個製作相當緊張，因為我不知道聽眾、樂評和音樂家能否接受這樣的概念。我不喜歡一些討好聽眾的「跨界音樂」，也不願這張

專輯被歸到這個領域。雖然我們融合古典與爵士，但核心精神是實驗音樂素材的組合，絕非只是拼貼些好聽旋律而已。我很高興許多著名音樂雜誌和音樂家都給予這張專輯高度肯定，這個製作也會發行DVD。

焦：許多作曲家都已經嘗試過以素材拼貼作為再創，這也是嚴肅音樂的範圍。

魯：是的，而我心中這方面最了不起的大師是貝里歐，他的改編和拼貼真是天才之作！

焦：就改編、利用與再創作的觀點，您怎麼看諸如林姆斯基・高沙可夫版的《鮑利斯・郭多諾夫》等作品？有原作在前，我們還應該演奏這個版本嗎？

魯：為什麼不呢？林姆斯基・高沙可夫版有歷史意義，也有高度音樂價值。不只是《鮑利斯・郭多諾夫》，像李斯特改編的舒伯特《流浪者幻想曲》鋼琴協奏版本，或是葛利格將莫札特鋼琴奏鳴曲改成雙鋼琴版，都是音樂素材的試驗，也是精彩作品。無論是原作或改編，只要是好作品，我們都應該演奏。

焦：作為一位鋼琴家，您的演奏觀如何？

魯：我認為詮釋者應該要能「重現創作」或是「再次創作」。演奏者要能完全了解所詮釋作品的創作方式，然後根據這個方式，依循作曲家的思維做自己的解讀與情感表現。作曲家的設計與想法已經都在樂譜上，能掌握作曲家的創作手法，就能發現其中的奧妙。然而，當今很多詮釋完全只是標新立異，和作品的創作手法沒有關係，這是令人相當遺憾的現象。

焦：在深入研究過各種不同音樂後，最後請您談談對當代音樂的看法。

魯：經過一連串「試驗」和危機之後，我覺得當代作曲家表現出很大的進步，也願意回到聽眾，追求新表現之餘也能表現情感，並且正視情感的重要。我對當代音樂仍有很大的期待。畢竟，這是音樂的未來。

FRANCE

前言

揮別傳統做自己

在第一冊的法國鋼琴家專章，我們看到法國鋼琴學派在二十世紀的變化，特別是新舊交替間的磨合。只重手指的「似珍珠的」演奏方式雖是主流，但愈來愈無法適應曲目的要求。法國在二十世紀初期仍持續製造音量小、僅適合沙龍演奏的鋼琴，艾拉德（Érard）、普列耶爾（Pleyel）和嘉芙（Gaveau）等廠牌皆然。但隨著演奏場館愈來愈大，以史坦威為首的現代鋼琴逐漸成為市場主流，法國傳統的手指功夫也就顯得愈來愈不適用。「清晰」仍然是法國鋼琴藝術的核心，但達到清晰的方式並非只有一種。法國鋼琴學派奏法本就有不同手法，到了二十世紀中期更徹底改變。

本章收錄的鋼琴家，皆出自培列姆特、芭倫欽（Aline van Barentzen, 1897-1981）、布修蕾麗（Monique de la Bruchollerie, 1915-1972）、迪卡芙（Lucette Descaves, 1906-1993）和松貢（Pierre Sancan, 1916-2008）門下。他們的學習心得並不相同，對傳統法式技巧卻有相似看法，也都走出自己的路。其中松貢以醫學與解剖學的角度研究肌肉運作原理，發展出高度系統化的學習方法。他以最有效率的方式掌握全面鋼琴技巧，也以物理學角度解析鋼琴發聲原理。其教學成就卓著，根本性地影響、甚至改變了法國鋼琴學派。從胡米耶、柯拉德、貝洛夫的訪談，我們得以了解他的教學，以及學生如何運用他的教法。安潔黑則是當時極少數至蘇聯留學的法國音樂家。她的經歷不僅有趣，也讓我們看到兩種技巧系統的磨合。

　　法國作曲家與作品，當然也是本章的討論重點，佛瑞、德布西、拉威爾與梅湘始終是話題，也見到這些鋼琴家的深入思考。此外，卡薩里斯對改編曲和罕見作品的研究，海瑟對西班牙音樂的鑽研，成就都令人尊敬，也感謝他們慷慨的心得分享。許多前輩名家也和本章受訪者有格外密切的聯繫，霍洛維茲之於柯拉德，卡欽與布蘭傑之於羅傑，季弗拉之於卡薩里斯，都有特別的緣分，也讓我們看到音樂家之間的美好傳承。

　　本章的拉貝克姐妹訪問，是本書第一篇鋼琴重奏搭檔訪問。經過多年磨練，現在的她們不只有精湛技巧和無所比擬的默契，句法更打破鋼琴重奏的迷思。在她們指下，雙鋼琴是兩位藝術家以鋼琴思考交談——四手各自獨立對話，又能表現一致樂思；規矩中有無限的自由，天馬行空想像裡更有專注凝聚的意志。她們的層次細膩一如管弦合奏，卻有樂團無法企及的親密抒情。雙鋼琴與四手聯彈，在她們手上不再是單鋼琴的加乘或管弦樂縮影，而是無與倫比且無法取代的音樂美學。透過訪問，我們得知這樣難得的重奏組合如何形成，又如何日新又新。

胡米耶 1947-

JACQUES ROUVIER

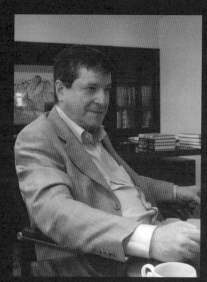

Photo credit: 焦元溥

1947年1月18日出生於法國馬賽，胡米耶14歲至巴黎高等音樂院求學，鋼琴師事芭倫欽、培列姆特和松貢，並跟于伯（Jean Hubeau, 1917-1992）學習室內樂，皆獲一等獎。他於1967年得到義大利維歐提音樂大賽冠軍（The Viotti International Music Competition），和西班牙瑪麗亞‧康納斯音樂大賽亞軍（Maria Canals Competition）；1971年得到隆－提博大賽季軍後仍繼續學習，師事法希納（Jean Fassina, 1936-）。胡米耶32歲就被任命為巴黎高等音樂院鋼琴教授。除了作育英才無數，更時常受邀擔任客座教授與比賽評審，為法國最重要的音樂教育家、鋼琴獨奏家與室內樂名家之一。

關鍵字 —— 馬賽、芭倫欽、培列姆特、松貢、法希納、法國鋼琴學派、富蘭索瓦、教學、技巧、圓滑奏與歌唱句、托泰利耶、德布西、拉威爾、佛瑞、柯爾托（樂譜版本）、評審、蒙特婁鋼琴大賽、波哥雷里奇、小克萊伯

焦元溥（以下簡稱「焦」）： 可否談談您的家庭背景以及您如何學習音樂？

胡米耶（以下簡稱「胡」）： 家父是法國號演奏家。那時法國人很少學法國號，他是法國最早的法國號演奏家之一。家母有很好的聲音，在合唱團中唱歌。我有位大我二十歲的哥哥，他是爵士樂手。可以想見，我們家天天都充滿了音樂。家母說她懷我時，能感覺到我在她肚子裡隨著我哥的排練打拍子呢！我將近4歲的時候，我阿姨送我一個小型手風琴。我一拿到手，兩天後就能演奏我聽到的各種旋律，還配上伴奏與和聲。不用說，我父母大為吃驚，認為我一定有音樂天分，我也就開始學鋼琴。

焦： 誰是您的第一位老師？

胡：是一位來自瑞士的女士，她教到我10歲進入馬賽音樂院爲止。我除了跟學校派的正式老師上課，也跟音樂院的視唱老師老師麥恩（Jean Mein）上私人課。他非常傑出，在樂團擔任鼓手，父親是馬賽著名的畫家，我跟他上課都在他們家位於港口邊的畫廊，非常具有藝術氣息。麥恩嚴格且專業，教得非常好。他給了我對藝術的品味，這點至今仍影響我。我14歲在馬賽音樂院得到一等獎，之後便前往巴黎高等音樂院學習。

焦：您在巴黎高等音樂院共跟芭倫欽、培列姆特跟松貢三位老師學習，這非常特別。

胡：芭倫欽並非我的首選；我的首選是松貢，但每位老師都有名額限制。他沒位置，培列姆特也沒位置，甚至迪卡芙也沒有——她幫我準備巴黎高等的入學考。最後我才到了芭倫欽班上。我一共跟她學了5年（1961-1966），初級1年，正式課3年，到了1966年巴黎高等創辦了高級班（The third cycle），我和羅傑（Pascal Rogé, 1951-）、貝洛夫（Michel Béroff, 1950-）、珂拉德（Catherine Collard, 1947-1993）、凱斐蕾克（Anne Queffélec, 1948-）等等是首批進入高級班的學生。芭倫欽正要退休，我也就繼續在她班上；一年後她退休，我申請進入松貢班，但還是沒位置，於是到了培列姆特班上。兩年後他也退休，我第三次申請，這才成爲松貢的學生，跟他學了2年。所以我一共在高級班待了5年，現在學生只需要念2年；但我學習得深刻豐富，想想仍然很珍惜有這樣的機會。

焦：我一直以爲松貢要到波米爾（Jean-Bernard Pommier, 1944-）和貝洛夫等學生成名之後，才確立一代鋼琴教學泰斗的聲望。我有點訝異您那麼早就堅定地想跟他學習，特別是他的教法那時應該還不被大家理解。

胡：但他已經有作爲好老師的名聲，而且我想他是那時唯一知道如何

運用全身力量演奏,能清楚解析每一種演奏方式的老師。這是他和其他老師不同,也是我那麼想跟他學習的原因。

焦:您不能轉到其他人班上去嗎?

胡:不可能。那時學生如果想換老師,唯一的辦法便是自己退學,再去考一次入學考。現在只要老師之間答應就可以了,我認爲是很大的進步。

焦:可否談談他們的教法?

胡:芭倫欽的曲目很傳統,演奏風格著重乾淨清晰。這是非常傳統法國式的特點,但對我而言則顯得太機械化了。她的貝多芬倒是教得不錯;或許這是因爲她曾跟雷雪替斯基學過,承襲貝多芬以降的傳統與心得。貝多芬曾經抱怨鋼琴家總是把他的奏鳴曲彈得太快,芭倫欽在速度上的見解是非常好的參考。她給過我一些有趣的練習法,但每次我彈錯,她總是用紅筆在譜上狠狠打一個叉,要我下次彈對——這是她基本的教學方式。她的助教波舍女士(Marcelle Brousse)倒是教得很好。她是柯爾托和納特的學生,跟我說了很多他們的教法和詮釋,對我啓發甚多。

焦:我想培列姆特的教法一定和芭倫欽不同。

胡:是的。培列姆特教給我很多,但我覺得他給我藝術上的啓發多於技巧上的指導。就像拉威爾說,他從佛瑞這位大師學到的藝術感受,多過佛瑞教給他的作曲技巧。也一如拉威爾對佛瑞的景仰,我必須說跟培列姆特學習的時光眞是極精彩的經驗。有時我向他請教曲目,他竟都能演奏給我聽——巴赫所有的《前奏與賦格》,蕭邦所有的馬厝卡,全都能信手捻來!我原本就非常喜愛拉威爾,跟這位拉威爾權威學習更是再恰當也不過了。他有不可思議的美妙聲音:我想培列

姆特是我所知，唯一能在演奏最強音和弦時，依然保持美麗聲響的鋼琴家。他的音色實在太特別了！他非常和善謙虛，他的人和那美麗聲音，我都當成是那段學習最好的紀念。

焦：松貢的教法如何？他是否改變了您的技巧？

胡：我第一次跟松貢上課，我說：「大師，可否請您改變我的技巧？」松貢說：「改變？不不不！你只需要增加一點技巧就可以了！」關於培列姆特和松貢的不同教學，我有個很好的例子。我曾經在兩週內分別彈蕭邦〈第一號C大調練習曲〉給他們聽。培列姆特聽了，立刻說：「啊！蕭邦練習曲第一號，我花了四十年才試著要彈它！」對他這樣的人物來說，這是了不起的自謙；但在年輕學生耳裡，聽到老師得花四十年才敢嘗試，自然心頭一驚，當然他還是給了些練習上的建議。兩週後我彈給松貢聽；才彈完，他便拉住我的手臂，說：「先把這首放一邊，你還有其他問題必須先解決。」他們其實都看到同樣的問題，表達方式卻完全不一樣。

焦：松貢向來以精準而有效率地發現問題並改進技巧聞名，傳言果真不假。

胡：松貢就是如此。他做了非常多的研究與分析，所得的教法和技巧可謂威力強大。然而我必須說，他的訓練固然驚人，學生必須有非常高的敏感度才行。如果不夠敏銳，只是單純照他的方法練，最後可能流於相當機械化的演奏。

焦：但松貢也是傑出的作曲家。跟作曲大師學鋼琴，學生怎麼可能機械性而非音樂性地演奏？

胡：所以我說這是學生的問題，不是松貢的，但如此危險的確存在。

焦：結束跟松貢的學習後，您成功地開展演奏事業，還在拉威爾百年誕辰錄製了頗受讚譽的拉威爾鋼琴作品全集（1974）。我很好奇您為何又向法希納學習？

胡：如你所說，我那時正在開展演奏事業。我在蘇聯巡邏演奏後，在慶功宴上遇到舊識費爾茲曼。我們參加同一屆隆－提博大賽，他和羅傑並列冠軍，我和費亞多並列第三。我對費爾茲曼說，我對鋼琴演奏還有一些事不太確定，想到蘇聯學習。他當時是費利爾的助教，立即推薦我跟費利爾學，於是我回到巴黎後就著手前往蘇聯。怎知一問之下，負責人竟然說我必須等兩年才能去莫斯科。我那時已經 27 歲了，實在不能再等。也就在這時，我從卡赫斯（Jean-Rodolphe Kars, 1947-）那裡聽到法希納的大名。法希納曾在波蘭跟紐豪斯的學生學了 5 年，幾乎天天上課，扎實學到極為可觀的知識。我和法希納的第一次見面真是可怕。他要我彈了古典奏鳴曲的一個樂章、蕭邦《夜曲》等等。之後他說：「你是非常好的音樂家，但你的腦子和手指之間根本沒有連繫。你不知道發生了什麼。」我說我同意，這也是我想跟他學習的原因。接下來的兩個小時，他仍然極力潑我冷水，但我不受影響，告訴他我就是希望能夠認真嚴謹的學習，他這才願意教導我。

焦：法希納怎麼指導您？

胡：他為我全方面分析有關鋼琴演奏的一切，把我所有學到的東西做精細整理，讓我充分了解演奏鋼琴的各個面向。只要你彈一個音，他就可以立刻判斷演奏的問題：「你的第一指節要用力一點……肩膀要出多一點力；那個聲音不對，你觸鍵應該調整，手臂要多出一點力……」他的教法出奇詳盡，真令人嘆為觀止！跟他學習還有一個莫大幫助：我跟他學了 2 年（1976-1978），之後我就在 1979 年接下巴黎高等的鋼琴教授職位。可以想見，我剛開始教學時幾乎都用法希納的方式。這是很好的開始，但後來我也發展出屬於自己的教法。

焦：在您學習的時候，巴黎高等音樂院中哪些鋼琴老師比較著名，或比較有影響力？

胡：松貢、蕾鳳璞、培列姆特等人都非常有名。迪卡芙也很有名，因為她培育出一些傑出鋼琴家。她的助教尤其傑出——不但教得好，更是隆－提博大賽主辦人的妻子，所以迪卡芙的學生「理論上」在隆－提博大賽中感覺比較好一些。松貢以最有效率的老師聞名，蕾鳳璞也聲名卓著，具有高深的文化素養，也是極佳的演奏家。

焦：您如何看「法國鋼琴學派」？

胡：說實話，我不知道什麼是「法國鋼琴學派」。傳統上，法國有兩種非常不同的演奏方式。一派是以隆夫人和迪卡芙等人為代表的手指派別，以抬高手指擊鍵求得清晰，施力僅在手指和手腕，講究水平面的移動。以前法國絕大多數的老師都這樣教，可說是當時的主流。然而法國始終有鋼琴家不只用手指彈琴，柯爾托、納特、松貢、培列姆特、費夫希耶都屬這一派。

焦：費夫希耶是隆的學生，但除了透明的音質，他的施力法和隆確實相差很遠。這是怎麼一回事？

胡：我不知道，但費夫希耶可是非常討厭瑪格麗特・隆。很可惜，他不是音樂院的老師。我和他見過幾次面，他是非常傑出的音樂家，了不起的人物，我非常欣賞他。對於法國鋼琴學派，我只能說我也非常討厭那種傳統的、手指功夫的法國式演奏。如果我們視這種演奏為主流，那我並不法國。然而隆等人所代表的技法也已經成為歷史，現在的法國鋼琴學派更國際化，也更多元，像富蘭索瓦等人也早就深入琴鍵演奏，音響豐富而立體。

焦：富蘭索瓦的技巧非常特別，幾乎完全獨立於法國鋼琴學派。

胡：他真是非常特別的人。我在1968年3月和他見過一次面，他說他把一天分成四段。晚上6點到12點是練琴時間，12點到早上6點是玩樂時間，早上6點到12點是睡覺時間，中午12點到下午6點是逐漸睡醒時間。他的生活實在太不正常了，或許也導致他的早逝！他那一年年底連開4場獨奏會，第二場他彈拉威爾《鏡》（Miroirs）組曲時，第一曲〈蛾〉（Noctuelles）結尾就混了些第二曲〈悲傷鳥兒〉（Oiseaux tristes）的旋律。我和凱斐蕾克聽了覺得很好笑，但他彈〈悲傷鳥兒〉時又開始夾雜之後數曲的旋律，我們就笑不出來了，開始為他擔心。音樂會後我去後台看他，他竟然完全認不出我來，可見一定是喝酒喝出問題。第三場他下半場彈了蕭邦《夜曲》和《敘事曲》，那是我所聽過最驚人的美妙演奏！我到後台恭喜他，這次他認出我了。但或許是這次演出太完美，讓我反而不想聽第四場，怕那奇蹟般的演奏記憶被破壞。而且，我心裡有一種說不出的不安。那是我最後一次見到富蘭索瓦，兩年後他過世。

焦：就您的觀點，法國學派的優點為何？

胡：我認為是對色彩的重視。柯爾托和富蘭索瓦大概是色彩表現的極致；他們的靈感可能不只來自音樂，還包括繪畫，特別是印象派繪畫。

焦：那麼您如何發展出自己的音色，特別是跟那麼多不同風格的老師學習之後？

胡：我的好朋友巴比齊（Pierre Barbizet, 1922-1990）說「人如其聲」，鋼琴家的音色完全表現出其個性與內在。但要我解釋我是怎樣的人，可得花好長的時間。音色是想像，但不完全是自己的想像，而是和樂曲風格所連結的想像。這非常重要。很多學生技術極佳，卻不懂得分辨風格，彈什麼曲子都用同一種音色。這實在讓我失望。

焦：其實鋼琴家如果能夠正確掌握風格，他們也就能提出創意。

胡：完全正確。鋼琴家必須研究作品中哪些部分屬於作曲家性格和時代風格，這些必須尊重、不能改變。然而對於非關鍵的部分，就可以發揮創意和想像。一旦能分清楚可更動的和不能更動的，就可自由表現。

焦：您在教育上成果卓著，名家學生包括葛利茉（Hélène Grimaud, 1969-）、佛洛鐸斯、布雷利（Frank Braley, 1968-）、馬迪羅杉（Vahan Mardirossian, 1975-）、顧瑞（Claire-Marie Le Guay, 1974-）、橫山幸雄（Yukio Yokoyama, 1971-）、朱瑟雅諾（Philippe Giusiano, 1973-）、費依（David Fray, 1981-）、德夏莫（Romain Descharmes, 1980-）等等，可否談談您的教學心得？

胡：我把教學當成遊戲。每次我聽到一位新學生演奏，總是興奮無比。只要聽四、五分鐘，我就可以知道這人的個性，並開始思考如何幫忙。我很同意卡拉絲說的，老師其實是助產員，協助學生把自己的東西帶出來。我的角色是幫學生找到他們自己。如果你把上述演奏家一字排開，聽他們的演奏，我敢說你絕對不會認為他們都出自同一位老師。我雖然是老師，但我也是學生。我和學生一起討論，互相啟發，教學相長。

焦：如果老師是助產員，學生必須自己有孩子才行。

胡：是的。作為好音樂家，必要條件是好頭腦和好耳朵，而不是快手。葛利茉在15歲跟我學習時，已經讀了一半的世界經典文學。布雷利也很愛文學，更鍾情天文物理。要不是他得了伊麗莎白大賽冠軍，說不定已經成為天文學家了。至於佛洛鐸斯，我真不知道是我教他，還是他來教我。他知道音樂家的所有典故，又非常有才華，是很特別的學生。我想這也是他們之所以能成功的原因。

焦：您也在世界各地開大師班，一般學生最容易犯什麼問題？

胡：許多學生找我上課，都期待聽到什麼高深見解或精妙哲理，但我們當老師最常做的，卻只是幫學生數拍子、算休止符、校正讀譜問題。絕大多數的學生都沒有做到譜上的要求，連很多最基本的指示都視而不見。在談高深哲理之前，我們必須先把基礎打好。

焦：您在32歲就回母校擔任鋼琴教授，我很好奇為何做如此決定，特別是您已經有很好的演奏事業。

胡：我知道你想問什麼，事實上，連我自己都覺得很奇怪！我原來是代課。最先幫伊瓦迪（Christian Ivaldi, 1938-）代了一年的視唱，後來也陸續幫其他老師代課，後來學校剛好有鋼琴教職缺，問我要不要接，我就接了。我16歲就教過鄰居的小孩，那時就喜愛上教學。跟那麼多老師學習後，我有很多經驗和心得，也樂於分享。

焦：那時松貢還在教，祈克里尼和蘿麗歐等名家也都在，作為他們的學生輩和非常年輕的後進，您一定很緊張吧！

胡：沒錯，我真的非常非常緊張。以前學校很少聘年輕老師，能當教授的多半都年過50歲。但在我之前已有一個例外，就是聘了才29歲的阿摩亞（Pierre Amoyal, 1949-）當小提琴教授，破了音樂院的紀錄。但他只教了兩年，就因演奏太過忙碌而辭職。當我獲聘，蘿麗歐還開玩笑說，現在音樂院開始聘穿短褲的小男生來當老師了！和這些著名又傑出的前輩共事，確實壓力極大，既興奮又惶恐。我覺得自己對鋼琴曲目的了解還是太少，於是加倍努力、多方研究，而且非常認真教學。我戒慎恐懼，但也很有耐心，慢慢思考整合我所學到的事物，思考音樂，思考技巧，思考鋼琴演奏的藝術和所發生的實際情形，如何讓技巧和音樂合而為一。

焦：技巧和音樂不是應該相輔相成？

胡：理論上如此，實際情況往往有落差。比如說我在某比賽中見到一位中國鋼琴家，就樂器演奏的角度而言，他是決賽六人中最傑出的。看他運用各種方式，以全身肌肉彈鋼琴，真是讓人讚嘆，我就在評審筆記上寫了：「好一個樂器演奏示範！」但他的音樂卻配不上他的技巧，最後只得了第四名。

焦：您在教學上採取什麼樣的態度？

胡：像我剛剛說的，松貢是非常有效率的老師，總是給你直接的答案，直接解決問題。法希納則完全相反，要學生迂迴曲折地推敲琢磨，往往得繞大圈子才能得到答案。他們兩人沒見過面，但彼此都不喜歡對方；因為他們教法相反，所以各自吸引對對方不滿的學生。然而我跟他們兩人都學過2年，我可以說就結果而言，松貢和法希納並無不同。我的教法比較像法希納，不放過任何細節，這也是我說我很用心教學的原因。

焦：您說他們兩人教法的結果相同，這是指音樂還是技巧，或兩者皆是？

胡：兩者皆是。所有的演奏，最後都歸到耳朵的敏銳度。法希納就說：「沒有什麼正確的動作——只有正確的動作和聲音。」鋼琴演奏的一切技巧，都必須回到聲音，聲音才是一切的答案。這非常具有邏輯性。我覺得現在鋼琴教學所面臨到的最大問題，就是學生彈不出圓滑奏，沒有真正的歌唱句。若是照我的想法，所有鋼琴學生都該必修聲樂、弦樂器和管樂器，好好體會弓法和樂句，歌唱線條和呼吸。彈好圓滑奏就像走路一樣，必須一步一步走，手指深入鍵盤。道理很簡單，大家卻忘了。我常常說「我恨鋼琴」——這是真的！音樂是悠揚的旋律線條，鋼琴卻是打擊樂器。如何克服這先天限制，在鋼琴上唱歌，彈出優美的圓滑奏，這是最基本也最大的考驗。這也是為何我討厭傳統法派的手指功夫，因為那不可能彈好圓滑奏與層次。想要彈出

真正的歌唱旋律，就必須用全身的力道演奏。我幾乎每個星期都得跟學生說一遍，要想像你的手指開始於你的肩膀。佛萊雪有個極好的比喻，他說：「你的手其實是手臂的五個分支。」這實在太好了！演奏鋼琴正該如此，絕對不只能只用手指演奏。我很早就注意到用身體演奏的妙處。那時許多蘇聯鋼琴家來隆－提博大賽，也都往往得獎。我每次都很驚訝他們運用整個身體彈鋼琴的方法；那真是妙不可言，給我很大的啟發。

焦：我很驚訝從古到今，圓滑奏永遠是最大的罩門。然而請原諒我問一個非常實際的問題：如果鋼琴學生修習這些，真的就能改善歌唱句嗎？

胡：有次某學生上托泰利耶的課，請我替他伴奏，因此我也跟著看了這位大師教課。有個14歲的小男孩演奏聖桑《第一號大提琴協奏曲》，他拉的聲音實在難聽，像是人捏著鼻子所發出的咿呀慘叫。他才拉了兩三個樂句，托泰利耶就叫停。「現在，請你把這段旋律唱給我聽。」那個學生照做，但他唱的聲音竟然和他演奏的大提琴一樣難聽！「不！不！不！不是這樣唱，要用人的聲音，自然地唱！」托泰利耶於是示範該怎麼唱。當那個男孩把旋律唱好，再回到大提琴時，他的音色竟然完全改變了，聲音變得有血有肉！這太不可思議了，根本是奇蹟呀！後來托泰利耶說了一句絕妙的話：「我拿到樂譜時會做三件事。首先，我唱樂譜，讓我知道旋律如何；其次，我照著它跳舞，讓我感受節奏如何；最後，我指揮，讓我了解作品結構如何。這三件事做完，我才拿起大提琴，開始研究如何演奏。」對我而言，這是一輩子忘不了的音樂課！

焦：這真是很神奇！您曾經試著用這種方式教導學生嗎？

胡：只有一次。有位學生彈得相當僵硬死板，怎麼說都改不了。有次她彈佛瑞《敘事曲》，旋律毫無歌唱性可言。我氣極了，突然想到

托泰利耶，於是叫她把旋律唱給我聽。「噢！不不不！我不唱歌的，我的聲音好難聽，我不會唱，我不要唱……」「不行！你現在就給我唱！」就這樣僵持了十分鐘，她甚至還哭了，但我依然要她唱。當她終於唱好佛瑞的旋律，再回到鋼琴時，啊！奇蹟再度發生了！她終於彈出一句像樣的樂句了──這是她跟我學習4年中，唯一彈好的旋律！我常帶學生一起聽歌劇，還有各種聲樂作品，因爲聲樂眞的是鋼琴演奏的終極解決之道。歌劇更是音樂最豐富、最複雜，也最全面的藝術，像人生一樣精彩，是音樂的極致藝術。所有音樂家都該欣賞歌劇。

焦：但二十世紀以降，許多作曲家傾向把鋼琴當成打擊樂器，這或許也讓學生覺得鋼琴必須敲擊地演奏。

胡：但別忘了卽使像巴爾托克、史特拉汶斯基、普羅柯菲夫等人，他們也只是開發鋼琴的打擊樂器性能，並非全然把鋼琴當成打擊樂器。除了鋼琴，他們也寫聲樂作品和歌劇，音樂充滿了美感。他們也是受過良好教育，非常有敎養的人。聲音是人類最基本的樂器，無論如何，音樂不能離開歌唱。

焦：您錄製了拉威爾和德布西鋼琴作品全集，也演奏他們的室內樂，可否談談這兩位作曲家？

胡：我的確非常喜愛這兩位，也覺得和他們很親近。這不一定和我是法國人有關。像季雪金只有一半法國血統，卻是那麼偉大的拉威爾和德布西專家。當然我們在音樂院裡學習他們的作品，也欣賞各式法國繪畫和藝術作品，彼此都能參照貫通，特別是色彩的結合與連結。我年輕時被問到拉威爾與德布西的不同，我說如果這兩人畫同一幅畫，你把德布西畫作的色彩拿掉，作品骨架可說相當精簡，甚至模糊；如果把拉威爾作品的色彩拿掉，底下仍是極爲清晰、精雕細琢的工筆畫。這麼多年過去，我還是維持這個想法。

焦：您在台北獨奏會上演奏了普朗克作安可曲，可否也談談這位特別的作曲家？

胡：普朗克寫了非常多聲樂作品，很了解人的聲音。他的音樂也非常溫柔；當然，他個性上一定比拉威爾和德布西更「溫柔」。我也演奏佛瑞。他也是非常傑出的藝術歌曲大師。即使我是鋼琴家，我必須說我喜歡他的歌曲勝過鋼琴作品；後者實在太困難，特別是要背譜演奏，和聲根本是瘋狂的迷宮。而且他的鋼琴曲旋律太多太綿密，又複雜交織。我想佛瑞的鋼琴作品，可能是法國作品中最困難的。

焦：說到普朗克，他大概是我聽過最具巴黎風格的作曲家，完全表現了巴黎生活。巴黎非常特別，本身就是一個世界，和法國其他地方不同。您從馬賽到巴黎求學，在音樂風格與詮釋上是否覺得兩地有所不同？

胡：音樂詮釋上倒沒有，我不覺得「馬賽德布西」和「巴黎德布西」會有不同，然而巴黎人的確自視甚高，也比較看不起法國其他地方的人。我14歲第一次到巴黎跟迪卡芙上課，彈了兩頁她就喊停，對著班上其他學生說：「你們看看，馬賽人彈成什麼樣子……這就是馬賽音樂院一等獎的程度。」我母親委屈地哭了，我離開教室時則告訴自己，我一定要讓這些巴黎人看看我的實力！經過這麼多年，巴黎和法國其他地方還是很不一樣。雖然和我那時已經有所不同，某種優越感依然存在。

焦：在法國學習的學生，現在是否仍然研讀柯爾托和瑪格麗特‧隆等人的著作？

胡：很可惜，現在的學生幾乎不讀這些。以前有段時間，大家都在讀紐豪斯，現在也沒有了。有時候，你會吃驚地發現，音樂學生多麼沒有求知欲，也沒有主動學習的心。

焦：樂譜呢？像是柯爾托校訂的各種樂譜？當然現在大家都用原意版，可是我實在從他的編輯心得上學到許多寶貴見解，即使不見得同意。

胡：柯爾托的法文非常高雅、詩意，充滿想像力，我自己很喜歡讀。就像你說的，我們不見得照單全收，但讀起來總是很有意思。然而對於他給的練習建議和指法，我們則要小心選擇，因爲他有雙大手，一般人不見得能照他的方法。基本上我非常喜愛柯爾托的編輯心得；我不喜歡的，是他改變分句、力度，甚至音符的地方。我第一次和樂團演出是彈巴赫《D小調鍵盤協奏曲》。我到譜店買了柯爾托版，一練就覺得不對，和巴赫完全不一樣。他刪了很多地方，還自己加東西，最後我只得再去樂譜店買彼得版（Peter Edition）。

焦：這也反映了當時的時代風格。

胡：是的。當然，音樂家不能太拘謹死板，但很多作曲家的基本指示實在不該更動，除非你是極特別的天才，像拉赫曼尼諾夫彈蕭邦《第二號鋼琴奏鳴曲》。他完全不按指示，而那也已經不再是蕭邦了，但音樂卻那麼有說服力。不過我們必須了解，那是極少數的特例。

焦：您也常擔任國際大賽評審，可否談談您的心得？

胡：我在擔任教授一年後，就受邀擔任1980年蒙特婁大賽的評審。那次就給我很大的震撼。

焦：那屆不就是波哥雷里奇得冠軍？

胡：正是！他從第一輪就彈得驚人無比，連彈三首練習曲後再彈舒曼《觸技曲》（Toccata, Op. 7），不但觀眾的歡呼聲快把屋頂給掀了，連一些評審，包括我和克勞絲（Lili Kraus, 1908-1986）在內，都忍不住

大聲叫好！然而從第一輪開始，蘇聯和保加利亞評審就一直說非常負面的話，說他「非常普通」。我那時沒有評審經驗，一開始認爲可能自己少見多怪，說不定每位俄派鋼琴家都彈得這麼好。然而我愈聽愈不對——明明是天才橫溢，技巧完美的演奏，爲什麼他們會說得那樣不堪，甚至給非常低分？最後我終於確定，這些人完全是惡意的。那時我和克勞絲等人，一起爲波哥雷里奇打給很高的分數，力保他進入決賽。最後他雖然得到冠軍，但你知道他得到幾分嗎？才比一半多一點點！這表示很多人給他非常低分，惡意打壓他。從那時開始，我就見識到鋼琴比賽很多時候完全是評審間的政治角力，是某些主審的玩具，和音樂一點關係都沒有。我對這種音樂界生態感到非常失望。

焦：許多著名評審也是老師，但我實在不懂他們教出什麼。

胡：很多老師的確讓我大惑不解。比如說在法國有位大提琴老師，他教學的方式竟然是讓學生去聽各種錄音版本，然後把各版本中他最喜歡的地方學起來，當成自己的詮釋——這是哪門子教學？還有一次我當評審，在比賽空檔主辦單位爲評審安排了觀光，到了出發時間有位評審沒來。我們不知道他是否身體不舒服，就到他房間找他，怎知在門外就聽到他在大聲說話和唱歌。他說他當天要給三個學生上課，因此無法參加。

焦：他在旅館房間上課？

胡：是的，他透過手機上課，還收學費！我不知道該怎麼說。音樂界淪落至此，這些人都要負責任。不過想要在音樂界中成名，才華大概只占三成而已。音樂家幾乎都要有其他的條件才能成就名聲，人脈也很重要。

焦：您也常演奏室內樂，和小提琴家康托洛夫（Jean-Jacques Kantorow, 1945-）、大提琴家穆勒（Philippe Muller, 1946-）合組三重奏。可否談

談您的心得？

胡：我們是很好的朋友。這個三重奏組成四十多年了，還能保持這樣的友誼，真的很罕見。我們的個性都不同，但能彼此調和：我們有充滿創意的猶太小提琴家，堅守傳統的新教徒大提琴家，還有我，介於其中的天主教徒鋼琴家。我們四十多年來始終如一，只要一起演奏，都覺得像是回到青少年，永遠有無窮的樂趣。我很珍惜這樣的朋友和合作伙伴。

焦：您現在還常聽音樂會嗎？

胡：我年輕時每週都花兩三天聽音樂會，而且不限於聽鋼琴，小提琴家米爾斯坦的音樂會我幾乎絕不錯過。我7歲第一次聽音樂會，那是肯普夫演奏貝多芬《第四號鋼琴協奏曲》，給我極大、說不定還是我這一生中最大的震撼。不過現在，或許你會覺得我驕傲，但我真的很少聽音樂會了。現在多數鋼琴家的演奏，特別是年輕輩，對我而言實在無聊。我聽不到音樂，聽不到想法，也沒興趣看他們在鋼琴上玩馬戲表演。他們所演奏的，對我而言像是外星語言。如果魯普演奏，我會去聽，但我不會去聽這些沒音樂又譁眾取寵的鋼琴家。

焦：很遺憾，這些馬戲團鋼琴家現在變成一種時尚，聽眾也失去辨別能力。

胡：但什麼是時尚？迪奧（Christian Dior）是時尚，皮爾卡登（Pierre Cardin）是時尚，但這些鋼琴家也是嗎？沒有對音樂的尊重，沒有音樂的內涵，這有什麼值得欣賞呢？不過音樂界的衰敗也不是一天兩天的事。霍洛維茲晚年在香榭里榭劇院（Théatre des Champs-Elysées）連開3場獨奏會，最後一場票居然沒賣完；然而在他音樂會後不久，理查・克萊德門（Richard Clayderman, 1953-）在同一地點連開17場，票居然全部賣光！你看看！這就是法國人的水準，法國人的欣賞水

平！我永遠不會忘記這件事。說句題外話，我雖然在巴黎高等音樂院任教，但我幾乎遇不到法國學生。現在彈得好的，多半是東方人，這實在讓我感到難過。

焦：誰能想到現在亞洲人成了古典音樂的守護者。

胡：我並不保守。如果要我選二十世紀最偉大的音樂家，我的答案會是披頭四（The Beatles）！但我還是要說，古典音樂真的處於存亡之秋，關鍵就在於現代人逐漸失去對美的感受和品味。他們去音樂會看名聲，卻聽不到音樂，感受不到美，對藝術沒有想法和意見。我教學生時都再三強調，要他們做自己，追求音樂與藝術，而不要去想名聲或錢財，因為那從來不是音樂的目的。同樣，音樂家該專注於音樂，在音樂裡認識自己，而不是去比較是否彈得比鄰居快，比同學大聲。

焦：現在有那麼多錄音，那麼多詮釋留下來，對於想要創新與突破的年輕音樂家，您有什麼建議？

胡：我希望多一點音樂家能像小克萊伯。我永遠忘不了第一次聽到他指揮貝多芬《第五號交響曲》錄音時的震撼——那是全新的發現，但那竟是最通俗的貝多芬第五號！這是奇蹟般的演奏，給予簡單、明確的作品全新面貌；想法極其新穎，但又極為尊重樂譜。現在的年輕音樂家，多半迷惑於不知道如何表現，以為不尊重樂譜，只求表現自己就是「創意」。更嚴重的是有些人也不求表現自己，而是求討好。聽眾覺得怎樣好聽，怎樣有效果，他就怎麼彈。這我絕對無法容忍！每次遇到這種學生，我都會非常生氣。「做自己，求自然，不要忘記作品的風格與格調」，這是我一再告誡學生的話。

柯拉德 1948-

JEAN-PHILIPPE
COLLARD

Photo credit: Stéphane de Bourgies

1948年1月27日，柯拉德生於巴黎近郊。他5歲開始學習鋼琴，11歲進入巴黎高等音樂院跟芭倫欽學習，1964年獲一等獎，之後跟隨松貢精進技藝，曾獲多項鋼琴比賽獎項，包括1969年隆－提博大賽「佛瑞獎」與1971年季弗拉鋼琴大賽（Cziffra International Competition）冠軍。柯拉德錄音眾多，其佛瑞與拉威爾鋼琴獨奏作品全集、聖桑與拉赫曼尼諾夫鋼琴協奏曲全集等皆獲高度讚賞。不僅兼擅法、俄兩派曲目，李斯特、蕭邦與舒曼也為其所長，在雙鋼琴與室內樂曲目上亦有出色表現，是二十世紀後半至今，法國樂壇的代表鋼琴家。

關鍵字 —— 芭倫欽、波舍、松貢（鋼琴教學、作曲）、法國鋼琴學派、演奏危機、霍洛維茲、阿格麗希、佛瑞（作品、詮釋）、聖桑、法朗克、蕭頌、梅納德、普朗克、蕭邦、職業鋼琴家

焦元溥（以下簡稱「焦」）：請談談您學習音樂的經過。

柯拉德（以下簡稱「柯」）：我出生並成長於巴黎東方，靠近Epernay的Marenil-Sur-Ay，距巴黎兩小時車程。我父母是業餘音樂愛好者，家母會彈鋼琴，家父會演奏管風琴，還指揮當地的合唱團。我的祖父母也很喜愛音樂，也會樂器。小時候每週日去教堂做禮拜後，全家團聚午餐，下午便是家庭室內樂大合奏，之後大家守候在收音機旁，等著聽5點45分廣播電台所播放的巴黎音樂會實況……。直到今日，這些兒時情景仍歷歷在目。我可說從小就在充滿音樂與愛的環境中長大，音樂對我而言是再自然也不過的事。

焦：所以您也非常自然地學習鋼琴。

柯：是的，家母在我5歲時教我彈琴，很快發現我有天分，便讓我跟

隨地方上一位教師接受更專業的訓練。不過我練得不多，每天頂多2
小時，完全自然學。直到10歲那一年，巴黎高等音樂院的芭倫欽教授
聽到我在成果發表會的演奏，便向我父母提議，讓我到巴黎跟她學。
我父母沒有想過要栽培我成為音樂家，但還是同意讓我去試試。不過
我第一次考沒彈好，到第二年，我11歲時才考進。

焦：您1959年進音樂院，1964年考到一等獎，這之中的學習情形又是
如何？

柯：我不滿意。芭倫欽是神童出身，但不懂得如何教。每次上課她
只是聽我彈，我一旦彈錯，她就拿出一枝紅鉛筆，在那個音符上打
一個大叉。整堂課就是這一個叉、那一個叉，丟下一句「下次給我
彈好」，然後就沒了！彈錯音有很多原因，可能是技巧不對、姿勢不
對、指法不合理、肌肉太僵硬……但她沒有找出我彈錯的原因，只是
找錯音，我根本學不到東西！另一方面，芭倫欽的演奏和多揚、姐蕾
等人相同，屬於當時音樂院的主流彈法，就是瑪格麗特・隆一派的傳
統法式手指技巧。這派技巧施力僅到手腕，完全是指掌類功夫。我當
時的演奏也是這樣，快速、輕盈，但相當表面化，只有水平面而非垂
直面的力道運用。這也是我16歲拿到一等獎的原因 —— 評審看到一
個小男孩在鋼琴上快速舞動雙手，感到驚奇和讚賞。但我知道我那時
像隻在鍵盤跳舞上的猴子，雖然畢業了，技巧卻極為淺豁。

焦：但我聽說芭倫欽有很好的助教波舍女士。

柯：是的，波舍是納特的學生，對如何練習很有研究，很知道方法。
她也相當注重音色，知道不同的觸鍵效果，鼓勵學生找到自己的音
色，追求溫暖而扎實的音質，而非只是傳統法派那種輕而乾的聲響。
她也跟納特學到深刻的德國曲目，讓我有更全面的音樂視野。幸好有
她，我才得以學到一些良好觀念，也擁有更多樣的曲目。我現在的工
作室就是當年波舍姐妹住的公寓。她們一位是鋼琴助教，一位是豎琴

助教，以前這裡永遠有來不完的學生，天天洋溢著美好的音樂。後來大樓要整修，波舍姐妹沒有財力買下這兩間公寓，準備移居鄉下。這時家父及時出面買下，不僅做為我在巴黎的居所，更邀請波舍姐妹繼續住，延續美好的音樂氣氛。因此，她們又在這裡住了將近十年，我則是天天得以「上課」！常練琴練到一半，波舍就打電話來指正她「透過窗戶」聽到的問題……這是一段非常美好的回憶。

焦：看來您的學習和成長一直都充滿了音樂與愛！在芭倫欽之後，您如何跟松貢學習？

柯：我雖然畢業了，芭倫欽還是要我跟她上課，學費高昂。後來家父認為我該跟男性鋼琴家學習，這才跟她說了再見。我去找松貢時已經17歲了，他說：「你可以保持現在的技巧，但如果你願意學，我可以教你不同的演奏方式。」松貢的技巧來自運用全身的肌肉，和專注於手指的法派截然不同。他為我開啟全新的世界。

焦：他如何改造您的技巧呢？

柯：過程相當艱苦。我按照松貢的練習要領，每天早上7點開始練2個小時的基本技巧。他要我重新建立八度、三度、琶音、震音等等技巧的基本肌肉運作，認真地從頭掌握真正的力道和學習運用全身的力量。我練了2年，和松貢也變成朋友。有一天，他告訴我這段磨練之旅已經結束，我可以「出師」了。他很樂意跟我討論音樂，但我已學會他的所有技巧。

焦：「出師」之後，就是「下山」囉？

柯：是的，接下來我開始參加國際比賽。我在隆－提博大賽得到「佛瑞獎」，但真正關鍵性的是1971年的季弗拉鋼琴大賽。比賽其實不大，但獎金很高。我得了第一名，用獎金買了第一輛汽車。EMI唱片

的老闆也是評審，他很欣賞我的演奏。我在他的邀請下與EMI簽約，造就了我的唱片事業。

焦：讓我們回到法國鋼琴學派的討論。爲何法國學派會發展出這種限於手指的演奏法？

柯：讓我們把事情分析清楚。法國鋼琴學派並非只有一種彈法，隆爲主的派別只是其一。法國鋼琴藝術的核心是「清晰」，要求每一音符都能被明確聽見。菲利普和隆等人以「注重手指」、「非圓滑奏」的演奏達到清晰，但「清晰」和「圓滑奏」並非互不相容，鋼琴家仍能兼備兩者。隆的派別是將指關節抬高，以指尖向下施力。這雖然以「非圓滑奏」的方式達到清晰，但施力僅止於手指和手腕，音色變化和力道幅度都受限，也只能適合相當有限的曲目，像是大部分的聖桑、德布西與拉威爾一些不需要音量的作品。

焦：這正是我的疑惑。爲什麼那麼多法國學派鋼琴家會滿足於這樣的技巧？難道他們不想演奏更廣泛的曲目？演奏拉威爾的《夜之加斯巴》也需要力道呀！

柯：原因是他們不需要。或許菲利普、隆、多揚和妲蕾等人確實想過這個問題，但他們不需要改變，因爲他們相當自豪於自己的演奏，他們也極受那個時代的歡迎。大衆就是喜愛快速輕盈的格調，聖桑的作品更是音樂會寵兒。妲蕾最轟動的事蹟，便是一晚連演聖桑五首鋼琴協奏曲！連演五首呀！她是那樣自豪於她的演奏能力，聽衆又喜歡她，她又怎麼會改變呢？隆也只有非常有限的演奏曲目。

焦：與隆同一時代的列維與柯爾托，已經開始強調手臂與肩膀的重要性。松貢的教法和他們相較，特殊性又在何處？

柯：他們確實如你所說，演奏運用手指以外的力道，音色音響也和隆

截然不同。在他們之後，納特和富蘭索瓦也是改變法國鋼琴學派的重要人物。納特的施力法雖然未貫通全身，但已多方運用手臂與肩膀，追求更豐富的聲響。富蘭索瓦是自學起家，技巧獨樹一幟。然而，他們沒有發展出一套「系統性」的教法。直到松貢，才提出革命性的新教法。我第一次找松貢上課，他就要我去研究肌肉解剖圖，找出肌肉的運作方式。以最麻煩的第四指為例，松貢為我指出控制第四指的相關肌肉。按照人體的肌肉運作，很多第四指的問題可以藉由運動手臂來解決。所有的技巧問題和施力方法，松貢都分析得清清楚楚。我一看圖，再照他的方法練習，我就全都明白了

焦：這真是非常科學化的教法。

柯：他對放鬆的教法也很科學，用物理角度解析鋼琴發聲的原理。他要我們避免盲目用力，要掌握住打擊作用，出手後就立刻放鬆，因為琴音在彈下去的那一瞬間就已經決定了。多餘的用力只有心理效果，對演奏無益，甚至影響肌肉放鬆。這點看來簡單，很多人卻做不到。

焦：以結果論，松貢門下名家輩出，堪稱二戰後法國最重要的教學大家。然而，我好奇當時其他人怎麼看待他的教法？

柯：松貢有時會要我到他在巴黎高等的課上與學生討論。那是非常詭異的經驗。學生聚在一個小房間，松貢主講各種技巧與練習方法。其他學生看到我們，不是在遠處指指點點，就是避開。學院裡其他老師總是說：「松貢是瘋子呀！那是哪門子方法教鋼琴呀……好詭異呀……他的課千萬不要去呀！去了也會變成瘋子呀……」

焦：看來您加入了一個「鋼琴技巧祕密會社」！我所讀到關於討論松貢的文章，多半止於技巧施力的訓練，我好奇他如何教導音色？

柯：他教，也不教。他給鑰匙，但音樂的門要我們自己去開。當我們

擁有能力表現音樂，看著樂譜，思考作品結構與作曲家用意，我們自然能表現出屬於自己的音樂。當我們能了解整個肌肉運作和鋼琴發聲的原理，塑造不同音色與音響也就變得簡單。

焦：詮釋方面呢？松貢是傑出作曲家，他怎麼教學生詮釋音樂？

柯：松貢最注重句法和樂句中的力度變化。只要能掌握正確句法，就能作出正確的詮釋。每當學生彈不好一段樂句，他總是說：「闔上琴蓋，請去唱那段旋律──真理就在那裡！」當然，松貢也會討論作曲家的風格。他是納特的學生，可能因此特別喜愛舒曼，但他對法國音樂認識相當深，對莫札特和俄國曲目也很有研究。他總是對音樂好奇，希望探索更豐富的世界。

焦：我很高興您在EMI錄製了松貢的《鋼琴協奏曲》。

柯：我也很高興EMI願意錄。我對松貢提過它，他卻說那不是什麼了不起的作品，讓它靜靜躺在歷史的灰塵裡就好。唉，他真是太謙虛了。這是首後拉威爾風格的美妙創作，有非常精彩的音樂想法。當年他在貝桑松音樂節擔任首演的獨奏家，我跟音樂節調了錄音聆聽，對學習此曲有很大的幫助。除了這首，我也彈他的《觸技曲》(*Toccata*)、《動》(*Mouvement*) 還有《音樂盒》(*Musical Box*) 等獨奏曲。

焦：透過您的解析，我已能了解松貢的教學法和音樂觀。然而，您在17歲才由松貢重新改造技巧，對一般人而言這是可行的嗎？常聽到若不能在15歲前練好所有技巧，就再也不可能成就完美技巧了。

柯：我從兩方面來回答你的問題。對我而言，困難的並不是如何學習新技巧，而是如何忘掉過去10年來的演奏方式。能否在15歲以後學習鋼琴技巧，答案絕對是肯定的，松貢就是最好的例子。你知道他在

何時「開始」真正學鋼琴？大概16歲！你能相信嗎？他當初是愛音樂愛到極點，所以才開始學鋼琴。因此，松貢其實是自學。透過觀察研究，他創造了一套教法來教自己。結果不但成功，更成爲一派宗師。

焦：我有松貢演奏拉威爾《G大調鋼琴協奏曲》的錄音，非常凌厲快速。

柯：所以沒有什麼不可能的，只是方法正不正確而已。

焦：很多人形容松貢是將俄國鋼琴學派的技法引進法國，但他並不同意這種說法，我也認爲他是綜合各家學說而提出自己的科學化分析。不過，如果彈琴的肌肉原理和鋼琴運作道理，放諸四海皆同，那麼除了狹窄的特定彈法，技巧還有派別的分別嗎？

柯：這是個很難回答的問題。我認爲，技巧的基礎的確一樣。如何運用肌肉、了解手臂、學習放鬆、感受聲音、操作踏瓣……這些原理的確相同。然而，這只是基礎。若分析到最後，學派也會消失，最後是每位鋼琴家自己的獨特技巧。這是音樂之謎，也是音樂之妙。我必須強調：沒有兩人擁有相同的肌肉！大家都得思考，找出屬於自己的技巧。像我的手臂和手指都很長，施力並不方便。松貢雖然給了鑰匙，我還是要從原理中找出能實踐在自己身上的方法。我也發生過一次演奏危機。我是左撇子，雖然用右手寫字，但很多需要特別出力的活動，我還是慣用左手，打網球也是左手持拍。有次我在洛杉磯某旅館中彈了場私人音樂會。那場地音響極乾，我根本聽不到自己演奏的旋律，更糟糕的是鋼琴的高音部非常薄弱。我那時還彈拉赫曼尼諾夫《第二號鋼琴奏鳴曲》。爲了彈出理想的旋律線，我拚命使勁彈右手。結果一週後演奏莫札特協奏曲，問題出現了！我幾乎不能彈完第三樂章，演奏時痛苦不堪。後來找了醫生研究，才發現這是我長期打網球，身體左右不平衡而不自知，積弊多年後終於爆發出來的慘痛後果。我試著調節肌肉，做了兩年復健練習才完全恢復。一場20分鐘的

演奏要花上兩年的練習來彌補，甚至可能葬送我整個演奏生涯，這就是肌肉與技巧的獨特性！

焦：真是想不到！您那樣科學化練習，還是會面臨問題。

柯：所以每個人都要發展出屬於自己的技巧，唯有自己才能救自己。這樣的例子屢見不鮮。貝洛夫一早看報，翻報紙時手指扭到，就不能彈了好些年。阿卡多（Salvatore Accardo, 1941-）一早醒來發現一根手指僵硬，也耗掉他多年時間才能挽救。

焦：以運用自然力道的重量施力法而言，手臂愈重，音色就愈容易美。您建議鋼琴家去健身房做運動以增加手部肌肉嗎？

柯：不。這非常危險，也不自然。鋼琴家應該就自身的條件來發展技巧，瘦子一樣可以有很優美的音色。我只建議就比較弱的手指做特別練習，或是手小的人做一些擴張練習。但這必須極為小心，絕對要審慎。

焦：您剛剛說鋼琴家的技巧是「音樂之謎」。您和霍洛維茲是忘年之交，可否談談這位「謎中之謎」？

柯：霍洛維茲真是鋼琴之神！他的控制真的是謎中之謎。有次他在我的工作室彈李斯特《B小調奏鳴曲》給我聽。我那時用的是河合（Kawai），還是一架小琴，結果霍洛維茲竟然就在這架河合上，彈出他錄音中那千變萬化的音色與排山倒海的音量。我真不能相信！這是我的鋼琴呀！我就坐在他旁邊，看著他演奏，卻找不出任何訣竅。他可以手臂、手腕完全不動，手指輕輕一點就召來天崩地裂的爆發性音響。我瞠目結舌看了又看，始終就是不知道他的祕密在哪！

焦：很多人說霍洛維茲的祕密在他那架史坦威，看來並不正確。

柯：霍洛維茲到巴黎開演奏會，要我彈他的琴而他在廳中走動試聽，好找到最完美的音響效果。同一架琴，我彈就是我的聲音；他繞完音樂廳回到舞台，坐在琴前一出手，那魔法般的聲音又回來了。即使在他家也一樣。我第一次去他家時彈了佛瑞《夜曲》。他的客廳鋪了很厚的地毯，牆上又掛滿名家畫作，音響非常乾澀。我那時對自己的表現很不滿意，也很失望，覺得霍洛維茲怎麼會住在這種聲音破爛的客廳。結果他自己一彈——天呀！那聲音彷彿是從屋頂傳下來，光亮而溫暖地充滿整個房間。我實在不知道他如何達到這種效果。你可以分析他的句法，分析他的詮釋，但就是無法分析他的技巧！

焦：霍洛維茲了解自己的技巧嗎？

柯：我不知道。或許他自己也不知道，也或許他知道但不願意說。有次他來巴黎，要我找兩三位年輕法國鋼琴家彈給他聽。霍洛維茲非常高興地聽了四個小時，始終面帶微笑，心情愉快地給了很多演奏和詮釋上的建議。本來一切都很完美，直到有人開口問了霍洛維茲：「大師，可否告訴我們您的練習方法？」「不。」霍洛維茲馬上沉了臉。最後被問得不耐煩了，他坐到鋼琴前彈起C大調和弦，很不高興地說：「你要學我的練習方法？好啦！就是這樣。這就是我每天早上練鋼琴的方式！沒有別的了！」話才說完，他又生氣地把鋼琴蓋上。

焦：霍洛維茲的祕密是不能問的。

柯：正是！除非他自己主動開口。我從來沒有問過他的技巧祕訣，因為我知道結果一定是災難。霍洛維茲很在意別人窺視他的祕密，更在意別人模仿他。他討厭別人模仿他的曲目安排，更厭惡別人模仿他的彈法。

焦：霍洛維茲怎麼會想要請您安排法國年輕鋼琴家彈給他聽呢？

柯：第一，他熱愛音樂；第二，他總是對鋼琴演奏感到好奇。有次我在他家，他說不想練琴了，我們一起聽些音樂吧！當我打開櫃子，裡面竟是好幾千張的唱片，歌劇、交響曲、鋼琴……應有盡有。我在鋼琴那一櫃中發現到一整排「法國鋼琴家」，所有法國鋼琴家的錄音幾乎都在那裡。他看了看，竟然對我說：「你可不可以給你那好朋友某某人寫封信，說我不是很喜歡他演奏的德布西《前奏曲》？」「別開我玩笑了，大師！我怎麼可能做這種事！」「你知道嗎？他在某一曲第三頁第幾小節犯了個嚴重的錯誤。在那個關鍵和弦過後，他沒有休息夠久就接下一句，導致句法錯誤。這是很嚴重的錯誤！很嚴重的錯誤！」天呀！我聽了都嚇呆了！

焦：誰能想像霍洛維茲竟然什麼都知道，也什麼都記得！

柯：不過他又是非常害羞內向的人。1985年左右，他來巴黎開兩場獨奏會。我因為在阿姆斯特丹有演奏，只能去第二場。那場音樂會門票非常昂貴，霍洛維茲只留了十五個位子，但他慷慨地邀請了我全家，從父母到兄弟姐妹！那時坐我左邊的是法國總理，右邊是法國總統，可見邀請的對象其實非常有限。音樂會接近尾聲時，他的助理突然慌慌張張地跑到觀眾席找我，說：「柯拉德先生，霍洛維茲希望立即見您們伉儷！希望您們能現在去後台一趟！」我和內子聽了當然相當緊張，連忙衝去後台。只見霍洛維茲神色不定地問我：「你覺得我這場彈得好嗎？聽眾喜歡嗎？你覺得他們會想聽我彈安可曲嗎？我該彈什麼當安可好呢？彈法國曲目？還是俄國曲目？」「我的老天！這是我聽過最好的音樂會了！您彈什麼都好，聽眾都會喜歡的！」結果我們才回到座位沒多久，助理又跑過來，我們只好再去後台。「我剛剛彈了拉赫曼尼諾夫的《前奏曲》。這是個壞主意，真糟糕，我該彈些別的才是。你覺得觀眾還會願意聽我彈第二首安可嗎？」「當然會呀！」「那我該彈什麼？彈庫普蘭好嗎？」「都好，都好！大家等著您去彈呢！」結果，他彈了一首德布西。

焦：霍洛維茲爲什麼這麼緊張？

柯：他就是害羞呀！後來，我和內子與霍洛維茲夫婦坐在禮車內一同離開。瘋狂的聽衆竟然伸手去摸禮車，追著車子跑。仔細一看，馬卡洛夫、阿格麗希、貝洛夫……說不清的鋼琴名家全在人群裡。霍洛維茲整了整領結，笑得像個小孩一樣。「哎呀！他們怎麼都來聽我的音樂會！」這就是霍洛維茲！

焦：阿格麗希可是出名的霍洛維茲迷。

柯：而霍洛維茲應該也知道，她大概是唯一能彈得像他一樣的鋼琴家！他們兩位都有非常自由的心靈，也擁有在鋼琴上隨心所欲的能力。霍洛維茲展現在聲響——如我剛剛所說，他可以立即召喚出各種不可思議的聲音，要什麼色彩就能彈出什麼。阿格麗希則展現在節奏和速度；她像是最頂尖的跑車，可以瞬間換檔陡然加速，極度刺激卻仍然保持良好音樂性。大概也是如此，霍洛維茲和阿格麗希從來沒有真正見過面，坐下來好好聊；我想，或許霍洛維茲不知道要怎麼見這位和他在藝術與能力上皆極爲相像的鋼琴家。

焦：您怎麼和霍洛維茲變成好朋友的？

柯：那是因爲他對佛瑞感興趣。我第一張唱片是佛瑞夜曲全集，第二張則是拉赫曼尼諾夫兩套《音畫練習曲》（*Études-Tableau, Op. 33 & Op. 39*）。霍洛維茲不是收集所有人的唱片嗎？這當然被他聽到了。「這個彈佛瑞的叫柯拉德，那個彈拉赫曼尼諾夫的也叫柯拉德，怎麼可能呢？這兩個柯拉德怎麼會是同一個人呢？」他感到非常驚奇，於是透過朋友給了我他在紐約的電話號碼，希望我如果到紐約，能去拜訪他，他要好好和我談一談。這開始了我們的友誼。

焦：說到拉赫曼尼諾夫作品，我非常欣賞您錄製的《第二號鋼琴奏鳴

曲》。您組合1913年和1931年兩版而提出非常合理的演奏。霍洛維茲正是當年作曲家本人授權可以自由組合此曲的鋼琴家,不知您是否也跟他討論過組合方式?

柯:我的確和霍洛維茲討論過。他說拉赫曼尼諾夫願意鋼琴家自行組合,我們的確得到作曲家的授權,不一定要照霍洛維茲的組合版,我的錄音也就提出我自己的版本。

焦:您錄製了佛瑞的鋼琴獨奏、室內樂,甚至與管弦樂合奏的鋼琴作品,成果都非常傑出,想必對他情有獨鍾。

柯:他的確是我最愛的法國作曲家!我還和封‧史達德(Frederica von Stade, 1945-)錄過他的歌曲,那是相當美好的回憶。他是極為獨特且個人化的作曲家,作品在不同時期有很大變化。他早期寫了非常多沙龍風樂曲,中期發展出自己的音樂語言,和聲展現出前所未見的個人特色。到了晚年他的語法變得朦朧模糊,像是和自己說話,卻也是對世界發問。我曾現場演奏過他晚期為鋼琴和管弦樂團所作的《幻想曲》(*Fantaisie, Op. 111*)。我可以說,聽眾完全不知道那是什麼,聽得一片茫然。但如果我們仔細去感受,那音樂裡還是蘊藏著許多珍貴且美好的事物,是獨特且值得探索的天地。從佛瑞音樂中我們可以看到如此豐富的面向,希望大家都能欣賞這位作曲家。

焦:您為何會如此喜愛佛瑞呢?

柯:這和我的童年有關。我們家的室內樂聚會總是少不了佛瑞,演奏過他的兩首鋼琴四重奏、《第一號鋼琴五重奏》、兩首小提琴奏鳴曲和兩首大提琴奏鳴曲,當然也少不了他的小品。我在佛瑞音樂中長大,等到有能力演奏後也幫忙伴奏或重奏。對我而言,佛瑞是我的母語呀!

焦：然而佛瑞在現今音樂會中幾乎絕跡，可否請您特別談談演奏與詮釋佛瑞的困難之處？

柯：第一，佛瑞的和聲相當特別且複雜，特別在晚期。他用了許多不常見的和聲，以極端複雜且綿密的轉調，將這些奇異和聲交織在一起。這很難表現。第二，佛瑞作品的結構有其特殊的語法。開頭和結尾並不困難，中間的旅程卻是崎嶇無比，鋼琴家很容易迷路。光是這兩點就可以難倒人。霍洛維茲有次在芝加哥彈了佛瑞的《第五號前奏曲》。他說以後再也不彈了，因爲他實在不知道要如何將這些轉調記下來，所以他總是要我告訴他避免「迷路」的祕訣。第三，佛瑞的鋼琴作品並不好演奏。他的和弦位置形成困難的手指位置，增加演奏困難。佛瑞並非好的鋼琴演奏者，耳聾後更不去管演奏上的問題，這些也都造成技巧上的難處。第四，詮釋佛瑞的分寸不好掌握。演奏某些作品可以全然客觀，某些可以全然投入，但這兩種方法對佛瑞都行不通。他的作品剛好在「中間」。這是很安靜、很內向的音樂。演奏者不能太冷靜，也不能太熱情。你只能演奏一半；剩下的另一半，要聽衆自己發現。你發出請帖，聽衆要自己走進。佛瑞的音樂像他的祕密，雖然作曲家願意分享他的內心世界，鋼琴家卻不能多說，聽衆要自己小心且小聲地走進，悄悄發現這祕密的美。我想，這就是演奏與詮釋佛瑞的困難所在。

焦：音響問題呢？您要如何傳送聲音？

柯：其實我倒沒有特別在意這個問題。如果可能，我在每場演奏會中都會放佛瑞作品，雖然經紀人或邀請單位常會反對。我覺得演奏佛瑞只有兩種方式：在大音樂廳，可在整場音樂會裡放一兩首佛瑞。不過最多只能到20分鐘，再多就沒效果了。如果想演奏整場佛瑞，可以找一個相當小的音樂廳，排大概70多分鐘的佛瑞。不過，我雖然願意彈，這種音樂會即使在法國，也沒有人要聽就是了。

焦：我想演奏佛瑞的難處，其實正反映了傳統法國鋼琴學派的侷限。雖然多數人以為演奏佛瑞不需要大音量，但我認為唯有擁有全方面的技巧，才能明確表現他作品中複雜的轉調模式。這種塑造音色和音響的方式，並非傳統法式彈法所能做到。

柯：是的。由於松貢等人的努力，還有全球資訊與交通的快速發展，傳統法國鋼琴學派的彈法已經消失了。不過有時我會想，如果現在還有人用妲蕾的方式彈聖桑，未嘗不是一件好事，而且我很好奇她和樂團的音量平衡。鋼琴學派變得全球化，如妲蕾一般的演奏卻從此消失。你說是被時代淘汰也好，是法國鋼琴學派追求進步也罷，這還是給人一絲遺憾，畢竟那是非常獨特的技巧美學。就像我練習聖桑的鋼琴協奏曲，總是感到有趣，因為他的鋼琴曲就是他鋼琴演奏的化身，從練習中我能親自感受一百多年前的法國風格，那種快速、輕巧、充滿火花與靈感的彈奏。不過我要強調的，是這些作品可以被如此演奏，但絕不是只能以這種方式彈奏。聖桑作品不只是一些快速音階與琶音的組合而已，我們還是可以從中探究深刻動人的情感，就像鋼琴家還是可以在其中琢磨出美麗的歌唱線條與厚實和弦，彈出立體而非浮面的演奏。超技並非表示要放棄內涵，傳統雖好，但我們可以繼續往前走。

焦：提到個人化的鋼琴技巧，法朗克作品也是一絕，可說是聖桑的相反，充滿厚重的和弦。

柯：法朗克真的很難，因為他總是從鋼琴中聽到管風琴的聲響，也要求演奏者彈出管風琴的層次與色彩。這其實不是很鋼琴化。我覺得《交響變奏曲》彈起來就不是很舒服，雖然那音樂真是美。《前奏、聖詠與賦格》更不用說，美到不可思議，多麼感人又多麼能啟發人，導致我每次在演奏會彈，都得提醒自己保持冷靜，不然就會完全陷入音樂之美而無可自拔，忘了要和聽眾溝通。

焦：法朗克的學生蕭頌所寫的《爲小提琴、鋼琴與弦樂四重奏的重奏曲》，鋼琴部分也是難到嚇人。

柯：是的，但音樂那麼美，我又能說什麼呢？你知道此曲還有以弦樂團取代四重奏的版本嗎？我覺得演奏弦樂團版比較舒服，像是有塊地毯墊著，鋼琴聲音得到充分支持，可以更自由地表現。

焦：爲什麼這些作品的鋼琴部分，會如此不合理的困難呢？那個時代似乎不少這種的創作，梅納德（Albéric Magnard, 1865-1914）的《小提琴奏鳴曲》與《大提琴奏鳴曲》，鋼琴部分也是極爲困難。

柯：說實話，我不知道，不過這些作品的弦樂部分，有些地方也很不容易，雖然鋼琴還是難多了。我很高興你提到梅納德。即使在法國，都很少人知道他的創作，我和杜梅（Augustin Dumay, 1949-）有段時間很努力推廣他的《小提琴奏鳴曲》，卻得不到效果。聽眾看到曲目是陌生的梅納德，也就不來聽音樂會。這實在可惜呀！

焦：村上春樹寫過一篇文章，講您在倫敦某週日早上的普朗克鋼琴獨奏會，帶給他「價值連城的滿足與幸福」，可否也請您談談這位作曲家？

柯：普朗克給我一種很特別的感覺……他其實常讓我想到李斯特。

焦：李斯特？

柯：因爲他們的作品……都像是酒吧與教堂的混合體，既娛樂又宗教（大笑）。普朗克真的有趣，他的和聲總是帶來驚奇，音樂可以聖靈充滿，虔誠而深刻，也可以歡樂逗趣，開些意想不到的玩笑。你讀他的信件，就可以知道他的人，而他的音樂和他的人根本一模一樣，妙不可言！

焦：您也彈梅湘和杜提耶（Henri Dutilleux，1916-2013）嗎？

柯：當然，但不是那麼多。我覺得貝洛夫的梅湘真是好，我可比不上。我一直希望杜提耶能為鋼琴寫一首協奏曲，很可惜這期待最後還是落空了。說到曲目，法國鋼琴家很幸運，有非常豐富的資產，只可惜我們實在不夠好奇：夏布里耶、塞維哈克（Déodat de Séverac, 1872-1921）、盧塞爾、易白爾（Jacques Ibert, 1890-1962）這些人，都寫過非常有趣的鋼琴作品，但或許大家都太滿足於德布西和拉威爾，所以忽略了他們。當然這兩位是不世出的大天才，每次我聽《海》（La Mer）或《達夫尼與克蘿伊》（Daphnis et Chloé），我都在想是要何等非凡的藝術心靈，才能創造出如此神作？但也不能因為有了德布西和拉威爾，我們就只彈他們。這對音樂家和聽眾而言都太可惜了。

焦：您音樂會行程始終繁忙，而我非常驚喜地聽到您的新專輯，蕭邦《二十四首前奏曲》與《第二號鋼琴奏鳴曲》。這是睽違多年之後的再出發，可否談談您的心得？

柯：其實蕭邦是我18歲的時候最愛的作曲家，我當初甚至想把他當成我在音樂界的護照，主打蕭邦作品。我也練了很多蕭邦；那時音樂院裡幾乎只教貝多芬和蕭邦，法國曲目都很少，老師連一首巴赫和莫札特都沒教過。芭倫欽甚至說，只要會彈貝多芬和蕭邦，就可以成為鋼琴家。當然這完全是胡說。

焦：既然如此，為何您後來反而不常演奏蕭邦呢？

柯：原因之一是太多人彈，之二是我實在不喜歡當時流行的蕭邦彈法，總是加了過度的糖，音樂永遠沉溺在粉紅色的想像，旋律永遠往下掉，音樂永遠在哭泣……。不，我真的不喜歡這種蕭邦，這也不是我所認識的蕭邦，至少樂譜不是這樣告訴我的。既然風尚如此，我也就不再演奏蕭邦，雖然還錄了一些，但那是為了證明我有能力演

奏像《第三號鋼琴奏鳴曲》這樣的作品。不過我私底下仍然持續彈蕭邦。經過這麼多年，現在我終於覺得是時候再回到蕭邦，把自己心中的他好好呈現。這張專輯還是用我自己的鋼琴錄製，是我最熟悉的樂器，希望大家喜歡。

焦：我們也會聽到您錄製蕭邦的鋼琴協奏曲嗎？

柯：這是另一個問題。蕭邦是可以將所有心事都對鋼琴傾吐的作曲家，他和這個樂器有非常親密、特殊且個人化的關係。當我演奏他的作品，心裡總是想：好，現在我左邊坐著蕭邦先生，右邊是鋼琴先生，我要如何參與卻不干擾他們的對話？演奏蕭邦，我必須努力縮小自我，一旦加入管弦樂，整個感覺就變得很奇怪了。不過兩首協奏曲仍是很美的作品，說不定哪天我會改觀呢。

焦：照此發展，我們也會在不久的將來聽到您錄製貝多芬囉？

柯：是的，貝多芬也在逐漸「回來」之中。為了我自己的學習與工作紀律，我每年還是會練習兩到三首貝多芬鋼琴奏鳴曲，持續研他。

焦：您怎麼看法國新生代鋼琴家？

柯：我對他們充滿期待，特別欣賞夏瑪優（Bertrand Chamayou, 1981-）。你如果有機會，一定要聽他的舒伯特，真是發自內心而出的音樂，像來自另一個世界。

焦：非常感謝您分享了這麼多。在訪談結尾，您有沒有特別想和讀者說的話？

柯：我想談談我對我「職業」的想法。鋼琴演奏家作為一種職業，其實非常無聊且折磨人。機場、飛機、旅館、舞台，這些其實都一樣，

周而復始，了無新意。唯一讓我覺得快樂的，只有在舞台上和聽眾分享音樂的短短時間而已。為了要和人們溝通，我必須先要了解人。唯有貼近活生生的人，我才能有話對他們說，我的音樂才有意義。要當好鋼琴家，先要當好的「人」。音樂並不是我生命的全部，我要去了解、去聆聽我周遭的人事物，才能找到我要說的話。但要能去了解這世界，第一步就是去愛自己的家庭。因為有他們，我的人生才有意義，我也才能在舞台上和聽眾分享我的人生。沒有愛，音樂不會存在。

拉貝克姐妹 1950-/1952-

KATIA & MARIELLE
LABÈQUE

Photo credit: Brigitte Lacombe

　舉世聞名的鋼琴重奏組合拉貝克姐妹，姐姐卡蒂雅（Katia Labèque, 1950-）與妹妹瑪瑞爾（Marielle Labèque, 1952-）皆出生於法國昂達伊（Hendaye）。她們由母親啓蒙學習鋼琴，1961年在貝優（Bayonne）首度公開演出，進入巴黎高等音樂院師從迪卡芙，1968年畢業後即以雙鋼琴搭檔展開演奏生涯，從古樂到爵士，她們曲目無所不包，並委託創作／改編新曲目供鋼琴重奏演出，以精湛技巧和無可比擬的默契聞名樂壇，和全世界著名樂團與指揮皆有成功合作。除了演奏與錄音，她們更成立拉貝克基金會（The KML Foundation），爲雙鋼琴與四手聯彈曲目，以及音樂教育持續貢獻。

關鍵字 —— 拉貝克基金會、形象與音樂、委託創作、當代音樂、學習、巴黎高等音樂院（教育）、技巧、巴洛克（音樂、演奏）、梅湘《阿門的幻象》、持續探索、表現自由、鋼琴重奏的思考、聲部分配、音樂的意義

焦元溥（以下簡稱「焦」）：恭喜您們成立了基金會（The KML Foundation）。可否談談您們的新計畫和這個基金會。

卡蒂雅・拉貝克（以下簡稱「卡」）：我們基金會的首要計畫，在於開拓形象（image）與音樂之間的連結。我們選擇數位年輕藝術家，在亞奎那（Fabio Massimo Iaquone）的指導下自由創作。我們會重錄許多曲目。每當我們有了新錄音，便把成果給他們。無論他們想從繪畫、舞蹈、雕塑……任何面向創作皆可，我們不做任何限制，完全尊重藝術家的想法，最後的成品會同時發行CD和DVD。

焦：爲何會特別選定形象和音樂？您們有無特別的訴求對象？

瑪瑞爾・拉貝克（以下簡稱「瑪」）：我們發現古典音樂逐漸失去對

兒童以及年輕人的吸引力,然而我們也發現,對他們而言,現在是形象主導的時代。我們希望藉由結合古典音樂和形象,讓下一代能對古典音樂產生興趣。以前的音樂形象幾乎只是拍攝演奏家,但對新世代的人這根本不夠。我也不希望我的形象一直出現,這太無趣了。我們所期待的形象是藝術性的形象,並不一定是描述性或故事性的。拉威爾的《鵝媽媽》(*Ma Mère l'Oye*)當然可以說故事,但即便是莫札特、舒伯特的作品,藝術家也可以自音樂中得到靈感,創作出生動的形象。這些形象也會影響觀眾,形成新的靈感並產生對音樂的興趣。

焦:您們的計畫是否也包括當代音樂作品?

卡:當然,貝里歐就在計畫之中,我們已經和貝里歐夫人討論過。我們和貝里歐一家是多年好友,就像一家人。我們計畫的第二個目標,是搜集、保存並委託創作更多雙鋼琴和四手聯彈作品。我們成立了圖書館,保存、收藏、發現各式各樣的鋼琴重奏樂譜以及錄音。在作曲家方面,以前留下來的原創雙鋼琴和四手聯彈作品不多,當代作曲家寫得也不多,希望藉由我們的努力,能吸引更多作曲家為鋼琴重奏這種表演形式譜曲。查爾敏(David Chalmin, 1980-)、馬瑞克(Dave Maric, 1970-)、泰斯卡利(Nicola Tescari)等作曲家即受基金會的幫助。我們也委託計畫,像進行中的佛朗明哥計畫,阿瑪格斯(Joan Albert Amargos, 1950-)就為雙鋼琴與佛朗明哥歌手瑪汀(Mayte Martin, 1965-)寫作了《火與水》(*De Fuego y de Agua*),改編西班牙作曲家作品到民俗音樂的種種創作,探索之間的可能性。安瑞森(Louis Andriessen, 1939-)、戈里霍夫(Osvaldo Golijov, 1960-)和葛拉斯也都為我們寫作或改編雙鋼琴和管弦樂團作品。

瑪:我們有很多想法,而我很期待這個計畫的發展,也很好奇我們如何隨著它成長。

卡:面對有限的生命與無可避免的死亡,我們要把握機會,對音樂世

界、對下一代以及對雙鋼琴和四手聯彈作品做出貢獻，讓我們的經驗得以傳承累積，給之後的音樂家更好的基礎。我們也非常歡迎並感謝任何給予我們的幫助。

焦：身爲鋼琴重奏音樂專家，您們對作曲家寫作雙鋼琴作品有何期待？

卡：沒有！我完全尊重作曲家的意見和想法。他們可以寫雙鋼琴、雙鋼琴搭配室內樂團、雙鋼琴和打擊樂器、雙鋼琴搭配管弦樂團或任何可能，我完全沒有意見。演奏家不該自我設限。我們總是期待作曲家的新觀點，也隨著作曲家所給予的觀點和挑戰不斷進化，永遠學習和自我挑戰。

瑪：雙鋼琴音樂有其先天的難處。鋼琴的表現力本就是樂器之冠，獨奏就可完美表現音樂。如果樂思豐富到要給兩架鋼琴才行，那大可寫給管弦樂團。所以，作曲家需要更花心思，才能爲雙鋼琴寫出眞正原創而有意義的作品。這個領域的發展空間還很大，期待作曲家能往這方向努力。

焦：請原諒我問一個不禮貌的問題。我看了安瑞森爲您們寫的《*The Hague Hacking*》樂譜，實在難到不可思議：雙鋼琴交織在一起，這一小節第一拍的三連音，第一部彈前兩個，第二部彈第三個；第二拍的四連音，第一部彈第二個音，第二部彈其他的……這樣要折騰15分鐘！除了您們，眞的還有人能夠練起來嗎？如果只有您們能演奏，這種樂曲也無法推廣啊！

瑪：這的確難得超乎想像。我們第一次練的時候，根本不知道如何下手。我感覺自己回到兒時，好像完全不會彈琴一樣！我們花了非常多時間，天天練，練了一個月，才稍微有點樣子。

卡：我想我們還是抱持希望。雖然很難，說不定以後也有人能克服呢！事實上，很多作曲家寫給我們的創作都非常困難，但我想這開創的可能性還是多過限制。

焦：現在可否回過頭來談談您們的家庭和早期學習？我知道令堂就是您們的鋼琴老師，她之前是瑪格麗特・隆的學生。更重要的，我想她也一定是您們勇氣與能量的來源，給予您們永遠自我挑戰、永續學習的力量。

瑪：她是非常精彩的人，慷慨、開朗、熱情。她熱愛鋼琴，當她的女兒根本不可能不彈鋼琴，事實上任何人在她身旁都要彈鋼琴！她的音樂知識不算深厚，可是直覺總是對的。她是很好的老師，學生都愛她，但也是相當嚴格的老師。即使她是那樣可愛的母親，鋼琴課就是鋼琴課，練習就是練習，絲毫馬虎不得。家父則非常喜愛自然，我總是喜愛和他一起爬山、游泳、郊遊。這深深影響了我。作為演奏家，身體和心靈的平衡極為重要，我們的父母從小就給我這種平衡。能有這樣的父母，實在是非常大的奢侈與享受呀！

焦：您們小時候受什麼教育？

卡：我們讀函授學校。當時法國有非常著名的函授系統，家父家母一是醫生，一是鋼琴老師，各有所長，能給我們非常平衡的學習。比如說我上鋼琴課，妹妹就跟著爸爸上數學和作文，時間分配相當妥善。我們還有一位哥哥，雖然也學了音樂，最後克紹箕裘成了醫生，繼續傳承「拉貝克家學」。

瑪：另外我要說的，是姐姐從小就對音樂展現明確的喜愛和天分，也很認真。我則不然；我只想在花園玩耍，戶外風景可比鋼琴課要有吸引力多了！但等到姐姐開了第一場獨奏會，我在台下看她演出，得到很大鼓舞，從此告訴自己也要好好學音樂，這才開始認真練琴，哈哈。

拉貝克姐妹與母親和哥哥出遊（Photo credit: Katia & Marielle Labèque）。

焦：當初您們在巴黎高等音樂院得到一等獎後，就沒興趣繼續往高級班進修，最後也離開學校。您如何看當年的學習？

卡：我們進巴黎高等時都很小，我 13 歲，瑪瑞爾才 11 歲。依學校規定三年內只要能拿一等獎，我們就可以畢業。老實說，我不滿意在音樂院的學習。我們的老師是著名的迪卡芙女士。鋼琴技巧上她屬於傳統的法國學派，極爲重視清晰、乾淨的聲音。可是她教的是老式的指點式技巧，完全是手指功夫，聲音並不立體，只要一切彈清楚就好。我現在的技巧絕非她所教的樣子。

瑪：我們的技巧進步很快，但沒有學到什麼音樂，只知道要彈得清楚。如果說我們還有音樂上的認識，那是因爲我們很幸運地得以認識梅湘、布列茲、貝里歐等大師，但不是在鋼琴課上。

焦：令堂師承隆夫人，迪卡芙當年也是隆的助教，可是您們的演奏從最初的錄音中就展現出異於「非圓滑奏」、「指點式」的傳統技巧。我很好奇您們超越這個學派與傳統的過程？

瑪：每個人的手都不一樣。我的手就和我母親的不同，因此不能完全用我母親的方式彈琴，一定得發展出屬於自己的技巧。

卡：我們都跟母親學，可是我的琴音和技巧就與妹妹不同，因爲我們的手也不同。

瑪：再說，技巧是爲音樂而服務。學派和法門最後都要丟掉，重點是你要在音樂中說什麼。法國傳統式的技巧並不能表現出我心中的音樂，我一定得尋找解決之道，發展其他彈法。

卡：當時巴黎高等另一個大問題，就是我們完全沒學到任何巴洛克音樂！老師主要教浪漫派和印象派，古典派已經不多，巴洛克傳統更完

全缺席。得到一等獎後,我們沒興趣繼續上這種鋼琴課,因此修了2年室內樂之後就搬到倫敦了。一方面,我們的音樂生活在倫敦比巴黎還要豐富;另一方面,家母是義大利人,家父是巴斯克人,所以我們在巴黎也沒有很多朋友或親人,離開並不困難。

焦:當年學校連庫普蘭和拉摩也沒教嗎?

卡:完全沒有!現在想起來還是很令人驚訝,但當年就是如此。

焦:您們當年的室內樂課是否就是雙鋼琴課程呢?

瑪:是的。當時院內並沒有開設雙鋼琴課程,但我們想學,於是就問可否跟于伯上室內樂,但請他指導雙鋼琴?後來音樂院特別為我們開了雙鋼琴。直到這時,我們才真正學到有關音樂處理和詮釋,那是相當有趣的經驗。

焦:雖然不曾在學校學過,您們後來卻在巴洛克音樂上有傑出的成就。

卡:我們到二十多年前才開始學習巴洛克音樂,這得感謝我們的朋友波士汀赫(Marco Postinghel, 1968-)。他是非常傑出的低音管演奏家,對巴洛克音樂有非常深的研究,現在更是我們古典作品錄音的藝術製作。透過他的介紹,我們進入巴洛克的世界,並且和許多傑出的古樂音樂家與演奏團合作,包括古樂樂團(Musica Antica)、英國巴洛克獨奏家樂團(The English Baroque Soloists)、安東尼尼(Giovanni Antonini, 1965-)以及和諧花園(Il Giardino Armonico)、哥博爾(Reinhart Goebel, 1952-)和科隆古樂團(Musica Antiqua Köln)、馬洪(Andrea Marcon, 1963-)與威尼斯巴洛克樂團(Venice Baroque)、麥克克利許(Paul McCreesh, 1960-)和加布瑞里樂手(The Gabrieli Players)等等,從頭學習巴洛克。我們從演出中學到甚多,特別是從和安東尼尼與哥博爾在2000年為巴赫新世紀所舉行的巡演;那是我們第一次以席伯曼鋼

琴演奏並和古樂團巡迴。現在回頭看，當年沒學到巴洛克音樂反而是好事，因為我們現在對它求知若渴、充滿熱情，它對我們也極度新鮮，永遠新奇。其實我們也是這樣的人，永遠希望能學新事物，得到新發現。

瑪：而且我們得學習如何由當時的樂器來演奏。以現代樂器演奏巴赫鍵盤獨奏樂曲有其優點，但在雙鋼琴或三鋼琴上，整個音響強度和效果等等又與獨奏完全不同，我們覺得還是用古樂器為佳。在巴赫學習上，我們很幸運能得到列文（Robert Levin, 1947-）的教導。他是極為獨特、博學的超級大天才，在我心中像神一樣。他的學問那樣驚人，卻沒有一絲驕氣，為這世界帶來美妙無比的音樂和智慧。聽過他演奏的莫札特和巴赫，我幾乎不能再聽別人的演奏了！他那套和賈第納合作的貝多芬鋼琴協奏曲全集，更是絕世天才的經典之作！我不會忘記我第一次欣賞這套錄音所受到的震撼，更別提他神乎其技的即興裝飾奏。我實在太愛這套錄音了。如果只能選一套貝多芬鋼琴協奏曲錄音留下來，甚至只能選一張「荒島唱片」，那一定是這套。我們到斯圖加特跟他上課，過程也很有趣。那時他其實沒有時間，於是我們乾脆報名他的大師班，像學生一樣彈給他聽。那時每天上課都不覺得累，天天都快樂地沉浸在音樂之中。

焦：列文對我提過這件事：學生早上一進教室，赫然發現台上演奏的竟是鋼琴界兩大明星。這種學習精神實在令人佩服。

卡：山不來就我，我便去就山啊，呵呵。我們必須發展出新技巧來演奏古鋼琴，那時的琴鍵比現在窄，踏瓣也不同，樂器的能力與限制也不同，必須重新設計音色與音響，而這也幫助我們重新思考現代鋼琴的演奏。我們一直都樂在學習。我們聽和諧花園好多年，後來竟然能和他們合作，簡直是美夢成真。和古樂團合奏得是長期琢磨，可不是今天下午排練，明天就能上台的音樂會。和他們合作我們學到很多，也過了一段很愉快的生活。

瑪：我永遠是學生，無法不學習新東西。如果有一天我不學習新曲目或新事物，那我一定是死了。我們很高興在我們研究當代音樂時，能得到貝里歐的教導；研究巴洛克音樂時，能得到列文的教導。當我們開始彈奏雙鋼琴作爲職業時，能夠得到梅湘的教導與幫助。我們組成雙鋼琴後在巴黎的第一場音樂會，正是梅湘《阿門的幻象》和巴爾托克《爲雙鋼琴與打擊樂器的奏鳴曲》。在我們最需要指導的時候，總會出現偉大的老師，這眞是我們的幸運。

焦：我很訝異您們的首場音樂會竟排出這樣大膽的曲目，《阿門的幻象》甚至也是您們第一張錄音。

瑪：我和卡蒂雅都不是那種只會彈既定或保守曲目的人，總是選擇我們有興趣的音樂。之前我聽過貝洛夫彈梅湘，大爲震驚，趕緊詢問梅湘是否寫過雙鋼琴作品。貝洛夫就告訴我們這部《阿門的幻象》，於是我們跟隨于伯上室內樂課就練這首。梅湘那時正準備和蘿麗歐錄它，聽了我們的演奏後大爲稱讚，還決定讓我們錄，他退居幕後當製作人。我們和梅湘深入討論了此曲詮釋，從中學到很多，《阿門的幻象》也就成爲我們第一張錄音。

焦：此曲第一部是爲蘿麗歐而寫，技巧非常艱深，能彈下來實在不容易。

瑪：這眞的很難，技巧或節奏掌握都是。我們那時又很年輕，因此更難。可是我很開心地說，即使第一部那麼難彈，卡蒂雅可一個音都沒漏！這也證明了早期教育與學習有多麼重要。這也是我們基金會針對兒童推動音樂與形象的原因。只要他們願意接觸，就會發現這其中的世界是多麼美妙。

焦：您們二位從青少年時期起，就一直對音樂充滿好奇，永遠探索新方向，實在很了不起。然而，這背後是否有什麼力量給予您們永遠學

習的勇氣？

卡：我想這和我們是雙鋼琴演奏家有關，因爲我們不像鋼琴獨奏家一樣有豐富的曲目。如果我們想彈莫札特的鋼琴協奏曲，只有兩首可選，但鋼琴獨奏家可以有二十七首。我們必須要調查、探索、發現，甚至委託創作新的作品。這也是我們往往對現在許多鋼琴二重奏感到遺憾的原因。我們知道我們影響了許多雙鋼琴演奏家，但他們多半只是模仿我們的曲目，或只演奏非常傳統的曲目，卻沒有學到我們不斷創新求新的精神。這實在很可惜。如果我們還能對年輕音樂家有些影響，我希望他們能夠繼續創新，開創出更多元、更新穎的曲目和觀點。這也是作爲鋼琴二重奏必須了解之事。

瑪：另一方面，聽衆也要學習拓展視野。我們常常排出很新穎的曲目，但經紀人或音樂廳總是希望我們改成較傳統的，因爲他們覺得聽衆無法接受。我不認爲如此。經驗告訴我，只要節目夠好，聽衆一樣會來，而且能學到更多東西。沒錯，蓋希文的《藍色狂想曲》（*Rhapsody in Blue*）很好，我很愛，但雙鋼琴不是只有它可彈，聽衆也不該只聽《藍色狂想曲》。聽衆和演奏家都該更開放，欣賞更多元的作品。

焦：非常高興您們能有今天的成果。

卡：當年我們組雙鋼琴，並不是因爲想出名，也沒有那麼多的計畫和願景。我們想法很單純，只是希望姐妹可以永遠在一起，一起演奏、一起學習、一起成長、一起面對人生。那時我們很年輕，覺得多得是時間讓我們去探索與體會。我們遇到非常多支持並影響我們的人，像是布列茲和貝里歐，特別是貝里歐。他對當代、巴洛克、非洲、披頭四……各式各樣的音樂都有很濃厚的興趣，是非常廣博與開放的人。說到古典音樂，我必須再次感謝波士汀赫。自我們 1995 年相識之後，他真正讓我們忘掉自巴黎高等音樂院學到的壞習慣。

焦：您們在組鋼琴二重奏之前，真的沒有想過開展獨奏生涯嗎？

瑪：或許現在時代已經改變了，但在我們那個時候，學音樂是因為喜愛音樂，練鋼琴是因為喜愛鋼琴，並不是為了要當鋼琴家才學習。當然我們有紀新（Evgeny Kissin, 1971-）以及宓多里（Midori, 1971-）這樣在 11、12 歲就有演奏事業的例子。但他們是萬中無一的罕見天才，不能以常理視之。先問自己的興趣和熱情為何，再去討論事業，我想仍是比較健康的態度。

焦：剛剛您們提到要重錄錄過的曲目，我很好奇您們怎麼看自己以前的錄音？

卡：我一張都不喜歡。以前我們沒有辦法自由表現想法，錄音則反映了困擾我們許久的一個「迷思」──雙鋼琴要彈得非常精準，拍子要準到完美無缺，才是好的演奏。結果，為了要確保合拍，我們根本沒有辦法隨心所欲地塑造樂句，音樂也顯得機械化。這也是我們之前有七、八年都不再錄音的原因，覺得除非找到解決之法，不然不願意再錄這樣違背自己想法的演奏了。我們這幾年來所想的，反而是如何彈得「不在一起」。雙鋼琴不該被視為一件樂器，而是呈現兩位藝術家以鋼琴思考的成果。

瑪：的確如此。每一次我們音樂會後，都有人到後台恭喜我們：「你們彈得真好！像是一台鋼琴的演奏！」我心裡就想：「既然如此，那我們為何要演奏雙鋼琴呢？大家聽鋼琴獨奏不就好了？」當然，他們是稱讚我們的演奏很精準合拍，但精準合拍和表現音樂是兩回事。以前我們太在意別人的觀點，過於重視合拍而限制了音樂表現。現在我們要忠實自我，呈現自己的想法了。即使我們可能會失誤，但為了追求誠實的音樂表現，我們願意冒險也不願意再演奏出過分人工化、機械性的詮釋。

焦：普朗克的《雙鋼琴協奏曲》呢？雖然有點機械性，但您們所展現的快速卻驚人無比，是非常刺激的詮釋，也是我很喜歡的演奏。

卡：如果音樂沒有呼吸，快和刺激又有什麼用？如果我們能在表現技巧之餘仍能展現自由句法，那就很好，只可惜我們那時沒有辦法做到。我對我們和拉圖與柏林愛樂在2005年森林音樂會的現場錄音更滿意。這不只因為拉圖像我們的弟弟，是多年好友，更因為我們對音樂有相同的理解。

瑪：我們和拉圖與柏林愛樂合作過許多次，那真是非常大的享受，即使很多樂段我只是伴奏聲部，我也甘之如飴，因為他們的演奏實在太美了！這首協奏曲一定要以迷人的彈性速度演奏，照節拍器彈是行不通的。

焦：從您們這些年來的錄音和現場演出中，我確實感受到您們在技巧與藝術上的進展，而且呈現明確且一致的方向。這是因為您們的思考觀點相同，還是長期討論的結果？

卡：這是長期討論的結果。因為要能達到兩人分別塑造樂句卻不失整體感，實在難如登天。瑪瑞爾有時喜歡嚴格的速度，而我喜歡改變──就像德布西在給杜蘭（Jacques Durand, 1865-1928）的書信中所說：「你知道我對速度指示的看法，不變的速度在一小節的範圍內是可行的，就像早晨的玫瑰只新鮮那一次。」節拍就像魚，若是放著不動，那兩小節就臭了！就算不要每兩小節改變速度，如果音樂沒有彈性速度，永遠照著拍子，音樂也就死了。然而，句法塑造和速度變化，取決於對音樂的知識、對作品的理解以及品味。這些都會決定如何表現音樂，而我們兩人有不同的想法。因此，我們必須討論、思考以得出一致的想法。

瑪：卡蒂雅總能在天上飛，而且飛得又高又快又遠，但她知道我會穩

穩的在地面上,提供最好的支持。這是多年討論與默契的成果,也是我們自由表現之處。

焦:您們如何決定何時該冒險,何時該保守?

卡:首要之務是徹底研究樂曲,知道作曲家寫作時的情感以及在樂譜上所呈現的想法……

瑪:接著便是討論。我們會討論樂曲中哪些地方一定要合拍,哪些可以自由。雙鋼琴合奏的困難度,遠勝過鋼琴和樂器重奏或為歌手伴奏,更別提如果還想自由發揮。因此我們必須努力思考,詳盡討論。

卡:我們自演奏巴洛克音樂中學到很多。音樂可以完全合拍,但在拍子中能包含諸多彈性速度與流動樂思。這是極高的藝術,極巧妙的自由,也是我們努力的方向。

焦:卡蒂雅您有自己的團,也常和其他音樂家合作室內樂,可否特別談談您的樂團?

卡:事實上我有兩個團,一是與馬瑞克和吉里摩(Marque Glimore)所組的三重奏 Katia Labèque Band,另一則是為披頭四音樂而成立的 B for Band,也包括穆洛娃(Viktoria Mullova, 1959-)在內的許多客座藝術家。我的團有強烈的革命精神,成員來自非常不同的音樂世界和見解。透過互相討論與刺激,我們不斷前進,追求不同的音樂表現,特別是電子樂器與音響變化。我覺得在二十一世紀,論及音樂創作,電子與音響樂器不可或缺。我很期待各種新穎的音樂創作與表現。我很喜愛過去的音樂,但也不曾忘記自己的時代,深愛現代文明所帶來的樂趣。無論是古典音樂詮釋或是現代音樂創造,我都持同樣的理念。

焦:下一個問題則要問瑪瑞爾,這麼多年來您一直演奏雙鋼琴的第二

部，可曾想過和姐姐換手？

瑪：對我而言，沒有彈第一部或第二部的問題，而是我彈哪一個「聲部」。非常多的雙鋼琴曲目，之前或之後都有管弦樂版本。作曲家幾乎都把大提琴聲部配給第二鋼琴，而我又非常喜愛大提琴，因此演奏起來格外開心——我不是在彈第二部，而是在拉大提琴！莫札特的《雙鋼琴協奏曲》，常常也是第一鋼琴在高音部先奏，第二鋼琴在低音處應答，而我喜歡低音的聲音。至於梅湘，你剛剛也提了那第一部有多難，所以演奏第二部當然快樂多了！總而言之，我們不覺得有第一部或第二部，主奏或伴奏的分別，而是把作品當成一個整體，各自負責不同聲部。

焦：您們有沒有特別喜歡的作曲家和作品？

卡：我喜歡巴赫和莫札特，也愛德布西和史特拉汶斯基。舒伯特很不錯，但不是所有的作品。對了！蕭邦的四手聯彈我也非常喜愛。提到蕭邦，我不得不想到齊瑪曼（Krystian Zimerman, 1956-）。他親自指揮並演奏的蕭邦兩首鋼琴協奏曲，實在是太精彩的演奏！他那樣認真工作，樂團在他指揮下宛如室內樂細膩，和鋼琴一起表現出最動人、最深思熟慮的句法，彈性速度的運用更驚人至極。很多人說蕭邦的管弦樂不好，因此演奏者輕視，聽眾也不注意——我只能說，請他們去聽聽齊瑪曼這張錄音吧！這真是對音樂的「愛的表現」。我想，組成這樣一個樂團以演奏蕭邦鋼琴協奏曲，必定是極為美妙的經驗。齊瑪曼提出構想並執行，全部由他計劃掌握，為音樂理想而奮鬥——這正是音樂家所需要的，為音樂而燃燒！他就是不放棄作曲家任何想法，也不放棄對自己的要求，我們才能聽到這張前無古人的美麗錄音。我非常佩服他。

瑪：齊瑪曼正是能在規矩節奏中展現極度自由，他的節奏和速度運用實在無比巧妙，了不起的音樂家！

焦：您們花了如此多時間精力在基金會，也準備出版錄音和錄影，但在這個盜拷氾濫，非法下載極為普遍的時代，難道不擔心自己的成果將輕易地為人所用？

卡：我不在乎。我覺得音樂和影像本來就該被下載。這是時代趨勢，無法抵擋的趨勢。我相信人性本善，人不會這樣一直偷東西下去。但我們需要有機制來管理，找到一個健全方式來尊重藝術家的創作。我希望大家能夠正視這一點，我也相信這個黑暗時代會結束。音樂畢竟是良心事業，很多觀念也在變化。我以前完全不能接受現場錄音，因為我們會受到錄音的影響，力求不錯音而限制我們的詮釋空間。很多現場錄音的聲音效果也不好，無法忠實捕捉我們的演奏特色。但現在的現場錄音非常仔細，不但錄下所有演出，也錄下彩排，可以整理出非常理想的演奏，和錄音室錄音毫無差別。同理，我覺得未來一定會有辦法解決這些問題，而我們會有更好的未來。

瑪：我們的主要收入來自演出，之所以還會錄音，不外乎是希望能保存下我們多年研究、探索、體會後的心得，為自己也為他人留下紀錄，更不用說我們的計畫在於幫助下一代親近古典音樂。這是非常有意義的事，並非金錢所能衡量。

焦：說到錄音，您們現在自己製作專輯，我很好奇您們的錄音哲學。

卡：我們的觀念是，錄音是求如何「透過播音器材，傳達出我們希望聽眾聽到的演奏」。我們放棄過一張錄音：錄音師堅持認為只要架一、二個麥克風就好，錄出來的效果也的確就像是那個場地的效果。但你家客廳怎會是那個場地？現場是現場，錄音是錄音，各有各的目的，我們希望兩種目的都能各自達到，但不該以錄音衡量現場，也不該以現場規範錄音。

焦：作為長期的雙鋼琴組合，您們如何在演奏中保持個人生活？

卡：其實這就像婚姻一樣。我們不能預期會怎麼發展，沒有一定的道理，但目前一切都很好……

瑪：這真的像婚姻。我總是很珍惜和姐姐相處的時間，離開姐姐總是很想念，但我一樣有自己的生活。我想我們擁有完美的和諧……這真的很難得。我們的個性如此不同，但深愛對方，也需要對方。我們一起分享生活中的快樂悲傷，一起在音樂中成長。更重要的是，我們不會孤獨。很多音樂家，特別是女性音樂家，無法忍受過著長期和家人分離，四處旅行演奏的生活。然而作為鋼琴二重奏，我們姐妹都在一起，我從來不知道什麼是孤獨。我想這是最幸福的事。

焦：聽說您們從來沒有吵過架，這是真的嗎？

瑪：這是真的。我們進音樂院時，媽媽必須留在家鄉照顧爸爸，一週才能來看我們一次，等於是我們兩個小女孩在巴黎相依為命。我的心理年齡比實際年紀還小，總是比較天真單純，但卡蒂雅從小就很敏銳，也獨立早熟。在巴黎她根本是姐代母職照顧我，我也一直很感謝且敬愛姐姐，根本吵不起來。

焦：這真是感人。您們為古典音樂奉獻這麼多，最後我想請問，您們對聽眾和音樂家有何期許？音樂對您們而言是何意義？

卡：無論是哪一類型的音樂，音樂自有生命。如何讓音樂活在我們的生活中，我想是音樂家最大的任務。音樂家該充滿熱情，不能把音樂當成賺錢度日的工作。

瑪：無論是什麼音樂，我們都該認識，兒童更該認識，但前提是必須接觸偉大的作品。披頭四的作品極好，但不能因此忽略莫札特。音樂傳統已經遭受嚴重衝擊，我們沒有時間浪費，必須立即努力保存並延續。只要能夠讓人們保持對音樂的興趣，音樂就會一直傳承下去。一

場音樂會眞的可以改變人的一生,這一點都不誇張。

卡:音樂有無窮的可能,然而今日的音樂產業卻愈來愈求製造,而非音樂理解,開始喪失藝術和行銷之間的界線。這實在非常危險。時代變化太快,很多事物還沒來得及成爲當下,就已變成過去。我們雖然尊重傳統,但更重要的,是把樂譜中的情感和生命表現出來,透過演奏讓音樂的生命繼續。蕭邦的作品無論多美、多偉大,如果沒有演奏者詮釋,他的音樂仍是死的。對古典音樂而言,現在是一個詮釋的時代;以前古典音樂被作曲家不斷寫作而生,現在古典音樂則透過詮釋而不斷更新創造。詮釋者透過自己讓作曲家的語言與現代世界交會,既帶給音樂生命,也讓音樂成爲自己的生命。我們必須深刻了解音樂,持續與過去溝通,但同時要保持開放,不要成爲樂譜和傳統的囚犯。演奏者在不悖逆原作精神的前提下,以現代的語言表現給聽眾,也應該永遠相信直覺的力量。音樂是直指靈魂的語言,也是被所有世代了解的語言。希望大家都能珍惜。

貝洛夫 1950-

MICHEL BÉROFF

Photo credit: Michel Béroff

1950 年 5 月 9 日出生於法國東北的艾皮那爾（Épinal），貝洛夫先後在南西（Nancy）音樂院與巴黎高等音樂院就讀，16 歲即獲鋼琴一等獎，17 歲又於首屆梅湘鋼琴大賽（International Olivier Messiaen Piano Competition）得到冠軍，自此聲譽卓著，是法國二十世紀後半至今最重要的鋼琴名家。貝洛夫演奏技巧高超，曲目廣博，對二十世紀作品和法國音樂尤有心得，曾錄製普羅柯菲夫與李斯特鋼琴與管弦樂作品全集，德布西鋼琴獨奏作品全集以及史特拉汶斯基鋼琴作品全集，皆為經典之作。演奏之外，貝洛夫曾任教於巴黎高等音樂院，亦跨足指揮與樂譜校訂工作，是相當全方面的音樂家。

關鍵字 —— 趁早接觸各類音樂、純粹技術練習、松貢（技巧訓練）、法國鋼琴學派、梅湘、德布西（作品、演奏、詮釋）、紙捲鋼琴、二十世紀後半的音樂創作、肌張力不全症、教學

焦元溥（以下簡稱「焦」）：我聽說您 7 歲才開始學鋼琴，這是真的嗎？

貝洛夫（以下簡稱「貝」）：確實如此，並不算早。我忘了我第一位老師的背景，我在南西音樂院的老師是納特和恩奈斯可的學生。有趣的是後來我跟松貢學習，他也是納特的學生，還接了他在巴黎高等的教職。

焦：我驚訝的原因是您 10 歲就開始彈《耶穌聖嬰二十凝視》。真的可能在這麼小的年紀就演奏梅湘嗎？

貝：我從兩方面回答。家父非常喜愛梅湘，所以我從小就知道他，他的音樂也很親近我心。不只梅湘，我小時候接觸了各種風格，從巴洛克到當代的作曲家。由於年紀小，沒有成見，我對他們都一樣喜歡，

他們也都成為我的母語。我覺得趁早接觸各類音樂真的很重要。許多學生從小到大,只彈莫札特、貝多芬、蕭邦、舒曼這類作曲家;十餘年之後,不要說是梅湘,連德布西都覺得很陌生,缺乏學習不同音樂語言的能力。技巧上,我覺得純粹的技術練習很重要。很多人覺得這是浪費時間,不如只練樂曲,但我覺得若能先獲得技巧,就像先擁有適當的工具,接下來要做什麼都事半功倍。更何況有些曲子要求五、六種不同技巧,一起練很可能造成困擾,導致始終有某些弱項無法解決。

焦:您推薦什麼練習曲呢?

貝:很多都很有用,但布拉姆斯的《五十一首練習》可謂經典中的經典。有些學生都已經彈到李斯特《奏鳴曲》了,卻無法彈好它們。因為練習曲必須彈得準確,而要達到這點,那可比彈《槌子鋼琴奏鳴曲》還要難。靈活的手腕尤其重要。許多人不相信自己的身體,手腕非常僵硬,這樣根本沒有辦法彈好。

焦:既然提到技巧,可否請您特別談談跟松貢的學習?他可是訓練技巧的大師。

貝:我12歲開始跟他學。松貢在音樂院裡非常特別,他受俄國學派影響頗深,是院裡第一位系統化教導學生不要只用手指,而要用手臂和整個身體彈鋼琴的教授。那時沒人這樣教,很多人視他為異類,但他的方法確實正確。許多學生聽聞他的教法,偷偷找他上課,其他國家的學生也慕名而來。總之,他是對法國鋼琴界有革命性影響的人物。松貢也是作曲家,音樂觀點很有見地,常能提出有趣的想法和建議。

焦:法國鋼琴學派在松貢之前,就有列維和柯爾托等人強調手臂和肩膀的重要性。松貢和他們有何不同?

貝：當然我們有列維和柯爾托等前輩，但他們對於重量和施力的分析並不如松貢仔細。當時法國的主流演奏法還是瑪格麗特‧隆和妲蕾那一派，演奏只用手指和手腕，也只能彈出有限的音量和音色。松貢則是巨細彌遺地討論重量和施力，將手指、手腕、前臂、後臂、肩膀、背、上半身和全身的重量與施力法，作解剖式的精細分析。不同的重量和施力法，會產生不同的音色與音質。不是所有樂段松貢都要學生用全身力氣演奏，隆的傳統奏法仍有其適用之處，但我們不能只會這一種彈法，而要掌握全面的演奏技巧。這就像管弦樂法一樣，長笛很美，但不能什麼旋律都給長笛，要視音樂的意義來決定。整套松貢的訓練，其實是讓鋼琴家先想「究竟要彈些什麼」，之後以最省力、輕鬆的方式，得到最傑出的效果。隆的奏法當然也可以演奏拉威爾，但那樣的拉威爾缺乏色彩，等於是犧牲他作品中的諸多面向以遷就鋼琴家的技巧。即使傳統奏法能夠彈出很漂亮的聖桑，例如妲蕾，音樂上那還是不足。我們擁有那麼多工具，當然要善加利用。

焦：松貢的教導這麼著重分析和思考，鋼琴家演奏時會不會顧慮太多而難以施展？

貝：訓練的目標當然不是思考演奏時如何運力，而是讓這種思考以及全面掌握技巧的能力，透過練習成為自然反應。他的訓練嚴格扎實，但技巧訓練並非僵化的學習，目的仍在活用，演奏者也要不斷反思。這就像網球選手，既要克服各段落的技巧，更要思考整個運動過程，特別是動作與動作間的連貫性。了解動作的收放張馳，讓身體能休息放鬆，方能以最協調的方式演奏。

焦：音色呢？您如何思考塑造音色與技巧間的關係？

貝：音色是對樂曲的詮釋與想法。這是從視覺到內心，同時也是聽覺到內心的過程。如果耳朵不能分辨音色差異，演奏者也無法彈出理想的聲音；能體會音色的層次與差異，這也會驅使演奏家琢磨技巧，兩

者互為因果。如果有表現音樂的欲望和想法，為了實現，演奏者會追求技巧；反之，如果有很好的技巧，能輕易做出想要的效果，這也會激發演奏者不一樣的思考。這是音色、技巧、詮釋必須一起思考，彼此互相循環發展的原因。

焦：這樣對音色與技巧的看法和俄國學派很相似。

貝：不過法國學派並沒有如俄國學派那樣強調演奏者自己的情感與個性。作曲家意見若和個人意見扞格，他們傾向表現自我。大致上，法國學派的訓練更注重樂曲本身，強調對樂譜的忠實，雖然還是有不少例外。

焦：總而言之，您如何看二戰後的法國鋼琴學派？

貝：這是鋼琴學派的消失過程。不只是法國學派，所有學派都是如此。由於交通便利與錄音流通，各地學派互相整合，各取所長，形成新的演奏風格。現在法國已經沒有人只用隆夫人的方式演奏。我們要當「鋼琴家」而非「法國鋼琴家」。法國傳統式的技巧不但不能掌握巴爾托克或普羅柯菲夫，也無法表現法國當代作曲家。我們有自己的傳統，但音樂世界那麼廣大，有那麼多作曲家和作品供我們探索。我們要當好的音樂家，全方面的音樂家，而不是孤芳自賞，滿足於有限的技巧和曲目。當然現在還是有特別專注於法國曲目的法國鋼琴家，像是羅傑，但他的技巧也不是傳統派。現在的法國鋼琴家擁有融合性的技巧。以技巧而論，或許俄國鋼琴學派仍然存在，但傳統法國鋼琴學派已經消失了。

焦：現在的法國鋼琴演奏，若說還有什麼特色或精神，那會是什麼呢？

貝：法國鋼琴演奏向來著重清晰，這一點並無改變。我們也很重音

色，但不怕演奏小聲，不是所有曲子都得用驚人音量演奏。另外，就是我剛剛提到的，更重視對樂譜的尊重。的確，演奏家藉由音樂表現情感、性格與想法，但我們必須牢記，樂曲不是為了我們這些演奏者而存在。對音樂要謙虛，不要把自己想得那麼重要。

焦：您19歲錄製的《耶穌聖嬰二十凝視》是當代經典，既掌握無比困難的技巧，詮釋又相當自然，讓聽眾絲毫不覺得有任何隔閡。可否談談您的研究心得？

貝：無論是何音樂，演奏者都必須深入其中，再以自己的方式自然表現。梅湘的音樂智識性極強，但也是極富情感與感受的作品，特別是他具有非常強的聯覺，視覺和聽覺完全交融。有次他聽了莫札特的《唐喬凡尼》之後，幾乎不能走路，因為眼前盡是非常強烈、無法描述的色彩。他作品中的節奏也很重要，往往是支撐樂曲的棟梁，絕對不能輕忽。演奏家若能嚴格掌握作品的架構和素材運用，並表現出作曲家所呈現的情感，就能提出合宜詮釋。如果失去這種平衡，詮釋就會失當。如此平衡並非只存在於演奏梅湘，演奏貝多芬、舒曼、李斯特等等也是如此。如果你相信一個19歲的青年能彈出很好的蕭邦，你也該相信能詮釋好梅湘。當然，音色對於梅湘格外重要。他的管弦樂法那樣燦爛；即使寫作鋼琴曲，他想的也是樂團各種樂器的聲音，他自己的演奏也充滿豐富色彩。我們不能忽略梅湘是法國作曲家，法國音樂的傳統就是重視色彩，色彩幾乎占了音樂演奏的一半。色彩之於法國音樂，就像人文主義和人性思索之於德國音樂。這反映了我們的傳統和民族性，詮釋梅湘時自不可忽視。

焦：您跟隨梅湘與蘿麗歐的學習是怎樣的經驗？

貝：我只跟蘿麗歐上了三、四次課而已；那在我參加梅湘大賽之前。之後我們雖然常見面，但我沒有繼續彈給她聽，不能算是她的學生。我的梅湘作品主要還是跟梅湘本人學。我上他的課，錄製他的作品前

也會彈給他聽。和梅湘討論他的作品是非常有趣且有意義的經驗：作曲家當然了解自己的曲子，但不見得知道演奏出來的實際效果，因為他們常常活在現實之外。特別是梅湘，他常常在音樂星球裡悠遊而回不到地球。許多對他而言是合理的速度標示，實際演奏起來可非如此，甚至也不是他想要的。此外，演奏家和作曲家有不一樣的生活經驗和藝術感受，表現出的音樂也不相同，互相討論可以得出更豐富、更有創意的想法。

焦：但他譜上可有非常詳盡的指示。除了逐一遵守，還有其他的演奏方式嗎？

貝：即使完全遵守，也有可能「誤讀」，但誤讀也可能是極好的創意。梅湘並不死板，他會聽演奏者在音樂中說了什麼。如果沒有扭曲他的觀點，或彈出完全破壞性的詮釋，他都能以開放的心去欣賞。有時鋼琴家誤讀或誤判他的指示，甚至只是單純想要表現自己的想法，若那演奏中有極好的觀點，即使和他創作時的想法不同，他也樂於欣賞。梅湘不能忍受的，是演奏者對譜上指示不理會、讀譜不仔細，又沒有提出任何觀點。其實不要覺得他的作品指示多，看看拉威爾，甚至德布西，他們也都寫了很詳盡的指示，但鋼琴家奏來都不一樣，音樂表現仍有很大的自由。即使是蘿麗歐彈梅湘，有時也會表現出相當大的自由詮釋，但她並不會違背樂曲的精神。

焦：您在EMI錄下數張精彩的德布西錄音，後來更在Denon錄了德布西鋼琴獨奏作品全集，最近又為Lyrinx三度錄下全本《前奏曲》。可否談談您演奏德布西的心得？

貝：EMI錄音已是很久遠的事了，而我其實不滿意Denon這套全集，最近Lyrinx的新錄音我也不滿意——應該說，我沒有滿意過我的任何錄音。錄音捕捉的僅是某一時地的演出，但我的感覺與想法隨時在變。不過整體而言，我現在對樂曲了解更深，累積更多演奏經驗，更

能把對德布西的智識性分析內化成自己的情感與音樂表現。我的演奏更自然，詮釋更彈性，也能說更多的話。我對色彩和踏瓣的掌握也更進步了。德布西不喜歡鋼琴家用太多踏瓣，但他不喜歡的是無意義的使用，用得一片朦朧，如同所謂「印象派音樂」給人的印象——德布西也討厭自己的作品被稱爲「印象派」。清晰仍是法國鋼琴演奏的特質，踏瓣該用來塑造色彩，而非模糊音樂。如果我們看他的手稿，也會發現抄譜乾淨、筆跡清晰，一點都不像是會用大量踏瓣讓音樂陷入迷霧的人。他的音樂有那麼豐富的層次，需要細心且長期感受，我會永遠研究。

焦：德布西留下一些自己樂曲的紙捲鋼琴演奏，而您的 Denon 版全集在這些作品中也參考了他的詮釋，特別是〈沉默的教堂〉（第7到13小節處速度變快一倍）。可否談談您的想法？爲何最早爲 EMI 錄音時您並未採用？

貝：那是因爲我以前不知道有這些錄音！感謝有這些紀錄，我們終於知道德布西在想什麼，否則包括我在內，很多人對這段都很困惑，不知道該怎麼彈。德布西的記譜並不完美，會犯錯也有疏漏，像是忘記註明拍號改變，音符符尾沒算好，節奏音型寫錯之類。我覺得樂譜也該註記德布西的實際演奏方式；我受日本出版社之邀編校德布西作品，就把這些都寫進去。

焦：在何等程度上您會相信紙捲鋼琴記錄的演奏？

貝：你當然不能相信它呈現的觸鍵質感和音量細節。比方說許多音聽起來會完全平均，這根本不可能。我操作過它的機械裝置，發現速度也不能信任，只有節奏可以：一首曲子可以調整得快些或慢些，但音與音之間的長度比例仍維持相同。因此我能知道德布西在〈沉默的教堂〉那段快了一倍，卻不能完全信賴他就是以這個速度演奏。

焦：您怎麼看德布西留下的有聲演奏呢？

貝：我好一段時間沒聽了。就我的印象，他是很好的鋼琴家。雖然不是拉赫曼尼諾夫或普羅高菲夫這等級的超技大師，但他知道他要什麼聲音與感覺，在不那麼複雜的曲子裡可以有絕佳表現。就像我剛剛說的，法國音樂最重視聲音，有時音色就是音樂，德布西是這方面的高手。他的想像力無邊無際，即使留下的錄音很有限，我們還是能感受到這點。

焦：德布西《映像》第一冊用兩行譜表，第二冊用三行譜表，他的兩冊《前奏曲》也是如此，而這其中都有寫給三行的其實更適合寫成兩行，反之亦然，可見是刻意而為。這是德布西暗示第一冊更鋼琴化，第二冊更像管弦樂嗎？

貝：或許如此，至少像《映像》第一冊的〈動〉就是很鋼琴化的作品，但其他兩首也可以很管弦樂化。唯一可以確定的，是德布西用三行譜表寫的作品，都非常管弦樂化，也有極為清晰的表達，告訴你各種聲音、色彩、力度的分布。像〈穿葉鐘聲〉（Cloches à travers les feuilles），記譜方式明確告訴你各聲部的層次與方向，以及作曲家想強調什麼，根本不可能弄錯。我想這為後世建立了新模範。

焦：德布西作品中常出現五聲音階，有些曲子的意境也很東方。至少對我而言，〈月落荒寺〉（Et la lune descend sur le temple qui fut）就是很東方、甚至中國情韻的曲子。我很好奇若有東方背景的學生，把此曲以接近東方傳統音樂的風格來詮釋，您會怎麼看？

貝：德布西那時受到東方藝術影響，包括日本繪畫、印尼甘美朗音樂等等。他相當喜愛亞洲，但也用了來自希臘音樂的元素，抒發思古幽情。無論東方或希臘，這都是當時風尚，受其影響的不只德布西，而是那整個世代，包括拉威爾。〈月落荒寺〉在我看來其實是希臘神

廟。曲中那些垂直的大和弦就像廊柱，五聲音階旋律則如月光，也可能是希臘的民俗歌謠，總之是非常視覺、具象的寫作。但無論它是什麼，演奏者有何想像，都不能扭曲譜上的指示。德布西給予詮釋者相當的自由，但不是無限的自由。你不該作出和他要求相反的表現，也該遵守譜上客觀的節奏型態與力度指示：如果譜上寫了弱（p）和極弱（pp），後者就該彈得比前者小聲，不能倒過來。也不能爲了把五聲音階旋律彈得像東方曲調，就更改節奏。這有點像蕭邦，你必須在一個限度內表現，不能過分，卽使德布西的彈性速度比蕭邦更自由。

焦：整體而言，您怎麼看德布西作品的標題？特別是《前奏曲》，雖然他刻意在曲末才寫下以括號標示的曲名，可是一旦我們看了標題，又怎會往其他方向去想？

貝：我同意你的看法，這的確是個悖論，但我想德布西還是給了不同想像的可能性。比方說第一冊第二曲 Voiles，這在法文可以是「帆」或「紗」。根據資料德布西兩者都認可，還提到芙樂（Loie Fuller，1862-1928）的紗舞。他讓音樂自己說話，標題則像是守門員——如果你的想像實在和他的標題完全相反，那可能要再思考一下了！有時沒聽到還真難以相信，有些人的品味可以差到什麼程度，能把德布西彈成什麼恐怖的樣子！那時演奏的大宗仍是業餘演奏者，德布西多少還是要給予指引。事實上就算是職業演奏家，他也不見得信任，維涅斯（Ricardo Viñes，1875-1943）就是典型的例子。

焦：從其錄音，我能理解維涅斯爲何要把〈格拉那達之夜〉（La soirée dans Grenade）彈得那麼快，因爲那時唱片一面只能錄4分鐘。但他完全可用正常速度彈〈金魚〉（Poissons d'or），卻以不可思議的急速演奏（3分15秒彈完），這我就無法理解了。

貝：是啊，眞是太快了，聽者根本沒辦法從中感受到什麼。作曲家樂譜指示會愈來愈精細，不是沒有道理。

焦：您怎麼看德布西《練習曲》所呈現的音樂世界？您第二次錄音比第一次要更有感情。

貝：因為那的確是充滿感情的作品，和它相處愈久就愈了解這點。這裡面有對一次大戰世局的擔心，也有對自己生命的憂慮，你不時聽到號角聲，死亡又彷彿在角落看著。這些曲子裡發生太多事，還有令人驚異的對比 —— 某些練習曲的中段，和前後是完全不同的天地。德布西在相當短的時間內寫出這部作品，表示他的心靈仍然活躍，而且顯然成竹在胸後方下筆而出，用最抽象的方式說最豐富、最具情感的話。這真的也像蕭邦，至少蕭邦的《練習曲》也都是情感豐富的創作，也常見驚奇的曲境轉變。

焦：您也彈很多拉威爾嗎？

貝：我彈他的兩首鋼琴協奏曲和一些獨奏曲。我以前常彈，現在彈得少了。德布西和拉威爾之間，我比較喜歡前者。人的喜好總是在改變。以前我非常喜愛普羅柯菲夫，現在也沒那麼常彈了。

焦：您如何看梅湘之後的作曲家和他們的作品，例如布列茲和李蓋提？為何優秀的經典之作愈來愈少？

貝：布列茲和李蓋提是極好的作曲家，寫出非常有趣而有意義的作品，但音樂的大環境和時代已經改變了。經過那麼多作曲家和時代風格，所有表現可能幾乎都已窮盡，能發揮、創新的空間愈來愈少。但如果為了創新而創新，作品也難以成為真正的傑作。另一方面，整個時代在墮落。以前作曲家所享有的人文環境，對藝術、音樂、人性的感受與尊重都在瓦解。在人們普遍缺乏人文精神與藝術感受的時代，作曲家又怎能寫出好作品？音樂環境與市場也在萎縮，表演活動愈來愈少，現代作曲家寫的作品要如何和以往經典競爭？更糟糕的是人們對作曲家沒有期待，當代作品往往只在學院中欣賞，許多作曲家甚至

也只譜曲給學院中人，自我封閉。如此種種都造成音樂創作危機。我們有布列茲、李蓋提、杜提耶、貝里歐、史托克豪森等人創作出偉大作品，但他們的音樂都自成世界，看不到傳承的人。對作曲家，事實上對所有人，現在都是很不好的時代。不過我沒有放棄希望，仍然關注當代音樂創作，也讓我們繼續關注下去吧。

焦：您曾受右手肌張力不全症之苦多年，可否談談您克服身體問題的過程與心得？

貝：這之間有很多故事可講，我只能簡短地說這是延續7年的問題。這不只會發生在鋼琴家身上，也可能發生於任何一個人。這7年的心路歷程相當艱苦。一開始是身體問題，之後便混入心理問題，兩者最後結合在一起，讓人無所適從。你不能確定這是練習太多，還是缺乏練習所致。症狀出現後，究竟該怎麼做？繼續練習，還是不練？那一種會惡化病況？就算確定該休息，鋼琴家不練習也會焦慮——經過長期不練習，就算症狀消失，還能回到以前的水準嗎？種種想法讓我每一步都走得非常緊張，心理會影響生理，最終也影響到復原進度。我後來發現很多人都有這個問題，故事都不一樣，也只能自己去面對；醫生可以幫助，但唯一能解決問題的還是自己。

焦：您最後是如何解決？

貝：我先是停止演奏幾年，然後靜下心思考。剛開始很不好受，本來還是正在高峰的鋼琴家，突然不能彈了，內心起伏很大。停止演奏的那幾年，我一直想東想西，太多問題讓我變得焦慮。後來我體會到，無論結果如何，我都能夠從這經驗中成長，都有所收穫，而非只是損失。了解到這一點，我停止患得患失，冷靜和醫生合作。心情輕鬆，身體自然也會協調，最後也解決問題。這是自我檢視的機會。我學到很多，也因此進步。

焦：您有無特別欣賞的鋼琴家？

貝：我一直非常尊敬並仰慕波里尼，他可說是二十世紀後半鋼琴界的指標人物，以技巧、能力、學識和曲目開創了新格局，絕對是偉大鋼琴家。阿格麗希也是，她的靈感、音樂性與超技，在在令人讚嘆。魯普是偉大的音樂家和鋼琴家，齊瑪曼也是非凡人物。巴倫波因的音樂我非常欣賞，柯奇許曲目寬廣令人佩服，技巧也相當可觀……有太多太多鋼琴家都是我極為欣賞的對象，更不用說過往的諸多大師。

焦：您自1993年起回到母校巴黎高等音樂院擔任教職，可否談談您的教學？

貝：我站在幫忙學生的立場，盡可能協助他們面對並解決音樂、技巧以及人生問題。透過我的經驗，告訴他們真正有用的知識。我希望他們能在音樂之路上走得更輕鬆，不必重蹈覆轍。我帶他們去聽音樂會、去博物館，讓他們接觸更多元、更豐富的藝術。然而，我沒有很多學生。我教學很大一部分，其實是在勸退，要他們不要彈鋼琴。

焦：為什麼呢？是天分不夠嗎？

貝：對天分不夠的學生，我會誠實相告，讓他們自己作決定，或幫助他們放棄。但真正棘手的問題通常不是天分不夠，而是熱忱不夠。巴黎高等鋼琴入學年齡上限是18歲，考進來的學生都很年輕，但許多根本對音樂沒有熱情，甚至也沒有興趣。他們只是從小學琴，彈得不錯，不知道還可以學什麼，就繼續學。對這種學生，我總是勸他們早點轉行。人生還很長，他們還有時間可以學其他科目，不要再自欺欺人，耽誤自己的人生。

焦：那麼對那些天分不夠，對音樂卻有無比熱忱的人呢？

貝：那一點問題都沒有。演奏家並不是學琴者未來的唯一職業。音樂世界有太多事可做。只要對音樂有熱情、有足夠的愛，他們一定會找到出路。

海瑟

JEAN-FRANÇOIS HEISSER

Photo credit: Marc Deneyer

1950年11月7日生於里昂附近的Saint-Etienne，海瑟在家鄉學習音樂，後進入巴黎高等音樂院跟隨培列姆特學習，並以六項一等獎畢業，成績斐然。他曾獲西班牙Jaèn國際比賽冠軍和西班牙作品詮釋特別獎，並在葡萄牙達摩塔大賽（Vienna da Motta International Piano Competition）中獲獎。海瑟演奏曲目非常寬廣，在二十世紀當代曲目上尤有心得，亦爲罕見的西班牙音樂權威，1996年11月曾於兩晚內連開4場獨奏會，演奏所有重要的西班牙鋼琴作品。海瑟自1991年起任教於巴黎高等音樂院，並爲拉威爾國際學院（International Academy Maurice Ravel）院長。

關鍵字 —— 培列姆特、法國傳統演奏風格、法國音樂精神、圓滑奏、杜卡、西班牙音樂、《伊貝利亞》、《哥雅畫境》、法雅、聖桑

焦元溥（以下簡稱「焦」）： 請談談您的早期學習。

海瑟（以下簡稱「海」）： 我出生在一個具有法國及德國血統的家庭，住在里昂附近的Saint-Etienne。和其他音樂家比較不同的，可能是我相當晚才決定以音樂爲職業，大概到15、16歲才決定試著成爲專業音樂家，之前只是業餘的學習。作了這個決定後，我開始努力練琴，有時間則到巴黎跟隨培列姆特上課。高中畢業後我考上巴黎高等音樂院，也成爲培列姆特在音樂院中的學生。

焦： 我記得巴黎高等鋼琴學生的入學上限是18歲。

海： 是的，我很幸運在18但未滿19歲時考上。也因此我到學校後，面對的幾乎都是比我小的學生，更讓我知道要加倍努力。我的理論基礎不夠，除了鋼琴，也得上和聲、伴奏、視奏等等。經過年復一年的學

習,我也漸漸能掌握這些科目。

焦:您真是太客氣了!您最後可是以六項一等獎畢業,科目包括鋼琴、室內樂、伴奏、對位、和聲、賦格,成績極為優異,也奠下您今日從事指揮的基礎。

海:當然,指揮要對音樂有全面性的理解,但我的指揮與對音樂的認識也得益於我在樂團工作的經驗。我在音樂院畢業後曾考入法國廣播交響樂團擔任鋼琴手。藉此機會,我得以觀察許多指揮排練,也從各客席獨奏家與歌手處學到他們詮釋音樂的方法。這是一段非常好的學習時光。

焦:可否請您多談談培列姆特這位大師?他如何教導您?

海:培列姆特是難以置信的音樂家,非常好的人。他年輕時曾向拉威爾、德布西、杜卡、佛瑞等作曲家請益,詢問其作品的詮釋法,於是成為不可多得的活字典,是我們和過去世代的連繫。他繼承了輝煌的傳統,又睿智出群,了解過去也能創新。他對樂曲極為熟稔,任何織體脈絡都清楚分明,但不會強加意見給學生,反而能欣賞不同觀點。培列姆特說話很直接,看到問題毫不留情,但能以輕鬆的幽默來呈現批評,不會故意傷人。他非常忠於作曲家和樂譜,也教導學生要誠實面對音樂,誠實演奏。我想這種對音樂負責,對自己誠實的態度,是他最要求學生之處。

焦:培列姆特如何指導學生的技巧?

海:他當然要求學生建立堅固的基礎,但技巧從來不是他的教學重心;技巧只是實現音樂的工具。他能教相當全面的技巧,所教的也都很實用。他指導的方式是當下指正學生的缺點,像手腕要更放鬆,或手指動作要改變之類,也會給學生不同指法。他的教法非常自然,不

是德國式的技巧分析。然而,我想培列姆特最驚人之處還是在踏瓣與音色。他的踏瓣層次真是妙不可言,每每為學生帶來半踏瓣的微妙與弱音踏瓣的魔法,實在讓人佩服與懷念。

焦:培列姆特教學有無特定的曲目?您跟他學了什麼作品?

海:培列姆特的曲目非常廣,不限於法國。除了蕭邦和德布西,我也跟他學過貝多芬、舒伯特、布拉姆斯兩首協奏曲等等德奧派作品。他家是來自波蘭的猶太人,就從波蘭到法國的背景而言,我覺得這和蕭邦非常相像,也解釋為何他那麼深愛蕭邦,詮釋蕭邦又如此深刻。他總能輕易表現出蕭邦的波蘭風,傳神展現蕭邦的氣質,對樂曲的了解更鞭辟入裡。我自音樂院畢業後,曾到倫敦找許納伯的學生,著名的鋼琴老師庫修女士(Maria Curcio, 1918-2009)學習,但我還是跟培列姆特學得最多。

焦:培列姆特當時在法國地位如何?

海:他很專心教學,演出因此減少,以致我跟他學習時,他已被大眾遺忘。他從音樂院退休後才又恢復演奏,而那時他已經70歲了。所幸他在晚年留下不少錄音,記錄他的演奏與智慧,特別是那迷人的音色與聲響。

焦:就鋼琴技巧和學派而言,您怎麼看培列姆特以及他之前的流派?您對於傳統法國學派只用手指的技巧又有何看法?

海:所謂的法國傳統,我想你是指瑪格麗特・隆的彈法。那一派基本上是延續十九世紀的法國演奏風格,自大鍵琴演奏演化而來的鋼琴彈法。然而這種奏法並不能完全代表法國,培列姆特的師承也和這一派不同。他曾經跟隨普蘭泰(Francis Planté, 1839-1934)、莫茲柯夫斯基、柯爾托等人學習。這些人的演奏都不屬於隆的彈法,但他們也都

是法國鋼琴學派的成員，還是非常重要的成員。我必須說，隆的彈法並非法國傳統中最傑出的一派。

焦：然而若論及「傳統法國式樣演奏」，隆的彈法仍然最具代表性。

海：你說的沒錯，但我只能說這是時代風潮與流行，是歷史現象。我想這一派之所以風行，是因為聖桑。聖桑的琴藝與其作品所呈現的華麗明亮，完全是這種奏法的表現，而法國到二十世紀前半都還十分流行如此奏法。但這樣專注於手指的奏法，限制實在太大，連蕭邦都不見得能表現好。我希望世人知道，所謂的法國傳統演奏風格也包括富蘭索瓦和柯爾托，不只是瑪格麗特‧隆和姐蕾而已。

焦：一如培列姆特擅長各家曲目，您也演奏德法兩派作品，更深入鑽研西班牙音樂。在研究過如此多的作品後，您如何建議演奏者掌握法國音樂的精神，特別是對不在法國文化中長大的音樂家？

海：法國音樂有其「純粹」和「自由」的特質，如果能夠掌握到這兩點，就能傑出詮釋法國音樂。至於了解「純粹」和「自由」的方式，我覺得最好的方式便是研究作品的圓滑奏（legato）。不同作曲家會用不同的圓滑奏，這顯示出音樂的性格。貝多芬的圓滑奏就和德布西不同，鋼琴家只要用心一定能夠體會。此外，廣泛學習作品也很重要。只彈一兩首德布西絕不可能了解他，也不可能了解法國風格。演奏者如果能多彈法國作品，並且認真研究，一定能夠得到自己的心得。

焦：然而法國音樂的變化性也很大，像您錄製的杜卡就是如此。他的鋼琴作品常有神祕的樂思，風格讓人想到華格納，甚至史克里亞賓！

海：這張錄音是委託之作。當時有位製作人邀請我在義大利於一場音樂會中演奏完杜卡所有鋼琴作品，而我決定接下這個挑戰。他的作品非常困難，我得以非常快的速度學習，逐漸掌握樂曲的詮釋與技巧。

培列姆特非常高興我能演奏杜卡,因為他在音樂院考獎時,就演奏了杜卡的《變奏、插曲與終曲》(*Variations, Interlude et Finale*),因此他把我的演奏視為一個很好的紀念。然而就像你所說,杜卡的鋼琴作品並不非常法國,反而讓我覺得是德國傳統的產物,和聲與結構都有德國音樂的影響,龐大的《降E小調鋼琴奏鳴曲》尤其如此。杜卡的作品讓我看到另一個世界,給我很大的啟發,這也是我這幾年來專注於二十世紀前二十年作品的原因。這是世紀末和一次大戰的時代,藝術觀點變化快速,各種觀點之間差異也相當巨大。法國同時有印象派和杜卡等人的創作,西班牙音樂蓬勃發展,德奧那裡也變化劇烈。我也演奏許多貝爾格的作品,包括《鋼琴奏鳴曲》和《室內協奏曲》(*Kammerkonzert für Klavier und Geige mit 13 Bläsern*),同樣是這個時代下的產物。總之這是非常迷人的時代,我希望能盡可能深入而全方面的探索。

焦:您大概是西班牙以外,歐洲唯一演奏並錄製所有重要西班牙鋼琴作品的鋼琴家。可否請您談談接觸西班牙音樂的過程?

海:我第一次接觸,是在進巴黎高等音樂院兩年後,開始演奏阿爾班尼士的《伊貝利亞》。這實在非常困難,但我愈鑽研愈生出興趣來,後來也開始研究葛拉納多斯的《哥雅畫境》。就這樣一步一步研究,我累積愈來愈多的西班牙作品。我開始接觸西班牙音樂的時候聽許多演奏,包括拉蘿佳的著名錄音,但沒有人教我如何演奏。當我開始演奏西班牙音樂,我把握機會彈給許多著名西班牙音樂家聽,包括拉蘿佳和吉他大師賽哥維亞(Andrés Segovia, 1893-1987),聽取他們的意見和指導。我倒是曾跟一位來自巴塞隆納的鋼琴家莎琶特學過西班牙曲目,她是拉蘿佳的好朋友,非常有才華,在佛萊堡音樂院教書。只可惜她始終未能開展很好的事業,最後更因飛機墜毀而過世。

焦:法國和西班牙不僅地理位置接近,音樂也互相影響。拉威爾和德布西都有以西班牙風格寫作的作品,西班牙眾多音樂家也到巴黎學

習。就音樂表現上，法國鋼琴家演奏的西班牙音樂是否和西班牙鋼琴家演奏的西班牙音樂不同？

海：其實你的問題也就是我的答案。如果音樂家看得夠仔細，就能發現法國和西班牙作曲家與音樂家的關係。拉威爾的母親來自巴斯克，這或可解釋他爲何能如此了解巴斯克的節奏，但德布西從未去過西班牙，卻也能寫出極富西班牙音樂精神的作品。如果德布西沒有認識許多西班牙音樂家，他的西班牙風作品一定會有所不同。同理，如果阿爾班尼士沒有認識那麼多法國音樂家，我相信他的《伊貝利亞》也會是另一番面貌。我認爲法雅是真正了解並分析西班牙各地樂風的第一人，但他也受德布西影響甚大，管弦樂法更深得德布西的技巧而加以發揮。總而言之，西班牙和法國兩地的音樂家本來就互相影響，鋼琴家如果能夠知道其中的歷史脈絡，就能知所詮釋，也不會害怕在西班牙作曲家的作品中彈出法國影響。

焦：《伊貝利亞》和《哥雅畫境》不但是西班牙鋼琴音樂的經典，也屬於鋼琴文獻中最難演奏的作品。對於有志挑戰這兩部巨作的鋼琴家，您會如何建議？

海：研究錄音是一個很好的方法，我自己也從研究錄音開始，但必須注意錄音所帶來的危險。許納伯的貝多芬非常精闢而權威，但那是非常個人化的演奏；拉蘿佳演奏西班牙音樂成就斐然，但那也是非常個人化的演奏。她把她的個性和音樂結合得極好，所以極具說服力，但我們還是不能忘記她的個人特質，不能一味模仿她。研究文獻也非常重要。法國作曲家歐漢納（Maurice Ohana, 1913-1992）就告訴我，阿爾班尼士不希望自己的作品被演奏得太快。以前沒有太多人演奏《伊貝利亞》，因爲音樂和技巧都難；現在卻反其道而行，大家知道《伊貝利亞》技巧難，所以許多人開始演奏，卻他們往往不去思考音樂，只是表現技巧，把它當成炫技曲。這實在讓人失望。無論演奏誰的作品，演奏者最重要的責任是傳達音樂的訊息，表現作曲家譜出的情感

與思想,而非炫耀自己的技巧能力。

焦:然而面對這樣困難的作品,演奏者該如何下手?

海:我想可以先從「速度」和「自由」兩方面推敲。究竟正確的速度
為何?究竟音樂可以允許什麼程度的自由?接下來,便可以思索這兩
部作品的彈性速度。彈性速度不只是品味,更是建築在結構與句法之
上的音樂個性。不同時代、不同作曲家的作品,要求不同的彈性速
度。一旦能掌握到正確的彈性速度,也就等於掌握到音樂的內在邏
輯,《伊貝利亞》和《哥雅畫境》也就不再困難了。

焦:西班牙音樂是否有其獨特的聲響和色彩?

海:當然有,但我覺得和法國音樂非常相似,西班牙的鋼琴演奏學派
也和法國相似。維涅斯就是西班牙人,但他既成為法國鋼琴學派的一
員,也就深深影響了這個學派。其實,如果我們用「拉丁語系音樂」
的角度來看,西班牙和法國在聲響和色彩處理上確實相近,都有獨特
的明亮感。

焦:西班牙鋼琴作品在鋼琴文獻中占有怎樣的位置?它是創新的嘗
試,還是傳統的延伸?

海:西班牙作品當然很多屬於傳統,但《伊貝利亞》是最具原創性與
革命性的作品之一。就鍵盤作品而言,在巴赫之後,古典時期最具代
表性的形式是奏鳴曲,以海頓和貝多芬的作品為佼佼者。浪漫時期我
認為以幻想曲最具代表性,蕭邦和舒曼的《幻想曲》,以及李斯特那
首極具幻想曲風格的《B 小調奏鳴曲》,都是最重要的作品。浪漫派之
後,德布西開啓了新的時代,再之後則有巴爾托克和史特拉汶斯基的
創新嘗試。就創新而言,我覺得能與這兩人作品比美的,就是《伊貝
利亞》和法雅的作品。阿爾班尼士真是鋼琴大師,把刁鑽技巧和奇特

音樂融合為一。法雅的創意也相當驚人,作品都具有高度原創性。他技巧嚴謹,音樂章法明確,更創造出新的形式。我想在形式的創意與高超的寫作技巧,是法雅最突出之處。西班牙音樂絕對應該受到更多重視。

焦:您如何比較阿爾班尼士和葛拉納多斯的鋼琴作品,特別是《伊貝利亞》和《哥雅畫境》?

海:葛拉納多斯的音樂非常私人,非常內心,像是祕密一般。這是比較屬於舊式傳統的音樂。我在音樂院就讀時,大家都說他像是二流的蕭邦。就葛拉納多斯那種祕密的情感而言,他的音樂其實更像佛瑞,不是在大庭廣眾下演奏的作品。然而《哥雅畫境》絕對是經典之作,技巧和內涵都經過高度錘鍊,是他最好的作品。阿爾班尼士的音樂就比較氣派。不像《哥雅畫境》適合在小房間彈給朋友聽,《伊貝利亞》完全是為大音樂廳而寫的音樂會作品,氣魄和格局都相當恢宏。然而,我近年來愈來愈喜歡彈《哥雅畫境》,愈來愈為其中的情感著迷。我曾經與拉蘿佳討論過這兩部作品,我相信如果你要她從這兩部選擇一部,她也會選《哥雅畫境》。其實就鋼琴技巧的角度而言,《伊貝利亞》並不那麼合手,反而是《哥雅畫境》真正掌握到手指的運作。因此,若要為它們作概括性的成就描述,《哥雅畫境》的成就在於鋼琴技法的掌握,《伊貝利亞》的貢獻則是聲響、力度與織體的革新,其複雜綿密甚至直達梅湘與史托克豪森的作品。不過,就結構和形式而言,《伊貝利亞》倒是存在許多問題,是難以忽略的缺點。

焦:那些藝術家曾影響您?您有沒有特別欣賞的鋼琴家?

海:我欣賞很多鋼琴家,包括李希特、阿勞、肯普夫等等。不過影響我最多的,我覺得還是作曲家。我們往往可在同一個時代看到完全不一樣的人物,這讓我很著迷。像德布西和聖桑就同處於一個時代,都是極天才的人物,但他們的音樂與美學觀卻完全不同。聖桑是既古典

又浪漫的作曲家,驚人的多才多藝,世人卻常忽略他的成就。我最近花了很多心神研究聖桑,打算寫作一本關於他的書。

焦:您的曲目相當廣泛,興趣也很多元,您如何拓展或決定曲目?

海:我從來不為自己設限。我覺得演奏家要樂於演奏。如果能夠喜愛自己的演奏,那麼自然會挑戰愈來愈多的作品,也不會排斥不熟或不親近的領域。這也是我樂於接受演奏邀約的原因。如果不是邀約,我大概到現在都不會演奏杜卡。事實上他的作品並不親近我,但經由學習和研究,我也得到很多寶貴的心得。我接下要研究並錄製韋伯(Carl Maria von Weber, 1786-1826)的四首鋼琴奏鳴曲,這也是非常有趣的計畫。

焦:您如何看現在的時代與音樂環境?

海:這是非常奇特的時代。聽音樂會的人還算多,但年輕聽眾愈來愈少,唱片工業也大幅崩毀。新一代對文化愈來愈無知,愈來愈少人熟悉貝多芬的作品。音樂界也愈來愈市儈,完全以媒體宣傳或市場來衡量音樂家是否成功,真正有鑑賞力、有品味辨別好壞的人,卻愈來愈少。這實在讓人痛心。我不知道未來會如何發展,只能要求自己每一步走得踏實,誠實面對自己與音樂。

羅傑 1951-

PASCAL ROGÉ

Photo credit: Tshi

1951年4月6日出生於巴黎，羅傑自幼由母親啓蒙學習鋼琴，9歲進巴黎高等音樂院師事迪卡芙，並獲美國鋼琴家卡欽的指導。他天賦極高又成名甚早，17歲即和Decca唱片公司簽約並合作錄音，20歲更得到隆－提博大賽冠軍。他錄音等身，包括絕大多數的法國鋼琴作品，亦多爲唱片大獎得主。近年來羅傑更完全專注於法國音樂，致力成爲「法國音樂大使」。他技巧精湛、風格優雅，演奏足跡遍及世界各地。除了輝煌的獨奏事業，他在室內樂與聲樂伴奏上也頗有成就，是法國最具代表性的鋼琴家之一。

關鍵字 ── 迪卡芙、瑪格麗特‧隆、卡欽、法國文化與音樂、音色與技巧、富蘭索瓦、音樂母語、法國鋼琴學派、顧爾德、蕭邦、Decca《費朵拉》錄音、《庫普蘭之墓》之〈觸技曲〉、布蘭潔、德布西（作品、詮釋）

焦元溥（以下簡稱「焦」）：我知道您在充滿音樂的家庭中成長，可否談談您的童年與音樂學習？

羅傑（以下簡稱「羅」）：眞是如此！我的祖父演奏小提琴，祖母演奏鋼琴，我的母親則是管風琴家與鋼琴老師，家中永遠都是音樂。音樂對我而言，是最自然也不過的事。在這種環境下，鋼琴是我第一個找到的樂器，我也就很自然的開始「玩」起鋼琴來了。家母見到我對這個大玩具很感興趣，便教我如何演奏，而我也眞是熱愛演奏。小時候媽媽的學生來家裡上課前，她都得先把鋼琴鎖起來，否則我一定又霸住不放，還會不時「指導」其他學生，說他們都彈錯了……。所以，我可以說從有記憶至今，我永遠都在演奏，從來沒有中斷或停止過。音樂幾乎是我童年生活的全部。

焦：您既然喜愛音樂，在音樂中成長一定相當愉快。

羅：我記得當我第一次到學校，看到其他同學的生活，我是多麼驚訝——原來這世界上還有音樂以外的事呀！原來有人不是音樂家！事實上，家母還下了一個很大的賭注。她覺得我很有天分，應該專注於鋼琴，成為演奏家。既然如此，就不用浪費時間在其他「無用」的事情上。因此我後來沒上過正規學校，都是由家母請教師在家自學。今日看來，這大概是難以想像的做法了。

焦：的確是很高風險的做法，不過您似乎很早就進了巴黎高等音樂院。

羅：我9歲就考進，成為迪卡芙的學生。在此之前我跟隨家母學琴，她是納特的學生，迪卡芙則是納特與瑪格麗特‧隆的學生，因此我很完整銜接上法國鋼琴學派的傳統。

焦：納特以廣泛曲目，特別是德國曲目聞名，他的演奏方式也不屬於傳統法派。迪卡芙的演奏技巧則多屬隆夫人那一派，專注於手指與手腕功夫的傳統。您在學習的過程中是否感到困擾？

羅：我覺得我得到很好的平衡。家母教給我納特的曲目與觀念，迪卡芙則強化我對法國音樂的認識。她還時常帶我去見隆夫人，讓她和我討論法國音樂的詮釋與演奏。對一個小男孩而言，能親自遇到一位如此熟識德布西、拉威爾和佛瑞的前輩，聽她談他們的音樂與故事，實在是極為美妙的經驗，給我美麗的幻想與憧憬。就演奏技術而言，我不認為隆夫人是非常卓越的鋼琴家，但她確實是了不起的教育家。她具有極好的耳力和音樂直覺，能提出十分有用的建議。即使我當時年紀非常小，仍然清楚記得那些和她討論的日子。

焦：另一位在音樂上影響您的則是美國鋼琴家卡欽。

羅：我14歲時遇到卡欽，跟他私下學習4年。他為我開啟了音樂和音樂以外的門戶。如果不是這段機緣，我不會成為現在的我。當時我並

不了解他所給予我的一切是多麼重要，現在我對他則是無盡的感恩。

焦：卡欽怎樣影響您的音樂與人生？

羅：現在多數人認爲他是布拉姆斯專家，但他的巴爾托克、普羅柯菲夫、拉赫曼尼諾夫等等都十分傑出，曲目之廣幾乎無所不包。他不僅能說五、六種語言，藝術修養更是精深，從西方文學到亞洲藝術都有深刻理解。卡欽常帶我去博物館與美術館，教我認識全面的藝術。他要我多讀書，也給我書，也要我多學習語言，讓我知道音樂不只是演奏，人生也不是只有音樂。在音樂院，我的同學多半沉迷於鋼琴演奏與練習，這也就是一切。卡欽讓我走出這層執迷，讓我看到眞正的藝術與人生。我還記得他對我說：「你的技術『太多』了。」對14歲的我而言，那時眞不了解他的意思——我難道不該追求更厲害、更驚人的技巧嗎？他怎麼反而說我的技術「太多」了？但後來我就了解，他是要我不要只專注在技巧，因爲技巧不過是實現音樂的工具。他讓我不至於成爲鋼琴匠，而能成爲音樂家，成爲活在世間的「人」。音樂不是只有技巧，鋼琴演奏藝術也不是只有快速和大聲。他帶領我去思考句法、音響、音色、結構與情感，眞正讓我從「演奏鋼琴」提升至「詮釋音樂」。畢竟，練到最後，所有檯面上的鋼琴家都有一定的技巧。眞正能分出差別的，還是每個人的個性與藝術。

焦：這眞是一生受用不盡的功課！我想卡欽也一定很高興能遇見您。

羅：我們之間的確互有影響。卡欽曲目中較爲欠缺的一環就是法國音樂，他又想拓展對法國曲目的了解。像他那時練了拉威爾的《左手鋼琴協奏曲》，居然問可不可以彈給我聽，要我給些意見。我那時當然覺得不可思議，但現在回想，這正是他的好學與廣博涉獵，讓我們互相啓發。他開啓我對布拉姆斯與貝多芬等德奧曲目的思考，我提供我對德布西與拉威爾等法國音樂的想像。

焦：讓我們回到您法國的一面。您怎樣看待迪卡芙的教學與法國音樂傳統？

羅：迪卡芙對法國音樂有非常深入的了解，擁有獨到知識並通曉演奏的竅門。這非常重要 —— 我不認為法國音樂、法國風格或法式音響，是可以被「教」的。很多人問我要如何演奏法國音樂，或什麼是法國音樂，我都說這無法回答。要了解法國音樂，你必須了解整個法國文化，了解文學、詩歌、繪畫、美術，甚至食物與品酒……

焦：您覺得您的學生能理解嗎？

羅：當然，只要他們能離開鍵盤！其實以鋼琴作品而言，除了像《夜之加斯巴》等少數例外，絕大多數的法國曲目在技巧上並不困難。真正的難處，在於如何找到適切的色彩與感受以表現特定氣氛，宛如捕捉空氣中稍縱即逝的香氣。法國音樂訴諸感覺、情感與氣氛，很難用語言解釋，必須去體會。一旦能體會這些微妙的感覺，接下來才是分析技巧與踏瓣，追求達到如此效果的方法。如果不能感受到這些色彩，又如何能在鋼琴上創造豐富的音色？感受是最基本的事。迪卡芙在這點上是了不起的大師，知道何處是樂曲關鍵，知道哪個和弦是曲境變化的轉折。更重要的，是她並不直接告訴你該怎麼彈，而是要你在關鍵處「找些東西」。換句話說，這還是你自己的想像，但她幫助你找到正確要點，在關鍵處作和聲的不同處理。

焦：那麼您是如何找到自己的音色與技巧呢？迪卡芙的音色和技巧與卡欽不同，卡欽的音色又和您銀亮的華彩相反。

羅：卡欽的音色確實如你所說，屬於深沉偏暗的一路。他的演奏運用整個手臂、肩膀和身體的力道，教我如何「彈進」鍵盤，創造深沉而立體的音響。隆和迪卡芙則是傳統法式的輕盈技巧，施力僅止於手腕，手指在鍵盤上遊移，追求清晰和「似珍珠的」式樣，演奏幾乎都

是「非圓滑奏」。我希望能兼具兩家之長而避開兩者之失。我不喜歡隆夫人那派強調乾淨但音響乾澀的演奏，但也不希望自己的音樂太過深沉，演奏變得太德國化。我試圖結合兩者的優點，再發展出我自己的聲音。我一向對色彩著迷。不只是音樂的色彩，我熱愛繪畫、美術、大自然，各式各樣的色彩呈現與表現。我試圖在鋼琴上表現我所感受到的色彩，尋找適當觸鍵來創造我想要的音色。每架鋼琴都不同，我對音樂的感受也不會每次相同，這也讓我得以保持新穎觀點來表現音色。

焦：所以您的音色來自個性和美學觀。

羅：如何總合色彩與音響，適應不同的鋼琴和音樂廳，這些變數都會影響你的表現，但對色彩的感受仍是出於自己。這和我的成長與學習也有關。家母就非常注重色彩。我們家裡有架小管風琴，她也常帶我去教堂或音樂會聽管風琴演奏。管風琴的色彩和音響一如樂團，不同音栓的運用能塑造出妙不可言的色彩與音響。我從小在這種音樂中成長，對色彩發展出非常敏銳的感受。我12歲有次參加西班牙鋼琴家伊圖比（José Iturbi, 1895-1980）的大師班，課程結束後，他說：「既然我們還有些時間，帕斯卡，你就再彈首曲子給我們聽聽吧！彈什麼都好。」我那時並沒有另外準備曲目，就隨手彈一首德布西《前奏曲》。怎知我才剛開始彈，他馬上就阻止我：「拜託，彈些別的好嗎？誰法國音樂彈得過你呀！我可沒辦法教。」我想他那時就是認為我的音色和音樂處理已經非常法國，才半開玩笑這樣說。

焦：我可以想像您當初發展屬於自己獨到技巧的過程，但我好奇的是迪卡芙和隆夫人對您這樣「偏離傳統」的技巧沒有表示過意見嗎？

羅：她們都教詮釋，並沒有教導或改變我的技巧。我認識隆夫人時她已非常年老，她也不把我當成學生，而看作非常有才華的年輕演奏家。她總是有興趣去聽新一輩的演奏。我那時對她的演奏風格和技巧

也不感興趣,總是向她請教詮釋與作曲家本人的意見。此外,我想隆夫人也知道我已經有了很好的技巧,也就不花時間在這上面。我可以告訴你一個精彩的故事。迪卡芙說她當隆夫人助教的時候,某天隆夫人說她聽到一個9歲小男孩的演奏,覺得很有意思,決定再聽他彈一彈,也希望迪卡芙能給些意見。這個小男孩顯然沒有受過正規指導,看不出什麼學派訓練,根本是自學,手指既直又歪,姿勢很彆扭。然而,聽完他的德布西後,隆夫人給了些意見,就希望他能到她的班上去。迪卡芙非常驚訝,等男孩一走,她馬上問:「夫人,那個小男孩彈琴姿勢那麼奇怪,您怎麼一句話都不說呀!」隆夫人笑了笑說:「當你遇見這樣罕見的天才,千萬別去改變他!」你猜那個小男孩是誰?就是富蘭索瓦!

焦:這實在令我驚訝,我以為隆夫人的教學相當專制。

羅:她是專制,但也有智慧。對於一般的學生,她自然是嚴格要求她那派傳統演奏方式。但遇到像富蘭索瓦這樣的天才,即使彈法和所呈現的音響與她完全不同,她知道如何讓他發揮。我想,這就是隆夫人能夠成就她傳奇名聲的原因。

焦:那您遇到技巧問題時,又如何解決呢?

羅:我很幸運能從迪卡芙的助教,瑪露絲(Louise Clavius-Marius)女士那裡學到很多分析方法。她是列維的學生,雖然不是演奏家,我也從來沒有聽她彈過,但她可是技巧分析大師。她知道如何練習、如何運用肌肉、如何放鬆,對各種技巧皆瞭若指掌。我從沒遇過這樣的技巧分析天才。她說她相信我的音樂天分和詮釋,但希望我有堅強的基礎。她不管我想在牆上擺什麼畫,房子地基一定要扎實。不然即使我有畢卡索的名畫,但牆垮了,又有什麼用呢?每當我練習某一困難樂段卻不得要領,她總會說:「你有天分又很努力,這段會彈不好,一定有其他的原因。你要停止練習,靜下來思考問題——可能是指法,

可能是手指位置，也可能是力道運用。」每次我花了一週都練不好的
段落，經過她的分析，換種練法，5分鐘就學會了。直到今日，我還
是常常想起她的教導，隨時警醒，找出最佳演奏方式。當肌肉開始緊
張、無法有效放鬆，或百練不得結果，就該檢討練習方法了。我當年
很幸運有瑪露絲解決技巧問題，迪卡芙引領音樂情境，卡欽教導樂曲
結構。有這樣的夢幻組合，任何問題都可迎刃而解，也能全面學習。

焦：您從小就得以和大師討論音樂，而且是和親炙作曲家本人的鋼琴
家討論。然而，我聽您的錄音卻發現您不完全按照樂譜指示或傳統演
奏。可否請說說您的詮釋觀？

羅：這確實是一個問題。我熟知隆夫人對德布西、拉威爾和佛瑞的意
見，迪卡芙也會告訴我她與這些作曲家的交流。然而，這些音樂也是
我的一部分，我也的確有自己的想法。遇到衝突時，我會傾向表現自
己的想法。這樣聽起來有點自負，但我覺得我在法國音樂上不會「出
錯」，就像布倫德爾的舒伯特「不會錯」一樣。法國音樂就像我的母
語。人可以學習好多種語言，但無論其他語言說得多好，總會有不能
隨心所欲之處。像我上次演奏舒伯特《第二號鋼琴三重奏》，演出前
可是費盡心力鑽研該曲的風格與句法，思考每一樂句的控制與對答。
甚至我還把演出錄音帶回家分析，檢討自己的觀點與思考。對我而
言，舒伯特就是我必須學習的語言，母語卻不是如此。就「母語使用
者」的角度，我不認為作曲家只會希望一種固定式樣的演奏，不然我
們有一位鋼琴家的演奏或錄音就足夠了。詮釋者也該是創造者。我覺
得我能憑著我對音樂的了解和感受來詮釋，而非拘泥於特定的傳統。
像德布西的作品就充滿了自由的精神，他演奏自己的作品也不完全按
譜上的指示，就是一個很好的證明。我想作曲家之於其作品，就像父
母之於子女。父母親當然會希望孩子往特定方向發展，但子女也有極
大的潛力能表現自己的個性和想法。

焦：您在巴黎學習時，正是法國鋼琴學派面臨俄國學派衝擊最強烈的

時代。您怎樣看待這樣的變化？

羅：我們這一代的確有很大的不同。貝洛夫就展現出非常卓越的技巧，成功演奏極佳的普羅柯菲夫和梅湘。可是，你所說的「變化」並不吸引我。一方面，我對追求「快速、大聲」並不感到興趣。當年季弗拉到巴黎來的時候，幾乎所有學生都跑去聽了。很多人都被他前所未聞的快速李斯特震撼，覺得那真是了不起的超技，可是我卻一點都不動心。如果鋼琴演奏只是為了快而快，那和運動比賽無異。有些鋼琴家，像肯普夫，誰會「注意」他的技巧呢？他的音樂才是引人入勝的關鍵。當然，我知道自己能彈得多快多響，也知道自己的侷限，但這個身體上的侷限不見得完全是純然「身體的」，而是心理和身體的雙重限制。如果我對一部作品不夠熱衷，我沒辦法保持新穎的音色變化和詮釋思考，我也沒辦法彈出真正足以表現音樂的技巧，那還不如不彈。我年輕的時候什麼都彈，柴可夫斯基、拉赫曼尼諾夫、普羅柯菲夫、巴爾托克的鋼琴協奏曲全都在我的曲目中。我甚至可以說，在我所彈作品中，最難的就是拉赫曼尼諾夫第三號、巴爾托克第二號和普羅柯菲夫《第二號鋼琴協奏曲》。然而，現在我卻不想再去彈它們，因為它們對我而言沒有「詮釋上的挑戰」。如果說要證明自己的演奏能力，證明能掌握艱難技巧，那我已經證明了。到了人生這個階段，我應當專注在我喜愛的曲目，而不是為了彈而彈。拉三雖然精彩，但我不能在其中說出我想要說的話。我以前彈它，總覺得不同處僅在錯音的多寡。我和它共鳴不深，沒辦法提出嶄新的觀點。事實上，如果你隨便找十位鋼琴家演奏的拉三來聽，雖然彈性速度和演奏快慢各有不同，整體情感表現大概相去不遠。不像莫札特的鋼琴協奏曲，從最基本的分句就能聽出不同個性。

焦：我想您所欣賞的鋼琴家也是具有強烈個性的藝術家。

羅：正是。我覺得最精彩的便是顧爾德。他的音樂總是那麼個人化且強烈，每次都讓我驚訝。我並不都同意他的見解，甚至也不見得都喜

歡,可是他演奏的價值與我的同意或喜歡無關,而在於他能表現自己的獨特性,卻不扭曲、破壞音樂。即使他的見解極端,也有其音樂上的理由。很多學生問我該彈什麼曲子,我總是說:「彈你有感覺的曲子。」如果不知道自己喜歡什麼,那為何要演奏?反過來說,現在很多鋼琴家像壓片機,從A到Z的作曲家和作品全都彈。然而,彈得「廣」從來不是成為大鋼琴家的條件,彈得「好」才是。有些鋼琴家彈得既廣且好,但多數鋼琴家則在有限的範圍中求精求新。布倫德爾不彈德布西或拉赫曼尼諾夫,但這何曾影響他偉大鋼琴家的地位?魯普和阿格麗希的曲目都不廣,但他們都受人尊敬,人們也不會忘記他們演奏時的光采。

焦:這也點出一個問題。即使俄國鋼琴家不彈法國音樂,聽眾仍不會覺得他們曲目受限。但以前法國鋼琴家卻往往被批評曲目不夠,甚至還被懷疑其演奏非法國音樂的能力。這實在很奇怪,特別法國擁有非常輝煌的音樂傳統。

羅:我倒不認為音樂是法國文化的強項。我認為法國文化中最強的藝術項目是文學和繪畫。音樂雖然不錯,但除了德布西和拉威爾這兩大天才,我不認為法國音樂在整個歐洲音樂中顯得特別出色,也不見得能真正表現法國特色;我就不覺得白遼士的音樂很法國。或許這也給人法國鋼琴家有所限制的印象。不過我不以為意。有人問我總是彈法國音樂,難道不會厭倦嗎?我必須說,我會專注於法國音樂的原因,正是我熱愛法國音樂。人生難道不該花在自己喜愛的事物上嗎?另一個我專注於此的原因,則是法國音樂需要更多注意。相較於其他音樂,專注於法國曲目的音樂家並不多,法國曲目往往也不是音樂會主幹。我三十年前開始在音樂會排出普朗克,那時根本沒有人彈他,對聽眾而言是「新」的作曲家。如何把聽眾不熟悉的音樂帶進他們的心,這可是非常大的挑戰。

焦:不過我認為法國曲目在音樂會沒落的另一原因是現在的音樂廳愈

來愈大。拉威爾還能在大音樂廳表演,佛瑞卻很難。

羅:正是如此。不只是佛瑞,舒伯特也是。即使鋼琴家能成功地在三千人的大廳演奏舒伯特,就音樂而言,那也是失敗的。二、三千人的大廳和五百人的小廳,所用的踏瓣和音色絕對不同,但舒伯特作品中曖昧不明的情感,佛瑞纖細微妙的和聲,都只能在精巧的音響與音色處理中表現。我自己一向喜歡在小廳開獨奏會,唯有如此我才能全心和聽眾溝通,而不是忙於計算音響投射效果。適當適地演奏作品以求最佳效果,也是對作品和作曲家的尊重。

焦:我在波士頓哈佛音樂協會(Harvard Musical Association)聽您演奏全場法國音樂,就是很美妙的經驗。聽眾僅約百人,氣氛極其溫馨。您還特別要求觀眾不要在上半場鼓掌,雖然您演奏了四位作曲家的作品。

羅:我很喜歡這種演出。正是在這樣的場合裡,我可以把四位作曲家的作品整合演奏,把整個上半場當成一部作品,創造獨特的音樂世界。

焦:您演奏普朗克以後的法國音樂嗎?像是梅湘或布列茲。

羅:我很喜歡梅湘的早期作品,中晚期作品中也有不少我欣賞的佳作,但我並不演奏,因為我無法從演奏中得到快樂。我想演奏音樂必須讓自己樂在其中,否則又怎能帶給聽眾快樂?魯賓斯坦晚年到法國演出時接受電台訪問。記者一直逼問他為何不演奏荀貝格或梅湘等當代音樂,魯賓斯坦則說他之所以還繼續演奏,是因為能在演奏中得到快樂。那記者顯然不滿意這回答,繼續問:「那智識上的快樂呢?分析並演奏這些當代作品難道就沒有智識上的快樂嗎?」經過一陣好長的沉默,魯賓斯坦開口說:「當你享受性愛時,你會說這是智識上的快樂嗎?」我想這也說明了我的觀點。忠於自己的藝術個性是最重要的。普朗克就是一個好例子。他知道十二音列,知道史特拉汶斯基的

創意，也知道梅湘和布列茲，他完全知道時代的變化，但還是選擇做他自己，將他的音樂語言發揮至極，而不是隨波逐流。

焦：普朗克也是我極爲喜愛的作曲家，音樂完全運筆隨心。我極愛您的普朗克鋼琴獨奏作品全集，而您以大鍵琴演奏的《田園重奏曲》，聲響極爲豐富，是我最喜歡的錄音。

羅：因爲我們用的樂器，正是當年首演者藍朵芙絲卡的樂器！很可惜唱片公司居然沒有標註。我在1995年也用魯特鋼琴*錄製了拉威爾的《吉普賽人》（*Tzigane*），回到作曲家的原始構想。那也是非常有趣的演奏經驗。

焦：您對法國音樂的「感覺」是否延伸到蕭邦呢？很多人認爲蕭邦很「法國」，李斯特也有很多「法國式」的浪漫句法。

羅：但對我而言不是。我以前的確彈蕭邦。考進巴黎高等就是彈蕭邦，畢業考獎也是彈蕭邦《第三號鋼琴奏鳴曲》。我非常喜歡蕭邦的作品，可是我沒有彈蕭邦的感覺。我覺得演奏他需要天生的「直覺」，如果沒有，那指下的蕭邦不是太保守就是太誇張。我聽過魯賓斯坦彈過很多次蕭邦，他就是有演奏蕭邦直覺的鋼琴家，他的蕭邦就是自然，既溫暖又自由。我以前也彈李斯特，在Decca的第一張錄音就是他的《B小調奏鳴曲》。我現在還是很喜歡這首曲子和他的晚期作品，但這僅限於個人的喜歡，我並不繼續演奏了。

焦：說到錄音，您的第一張正式錄音雖是李斯特，但您在Decca的第一次現身該是喬大諾（Umberto Giordano, 1867-1948）歌劇《費朵拉》（*Fedora*）中的鋼琴家吧！

* piano luthéal：在鋼琴加上音栓般的裝置以及額外共鳴器，使鋼琴發出如匈牙利揚琴cimbalom般的音色。

羅：居然被你發現了！沒錯，這才是我第一次錄音，中間有很好玩的故事。當時錄製我李斯特專輯的製作人和錄音師，與這歌劇製作恰巧是同一班人馬，於是他們希望我在正式錄音之前能先和他們建立合作默契。由於《費朵拉》就有一個鋼琴家角色和 5 分鐘的鋼琴片段，我就被請去錄音。那時錄音地點在蒙地卡羅，Decca 原本想我的部分只錄一個下午即可，料我待一晚就走，因此幫我訂了豪華旅館。怎知東算西算，就是沒算到預定錄音那天，正好是蒙地卡羅賽車首日。賽車在城中呼嘯，自然無法錄音。於是為了這 5 分鐘，我在蒙地卡羅度過一個舒適的週末，不但能觀賞賽車，還有 Decca 全程招待。

焦：這真是意外的驚喜。不過我想您也一定對那部錄音的男女主角，莫納哥（Mario del Monaco, 1915-1982）和奧麗薇諾（Magda Olivero, 1910-），這兩大傳奇歌手印象深刻吧！

羅：確實如此。奧麗薇諾那時都 60 多歲了，還是有神奇的戲劇感和聲音。莫納哥更是世紀奇蹟。雖然不是精心修整的聲音，但他大開大闔嘹亮無比的高音確是我所聞之最。

焦：您在 Decca 錄製了巴爾托克鋼琴協奏曲全集，也錄製了一張非常優美的布拉姆斯《四首敘事曲》、《兩首狂想曲》和《韓德爾主題變奏曲》，但後來都絕版了。巴爾托克鋼琴協奏曲僅由澳洲和日本廠牌 CD 化，這是怎麼一回事？

羅：巴爾托克那套鋼琴協奏曲還是我第一張和管弦樂團合作的錄音（1973 年）。這完全是唱片公司的商業考量，從錄音計畫到發行與否。我想這多少也是一般人對法國鋼琴家的刻板印象所造成的。

焦：音樂互相影響，即使是技巧艱深的巴爾托克《第二號鋼琴協奏曲》，風格也是呼應當時的新古典潮流。我就很想聽聽由熟悉拉威爾《G 大調鋼琴協奏曲》的法國鋼琴家來詮釋。

羅：這是非常好的觀點。不過現在人們的觀點也在轉變，但不像你是從音樂史觀和風格著眼，而是希望聽到不同風格。倫敦那邊一直希望我能演奏一場全德國曲目的音樂會，因為他們也聽膩了德國人彈德國音樂，好奇法國風格能在德國音樂中激發出怎樣的火花。雖然最後我還是沒答應，但如果我答應，我也只會演奏當年向卡欽學過的曲目，不會毫無原因的為了表演而表演。

焦：您現在還會拓展演奏曲目嗎？

羅：我如果還會拓展演奏新方向，那應該是西班牙音樂，因為絕大部分的西班牙作品，其色彩、風格、形式都和法國作品相似。不過這也要視我有沒有能力拓展。愈上年紀，記憶力可是愈來愈衰退。卡欽說鋼琴家要在30歲前把曲目學完。我那時不以為然，現在卻知道他的道理。很多兩年前彈的曲子，現在拿譜一看完全不記得了，還得翻節目單才能確定自己彈過。反而是小時候學的，至今記憶猶新。我11歲第一次和樂團合作，曲目是蓋希文的《F大調鋼琴協奏曲》。2003年，整整40年後，才又有人找我演奏它。我找出樂譜，練了不過3天，一切都回來了。另外，曲子是否讓我練習愉快也是重點，這也是我不再彈普羅柯菲夫《第二號鋼琴協奏曲》這種作品的原因。不像佛瑞的《夜曲》，我一天練6小時都不覺得煩。

焦：不過您的技巧在法國音樂中也有驚人表現。像您錄製的拉威爾《庫普蘭之墓》中的〈觸技曲〉，就是結合超級技巧和優雅音樂的證明。

羅：關於這首，我可有很多故事可說。我15歲那年準備畢業考獎就選了它。考獎那天，我被排到下午第一個演奏。中午休息時間鋼琴技師在調音時，告訴我早上貝洛夫彈了拉威爾〈觸技曲〉考獎。由於實在凌厲過人，聽眾忘情地大聲鼓掌叫好，讓評審很不高興地回頭制止。因為考獎並非演奏會，雖然允許觀眾聆賞，卻不准發出任何聲音。

我那時聽他極力稱讚貝洛夫，心裡就想：「等一下輪到我，我可得把〈觸技曲〉彈得比平常還快！」結果我考完走出場，瑪露絲立刻跑過來說，當我一開始彈〈觸技曲〉，她便衝出試場，因為她不相信有人能用那種速度彈完，她不願意目睹我的失敗。

焦：結果您完成了這個「不可能的任務」嗎？

羅：確實，而且評審又得轉身去制止觀眾鼓掌⋯⋯

焦：哈哈，我真希望能目睹現場，同一天聽到貝洛夫和羅傑考獎！

羅：〈觸技曲〉的故事還沒完呢！我16歲時去羅馬尼亞參加恩奈斯可鋼琴大賽，娜蒂亞・布蘭潔是評審之一。比賽完我回到巴黎，她要我去見她，對我說：「比賽的計分方式是0到20分。你第一輪彈完，我給你打了0分。」

焦：怎麼會這個樣子呢？

羅：我當時也嚇了一跳，不知如何反應，但她接著說：「那是因為我覺得你彈得非常好，聽眾也很喜愛你。我覺得你一定會有一番成就，怕你太早成名，在掌聲中迷失，所以才給你0分，試圖阻擋你得名。然而，即使我打了0分，其他評審對你的演奏仍然給予極高評價，所以你還是進了第二輪，而我也就開給你打20分滿分了。」後來，娜蒂亞要我常去找她，彈給她聽，我真是非常幸運。娜蒂亞對她的學生極為嚴格，但我不是她的學生，對我特別慈祥。無論是音樂或演奏，我都從她身上學到很多，她也會講解、分析作品給我聽。

焦：您必定跟這位偉大的音樂家、教育家學到很多。

羅：然而她給我的最大教誨卻是「無聲」。布蘭潔成立了一個獎頒

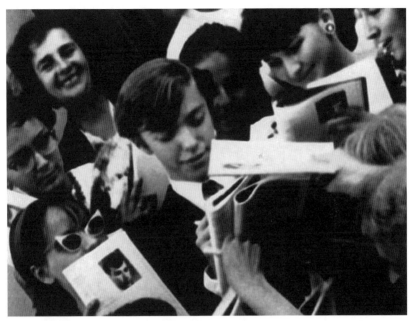

羅傑在 1967 年恩奈斯可鋼琴大賽大受歡迎，樂迷甚至成立了後援會（Photo credit: Pascal Rogé）。

給傑出作曲家，以紀念她早逝的天才妹妹莉莉（Lili Boulanger, 1893-1918）。這個「莉莉・布蘭潔獎」向來給作曲家，但那年娜蒂亞破例再頒了一個獎給我。那是非常正式的場合，她在頒獎時說：「今年的『莉莉・布蘭潔獎』要給兩個人。我要特別把獎頒給一位小男孩，因為他演奏拉威爾《庫普蘭之墓》中的〈小步舞曲〉，深深感動了我。」我那時很困惑——在那次比賽，我也彈了〈觸技曲〉，可是布蘭潔只點出〈小步舞曲〉，對〈觸技曲〉隻字未提。這是因為她不喜歡我的〈觸技曲〉嗎？那時我不知道為何她會「特別喜歡」我的〈小步舞曲〉，多年以後，我才恍然大悟——我想我的〈小步舞曲〉不見得比〈觸技曲〉好，但布蘭潔故意大力稱讚，正是希望能在潛移默化間鼓勵我往音樂更深邃處探索，追求音樂藝術而非技巧表現。這是她對我最

France

珍貴的「無言之教」，也是給我一輩子的功課。

焦：這真是感人的故事！在訪問最後，我想請您談談您為ONYX錄製「幾乎是全集的」德布西鋼琴作品。為何您沒有錄製全集，比方說像《被遺忘的映像》（*Images oubliées*）這樣的作品呢？

羅：因為我覺得《被遺忘的映像》的確應該被遺忘，哈哈。雖然我很喜愛德布西，但有些曲子，我既沒有共鳴，也不認為是傑作，所以就沒有收錄在這套錄音裡。當然有人會說，差那麼一點點就是「全集」了，可我自己認為，演奏家還是要彈能夠說服自己的作品，不該為了非藝術性的條件而妥協。這不是說我只錄之前演奏過的作品。還是有些樂曲，比方說《悲歌》（*Élégie*），我以前就沒彈過，這也讓錄音計畫顯得有趣。畢竟有些德布西作品，我從小就學，到現在已經彈了超過五十年了。錄音時新舊交替，準備起來才能有新刺激與新啟發。總而言之，從選曲到演奏，這套錄音呈現了我對德布西的觀點。

焦：您如何品評德布西的鋼琴作品？

羅：無庸置疑，德布西是寫作鋼琴音樂的大天才。他可說重新發明或重新定義了鋼琴聲響，創造出許多前所未見的效果，為後世開啟新天地。但說老實話，我不覺得德布西有很多追隨者。應該說，他雖指引未來的道路，卻很難找到真正的傳人。德布西太特別了。他打破那麼多規則，又創出新的律法，許多人只注意到前者，因此濫用、誤用他所給予的自由。德布西雖然讓我們得以表達許多特殊情感，探索不少之前作曲家從未探索過的領域，但他給予的絕非毫無節制的自由。

焦：實際演奏上，您有何心得？

羅：演奏德布西會是不斷進化的過程。他的新和聲、新方法、新聲響，都需要發展出新技巧去掌握。然而當鋼琴家發展出這些技巧，能

彈出樂譜上所要求的效果後，他會發現德布西的鋼琴曲，其實遠比最初想的還要複雜精妙，會看到更多層次和細節，而這又會使自己去發展更高深的技巧……然後又會看到更多。光是踏瓣，就是一輩子鑽研也不夠的學問。二分之一、三分之一、四分之一，深淺如何掌握，色彩如何調整，這不只需要天分，更需要經驗累積和長久實驗，我只能說我還在學習。德布西的作品就是這樣，總有無限的可能。

焦：您自己的德布西詮釋呢？這些年有何變化？

羅：我想我的詮釋往愈來愈個人化、情感化邁進。我希望我的演奏全都發自內心，而不是出自腦子。我會分析，但智性不會是我詮釋的首要。我前些日子買了幾本關於德布西的書，但看沒幾頁，就發現難以繼續。與其解剖作品，我寧可訴諸直覺。會分析當然很好，但很多人分析到了最後，全都在枝微末節打轉，討論幾個遙遠和弦的關係……我真的不相信德布西是以這種方式寫曲子，也不相信他希望自己的作品這樣被理解。我想認識你，可是我不跟你說話聊天，卻把你放到手術台上開膛剖腹，這真會是好方法嗎？

焦：哈哈，這真是有趣的比喻。最後，請您為這次訪問作結吧！

羅：即使到現在，有時我還是覺得自己的生活像是作夢 —— 可能嗎？我能從事自己所愛的職業，也跟人分享我對音樂的愛。我熱愛音樂，熱愛演奏，天涯海角，只要有人願意欣賞，我都願意演奏。有時彈得特別好，我甚至還不情願拿酬勞 —— 我怎能因為自己的快樂而受到報償呢？然而，即使如此，我還是要說，愛音樂並不是沉溺於音樂。音樂不是，也不該是人生的全部。我沒有要求我的孩子成為音樂家，他們也都發展出自己的人生。我總是很高興能從他們那邊知道許多法律和醫學上的趣事。開放心胸，欣賞生命中的無限可能 —— 或許這才是藝術所能給我們的最大啟示。

CYPRIEN KATSARIS

Photo credit: Jean-Baptiste Millot

1951年5月5日生於馬賽，卡薩里斯童年於喀麥隆度過，在巴黎高等音樂院師事芭倫欽和布修蕾麗，1969年獲鋼琴一等獎。他於1972年伊麗莎白大賽展露頭角，後獲得1974年季弗拉大賽冠軍，開啓輝煌的演奏事業。卡薩里斯曲目寬廣，巴赫、莫札特、蕭邦、舒曼、李斯特等等皆爲所長，在冷門作品與改編曲也有獨到心得，所錄製的李斯特改編貝多芬交響曲全集成就驚人。近年他創立唱片公司Piano 21，重發自己的絕版錄音，更持續錄製罕見曲目與改編曲，是唱片等身的演奏大師。

關鍵字 —— 布修蕾麗、技巧練習、杜提耶《鋼琴奏鳴曲》、伊麗莎白大賽（1972）、柴可夫斯基大賽（1970）、罕見曲目、塔爾貝格／比才《鋼琴上的歌唱藝術》、改編曲、李斯特改編的貝多芬交響曲、即興演奏、季弗拉（個性、演奏、《大黃蜂的飛行》）、超技大師、奧曼第、舒伯特《降B大調鋼琴奏鳴曲》、蕭邦、彈性速度、雙手不對稱

焦元溥（以下簡稱「焦」）：您的成長背景相當特別。

卡薩里斯（以下簡稱「卡」）：我出生在馬賽，家裡是來自賽普勒斯的希臘人，後來因爲島上政治情勢而搬到非洲的法屬殖民地喀麥隆，那裡有不小的希臘社群。所以我是在非洲長大，說法文和希臘文的孩子。我4歲跟露沃絲（Marie-Gabrielle Louwerse）女士學鋼琴，進展很快，後來我們家搬到巴黎。

焦：您在巴黎音樂院的兩位老師，芭倫欽和布修蕾麗夫人都是演奏能力超群的鋼琴家，可否談談她們？

卡：她們爲人遺忘好長一段時間，最近幾年才有比較多CD出版，讓

大家重新認識她們的藝術。法國廣播電台應該有芭倫欽演奏的所有貝多芬鋼琴奏鳴曲與魏拉－羅伯士錄音，多數仍未出版。我跟芭倫欽學習時間不長，1967年她退休，我轉到布修蕾麗班上。我不會忘記她的第一堂課：我彈了柴可夫斯基《第一號鋼琴協奏曲》，以為可以讓她刮目相看。她聽了之後只說：「下週上課，請你彈巴赫《半音階幻想曲與賦格》、貝多芬《第三十一號鋼琴奏鳴曲》，以及拉赫曼尼諾夫《帕格尼尼主題狂想曲》。」要我一週內學會！

焦：我想她完全知道您的能力，故意要如此測試。但我很好奇她如何訓練技巧，特別是她的彈法和傳統法式很不相同。

卡：你說的沒錯。她在巴黎音樂院的老師菲利浦就鼓勵她彈出更豐厚的聲音，後來她去維也納跟李斯特的學生邵爾學，也跟安東‧魯賓斯坦的兒子學，獲得非常全面、運用全身的鋼琴技巧，而她一樣可以彈得很細膩。她有很好的助教薇歐當（Jeannine Vieuxtemps）女士，小提琴巨匠魏歐當（Henri Vieuxtemps, 1820-1881）的曾孫女，在技巧上給我們很多幫助，還出了關於鋼琴技巧的書（*Les livres du pianiste*）。布修蕾麗要所有學生每天必做的基本練習，是從慢到快、彈半小時24個大小調音階。累了速度可以放慢，但不能停下來，之後再彈半小時八度，也是不能停，以此訓練基本功與耐力。她還有一個極特別的練法，就是練音階故意空幾個音不彈出聲音，甚至練曲子也會在旋律中省略幾個音，這樣你就必須知道每個音的存在，進而掌控它們，而不是習慣性彈過去。她也要學生抄她的指法回去研究；她有非常原創性的想法，但學生可以自由選擇，因為每個人的手都不一樣。然而，即使在技巧上成就輝煌，她並沒有沉迷於此。她常說我們要辛勤鍛鍊以獲得絕佳技術，但技術是為了成就藝術。就像我們上台前要作完善準備，對樂曲進行透徹分析，可是一旦走上舞台，就必須盡情揮灑，發自內心表現音樂。

焦：她的演奏無論是錄音或現場，都有這種淋漓盡致的特色。她的曲

目也很特別，簡直沒有不彈的作品。

卡：杜提耶的《鋼琴奏鳴曲》才寫好，布修蕾麗就積極推廣。她演奏的初稿和後來的正式出版有頗多不同之處，但被她彈得一樣具有說服力。我跟她學拉赫曼尼諾夫第三和布拉姆斯《第二號鋼琴協奏曲》，因為那是她的拿手曲目。我最近從她女兒那裡聽到她1951年，和安賽美指揮波士頓交響樂團合作的拉三現場，也是她的北美首演。1951年啊！那時能彈它的人屈指可數，更不要說女性了，而她彈得那麼精彩！她常一晚連演三首協奏曲，真是鋼琴界的神力女超人。她在1951到54年，光在美國就彈了超過70場，還創下15天內在卡內基開5場音樂會的紀錄，想想真是不可思議。

焦：除了杜提耶，她也彈其他的法國當代作品嗎？

卡：當然。我鋼琴畢業考的時候她要我彈梅湘《耶穌聖嬰二十凝視》的最後一首，還請梅湘來聽。她也要我學布列茲《第二號鋼琴奏鳴曲》的詼諧曲樂章，還找了妲蕾來聽；我邊彈邊瞄她的表情，嗯，她可一點都不喜歡這種音樂。她常對學生推薦法國作曲家瑞維葉（Jean Rivier, 1896-1987）的鋼琴協奏曲，但我就沒彈了。

焦：布修蕾麗夫人真是太特別了，很可惜最後以車禍導致手指受傷而結束演奏事業。

卡：真的很遺憾。她那場音樂會彈了《帕格尼尼主題狂想曲》和法朗克《交響變奏曲》。我聽了後者的錄音，非常精彩，但最後的安可曲德布西〈沉沒的教堂〉竟讓我渾身發抖。我從來沒有聽過這樣的詮釋，教堂不是自海中升起，而是被黑水暗流吞噬，好像她已預知幾個小時後會發生車禍……這是她在公眾面前演奏的最後一曲。她熱情又優雅，對文學與其他藝術涉獵也深，很照顧學生。她住院時我去探視，她說很希望能帶我去美國，可惜沒有時間。能認識她並跟她學習

是我最大的幸運，關於她我有太多美好回憶，希望大家多認識她的演奏*。

焦：她於1972年底過世，而同年5月您參加伊麗莎白大賽造成轟動，雖然是另一種轟動。就我看到的資料，觀眾在頒完第一名後就喊著萊夫利（David Lively, 1953-）和您的名字。好不容易萊夫利得到第四名，但接下來觀眾一路鼓譟，不敢相信您居然只名列第九！

卡：根據所有報導，我得到的掌聲與歡呼，是到那時為止最熱烈的。這是伊麗莎白大賽史上最大的爭議，頒獎過程中連伊麗莎白皇后都悄悄退場，避免這個尷尬情況。我至今感謝當年觀眾的熱情支持，那是永難忘懷的回憶。我在2013年出版了當年的決賽實況，那也是我第一次演奏拉三，大家可以聽聽看。

焦：不過看到最後的名次完全是美蘇鋼琴家對壘，我覺得情況可能是挺美評審給蘇聯鋼琴家和您很低分以抬高美國鋼琴家，挺蘇評審給美國鋼琴家和您很低分以抬高蘇聯鋼琴家。由於您對兩邊都是威脅，所以得到兩邊的低分。

卡：你很可能是對的，如此惡意給分至今仍很常見。不過藝術家之間的比較本來就不可能，這是比賽的悖論。如果照觀眾的喜好，前四名會是阿方納西耶夫、萊夫利、陳必先（Chen Pi-hsien, 1950-）和我四人，但評審顯然有不同的喜愛，陳必先甚至名列第十二。我很感謝評審之一的吉利爾斯，雖然他應該沒有投給我，但在我離開頒獎會場時對我比了讚，還託他的朋友告訴我：「卡薩里斯不用擔心，他必然會有了不起的演奏事業。」

焦：但他應該在您1970年參加柴可夫斯基大賽時就聽過您的演奏。您

* 關於上述提到的所有錄音，目前已由Melo Classic唱片公司出版。

出版了您在該賽的演奏錄音,即使您未能進入決賽。我很好奇您怎麼對比賽都看得這麼開?

卡:我從不嫉妒同行。比伊麗莎白的時候,我就對阿方納西耶夫說,觀眾非常喜歡你,我想你會勝出,雖然他回我:「我覺得你才會贏呢!」比柴可夫斯基的時候,我雖然沒有進入決賽,但一樣關心後續發展。凱爾涅夫的演奏實在讓我大感驚奇,但我覺得英國鋼琴家里爾也有希望。他本來決賽自選曲要彈另一首,我說:「這實在不行,你彈這個絕對不可能和凱爾涅夫競爭。你手上有什麼大曲子嗎?」他說他會彈布拉姆斯《第二號鋼琴協奏曲》,我說你一定要換這首!所幸柴可夫斯基大賽讓他換了,最後果然和凱爾涅夫並列第一!

焦:您真是難得的好人啊!一如吉利爾斯的判斷,您後來在演奏與錄音都成就斐然,包括許多罕見曲目,可否談談您在這方面的心得?

卡:將著名與罕見作品搭配演奏或錄製,很迷人也充滿挑戰。我一樣彈大量的主流曲目,但探索不為人知的作品常給我驚人發現,給我不同觀點。我在2004年完成的「莫札特家庭」(The Mozart Family)專輯中收錄了莫札特之子法蘭茲・薩維耶(Franz Xaver Mozart, 1791-1844)的三首作品,其中的《唐喬望尼小步舞曲之七段變奏》是他14歲的創作。法蘭茲在莫札特過世那年出生,音樂教育和父親無關,但就這首作品看來他絕對有才華,特別是第六變奏,聽起來就像舒伯特!法蘭茲也是「憂傷波蘭舞曲」(Polonaise mélancolique)這個曲類的創始者之一,而他的《第六號E小調憂傷波蘭舞曲》和蕭邦早期波蘭舞曲又何其相似!法蘭茲一直被拿來與父親比較,包括被母親以「莫札特二世」來宣傳,這對他並不公平。他能寫得像舒伯特和蕭邦,如果好好發展,應有更好的成就。探索法蘭茲的作品也讓我對古典至浪漫時代的過渡有更深理解,不只看到貝多芬與舒伯特這條線而已。

焦:早在您1992年於SONY發行的「莫札特精神」(Mozartiana)專

輯，就收錄了塔爾貝格與比才的改編曲，實在令人驚喜。現在幾乎沒人知道它們了，可否談談您如何發現並研究這些作品？

卡： 我有對罕見曲目和鋼琴演奏史很有研究的朋友，我也不斷透過閱讀文獻而搜尋作品。塔爾貝格不是好作曲家，所以現在被遺忘，但不該忘記的是他確實是和李斯特並駕齊驅的鋼琴聖手，有極豐富的演奏經驗與智慧。這都反映在他的改編曲裡。《羅西尼歌劇摩西幻想曲》（*Fantaisie sur l'opéra «Moïse» de Rossini, Op. 33*）是他最出名的作品，現在乏人問津，但克拉拉‧舒曼和布拉姆斯都彈過。他的智慧在於懂得美聲唱法（bel canto）的奧妙。他自承曾跟隨小賈西亞（Manuel García, 1805-1906）學習長達5年，他是偉大的賈西亞（Manuel García I, 1775–1832）之子，瑪麗布朗（Maria Malibran, 1808-1836）和薇亞朵（Pauline Viardot, 1821-1910）兩位歌劇天后的哥哥，再也沒有比這一家更懂美聲唱法的人了。塔爾貝格整理出很多公式，把心得寫成《鋼琴上的歌唱藝術》（*l'art du chant appliqué au piano*），以歌劇樂段改編曲留下想法。如果我們看他在前言中的文字，如何在鋼琴上歌唱的11點建議，那真是了不起的金科玉律。這部作品徹爾尼曾寫過簡化版，比才則進一步作改寫與延伸，到二十世紀初都還為人所知，現在則連專業學者或鋼琴教授都不知道。我愛蕭邦、舒曼和李斯特，還特別愛孟德爾頌，但如果只知道他們而無視其他，那真是太可惜了。

焦： 對您而言，改編的意義是什麼？

卡： 如果有個非常好的想法，通常我們能以不同方式表現它。比方說法國詩人拉封丹（Jean de La Fontaine, 1621-1695）以生動優美的法文，改寫包括《伊索寓言》在內的古老故事而成《拉封丹寓言》。那有昔日經典的精髓，也有拉封丹的精彩創新。巴赫大概是西方音樂中第一位改編大師，他改編韋瓦第協奏曲而成諸多鍵盤協奏曲，每首都是經典，甚至也改編自己的作品給不同樂器演奏，說明改編這種藝術既是常態，也是偉大創造心靈的表現。以此脈絡，李斯特《梅菲斯特

《圓舞曲》的管弦樂版與鋼琴版，也是同一概念的不同表現。更進一步推想，他的四首《梅菲斯特圓舞曲》也是同一想法的四種呈現。雖然第二號就和第一號非常不同，但來自同樣的詩作，同一個概念。

焦：您對改編曲的興趣自何時萌芽？

卡：我小時候第一次從唱片聽到貝多芬《田園交響曲》，就立即愛上它。當我知道李斯特改編了鋼琴獨奏版，還把九首交響曲都改了，我極其興奮，馬上找來彈。愈是得不到，就愈想要得到。我不是指揮，對這些我無法直接演奏卻深深喜愛的交響樂反而更加喜愛。所幸鋼琴是表現力如此豐富的樂器，讓我可以透過改編曲實現我的心願。同理，我之所以把貝多芬《皇帝協奏曲》改編成鋼琴獨奏版，也是為了實現我的童年夢想。我清楚記得，媽媽給我霍洛維茲與萊納指揮RCA Victor交響樂團演奏的《皇帝》唱片，我為之深深著迷的感受。那張唱片裡的一切都是我想呈現的，不只是鋼琴，還有樂團！

焦：那我就更能了解，為何您演奏李斯特改編的貝多芬交響曲，即使李斯特已經作了非常細膩的改編，您還是盡可能加入更多原作中的音符，可說是有史以來最豐富的總譜彈奏。

卡：李斯特的改編已經非常難，但有些地方或許他認為實在無法演奏，或受限於當時鋼琴性能，或彈出來聽眾也聽不到，還是省略了一些，而我努力將這些音加回去。要演奏這些音，其實需要新彈法，比方說第八號第四樂章，李斯特改寫了原作的重複音；我照原作改回去，但這樣光是右手就要處理三個聲部，得設計巧妙指法才能做到，我錄音時甚至彈到手指流血！

焦：不過鋼琴獨奏還是有其限制，李斯特後來為第九號又改了一個雙鋼琴版，您考慮錄製它嗎？

卡：我原則上不太錄雙鋼琴，因為精準合奏實在困難，愈慢的地方愈難，得花非常多時間練習。1977年伯恩斯坦找阿格麗希、齊瑪曼、我和法蘭切許（Homero Francesch, 1947-）合錄史特拉汶斯基的《婚禮》（Les noces）。有段慢板四鋼琴要同時彈和弦，我們練了好幾次都沒辦法在一起。「我知道為什麼。」伯恩斯坦很無奈地放下指揮棒，「因為我找了四個獨奏家。」──拜託，真是胡說！應該說如果四鋼琴要彈慢板，要合在一起，就算找了全世界最好的鋼琴家組合，還是很難達到啊！當然，我們最後還是練好了，才不讓伯恩斯坦看笑話呢。

焦：您的音樂會不只曲目安排特別，也有傳統風尚的再現，比方說以自由即興的方式演奏諸多著名旋律開場。

卡：現在除了管風琴演奏家，古典音樂家基本上不即興，這實在很可惜。即興並非爵士樂的專屬，而是對每個獨一無二當下的反映。即使我用大家熟知的旋律，但我選的旋律每次都不同，編曲與呈現方式也不同，這是和聽眾非常好的溝通方式。我演奏莫札特鋼琴協奏曲也自由發揮裝飾奏，不過正式演出時我會演奏古典風格的版本，到安可段落才會以其他風格表現。我認為音樂家有社會責任，因為我相信藝術是溝通的總和。透過溝通，我們知道彼此並不孤獨，相互理解，一起面對世間種種問題並保持勇氣。我成立了自己的唱片公司，到現在都在賠錢。之所以賠錢也要做，就是希望這些錄音，哪怕只有一首能讓這世界上某角落的人感動，那一切就都值得。

焦：論及改編與即興，季弗拉也是箇中好手。您後來得到季弗拉大賽冠軍，可否談談這位大師？

卡：大概1962年，我11歲左右，家母帶我聽他演奏李斯特《第一號鋼琴協奏曲》和《匈牙利幻想曲》（Fantasia on Hungarian Folk Melodies, S. 123）。我完全被驚呆，不知道怎能有人把鋼琴彈成這樣，當然也同時愛上李斯特與這兩首作品。1966年我還是個學生，就有機會在

香榭里榭廳演奏《匈牙利幻想曲》，法國廣播電台留有錄音，而這完全來自季弗拉的啓發。他非常溫暖和善。有次我請他到我的工作室聊天用餐，之後我放了《湯姆貓和傑利鼠》那段湯姆貓彈李斯特《第二號匈牙利狂想曲》的影片。季弗拉之前沒看過，笑得像小孩一樣。他喜歡漫畫和卡通，能力極強又極謙遜，也不吝於提攜後進。有次他在巴黎開獨奏會，居然叫我上台彈安可曲——我彈了巴赫《F小調鍵盤協奏曲》的慢板樂章還有普羅高菲夫《觸技曲》；後來在尼斯他又做了一回，而我彈了《梅菲斯特圓舞曲》——我知道那是此曲我最好的演出，因爲我要向他致敬。他親切隨和又非常感性，是那種會爲了陽光下的美麗花朵而掉淚的人，你可以想像在他的獨子喬治（György Cziffra Jr, 1943-1981）因火災喪生後，他受到何其嚴重的打擊，演奏再也不像以前一樣了。至今我和他的孫女還有聯絡，想到他總是很懷念。

焦：他驚人至極的《大黃蜂的飛行》改編現在廣爲人知，但您似乎是在他之外首位演奏此曲的人，這是怎樣的機緣？

卡：我在1973年某私人場合演奏給季弗拉夫妻聽，那是我第一次見到他。一年後我得到季弗拉比賽冠軍，趁此機會跟他開口，能否給我他改編的《大黃蜂的飛行》樂譜。「我沒把曲子寫下來，但你若想要，我就來想辦法」。後來他請喬治聽寫他的演奏錄音；喬治花了好幾個月才完成手稿，季弗拉又在上面做了更正與修改，對我說：「你想彈它嗎？那和我一起上電視節目吧！」那是法國文化高峰期，電視台能在晚間8點半到11點半的黃金時段訪問古典鋼琴家，而我在季弗拉與所有觀衆面前彈了這版《大黃蜂的飛行》。這段影片大家可在 YouTube 上看到，我很自豪我彈出了手稿上的所有音符，包括反覆，那比後來付梓的版本更困難、音符更多、篇幅更長——眞是累死人了啊！

焦：您怎麼看季弗拉的演奏藝術？

卡：有次我去法國廣播電台的節目，播放我喜愛的錄音。我挑了兩首

史卡拉第奏鳴曲,播完後主持人讚嘆不已,問這究竟是誰,怎麼彈得如此精緻、美麗而有樂感?「季弗拉」,當我說出演奏者,大家都不敢相信。這個例子告訴我們他不只是超技大師,也是真正的音樂家,只可惜大家只看他的技巧。他和霍洛維茲一樣,能以絕佳品味把史卡拉第彈出不可思議的細節。在我心中他們二位都是鋼琴藝術的絕世美人,只是一位黑髮、一位金髮。附帶一提,我聽過霍洛維茲三次,見過他一次。我跟他提到季弗拉,而「我彈他的《大黃蜂的飛行》」,霍洛維茲突然變了神情,「是啊,是啊。」在我看來那是對他尊敬同行的敬意。

焦:對您而言,像霍洛維茲與季弗拉這樣的超技大師,是什麼讓他們的技巧那麼懾人心魂?

卡:其實你已經說出答案了。好的技巧要有表現力。如果樂曲要求你彈得像機器,你就必須彈得像機器;如果要求強大的情感張力,你也必須彈出這樣的情感。超技大師能視樂曲需要做出最佳表現,該平均就平均,要起伏就起伏。當然,還必須有良好的品味。但技巧雖然重要,我更看重想像力與魔法。肯普夫是我最喜愛的鋼琴家之一,雖然不以技巧見長,但始終有豐富無比的想像力,現場有太多神奇片刻,永遠能給人啟發。這種魔法很難解釋。樂評荀伯格(Harold C. Schonberg, 1915-2003)告訴我,奧曼第帶費城樂團到中國演出的時候,中央交響樂團請他來看他們的排練,最後問可否給點指導。奧曼第欣然同意。當他站上指揮台,就在那一瞬間,中央交響樂團的聲音徹底變了。荀伯格說他在場目睹一切,完全無法解釋這是怎麼一回事。這就是偉大音樂家的魔法。

焦:您和奧曼第與費城樂團世界首錄了柴可夫斯基配器,據傳是李斯特的《匈牙利風格協奏曲》(*Concerto in the Hungarian Style*)。可否多談談這位指揮大師?

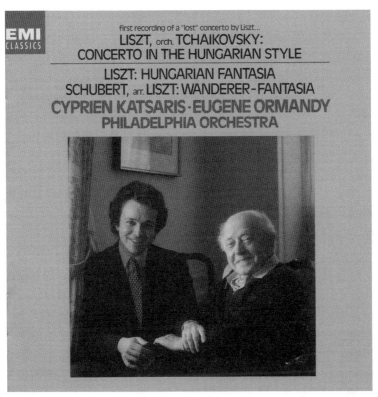

卡薩里斯與奧曼第錄製李斯特作品唱片封面（Photo credit: 焦元溥收藏）。

卡：費城大概是那時全世界最好的樂團。他們之前並未演奏過要錄的曲目，可是排練一次之後就能錄音，演奏完美無缺。我在錄音前一天到奧曼第家彈給他聽，他說裡面一些旋律確實是他小時候常在布達佩斯聽到的曲調，感覺很熟悉。之後我們閒聊，談拉赫曼尼諾夫、談史托科夫斯基（Leopold Stokowski, 1882-1977）與葛麗泰・嘉寶（Greta Garbo, 1905-1990）的風流韻事，最後說到幾位鋼琴家。「啊，他叫什麼？那是誰？那個悲劇啊！」突然，奧曼第變得非常激動，「尤金，別想了。」奧曼第夫人連忙過來安撫，「都過去了，都過去了。」拍

著奧曼第的背。

焦：所以那是誰？

卡：卡佩爾。當年是奧曼第推薦他去澳洲演出，最後飛機失事。我見奧曼第的時候已是1981年底，而他始終沒有真正原諒自己。這次錄音我們合作愉快，後來甚至討論到要錄製拉赫曼尼諾夫鋼琴協奏曲全集，可惜因為奧曼第過世而無法成真。

焦：您是著名的超技大師，但您演奏巴赫、莫札特與舒伯特也有深刻精到的表現。我尤其喜愛您的舒伯特《降B大調鋼琴奏鳴曲》（D. 960），可否談談您的詮釋？

卡：感謝你的稱讚。這是我極其喜愛的作品，對我而言它忠實呈現了作曲家對死亡的恐懼。第一樂章像是放棄了，把自己完全交給命運，又提出哲學式的叩問：我在做什麼？我從哪裡來？會往哪裡去？第二樂章是極其深沉的絕望，我們還聽到貝多芬著名的命運動機潛伏於此，但中間又有美好時光的回憶，是黑暗中殘存的勇氣。第三樂章是死亡天使在歌唱，聲音裡充滿諷刺。第四樂章是帶著眼淚的微笑，混合複雜的悲傷情緒。最後我們聽到光輝的勝利，代表肉身雖會腐朽，精神卻會永存。

焦：也請您談談蕭邦？您錄製了他非常多作品，還在他逝世150年那天於卡內基音樂廳大廳開了紀念音樂會，也當過1990年蕭邦大賽評審。

卡：作曲家潘德瑞斯基（Krzysztof Penderecki, 1933-）在1985年組織了一個委員會，用盲測方式挑選最佳蕭邦錄音，結果選了我的蕭邦四首《詼諧曲》與《敘事曲》。既然如此，除了頒唱片獎給我，波蘭也就邀我擔任蕭邦大賽評審。這是很大的榮譽，雖然評審過程並不愉

快。蕭邦是我最愛的作曲家之一，但不只我愛他，最特別的是大家都愛他。他的作品每首都不同，但你都可以辨認出是蕭邦，每首都是精品。這其實接近宇宙終極真理。就像每個人都不同，但每個人精神上的存在，就概念而言是相同的。

焦：您常就樂曲內聲部展現別出心裁的處理，在蕭邦作品中顯得格外迷人。

卡：作為演奏者，某些改編曲除外，我不會更改譜上的音符，但這不表示我就只能「學術化」演奏。內聲部既然就在那裡，我當然可以將其作特別處理。音樂中容許很多的自由，蕭邦就是兩次演奏不會一樣的鋼琴家。每次我聽到學生略過海頓、莫札特、貝多芬、舒伯特作品中的反覆樂段，我都告訴他們應該照彈，但要用不同的表現方式。你經歷同樣的事第二次，感受必然和初次體會不同。音樂是人生的反映，作曲家這樣要求，我們也該這樣彈。

焦：話雖如此，能像您在蕭邦《第二號鋼琴奏鳴曲》終樂章裡另外看出獨特線條的鋼琴家，實在不多。

卡：我希望以下所說不至於聽起來太驕傲，但當時巴黎高等音樂院真有全世界最好的教育，特別在音樂基礎訓練，視唱、和聲、對位、賦格全都是分開的學位。我跟一位教學嚴格的女士上私人視唱課，她甚至用莫伊斯（Marcel Moyse, 1889-1984）的長笛教本當視唱教材。由於她的嚴格訓練，我一年就得到視唱證書。那時音樂院的視奏老師是達珮爾（Yvonne Drappier）夫人，她也有嚴格但有效的方法。受過這樣的教育，我真能以不同的眼光看曲子，對多聲部織體有良好掌握，馬上看出各種隱藏的線條。2005年我在上海開獨奏會，我的朋友在6點20分給我《彩雲追月》的譜，而我練到7點就學完背好，在下半場演出。這就是當年所受教育的成果。視奏好還有一個優點，就是能立即對作品建立第一印象，這和你得努力讀譜才建立的印象不同。我很

珍視這樣的「初戀」，總是謹慎保護，從不過分練習而破壞它。

焦：以您研究蕭邦多年的心得，您怎麼看他的作曲發展？

卡：我以前覺得蕭邦在尋找什麼——新的形式、技巧或表現，總之要和別人不同，提出前所未見的觀點。但後來我不這樣想了。我覺得他不是追尋什麼，而是做自己。他沒有刻意要和他人不同，也沒有要追求創新，但他就是那麼特別，作品忠實呈現自己，也就與眾不同。史克里亞賓也是這樣。我錄了他全部的舞曲，很多精彩至極的創作。你可以從中感覺他的發展完全自然，並不是為了要做什麼而變化，即使最後真的寫出和所有人都不同的音樂。

焦：談到蕭邦，大概無法不討論彈性速度，而您在此一直有很好的處理。

卡：早在1723年，托西（Pier Francesco Tosi, c. 1653- 1732）就分析過彈性速度並歸納成兩種，一是伴奏維持穩定但旋律彈性變化，一是伴奏和旋律都動，兩者一起伸縮。李斯特說的「風吹樹葉，葉子動但樹幹不動」或蕭邦說的「以左手為節拍」都是指第一種，但兩者都可行，端看如何運用。之前提到塔爾貝格，他和蕭邦一樣，都建議鋼琴演奏者要多聽歌手唱歌，最好自己也能唱。這不只能讓人更熟悉歌唱句法，也能獲得自然的彈性速度。很多人的彈性速度聽起來做作，那是因為透過模仿或計算而得，並非發自本身、由自己唱出來的。只是為了要消除這種做作的壞品味，鋼琴家又逐漸走向另一極端，幾乎照著節拍器彈琴。以我的美學，我喜愛普雷特涅夫和賀夫（Stephen Hough, 1961- ）多過阿勞、布倫德爾、波里尼，喜歡霍洛維茲與吉利爾斯多過李希特，就是因為後者的速度都太工整，即使他們都是了不起的音樂家。

焦：說回塔爾貝格，他在《鋼琴上的歌唱藝術》也提到雙手不對稱的

彈法。我注意到您也會運用這種目前被視爲過去風尚的手法，但非常謹愼節制。

卡：這的確需要謹愼，因爲你必須聽起來自然。塔爾貝格過世後，李斯特寫信給他的遺孀表示悼念，稱讚其演奏像是「在鋼琴上演奏小提琴」。這句話有很多層面，一是稱讚他能如弦樂器歌唱，二是講他的旋律與伴奏之間搭配靈活。小提琴和鋼琴合奏，本來就不會每個音都對準，主要拍子在一起就好。對我而言，這就是雙手不對稱彈法所必須達到的自然。我從李斯特改編的貝多芬交響曲學到極多：我必須知道鋼琴上每個音對應什麼樂器，進而思考各種樂器應有的表現，樂句、色彩、層次如何塑造，何時要對齊、何時又要技巧性錯開。這些改編可說是我另一位老師，我彈了它們十餘年，自此腦中深植管弦樂的意識，將其用到所有我演奏的樂曲。剛剛所說的一切，都可從中學到。當然和樂團相比，鋼琴只能說是黑白，但有時黑白照片比彩色照片更有表現力，這就是我想達到的。

焦：您一直努力不懈，永遠在練新曲目，最後想請教您對鋼琴演奏與古典音樂的看法。

卡：古典音樂蘊含了全人類的情感，只要演奏家持續傳達情感，以情感和聽衆溝通，它就永遠不會過時。我對鋼琴演奏很有信心。以前我們所知道的演奏世界是以歐洲爲核心，頂多加上美國與拉丁美洲。但現在有太多傑出音樂家來自亞洲，他們有技巧也有深度，我就在比賽聽過日本鋼琴家彈出我所知聞最好的貝多芬《第三十二號鋼琴奏鳴曲》。有這麼多人投入古典音樂，帶來各種不同文化與觀點，這門藝術一定會持續成長。誰說我們只能稱讚那些過去的大師呢？我可以很大方的說我很喜愛普雷特涅夫和賀夫，也極爲欣賞葛羅斯凡納（Benjamin Grosvenor, 1992-）和王羽佳（Yuja Wang, 1987-）。誰沒有年輕過，怎能因爲年輕，就挑剔他們，不正視他們的好？或許我們所需要的，其實只是更開闊的心胸，正視每一階段的努力與成就。

安潔黑

BRIGITTE ENGERER

Photo credit: Karl Lagerfeld

1952年10月27日，安潔黑出生於突尼西亞首府突尼斯（Tunis）。她自幼跟隨迪卡芙學琴，10歲進入巴黎高等音樂院，1967年獲室內樂一等獎，1968年獲鋼琴一等獎。1969年於隆－提博大賽獲獎後，她赴莫斯科音樂院向小紐豪斯學習，1974年獲柴可夫斯基大賽第六名，1978年獲伊麗莎白大賽第三名，國際聲望日隆。1980年受卡拉揚之邀與柏林愛樂演出，並與世界各大樂團合作。安潔黑為少數曾至蘇聯求學，研習俄國鋼琴學派的法國鋼琴家，曾獲多項唱片大獎以及法國騎士勳章。在忙碌演出行程外，她也擔任巴黎高等音樂院鋼琴教授多年。2012年6月23日逝世於巴黎。

關鍵字 —— 巴黎高等音樂院、迪卡芙、馬里寧、蘇聯學習、小紐豪斯、技巧、俄國鋼琴學派、普羅柯菲夫《第七號鋼琴奏鳴曲》、卡拉揚、比賽、教育與學習

焦元溥（以下簡稱「焦」）： 我知道您出生在當時的法屬殖民地突尼西亞。您是如何學習音樂的？

安潔黑（以下簡稱「安」）： 我的家人都不是音樂家，但在我3歲時買了玩具鋼琴給我。怎知我對它一見鍾情，天天黏在鍵盤上自己練習。我媽看到我這樣喜歡，就在我4歲時請了老師。我學了6個月，進步神速，老師覺得不知道該怎麼教我了，於是我媽另找了一位，但她也認為我很奇特，便寫信給迪卡芙，希望她能給我些建議。我們去了巴黎演奏給迪卡芙聽，她非常喜歡我，於是我和媽媽就每半年去巴黎跟著她上課，一次待3個月。我9歲的時候突尼西亞政變，法國人被趕走，我們家也就搬到巴黎。雖然很不捨得離開家鄉，但也很高興能夠專注學習。我10歲就進入巴黎高等音樂院，即使是現在也是很小的年紀。

焦： 您當時已經贏得青少年比賽而在香榭里榭劇院演奏莫札特的《第

二十三號鋼琴協奏曲》了。

安：是的。然後我很順利的得到鋼琴和室內樂一等獎，之後參加隆－
提博大賽也得到獎項。

焦：巴黎高等以前以教授和助教分工著名，教授指導詮釋而助教訓練
技巧，但您似乎對這種教法感到無所適從。

安：沒錯！這真是困難。雖然助教並不像教授那麼有藝術個性，但很
多時候他們的意見並不完全一樣。既然技巧是為了表現音樂，學生怎
能練技巧時心裡想的是一種詮釋，彈給教授又是另外一種？這根本行
不通。我最後還是照迪卡芙的方式練，因為我實在受不了那種每個小
動作都得重複25遍以上的練法。迪卡芙主要講詮釋和句法，這當然比
較吸引我。技巧上遇到困難當然需要解決，但我實在沒辦法天天只坐
著練琴。我需要讀書，需要學習音樂以外的事物，需要思考，而不是
只練習。技巧雖然重要，但應該來自於思考，而不是手指。所以我現
在教學，還是技巧和詮釋都教。學生想向我要指法或練習方法，我都
樂意指導，因為這才能完整表現音樂。這也是我決定去蘇聯學習的原
因，我認為在那裡才能學到真正高深且全面的技巧。

焦：是什麼樣的機緣讓您去莫斯科？

安：當年在隆－提博大賽上，曾在該賽獲獎的俄國鋼琴大師馬里寧是
評審之一。他非常欣賞我的演奏，認為我很有天分，於是邀請我去莫斯
科跟他學。我當時深受震撼——終於有機會了！我從12歲起就夢
想能去莫斯科，終於成真了！

焦：您那麼小就嚮往俄國式的音樂教育啊？

安：不只是音樂教育！我從小就熱愛俄國文化，完全是迷戀。我還是

小女孩的時候，最大的夢想就是親自到那謎樣的國度。我13歲就開始學俄文，研讀所有我能讀到的俄國文學，托爾斯泰、普希金、杜斯妥也夫斯基、契軻夫……能夠看的我全部都看。當然，俄國音樂更讓我魂牽夢縈。我仍然記得我當時多麼熱愛柴可夫斯基……我想我天生就有俄國魂吧！

焦：身為法國人，當時要如何安排到蘇聯學習？

安：即使我對俄國文化充滿熱愛，在冷戰年代，還是1970年代，蘇聯究竟如何誰也說不準。但我拿了馬里寧的邀請函，決心要實現夢想，因此我選擇參加柴可夫斯基大賽。一方面試試自己的能力，一方面則是看看能否適應在莫斯科的生活。我那時還小，比賽只進到準決賽，但得獎並不是目的。不過我很受觀眾喜愛。那屆比賽主辦單位有拍攝紀錄片，除了決賽選手，也把我收錄進去。當發現自己確實可以在莫斯科獨立生活，比賽上又很得人緣，我就毅然決然離開巴黎了。

焦：一位小女孩，隻身跑到人生地不熟的蘇聯，您家人放心嗎？

安：當然不放心。我周遭所有人都認為我瘋了。迪卡芙很捨不得我，行前還特別叮嚀，叫我不要意氣用事，學得不開心可千萬別勉強，待個一年也就可以了。誰知道我學了五年，後來又繼續待了四年，一共在莫斯科生活了九年才回到巴黎定居。

焦：那時生活一定很苦吧！

安：那要看你用什麼角度去看。物質條件當然不好，音樂生活卻是無比美妙，我也交到許多好朋友，困苦時代反而更能見到真誠人心。我的音樂學習也是精彩無比，即使九年過了，我那時還真不願意回到法國呢！

焦：您那時有同樣從法國去的同學嗎？

安：完全沒有！我看學生名單，莫斯科音樂院的外國學生幾乎都來自東歐共產國家，我這法國女孩顯得格外特別。我一到宿舍就發生一件妙事。一天早上我室友出門，我在房間練琴，練不到十分鐘就有人敲門，說是來找我室友。隔了不到十分鐘，又有人敲門，還是來找我室友。就這樣，每隔十分鐘就有人來敲門，都說要找我室友。我想我必定是和校園名人住在一起了！好不容易等到我室友回來，我說：「哎呀！你可真是大明星，這一早上不知道有多少人來找你呀！」我室友聽了為之一愣，突然恍然大悟，哈哈大笑說：「你錯啦！他們不是來找我。他們都是來看你！」「我有什麼好看？」「我們在這冰天雪地的灰暗莫斯科受苦，居然有人放著人間天堂不住，硬是要從巴黎來這裡學琴，大家都很好奇你究竟是何方神聖！」

焦：呵！搞了半天，您才是校園名人！不過我不了解的是當初既是馬里寧邀請您去莫斯科，為何您最後卻投入小紐豪斯門下？

安：這又是一個曲折的故事。我本來已經要跟馬里寧學了，但到了莫斯科遇見舊識凱爾涅夫。他一聽我決定在莫斯科學習，馬上推薦我去找他的老師小紐豪斯。我那時說不過他，也就彈給小紐豪斯聽。結果我發現雖然馬里寧和小紐豪斯都師承紐豪斯，小紐豪斯的教法和個性確實更吸引我。小紐豪斯也願意教，前提是我要跟馬里寧解釋，看他同不同意。

焦：這下可糟糕了，您是如何以智慧解決呢？

安：哪裡有什麼智慧。我那時才17歲，根本不知道該怎麼開口，一見到馬里寧就哇哇大哭。馬里寧嚇一跳，連忙叫我別哭，說這沒什麼大不了。他完全不介意我轉投小紐豪斯門下，還說如果我有問題，還是可以隨時來找他。四年後我再度參加柴可夫斯基大賽，馬里寧也給我

很大的指導，對我永遠都那麼和善。我永遠感謝他的仁慈。

焦：這個故事真該說給全天下的老師聽。

安：所以我在巴黎高等音樂院教課也是這樣，很鼓勵我的學生去聽別人的課。畢竟藝術不是絕對；如果藝術是絕對的，那天下只要有一個鋼琴家就夠了。學生本來就應該要吸取多方見解，我也一直鼓勵學生和我討論詮釋，而不是強行灌輸自己的意見給學生。

焦：請您談談之後跟小紐豪斯的學習吧！我也訪問了凱爾涅夫，他說他可是位非常嚴格的老師。

安：的確如此！我那時正式開始上課，小紐豪斯馬上就問我是否彈過布拉姆斯《第一號鋼琴協奏曲》。「沒有。」「好，十天後學好背完譜來見我！另外加上李斯特兩首《超技練習曲》！」我的天呀！我那時真的嚇到了。心想這莫斯科音樂院真不是人待的地方。我回到家廢寢忘食、日以繼夜地練習，終於把這些曲子練完去上課。怎知才上完課，小紐豪斯又丟出一堆讓人毛骨悚然的可怕曲目，還是要我下次上課就得練好且背譜。

焦：小紐豪斯真的是這樣上課的嗎？

安：不是。他只是想測試我的能力和潛力，之後正規上課就不是這樣了。小紐豪斯是非常仔細，也非常要求的老師，逼著你一定要把樂曲的和聲、結構、句法、情感、詮釋，所有面向都得了然於心。了解音樂後就是要求表現。既然作曲家寫下不同和聲的運用，鋼琴家就要表現出來。如何以技巧來呈現結構對比、音響層次、旋律設計、音色變化等等，這每項他都錙銖必較，毫不馬虎。像是我跟他學蕭邦《第四號敘事曲》，光是開頭他就可以罵個不停。我上了2個小時，連一頁都沒彈完。有時候一首曲子，他可以整整磨上6個月！但也因為如此，

我學到所有塑造音色的方法，也完整學到嚴謹的音樂思考，技術和音樂都進步良多。跟他學習確實見識到嶄新的音樂世界，只是其中也有無數的挫折。

焦：何以會有挫折呢？

安：因為小紐豪斯將「音樂」作為鋼琴演奏藝術的中心，你的技巧就是要達到完整表現音樂的境界。只有音樂是重要的，技巧只是為了成就音樂而存在。即使你明天要上台，他還是可以把你今天的演奏批得體無完膚。比方說，我第二次參加柴可夫斯基大賽，前一天我特地去找小紐豪斯，希望他能面授機宜，給我些指點和鼓勵。怎知我彈給他聽後，他把我大罵一頓，說這裡分句不佳，那裡情感不對，這裡音色沒處理好，那裡聲響不乾淨。我辛辛苦苦練的比賽曲目，在他口裡簡直是破銅爛鐵，不堪一聽！

焦：小紐豪斯怎麼會這樣說話？

安：我那時又急又氣，當場在他面前哭了起來。我說：「我明天就要比賽了，我就是信任你才彈給你聽。你不鼓勵我就算了，還說得這麼不堪。我明天還用上台丟人嗎？我看我不要比了！」你猜小紐豪斯說什麼？他說：「比賽？比賽算什麼?!比賽能和音樂比嗎？只有音樂才是重要的。我才不管你明天要不要比賽，重點是我這樣講你之後，你明天的演奏會更好，更能表現音樂！音樂！音樂會更好！」你看！這就是標準的小紐豪斯。對於這位偉大老師，我雖然滿心敬愛和感謝，可是有很多次……我實在是想掐死他！

焦：紐豪斯一派對於技巧和音色有相當深入的鑽研，可否請您特別談談他對技巧的教學？

安：小紐豪斯絕對不把技巧和音樂分開。事實上，他討厭討論技巧，

安潔黑是當時極少數至蘇聯留學的法國音樂家，經歷有趣且珍貴（Photo credit: Irmeli Jung）。

因為重要的還是音樂。他要學生思考要在音樂裡表現什麼？音樂會帶領我們走向何處？他總是問：「你要在這首曲子裡告訴我什麼？這首曲子告訴你什麼？」當他的學生，必須對彈出的每一音符都提出完善解釋。一旦我們能清楚知道目標，努力向前走，那技巧不過是其中的過程，自然會被逐一克服。手指還是要依頭腦的思考來演奏，技巧不是為了技巧而存在。不過，如你所說，小紐豪斯懂得技巧，也知道如何教。他讓我超越自己，彈出我之前無法想像的技巧，特別是音色與音響。在巴黎，我知道如何演奏「鋼琴」；在莫斯科，我不能只演奏「鋼琴」，而要在鋼琴上彈出管弦樂團的色彩。在法國，一個極弱音就是一個極弱音；在俄國，一個極弱音可以有數十種不同的色彩和層次。這是一種極限探索，快還要更快，強還要更強，弱還要更弱，豐富還要更豐富。

焦：那實際的技巧教法呢？

安：他總是先問你覺得這個音要彈出什麼音色或強度？當我決定了那個音的色彩和音量，他才會教我如何把那個聲音彈出來。小紐豪斯對分析技巧很有一套。不只對音色與音響，他對如何放鬆也很有心得。手指可以強壯，手臂必須完全放鬆。他教我如何在演奏時就能放鬆肌肉，藉此彈得更好。舉例而言，我14歲時迪卡芙要我練拉威爾《夜之加斯巴》中的〈水精靈〉。我練一練就肌肉僵硬，痛了三個禮拜，最後只好放棄。後來小紐豪斯提議我彈整部《夜之加斯巴》，我餘悸猶存，一口回絕。他知道原因後，就仔細為我分析所有施力法，講解放鬆的道理和演奏絕竅，我也就非常順利的學好此曲。

焦：小紐豪斯的教法這麼嚴格，他會給學生自由發揮的空間嗎？

安：當然會。這就是為何我認為他是偉大的老師。好老師首先要知道學生的問題並且解決問題。某段彈不好可能是手指功力不夠，也可能是腦中沒有想像，對音樂缺乏理解以致不能表現。然而，偉大的老

師，則是在解決問題之外，讓學生在藝術中找到自己，知道自己是誰，發揮學生的個人特質而成就一番藝術。小紐豪斯是這樣的老師，這也是俄國鋼琴學派的終極精神。

焦：您怎麼看待俄國鋼琴界四大學派？

安：這我不能多說，因為我雖然也彈給凱爾涅夫、瑙莫夫和黎西特（Elena Richter, 1938-）聽，還是主要跟小紐豪斯學，並沒有到處跟其他老師上課。有這樣的老師，我也不想到處找別人上課。上課之外，我把時間花在音樂會，特別從孔德拉辛和羅斯卓波維奇的演奏中學到許多。紐豪斯當年的三位助教，小紐豪斯、馬里寧和瑙莫夫，三人交情非常好，教法也都出自紐豪斯，但「紐豪斯派」和「郭登懷瑟派」卻時有不合。他們還是彼此尊敬，但很多有趣傳聞都在敘述紐豪斯和郭登懷瑟如何鬥嘴。有次這兩人碰面，郭登懷瑟很得意地說：「上次我彈蕭邦的〈別離曲〉，彈得非常好，好到音樂會中的女士們都忍不住感動落淚呀！」「我真為您高興，我的同事」，紐豪斯接著說：「可是我上次演奏蕭邦〈別離曲〉，有位非常年輕美麗的小姐寫信給我，說聽了我的演奏，她可是一整個禮拜都難以入睡呢！」另外，郭登懷瑟晚年的演奏偏慢。據聞有一回紐豪斯在聽完郭登懷瑟的音樂會後，跑到後台去「恭喜」：「啊！我親愛的同事，您剛剛的《梅菲斯特圓舞曲》實在彈得太好了！這真是我人生中最美好的……『半小時』！」*

焦：哈哈！不過說到紐豪斯門下三位助教，我有一重要問題必須向您請教。普羅柯菲夫《第七號鋼琴奏鳴曲》第三樂章，瑙莫夫認為此段奇特的七拍子其實是「模仿史達林說話——一個說話大舌頭、不斷重複的喬治亞人」。既然是模仿，第三樂章自然不能，也不該彈得過快，也應以模仿口吃結巴的語調為重。我好奇這是瑙莫夫的想法，還是紐豪斯的意見？

* 此曲一般演奏時間為11至12分鐘。

安：我不認為這是紐豪斯的意見，因為小紐豪斯並不持這樣的見解，首演者李希特也未持這種看法，他和普羅柯菲夫又相當熟。小紐豪斯告訴我當年李希特準備首演此曲時，就在紐豪斯家練琴。他得在很短的時間內準備好，一天練上12個小時。光是第三樂章，一天就可練10小時。結果，紐豪斯的鄰居跑來敲門了——「我知道你是了不起的鋼琴教師，可是這次教的學生也未免太差勁了吧！我已經聽了十幾個小時了，他怎麼蠢到還在練同一個段落呀？！實在受夠了！」我的意見是，這個樂章所表現的是殘酷和痛苦。無論是快是慢，都必須表現出音樂的意義，速度並非重點。當然如果彈得太快，變成純粹手指運動，就無法表現出音樂意義了。

焦：傳統法國鋼琴學派多是手指功夫，我很好奇這如何能演奏布拉姆斯或李斯特的重量級曲目？

安：還是可以彈，但不表示能彈好。不過法國鋼琴學派在二戰後改變很多，像是貝洛夫和柯拉德這些師承松貢的學生，都能演奏極佳的普羅柯菲夫和拉赫曼尼諾夫。

焦：傳統法國鋼琴學派和俄國鋼琴學派在技巧訓練上觀點殊異，以您的經驗，鋼琴家能夠結合兩者的長處嗎？

安：我想重點並不是結合兩派之長，而是如何發揮自己個性，發展屬於自己的音樂和技巧。無論是哪一個學派，走到最後還是要鋼琴家個人去表現，而每個人都不一樣。小紐豪斯不只給了我音樂和技巧，他更讓我自發性地表現音樂，讓我有意願和意志去主動實現我的想法。這是最可貴之處。

焦：紐豪斯是第一位將拉威爾介紹至俄國音樂界的鋼琴家，而紐豪斯父子都演奏德布西。您如何看他們的德布西詮釋？

安：噢！我眞是喜愛！他們演奏的德布西，音樂如同香水般飄揚。如果要我選擇，我喜歡他們的勝過大多數法國鋼琴家演奏的。當然我也非常喜歡富蘭索瓦的德布西，相當刺激而充滿想像力，音色更是燦爛。我不喜歡那種聲音枯燥單調，演奏墨守成規，缺乏想像力的演奏。我喜歡的鋼琴家都是浪漫性格重的藝術家，像是富蘭索瓦、索封尼斯基、小紐豪斯和魯普等等。魯普是我現在最喜愛的鋼琴家，每次聽完他的音樂會，我都覺得我到了另一個世界。福特萬格勒和卡拉絲也都影響我很大。我最喜歡的錄音正是福特萬格勒指揮的《崔斯坦與伊索德》，這像是我的音樂聖經。

焦：魯普正是紐豪斯的得意學生，後來也跟小紐豪斯學習。關於這對父子，您覺得他們的教法一樣嗎？

安：應該一樣，因爲小紐豪斯說的所有內容，我都可在紐豪斯的書中找到，不同的是他們的個性。紐豪斯是非常開放的人，會多種語言，很能和人溝通，也喜歡熱鬧。小紐豪斯非常害羞內向。有時我到他家上課，他總事先準備了茶和點心，先聊半小時再上課。這不是因爲他喜歡聊天，而是不知道要如何一見面就對學生打開心門討論音樂。

焦：您回到巴黎後，和卡拉揚在柏林愛樂百年生日的合作轟動一時。可否請您談談您們之間的合作？

安：其實當年我的夢想並不是和卡拉揚合作，而是和柏林愛樂合作。

焦：爲何是柏林愛樂呢？

安：因爲小紐豪斯非常喜愛福特萬格勒，我在他家聽了無數福特萬格勒與柏林愛樂的唱片，柏林愛樂也就成爲我的夢想。我在伊麗莎白大賽得獎後，花了4小時，簡單錄了一份試聽帶寄給卡拉揚，看他願不願意見我。卡拉揚收到後便邀請我去柏林爲他試奏。那天我得早上9

點20分，在樂團排練前彈給他聽。我等到9點30分，有人來通知說大師現在無法過來，要延到11點，可是得換琴房。好吧，我就跟著到另一個琴房開始練習。等到11點，又來一個人說大師現在還是沒空，要我等到下午1點，可是不是在這個琴房，於是我又跟著換到另一個琴房。好不容易到了下午1點，又來一個人，說大師去吃午餐，他會在下午2點聽我演奏，不過……我還得再換一個琴房！我就這樣跑來跑去，心想這卡大師大概永遠不會聽我演奏了。正當我心裡嘀咕的時候，門突然打開，卡拉揚和四個跟班身著暗色大衣，莫名其妙地出現了。那時卡拉揚連看都不看我一眼，開口便是一句「彈吧！」。這真是太過分了！誰還能受到比這更粗魯的對待？！剎那間我也不緊張了。彈就彈吧！我開始彈莫札特的《A小調鋼琴奏鳴曲》（K. 310），把我所有的憤怒和不滿全部投注到音樂裡面。當我彈完第一樂章，回頭一看，卡拉揚的眼神變得溫和而友善。「非常感謝。」卡拉揚說：「你能夠再為我彈其他曲子嗎？像是蕭邦奏鳴曲？」後來他又要我彈了好多作品，包括拉赫曼尼諾夫和史克里亞賓，最後說：「非常好！我很喜歡。你的左手尤其傑出，能把對位聲部彈得很清晰。」說完便起身離開了。我在想這算什麼呢？當我也要準備離開的時候，卡拉揚旁邊的人走過來說：「你彈得真好！卡拉揚可是很少會說出這樣稱讚的話！不知道你現在有沒有時間到我的辦公室一趟，我來幫你安排和柏林愛樂演出。」後來我被安排到下一年和梅塔合作。

焦：您終於夢想成真了！

安：卡拉揚也邀我去薩爾茲堡和他合作莫札特《第二十七號鋼琴協奏曲》。在演奏前一個月，他和我討論此曲詮釋，兩個小時下來我們相談甚歡，我也學到很多。最後他說：「你下次想彈什麼？布拉姆斯好嗎？」「彈第一號可以嗎？」「不，彈第二號。」後來我和柏林愛樂有很多合作，包括李斯特第一號、聖桑第二號和舒曼《鋼琴協奏曲》等等。我一直在等卡拉揚的布拉姆斯《第二號鋼琴協奏曲》，但這份邀約始終沒成真，很可惜。

焦：您怎麼看待比賽呢？

安：每次我參加比賽，都覺得這是一件很笨的事。每個人都是獨特的，也各有天分，比賽卻將無法比較的獨特才能拿來較量——你怎能用分數來衡量藝術家呢？在我心中魯普是第一，波里尼也是第一，這怎能排名呢？但比賽雖笨，這還是一條必經之路。每次比賽後，我都得到很多邀約，這大大幫助了我的演奏事業。

焦：您後來也擔任巴黎高等音樂院的鋼琴教授，您覺得您的母校有所改變嗎？

安：這麼多年下來，很多事改變了。舉例而言，我13歲的時候還有機會去聽松貢的課，聽聽他對技巧的革命性見解，可是現在很多人會覺得這是叛徒般的行為。每年暑假，我都鼓勵我的學生去上大師班，學習其他人的見解。當然，我覺得在鋼琴家的性格養成階段，像是16到20歲，學生必須相信他的老師，學到一套堅實的思考邏輯。但是之後，更重要的是拓寬藝術見解，這是成為獨立藝術家的關鍵。不過現在學生也很奇怪，他們都不去聽音樂會，連我的音樂會也不來聽。以前我在莫斯科，小紐豪斯的每場音樂會我都去聽，以便了解他的藝術，更清楚他的想法。特別是小紐豪斯沒辦法接受錄音，一旦知道有人在錄，演奏就施展不開。他現在留下的所有錄音，都是別人在不告訴他的情況下偷偷錄的。現在的學生對音樂和學習似乎沒有我那個時代的熱忱，實在非常可惜。我還是要強調，演奏事業雖然重要，音樂家不能本末倒置，演奏不能脫離音樂而存在。如何把音樂學好，讓音樂成為自己的人生，這才是音樂家的首要工作。

第　　　　四　　　　章

04
CHAPTER
亞洲

ASIA

前言

自亞洲綻放的世界之光

　　本書第二冊所收錄的亞洲鋼琴家雖然只有白建宇與陳必先兩位，但訪問極具份量，加起來超過三萬字，更有不少獨家內容。這也和他們的地位相得益彰：在韓國與台灣，白建宇與陳必先各是家喻戶曉的公眾人物。他們的人生就是重要歷史，更有世界級的藝術造詣。

　　陳必先是台灣以「資賦優異天才兒童出國辦法」赴海外留學的首例。她在國外接連獲獎，包括慕尼黑ARD大賽（ARD International Piano Competition）冠軍，是最早在國際主流樂壇綻放光芒的台灣音樂家。但很少人知道，這輝煌成就背後竟是不可思議的艱辛。看陳必先的故事，並對照本書第三冊其弟陳宏寬的訪問，更能知道這一家人為了孩子的天分，能做出何等奉獻犧牲。即使著實吃過可怕的苦，時至今日，陳必先仍有孩童般的天真，可以完全活在音樂裡。她不只有卓越的演奏成就，更和諸多作曲名家一起工作，深度研究並演出他們的作品，堪稱當代音樂活字典，是二十世紀後半音樂創作風景中不可或缺的一部分。我的訪問只能記錄她非凡經歷的一部分。再過三十年回頭看，相信人們會更清楚陳必先的重要與歷史地位。

　　白建宇是本書收錄的唯一韓國鋼琴家，但他更屬於世界而非任何地域，對我個人而言更有極重要的意義。我的訪問過程像辛波絲卡（Wislawa Szymborska, 1923-2012）的詩，時空不斷重疊卻又彼此牽動。我對鋼琴家的認識，可能交疊了來自錄音的印象、來自現場演奏的印象、來自書本的印象、來自訪問的印象，以及訪問後持續交往的

經驗。白建宇就是這樣的例子。我第一次聽到世界級水準的鋼琴獨奏，就是他在1990年9月的首次來台演出。直到今日，我都記得那場音樂會的演奏與曲目——那為我重新定義了鋼琴，讓我知道鋼琴演奏究竟可以是何等偉大的藝術。

非常榮幸，自己有朝一日能訪問我少年時期的英雄，還因為訪問而和白建宇夫妻成為朋友，在眾多場合見識到韓國人多麼為他們瘋狂：白夫人尹靜姬（Yoon Jeong-hee, 1944-）是韓國最重要的影劇明星，拍了超過三百部電影，包括2010年大導演李滄東為其量身打造，在坎城影展大放光芒、贏得《紐約時報》滿版報導的《生命之詩》（Poetry）。然而，即便他們在韓國有神格化的明星地位，這兩人從不拍廣告，也不接受代言，作最純粹的藝術家。聆賞白建宇的演奏，聽眾應該都能感受到那不凡的浩然剛正之氣，其中又有滿滿的溫柔。

希望大家能細讀這兩篇訪問。那是音樂，是人生，是時代，更是智慧明燈。

白建宇 1946-

KUN WOO PAIK

Photo credit: 尹靜姬

1946年出生於首爾，白建宇8歲開始學鋼琴，進步神速，9歲半舉辦第一場鋼琴獨奏會，11歲與樂團合作葛利格《鋼琴協奏曲》。他1961年赴美國茱莉亞音樂學院隨列汶夫人學習，1970年又至歐洲學習，最後定居巴黎。白建宇演奏曲目寬廣，勇於挑戰極限，錄音眾多且備受好評，包括貝多芬鋼琴奏鳴曲全集、拉威爾鋼琴獨奏與協奏作品全集、拉赫曼尼諾夫與普羅高菲夫鋼琴協奏曲全集、蕭邦鋼琴與管弦樂作品全集等等，對舒伯特、李斯特、布拉姆斯、穆索斯基、史克里亞賓、布索尼、佛瑞、德布西等也有精深研究，曾獲法國政府頒贈藝術騎士勳章。

關鍵字 —— 韓國古典音樂環境、紐約、列汶夫人、賽爾金、卡博絲、肯普夫、阿哥斯第、潘德瑞斯基鋼琴協奏曲《復活》、色彩、拉威爾鋼琴獨奏全集、尹靜姬、電影、北韓綁架事件、尹伊桑、探索自己、李斯特、史克里亞賓、鋼琴調律整音、穆索斯基、貝多芬鋼琴奏鳴曲全集、內在重組、布拉姆斯和舒伯特專輯、佛瑞、德沃札克《鋼琴協奏曲》、亞洲音樂家在西方世界、東方思維與美學、韓國人與音樂、真誠自然

焦元溥（以下簡稱「焦」）：可否請談談您的家庭背景與早期學習？我知道您出身於充滿音樂與愛的家庭，令堂是管風琴家，令尊則熱愛古典音樂。

白建宇（以下簡稱「白」）：我真的來自熱愛音樂的家庭，我也得以自然地接觸音樂。我們家有台直立鋼琴，家母是我的啟蒙老師。那時也是古典音樂在南韓開始發展的時代，我可說生而逢時。

焦：我很好奇二次大戰前，韓國的古典音樂環境是什麼樣子？

白：那時韓國已有音樂家到國外學習，有些還去了維也納，不過仍以留學日本為大宗，因為已有許多偉大的西方音樂家到日本演奏與教學。1945年9月，南韓成立了韓國管弦樂團，是韓國第一個真正的管弦樂團，1957年又有首爾交響。同時，廣播節目也播放古典音樂，還成立了韓國廣播公司交響樂團。對我們而言，西方古典音樂可說是新發現，大家一下子就對它著迷。我很幸運能在這種氣氛中成長，親眼見證那個驚人時代。

焦：那時韓國出了不少音樂人才，和喜愛古典音樂的環境互相呼應。

白：的確，包括像小提琴家鄭京和（Kyung Wha Chung, 1948-）與姜東錫（Dong-Suk Kang, 1954-）這樣的天才，讓大家很興奮。但那時我們沒有很好的師資和學校，所以我在韓國學習時也沒能建立起良好的技巧基礎與音樂訓練。我16歲參加出國留學選拔賽並獲特別獎，許多人就建議我該到茱莉亞音樂院跟隨列汝夫人學習，追求真正良好的演奏訓練。

焦：您實在太謙虛了。您在15歲之前就演奏了拉赫曼尼諾夫《帕格尼尼主題狂想曲》和穆索斯基《展覽會之畫》，那也是這二曲的韓國首演。對任何鋼琴家而言，能在如此年紀就公開演奏它們，仍是極為可觀的成就，您甚至在11歲就和樂團合作葛利格的《鋼琴協奏曲》了！

白：這必須要歸功於我的父親。他對古典音樂的知識非常豐富，盡可能搜集所有他喜愛作品的樂譜，鼓勵我演奏完所有他愛的曲子。即使身在韓國，我那時就有拉威爾《G大調鋼琴協奏曲》的樂譜，也開始演奏佛瑞。現在回想，我實在太小，不足以演奏這些偉大深刻的作品，但如此學習經驗確實拓展了我的視野，使我獲益匪淺。

焦：您當時不怕那些困難技巧會導致手傷嗎？

白：如果練習不得法，年紀太小就演奏技巧極爲艱深的作品，的確可能受傷。只能說我很幸運，居然彈得下來。無論如何，能從小知道這些偉大作品仍然極其美好，因爲我能和它們一同成長，它們也成爲我生命中不可分割的一部分。

焦：到紐約之後，您的人生觀和藝術觀有怎樣的變化？

白：我從列汶夫人身上學到極多，也很享受我的學校生活。同學能力都很強，更珍貴的是大家都熱愛音樂。那時錄音不像現在普及，了解作品多半靠樂譜。每當有同學聽到一首精彩作品，總是迫不及待地找譜研究，然後彈給大家聽。那是很美好的回憶。不過，我覺得影響我最大的，或許還是紐約的藝術環境。紐約眞是充滿藝術與機會的城市。以古典音樂來說，那時有伯恩斯坦與紐約愛樂，我也聽到許多大師的現場演奏，包括霍洛維茲、魯賓斯坦、賽爾金等等，給我更大的改變。

焦：以前曾聽您說過，賽爾金可能是思想上和您最接近的鋼琴家，我很好奇您爲何沒有跟他學習。

白：我其實有機會。他在列文垂特大賽聽到我的演奏，邀請我去馬爾波羅音樂節跟他學習。我思考了非常久，最後決定去歐洲。一方面我覺得我需要去古典音樂的源頭。我想去義大利，因爲我喜愛歌劇；我想去德國，因爲我想深入探索德國音樂。我又特別喜愛法國音樂，更是不能不去法國。二方面，正因爲我非常喜愛賽爾金，個性可能也像，我害怕若跟他學習，會變成模仿而失去自己——雖然這眞不是個容易的決定。

焦：但您最先是到倫敦，而非歐洲大陸。

白：因爲著名的匈牙利鋼琴教師卡博絲女士在倫敦教學。我在茱莉亞

上過她的大師班,很欣賞她的教學。當她邀請我跟她學,我也就搬到倫敦。此外,列汶夫人也把我送至義大利跟肯普夫和阿哥斯第學,我很幸運能向如此傑出卻又不同的藝術家請益。

焦:日本和韓國現在都以大力資助年輕音樂家聞名於世,但您當年如何維持生活與學業開銷?

白:基本上我還是靠自己。我非常感謝列汶夫人從未收我學費,還幫我爭取獎學金。其他老師也沒有向我收學費,因為我是列汶夫人親自介紹給他們的。為了支付開銷,我接了許多伴奏,為各種樂器、舞者、歌手、管弦樂團彩排伴奏。現在看來,那是相當好的學習經驗。我不只學得更快,彈得更好,更能接觸到各式各樣的音樂與表演藝術。比方說,我很驚訝地發現許多編舞大師具有深厚的音樂修養,對音樂的理解和分析比多數音樂家還好!和他們一起工作,我等於旁聽大師班,其實也是學習。除了有形的幫助,我也得到許多音樂家的鼓勵,像偉大的次女高音圖瑞兒(Jennie Tourel, 1990-1973)和男低音吉普尼斯(Alexander Kipnis, 1891-1978)。能得到他們的肯定,我沒有理由不努力,不敢辜負他們的期許。

焦:您跟這麼多名家學過,見證不同的演奏學派,可否特別談談他們的教學方法和演奏技巧?

白:列汶夫人有最自然的鋼琴演奏方式。她承傳了偉大的俄國學派,擁有驚人的美好音色。她總是告訴我們演奏要深入琴鍵,這樣才能創造優美聲響與醉人的歌唱性音色。她強調運用自然重量與整個身體來演奏,而非只靠手指。她是十九世紀浪漫派的權威,但她的巴赫、海頓、莫札特和貝多芬也都教得很好,很有自己的心得。卡博絲夫人則是舞台型藝術家,知道如何在公眾面前演奏,也知道如何以最有效的方式把樂曲要旨傳達給聽眾。「當你描述夢境時,你必須是全然清醒的。」拉威爾這句說得真是太好了!如果有很好的想法,很好的感

受，很好的技巧，卻不能把想表達的完善且有效地傳達給聽眾，那還是不行。卡博絲在這一點上真正幫助了我。此外，她也指導並帶領學生，透過音樂完全表現自己。我以前相當害羞，是她幫助我轉變成演奏型鋼琴家。阿哥斯帝則有驚人的音樂想像力，他可以告訴你一個極為長大的故事，只不過是為了解釋一個音而已！他為我開啟無止盡的幻想與創意之門，解放了我的思考。肯普夫教我尊重音樂與作曲家。他給我「演奏家應該是音樂的僕人」這樣的態度，而非綁架音樂藝術來追名逐利。總而言之，他們的個性和想法非常不同，但都深刻啟發了我，我也深深感謝他們。

焦：許多年輕人不知如何面對批評。即使是老師的意見，他們也會陷入「若我照著改，那結果就不是我自己的」如此迷思，可是您很早就找到調適之道。

白：我舉一個例子：我和潘德瑞斯基是很好的朋友。他的鋼琴協奏曲《復活》首演完不久，我就演奏了。排練結束後他問我的意見，我說我不是那麼喜歡它結束的方式，沒想到潘德瑞斯基也表示不滿意，反問我會怎麼改。我想了想，建議他再用一次某先前出現過的精彩旋律，這或許會形成強而有力的收尾。

焦：他改了嗎？

白：改了，但不是按照我的建議，而是又想出一個新點子。你看，創作者原來想的是A，我的建議是B，最後出來的結果是C。就算他用了B建議，寫出來的成果也不可能是我想的，樂曲還是潘德瑞斯基的而不是我的。創作者不會因為善納雅言而減少原創性。甚至我可說，愈有能力的創作者，就愈能接受各種意見。

焦：您的琴音色彩豐富又有透明質感，我很好奇您塑造音色音質的祕訣為何。

白：我的確有很多創造色彩的方法，但其中並沒有什麼祕訣。我非常喜愛繪畫與攝影，對色彩本來就很敏銳。我演奏時會試著將我的視覺所得轉化為聲音，按照心中圖像創造色彩與層次。某些作曲家他們寫作時已經設想好特定色彩，史克里亞賓就是最好的例子。遇到這種例子，鋼琴家必須先去了解作曲家所感受到，甚至所設定的顏色為何。此外，我1972年在紐約杜麗廳（Alice Tully）以一場音樂會彈完拉威爾所有鋼琴獨奏作品，這個經驗讓我了解聲音本身也有意義，就像一些繪畫完全以色彩表現而沒有任何形象，仍展現出強烈的情感與想法一般。然而，如何在鋼琴上製造出這些色彩，卻是非常個人的事。我試著用各種可能的方式來彈。如果有必要，甚至會用指甲彈。當然，我可以解釋一些塑造聲音的方法，像是分析「如何運用不同肌肉」或「如何運用身體的不同重量」等等，但最重要的，還是演奏者自己必須先有這些色彩的概念與想法，而這是不能教的。這其實解釋了為何鋼琴家的音色正顯示出他們的個性。

焦：您如何認識拉威爾的音樂？當年又為何會有如此壯舉？

白：這是從亞斯本音樂節（Aspen Festival）開始的。我在琴房練習，卻為隔壁傳來的音樂深深入迷。「究竟是什麼曲子這麼美？」一問才知道是拉威爾《庫普蘭之墓》的〈小步舞曲〉。由於實在太喜愛，回紐約後我就向列汶夫人提要學拉威爾。她讓我從《小奏鳴曲》開始，接著《死公主的帕望舞曲》（Pavane pour une infante défunte）和《鏡》（Miroirs）……當然就像多數年輕鋼琴家，我也很想挑戰《夜之加斯巴》。如此一首接一首，到最後發現只要再加兩三首，我就學完了全集。我得了紐伯格大賽後，獎項包括在林肯中心辦鋼琴獨奏會，我就決定開拉威爾全集。大家都說這實在太冒險，我一定是瘋了，但我實在太愛拉威爾，加上年輕不知天高地厚，就真的這樣安排了。

焦：如此曲目總長約140分鐘，技巧又非常艱深，一次彈完該如何準備？

白：也是眞正開始準備，我才知道害怕啊！那晚登台前我非常緊張，在後台看著自己的手，想著等一下這手指是否能動？彈第一部分時我戒愼恐懼，到第二部分才有了信心，第三部分卻完全累壞了，最後整個人豁出去，毫不在乎地放手去彈。後來大家告訴我，說他們認爲我第三部分表現最好！卡博絲夫人到後台說：「唉呀，原來這很簡單嘛！」我聽了眞是又好氣又好笑。後來我在許多地方演奏過拉威爾全集，愈來愈有心得。能把他所有鋼琴獨奏曲當成一部作品，讓聽衆完全沉浸在拉威爾的音樂裡，實是非常美好的一件事。四十年前我這樣想，現在還是這樣想。

焦：您把《夜之加斯巴》當第二部分結尾，以《鏡》做第三部分結尾，讓音樂會結束在〈山谷鐘聲〉（La vallée des cloches）的空靈迴盪。這是多年經驗所得，還是一開始就如此？

白：一開始就這樣了。我四十多年來彈這套曲目，順序都沒變。拉威爾雖然要求技巧，但不該把技巧放到首位。他的音樂那麼美好，即使是以艱難著稱的《夜之加斯巴》，要做的也是讓聽衆進入作曲家奇幻豐富的想像世界，而非炫耀演奏技術是多麼了不得。此外我也希望三部分能形成一個拱型大結構，在第二部分達到高峰，第三部分逐漸收尾。

焦：我非常喜愛您這套拉威爾，不過似乎絕版已久，眞希望您能再錄一次。

白：這套錄音還有個有點遺憾的故事。作曲家戴蒙德（David Diamond, 1915-2005）是我們的好朋友。他很迷電影，也認識很多大明星。他把我這套錄音送給一位住在紐約的電影明星，對方聽了非常喜歡，於是戴蒙德表示他要親自下廚，安排我們和她一起晚餐。我們非常期待，只是大家都忙，東奔西跑；好不容易有時間再到紐約，大明星已經過世了。我想你一定聽過她的名字：葛麗泰・嘉寶。

焦：哎呀，既然您提到葛麗泰‧嘉寶，我想我也不得不跟您討論另一位大明星了──您的夫人尹靜姬女士是韓國家喻戶曉的巨星，拍了三百多部電影，也是國際影展評審。您們各有事業，請問如何安排生活？

白：這一點問題都沒有，因為我熱愛電影與攝影，內子則熱愛音樂。當我旅行演奏，內子當我的祕書；當她拍片或當評審，換我當她的祕書。我們的生活非常簡單，就是音樂和電影。我也必須說，內子大概是我最嚴格的樂評。我們總是在一起，她聽了我所有演出，包括排練。我如果表現不理想，她會說：「今天的演奏不是你喔！」如果我在音樂會沒彈出我在練習時想達到的，她也永遠第一個發現。

焦：您們如何認識的？

白：在1970年慕尼黑奧運會。那時奧運不只有運動賽事，還有各國文化活動。我去那裡看南韓作曲家的新歌劇，她則隨上演電影片組一同來訪。我16歲離開韓國，她20多歲到法國進修，所以我不知道她是大明星，她也不知道我是鋼琴家，我們相遇的時候，就是男孩和女孩。我們對彼此留下了好印象，卻沒留下聯絡方式。回到巴黎一年多後，某天我從餐廳走出來，就在那一秒，我在門口遇上剛好要進門的美子（白夫人的本名）──「啊，怎麼是你！」這下子我可不能讓她再跑掉了！

焦：所謂天作之合，就是指您們這樣的夫妻了！既然您熱愛電影，和電影明星一起生活，應該特別有樂趣吧。

白：也有辛苦呀！我們結婚那年，美子仍在事業巔峰，甚至一天得拍兩部不同電影。所以那時只要是不拍片的空檔，她倒頭就睡，還能一坐進車裡就睡著。不過也因為美子，我得以認識更多熱愛電影的人。韓國有位影迷，對她所有電影如數家珍──他記得哪部是哪年拍的，

搭檔角色是誰，說了什麼台詞。我一直想找美子第一次在銀幕中露臉的畫面，電影《青春劇場》。她是眾多角色之一，並非主角，問到最後，發現韓國居然沒有備份，原版影片也都銷毀了。我們很失望，也已經死心，沒想到這位先生竟像偵探一樣，用盡各種方式追查，最後還眞給他找到了！你猜猜他在哪裡找到的？在香港！

焦：怎麼可能！

白：他查到這部電影曾在香港上映，於是追到香港的電影資料館，竟然還有備份！雖然片子已變成粵語配音，至少我們還有影像，後來也借了這份拷貝在韓國播放，銀幕上有粵語、英文和韓文。附帶一提，當年在《青春劇場》首次現身的演員，很多後來都成爲大明星，那眞是一個難得的紀錄啊！

焦：這實在很感人。這位先生是電影從業人員嗎？

白：不是，但他對電影極有熱情，在自己上班的公司組織了欣賞會。他們煞有介事地每年票選「最佳銀幕情侶」。有一年內子被選上了，於是我們決定去參加「頒獎典禮」，到他們公司去領獎。

焦：您們這個決定很讓我意外。一般電影明星大概不會願意去吧。

白：或許，但我們總是爲對藝術有赤誠的人感動，也實在好奇究竟是怎樣的人，對電影有如此巨大的熱情。事實證明，我們的確很喜歡他。後來我還常給這位先生出功課，要他找那些我找不到的老電影，他還眞有辦法每次都找到！

焦：您們深愛音樂和電影，也一直活在音樂和電影裡。就我所知，在您們婚後一年，您們還遭遇了宛如電影情節的事……

白：唉，你是指北韓要綁架我們的那件事吧。

焦：怎會發生這樣的事？

白：我們在巴黎認識一對韓國畫家夫婦，彼此交情很好。他們比我們年長很多。先生相當有名，太太也畫得很好，但不出名，平常幫先生打理，過著相當富裕的生活。有次太太對我們說，她在蘇黎世有銀行家朋友很欣賞我，想安排我去表演兩晚。其實她之前就提過，但我婉拒；這次她又提，而且說要為尹靜姬慶生，我就不再推辭。那時我們女兒才六個月大，於是她也跟我們一起去，幫忙照顧孩子。到蘇黎世之後，接待我們的銀行家祕書小姐說首場是家庭音樂會，但很不巧，主辦人父母最近身體不適不能來，因此音樂會改到南斯拉夫首府札格雷布（Zagreb），第二場再回蘇黎世。

焦：那時（1977年）西歐或南韓國民能夠自由進出東歐鐵幕國家嗎？

白：當然不行，但對方說一切都打點好了，我們雖覺奇怪，也就去了。但接下來就愈來愈不對勁。我們搭計程車前往，但那區域窮困髒亂，一點都不像銀行家會住的地方。最後車子開到一棟建築物附近，我說我實在不確定這是我們要去的地點，於是司機好心地先下車查看。他說樓房前門被鐵鍊鎖住，後門倒是大開——看起來就很像一個張著嘴的陷阱。我們感覺很不舒服，因此有了警覺心，問那位祕書這是你老闆的家嗎？她說我只是受雇負責接待，其實沒有見過老闆。

焦：這真怪。

白：這位年輕小姐顯然初生之犢不畏虎，乾脆自己進去建築物查看——然後我們聽到一聲尖叫！只見她立刻衝了出來，司機看了也馬上跑回車，而我見到一名亞洲臉孔的男子出現在頂樓……。什麼？南斯拉夫郊區居然有亞洲人？我們知道這是怎麼一回事了。

焦：太恐怖了！

白：現在回想，我們最大的幸運，就是搭計程車而非對方安排的轎車。我請司機直接開到美國領事館，但那是週五晚上，領事館已關，所幸美國圖書館還開，我立刻到那邊尋求政治庇護。圖書館找來副領事，他了解情況後，一查發現我們竟沒有回程機票的訂位。知道情況不妙，馬上幫我們安排法航明早回巴黎的班機。這位副領事剛到札格雷布，還沒有官邸，於是邀請我們當晚住在他下榻的旅館。

焦：總算安全了嗎？

白：我們也這樣想，但實在不敢睡。我們把燈全關了，黑暗中對坐無言，不敢相信居然發生這種事。我看著窗外，尋找任何可能藏人的角落，想著萬一有人闖進來，我們該如何逃跑？就這樣撐到早上五點，我實在受不了，於是起身去沖澡……洗到一半我聽到尹靜姬大叫，於是抓著毛巾就衝出來。我看到她一手抱著孩子餵奶，一邊衝過去拉著那位畫家太太 —— 清晨五點，有人來敲房門，她居然笨到去開門！還好我們阻止了！這太可怕了！我立刻打電話給那位副領事，請他調查發生何事。十五分鐘後他告訴我，根據情報，敲門的是兩男一女。「兩天前北韓在這家旅館辦宴會，來了很多人，我們的情報員已比對認出這三人是北韓特務。」我聽了馬上報警。最後警察和美國總領事都來了，一起護送我們到機場。在停機坪我們看到北韓的飛機，更加確定了一切。

焦：這真是可怕。

白：但相較之下，最駭人的還不是綁架。當我們回到巴黎，靜下心一想，發現設局出賣我們的，只有一個可能，就是畫家太太！

焦：她是北韓人嗎？

白：不是。現在北韓在西方世界沒有什麼影響力，但那時可非常活躍，吸收很多人為其工作。我們把她約出來談，又找來先生對質，才發現先生對此一無所知，連太太去了蘇黎世都不知道，更不知道她成了北韓特工。唉，我們是那麼信任她，把她當母親一樣看待啊！前幾年我們和一位北韓專家吃飯，他說那位太太的弟弟在北韓，是他策劃了整件事，我們才有進一步了解。

焦：這個例子讓我想到尹伊桑（Isang Yun, 1917-1995）。我一直好奇，他明明出生南韓，為何卻擁戴北韓？您們認識他嗎？

白：我從幾個層面回答你的問題。首先，對這位畫家或尹伊桑這類藝術家而言，南北韓的分別並不大。他們是以愛國情懷來看這個分裂，認為最後仍會是統一的韓國。既然這是大原則，意識形態就非首要。我不認為尹伊桑真的信奉共產主義或認同北韓金氏政權，他可能也不太清楚北韓的內部狀況。其次，戰後南北韓的局面和今日相反，南韓窮而北韓富，北韓有企圖也有能力發動金援攻勢。許多藝術家和學者，窮困潦倒時都曾接受過北韓的經濟幫助。一如前述，他們一開始並不覺得有何不妥，對北韓非常感激，但隨著北韓的控制愈來愈多，才發現自己陷入無法脫身的圈套。某年我到柏林演奏，尹伊桑邀我們夫妻去他家作客。他說即使他把所有可用時間拿來作曲，他還是沒有餘暇好好創作。我說您是作曲家，應該要專心作曲。「可是他們不放過我。」——這個「他們」就是北韓。當年他們幫助一文不名的尹伊桑，現在要來討報償了。

焦：但現在南韓有尹伊桑音樂節和音樂比賽，我很好奇南北韓兩方怎麼看他？

白：對北韓而言，尹伊桑當然是他們的人，還成立了尹伊桑音樂學院。不過南韓一樣很尊崇他，即使他還寫過清唱劇來罵南韓。尹伊桑晚年病重，很想回故鄉一看。那時南韓已準備好所有接待工作，北韓

卻在他出發前下了最後通牒。面對種種威脅，尹伊桑最後取消了行程，一週後過世，非常戲劇化。

焦：那時北韓不只想綁架您們，還綁架了許多他們想要的人才。

白：包括導演申相玉和影星崔銀姬夫妻。在綁架我們失敗後半年，北韓就設局誘騙，在香港綁架崔銀姬，後來申相玉也被北韓帶走。他們在北韓8年，拍了許多電影並取得金正日信任後，趁出訪維也納時投奔美國大使館逃脫。我們後來在美國見面，崔銀姬說她被帶到平壤後，金正日問她：「你難道不恨尹靜姬嗎？」

焦：為何這樣問？

白：因為她們合演過一部電影。崔銀姬演太太，尹靜姬演偽裝成女僕的情婦。金正日真的是電影迷，不但看過她們所有的片子，還迷到把故事當成真的。總之我們真的幸運，居然在那種情況下逃脫了。

焦：這一定對您們的生活造成很大影響。

白：我們的確花了好長一段時間調適。綁架案之後我第一場音樂會在美國德州，照理說，在那裡應該不需要擔心北韓，但我還是害怕，打電話給樂團請他們務必派員到機場接我。結果樂團說，已有一位韓國人和他們聯絡，說他會到機場接。我聽了毛骨悚然，跟樂團說絕對不行，一定要是樂團的人；沒想到樂團說那位韓國先生非常堅持，一定要由他來接。

焦：那怎麼辦呢？

白：我再三強調萬萬不可，孰料下了飛機，樂團還真沒派人，就只有這位韓國人。我們忐忑不安，不知如何是好，最後想既然這是美國，

或許還是可以上車吧？在車上我們緊張到極點，總是想萬一出事該如何逃脫。想著想著，啊，我們才注意到這車子居然往郊區而非市區開！「請問何時可到旅館呢？」「喔，你們不是要去旅館，而是要去我家。」天呀，我們真嚇到要跳車了！

焦：天啊，那這次又是如何脫身？

白：當我們終於到了目的地，這位韓國先生……唉呀，是位大學教授，和當地韓僑熱情組織了歡迎會爲我們接風！那晚來了好多人，大家都很開心，一切都是我們自己嚇自己啊！

焦：哈哈哈，真是太有趣了！那再讓我回到關於音樂的討論。您和白夫人定居巴黎，您也非常喜愛法國文化與音樂，但就學習歷程看來，您似乎沒有跟法國鋼琴家學過。這是因爲法國音樂對您而言非常自然，所以不需要特別學嗎？

白：並非如此。我有機會可以向一些偉大的法國名家學習，例如培列姆特，但就個人藝術發展而言，那時我不想要跟任何人學。這並不是因爲自傲，而是我需要探索自己。經過多年從唱片、現場演奏會、老師等等方面學習後，我需要把自己放空，「忘掉」我所有所學而發展我自己的鋼琴演奏語言與藝術觀。我必須要獨立思考演奏背後的邏輯與道理，更重要的，則是必須傾聽我的心——我能夠爲音樂帶來什麼，什麼又是「我的音樂」？我們常在比賽裡聽到年輕鋼琴家把樂曲磨得很好，技巧和詮釋都沒話說，可是你就是覺得有種隔膜，因爲那套路其實是老師的，不是演奏者自己的。只有從自己內心發出來的音樂，才是真正的音樂，而這無從躲藏，完全騙不了人。於是，我決定退出舞台數年，住到法國鄉間。我把自己鎖在屋子裡，讓我必須直接且誠實地面對音樂。那是我人生中很特別的一段時光，我整個人都沉浸於樂譜，把自己奉獻給音樂。那時也讓我學到如何忽略樂譜編輯者的意見而直接由作曲家的指示思考。我以前的確從各編校者的智慧中

學到很多，但這時我決定只研究原意版，以自己的能力探求作曲家的旨意。那幾年真是人生轉捩點。到現在，我仍認為這是跳脫鸚鵡學話階段，找到自己想法，成為獨特且唯一的藝術家之不二法門。就像佛瑞曾說：「一位大師只會被另一位大師所替換。」如果你的心裡永遠住著一位大師，你也就永遠不可能成為大師；你必須先成為自己，才有可能成為大師，雖然我並不以「成為大師」做標榜。

焦：您所說的關鍵時間主要是1972至1973年。您研究了史克里亞賓、拉威爾和佛瑞的所有鋼琴作品，也大量擴展曲目，從巴赫演奏到梅湘。然而我有點驚訝您最後將心力轉向李斯特。為何他在那時特別吸引您？

白：因為那正是合適的時間！我那時已年過二十，擁有良好的技巧，更重要的是我比以前成熟，有能力獨立探索李斯特大量的作品，能認真回顧由李斯特發現並創造的鋼琴技巧。我非常喜愛他的晚期作品，也就從這些樂曲開始研究，一路回溯他的音樂與人生。藉由閱讀他所有的作品，無論是出版的或未出版的，我不但了解李斯特和他的時代，藉他的作品深入自己內心，我更驚訝發現我變得更能和聽眾溝通。此外，藉由研究他同一作品的不同版本，像是《超技練習曲》和《帕格尼尼大練習曲》等等，我也能了解他對作曲與鋼琴技巧的思考發展。作為演奏大師，李斯特知道同一個想法可以有多少不同種表達方式。有些技巧對某些人相對容易，對另一些人卻很困難，而他常給通權達變的方法。從中我知道只要不違背音樂，其實有很多表現的自由。只要認真誠實，殊途必然能夠同歸。在某程度上，我必須說李斯特也是我的「老師」，他的音樂與人生實在教給我太多太多。

焦：您對李斯特的研究有目共睹。當年您在倫敦和巴黎，各以「絕對」（The Absolute）、「過去」（The Past）、「旅行」（The Journeys）、「宗教」（Religion）、「匈牙利吉普賽音樂之啓發」（Hungarian Gipsy Inspiration）、「回憶與死亡」（Remembrance and Death）等六場音樂會

展現李斯特各個面向，帶領聽眾領略他的人生與思想。

白：但我必須向你坦白，李斯特曾是我最不喜歡的作曲家之一，因為我以前認為他不過就是個炫耀技巧的演奏家。但經過嚴謹研究李斯特作品後，我非常慚愧，自己竟沒有深思熟慮就妄下結論，如此輕易地給他貼標籤。演奏家不過是李斯特的一部分而已。事實上，他以炫技名家行世的時間也不長。我愈研究他的作品和文字，我愈尊敬他。他是偉大音樂家，也是偉大的人。這個經驗給我很大的教訓。從此，我再也不會不經嚴格研究或調查，就評斷任何人或事。

焦：除了李斯特，您還有其他這類「老師」嗎？

白：史克里亞賓也是這樣的「老師」。他展現出充滿黑暗與邪惡的世界，讓我知道音樂裡可不是只有善良、美好與天使。學校裡老師只說音樂是真、是善、是美，我們應該創造出悠揚的歌唱性音色和美麗色彩，以優美的方式來表現音樂。史克里亞賓教給我們音樂裡也有魔鬼，也可以表現暴力、邪惡和黑暗。每個人都有陰暗面，我們應該正確對待而非一味隱藏。藉由了解史克里亞賓，我們可以更適當發現並面對自己的黑暗面；藉由了解自己的黑暗面，我們才能更了解自己的光明面，而且將之發揮得更好、更正面。

焦：您不只錄了兩張史克里亞賓鋼琴獨奏專輯，在1983年還受邀至麻省理工學院演奏史克里亞賓，琴音同步被電腦化處理。

白：那是非常有趣的實驗。當時我想要解釋聲音如何能被改變成符合史克里亞賓想法的樣子，以及聲音的各種轉化可能。他追求超越鋼琴聲響的表現能力，我想他甚至可能在一個音中聽到各種不同的色彩與聲響。一般人聽到鋼琴一個音，知道那是一個琴槌敲擊一條琴弦的結果，但史克里亞賓聽到的，卻可能是一百個琴槌同時敲打一條琴弦的效果！他能感覺一個音產生時的所有回音、泛音與聲響層次。我們有

表現史克里亞賓作品色彩的種種方法，而我希望藉由最新科技來實現所有可能性。我和麻省理工的實驗是我彈奏時，演奏立即被電腦化並以不同方式複製，所以我們能夠同時聽到各種不同的聲音變化。

焦：霍洛維茲也做了實驗，而他的方法是更改樂譜。像他演奏史克里亞賓《第五號鋼琴奏鳴曲》的尾奏，就用和弦交替來塑造他所能夠表現出最戲劇化的漸強。

白：霍洛維茲的成果非常驚人，但還是不夠，因為我們還是能感受到樂器本身的限制。不過，即使這個實驗是很好的經驗，我也不是完全滿意我們的成果。史克里亞賓的概念實在太難實現了。

焦：說到樂器限制，我知道您非常在乎鋼琴，但也難得遇到好鋼琴。

白：老實說，我遇過真正讓我滿意的鋼琴，大概一隻手數得出來，但我習慣了在各種不同場合演出。以前美國有「藝術下鄉計畫」，我是其中之一，被安排到美國和中南美洲等地演奏。我一開始擔任伴奏，後來人家邀請我彈獨奏。隨著音樂會愈來愈多，我也跑遍了美洲每一個角落；那真是各種狀況都有，包括缺鍵少音，或彈下去琴鍵就卡住的鋼琴。但我還是甘之如飴，享受與聽眾分享音樂的每個機會。

焦：對您而言，什麼樣的鋼琴才是好鋼琴？

白：我舉個例子吧。我倫敦首演是彈《帕格尼尼主題狂想曲》，那時我很緊張，深怕鋼琴不好，於是跑到史坦威公司求救，請他們的首席技師務必幫忙。那位先生叫葛雷茲柏克（Robert Glazebrook），看我緊張成這樣，他什麼話都沒說，只要我坐下來彈給他聽，之後要我去喝杯咖啡，一小時後再回來。我那一小時還是惶惶不安，心想不過就一小時，他能做什麼呢？我回去後，發現他已在處理其他的琴了。見到我來，他頭都不抬地指了一架琴要我彈……天呀，我從來沒有遇過這

麼好的鋼琴！我實在彈得順手，居然無法停止地把整首走了一遍。我太驚訝了，請教他為什麼可以把鋼琴調整成這樣？結果他的答案和他的鋼琴一樣讓我震驚：「我知道你怎麼彈；我知道你彈什麼；我知道你要在哪裡彈。」道理這樣簡單，但能掌握這三者，卻得有不世出的天分、學習與經驗。就他自己評估，世上有如此功力的鋼琴技師，大概一隻手數得完。

焦：如果總是得面對不理想的鋼琴，這不會很難過嗎？

白：不盡然。鋼琴家需要妥協，但也可從不同樂器裡得到靈感。有時鋼琴狀況不好，或聲音我並不喜歡，但我能因此在練習中聽到不同聲響，得到新的感受與啟發，像是由不同角度來認識作品。如果期待鋼琴永遠處於一種「完美」樣貌，雖能保證演出品質，卻很可能因為缺乏變異而連帶少了想像空間。更何況生活中最美妙的經歷，幾乎都不是來自規劃。有次我到捷克某小鎮演出，我們特別提前到，給自己放一天假。那天天氣特好，一切都很順利。晚上散步時竟聽到《費加洛婚禮》，尋聲走去發現那來自劇院，於是我們找了餐廳坐下，就著窗戶傳來的音樂享用晚餐，聊著聊著不知不覺就到了十一點四十五分──就在這時，我才猛然想起一件事。我問內子，你知道今天是什麼日子嗎？今天是你生日呀！

焦：哈哈，您們生活過得太快樂，連生日都忘了！

白：事後想想，那真是完美的一天呀！如果我們記得那天是尹靜姬的生日，那就一定會想辦法做些什麼來慶祝。但無論我們做什麼，都比不上那風和日麗又處處順利的一天，以及在那天過去前的十五分鐘才發現今日是何日，舉杯慶祝的驚喜啊！

焦：您以龐大廣泛的曲目聞名，也以演奏全集著稱，更有過人的勇氣與毅力，能挑戰鋼琴文獻中最艱難的創作，包括布梭尼的《鋼琴協奏

曲》和索拉比吉（Kaikhosru Shapurji Sorabji, 1892-1988）的樂曲。您可曾為自己定過演奏曲目的「時程表」，或是有征服這些「怪獸」的雄心壯志？

白：我的心裡並沒有「征服」這個概念。我演奏這麼多作品的原因其實很單純——因為我對音樂充滿好奇！我總是喜愛查閱作品目錄，從A到Z的作曲家都要看看，看哪些我還沒彈，以及作品之間的關連與異同。許多傑作之所以被忽略，原因只是我們懶惰！舉例來說，《展覽會之畫》是很偉大的作品，但穆索斯基也寫了其他優美而深刻的鋼琴曲。為何人們只滿足於《展覽會之畫》，而不願去欣賞穆索斯基的其他作品？這也就是我為德國RCA唱片錄製穆索斯基鋼琴作品全集的原因。我希望告訴世界這些美麗作品確實存在，希望大家注意到它們的美麗。

焦：以前您的錄音以俄、法系和李斯特為多，最近幾年則錄製布拉姆斯、舒伯特和貝多芬。為何這樣晚才投入德奧曲目的錄音計畫？

白：我非常愛德奧曲目，但要演奏可不是容易事。以貝多芬為例，他深知自己作品的價值而且擁有非常強烈的個性。一個性格較弱的人，不可能成功演奏貝多芬，甚至談不上適當地詮釋。詮釋他真的需要人生經驗、成熟與自信。直到我60歲左右，我才覺得我已年長到可以說我能表現貝多芬的想法，並且和他的作品自由且輕鬆地溝通。如此自信非常重要。如果演奏者沒有這種自信，那就很難表現出貝多芬的性格，特別是那永不妥協的精神。貝多芬一生都在寫作奏鳴曲且曲曲不同，我也的確感覺到我能透過這些奏鳴曲體驗他的人生。我把貝多芬奏鳴曲全集當成一個計畫，在2007年甚至安排在幾個城市連續8天演奏完三十二首，把它們視為一件作品來演奏。

焦：我自己覺得，聽您在貝多芬計畫之後的布拉姆斯、舒伯特和拉威爾，音樂極其豐富又極其純粹，更有一種前所未見的自由感。

白建宇為布梭尼《鋼琴協奏曲》亞洲首演者（2000 年於首爾），並於 2007 年 5 月與簡文彬、國家交響樂團為此曲做台灣首演（Photo credit: 高久曉）。

白：這個計畫的確是我的人生里程碑，雖然我當時並不知道會是如此。在此之前我對樂曲常有困惑；或許別人覺得我彈得很好，但心中那個關卡就是過不了，或者得花非常多的時間，才找到可以說服自己的詮釋。後來我進行這個計畫，認真鑽研貝多芬，卻沒想到計畫結束後，我更沒辦法順利演奏！我怎麼彈就是覺得不對，處處撞牆且找不到出路。我非常恐慌，覺得這是否就意味著結束，我該退出舞台了。

焦：這是怎麼一回事？

白：我想這可能是一段內在重組的過程。貝多芬三十二首奏鳴曲像是三十二個問題，問題各自不同，解答方式也不一樣。我完全投入，耗盡心神腦力，自己也因此變得不同，只是需要時間沉澱。這種處處碰壁的感覺持續一兩年之後，不知從何時起我覺得逐漸神智清明，看問

題看得單純且自然。以前一直找不到解碼之法的布拉姆斯晚期獨奏小品，在此之後居然能彈得貼心。現在我覺得任何作曲家和我都很親近，我也能自在優游於各作品之中。這是前未有的感受。

焦：孔子說：「吾十有五而志於學，三十而立，四十而不惑，五十而知天命，六十而耳順，七十而從心所欲，不踰矩。」這正是您的人生歷程啊！您的演奏句法本就宏偉，而我發現您愈來愈能組合作品而成大格局。像貝多芬最後三首奏鳴曲，我可以聽出您是將其當成一部作品演奏。

白：是的，我認為這三首其實是一首，我現場甚至連續演奏，中間不停。

焦：您在2017年又重新回到貝多芬，於韓國開了33場貝多芬奏鳴曲演奏會，在首爾又再度於8天內演奏全集。相隔十年再彈，又是什麼感覺？

白：十年前當我彈完三十二首，我覺得一個任務結束了，自己成就了什麼；十年後再彈，演奏完了卻沒有結束之感。學習這三十二首奏鳴曲，不是學如何演奏貝多芬，而是學如何做音樂。以音符組織聲音、組織力道、組織節奏、組織時間……貝多芬以三十二首鋼琴奏鳴曲告訴我們作曲之道，而這有太多太多道理可以鑽研，太多太多方法可以採用，永遠學不完，永遠不足夠，但也要永遠繼續學、繼續追求。

焦：您的布拉姆斯和舒伯特專輯也展現不凡的恢弘視野。兩者都是組合不同出版作品而成，布拉姆斯的小品或許因為篇幅較短，如此手法行之久矣，倒是從舒伯特《六首樂興之時》（D. 780）、《三首鋼琴作品》（D. 946）與《四首即興曲》（D. 899）中組合成十首連貫，時間長達75分鐘的「套曲」，這大概前所未見。可否談談您的構思？

白：我以前也曾以「出版單位」演出，但我發現這些作品不見得在邏輯或情緒上相連，能夠自成一組。我相信作曲家是因為經濟考量或出版商要求才如此出版，這些樂曲本質上仍應被獨立對待。因此我以舒伯特所開創的「連篇歌曲」形式發想，打破出版單位，挑選我認為在情緒與調性對比上能夠有所連貫的作品，組成一套我對舒伯特的想像。

焦：我聽您現場演出這套作品，實在深受感動，但也不禁覺得舒伯特或許無法想像，自己的鋼琴小曲能被組合並表現出如此壯大的格局。

白：我們現在聽音樂的方式，和舒伯特的年代大為不同。當時重點在於讓聽眾認識作品，知道旋律與結構。現在透過錄音，聽眾對樂曲可能已相當熟悉，因此演奏者更該挖掘內涵。我主觀認為，如果可能，作曲家只會要更多而非更少，而我也希望讓音樂表現更豐富。不過豐富也可能過頭，所以演奏家必須鑽研作曲家的時代風格與個人語彙，知道表現的界線在哪裡。

焦：您在貝多芬之前錄過一張精彩絕倫的佛瑞專輯。佛瑞可以被視為貝多芬的正相反。他的音樂宛如祕密，但您一樣能以如此私密且內在的音樂與聽眾溝通。

白：佛瑞真是喜愛鋼琴的作曲家。他絕大部分作品都和鋼琴有關，這是他表現自己的樂器。如你所說，他的音樂有時真的是跟自己說話。隨著年紀增長，這種「自言自語」的傾向也愈來愈嚴重。但是，如此「自言自語」的動機其實和貝多芬相似，因為他們都不希望世人知道他們的耳疾。佛瑞的音樂的確像祕密，這也正是其美麗之所在。

焦：說到音樂中的親密感，讓我想到德沃札克的《鋼琴協奏曲》。我知道您彈原作而非後來由庫茲（Vilém Kurz, 1872-1945）改寫的「強化版」，但原作看起來很薄弱，這真能和樂團取得音量平衡嗎？

白：這是誤解。此曲樂團寫作並不厚重，許多地方很像室內樂。我曾與室內樂團合作過，效果極好。

焦：但原作不是很不順手？庫茲版聽起來則豐富許多？

白：我不覺得有那麼不順手；或者說，這是演奏者應該克服的。庫茲版乍看之下非常「正確」，也的確更豐富，但這反而讓此曲變得平庸，變得和其他鋼琴協奏曲沒什麼不同，失去德沃札克的獨特風味。我學此曲的時候兩版都研究，愈研究就愈覺得還是原作合理。我聽了一些庫茲版的名家演奏，但也沒有被說服，最後也就彈原作。

焦：我實在佩服您努力實現作曲家想法的用心，而您一直如此。您是亞洲音樂家在西方世界贏得成功與認可的先鋒，而我好奇，在您開始演奏時，是否曾遭遇到東方人何以能演奏西方音樂的質疑？

白：其實還好，或許因為我在美國學習並且長居法國，大家已經不把我當成純粹的東方音樂家了。我在紐約演奏完那場拉威爾獨奏會後，一篇評論提到一些偉大的拉威爾專家，像是季雪金，其實也不都是「完全法國」，不是說演奏者必須先成為法國人，才能夠演奏好法國音樂。另一方面，我也常問自己，我能為德國音樂或法國音樂帶來什麼？我年輕時覺得法國音樂就屬於法國人，德國音樂屬於德國人。我必須去「學」那些法國和德國鋼琴家天生就會的音樂，真的有可能彈得比這些「當地人」要好？但後來我了解到這其實是迷思，因為所有偉大的音樂都直指人性。即使一首曲子是在描述風景，那也是透過人的感情和想法，也因為是人的感情和想法而動人。無論出於哪個文化或民族，人都有相似的感情，因相似的事情而快樂悲傷。了解音樂其實就是了解人性，這超越國籍與種族。

焦：但您如何學習並表現不同風格？我們雖可以說音樂都在表現人的情感，但還是可以明確感覺到法、德、俄等不同風格。

白：我認爲了解作曲家所說的語言是一大關鍵。以穆索斯基爲例，如果你仔細閱讀他的音樂，就會發現那像是對話，而且是以俄文說話。我不會俄文，但我可以感覺到穆索斯基的音樂寫作方式，因此我花了極長的時間聆聽並研究俄國民俗音樂和歌曲，從中分析出俄語特殊的節奏、句法、色彩和語韻之美，而這大大幫助我詮釋穆索斯基。藉由了解語言，我甚至能夠了解作曲家沒在樂譜上明確寫出的想法，更接近他們的內心世界。

焦：您詮釋西方音樂，會覺得應該表現出自己屬於韓國或亞洲的背景嗎？或是音樂就是音樂，我們應該同一視之，無所謂不同背景。

白：基本上我認爲音樂就是音樂，但有時候我也會試著把我的東方觀點與藝術認知帶入我對西方音樂的詮釋。東西方的生活、文化和教育都不同，但我們還是可以把東方最精緻的想法與智慧介紹給西方，甚至是透過西方音樂來介紹。舉例而言，「線條的圖畫」、「無爲的意義」、「寂靜的聲音」、「留白的美學」，這些非常東方的概念皆能在我的詮釋中出現，它們也和西方作品配合得極好，彼此沒有扞格。

焦：我完全同意您的看法。如果德國音樂只能以德國方式演奏，那麼它就已經死了，因爲沒有其他詮釋可能。事實上與韓國或中國人相較，我覺得德國人反而更難了解法國音樂的精髓，即使這兩國地理上根本是鄰居。

白：我準備錄製穆索斯基鋼琴作品全集時，有一天我聽到莫札特的鋼琴奏鳴曲，當下反應竟是這種音樂實在太膚淺、太冷淡又裝飾太多。爲什麼會這樣呢？因爲我全心沉浸在穆索斯基的世界，聽其他作品都像透過穆索斯基的角度來欣賞，那自然會是這種感受。但如此視野其實相當狹隘，我們應該盡可能摘下有色眼鏡。這也就是爲何我現在認爲，我的亞洲背景不是缺點，而是優點。身爲亞洲藝術家，我能同時擁抱東方與西方。西方藝術比較主動直接，東方藝術偏向探索靈魂，

兩者的對比一如陰和陽。能結合兩者是再好也不過的事，也恰恰反映了現實。另外，也正因為我不是德國人，所以我不會被德國文化束縛。你可以說所有的西方文化都離我們很遙遠；但換個角度來看，它們也就都和我們一樣接近。作為一個「旁觀者」，我覺得我更能自由探索各種文化而不受限。我絕對相信亞洲藝術家能夠為西方藝術帶來創新觀點，注入更多活水。

焦：您目睹了古典音樂在南韓極為可觀的成長。不過半世紀，南韓已成為孕育眾多世界頂尖音樂家的搖籃。您怎麼看這樣的變化？

白：這的確是極為戲劇化的轉變。以前我們只有樂譜，現在我們有電影、DVD、CD與網路，讓我們不用出國就得以享受全世界最頂尖的演奏，學生則可自無數傑出藝術家的現場演出或錄音中學習。這也是文化界限開始消失的時代。透過教育與交流，一個韓國人可以說完美的法文並且深刻了解法國文化，西方世界也能欣賞東方藝術與哲學的精髓。但如此時代也有危險。學生能輕易接觸到各種不同的藝術與文化，也就表示他們比以前更容易模仿，而非靠自己深刻且仔細地思辨。全球化使許多年輕人變得過於相似而失去了自身特質，個人特質卻是藝術家之所以被記得的原因。只要聽兩個音，你就可以分出柯爾托、賽爾金、季雪金等大師的不同。他們以其個性創造出獨特的音色與聲響，我們也因此永遠記得他們的藝術。人們期待藝術家的，正是他們的見解和想表達出的意見。如果演奏者無法為這世界帶來新想法，也就失去存在的價值。

焦：為何韓國可以如此認真、快速、成功地擁抱西方古典音樂呢？台灣仍不時有人說古典音樂是西方產物，不是人類的文化公共財，政府不該花經費投資。韓國能有今日的成果，是否也是文化因素使然？

白：我能說韓國人天性就喜愛音樂。音樂本就是我們的文化，而你可以到處找到證據。當你走在韓國街道上，你可輕易發現一位老太太以

歌唱或舞蹈來表達她的快樂與好心情。音樂是我們生活的一部分,而我有一個好故事可以跟你分享:有次我在山中散步,在一個村莊見到婦女圍坐成圓圈對彼此唱歌。仔細一聽,她們並不是唱「歌」,而是以歌唱的方式聊天,「歌詞」內容完全是一般生活對話,像是「昨晚發生什麼事?」「你男朋友近來如何?」「今天有何計畫?」等等。讓我驚訝的是這群婦女能夠即興編出優美旋律,而且立即與彼此呼應。這真是妙不可言的經驗!我也記得我小時候家人在客廳看報或讀信,大家也都在哼歌。我們能把任何事都編成歌來唱!或許,韓國人真的很有音樂天分呢!

焦:您對韓國傳統音樂也有研究嗎?

白:說來慚愧,我是到紐約之後,有一天才猛然發覺,自己對韓國傳統音樂的認識是那麼粗淺。於是我請一位專精於此的竹笛演奏家,好好教我認識韓國的音樂傳統。不過我倒是以我所學做了另一件事。我每次回韓國演奏,都是到有音樂廳的大城。後來我覺得這不太對,於是請經紀公司幫忙,讓我也能去偏鄉,甚至離島,為那些從來沒有聽過古典音樂的人演奏。

焦:這聽起來好有趣,但執行起來一定也很困難!

白:的確。韓國有非常多島嶼,許多島上甚至不到三十位居民,也不可能有鋼琴,於是我們還得把鋼琴送到島上。我們和那麼純樸的人相處,他們招待我們食宿,我則為他們演奏——就把鋼琴搬到大家聚會的公園,我在公園裡演奏給大家聽。那真是我和內子最快樂的經驗之一!我非常想念這些音樂會與聽眾。

焦:我很佩服您從來不把音樂當成追名逐利的工具,可嘆現在許多年輕音樂家似乎不是如此,學音樂就是為了賺錢。您會因此擔心古典音樂的未來嗎?

白：很不幸，你所說的現象確實存在，我也看了不少例子。但我對此倒不特別擔心，因為我相信時間會證明一切。好的事物總是真金不怕火煉，會經過歲月的考驗而顯示其真正的價值，也會永遠存在。

焦：在您的學習過程中，什麼最深刻地影響了您的藝術？

白：我必須說我自生活中的所有人、事、物學習。我的藝術不只受到美術或電影影響，也深受我的生活經驗影響，就像我剛剛提到的在深山裡唱歌的婦女。我被所有經驗啟發，每件事都能讓我思索，每天都可以學到新東西。我想，人生才是我們最偉大的老師。

焦：您已經完成好多大計畫，什麼是您音樂之旅的下一站？

白：我不是一個喜歡什麼事都計劃的人，也真的沒有時刻表。畢竟，生活中有太多事我們無法掌控，而我也不確定我們應該要掌控。音樂應該自然，人生亦是。即使音樂要求演奏者要表現得誇張，但那「表現誇張」的方式，本身仍該自然。無論是音樂或人生，我都只想說我們要「求自然、求真誠」。

焦：除了「求自然、求真誠」之外，您有沒有話特別想和讀者分享？

白：歡迎大家來我的音樂世界，我把所有的話都說在我的音樂裡。

陳必先 1950-

CHEN PI-HSIEN

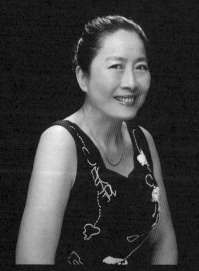

Photo credit: 上揚唱片

　　1950 年 11 月 15 日生於台北，陳必先 4 歲學琴，5 歲登台，9 歲至德國科隆深造，21 歲獲得第 21 屆慕尼黑聯合廣播公司（ARD）國際大賽首獎，又陸續獲得鹿特丹國際荀貝格鋼琴大賽與美國華盛頓特區國際巴赫鋼琴大賽冠軍，享譽樂界。她積極投入當代音樂，與布列茲、史托克豪森等著名作曲家密切合作，在各大音樂節推廣現代與當代作品。她的巴赫、莫札特、貝多芬、布列茲、凱吉、史托克豪森等錄音都頗富盛名，荀貝格鋼琴獨奏作品全集錄音（含草稿）更是演奏與學術研究的經典之作。現任德國佛萊堡音樂院鋼琴教授。

關鍵字 ── 陳履鰲、在德國的留學生活、賴格拉夫、慕尼黑 ARD 大賽、伊麗莎白大賽（1972 年）、巴赫（作品、詮釋）、古樂奏法、荀貝格（作品、詮釋）、史托克豪森（思想、作品、詮釋、《咒語》）、布列茲（個性、三首鋼琴奏鳴曲）、欣賞當代音樂、從實作中明白、東方人學習西方音樂、對亞洲作曲家的期待

焦元溥（以下簡稱「焦」）：我知道您在非常困苦的情況下學習音樂，可否談談這段經過？

陳必先（以下簡稱「陳」）：家母說，我 2 歲就能把聽過的旋律都唱出來。我 4 歲那年，父母給我買了玩具鋼琴，我就把所有聽到的旋律或聲調用鋼琴彈出來，像是京劇，甚至「修理玻璃紗窗紗門」、「修理皮鞋」等等吆喝唱調。有次我高燒不退，燒到媽媽把我放在水龍頭下沖水都退不了，但我一開始彈那玩具鋼琴，燒就退了。我父母覺得很驚奇，知道我有絕對音感和音樂天賦，更有對音樂的強烈興趣，便讓我學音樂。然而那時學音樂談何容易？國民政府才來台灣不久，物資缺乏。家父陳履鰲是浙江人，隨他任教的國防醫學院遷到台灣。我是我父母在台灣生的第一個孩子，上面還有三位姐姐，生活不容易。那時

學鋼琴，一堂鐘點費幾乎是家父一個月的薪水，我們家甚至還沒有鋼琴。

焦：最後您如何學琴？

陳：我們找到崔月梅老師，跟她學了5年。由於家裡沒有琴，每天早上6點，我爸就騎腳踏車把我帶到國防醫學院，讓我用學校的琴練到8點。後來全家省吃儉用，總算買了一架小型鋼琴。

焦：您5歲就已登台演出，7歲更與鄧昌國教授合作，那是台灣史上非常重要的里程碑。

陳：我很感謝鄧教授的邀請，和他合奏莫札特《E小調小提琴奏鳴曲》（K. 304）。那次演出讓我深深愛上莫札特，我幾乎想像自己跪在莫札特前面，感謝他寫出這麼精彩動人的曲子！他的音樂真是好，說不出來的好，讓我那麼快樂。我還記得當年的心情，一輩子忘不了。

焦：您是台灣第一位獲准以天才兒童身分出國深造的音樂家，在威權體制政權下，這過程究竟如何？

陳：我9歲左右，崔老師說她已無法教我，建議我出國深造。但戒嚴時期對人民管制非常嚴格，家父只得帶著我到處奔走，彈給相關人士聽，向他們證明我的能力和天分。我們非但沒有得到幫助，還得面對各種打壓，因為當時就是不希望國民出國。到現在很多人仍以為我得到政府的獎學金，事實並非如此，全都是我父母出的錢。在我申請出國時，家父在美國得到一個蒸餾消毒的製造專利，獲得一筆錢。那筆錢可買一棟房子，爸爸卻給我買了到德國的機票。那時政府管制不得帶金錢出國，媽媽把支票偷偷縫在我的褲管，我才能有一些生活費。

焦：到了德國之後，您跟科隆音樂院的施密特－紐豪斯（Hans-Otto

Schmidt-Neuhaus）學習，生活有改善嗎？

陳：很遺憾，那段日子非常不順。本來我住在音樂院宿舍，但老師說住宿舍太冷清，要我住到他家裡。本以為這是好事，誰知卻是災難的開始。首先，他要求我父母每月匯250馬克給他。家父家母在台灣月薪只約30馬克，為了付錢只得拚命兼差。家母外文很好，接了很多翻譯，英文、德文、西班牙文都翻，賺了不少錢。那時政府提倡「客廳即工廠」，我的姐姐們從小就在家做工，一直做到大學畢業。我的老師不讓我父母告訴我他們付錢之事，說「怕影響我學習」。結果，我吃住在他家，一直覺得虧欠，他和師母卻從不說實話。我得到一點額外的錢——像有次副總統陳誠到德國訪問，給我一個紅包——就馬上交給老師。我每天都得做完家事後，才能練琴。但即使如此，我還是每天被罵，因為他們說我練習是自私，是為了自己，導致我罪惡感很重，重到我第一次回台灣開音樂會，就把賺的錢全部捐給孤兒院，來告訴自己我不是那麼自私。不過蔣夫人知道這個消息後非常感動，送我一架小型史坦威，倒是意想不到的收穫。

焦：您背負這種心理壓力實在太辛苦了，但這種對待聽起來很不正常。

陳：因為我老師的前妻有精神病，他在外面和女學生生了孩子，還生了五個，必須和這學生結婚。前妻把錢都拿走，所以我可以理解為何他需要錢，但住在這種不正常的家庭，實在不愉快。他們對我也苛薄，似乎就是見不得別人好。師母非常嫉妒，她一直想辦法證明，我不但沒有天分，還比平常人更差更笨，天天都是責罵和打擊。因為他們嫌吵，我不能在家練琴，只能把鋼琴放到一個農夫的倉房。那倉房沒暖氣，有時冷到零下六度，鋼琴都凍壞了，我還是戴手套繼續練。倉房外是蘋果田，晚上一片漆黑，我好害怕，不敢隨便走出去，只能躲在倉房練到不能再練才回家。我3歲得過小兒麻痺，長大後身體也不好，在德國求學時常昏倒，加上生活實在太苦，又見不到家人，我甚至一度試圖自殺，覺得活不下去了。

焦：唉！誰會想到台灣第一位出國深造的音樂天才，在德國竟過這種生活。您那時生活費還有其他來源嗎？

陳：說來可能難以置信，但我從13歲就開始教學生。我老師常生病，所以他的學生後來都是我幫忙教，我15歲就開始教27、28歲的學生了。我的生活很刻苦，盡可能存錢，用的錢都是自己賺的。我第一次得到比較多的錢是在16歲：我參加全德鋼琴比賽，連第一輪都沒過。結果輿論譁然，覺得明明是我彈得最好，竟進不了複賽，實在太沒公道。於是我因禍得福得到大家注意，還上電視演奏，賺了一筆錢。我就拿這得來不易的錢，去上肯普夫的鋼琴課。我的老師非常不高興我跟別人學習，所以責罵我，更不可能支持我。我後來跟隨妮可萊耶娃與安達等人上課，也都是自己出的學費。

焦：所以您等於是自己學習。

陳：是的。要準備畢業考前，我老師喝醉酒後摔斷腿，根本無法上課，我得自己學所有曲目。更誇張的是我拿到畢業證書後，本來還可以念兩年再考獨奏家文憑，可是我半年後就考了。因為我的老師說，我畢業後如果跟其他人學習，就是不尊敬、不感謝他，所以我索性在半年內唸完。我的老師再婚後就放棄自己的演奏事業，過得不好又酗酒，身體很糟。好幾次都是他喝到不省人事，我及時發現才救了他。我1970年12月第一次回台灣，他又喝酒醉倒，只是那次沒人發現，就這樣心臟病發而死。

焦：不過，您在他過世之前仍然到漢諾威音樂院跟名師賴格拉夫（Hans Leygraf, 1920-2011）學習。

陳：是的，因為我自動降到念教育的班，從頭開始，才能避開我老師要我不准跟別人學的要求。我第一次上賴格拉夫的課，就受到很大的震撼。他要我準備一首海頓奏鳴曲，2天後彈給他聽。上課時我才把

譜放到琴上，他就叫我下去。「一首海頓2天還背不起來？你不用上課了。」第二次他要我從兩組巴赫《法國組曲》中挑一組彈，這次我拚了命，硬是在2天內把兩首組曲都背好練完，他才對我刮目相看。

焦：賴格拉夫給您什麼啓發？

陳：他背譜的要求，逼出我的能力。後來他兩週上一次課，每次給的功課，包括舒曼《克萊斯勒魂》、柴可夫斯基《第一號鋼琴協奏曲》、李斯特《B小調奏鳴曲》等等，我都得在2週內背譜學完。他只糾正學生的大錯誤，錯音永遠不抓。他要學生彈出自己想要的音樂，這在那時對我特別重要。之前我老師不准我學布拉姆斯，他覺得我手小，再加上我是中國人，根本不可能彈好最具德國精神的布拉姆斯。賴格拉夫給我相當大的自由，讓我得到自我發展的空間。我之前彈琴很緊張，他則強調放鬆，這也給我很大幫助。此外，我之前老師不是生病就是酗酒，根本沒有好好聽我演奏；現在總算有人會每兩週聽一次，我心裡總是踏實些。

焦：您跟他學習一年，就在國際比賽中大放異彩，最後更得到慕尼黑ARD大賽冠軍。

陳：我最早是參加1969年維也納貝多芬鋼琴大賽，那屆內田光子得了冠軍。我因爲要到義大利跟肯普夫上課，所以順便參加。1972年6月，我也是在好玩的心態下參加伊麗莎白大賽。本來只想得個經驗，決賽曲目根本沒練，最後竟然進入決賽，我自己都不敢相信。雖然我只得到第12名，但那次比賽好手如雲，給我很大刺激，也讓我知道我有潛力。所以即使我得準備一套全新曲目參加9月的ARD大賽，我仍然甘之如飴，認眞看待。那一屆我不但得到冠軍，由於分數和其他人相差太大，第二名還從缺，是很大的榮譽。

焦：這個比賽當年透過轉播轟動全歐洲，造就您的國際名聲。

陳：眞是如此。那時很多非常著名的經紀人，包括阿格麗希和卡拉揚的，都與我合作，我也得到很多重要演奏。我在1974年4月和阿姆斯特丹皇家管弦樂團到日本巡迴，就是卡拉揚的經紀人幫我安排的，音樂會還排在李希特之後，更有電視錄影轉播。

焦：您還繼續跟賴格拉夫學習嗎？

陳：很可惜，我們的師生關係在比賽後生變。他跟我經紀人說，我的音樂會必須經過他，最後還要我的經紀人幫他排音樂會。經紀公司沒有照辦，他對我的態度就變了，總說我彈得很差，不但不讓我上課，還說我音樂會該取消。我沒有因此放棄我的音樂會，演奏時卻覺得像犯罪，心裡壓力很大。這種情形持續到1974年初，賴格拉夫堅持要我轉到薩爾茲堡跟他上課，從一年級開始學。我實在沒辦法搬去，也就不再跟他學了。

焦：比賽後的生活如何？

陳：那是我最忙的時候，不只忙演奏，還要忙弟妹，無法專心在自己身上。我費盡辛勞，讓妹妹到德國來考小提琴，也想盡辦法把弟弟陳宏寬（Hung Kuan Chen, 1958-）接到德國來。他在台灣學的是打鼓和小號，我沒辦法教，到了德國只能教他彈鋼琴，還得教德文。不過他真的很有天分，又非常努力，15歲就把史克里亞賓所有《練習曲》學完了，後來也成爲了不起的鋼琴家。

焦：您後來又參加在鹿特丹的荀貝格鋼琴比賽與在美國首府華盛頓特區的國際巴赫鋼琴大賽，兩項都得到冠軍。但您那時已是著名的新銳鋼琴家，不需更多比賽頭銜了。

陳：我很單純。當年ARD大賽指定要彈荀貝格，我學了之後深深著迷，於是就繼續練，把他的曲子都學完。藉由得獎後的音樂會，我也

揚名歐洲的少女陳必先（Photo credit: 陳宏寬）。

演奏了他所有的鋼琴作品，唯一沒彈的就是《鋼琴協奏曲》。我看到
這個比賽，說若得了第一名就可和以色列的樂團合作此曲，於是為此
參加。那時我才剛生孩子三個月，一邊餵奶一邊比賽，很是辛苦。最
後雖然得到冠軍，音樂會合約卻未履行。巴赫大賽是另一個故事。我
和姐姐將近二十年沒見，她那時住美國，說我若來比賽，不就可以見
面了？所以我是為了探親才比賽。我還沒有比賽要的曲目，許多作品
根本是在飛機上背起來的，練了一週就去比。那個比賽評審都不知道
是誰彈，只知號碼，大家給號碼打分數並寫評語，所以給獎很公正，
我也從評語中學到不少。只是和荀貝格比賽一樣，這巴赫比賽最後也
沒辦音樂會，對比賽者可說沒有幫助。

焦：不過這兩個比賽像是美好的預言，預示您在巴赫與荀貝格上的傑
出成就。

陳：音樂對我而言還是有分好壞，要把時間花在好的音樂上。我沒有巴赫就活不下去，對我而言他比莫札特還重要。我在台灣學琴就是從巴赫《創意曲》開始。我覺得學習音樂，一開始就要學習好的作品，不該拿些亂七八糟的樂曲給小孩。我很慶幸從小就認識巴赫。

焦：您曾說演奏巴赫的妙處，在於演奏者可以用任何速度，因為他的音樂那麼豐富，有無窮的表現可能。但演奏巴赫真的沒有界限嗎？我們如何知道自己過頭了？

陳：當然還是有界限，這和演奏者所受的教育與所具有的品味相關。一位鋼琴家在二十歲彈某曲的速度，可能和四十歲完全不同。只要不是標新立異而是誠心演奏，覺得那速度對自己是正確的，該速度就會是正確的，也會有說服力。我喜歡用各種不同的速度練習一部作品，一來知道自己的演奏能力，二來也是探究作品的表現可能。許多人喜歡慢練，但我有次聽波里尼練琴，他卻彈得比一般速度快2倍，藉此知道哪裡沒有絕對把握，再就該處作特別練習。這也是很好的方法。史托克豪森和布列茲的作品，甚至會要求演奏者必須具備以各種不同速度、彈法、音量來詮釋的能力。雖然作決定的當下只會有一種速度，但演奏者必須相信這個速度，讓它表現自己。

焦：您怎麼看自己的詮釋變化？二十年前和二十年後，對速度的掌握有何不同？

陳：演奏者愈是成熟，愈能看大不看小，愈能掌握到作品結構中的大格局和大設計。剛開始學習時，可能每小節看到四四拍，慢慢就會看到二二拍，最後則會變成一拍，而這一拍之內卻有自然的律動，一拍之外則有更寬廣的格局可以揮灑。演奏者若能愈來愈看得開，音樂也就愈來愈成熟，同時表現大格局與小細節，而不是鑽牛角尖。

焦：總而言之，您的速度決定完全基於對作品的理解。

Chen Pi-hsien

陳：是的。我非常慶幸我研究現代與當代音樂。從當代音樂的角度來看莫札特，我必須要明白他寫作的道理，知道他所有圓滑線、斷奏、樂句、強弱與各種標示的意義，演奏速度也就由此而來。「節奏」絕對不該只是數拍子，而要表現出作品和演奏者要說的話，不然音樂就是死的。就像人說話一樣，我們以說話的內容和想表達的意義來決定要用何種速度來說。音樂詮釋正是說出自己想要的話，以及對這作品的理解。

焦：您怎麼看古樂奏法？

陳：我最近開始研究巴赫的古樂奏法，他們的演奏比較沒有彈性速度，弦樂也沒有揉弦，用那個時代的樂器和演奏方法。這當然也是一種詮釋，不過無論是何種方式，我關心的都是同一問題：演奏者的音樂是「做出來的」，還是「經由了解而來的」？他的演奏是表現在外的情緒，還是心領神會後的抒發？音樂是他的表示，還是他的了解？現在音樂詮釋的嚴重問題，在於我們多半只聽到外表，而非大的格局和發自內心的感動，而這點在許多古樂演奏中特別嚴重。的確，我們聽到合乎時代風格的演奏，樂器和奏法都極盡考究，但考究之後呢？我們是否聽到深刻的詮釋？還是只聽到一些所謂「正確」的弓法或奏法？難道演奏本身就算是詮釋？演奏譜上的音符就能自動深入作曲家的內心？

焦：對於以鋼琴演奏巴赫的鍵盤作品，您在力度與強弱表現上如何取捨？巴赫那時的鍵盤樂器不能表現強弱，除了《義大利協奏曲》等極少數作品，他也未在鍵盤作品上註明強弱。

陳：如果巴赫還活著，知道現代鋼琴有那麼豐富的性能，他該有多高興呀！他研發出很多樂器，也一直在追求樂器的表現，寫的音樂也配得上不斷進步的樂器。對巴赫而言，音樂表現永遠該增加，怎麼可能減少？我們應該看巴赫整體創作，不能只把眼光侷限在鍵盤作品。我

建議想彈巴赫的人去聽他的《馬太受難曲》以及各種清唱劇。人聲是最眞實的音樂表現。巴赫看了太多生老病死，自己的小孩也夭折甚多，音樂中常有難過的心情，這些都表現在他的聲樂作品裡。就像我們若要了解莫札特的藝術，也一定要研究他的歌劇。在這些聲樂作品裡，才會表現出作曲家眞正的力度和情感。巴赫要的絕對不是平板，而是有血有肉的音樂，我們又怎能把他的鍵盤作品彈得死板且缺乏感情呢？《義大利協奏曲》更是一個好例子。他明明知道那時的鍵盤樂器不能表現強弱，還是寫了強弱指示。我們推測，他可能希望演奏者闔上琴蓋來表現音量差異——如果巴赫會追求任何能豐富音樂表現的作法，他又怎麼不會希望能以現代鋼琴演奏自己的作品？既然有這樣表現力豐富的樂器，我們又爲何要限制它的表現力？同理，卽使用現代鋼琴演奏巴赫，我也希望演奏者要想成在模仿管弦樂團，把每一聲部都想像成不同的樂器。

焦：長年研究巴赫，您怎麼看這位作曲家？

陳：愈是謙遜，愈能看到偉大藝術，巴赫就是最好的例子。他寫《賦格的藝術》就是爲了證明他的技巧。當年這部作品被人批評爲「亂寫」，因爲巴赫所展現的複雜轉調和高超對位法，遠遠超過他的時代；世人不明白，就說那是亂寫。巴赫非常謙遜，但也知道自己的能力，他知道他是誰，知道自己會的東西別人不會，自己能寫的別人寫不出來。但他只是運用他的能力，並不自傲或炫耀這個能力。對我而言，他的音樂最偉大、最乾淨、最完美，我如果生病久了，一定是我沒練巴赫。在他的作品裡，我們看到人生的痛苦，但巴赫知道要超越痛苦，看得比痛苦更高，最後把痛苦放開。佛家說把最難放開的事物放開，才可能開悟。對我而言，巴赫正是這種境界。

焦：巴赫堪稱集傳統之大成，荀貝格卻解放和聲與調性體系，開展全新的音樂世界。您怎麼會對他感興趣的呢？

陳：我參加伊麗莎白大賽時，指定曲中就有十二音列作品，那時我就
對這種不普通的音樂非常感興趣，彈了荀貝格後更是喜愛。他是非常
「囉唆」的作曲家，音樂中包含各種奇特的情感與感覺，非常豐富。他
真的講出巴赫所沒有講的，但你也可以說，那是巴赫不用去說的——
無論如何，荀貝格作品的優點在於作曲家真的在講，真的有話要說，
而且完全發自內心，有強烈的需要想說，不是無病呻吟或強作表情。
現在很多作品只是一些技巧和聲音，只是在玩弄，卻沒有說出什麼內
容，音樂裡沒有真心。荀貝格永遠告訴學生，音樂就是要「表現！表
現！表現！」

焦：他的《鋼琴協奏曲》就充滿極豐富的情感。只是我覺得很奇怪，
一般音樂家研究莫札特，總會想辦法研究那時維也納的文化氛圍，但
對荀貝格，大家就只顧分析而不考慮他的時代。以這首協奏曲為例，
演奏者常常無法表現出第一段的圓舞曲節奏與情韻，只從音列來分
析。它有那麼深的情感和濃厚的維也納感覺，許多人卻處理得那麼冷
淡，我實在不得其解。

陳：我覺得這是一種「流行」。布列茲也只學荀貝格的序列與數目
法，卻沒學他的感情表現。有一種說法是，人們不好意思再說話了。
阿多諾就說，二次大戰後，德奧音樂都被弄髒了。愛護如此偉大音樂
的人，怎麼也會想出如此可怕的種族屠殺？經過納粹浩劫，音樂與藝
術就不再是乾淨性靈的保證，人也沒有資格再說音樂的好處。即使荀
貝格是納粹受害者，此曲甚至還是反映他對二戰的感想，但這種「流
行」已經形成，也造成今日的「客觀詮釋」。

焦：可否請您談談他的鋼琴獨奏作品？荀貝格不是鋼琴家，卻每每以
鋼琴作品表現他最大膽的想法。

陳：他的作品每部都不同，各有千秋，也都是經典。像作品十一的
《三首鋼琴作品》（*Drei Klavierstüke, Op. 11*），就是非常浪漫，也是超

越時代的創作。之前荀貝格還和調性保持一點關係，到此曲則徹底脫離調性，大膽探索無調性。有趣的是布梭尼曾經改寫過第二首，和荀貝格之間還有通信對話。布梭尼顯然覺得第二首「亂寫」，必須改寫，最後他的改編竟和荀貝格原作同時出版，非常有趣。

焦：這真是極有趣的紀錄。我們看到荀貝格如何把他的想法在鋼琴上表現，以及布索尼如何用鋼琴來表現他的想法。一個繼承布拉姆斯的寫作，另一個接續李斯特的超技。

陳：但到作品十九《六首鋼琴小品》（*Sechs kleine Klavierstüke, Op. 19*），荀貝格則徹底追求音樂的簡約，濃縮精練，以最少的音符講最多的話，所有想法都表現得強烈而準確。作品二十三《五首鋼琴作品》（*Fünf Klavierstüke, Op. 23*）則是很多人的最愛，覺得那是最有音感的創作，充滿各種不同的態度而且非常優美。倒是很多人不喜歡作品二十五的《鋼琴組曲》。

焦：我反而最喜歡《鋼琴組曲》，那裡面的幽默實在迷人。

陳：你如果把它當成幽默，那當然是很好玩，但很多人以為荀貝格在這裡是要當老師，想教人「如何寫作小步舞曲、如何寫作嘉禾舞曲、如何寫作吉格舞曲……」。許多人不喜歡這種「態度」。不過，了解它的人實在不多。某次一個德國還頗具名聲的樂評，批評我演奏其中的〈嘉禾舞曲〉沒把二二拍彈好，彈得不像「嘉禾舞曲」該有的味道。

焦：但荀貝格就是故意插入其他拍子來干擾原本的舞曲形式呀！這不正是他的幽默與創意？

陳：所以那人是自作聰明。我有一回演奏莫札特《第九號鋼琴協奏曲》（K. 271），有樂評批評我的第三樂章中段彈得像小步舞曲，但那段明明就是小步舞曲！遇到這種「批評」，我也只能把詆毀當成讚美了。

焦：您錄製了荀貝格鋼琴獨奏作品全集，包括所有未出版作品和草稿，按創作時間排序，這真是了不起的成就。從他的早期作品和草稿中，我們更能直接感受到荀貝格與布拉姆斯的相似。

陳：而且照創作時間聽下來，我們也可以充分了解荀貝格的創作手法與表現方式，更清楚他的寫作。荀貝格從不認為自己是「革命者」，他的音樂完全可以追溯到過去的德奧傳統。

焦：說到追溯傳統，這讓我想起史托克豪森。

陳：啊，是的。史托克豪森常說，他最喜歡我彈他的曲子，因為我彈他就像彈貝多芬一樣。我想這句話說明了很多事，以前大家認為他是革命者，現在回頭看，應該會發現他仍是傳統的延續。你用什麼態度對待貝多芬，就該用什麼態度來對待史托克豪森。對於譜上已設計好一切的作曲家，我們要做的就是做準。愈準，就愈真，音樂內容自然會出來。

焦：您怎麼認識他的？

陳：我們都曾跟施密特－紐豪斯學過，因此我1960年剛到德國的時候就認識他了。我那時就佩服他，覺得他很神祕，能做到我們想過卻從來沒做到的事。比方說他在演出的時候把燈光全部關掉，要人在黑暗中專心聽，不因視覺而分心。他1968年設計了《為一個房子所寫的音樂》（*Musik für ein Haus*），在場館上上下下都安排音樂家演奏作品，彼此融合為一。他要合唱團用泛音來唱，創造種種不可思議的效果。他能力強，可用德、法、英語侃侃而談，24歲就製作廣播節目，教育——或說是「訓練」——聽眾如何聽聲音和音樂，特別是聽他的音樂。他的《鋼琴作品》（*Klavierstücke*）第一到四號就是這樣，不只要聽句子與和聲，還要聽音，聽每一個音的大小高低長短變化。這每一件事都不容易，更不要說他之後長達7天的歌劇《光》（*Licht*），或

《直升機弦樂四重奏》（*Helikopter-Streichquartett*）之類的作品了。

焦：現在的聽眾多把史托克豪森當成「現代作曲家」，但沒有很久之前，他是熱門的當代作曲家。

陳：他真的很熱門。他在法國的音樂會，門票總是銷售一空。1988年倫敦巴比肯中心演他的作品，票不只賣完，門口還排了兩百多人等退票。披頭四非常感謝他，認為他的想法深深啟發他們，把他的照片放到唱片封面。

焦：不過我很好奇，這樣一位嚴格要求聽眾，當然也嚴格要求演奏者的作曲家，居然也寫過機遇作品。以他凡事嚴格規劃的個性，這怎麼可能呢？

陳：的確，所以最後他也改口了。像《第十一號鋼琴作品》，譜上雖然要演奏者現場自由選段，自行決定順序，但無論是樂曲內涵或實際執行，都會有很大的問題。我就實驗過一次，請聽眾來選，結果選得亂七八糟，樂曲變得不知所云，我也無法彈好。後來史托克豪森說，彈這個曲子演奏家還是要事先選好，把樂譜剪貼好，當然更要練好。畢竟1960年代許多理論，實踐之後還是不太通。布列茲後來也批評凱吉的機遇音樂，說「作曲」就是「配合安排」，既然要配合安排，就不可能完全自由。

焦：您的專輯把史卡拉第和凱吉放在一起，是否正是著眼於他們作品中的自由？

陳：是的。史卡拉第的奏鳴曲太妙了，調性、拍子可以極其靈活地轉換，好像他完全不在乎。不過他當然還是在乎。史卡拉第有他巴洛克的框子在，就像凱吉看似自由，其實也有他的框子，那就是意境。沒人是完全自由的。

焦：您常彈史托克豪森的雙鋼琴曲《咒語》（*Mantra*）。此曲由康塔斯基兄弟（Aloys and Alfons Kontarsky, 1931-2017, 1932-2010）首演，您是否曾跟他們討論過呢？

陳：這倒沒有。不過我演奏此曲用的敲擊樂器，就是 Aloys 在 1983 年中風退休後，我跟他買的。這曲子非常特別，是史托克豪森思想的精彩結晶。他是虔誠的天主教徒，每年耶誕節都請我們去他家附近的教堂。我女兒出生後，每年復活節他也請我們去找彩蛋，用各種方式提醒我們要相信上帝。但《咒語》很多思考和概念其實也來自佛教與印度音樂，裡面類戲劇的成分（包括叫喊與動作）則來自能劇。每個人都非直接，都經過轉彎，《咒語》許多地方正是表達這一點。

焦：《咒語》以 13 個音排成音樂構想，每段以一個音為主，共有 13 段，每個音都有自己的特色，在最後一段回到先前素材。13 這個數字是從何而來，也和宗教有關嗎？

陳：13 在西方不是吉利數字，卻是史托克豪森最喜歡的數字，因為那是 12+1，就是 12 個半音回到開頭，代表重新開始，音樂沒有結束。大家常說此曲 13 個音各有「個性」，我則覺得那像是繪畫的「打底」。因為此曲的音，是演奏當下通過電腦處理後再出來和現場的音一起，那像是「一個音的和聲」，被包裹起來的音。

焦：《咒語》目前能找到的錄音，包括康塔斯基兄弟的版本，都約 70 分鐘長，但您的演奏更長。

陳：我覺得 70 分鐘是遷就錄音媒介的結果。史托克豪森就說許多地方應該更慢，更像冥想。聽眾多半怕那些慢的地方，覺得會聽到受不了，而我常跟人說聽此曲要像打坐：不要去想，就跟音樂一起走。經歷一切，不怕吃苦，最後必然會成功。

焦：我想對演奏者而言，此曲也有點像是宗教儀式，必須絕對虔誠專注。

陳：的確。以前彈《咒語》，鋼琴家不只要彈琴，還要做電子音效、要演奏敲擊樂器、要轉收音機製造雜訊、要表演要叫喊，稍一分心就無以為繼。現在有電腦幫忙，已經省事太多了。史托克豪森總是要求絕對投入。他說做藝術就是要完全奉獻。曲子之所以困難，是因為演出者陌生。那麼多人演史托克豪森的曲子，卻極少人真正練好。他總是為此感嘆。當年他接觸印度音樂，知道樂師從2、3歲就開始訓練，一輩子鑽研高深豐富的音樂藝術，為此感動不已。這也是為何他會在「911事件」後說，他很佩服那些開飛機撞摩天樓的人，因為這是完全奉獻，長年全心投入只做一件事：「那些（恐怖分子）能在藝術領域創造出我們在音樂中可望而不可及的成就。那些人經過了十年瘋狂的排練，癡情於一場音樂會，然後死亡：這是整個宇宙中最偉大的一件藝術品，我無法做到。」他並沒有認同他們的行為，更沒說開飛機撞大樓是好事，這句話的脈絡也很清楚，但在當時氛圍下人們無法理解，對他大肆批評，他的音樂會和要頒給他的獎也都被取消。我覺得很遺憾。不過史托克豪森總是很會傷害自己，常講一些話讓別人討厭他，我也見怪不怪了。

焦：他的曲子的確不容易。就算能力許可，也很少有人能夠花那麼多時間精力去鑽研。

陳：他對其他事也很嚴格。以前他會講解自己的作品，後來不講了，要妻子替他講。有次他太太演講完，我到後台找他們，赫然發現史托克豪森已經在檢討，說：「你剛剛講這兩個字的時候，中間停頓過久了……剛剛這一句，你多加了一個不必要的字……」——你看看，連講他的音樂，史托克豪森都要完全照他的樣子。若連談論本身都必須完美，更不用想他對演出他的作品，會作何等要求。他的兩位妻子無論演奏什麼，都必須背譜，後來也不演奏其他作曲家的作品，就只能

演他的，專心爲他一人奉獻。

焦：您對當代作曲大師布列茲也有精深研究，可否談談他？您演奏了他《記譜法》（*Notations*）鋼琴新版的世界首演，並且在CBS留下錄音。

陳：是的，我也彈了他的《第一號鋼琴奏鳴曲》和雙鋼琴曲《結構一》（*Structure I*）。那是他六十大壽，我們每天一起工作，說說笑笑，很是有趣。我和布列茲最早結緣也是因爲《結構一》。原本是康塔斯基兄弟要演奏，後來因病作罷而找到我代打。我很喜歡它，布列茲本人卻不喜歡。他覺得那是一個黑暗的隧道，完全是被建構出來的，再加上太難彈，因此也很少人演奏。不過我們第一次彈給布列茲聽，他竟然大受感動，甚至還掉了眼淚。布列茲年輕的作品都很吸引我。那時的他音樂非常豐富，有特殊的韻味，有非常多話要說也說得非常好，言之有物且有理。

焦：您經常演奏他的三首鋼琴奏鳴曲，也錄下經典錄音，可否談談您的心得？

陳：雖然大家都說第二號最難，我卻覺得第一號最難。第一號有種轉瞬卽逝的迫切感，像開快車一樣。想要詮釋得好，特別是第二樂章，得特別用心研究，特別琢磨技巧，必須達到完全的掌握才能演奏。我有時演奏一分神，手比腦跑得快，音樂就過去了，想追也來不及。第二號給人的感覺很像貝多芬的《槌子鋼琴奏鳴曲》。兩曲都有四個樂章，而布列茲第二號的第二樂章，結構就像是一首貝多芬的慢板，第三樂章也是一首貝多芬式的詼諧曲。謝林（Arnold Schering, 1877-1941）認爲《槌子鋼琴奏鳴曲》是訴說聖女貞德的故事，此曲第一樂章興奮、打仗、抗爭的態度，也和布列茲第二號的第一樂章非常相像，甚至第二樂章的情感也有互通之處。我就曾把布列茲第二號和《槌子鋼琴》放在一起演奏，讓聽衆感受之間的連結。

焦：布列茲說他的《第三號鋼琴奏鳴曲》「充滿自由」，但我覺得那自由其實是給演奏者的，聽眾大概無從感受到他所要表達的自由。

陳：這是很特別的作品，但也未必給了演奏者什麼自由。布列茲說是可以「自由選擇」樂段，其實不然。他在樂譜上設計了許多花樣，一旦鋼琴家在某處作出選擇，就必須接到他指定的樂段。玩到底，最後大概也只有兩個辦法可以把此曲拼起來。那是假裝出來的自由，不是真正的自由。布列茲也給了速度上的「選擇」，鋼琴家可以先快後慢，或是先慢後快。然而不需要布列茲，我向肯普夫就學到這個道理。那時跟他上課必須準備貝多芬六首奏鳴曲和兩首協奏曲，要求很嚴。他上課方式很妙，一句話都不說，只是把學生剛剛彈的作品再彈一次，只是這次快慢顛倒——學生彈快的，他就彈慢，反之亦然。肯普夫要告訴我們的，就是音樂道理其實快慢皆通，重要的是樂曲平衡與內在邏輯。布列茲也曾現身說法，在1961年錄製過三次演奏，都非常不同。

焦：與三首奏鳴曲相較，布列茲的十二首《記譜法》現在愈來愈常被演奏，逐漸成為熱門曲目了。

陳：那是非常可愛的曲子，是他20歲的創作。除了第四曲，這部作品技巧不難，背譜也相對簡單，現在愈來愈受歡迎，我也很喜愛。

焦：我非常喜愛您演奏的布列茲，分句非常清楚，但我也聽過一種說法，認為分句不清楚，才是他喜歡的表現方式。這是真的嗎？

陳：你可能聽過一件事，就是有位學者分析某部布列茲作品，並把研究成果給布列茲看。沒想到他看了居然掉頭就走，只說了一句「你怎麼會知道」。其實這正是布列茲的個性。他不是無禮，而是害羞。比方說我們那時錄他的《無主之鎚》（*Le Marteau Sans Maitre*），他一天到晚挑長笛手的毛病——「你太快出來！」「你太早結束！」「你這個

音聲音不好！」……反正他吹的每個音都不對，甚至才吹出聲他就說錯。這是因為他討厭那位長笛手嗎？恰恰相反，他是喜歡那個人！這是布列茲表達感情的方法。他常用繁複精深的技法來說最個人的話，把祕密藏在技法裡。一旦技法被解析清楚，他好像覺得自己是裸體站在別人面前。

焦：原來布列茲是這樣的個性！

陳：他雖然常說些驚人的話，本質倒是內向安靜。我演奏他的作品，特別對他說：「布列茲先生，請您放心，我不會利用你的音樂。我是真心喜愛你的作品，要奉獻自己來演奏。」這也是我一貫的準則。不管彈誰的音樂，我都發自內心尊敬作者，然後徹底研究這個人和作品。

焦：當代音樂演奏者中，故弄玄虛又宣傳自己的人，其實為數不少。

陳：各人有各人的路了，我也不好說什麼。但我仍然強調，無論作曲家用什麼技法，譜曲是什麼風格，最後還是要回到心靈。演奏他們的作品如此，聆聽他們的作品也是如此。

焦：很多人認為欣賞當代音樂，就是得用頭腦來聽。

陳：這當然也是一種聽法。有人純粹把演奏當成娛樂，想聽好聽的曲子，想看精彩的技藝呈現；有人研究作品，希望在演出中獲得心靈感動；也有人聽音樂會是為了獲得智識上的思考與啟發，思索各式各樣的藝術表現與哲學意見。許多當代作品正是如此。聽眾來聽，是希望思考，或者獲得教育。沒有人可以規定你如何聽音樂。不過，智識上的收穫也可以歸於心靈，但無論如何，演奏者絕對不能把音樂演奏當成機械複製。

焦：您說到了關鍵。畢竟一些演奏者對當代音樂的態度，就是單純把

音符奏出來就好。

陳：音樂是表演藝術，最重要的就是「從實作中明白」。我對作品當然會有自己的想法，但我學任何曲子，都是從實際練習中聽到的聲音和感覺來明白作品，而不是先看譜設想這個句子應該如何，然後就照想的去彈。這種是「做」音樂，而非和音樂相處後的「明白音樂」。但只有後者，彈出來的音樂才會是自己的，也才能聽到每個人的個性，就像大家有不同的寫字筆法一樣。即使是當代音樂，我也不贊成只用腦子分析，必須從實作中獲得想法和彈法。史托克豪森的《第六號鋼琴作品》就是這樣，他要人聽完、明白了之後才能繼續。像貝多芬《熱情奏鳴曲》第一樂章開頭有一段是鋼琴繞一圈，這段就是要自己聽到也要讓別人聽到「音樂繞了一圈」，不是「鋼琴家手繞一圈」而已。前者才是「明白音樂」。

焦：提到現代或當代音樂的演奏，我總是想到魏本的指揮──他曲子寫得那麼精確計算，指揮起來卻熱情洋溢，充滿彈性速度。

陳：正是！那個就是他的「筆跡」，他從音樂「實作」裡得到的感覺，最後也以此表現。這就是為何他寫的音樂和他指揮的表現風格，相差如此之大的原因。

焦：不過有些當代音樂作品，非常強調「做」的行為本身，把「做」當成內容。

陳：的確也有這樣的作品。這在1970年代很多。比方說要單簧管演奏家一直吹，吹吹吹，吹到都快斷氣，還要勉強自己去吹。這就是把「做」的困難當成音樂內涵。那時我去聽某位作曲家演講，他說如果你覺得自己某段音樂寫得很無聊，那就把它弄得更慢更長更無聊，讓人更難以忍受，這樣這個無聊就成為藝術了。

焦：對於欣賞當代音樂，您有何建議？

陳：思考是用來明白心靈，理性則是為了解釋感性，但感受還是根本，而不是解釋。只要大家不要存有成見，真心誠意和作品相處，我相信一定能進入各種不同的音樂世界，聽到作曲家的心靈，也聽到自己的心靈之聲。

焦：史特拉汶斯基說，他從不曾「了解」他所寫下的任何音樂——他只是「感受」它，我想正是此意。

陳：為何巴赫那麼偉大，就在於他音樂中的感情和他所展現的智性都一樣高，理性與感性達到完美平衡。荀貝格並非音樂專業出身，他的技法基本上是自學而成，完全基於他對音樂的熱愛和天分，但奇高無比的天分還是讓他獲得高超技巧。他的作品充滿深刻的感情和表現，這也是他偉大之處。

焦：您的學習過程中並沒有任何關於當代音樂的訓練，我很好奇您如何發展演奏技巧以詮釋這些作品？

陳：其實音樂沒有什麼差別，無論是何作品，我都要盡全力滿足作品的要求。當代音樂可能記譜法複雜，節奏困難，但一拍一拍慢慢算，也就會彈了，並沒有大家想像的困難。

焦：身處在中國與德國兩種文化之中，您怎麼看東方人學習西方音樂？我們可否學得比西方人更好？

陳：東方人絕對可以學好西方音樂，甚至學得更好。音樂學習的重點不在東方或西方，而是了解作曲家的精神核心。任何人想深入巴赫，都必須了解他的信仰。巴赫的音樂永遠都充滿希望——人生沒有絕路，在任何情況下都有陽光，我們絕對不能放棄希望。如此信念可謂

超越信仰，佛教或基督教皆然，當然更超越東西方。想要了解舒伯特或舒曼，就必須理解他們作品中的兩面性。當然詮釋上音樂家可以有不同的作法。比方說舒曼的作品既看東又看西，但波里尼就是能理出一條中道，以直接面對複雜，把各種不同面貌整合爲一，我非常欣賞。但無論用何種詮釋觀點，演奏者都必須體會到舒曼的特殊性格。就華人而言，我們學西方音樂反而有利，因爲中文聲調比西方語文更具轉折，層次更多，對音樂其實更敏感。中文非常難寫，華人從小就接觸中文教育，在讀譜與分析上也有過人之處。這些都是優點。

焦：對於學習西方音樂的東方學生，您會給什麼建議？

陳：我覺得東方人想把西方音樂學好，必須學會德文。這不是因爲我在德國學習才這樣說，而是因爲德文是音樂的語言，也是結構與思想的語言。布列茲也說，他最崇拜的作曲家是巴赫、貝多芬、華格納，最後更住到德國，不難發現德文之於西方音樂的重要。我非常鼓勵當代音樂，希望大家能多接觸，但必須接觸有水準的作品。現在很多人對當代音樂缺乏興趣，甚至先入爲主的認爲那是噪音，原因在於作品良莠不齊，聽了太多拙劣作品，觀感整個被破壞了。1990年我在台北國家音樂廳舉行兩場獨奏會，一場演奏了梅湘、貝里歐、史托克豪森、卡特（Elliott Carter, 1908-2012）、凱吉、甄納基斯（Iannis Xenakis, 1922-2001）等人的作品，一場則是荀貝格全部鋼琴獨奏作品，以及魏本和貝爾格的鋼琴作品。這是我最快樂的音樂會！。

焦：就非常實際的角度而言，學習傑出的當代作品除了鑽研不同音樂語彙外，演奏者還能得到什麼？

陳：研究過史托克豪森，再去彈貝多芬，一定會有全新的視野。因爲史托克豪森所要求演奏者的，是對藝術思考、技巧練習、聆聽能力、欣賞態度與作品解析等等面向，全方面的學習和反思。如果能通過史托克豪森作品的訓練與挑戰，音樂視野與思考絕對更上層樓，會以新

的方法來了解所有的音樂。不是所有當代作品都能給人啓發，更何況是那些拙劣的作品——許多作品亂七八糟，不能用音樂來說話，倒寫了一大篇文章解釋，實是本末倒置。這也是我強調，一定要接觸頂尖作品的原因。

焦：最後對於亞洲作曲家，您有什麼期許？

陳：還是一樣，音樂要言之有物，不能譁衆取寵或公式化，把文化當成噱頭。比方說，由於外國人不認識中國音樂，所以現在出現一些作曲家，把中國樂器放到作品裡而在西方演出。外國人因爲陌生、好奇，所以喜歡，但許多此類作品實質上並非高級創作，內涵空洞。無論作曲家來自何處，運用技巧在作品裡眞心訴說，才是成就偉大音樂的關鍵。

第 五 章

05
CHAPTER
美洲

AMERICA

前言

從北美洲到南美洲

　　本書第一冊收錄了8位美國鋼琴家。第二冊範圍從美國擴大到美洲，加入費瑞爾與歐蒂絲這兩位來自巴西的名家。他們和偉大的同鄉前輩諾瓦絲（Guiomar Novaes, 1894-1979）與塔格麗雅斐羅都有密切往來：費瑞爾是諾瓦絲的忘年之交，歐蒂絲是塔格麗雅斐羅的學生。在第一冊殷承宗訪問，我們已經見到他對塔格麗雅斐羅的溫暖回憶。透過歐蒂絲，我們更能了解她的教學風采。費瑞爾對諾瓦絲的描述，堪稱最精準的評價，也讓我們再一次領會這位傳奇大師的獨特之處。

　　第一冊裡的美國鋼琴家，學習過程都深受歐洲文化與名家影響，收錄於第二冊的也不例外。寇瓦契維奇到倫敦和海絲夫人學習，列文更是布蘭傑最得意的學生。我們在羅傑訪問中已看到布蘭傑的「無言之教」，列文的回憶讓我們再一次領會她是何等偉大的老師。歐爾頌的學習歷程則令人大開眼界 —— 或許就是要虛心若此，才能遇到這麼多老師，也才能成就這等非凡的音樂與技巧。他們更處於國際比賽的時代，費瑞爾是1964年葡萄牙達摩塔大賽（Vianna da Motta International Music Competition）冠軍，歐蒂絲是1969年第三屆范・克萊本鋼琴大賽冠軍，歐爾頌更是1966年布梭尼大賽、1968年蒙特婁大賽以及1970年蕭邦鋼琴大賽冠軍，是罕見的三冠王。但比賽並非一切，寇瓦契維奇和列文都不以比賽成名，一樣擁有至高國際聲望與演奏事業。他們的人生經歷相當精彩，讀訪問宛如看小說。

　　訪問中當然也請鋼琴家討論他們最具心得的作曲家：寇瓦契維奇

對貝多芬，特別是其晚期作品的心得，著實有見人所未見之處；歐蒂絲對魏拉－羅伯士的深入鑽研，等於為我們導覽他的作品與錄音，是欣賞這位作曲家的絕佳切入點。此外，雖然寇瓦契維奇並未錄製拉赫曼尼諾夫，費瑞爾也僅有少量拉赫曼尼諾夫錄音，但拉赫曼尼諾夫卻是他們的最愛，對其作品和演奏皆如數家珍。非常感謝他們的慷慨分享，不只讓我們更了解拉赫曼尼諾夫，也讓我們知道大鋼琴家如何欣賞錄音，又如何從錄音中學到心得。

　　同樣充滿感謝的，是列文的精彩見解。這位當代成就最高的莫札特演奏家與學者，知識廣博深厚如浩瀚汪洋，本書中的訪問雖有萬餘字篇幅，卻也頂多僅能呈現其學識的萬分之一。即使成就斐然，列文親切熱情，永遠慷慨分享，沒有一點架子。從他的著作、談話、演奏、為人，我都學到太多。即便知道那是永遠無法企及的標竿，但知道世上有標竿若此，永遠樂在音樂又保有真性情的大師，本身就是極其美好之事。

寇瓦契維奇 1940-

STEPHEN
KOVACEVICH

1940 年 10 月 17 日出生於美國加州，寇瓦契維奇 11 歲首度登台演出，14 歲與舊金山交響樂團演奏拉威爾《G 大調鋼琴協奏曲》，18 歲移居英國隨海絲夫人學習。他 1961 年首次在倫敦演出，1967 年在紐約登台，開展輝煌的演奏事業。除了是傑出的獨奏家與室內樂名家，他自 1984 年起開始也涉足指揮，展開全方面的音樂視野。寇瓦契維奇以貝多芬晚期作品成名，錄音傑作甚多，包括貝多芬鋼琴協奏曲與奏鳴曲全集，巴爾托克鋼琴協奏曲全集、布拉姆斯鋼琴協奏曲與鋼琴作品、舒伯特鋼琴作品等等。他技巧精湛，詮釋收放自如，是當今最傑出的鋼琴名家之一。

關鍵字 —— 蕭爾、海絲夫人、拉赫曼尼諾夫（作品、演奏、詮釋）、巴爾托克、貝多芬晚期創作、貝多芬（《迪亞貝里變奏曲》、《第四號鋼琴協奏曲》、《槌子鋼琴奏鳴曲》、《第三十一號鋼琴奏鳴曲》、《第三十二號鋼琴奏鳴曲》、《鋼琴小曲》）、貝多芬鋼琴奏鳴曲全集錄音、巴克豪斯、許納伯、布拉姆斯、舒伯特（反覆與否）、蕭邦、克倫貝勒、用心靈感受音樂

焦元溥（以下簡稱「焦」）：可否請先談談您名字的「演化史」？

寇瓦契維奇（以下簡稱「寇」）：我出生時是寇瓦契維奇。後來家母改嫁，繼父是畢曉樸（Bishop），我也把這個姓加入我名字。後來因為諸多原因，我決定改回寇瓦契維奇。

焦：您不是學院所培養出的音樂家，都是上私人課，我很好奇最早您如何接觸音樂與學鋼琴？

寇：我在洛杉磯出生。我祖父有架直立鋼琴，小時候他教我如何把手

放在鍵盤上，讓我了解基本的演奏概念。家母在合唱團唱歌，我常去看她彩排，接觸到許多音樂。我家人發現我耳力很好，也就帶我上鋼琴課。7歲時我們家搬到舊金山，我在那裡跟隨我第一位重要的老師蕭爾生先學習，他在當地頗著名。我跟他學到18歲，後來前往倫敦隨海絲夫人學習。

焦：蕭爾的教學屬於什麼學派？

寇：他的老師是傳奇的葉西波華，然而我無法說他就一定屬於俄國學派。蕭爾是非常認真、努力的音樂家。他在45歲的時候失去視力，但沒有放棄演奏。他請人逐小節彈給他聽，逐小節背曲子，真的讓人佩服。

焦：他是否已經培養您對貝多芬的興趣？

寇：剛開始我一點都不喜歡貝多芬，覺得他是一個差勁的作曲家，只會寫些吵死人的作品。我那時喜歡蕭邦，也愛華格納、理查・史特勞斯、布拉姆斯。我大概在17歲前後，先聽到貝多芬《第三十二號鋼琴奏鳴曲》，又聽到賽爾金演奏的《迪亞貝里變奏曲》，這讓我深深愛上晚期貝多芬。我到倫敦隨海絲夫人學習時彈了不少曲目，但主要跟她研究《迪亞貝里變奏曲》，我在倫敦首演也是彈這首。

焦：海絲夫人如何教導您？

寇：她是非常深刻的音樂家，相當擅長貝多芬、布拉姆斯、舒伯特、莫札特，喚起我對古典曲目的熱忱。她也是非常好、相當有啟發性的老師，讓我知道如何從樂譜讀出作曲家的心，從記號中讀出音樂，為我開啟了全新的世界。我跟她學習時手指技術已經很好，聲響卻缺少變化。她教我的第一首曲子是布拉姆斯《韓德爾主題變奏曲》，光是主題，那麼簡單、視奏可彈的主題，她花了45分鐘，幫助我找出左右

手音量的合宜比例和音色對應，爲我打開了音色之門。那也是她致力追求的世界。我喜歡彈得快，現在有時也是，她不見得會同意我的速度，但我們的討論總是很有趣。此外，她和許納伯、賽爾金、克倫貝勒等人一樣，眞正理解貝多芬最後階段的音樂世界。我必須說我眞是幸運，因爲我18歲時只喜歡貝多芬這時期的作品，像是晚期弦樂四重奏和《迪亞貝里變奏曲》。她之前並未彈過這首，因此我們其實是同時學。我記得我們一起聽賽爾金演奏此曲的錄音，海絲夫人感動到當場掉眼淚。啊，那眞是美好且難得的經驗。

焦：她也教德奧以外的曲目嗎？

寇：當然，我的拉赫曼尼諾夫《第二號鋼琴協奏曲》就是跟她學的。她還和拉赫曼尼諾夫本人以雙鋼琴形式表演過這首。那是一個有趣故事，當時鋼琴家彈此曲習慣刪節第二樂章的一段。當海絲知道她要和作曲家本人表演，覺得刪這段很失禮，於是徹夜練習，趕在上台前學好。拉赫曼尼諾夫也因此印象深刻，覺得她貼心有禮。海絲還聽過拉赫曼尼諾夫演奏舒曼《狂歡節》，她說那是她聽過最好的演出，但讀錯了一個音——不是彈錯，而是讀錯。音樂會後，她寫了封短箋給拉赫曼尼諾夫，恭喜他的演出並告訴他那個音。拉赫曼尼諾夫非常有風範，回贈一大束的鮮花作爲謝禮。這是非常好的故事。

焦：我知道您非常喜愛拉赫曼尼諾夫，可否請您談談這位作曲家與鋼琴家？

寇：說來奇怪，我從來沒有公開彈過拉赫曼尼諾夫。我學了他所有的協奏曲，但不覺得能眞正彈好——或許第二、四號可以吧。說起他的音樂，我發現許多人就是無法承認自己喜歡拉赫曼尼諾夫。我最近常說我特別喜歡拉赫曼尼諾夫《第二號鋼琴協奏曲》，很多人聽了竟用難以置信的表情看著我，想我是不是瘋了。這眞是病態。人太喜歡分類，太喜歡比較，太喜歡排序，卻忘記很多很基本、訴諸心靈的事，

特別是所謂的「知識分子」。我當然知道拉赫曼尼諾夫和其他作曲家在我心中的地位高下，但如果有作品是那麼美好、偉大，像《第二號鋼琴協奏曲》，我們就應該以充滿感恩的心來欣賞這些可遇而不可求的人類寶藏，而不是講那些有的沒的。當然，如果你把槍口對準我的頭，問我布拉姆斯四首交響曲哪一首最好，或莫札特和拉威爾誰是比較好的作曲家，我或許會給你一個答案，但這一點意義都沒有。拉威爾《圓舞曲》和貝多芬《莊嚴彌撒》哪個比較偉大？我們不能問這種問題，因為它們都夠好，各自給我們不同啟發。把事物階層化的後果，就是我們只聽那些「最好」的，卻因此錯失太多太多。這真是愚蠢。

焦：我很高興您在慶祝75大壽的音樂會上首次演奏拉赫曼尼諾夫，包括獨奏作品以及和阿格麗希合奏雙鋼琴版《交響舞曲》（*Symphonic Dances, Op. 45*）。可否特別談談後者？這是極其陰暗的作品。

寇：是的，它非常陰暗，但也有絕美旋律，而且非常傳統調性。在1940年代，荀貝格、巴爾托克、史特拉汶斯基已寫出極其「先進」的音樂之時，拉赫曼尼諾夫居然還寫如此調性中心的曲子，這幾乎令人生氣，但他還是有勇氣堅持寫他要寫的音樂，於是這種勇氣更反映出他的內心苦痛，增強作品的深度。附帶一提，巴爾托克聽到《帕格尼尼主題狂想曲》，說「這是天才」——在當時稱讚如此好聽、傳統、「不現代」的作品，也需要很大的勇氣，但巴爾托克一樣不怕閒話。史特拉汶斯基不喜歡拉赫曼尼諾夫的音樂，但他們曾一同晚餐，而他以相當強烈的字眼來稱道這位前輩：「這人太讚了。」這說明了這些不凡人物能夠實話實說，也告訴我們拉赫曼尼諾夫是怎樣的人。

焦：我其實最愛《第四號鋼琴協奏曲》，這也是極其陰暗之作。

寇：這也是費瑞爾（Nelson Freire, 1944-）最愛的拉赫曼尼諾夫協奏曲！我最初是從米凱蘭傑利那不可思議的錄音而認識並愛上此曲。它

寫得經濟簡約，或許某些地方有問題，但像第三樂章的短插句，大概是拉赫曼尼諾夫最美的手筆了。不過有一點我始終不明白，那就是以他熟知管弦樂的程度，第三樂章有些地方鋼琴卻完全被樂團壓過去。爲什麼會犯這種錯？還是箇中有不爲人知的因素？這實在耐人尋味。

焦：我的想法是作曲家或許刻意隱藏自己的情感。像第一樂章結尾，明明是那麼美的旋律卻突然收手，好像已經透露太多。

寇：或許如此，可是第四號裡那些聽不到的樂段，鋼琴的音樂素材其實頗爲重要啊。不過呼應你的說法，拉赫曼尼諾夫是非常害羞，對自己創作也很沒信心的人。他錄《第三號協奏曲》時刪了不少段落，包括第一樂章第二主題在第三樂章的重現。那段主題重現了兩次，第一次比較特別，第二次比較普通，他卻把第一次給刪了。他說之所以如此做，錄音和現場皆然，是因爲「聽眾聽了會覺得煩」——這眞是令人難過！雖然他這樣講，你相信他眞的這樣想嗎？

焦：您似乎不是從比賽開始您的演奏事業。

寇：我完全不是比賽型的人。我試過幾次，結果都不好。那時我自己租威格摩廳（Wigmore Hall），三年開了三場獨奏會。因爲我是海絲的學生，許多英國人對我很有興趣，我那時的經紀人也不錯。後來我和BBC廣播以及EMI合作，逐步開展名聲並建立口碑。不久我的演奏就擴及歐陸，更和指揮戴維斯合作。

焦：您那時的曲目爲何？

寇：我的主要興趣是晚期貝多芬。我後來花了很多時間研究巴爾托克。那時我接受戴維士邀約，花了9個月練好《第二號鋼琴協奏曲》，後來也把其他兩首學會。第二號是鋼琴曲目中最困難的作品之一，我眞是下了一番功夫，還不時懷疑自己是否能彈。不過就指揮和樂團而

言，第一號才最困難。我後來也學了《爲雙鋼琴與打擊樂器的奏鳴曲》，常常演奏，現在則想學他的小提琴與鋼琴奏鳴曲。

焦：經過半個世紀，您對貝多芬晚期創作的觀點是否改變，音樂的副文本（subtext）是什麼？

寇：我之前認爲此時期的副文本是「積極」：晚期貝多芬是經歷重重現實苦難，最後依然綻放生命光輝，內心深處仍有堅定信念或信仰的人。人生不只是殘酷、受苦、死亡，其核心有其積極性，有其無法被擊敗、美麗的正向內涵……經過這麼多年的人生觀察，嗯，我現在不這樣想了。我仍覺得貝多芬此時的音樂是關於這樣的人生境況，但晚期的他沒有我們想像的正面，音樂裡仍有痛苦和掙扎，憎恨與嘲弄，詭異且理性無法解釋的成分。貝多芬可以寫出美好，接踵而來的卻往往是憤怒、古怪和諷刺。根據記載，貝多芬的遺言引用了但丁「喜劇已經結束了」——這像是積極正面的人會說的嗎？最近我讀史瓦福（Jan Swafford, 1946-）的貝多芬傳記，而這再一次提醒我，終其一生貝多芬都承受著身體上的不適。他年輕時有「正常」的生活，雖然長得不是很好看，卻有個人魅力，也交到不少女朋友，只是如此生活隨著他的身體狀況變化而逐漸結束。他不是愛乾淨的人，後來不是很健康，持續不舒服，也沒有感情生活，我想這都影響了他的人生。

焦：從這個角度來看《迪亞貝里變奏曲》，那很多東西就能解釋了。也就是說當貝多芬在玩弄、嘲笑和諷刺迪亞貝里所寫的主題的時候，他也是在玩弄、嘲笑和諷刺他自己。

寇：是的。他給自己一巴掌，讓自己撞牆，像瘋子一樣跑到別人家裡罵人，但最後還是能在遍體麟傷中見到救贖的光，但那旅程複雜難解，有太多潛伏陰影和惡魔。不過不只晚期如此，我在中期、甚至早期貝多芬作品中也看到這點，憤怒和諷刺一直是貝多芬的繆思。他充滿憤怒，對政治、對人權、也包括對自己身體的疼痛。至於諷刺，我

想《第四號鋼琴協奏曲》是個好例子。貝多芬寫下那麼神聖美好的音樂，可是在此曲室內樂版，鋼琴部分他也提供了另版（ossia）可供選擇，而這版實在粗俗，簡直是馬戲團。有次我跟布倫德爾討論，他說他也不理解，「可能貝多芬嗑藥了吧」。對我而言，唯一可能的解釋，就是他自己嘲弄自己，自己摧毀自己寫下的美好。但為什麼要這樣做？只能說這就是他的個性，而我們必須理解這一點。

焦：此曲是貝多芬詮釋面貌最多元的一曲，我很好奇您的詮釋見解。

寇：貝多芬所有鋼琴協奏曲中，至今我仍未絕對清楚想要如何表現的，就是第四號第一樂章。譜上寫「適當的快板」（Allegro Moderato）——對貝多芬而言，寫「適當」就和布拉姆斯寫「活潑」一樣，根本就違背本性啊！所以這樣寫，一定是很強的措詞，但這「適當」究竟該如何詮釋，實在不易拿捏。我現在覺得，包括我在內的絕大多數鋼琴家，第一樂章都彈得快了。我最近幾次演奏特別把第一樂章放慢，而我相信這仍有說服力，只是需要夠包容的指揮配合。阿胥肯納吉就是這樣的人。我和他在雪梨的合作雖然不能說完美，但我覺得第一樂章的速度或許最接近作曲家想要的。

焦：第四號非常內省，第五號卻相當外放，簡直就是由三度、六度、八度、燦爛音階與琶音所構成的炫技作品。雖然那音樂還是很美，第二樂章令人動容，但我還是相當不解這樣的轉折。

寇：就像我先前提到貝多芬的多元個性，別忘了他不只是大作曲家，也是大鋼琴家。他能內省，也有炫耀愛表現的一面。第五號像是他的柴可夫斯基第一號，鋼琴家無往不利的戰馬。

焦：在錄完兩套貝多芬鋼琴協奏曲全集之後，您終於完成貝多芬鋼琴奏鳴曲全集錄音。

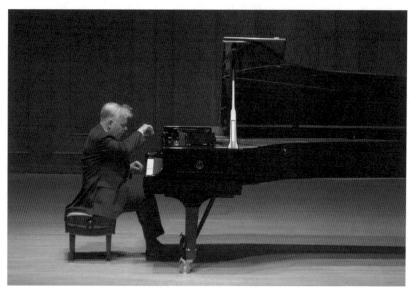

寇瓦契維奇在大阪 Izumi Hall 演奏。他演奏時坐得很低，世界各大音樂廳保有他專屬的琴椅（Photo credit: Tomoaki Hikawa）。

Stephen Kovacevich

寇：這是個人的榮譽與成就，讓我更接近貝多芬。我現在也指揮，包括貝多芬九首交響曲。這套全集錄音讓我的貝多芬旅程更為完整。

焦：我聽到一個傳言，您和EMI簽約之時，其實只會八首？

寇：沒那麼少，但也只有十二首，我也沒有告訴EMI我只會十二首，所以這個全集錄音對我而言確實是極大挑戰。我每個夏天得花6週學習新的奏鳴曲，經過一段時間沉澱思考後，在12月或1月錄音，所以我有整整十年都沒有假期可言。不過我真的很感謝EMI願意支持這個計畫，讓我能夠深入探索貝多芬。不然，我想我根本不會演奏《槌子鋼琴奏鳴曲》。當然我可以彈，但我一直沒有時間練，而這是一首需要絕對誠實的作品。我所謂的誠實，是鋼琴家必須有在現場演出它的能力。有些作品可以不需實際演出經驗就可錄音，此曲不行。這是鋼琴曲目中的怪獸，技巧艱難至極，鋼琴家若要錄音，一定要能演奏現場。

焦：光是一開頭的左手大跳，就是極大的挑戰。

寇：那真是惡夢！我現場演出的確是用跳的，沒有作弊。我連錄音都沒有分手彈，也是用跳的，雖然我不認為分手彈是什麼罪過。當然，這個大跳非常有視覺效果，也是完全的貝多芬性格，分手彈就沒有這種感覺了。鋼琴家往往只能祈禱自己不要碰錯音。不過，音樂還是最重要的。有時彈了些錯音，我並不介意，只要音樂能表現好就好。

焦：我有點訝異您居然先錄第二十八號。對我而言，這是貝多芬最難的鋼琴奏鳴曲之一。

寇：此曲難在如何傳遞想法和聽眾溝通。我會先錄，因為我對它最熟悉。我的策略是把我已會曲目和新學曲目混合錄音，事實證明這種方式奏效了。雖然整個計畫花的時間比我和EMI預期得久，但大家都很

有耐心。我當初也先錄了第三十二號，但最後我決定重錄一次。

焦：這三十二首中有哪些是您特別喜愛的？

寇：我最愛的還是晚期。最後三首我一直都很喜愛，現在我也很喜歡第二十九號。一些早期奏鳴曲我也喜歡，第二號尤其迷人而美麗。《熱情》非常偉大，還有一些作品非常特別，像是第二十二號——這簡直是瘋狂！我非常喜歡這一首，它太特殊了。

焦：我很高興您彈出相當有個性的貝多芬，特別是表現他狂放不羈的一面。

寇：貝多芬並不是禮貌的人，演奏時的確需要把他的粗暴帶進音樂，而非處理得圓滑平板。對某些人而言，我的貝多芬或許太具爆發力——但他可不是什麼單純的鄰家男孩，你也不會希望他成為你的鄰居！

焦：您準備錄音時也聽其他鋼琴家的貝多芬錄音嗎？

寇：當然，這並不會影響我的詮釋。巴克豪斯的演奏非常精彩，雖然整體而言比較「澀」（dry）。他彈得很「澀」時，音樂也通常無趣；然而當他不「澀」的時候，他能表現出一種非常「貝多芬式」精神的演奏。像他和貝姆（Karl Böhm, 1894-1981）合作的《第三號鋼琴協奏曲》就極優秀，非常具有個性和自信。賽爾金、肯普夫等人也讓我印象深刻，我特別喜歡50歲以前的賽爾金。許納伯的錄音是一片混亂，但我還是非常喜愛。他的貝多芬充滿個性，特別是慢板樂章，而且看到巴克豪斯與賽爾金所沒見到的貝多芬面貌。

焦：對您而言，這三十二首中最難的是那一曲？

寇：當然是第二十九號。第三樂章長大的慢板和第四樂章不可思議的賦格，都是極艱鉅的考驗，後者我覺得作曲家有一點在炫耀。這首賦格充滿巨大的能量和戲劇張力，處處是玄機和祕密，像是《達文西密碼》一樣，主題以各種離奇的方式呈現。人耳根本不可能聽出這些設計，我也不覺得貝多芬期待有人能聽出來，有些地方還幾乎無法彈出來；即使彈了，也無法確定能有效果。只是你一旦分析樂譜，一切都在上面。我總覺得貝多芬就是要讓此曲如此。

焦：如果就音樂而論呢？

寇：音樂上最困難，或許也是技巧上最簡單的，大概是第三十一號。我年輕的時候常彈這首引人注意，因為我有很多話想說。現在我常聽到學生彈它來上大師班，但他們連一小節的音樂都彈不好。我想他們選此曲的原因，只是因為它是最容易上手的貝多芬奏鳴曲之一。

焦：我以前覺得這首「很好懂」——貝多芬在第二樂章放了一段維也納街頭小調，第三樂章則是這個旋律的變形，以深沉內省的歌調出現——於是我們知道這個俗氣旋律其實是貝多芬自己。接著他寫了一段賦格，發展到一半卻又接回歌調，更以數個和弦重擊收尾，彷彿把自己徹底打碎。之後，賦格主題再度出現，卻以逆行方式開展，象徵作曲家的新生……我想，如此鋪排不是「很好懂」嗎？可是這幾年我愈聽此曲，愈發現上述種種只是表象。貝多芬真正要說的，恐怕意在言外。

寇：這是貝多芬所有作品中最神祕的一曲，歌調重現那段更是不可言說，神祕中的神祕，音樂裡的休止和呼吸，亦是奇妙至極。演奏者必須用情感、用智慧、用生命經驗去理解、去表現。許納伯說這是「面紗下的奏鳴曲」，這真是說對了。至於第二樂章，我想這告訴我們貝多芬並非全然嚴肅，他再度對自己開玩笑。以此對應作品的「燦爛」結尾，我們也能知道那樣的「凱旋」其實仍然帶著幾分苦澀與空虛，

不是眞正的勝利。我想就潛文本而言，這是貝多芬最複雜也最困難的一首，我每次演奏都有新體會。

焦：貝多芬寫作第三十二號後六年多才過世，您認爲他認定此曲就是他最後一首鋼琴奏鳴曲嗎？

寇：我不知道。我只能說，第二樂章當主題重回時，那是貝多芬所寫過最美的音樂。我不認爲他在寫作時，就盤算這是他最後一首鋼琴奏鳴曲。但此曲那麼豐富，有迷人的樂思、深沉的痛苦、智慧的思考、超絕的技巧與電光石火的靈思；既然一切都在這裡了，或許這就是終點。如你所說，奏鳴曲並不是他人生最後的鋼琴作品，《鋼琴小曲》（*Bagatelles, Op. 119 & Op. 126*）才是，而他展現出在奏鳴曲中未曾出現的想法，充滿超乎想像的創造力，更有極內心的話語。作品一二六相當實驗性，但沒有作品一一九前衛——後者眞有些非常驚人的筆法。作品一二六第六首展現的世界，對我而言和《第三十一號奏鳴曲》完全相同。第一曲相當美，最美的地方在於作曲家並不想討好聽眾，那音樂是「半抽象」的朦朧——和晚期莫札特一樣，貝多芬在此也達到這種幾乎抽象，卻又極其感人的音樂。爲何能把這兩種互相衝突的概念調合爲一？晚期莫札特可以寫一個音階而讓人聽了想掉淚。音階就是音階，但它怎麼來又如何去，爲什麼能夠深深打動你的內心？這眞是神祕不可解的謎。

焦：在演奏過貝多芬全部奏鳴曲後，回過頭來看他的早期奏鳴曲，您有何感想？

寇：它們顯得格外清新有趣，常讓我微笑。第四號的慢板樂章是個很好玩的例子。貝多芬以一種非常嚴肅的姿態說話，宣告世人「我現在有很偉大的話要說」，可是那音樂其實不那麼偉大——貝多芬是「裝得很偉大」。這實在好笑。你可以聽出來他是非常自負的年輕人。早期奏鳴曲中也有許多非常迷人美妙的段落，像是第三號。

Stephen Kovacevich

焦：您也彈海頓的鋼琴奏鳴曲嗎？它們常有動人的幽默，而這種幽默也出現在貝多芬早期奏鳴曲，像是第六號——那是常讓我發笑的作品。

寇：我想你是對的，第六號的幽默確實和海頓有相通之處，但我不是那麼喜歡海頓。我只喜歡他少數奏鳴曲、交響曲和《創世紀》（*Die Schöpfung, Hob. XXI:2*）的開頭。不只海頓，我也不那麼喜歡莫札特的鋼琴奏鳴曲。我演奏了莫札特所有的鋼琴協奏曲，那真是天才之作，鋼琴奏鳴曲就遠不如其出色。除了早期的降E大調（K. 282）和著名的A大調《土耳其風》（K. 331）我很欣賞外，其他的就不那麼引人入勝。

焦：您如何看待許多關於貝多芬奏鳴曲的傳統與故事？

寇：我不相信什麼傳統或故事。有一個關於《暴風雨奏鳴曲》第三樂章是跑馬歌（Galop）的解釋讓我有印象，但基本上我不用這些故事。事實上貝多芬的《暴風雨》也非莎士比亞的《暴風雨》，更別提《月光》根本是穿鑿附會，演奏者不要表錯情才是。

焦：您用什麼樂譜版本？

寇：我用Henle版。我也看許納伯版，但那只是為了閱讀上的樂趣，看他寫的話，那種非常德國、認為自己絕對正確的意見，的確非常有趣。

焦：他的指法呢？

寇：我沒用它們，但我知其用意也佩服。順道一提，拉赫曼尼諾夫演奏非常多貝多芬作品，現在卻沒人記得。好玩的是他只彈《第一號鋼琴協奏曲》；他覺得其他四曲都不能給演奏者快樂，只有這首可

以。更有趣的是他在倫敦演奏它時，居然沒彈裝飾奏！這真是很難想像。當年《熱情》和《第三十二號鋼琴奏鳴曲》等等都是他的精彩好戲，可惜沒有錄音。只能說唱片公司太沒眼光。當年他還提議要錄李斯特《B小調奏鳴曲》，唱片公司居然沒興趣！

焦：如果可能，您最想聽到誰演奏貝多芬？

寇：李斯特。他是當年的貝多芬權威，演奏了《槌子鋼琴》、第三、五號鋼琴協奏曲等等曲目，後者還和華格納一起演出。我要是能聽到就好了。說到李斯特，我手上還有他為《第三號鋼琴協奏曲》寫的裝飾奏。我以為這會是充滿幻想的揮灑，怎知實在無聊，像是胡麥爾（Johann Nepomuk Hummel, 1778-1837）寫的。

焦：您也是布拉姆斯和舒伯特的大家，您可曾在他們身上看到貝多芬的影響？

寇：影響當然有，但他們都非常不同。對我而言，布拉姆斯的世界和貝多芬完全不同。舒伯特的音樂有其獨特的抒情，這和貝多芬強大的精神力量也不同。對作曲家還是要個別對待。布拉姆斯是我私下最愛演奏的作曲家，《第一號鋼琴協奏曲》更是我最愛的協奏曲。他不只知名作品很精彩，不知名的也不乏驚人之作。像《八首鋼琴作品》（Op.76）的最後一曲〈奇想曲〉（Capriccio），開頭簡直像是史克里亞賓，非常自由、非常困難，不斷尋找調性。如此精彩的曲子，當年布拉姆斯竟然把它丟了！是姚阿幸拜訪時，從廢紙簍裡把它撿了回來。「你瘋了嗎？這樣的曲子你也丟掉？」姚阿幸的疑問正是我的疑問。如果布拉姆斯連這等作品都能丟，我不敢想像他究竟毀了多少自己的精彩創作。

焦：其實布拉姆斯根本沒有一般人想的那樣固執。很多人受了「華格納派與布拉姆斯派」鬥爭的影響，就為他們貼上標籤。

寇：布拉姆斯一些作品裡也有華格納式的和聲與轉調，而他晚年聽了馬勒《第二號交響曲》，稱讚這是「天才之作」——這很能說明他的為人了。我想華格納大概不會喜歡布拉姆斯的作品，但布拉姆斯應該能欣賞華格納。至於那些因為支持華格納就說布拉姆斯作品是垃圾的「黨徒」（反之亦然），我真是無法原諒他們。

焦：您怎麼看舒伯特作品中的反覆？

寇：這真是問題。演奏這些反覆往往太長，不演又太短。但如《降B大調鋼琴奏鳴曲》（D. 960），很明顯舒伯特希望反覆，因為他不是直接寫「回到開頭」，而接了一段如雷聲般的強奏結尾。如果不奏反覆，這段就沒有了。我覺得這絕對影響音樂情境。我希望聽眾能有耐心，接受這樣的反覆，因為音樂絕對不一樣——就算演奏者彈得一樣，你聽起來也不會一樣。

焦：您總是演奏反覆嗎？

寇：當然不。如果聽眾很沒耐心，躁動不安或一直咳嗽，那我就不彈反覆了——這點倒是和拉赫曼尼諾夫很像。

焦：您年輕的時候錄過一張蕭邦專輯，十年前發行了一張《圓舞曲》全集，請問還會錄製更多蕭邦嗎？

寇：如果會，那就是馬厝卡舞曲了。我年輕的時候就想錄，一轉眼竟過了五十年。

焦：為何蹉跎這麼久？

寇：因為我必須找到我要的聲音。我在準備錄《圓舞曲》的時候就是如此。曲子都練好了，技術上沒問題，但我就是找不到我要的聲音。

我跟EMI說我還需要一年，他們也願意等。我在錄音室暖手時彈了些馬厝卡——唉呀，那感覺完全不對，就像是個陌生人突然闖進我房間一樣！我那時的感覺，就是一個粗頭亂髮但不掩國色的美女，跑進托爾斯泰筆下的俄國上流社會舞宴，一整個格格不入。彈馬厝卡舞曲，我需要內省但帶幾分粗野，繽紛但又色調質樸的聲音。希望有一天我能彈出來。

焦：不過您在現場的音色處理就變化很多，踏瓣用法還和錄音相當不同。

寇：這是很奇妙的感覺，我的音色與踏瓣在每一場音樂會都不同，完全出於本能，事先並不去設定而讓自己自由揮灑。最奇妙的是這種感覺與能力會成長，在練習中成長，更在音樂會中成長，彷彿自己有生命一般。

焦：在您成長過程中，那些音樂家影響您最大？

寇：影響我音樂最大的其實多是指揮家，還是我未能與之合作的，像是托斯卡尼尼、萊納和克倫貝勒。我聽過「最貝多芬的貝多芬」就是克倫貝勒的詮釋。雖然他的速度那麼慢，我的想法也和他的不同，但我還是覺得他的詮釋最貝多芬。克倫貝勒演出時，彷彿貝多芬那個巨人就在台上。錄音可能無法完全捕捉他的音樂，但現場聽來真的很震撼。我聽過賽爾和紐約愛樂合作的《英雄交響曲》，那也相當驚人。

焦：最後請您對愛樂者說幾句話？

寇：我希望聽眾能熱情地聆聽，不要被動地聽。聽眾愈熱情，把音樂當成自己的文化，渴望知道演奏者的想法，那麼音樂家自然會付出更多，音樂也會更豐富。此外如我先前所言，我希望大家能夠用心而不是用腦來聽音樂，畢竟音樂之美無法用言語解釋。有次我和一位聲樂

家合作布拉姆斯的藝術歌曲，要從他作品中挑首民俗風短歌當安可。
我們試到某一曲——我不騙你，當音樂進行到某個小節，歌手、我、
還有翻譜的人，我們三個都當場掉眼淚。這根本無從解釋，但音樂就
是這樣神奇。簡簡單單的一首歌，可以有這樣強大，立即催淚的感人
力量，而且就在某一點上！希望大家都能珍惜音樂所帶來的感動。這
是何其偉大的藝術，請用心靈去感受。

費瑞爾

1944-

NELSON FREIRE

1944年10月18日出生於巴西米納斯吉拉斯州（Minas Gerais）的首府博阿埃斯佩蘭薩（Boa Esperança），費瑞爾4歲開始學琴，12歲在首屆里約鋼琴大賽得到第九名，後至維也納音樂院隨賽德勒候佛學習。1964年得到葡萄牙達摩塔大賽冠軍，旋即展開國際演奏生涯。費瑞爾音色澄澈又豐富多彩，技巧精湛，是出名的超技名家，音樂更有直指人心的魅力。他的蕭邦和貝多芬都有深刻洞見，巴赫、李斯特、布拉姆斯、舒曼、德布西、拉赫曼尼諾夫等也都極為迷人，巴西作曲家作品更是一絕，是最具特色的鋼琴大師之一。

關鍵字 —— 巴西、布蘭柯、歐畢諾、技巧（輕巧）、里約鋼琴大賽、賽德勒候佛、顧爾達、維也納、阿格麗希、指法、諾瓦絲、彈性速度、塔格麗雅斐羅、達摩塔大賽、拉赫曼尼諾夫（演奏、作品、詮釋）、蕭邦（《第二號鋼琴奏鳴曲》第三樂章／安東‧魯賓斯坦傳統）、魏拉－羅伯士

焦元溥（以下簡稱「焦」）： 我知道您是五個孩子中最小的一個，2、3歲就能在鋼琴上模仿姐姐的演奏，也很快學會讀譜，於是4歲開始學鋼琴，之後馬上開了演奏會並能即興演奏，大家都說您是神童。

費瑞爾（以下簡稱「費」）： 是的，而我大姐比我大十四歲，彈的曲子也有程度。我們家族裡沒有音樂家，家母卻用她第一份薪水買了架德國進口直立琴，等著讓孩子學。大家對我的天分嘖嘖稱奇，不知道這是怎麼來的。我跟隨一位來自烏拉圭的老師上了12堂課，他就告訴我父母，他無法繼續教我了。而他說了很重要的話：「這孩子是神童，照這樣彈已經可以表演，能賺很多錢。但你們如果想栽培他成為真正的音樂家，就該去里約接受更好的教育。」

焦： 於是您們搬去里約。這在當時算是常見的決定嗎？

費：一點也不。雖然母親很愛音樂，但我們家族世代都住在博阿埃斯佩蘭薩，搬去里約等於拋棄原有的人際網絡還有工作。家父是藥劑師，在里約只能找了個銀行基層工作，這只是他們犧牲的一小部分而已。

焦：在里約的學習順利嗎？

費：最初兩年非常不順。我們在家鄉有大房子，到里約只能住小公寓，小到像監獄。我的神童名聲已經傳開了，不定期有演出，我也發展出自己的彈琴方式，總而言之不太受控，也沒遇到投契的老師，一直換來換去，換到我父母終於受夠了，準備帶我回家鄉。但就在這時我遇到布蘭柯（Lucia Branco）女士。她是迪葛利夫（Arthur de Greef, 1862-1940）的學生，聽我演奏之後，她說：「這孩子天分驚人，但也實在瘋狂，不過我認識一個也很瘋狂的人。如果她願意教，說不定他們能處得來。」這人就是她的得意門生歐畢諾（Nise Obino）女士。布蘭柯是對的，那真是一見鍾情，我們似乎註定要成為師生與朋友！歐畢諾造就了我的一切。她從來不把音樂和技巧分開，給我彈最好的音樂，從巴赫到當代的各式經典，而不是一般給兒童的教材。即使我才7歲，她就把我當成大人對待，上課前總先帶我視譜，訓練我在彈奏前就以內在之耳來聆聽作品，並仔細講解作品中的和聲、對位和結構。

焦：在技巧訓練上呢？迪葛利夫是李斯特的高足，而歐畢諾女士是否認為自己屬於李斯特學派？

費：關於這點她們有非常好的說法：這世上有法國、德國、俄國等等學派，而我們的學派叫做「好學派」，哈哈。事實上她們不相信派別，只認為有正確、自然的演奏技巧。歐畢諾讓我重新來過，從手在鍵盤上的位置開始學。她要我用各種力度彈音階和琶音，強化手指的獨立性，並就圓滑奏、斷奏和輕巧（leggerio）這三項分別練習，也練不同節奏。不過在美學上，我可以說她們最重視聲音，絕對不要彈出

粗糙刺耳的聲音，歐畢諾的琴音就非常美。

焦：可否特別請教「輕巧」這一項？這像是法式「似珍珠的」的彈法嗎？

費：是的，輕盈、乾淨，不是圓滑奏也不是斷奏，像是蕭邦《第三號鋼琴奏鳴曲》第二樂章的右手樂句，但她們要更好的聲音。我覺得這項在今日更重要，因爲鋼琴裝置變重了，人的耳朵也變了。現在大家都習慣非常吵雜、敲擊性的聲音，失去很多體會細節的敏銳度。但要彈好這點，不敏銳不行。

焦：巴西以前的音樂環境如何？我聽說昔日巴西鋼琴學習、演奏之盛幾乎可比足球。

費：眞是這樣！二十世紀上半可說是巴西的音樂與藝術黃金年代，到1950年代我們還有風靡世界的巴薩諾瓦（Bossa Nova）！巴西人有喜愛音樂的天性，每個中產家庭裡大概都有鋼琴，也都有人彈，教鋼琴的人也很多。活躍歐洲與美國的大鋼琴家，像是霍夫曼、帕瑞列夫斯基（Ignacy Jan Paderewski, 1860-1941）、魯賓斯坦等等也常到巴西演出，更不用說我們還有世界頂尖的諾瓦絲。

焦：如果愛鋼琴的人這麼多，也難怪會有1957年的首屆里約鋼琴大賽。那時您才12歲，是最小的參賽者，最後卻進入決賽，還得到第九名。

費：參賽完全不是我的意思。我只是因爲是布蘭柯的學生，所以受邀參加，見見世面而已。但歐畢諾非常認眞幫我準備。比賽前一個月我天天跟著她上課，進步神速。

焦：那屆比賽的獨奏曲目全是蕭邦，有什麼特殊原因嗎？

費：一方面比賽得到波蘭人的幫助籌劃，二來蕭邦在巴西是最受歡迎的作曲家。事實上我會說他算是巴西音樂的基礎，我常在巴西流行音樂裡聽到蕭邦的身影。那屆比賽像是足球競技一樣的盛會，家家戶戶都在談論。雖然前後只是我人生的兩小時，卻留下不可磨滅的印記。總統來看了比賽，當場宣布以政府名義提供我兩年獎學金，支持我去任何我想去的地方學習。由於我實在太小，於是繼續在里約待了兩年，這段時間我跟歐畢諾學了十四首協奏曲還有許多大型獨奏曲目，出發前開了場告別獨奏會。我彈了兩首巴赫《聖詠曲》、貝多芬《第三十一號鋼琴奏鳴曲》和布拉姆斯《第三號鋼琴奏鳴曲》、巴西作曲家作品以及《伊士拉美》（*Islamey*），當然還有安可曲。我說這些不是炫耀，而是讓你知道她把我教得有多好，哈哈。

焦：這樣的曲目實在很驚人！但我很好奇您為何決定去維也納，而沒和諾瓦絲一樣去巴黎。

費：巴黎那時已經顯得過時，諾瓦絲的彈法也和法國學派很不同。她在巴西的老師是布梭尼的學生奇亞法瑞利（Luigi Chiaffarelli, 1856-1923），已經教給了她一切，而她後來又從許多名家處觀察吸收。會去維也納是因為我想隨賽德勒候佛學習。他那時在南美巡迴教學貝多芬奏鳴曲，相當轟動，更何況他是顧爾達的老師。人們不只驚訝顧爾達能演奏貝多芬鋼琴奏鳴曲全集，更愛他的新風格。那是不同於魯賓斯坦或阿勞，當時前所未見的新穎詮釋。他當年可說風靡南美，布宜諾斯艾利斯甚至有顧爾達樂迷後援會，完全像是電影明星！另一個影響是克萊恩（Jacques Klein, 1930-1982）。他先學古典，後來成為爵士鋼琴家，又回到古典跟我的老師學習，然後去維也納接受賽德勒候佛的指導，得了日內瓦大賽冠軍，和顧爾達一樣！凡此種種，都讓維也納成為那時巴西人心中的學琴首選。我到維也納的時候，已經有二十位左右的巴西學生在那裡了。

焦：在維也納的生活與學習如何呢？

費：我最近去維也納演出，那真是個美麗又優雅的城市。如果我是在半世紀之前或之後去維也納學習，那該有多好！1950年代的維也納還在二戰陰影之中，非常灰暗殘破，我又獨自前往，得學習獨立生活。我沒有花很多時間練琴，反而花很多時間認識維也納，認識自己。我聽了很多音樂會和唱片，認識很多鋼琴家的演奏。我到現在都是主要靠直覺與本能來學習的人。雖然得花更多時間，但這還是比較自然，比較合乎我個性的方式。一切都要出自於愛；若沒有愛，我就沒有興趣，也沒辦法強迫自己去學。但這樣的我和賽德勒候佛互動不佳。他是好音樂家與好老師，但我們並不契合。所幸我在維也納認識了阿格麗希，不然日子不知道要怎麼過。

焦：您的紀錄片裡有很多您們相處的畫面，看了非常溫暖。

費：我們一見如故，是最好的朋友。我們都是直覺很強，也隨直覺的人，一轉眼就認識半個世紀以上了。

焦：說到直覺與本能，許多來自拉丁美洲的鋼琴家，都有高貴、美麗、光潤透明且富有色彩的聲音，這算是天賦或是教學成果使然呢？

費：這我還真不知道。我能說的是我們的環境充滿了色彩，和大自然很接近。里約天空那種透明的藍，是你在巴黎見不到的。美好的綠樹、鮮豔的水果、壯麗的夕陽、可愛的動物、溫暖的風息……或許我們只是把這些彈進琴音裡了？

焦：您的手並不大，可是什麼曲子都能彈，聽起來更沒有任何障礙，我很好奇您如何設計指法？這也是直覺與本能嗎？

費：指法是我現在最主要關注的焦點，因為它幾乎決定了一切。我一開始順著自己的天性發展；以前有各種奇怪的指法限制，像是不能用小指彈黑鍵，或者手一定要是某種形狀，要放個錢幣在上面不能掉下

來等等。歐畢諾完全不甩這一套。她有很好的指法建議和祕方，但最終要我找出最適合自己的方法，怎麼好彈怎麼彈。但隨年歲增長，現在我花更多時間設計指法，考量五根手指的不同性格，根據其特色來設計，就像蕭邦當年做的一樣。我現在看蕭邦的指法，發現實在精彩，完全合乎音樂邏輯，即使那不盡然容易彈。

焦：您也有很多創意。像您的《華德斯坦奏鳴曲》錄音，第三樂章結尾段的八度聲響效果真是獨一無二。

費：這一段有人用八度滑奏，有人彈雙手音階，我想兩派都有很好的想法，但為什麼我不能將它們混合起來呢？我很喜歡做各種彈法試驗，這就是我近期的成果之一。我不認為手小是問題。世上只有能彈琴和不能彈琴的手，與大小無關，諾瓦絲就是最好的例子。我家有她手的銅製翻模，瑪塔（阿格麗希）看了不敢相信，說這根本是小孩的手啊！她手小，個子也小，可是你聽她的演奏，像那狂風暴雨的貝多芬《第三十二號鋼琴奏鳴曲》第一樂章，就是這樣小巧玲瓏的女士彈出來的。

焦：您從小就認識諾瓦絲了，可否多談談這位偉大鋼琴家？

費：或許因為沒在大唱片公司錄音，現在很多人都不知道她了。但在以前，諾瓦絲是公認最偉大的鋼琴家，所有大指揮排隊指名要和她合作，福特萬格勒的紐約首演也請她擔任獨奏家。你知道她有多特別嗎？她排行十九，父母或兄姐都沒有音樂才華，但她居然在說話之前就能彈琴。她14歲考巴黎音樂院，387位外籍考生中名列第一，評審中的德布西還寫了文章訴說他的驚訝。我想他絕對從這小女孩身上看到無限可能。她的技巧精湛，聲音燦爛輝煌，黃金與水晶一樣的混合，堪稱史上最美，而且彈琴完全自然，沒有任何額外的動作。她的貝多芬《第四號鋼琴協奏曲》和蕭邦《第二號鋼琴協奏曲》都絕頂精彩，前者可比巴克豪斯，後者可比柯爾托，這世上還有多少人能同時

把這兩曲都彈得這麼好呢？你聽她在貝多芬第四號第一樂章的裝飾奏，如此不可思議的演奏居然確實存在過……而第二樂章又那麼深刻。我很幸運，聽過她演奏蕭邦第二號現場，那是一輩子不會忘的經驗。

焦：我聽她的演奏，讓我驚奇的正是她在流暢自然中仍有深刻內涵，技巧、情感、智慧、自發性等等全部都有，還有一種強大韻律感……

費：……樂句延展到極點會自然反彈回來，像迴力鏢一樣，這是最頂尖的彈性速度。諾瓦絲不只有演奏才華，也有真正的音樂才華。她不多話，可是寥寥幾句就蘊藏了深厚的智慧。熱情，但也高貴優雅，很有自己的個性。你聽她彈小曲子就知道了，簡單幾個音就意味深長，令人回味無窮。我曾經逐一彈蕭邦《二十四首前奏曲》給她聽，她聽了不多說什麼，也把那首彈一遍，而那是我最美好的回憶。我現在巴西家裡，還有她留給我的鋼琴。

焦：您好像沒有提過巴西另一位鋼琴大家塔格麗雅斐羅，您也喜歡她的演奏嗎？

費：當然，我和她也很熟，火紅的頭髮、大膽的穿著，非常機智且了不起的女士，只是我不方便提到她。諾瓦絲和塔格麗雅斐羅其實一直都是好朋友，但在巴西她們各有粉絲；支持者表達喜愛的方式，不見得都是稱讚自己心儀的鋼琴家，卻總是去攻擊貶損對方，把欣賞音樂弄得很複雜。所以在巴西，這兩人你只能選一位喜歡，甚至沒辦法公開表示喜歡兩者，就像足球隊一樣，不然就會被那些神經病樂迷給煩死。塔格麗雅斐羅和諾瓦絲一樣，有獨特的節奏感，手也很小。她有自己的獨門技巧，外人看起來大概覺得怪，在她身上卻很適用。有些蕭邦作品，還有聖桑《第五號鋼琴協奏曲》，真的只有她那樣彈，太特別又太有魅力了。

少年費瑞爾在音樂會後接受聽眾喝采（Photo credit: Nelson Freire）。

Nelson Freire

焦：像您們這樣早早成名的藝術家，面對蜚短流長也是很無奈的事。

費：我離開維也納之後回到巴西，有種一事無成的感覺。正值青春期又過慣自由生活的我，現在要重新和家人共住，加上外人的閒話耳語，日子過得不是很容易。所幸我在聖保羅有場成功演出，讓我恢復了自信。只是接下來我參加伊麗莎白大賽，沒想到初賽就被淘汰了。如果不是阿格麗希安慰我，大概很難支撐下去。

焦：但也就在那一年您參加了葡萄牙達摩塔大賽，和凱爾涅夫並列冠軍。

費：因為我無論如何不願意就這樣回巴西，才想起這個比賽評審之一的席珂（Anna-Stelle Schic）女士曾建議我去參加。還好我及時想起，因為當我發現的時候，比賽就在兩天後開始！我到了那邊才學指定曲，但還是贏了比賽，也和凱爾涅夫變成朋友。這個冠軍確實帶給我很多演出，我在歐洲的演奏事業因此正式展開。

焦：您那年也不過20歲，雖然已經經歷了很多。

費：我們那時的競爭比現在少，也不急著成名，比較有空間去探索自己，也比較多時間去學習。現在世道比以前嚴峻，好像非得趁早成名才算成名，逼得年輕人沒有時間去探索人生與藝術，對作曲家、作品、演奏者都沒有什麼深厚的概念，卻花很多時間自我推銷和做公關，忘了音樂家應該先顧好音樂。這只會是惡性循環，我覺得很可惜。

焦：可否談談您喜愛的鋼琴家？

費：我喜愛的鋼琴家很多，最喜愛的是諾瓦絲、拉赫曼尼諾夫、魯賓斯坦、霍洛維茲；這裡面最年輕的是霍洛維茲，所以你知道我的美學了。除了音樂，我也很愛電影，最愛的也是1940和1950年代的片子，

包括那時候的明星。在這個優雅被人嘲笑的時代，銀幕上已經見不到以前明星的那種長相與氣質了。不只是電影與明星，還有海報，我喜歡那一整套美學，就像喜歡黑膠唱片的封面設計。

焦：可否特別談談拉赫曼尼諾夫？您怎麼認識他的音樂與演奏？

費：我很早就學了他的前奏曲，然後從電影《秋戀》（September Affair）中認識他的《第二號鋼琴協奏曲》，接著認識第三號。里約有很好的音樂圖書館，我常花整個下午的時間在那邊聽，第一個聽到的拉赫曼尼諾夫演奏是他彈自己的《第一號鋼琴協奏曲》和《帕格尼尼主題狂想曲》，也在那邊認識了《第四號鋼琴協奏曲》——完全不同於我的預期，我一樣非常喜愛，後來我的紐約愛樂首演就是彈第四號。但我真正成為拉赫曼尼諾夫的崇拜者，那是在維也納聽到他演奏舒曼《狂歡節》和蕭邦《第二號鋼琴奏鳴曲》的錄音。那是瑪塔介紹給我聽的。我一聽就為之瘋魔，聽到上癮。

焦：您喜歡他的什麼呢？

費：他的風格——個性、節奏、彈性速度、音色……總之，他的一切！他就是權威，這和你喜不喜歡、同不同意都無關，他就在那裡，而你只能接受。當他彈其他作曲家作品，他不是詮釋，而是再創造（recreation）。以前人們說安東·魯賓斯坦彈貝多芬《熱情》「不是在演奏，而是再創作」，拉赫曼尼諾夫正給我這種感覺。你聽他彈莫札特〈土耳其進行曲〉，好像是他用相同素材再創作一次，即使他並沒有怎麼改譜上的音符。

焦：拉赫曼尼諾夫演奏自己作品，有些音和譜上不同，它們算是作曲家的修正或更新嗎？

費：它們提供了不同選擇，不一定更好，只是不同。我覺得這很

好 —— 誰說譜上寫下的就一定是最終選擇？爲什麼不能有其他選項？即使是他寫的新版本，有些我仍然偏愛以前的。比方說《幻想曲集》（*Morceaux de fantaisie, Op.3*）中的〈旋律〉（Mélodie），舊版很單純，新版頗複雜，像是同一個美女素顏或化妝，我覺得各有各的美。

焦：您詮釋拉赫曼尼諾夫作品的時候，會依循他的演奏來彈嗎？

費：我把他的錄音當成重要的靈感，但不會去模仿，也無法模仿，因爲我有自己的身體條件與節奏，總不能違反我自己。如果我的想法和他的演奏不同，我不會硬要改成他的想法。或許我會被說服，也會改變，但這會是自然而然的內在變化，不是照著錄音改。但我也不會離開他的風格。我不是標新立異的人，不會說拉赫曼尼諾夫這樣做，我就偏要那樣做。

焦：那您會如何形容他的演奏風格，或說您從他錄音中得到最大的啓示是什麼？

費：最重要的，就是「少即是多」。他的音樂情感極爲豐富，於是許多人彈得太強勢、太甜美、太激動，想在其中做一大堆效果。但你聽他自己彈，卻相對客觀、節制 —— 那樣反而更好，表達更純粹也更感人。別忘了拉赫曼尼諾夫絕大多數鋼琴作品都寫於他離開俄國之前。他那時還相對年輕，記譜經驗不夠豐富，所以常要演奏者做一大堆事。你眞完全照他寫的彈，速度和強弱就會不斷改變，像是油門煞車不斷切換，聽起來不會很自然。所以他的錄音提供非常好的參考，讓我們知道他如何省略不必要的起伏，塑造大樂句而非在意小轉折。此外，拉赫曼尼諾夫非常喜愛莫伊塞維契演奏他的作品，我也覺得那是最接近他演奏風格的詮釋者，大家一定要聽。

焦：不過拉赫曼尼諾夫有一個特別的記譜方式，那就是在持音記號（tenuto）上加斷奏，您怎麼解釋這看似互相衝突的指示？

費：我覺得那是他表現節奏彈性的方式。他的節奏感與彈性速度很特別，你仔細觀察他用這樣指示的地方，再對比他的演奏，就會得到答案。

焦：您覺得一般演奏拉赫曼尼諾夫，最大的問題是什麼？

費：演奏倒不是問題，問題是某些人的心態。有位著名鋼琴家說：「我的人生不需要柴可夫斯基。」我心想：「是啊，柴可夫斯基也不需要你。」我到維也納的時候，聽到人們用德文說拉赫曼尼諾夫是「垃圾曼尼諾夫」（Krachmaninoff；Krach 是德文「爭吵、破裂」之意），認為他的音樂廉價俗氣，或者批評他感情太豐富、旋律太甜美太好聽。我想拉赫曼尼諾夫沒有問題，是這些人的腦子有問題。情感豐富、旋律好聽，這有什麼錯呢？承認喜愛這樣的作品，也不該是什麼羞於啟齒的事，不需要藉由貶損拉赫曼尼諾夫來顯示自己的高深。都說拉赫曼尼諾夫的音樂很容易模仿，那就去寫寫看吧，誰能像他一樣，只要幾個小節就能讓人認出作者是誰呢？這表示他有獨一無二的風格與個人語言，這是身為作曲家最重要的事。他的作品不夠跟上時代潮流，那又怎樣？很多人的作品領先時代，走得很遠，遠到不知道去哪裡，以前沒人聽，現在還是沒人聽，領先領到失蹤，這樣有比較高明嗎？在這點我必須說巴西人開放多了。我們熱愛蕭邦、熱愛貝多芬、熱愛拉赫曼尼諾夫，只要是好音樂，我們都愛。

焦：這和地域之見也有關。比方說在拉赫曼尼諾夫的時代，俄國作曲家一般都不太喜歡布拉姆斯。

費：也是，拉赫曼尼諾夫也不怎麼彈布拉姆斯，不過他是我最愛的作曲家之一。當我從維也納回到巴西，意興闌珊甚至要放棄鋼琴的時候，是布拉姆斯的音樂救了我，讓我找回對音樂與演奏的熱情。

焦：除了自己的作品，拉赫曼尼諾夫錄製最多的作曲家就是蕭邦，諾

瓦絲也是，您也是蕭邦名家，可否為我們談談他？

費：我其實沒辦法說什麼，因為我用音樂來表現，而不是語言。對於蕭邦我想我可說的，是他真是直指人心的作曲家。他的個性和巴西人那麼不同，可是巴西人那麼愛他，全世界都愛他。但也因如此，你必須用心去表現，否則就是太多或太少，太古典或太浪漫。

焦：您平常用什麼版本的蕭邦樂譜？

費：我蒐集很多版本，最常用的是帕德列夫斯基版、最新的波蘭國家版、還有我個人很喜愛的費利德曼版。我不會只參考單一版本，我相信我們能從不同版本中學到不同的想法。

焦：關於您的蕭邦詮釋，我有兩個與拉赫曼尼諾夫有關的問題。您第一次錄製蕭邦《夜曲》選曲（1974年），第二號（Op. 9-2）彈得非常純粹，句法、彈性速度與裝飾音都很古典節制，但到您錄製全曲（2009年），這首就變得比較多轉折，左手還出現如同拉赫曼尼諾夫錄音中的分解和弦。《第二號鋼琴奏鳴曲》第三樂章，〈送葬進行曲〉在中段主題之後再現，您和拉赫曼尼諾夫一樣，照安東・魯賓斯坦傳統以強奏開始。這兩處可以算是拉赫曼尼諾夫對您的具體影響嗎？

費：哈哈，是也不是。第二號我原先想彈成一個特別簡單、純粹、天真的版本，純粹到只有音符，一點多餘的東西都沒有。我的確彈成我要的，只是後來我覺得……嗯，好像又太簡單了。於是我第二個版本其實是對第一個版本的回應。但第二次錄音時我對蕭邦風格又做了一番研究，仔細查考他在學生樂譜上所寫過的教學意見與裝飾音彈法，包括左手彈成分解和弦，但我也的確聽了柯爾托和拉赫曼尼諾夫的錄音，最後成為你聽到的樣子。〈送葬進行曲〉樂章我第一次聽到這個彈法，其實來自諾瓦絲的錄音；我非常喜歡，因此也想在自己的錄音延續這個傳統。不過我不是每次都照這個彈法，有時仍會按樂譜原始

設計演奏，完全看演奏那時的環境、聽眾、心境而定。

焦：雖然您不想多談作曲家，但有位我還是不得不問，可否請您談談魏拉－羅伯士（Heitor Villa-Lobos, 1887-1959）？

費：啊，這是一定要的！他真是偉大作曲家。我這樣說不是因為我是巴西人，而是他實在是極其原創性的大師。寫曲對他而言，就像打開水龍頭一樣，也因此不見得每部作品都是頂尖，但精彩創作還是很多。你聽他的《粗野之詩》（Rudepoêma），早在梅湘之前就寫出那麼不可思議的和弦，難以言喻的聲音色彩。《第十一號修洛曲》（Chôros No.11），奇妙又豐富，本身就像是一個世界。他的《巴西風巴赫》（Bachianas Brasileiras）有幾首很知名，但應該更廣為人知才是，很可惜世人還沒有充分認識到他的精彩。巴西後來還有一些不錯的作曲家，但情況也是如此。

焦：魏拉－羅伯士的作品太多，目前譜上的標示不見得都很仔細，有時還有錯音。您怎麼建議像我這樣的亞洲人去理解他的創作？

費：或許……你可以考慮來巴西一趟？真的，感受一下巴西的魅力，會幫助你理解為何他會寫出那樣的音樂，因為那真的就是我們。他也留下一些錄音，可從中知道他的表現方式，雖然聽起來很混亂。但無論如何，絕對必要的是想像力與直覺──這是充滿大自然靈感的作品，用直覺去理解就對了。

焦：非常感謝您花時間跟我們分享這麼多。在訪問最後，有沒有什麼是對您非常重要，但我還沒有問的？

費：我不知道。每次有人問我有沒有什麼特別的話想說，我都說我不知道。或許這是因為我不喜歡結束。只要我不說這樣的話，訪問就不算結束，我們永遠可以期待下一次見面……

列文 1947-

ROBERT LEVIN

Photo credit: 焦元溥

1947年10月13日出生於紐約，列文中學時即在法國和布蘭潔學習理論，20歲自哈佛大學畢業後，旋即擔任柯蒂斯音樂院音樂理論部門主任。1979至1983年，他應布蘭潔之邀擔任法國楓丹白露美國音樂院之駐校主任，1986年至1993年則擔任德國佛萊堡音樂院鋼琴教授，1993年起應哈佛大學之邀擔任教授。他為美國科學與藝術學會院士，亦擔任德國國際巴赫大賽主席，近年在劍橋大學與茱莉亞音樂院都有客座。除了演奏成果豐碩，列文以神乎其技的作曲文法補寫巴赫與莫札特等作曲家諸多殘稿、未完稿與裝飾奏，成果廣為世界名家演奏錄製，是最受讚譽的音樂大師。

關鍵字 —— 重建、補完、增寫、莫札特（《協奏交響曲》、《安魂曲》、《C小調彌撒》、演奏風格）、舒伯特未完作品、裝飾奏、莫札特的私人信件、加利米耶、柯立希、布蘭潔、杜瓦、柯蒂斯音樂院理論部門、賽爾金、反覆樂段、裝飾音、前後版本問題、當代音樂

焦元溥（以下簡稱「焦」）： 您考證出莫札特《協奏交響曲》（*Symphonie concertante, K. 297B*）之真偽並作重建版本，修訂且補完包括《安魂曲》（*Requiem, K. 626*）等諸多莫札特未完作品，2005年更受卡內基音樂廳之邀，為慶祝莫札特250年誕辰而補完其龐大的《C小調彌撒》（*Große Messe, K. 427*）。可否談談您的心得？

列文（以下簡稱「列」）： 這是令人膽戰心驚的工作，就像要把一種新語言說得宛如母語一樣，只不過這種語言叫「莫札特」，而唯一會說其母語的人已經死了兩百多年。我所能做的，是了解當時的時代風格和配器，並以「莫札特語」的文法補寫或重建。

焦： 重建和補寫可以分成很多層次來討論。

列：一是「重建」。這是指作品已經寫了，但出於某些原因毀損或缺失，後人將其補回原樣。就像二次大戰中華沙老城被炸毀，居民透過照片、圖畫與記憶把它蓋回來。二是「補完」。這是指作品已經寫了，有草稿和藍圖，但因為種種原因而未完，由後人將其補完。三是「增寫」。這和補完有點相似，只是原作者並未留下材料。我們只知道他要寫，但不知他要以何材料寫。這是最困難的。這三樣都是我的工作。就《協奏交響曲》而言，此曲獨奏分譜確為莫札特手筆，管弦樂卻是後人補寫，因此我按莫札特的手法作重建版本，並以長笛代替單簧管，還原他的意圖。我也補寫不少巴赫清唱劇。巴赫死後他的遺稿分給小孩，許多作品拆成數份導致某些聲部遺失。我們現在很清楚巴赫的對位寫作方式，所以有其他聲部在，補完遺失處就像填字遊戲一樣，這也是「重建」。《安魂曲》最早由蘇斯邁爾（Franz Xaver Süssmayr, 1766-1803）補完。很多人誤以為他是莫札特學生，其實他只是助理。蘇斯邁爾雖然是唯一和莫札特討論過《安魂曲》要如何完成的人，但他當年在莫札特過世後竟去旅行，一個月後才開始補寫。他的記憶是否可靠已是問題，更糟的是他的作曲技術並非上乘，不但音樂聽起來不像莫札特，補稿還出現平行五度與聲部行進的錯誤。所以我雖然尊重蘇斯邁爾版行之有年的演奏歷史，但我必須更正他的錯誤。

焦：而您照莫札特原意在淚水之日（Lacrimosa）之後接了阿門（Amen）賦格。

列：莫札特留下16小節草稿，寫完賦格並非不可能。蘇斯邁爾沒有寫作賦格的技巧，所以將「阿門」草草以2小節結束，但我想還原莫札特的想法。這也是我所說的「補完」。

焦：但《C小調彌撒》就不是如此了！莫札特當初為何沒寫完，我們現在用的是什麼版本？

列：沒寫完的原因不明，有各種推測。根據目前所有手稿資料顯示，莫札特真正完成的只有第一部分《垂憐經》（*Kyrie*）和第二部分《榮耀經》（*Gloria*）。我們現在知道當時他屬意演出此曲的教堂，某些週日不唱《信經》（*Credo*），這可能解釋了他為何較晚才開始寫《信經》，不照彌撒順序寫作。他很有可能是沒時間寫完所以擱置。之前所用的《C小調彌撒》版本有不少問題。比方說當時維也納所賣的譜紙只有十二行，如果莫札特用兩個四聲部合唱，再加弦樂四部，這就是十二行，其他樂器就必須寫在另一張樂譜。但樂譜後來遺失或分散，後人又不知道，所以認為莫札特只用了部分樂器。《信經》應該有小號、長號和定音鼓，後來的版本只有弦樂，就是出於如此錯誤。所以我要考證和重建，也要補寫和增寫。

焦：您的方法為何？

列：我從莫札特的筆記與草稿中找答案。他作曲遠比一般人想像得更費心。根據泰森（Alan Tyson, 1926-2000）的研究，他甚至會取用十年前就放在筆記中的旋律或草稿來譜新作。極其不幸，那些極為可觀的筆記和未完稿，在他過世後九成都被他的妻子康茲坦絲（Constanze）扔了！唉！要是她當年沒那麼莽撞，遺稿中該蘊藏著多麼豐富美麗的音樂！我取得莫札特1781至1785年所有手稿的複印本，也到世界各地去看這些手稿，比對手稿和複印本。因為很多莫札特畫掉或塗抹處的樂思，只能透過手稿閱讀，所以我真是逐頁比對。我找什麼呢？我找莫札特有沒有留下任何構想，是之前沒用過，但可能用在這首彌撒曲的？結果還真讓我找到了！在1783年的一份草稿上莫札特寫了一段旋律。從其譜號的配置，我們知道是寫給聲樂，而這段旋律以特別多的符幹與符尾來表現，表示每個音其實是對應歌詞音節，而這段旋律完全能和彌撒曲最後一段歌詞對應。我每找到一段像這樣的旋律，我就有素材來增寫。最後在我需要增寫的九段中，共有三段旋律出自莫札特的筆記。

焦：其他沒找到的部分呢？

列：莫札特在寫作《C小調彌撒》兩年後，用其素材寫了一部清唱劇，加了兩段詠嘆調和一段裝飾奏。既然他覺得這兩段詠嘆調風格上能和《C小調彌撒》配合，我就用它們來增寫《C小調彌撒》未完之處。這樣我又多了兩個樂章。最後實在找不到任何旋律之處，我回到莫札特的寫作技巧。他的彌撒曲和《安魂曲》都反覆運用旋律以表現經文，我就檢視此曲已存部分的音樂素材，看哪些曲調可以發展卻還沒使用──如果莫札特寫完全曲，或許就會以它們變化應用，這才把《C小調彌撒》完全補完。

焦：這和偵探沒兩樣嘛！只是您還得以藝術手法創作。

列：就方法而言，這的確科學。我希望以嚴謹的邏輯與考證，用「莫札特文法」來重建、補寫和增寫。他的寫作有一致性，若能掌握上述各點，應能寫出聽起來可信，也像是莫札特的作品。但我必須強調，我沒有任何意圖要和莫札特相比；那是不可能的。任何人想和莫札特、達文西、歌德、莎士比亞等等偉大天才相比，都是不可能的。我的目的是讓世人知道，這部作品完成後可能會是什麼樣子。

焦：不過可能有人會問，為何不讓這些作品保持未完呢？

列：我想以科隆大教堂（Kölner Dom）為例。它從十三世紀中開始建造，1560年缺乏資金而停工，中斷三百多年後，到1842年重新動工，1880年完成。我們現在看到的科隆大教堂，六成以上完成於十九世紀。在教堂存於未完階段時，舒曼、海涅等等當時社會重要人士與藝術家都對新哥德風的設計非常興奮，甚至發起運動希望讓教堂早日竣工，因為它的建築概念實在驚人，應該讓世人看到它應有的樣子。莫札特的《C小調彌撒》也是如此。作曲家蓋了前門、後堂和一些梁柱。就教堂而言，它仍然殘缺，但當你把欠缺的屋頂和牆面補上，這

部作品竟由50分鐘變爲90分鐘，是唯一在規模與概念上能與巴赫《B小調彌撒》和貝多芬《莊嚴彌撒》相比的作品，完成後規模甚至比《莊嚴彌撒》還龐大！我想我們該給它一個機會，讓世人看看其可能樣貌與完整概念的實現，一如我們仍在蓋巴塞隆納的高第聖家堂。這對莫札特也是公平的作法。

焦：我相信您的增補版一定會得到世人喜愛，就像您修補的《安魂曲》一樣，現在已是廣受演奏與錄製的版本。

列：我不敢說我有什麼成就，只是希望以莫札特的方式實現作品的可能樣貌。如果我的版本成功了，我很高興。但可能十年後，或是下週，又有人寫了增補版，寫得比我更好，那我的版本就可以丟了。那只是過渡，讓我們更接近莫札特創作原意的嘗試。

焦：您真是太客氣了。您也補寫了舒伯特《升F小調鋼琴奏鳴曲》，可否談談他？在莫札特的情形，我們可以說他想完成作品但未完成，可是舒伯特很多遺稿似乎顯示他無法完成或不想完成。在這種情況下，我們是否仍有必要將未完的作品補完？

列：不是所有作品都讓人有興趣補完，重點還是作品的價值。莫札特著名的《第二十號鋼琴協奏曲》，最初開始第三樂章的方式簡直是災難！感謝上帝他放棄了那個彆腳的主意！他的《第二十三號鋼琴協奏曲》，第三樂章結尾也寫了四個版本，顯然也是遇到問題而在找尋最適合的方法。這些情形都是被棄置的想法並非傑作，我們自然也沒有理由補完。同理，舒伯特有許多草稿是不理想的想法，但也有未完作品是極精彩的創作。《升F小調鋼琴奏鳴曲》他只完成了中間兩個樂章，但首尾樂章留下的素材極爲精彩，有非常特別的性格。如此傑出的音樂，該讓它有機會出現在世人面前。

焦：那未完的《C大調鋼琴奏鳴曲》（D. 840）呢？此曲僅完成第一、

二樂章,第一樂章卻是我最愛的舒伯特作品之一。

列:補寫舒伯特作品的困難之處,在於他不像莫札特有一貫的風格,而是不停做實驗,時常有新想法。這首奏鳴曲的第三樂章詼諧曲殘稿就是最好的證明。你知道他想做什麼嗎?他在試驗如何把A大調和降A大調寫在一起,同時寫兩個調!照殘稿來看,這既非A大調也非降A大調,而是在兩個調之間不斷擺盪。這實在太驚人了!舒伯特大概不知如何收尾,所以放棄了這個構想,但殘稿上的概念極具震撼性與原創性,完成的兩個樂章也是極好的創作。

焦:有人邀請您補寫舒伯特的《未完成交響曲》嗎?

列:沒有,而且我也不會補寫。我覺得舒伯特其實已經寫完了,只是第三、四樂章至今仍未被發現。舒伯特一些作品到最近半世紀才被發現,說不定某天我們會找到這兩個樂章。我的同事沃爾富(Christoph Wolff, 1940-)就認為巴赫《賦格的藝術》不是沒寫完,只是稿件遺失,因為他不相信巴赫會沒寫完就過世。就讓我們期待這些樂譜能夠躲過戰亂,某日出現在世人面前吧!

焦:就補寫和重建作品的立場而言,我很好奇您如何看貝里歐補寫的普契尼《杜蘭朵》?任何人一聽就知道這完全是貝里歐,和普契尼是兩個世界了。

列:這是價值觀與美學問題。我想舉另一個建築當例子 —— 柏林的威廉大帝紀念教堂(Kaiser Wilhelm Gedachtniskirche)。它在二次大戰期間頂端被炸毀,戰後德國政府留下殘缺教堂做為憑弔,並在旁邊蓋了極度現代的新教堂。我們很難說這是對是錯,正反意見都有。這種新舊並呈的現象,其實在協奏曲裝飾奏中就存在了。克拉拉‧舒曼為貝多芬《第四號鋼琴協奏曲》寫的裝飾奏,聽起來就像克拉拉‧舒曼;貝多芬為莫札特《第二十號鋼琴協奏曲》寫的裝飾奏,聽起來就像貝

多芬；布瑞頓爲莫札特《第二十二號鋼琴協奏曲》寫的裝飾奏，聽起來就像布瑞頓，全然二十世紀風格。我們已經活在二十一世紀，我覺得這都可以接受──但我還是希望，當裝飾奏結束時，音樂能夠讓人回到該曲的脈絡與情感，不要在裝飾奏之後就精神錯亂。不過，這種時序錯接其實從貝多芬就開始了。貝多芬在1793年開始寫作他的《第二號鋼琴協奏曲》，裝飾奏卻是1809年寫成，前後差了16年。鋼琴家彈此曲並用貝多芬的裝飾奏，聽起來就像是「回到未來」。作曲家的風格與想法會改變，寫《仲夏夜之夢》的孟德爾頌和寫《D小調鋼琴三重奏》的孟德爾頌，其實相當不同，不能一概而論。我對於貝里歐這種補寫法仍然持開放態度，只要作品夠好──作品本身還是衡量一切的基準！

焦：不過您的增補寫和裝飾奏都以作曲家的文法來創作。

列：那是因爲我希望自己不被發現。我還是希望聽衆能夠聽到莫札特或孟德爾頌，而不是列文。如果我是演員，我希望自己是梅莉・史翠普（Meryl Streep, 1949-）或達斯汀・霍夫曼（Dustin Hoffman, 1937-），而不是約翰・韋恩（John Wayne, 1907-1979）；雖然我也喜愛約翰・韋恩，但他老是在演他自己，梅莉・史翠普和達斯汀・霍夫曼卻是演角色，甚至演到讓你感覺不出他們在演！不過我也有一次有趣的「變裝」經驗：我和諾靈頓（Sir Roger Norrington, 1934-）合作孟德爾頌《第一號鋼琴協奏曲》，演完他竟然對大家說：「當年孟德爾頌彈此曲給普魯士王聽，普魯士王說：『眞不錯！對了，您能不能以莫札特《費加洛婚禮》中〈花蝴蝶別再飛〉（Non piu Andrai）爲主題，現在爲我們彈些變奏呢？』走吧！去彈！」我那時一愣，但他就是要我用孟德爾頌的風格，即興演奏以莫札特詠嘆調爲主題的變奏。哈哈！這實在太有趣了，我也眞的用孟德爾頌的華麗、優雅與和聲語法來即興發揮。

焦：您爲莫札特衆多木管與弦樂協奏曲譜寫裝飾奏，並受諸多名家演奏與錄音。然而您至今都沒有出版爲鋼琴協奏曲所寫的裝飾奏，其中

有何緣故？

列：因為我每一次演奏，包括錄音，都是即興發揮，每次都不同，彈完也就忘了。我希望能持續保持這種即興能力，怕一旦認真為鋼琴寫下裝飾奏，我會被限制，再也不能自由彈出完全即興的演奏。不過還是有小小例外。有次內人莊雅斐（Ya-Fei Chuang）要演奏莫札特第二十號，她不想彈貝多芬的裝飾奏，希望能彈我的版本，我就找出幾場現場錄音讓她挑，看她中意哪一次，我就聽寫下來給她──不過，那仍是一次即興演出。

焦：您怎麼看現今一般的莫札特演奏？

列：我覺得大多數人詮釋的莫札特都太平面化，他們沒有演奏出音樂中該有的歌唱性，也沒有充分表現情感。莫札特的作品並不中性，而是非常生動，充滿戲劇性和對比，甚至悲劇、傷痛與酸苦，不是僅用優雅、美麗、精緻可以涵蓋。另外，作曲家只會寫下，對於在他的時代受過良好教育的音樂家來說，仍然不完全清楚的資訊。在莫札特的時代，聽眾所聽到的演奏遠比樂譜寫的要多。以他的鋼琴協奏曲為例，無論是莫札特擔任的鋼琴部分，或是各木管演奏者，都會自由添加裝飾，場場演出皆不同。現今我們的演奏已經太過保守了。莫札特該聽起來更性感、更刺激、更無法預測才是。

焦：您說的是。我想所有音樂演奏──特別是古典音樂──都該如此！

列：現在大家習慣避免錯誤，但也連帶喪失了處於危險邊緣的刺激與樂趣──是的，危險可以很有樂趣，無法預測也是。為何好萊塢商業動作片與偵探小說永遠迷人，原因就在這裡。如果想要延續古典音樂這門藝術，我們要做的不是只關心不要彈錯音，而要帶領聽眾一起在音樂演出裡經歷冒險，為表現音樂而付出的冒險。

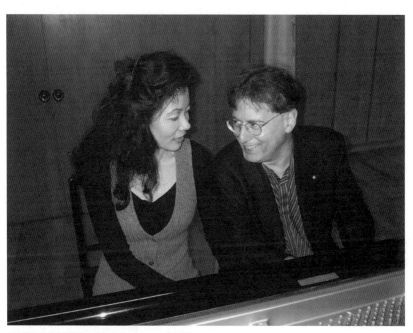

列文與妻子莊雅斐演奏四手聯彈（Photo credit: 焦元溥）。

焦：說到個性，很多人無法接受戲劇化的莫札特，更無法接受他一些滿是愚蠢、粗鄙、淫穢文字，甚至動輒提到糞便的私人信件。有人根據這些信件斷定莫札特患有妥瑞症（Tourette syndrome，患者會不由自主地罵髒話），您同意嗎？

列：莫札特給小名芭絲兒（Basle）的堂妹確實寫過帶性暗示的書信，他與妻子之間也有許多不堪入目的對話。以前這些信被認為破壞了音樂神童的形象，所以在德語系國家受到長期壓制，直到1938年安德森（Emily Anderson）編的英譯版才得見天日。但這種假正經的查禁，其實忽略了一項重要事實，那就是如此詞句並非莫札特獨有的個性，而屬於當時的文化狀況。我們同樣可以發現類似的汙穢字眼出現在莫札特父母與當時所有社會階層人士的書信中，甚至包括海頓與貝多芬。

焦：那麼莫札特的信件可以讓我們如何了解這位音樂家和這個人？

列：就像他的音樂，莫札特能在字裡行間，把人類最多元的個性，用他特有的理解和表達展現神奇的力量。他能用低俗淫穢的語氣寫信給堂妹，也可以用詞藻優美的義大利文寫情書給心上人──這不就像他能為歌劇中每一角色量身打造最適合的音樂？此外，他的書信不只有傳記價值，更堪稱重要的文化紀錄。在那個時代，書信中的語氣不單針對所寫的對象，還包括普世大眾。因此我們得以從莫札特父子的魚雁往返中得到許多具有教誨意味的討論，包括對當時鋼琴構造和其表現潛能的思考，以及對鋼琴演奏技巧的看法。藝術家與社會間的關係也是書信中的重要資產。

焦：您的成就太多太廣，根本無法說盡，但我很想知道這一切的起源──可否談談您學習音樂的過程？

列：我父母都不是音樂家，但家父非常喜愛音樂，我出生時他就有150多張莫札特音樂的唱片。我們家中真正的音樂家是我舅舅。他跟

隨紐約愛樂的單簧管團員學習，後來還留學巴黎音樂院，拿了三項木管樂器的演奏文憑。他在我很小的時候發現我有絕對音感，便教我他在茱莉亞所學的全部音樂知識，跟他學一年等於抵十年。我也跟紐約很好的老師學習，進步很快，12歲那年人們就建議我夏天到法國跟隨布蘭潔學習。從此我每年夏天都去，14歲更整年都在法國跟她學，而這改變了我的一生。此外，我20多歲時和紐約室內樂團以及許多傑出音樂家合作，其中加利米耶（Felix Galimir, 1910-1999）影響我很大。他和荀貝格、魏本、貝爾格都熟，首演並跟他們學習其作品。他與三個姐妹組成弦樂四重奏，錄製拉威爾、貝爾格與米堯作品皆得到作曲家指導，所以我也能向他學到來自作曲家的第一手心得。另一位影響我甚多的是小提琴家柯立希。他是荀貝格的學生，創立驚人無比的柯立希四重奏，能背譜演奏150首弦樂四重奏作品，從古典到現代皆然，而荀貝格、魏本、貝爾格、巴爾托克都曾爲該團作曲。布蘭潔有深厚的法國傳統，也精通史特拉汶斯基，葛利米耶和柯立希熟知維也納學派，我很幸運能跟他們學習，得到平衡完整的音樂視野。

焦：布蘭潔女士可說是二十世紀最偉大的音樂教母，一則活生生的傳奇。

列：她是音樂的化身，也有虔誠宗教信仰與非凡靈性，音樂能力令人嘆爲觀止，和聲、對位、賦格、鋼琴、分析、即興等樣樣精通，對十七世紀音樂和二十世紀音樂一樣了解，堪稱博古通今。布蘭潔是非常嚴格的老師，要求極高，學生若是作業寫不好還會被她處罰，嚇得很多人不敢去上課，但她能讓學生看到音樂內在，知道作曲家寫作的方法。現在很多人都學申克音樂分析。當然這不錯，但對我而言還是遠遠不如布蘭潔。今日我能夠以巴赫、莫札特、貝多芬等作曲家文法即席創作裝飾奏，補寫他們未完成的作品，完全出自布蘭潔的教導。如果不是她，我無法想像我可以做到這些。

焦：她有沒有喜歡的作曲家？

列：她喜歡蒙台威爾第、巴赫、莫札特、貝多芬、舒伯特、史特拉汶斯基。她不是很喜歡布拉姆斯。她喜歡布拉姆斯的晚期鋼琴作品、《愛之歌圓舞曲》（*Liebeslieder-walzer*）、《圓舞曲》等等，卻不喜歡他的室內樂和交響曲；她覺得那是「大機器」。至於馬勒和理察．史特勞斯，那連提都不用提。此外她似乎不是很愛歌劇，羅西尼和華格納也提的不多。

焦：我聽過許多關於布蘭潔的故事，對她的智慧佩服不已。鋼琴家羅傑還曾告訴我她的「無言之教」，那真是非常感人。

列：我也有一個故事可以告訴你。布蘭潔用她和聲老師杜瓦（Théodore Dubois, 1837-1924）寫的教科書 *Traité d'harmonie théorique et pratique* 教和聲。如果她不滿意學生的作業，她會要求再寫一份，並貼在原作業旁做比較。有次她出了一個很難的題目，我怎麼寫她都不滿意，於是一寫再寫，寫到第13個版本，她居然還不滿意。我那時想，如果我已經思考成這樣都還不能讓她滿意，那麼她心裡一定有一個「終極標準答案」，我只要寫出來就對了！但那是什麼呢？我翻了翻教科書，發現杜瓦其實有出習題解答，還可以買！於是我馬上跑去書店，發現他的解答和我13個版本所融合出的心得，的確還是有一點兒不同。我想這就是答案了！於是我抄了杜瓦的解答當成第14個版本，貼在第13個版本旁交給布蘭潔。

焦：布蘭潔怎麼說？

列：她只瞄了一眼，就把第14個版本拿下來，緩緩對我說：「杜瓦，我的老師，是非常了不起的人物。他能有這些想法並寫成教科書，而且寫得這麼好，實在偉大。他的習題不會只有一種答案，而有好多種解決之道，而這些習題最好的一點，就是它們讓人能夠提出比其創造者所想像還要美妙的答案！請你下次再交一份作業給我。」

焦：我的天呀！

列：我整個人呆了，回家坐在書桌前盯著那習題看。5、6個小時過去了，我還是不知道能找出什麼其他答案。就這樣不知過了多久……突然，我看到了在之前14個版本中都沒想到的方法，而它的確更好！我很興奮地寫下第15個，心想這應該就是答案了。

焦：結果呢？

列：布蘭潔笑了笑說：「這就是我要的！」

焦：這實在是太精彩的故事了！

列：這不只是一堂和聲課，而是一堂人生課！她知道我抄了杜瓦的作業卻不點破，讓我在過程中學習。不發一言，卻教了我一切，這正是布蘭潔的教學，也是她偉大之處。

焦：布蘭潔的音樂系統如此偉大，您有沒有想過將她的教學系統化，寫成教科書造福後世呢？

列：事實上我已經寫了，早在四十年前就寫了。我很仔細地寫了五百多頁的教科書，習題也將近五百頁，完整呈現布蘭潔的音樂系統。可是我寫完後，所有人看了都說這對學生要求太高，美國也沒有多少老師能夠聰明到用它教學。出版商以賺錢為目的，沒有人願意出。我不願意為了遷就學生程度而簡化，所以只能期待 —— 說不定三十年後，這個國家的程度能夠達到這本教科書的要求。我教了15年音樂理論，當初花了非常多心力寫作這本教科書，但我並不想念，因為我後來到佛萊堡音樂院教鋼琴去了。我要是還去關心現在音樂理論如何教，大概早就氣死了。

焦：即使到今日，我都很難想像您第一份工作就是柯蒂斯音樂院理論部門的主任，當年您才20歲！

列：那時我在哈佛大學正準備畢業，有天室友交給我一封信，展信一讀覺得這必定是惡作劇 —— 怎麼可能呢？當今最偉大鋼琴家之一的賽爾金，也是美國最著名音樂院之一的院長，親自寫信邀請我，一個大學還沒畢業的20歲學生，當柯蒂斯的理論部門主任？別開玩笑了！可是不久之後，我就發現這似乎不是玩笑……

焦：賽爾金怎麼找上您的？

列：他想成立理論部門，布蘭潔向他推薦我。後來我去見他，聊了兩個小時關於音樂以及教育想法。賽爾金說：「我知道這聽起來很瘋狂，但我希望你和我一樣瘋狂 —— 你接不接？」於是，我成為柯蒂斯第一任理論部門主任。

焦：學生大概不喜歡上您的課吧？

列：我20歲時看起來像14歲，他們得跟一個小孩學，當然不高興。不過我和同事處得很好。身為主任我聘了五位四、五十歲的教師。我們家都住紐約，每週二、五到費城上課。我給予他們充分自由，大家也都以專業互相尊重。

焦：但後來您還是離開柯蒂斯。

列：一方面我太累。我在費城教書，在紐約有演出並兼課，還當波士頓交響的鍵盤手，整天東奔西跑，最後累出病來。二來，柯蒂斯並沒有給我任期保證，也沒有福利，薪水也不好，學校並不重視理論學習。所以當紐約市郊的藝術學院（The School of the Arts, SUNY Purchase）邀請我出任副教授，我選擇離開柯蒂斯。賽爾金最後也被

柯蒂斯開除。我到前幾年一本他的新傳記問世後，才知道他被開除的原因。其一是他成立歌劇指揮部門，邀來名家魯道夫（Max Rudolf, 1902-1995）教學，董事會認爲這太花錢。其二，就是成立理論部門。董事會認爲學生應該花時間在練習演奏，不是學習理論和寫作業，這會把學校帶往「不正確」的方向。很遺憾，許多音樂學校到現在都如此想，學生也只知演奏而不懂音樂。

焦：這實在短視，只是在培養演奏匠而非音樂家。現在讓我們談談對音樂的處理。您怎麼看待作品的反覆樂段？有人說自從舒伯特之後，反覆記號就不見得該確實遵守，眞是如此嗎？

列：我們可以分成幾個層次來討論。第一，在某時期或對某些作曲家，反覆記號是否必須遵守？第二，在某時期或對某些作曲家，反覆記號是否爲選擇遵守？第三，在二十一世紀，我們又怎麼看反覆記號？因爲巴赫的作品必須反覆，三百年後的我們也就必須反覆？以前反覆記號絕對必須遵守，作曲家寫下反覆記號等於規定演奏者要遵守。貝多芬作品五十九的三首弦樂四重奏，第一首F大調完全沒反覆，第二首E小調有兩處反覆，第三首C大調有一處反覆。如果反覆記號是選擇性的，爲何作曲家會給不同設計？這表示在那個時代，反覆記號必須遵守。另一例子是舒伯特《降E大調鋼琴三重奏》（D. 929）。該曲首演時，他朋友說此曲太長，於是舒伯特縮短。他在第四樂章做了三件事：將一處刪了50小節，另一處刪了50小節，並把呈示部的反覆劃掉。這告訴我們至少在1827年，演奏者看到反覆記號都會遵守。如果反覆記號是選擇性的，舒伯特不會把它劃掉。

焦：這是出自於作品結構的考量，還是另有原因？

列：結構是一點。莫札特《第四十號交響曲》如果全部反覆，全曲會長達45分鐘，和不反覆有很大不同。但我覺得更大的因素是以前「聽音樂」和我們不同。他們聽某部作品的演奏，很可能就是一生中的唯

一一次。你能想像在舒伯特的時代，多少人有機會聽到他的鋼琴奏鳴曲公眾演出，還是兩次以上？舒伯特的奏鳴曲到許納伯才得到復興，以前根本很難聽到。在這種情況下，演奏反覆當然有其必要，因為聽眾想多聽，珍惜這唯一機會。如此態度在布拉姆斯的信中多少得到證實：他的朋友要指揮他的《第二號交響曲》，寫信問他第一樂章需不需要反覆，布拉姆斯說：「由於你演奏的城市人們沒聽過這首交響曲，所以請你反覆。如果是在維也納，聽眾已經很熟，反覆就不必要了。」反覆對十九世紀和二十一世紀的人而言，完全是不同意義。

焦：那麼在唱片錄音發達，演奏會頻繁的今日，我們是否需要演奏反覆？

列：我認為演奏者當然可以遵守反覆記號，但如果兩遍都相同，那還不如不反覆。當然，這是從演奏者立場出發。換成從聽者角度，即使兩遍演奏皆相同，聽者還是可能聽成不同，就像我們同一部電影看第二次，總會看到不同東西。但既然如此，我認為演奏者應該主動給予不同表現。我常聽到人說：「你看我多麼乖巧，我都按照反覆記號演奏。」很抱歉，如果你演奏所有的反覆卻提不出新東西，那只會讓作品變得無聊，聽眾感到厭倦罷了。有些作品，像舒伯特《降B大調鋼琴奏鳴曲》（D. 960），反覆起來可不得了。如果不能夠彈得有說服力，反覆只會更糟。

焦：除了可以在彈法與強調聲部上作變化，反覆樂段也是運用裝飾音以表現變化的好時機，您對此有何建議？

列：裝飾音是一門大學問，演奏者必須對各種裝飾音風格有深入了解才行。如果用得不適當，就像是把西班牙香料用到德國食物，雖然可能還是很可口，風味就不對了。此外，裝飾音不能喧賓奪主，還是要以音樂素材為考量。從著作中我們可以知道巴赫所有對裝飾音的用法，其目的皆在「加強該樂句的個性」——請注意，這是加強原有個

性,而非改變個性。我們要知道作曲家想說什麼,由此來裝飾,或研究作曲家如何裝飾,才能真正彈出隨心所欲而不踰矩的裝飾音。不過有次我和同事討論到這個問題,他說:「許納伯演奏反覆時,一個音都沒改,卻讓人聽起來截然不同。」──這又是另一層次的問題了。

焦:從二十世紀開始,演奏者一方面對音樂研究考證愈來愈深入,另一方面表現也愈來愈自由。您怎麼看現在演奏家把舒曼五首補遺變奏加入《交響練習曲》的作法?

列:關於前後版本問題,《克萊斯勒魂》也有,而這也是美學問題。我個人傾向維持某一版本──不是彈原始版,就是彈修訂版,而非兩者融合。舒曼其實寫過一篇文章,化身三個角色討論過這個問題。他的結論是原始版比較好,因為那是作曲家還在「處於創作該曲精神時的作品」。我非常同意。對我而言,像拉赫曼尼諾夫《第二號鋼琴奏鳴曲》的修訂版,作曲家不只減了脂肪,也把許多肌肉拿掉了。即使是莫札特,他的很多修改往往也不如第一稿好。

焦:很多演奏家對自己的錄音作品也持如此態度,但我往往還是偏愛他們的早期錄音。

列:李希特說了好幾次,他討厭自己和萊茵斯多夫與芝加哥交響合作的布拉姆斯《第二號鋼琴協奏曲》,但我真的不明白──對我而言那是最偉大的演奏之一!那版第二樂章還是一次錄完、毫無剪接的成果,真是不可思議。

焦:除了學術研究和創作,您還是傑出的鋼琴家、古鋼琴家與大鍵琴家,但您並不被「古樂權威」的名聲所限,一樣用現代鋼琴演奏巴赫。

列:我認為重要的是音樂而非樂器,音樂才是考量的核心,演奏者不該被教條束縛。現代史坦威能做許多美妙的事,為何我要限制自己只

能用大鍵琴演奏巴赫呢？我以大鍵琴錄製巴赫《鍵盤樂協奏曲》，當我準備錄製《英國組曲》，雖然預定以大鍵琴演奏，後來卻覺得以此曲性質而言，鋼琴是更好的選擇，即使要在鋼琴上演奏好那些裝飾音可是難多了。

焦：宛如布蘭潔，您對當代音樂的研究完全不遜於對巴赫和莫札特的鑽研，您也時常演奏當代作品。可否請您特別談談演奏當代音樂的必要性？

列：有次我和某著名鋼琴家聊天，我只是隨口問他最近彈了那些當代作品，他竟非常生氣地說：「我在音樂院的時候彈了很多當代作品。我現在已經很老了，我要彈我想彈的音樂，而不是當代作品！」我尊重他的意見。如果鋼琴家不愛某些音樂，那就不要去演奏。顧爾德認為莫札特的鋼琴奏鳴曲是二流之作，但他還錄了音，想說服聽眾那些是二流作品。何必呢？不喜歡就不要錄。然而，沒有新作品，就無所謂傳統。如果所有演奏者都不研究當代作品，音樂文化將無以為繼。我大概每隔一、二年就會演奏一部當代作品，很多還是首演。我2003年首演了哈畢森（John Harbison, 1938-）的《第二號鋼琴奏鳴曲》，2005年則委託並和波士頓交響樂團首演韋納的《鋼琴協奏曲》（*Chiavi in Mano*），後者還得了2006年普利茲獎。我20歲那年認識29歲的哈畢森，看了他的作品，驚覺這人是天才。我從那時就開始演奏他的作品，至今已經超過半世紀。到了二十四世紀，當人們早已不知道我是誰時，只要他們研究哈畢森，就會從其作品首演者中看到我的名字，就像現在人們研究布拉姆斯時會知道姚阿幸，以後的人也會這樣記得我。我會一直努力推廣並鼓勵當代音樂，也告訴我的學生應當如此。現在的音樂世界百花齊放，堪稱前所未見的豐富，絕對可讓演奏者盡情探索，找到自己的方向與愛好。

焦：我在波士頓念書時到哈佛大學參觀，導覽中心有張和牆面一樣大小的照片，正是您指導學生演奏室內樂，底下則是滿滿的學生。對我

而言那是波士頓最迷人的人文風景。您百忙中還抽空演講，卻絲毫不以爲苦。

列：我之所以回哈佛任教，並特別開一堂給所有學生的音樂課，就是希望能夠藉此讓學生被音樂感動，對音樂產生興趣。當他們日後成爲各行各業的領導者，希望他們不要忘了當年的感動，能爲藝術活動出錢出力，讓文化傳承下去。

焦：最後我想請問，您在教學、演奏、研究、創作等專業領域上皆有驚人成就，究竟如何分配時間，在忙碌的生活中求得平衡？

列：我想最好的方法就是盡可能和內子一起演奏。我們一起演奏雙鋼琴，或者我爲她指揮協奏曲，只要她在的地方就是我的家，也是生活的幸福。

歐爾頌 1948-

GARRICK OHLSSON

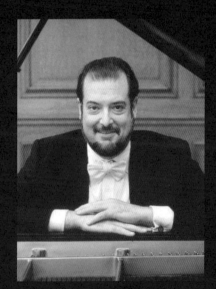

Photo credit: Philip Jones Griffiths

1948年4月3日出生於紐約州白原鎮，8歲開始學習鋼琴，13歲至茱莉亞音樂院先修班師從郭洛汀斯基，後和列汶夫人等諸多名家精進琴藝。他在1966年贏得布梭尼大賽冠軍，1968年獲蒙特婁大賽冠軍，1970年更爲成首位獲得蕭邦鋼琴大賽冠軍的美國鋼琴家，建立至高聲望。歐爾頌天分絕佳又勤奮好學，更有諸多經典錄音，不但技術精益求精，演出曲目更極爲寬廣，包括蕭邦鋼琴作品全集、貝多芬鋼琴奏鳴曲全集與八十多首鋼琴協奏曲，爲當今曲目最廣，技巧最傑出的鋼琴巨匠之一。

關鍵字 —— 郭洛汀斯基、茱莉亞音樂院、芭拉碧妮、列汶夫人、柴可夫斯基大賽（1970）、蕭邦大賽（1970）、艾瑪・沃爾沛、亞歷山大技巧、放鬆／動能平衡、阿勞、阿胥肯納吉、美國風格、音樂傳統、詮釋方法、當代音樂與作曲家、蕭邦全集計畫、蕭邦（作品、詮釋）、貝多芬對蕭邦的影響、語言學習、謙虛而有耐心

焦元溥（以下簡稱「焦」）：可否談談您的早期學習？

歐爾頌（以下簡稱「歐」）：我出生在紐約的白原鎮（White Plains），8歲開始在當地韋徹斯特音樂院（Westchester Conservatory）與立許曼（Tom Lishman）學鋼琴。他是很好的老師，懂得如何教兒童，也懂得對待有特殊才華的學生。到我13歲的時候，我父母覺得我該接受更高的要求與挑戰，因此安排我彈給茱莉亞名師郭洛汀斯基聽，他也收了我。因爲行政規定，我必須註冊在預備班，但我已和郭洛汀斯基上課，實際上已是正式生。我週一到週五在普通中學上課，週六則到茱莉亞跟郭洛汀斯基學習，同時也修樂理、和聲、對位、室內樂等等。

焦：郭洛汀斯基是怎麼樣的老師？

歐：他的教學方式是大量示範、大量解說，技巧訓練非常扎實，描述極為詳盡，而他的音色，啊，那真是美呀！他是列汶的學生，完全繼承了老式俄派那黃金般的聲音。雖然不常演出，但他真是優異的鋼琴家。然而，即使他是那麼好的老師，我跟他學了5年後仍然出現問題——我的手開始緊繃，無法真正放鬆。我18歲時自以為是霍洛維茲第二，結果在某堂課上我愈彈愈不對，左手臂痛到無法動彈，甚至得送醫務室，這才驚覺問題嚴重。那時大家對此知識不足，沒有什麼醫學研究，不太知道解決的方法。我向郭洛汀斯基求助，他也只能建議我放輕鬆，多做柔軟運動。

焦：您後來如何解決這個問題？

歐：我很幸運遇到貴人。某天，一位住在我家附近的芭拉碧妮女士（Olga Barabini）突然打電話來。她是老派歐洲人，出身富裕，家裡掛滿名畫，能說五、六種語言，上了年紀仍然美麗，在鎮上顯得極具異國情調，也帶著老派歐洲人的驕矜。她說：「我知道我不該打這通電話。我知道你在茱莉亞學，但聽說有些肌肉緊張的問題。」後來，她說了一句讓我印象非常深刻的話：「你不必付出那麼大的代價以求傑出。」雖然我那時實在不知道她要說什麼。後來我們見了面，而那一次見面，其實變成一堂4小時的鋼琴課。

焦：您那時彈了什麼？

歐：我彈拉威爾〈史加波〉（Scarbo）給她聽。才彈了開頭左手的三個音，她就問：「你如何控制聲音，如何連結這三個音？你的指法想法是什麼？你怎麼放你的手臂？怎樣求得平衡？」這些問題我一概答不出，我以為她根本是個瘋子！但那4小時中，我們仔細討論〈史加波〉前三頁的技巧問題，她講解了關節與肌肉的運作，如何運用自然重力，手該如何運動，如何在琴鍵上移動……這實在太神奇了！從來沒有人對我說過這些！總之，她能讓鋼琴家以最小施力取得最大效果。

Garrick Ohlsson

她也教音樂，教我如何塑造句法和控制音色，音樂不和技巧分開。

焦：她曾跟誰學過呢？

歐：她在柯蒂斯跟霍夫曼學過，後來跟阿勞學，而她的方法主要來自阿勞，技巧源自老式的德國學派。隨著鋼琴擊弦裝置愈來愈重，那一派鋼琴家知道不能再用以往偏重手指的方式演奏，必須重新思考施力法。同時，俄國學派也提出很好的見解，列汶就討論了如何運用自然重力，如何用手臂和全身來彈。他們面對的是同一問題而能殊途同歸。我很幸運能得到芭拉碧妮的指導，我也希望能跟她學，但我是茱莉亞的學生，這該怎麼辦呢？芭拉碧妮從來沒有收到像我一樣的學生，對我也很有企圖心，只是她雖然傲氣，但也理解現實，知道我必須待在茱莉亞。她只要求我不要跟郭洛汀斯基學她教過的曲子，因為會造成困擾和衝突。我總共跟郭洛汀斯基學了7年，最後兩年其實主要跟芭拉碧妮學。那兩年我進步飛快，音色、技巧、句法等各方面都是，郭洛汀斯基非常驚訝，但完全不知道原因。

焦：為何您不對他坦白呢？

歐：那時私下跟另一位老師學是非常傷人的事。茱莉亞的情況更特別，因為那裡認為自己的鋼琴部門是天下第一。好吧，或許還有一個莫斯科音樂院能匹敵，但僅此而已。既然茱莉亞有天下最好的老師，學生怎麼可以，或說怎麼可能再去找其他老師呢？

焦：所以您只好繼續留在郭洛汀斯基班上。

歐：但最後兩年對我而言愈來愈辛苦。郭洛汀斯基聲譽卓著，但對我幫助最大的是芭拉碧妮，我實在不想讓她持續藏在桌面下。另一方面，郭洛汀斯基的音樂詮釋沒什麼彈性。他並不苛刻，但只會告訴你一種方法。當然，用他的方法彈，那真是美極了，但我畢竟不是

他。他的詮釋沒有錯，只是還有其他可能。我那時非常困擾，但因爲越戰，我不能離開茱莉亞：那時政府以抽生日的方式來決定兵源，而我的生日被抽得很前面，表示如果我不在大學念書，就得去越南。我既不想殺人，更不想被殺，所以一定要留在茱莉亞，但我覺得必須要離開郭洛汀斯基。畢竟，我已跟他學了7年，也該是換老師的時候了。

焦：但換老師不會傷害到郭洛汀斯基嗎？

歐：這正是關鍵！我必須告訴你當時茱莉亞校內的形勢。當時鋼琴老師中排名第一的自然是列汝夫人。她不僅是茱莉亞最有名的老師，更是全世界最有名的老師。她是列汝的妻子，傑出的鋼琴家。克萊本在柴可夫斯基大賽奪冠前，她已名滿天下；克萊本得勝後，她聲望更是如日中天，地位無可撼動。既然如此，那其他老師只能爭奪第二名師的地位。那時競爭最激烈的就是郭洛汀斯基和馬庫絲夫人，後者在學校更擺明了要當列汝夫人的對手。他們的戰爭已經頗爲火熱，不料學校還請來倫敦最著名的鋼琴名師卡博絲女士，導致戰況更爲激烈。不過人算不如天算，卡博絲死得比列汝夫人還早，而郭洛汀斯基和馬庫絲怎麼也想不到，列汝夫人最後活到96歲高壽。當她終於過世，他們也已垂垂老矣，沒有精神體力去爭什麼第一名師了。

焦：所以，如果您去找列汝夫人，天下第一的老師，郭洛汀斯基就不會損失面子。

歐：正是如此！而且我知道她有助教，而助教的教法不見得和她相同，可見她對詮釋較爲自由開放，因此設想她能接受我跟芭拉碧妮學習的事實。我在1966和1968年相繼得到布梭尼與蒙特婁大賽冠軍，已爲郭洛汀斯基贏得很多光榮，我覺得是很好的時機，因此在蒙特婁大賽後的秋天去找列汝夫人。她當時已經90歲，很少出門，沒聽過我彈琴，但知道我是校內的明星學生。我到她家拜訪，她用那有趣的俄文腔調說：「我知道你又得了大獎，你來找我學習真是我的榮譽。」實

在是非常客氣的前輩。我彈了蕭邦《船歌》給她聽，她非常高興，為我鼓掌喝采：「你真的有蕭邦的風格、音色和彈性速度！彈得真是太好了！」我又繼續彈了些蕭邦、莫札特和貝多芬，她都非常欣賞。看到她給予如此正面的評價，我就誠實對她全盤托出我跟芭拉碧妮學習的事。

焦：她怎麼看這件事？

歐：她說：「我不知道芭拉碧妮女士是誰。我知道這種情況可能很棘手，我也知道學校不喜歡如此。不過，我可以接受你跟她學，只要你不要同時跟我們兩人學同一首曲子就好。另外，我還想見見她。」

焦：真不愧是一代大家，這樣有風範和氣度。

歐：她真是很有智慧又很仁慈，不過芭拉碧妮倒是不想見面。總而言之，這就是我成為列汶夫人學生的前因後果。

焦：她的教學又是如何呢？

歐：她比郭洛汀斯基更有彈性，也更精明，雖然已經年老，耳力與頭腦仍然敏銳。有次我彈一首貝多芬奏鳴曲，她說：「我知道你有自己的想法。不過你看看這裡，貝多芬的設計是如何，但我沒聽到你這樣彈。你有比貝多芬更好的意見嗎？」我知道她是對的，但仍想為自己辯解。「沒關係。你可以發明，可以創造，可以彈自己的想法。我只想確定，在你的想法成熟之前，你能真正了解貝多芬的想法，彈出他要的東西。」她總能用非常巧妙的方式讓我學習。雖然上了年紀，她不是每堂課都教得很好，但我那時已經很獨立，也能跟芭拉碧妮學習。跟隨列汶夫人學習2年後，我參加蕭邦大賽；得獎後事業起飛，我也就離開茱莉亞。

焦：1970年有柴可夫斯基大賽和蕭邦大賽，當時列汶夫人鼓勵您參加蕭邦嗎？

歐：正好相反！她認為俄國學派喜愛音量恢宏、格局宏偉的風格，而這正是我的演奏。反觀華沙，她覺得那裡的人更喜愛法國學派，偏好節制風格，波蘭人也把國家背景看得更重要。我如果去比蕭邦，她擔心波蘭評審會把我當成一個德州牛仔。但我不同意她的看法。至少，就個人音樂發展而言，我想要參加蕭邦大賽。柴可夫斯基大賽曲目和其他比賽差別不大，我也不會因為第一輪的巴赫彈得特別好而奪冠。但蕭邦大賽每輪都要計分，曲曲馬虎不得，參賽者可能因為一首夜曲沒彈好而無法晉級。我若還想參加比賽，我願意參加蕭邦大賽來磨練自己，況且我一向都熱愛蕭邦。

焦：那屆柴可夫斯基大賽鋼琴組冠軍凱爾涅夫說 1970 年是列寧百歲冥誕，為了宣揚國威，當局希望每項冠軍都是蘇聯人。不過蘇聯鋼琴家在那屆蕭邦大賽表現特別不好，您有感覺到什麼異狀嗎？

歐：那屆蘇聯派了三位鋼琴家，他們在一年前就被選出來訓練，在蘇聯開了很多音樂會磨練。他們到了華沙也被監視，根本被鎖起來練琴。雖然他們彈得很好，我卻可以感受到他們的疲憊、緊張和害怕。對西方參賽者而言，這次沒得名還有下一個比賽，但對他們，得名與否是一生前途，甚至是國家榮譽。我覺得他們最後都被壓垮了，一個個在舞台上崩潰。

焦：看來蘇聯可謂弄巧成拙。

歐：這是心態問題。我永遠對學生說「參加比賽不是為了要得名」。為了得名而參加比賽、最後也得名的，幾乎不曾發生過。

焦：您說這句話大概不太有說服力 —— 您可得到三個國際大賽冠軍！

歐：但我其實也有輸過，只是沒把那個比賽放進履歷表呀！就算參賽者勝券在握，誰能預料會發生什麼事？可能水土不服生病了，或是母親過世，這樣誰能彈好？我知道人永遠不可能控制一切，況且你又怎麼知道誰是你的競爭對手？我參賽前其實很緊張，因為我看名單，蘇聯竟派了在1964年以19歲之齡勇奪伊麗莎白大賽冠軍的莫古里維斯基參加！我聽了他的拉赫曼尼諾夫《第三號鋼琴協奏曲》錄音，真是精彩極了！他那麼傑出，又有多年演奏經驗，我想我可有大麻煩了！但我到了華沙，他卻沒出現。官方說法是他生病了，但我想真正的原因可能是政治問題：他那時變得「不正確」，蘇聯因此不派他參賽。當年如果他來了，局面可能很有趣，說不定我沒辦法贏……

焦：您太謙虛了！莫古里維斯基是非常傑出的鋼琴家，但您不也是18歲就以拉赫曼尼諾夫第三號在布梭尼大賽得到冠軍？

歐：那是我15歲，郭洛汀斯基給的暑假作業。他說：「你如果現在學會它，不但一輩子不會忘記，也不會害怕演奏它。」我必須說他是對的。即使它困難得可怕，我現在完全不怕，也深愛這首協奏曲。

焦：回到蕭邦大賽的討論。我很好奇列汶夫人的意見是否影響到您？

歐：坦白說，的確有一點。芭拉碧妮在馬厝卡舞曲上幫助甚多。她有波蘭猶太鋼琴家尤娜絲（Maryla Jonas, 1911-1959）的馬厝卡錄音，從中整理出許多想法，也從圖書館找了許多舞蹈著作，分析演奏波蘭舞曲、馬厝卡與圓舞曲的精髓。此外，她本來就精於蕭邦，畢竟她可是蕭邦名家霍夫曼的學生。我本來頗擔心波蘭人不會喜歡我寬廣的演奏風格，事實證明他們頗欣賞，我的詮釋沒有引起爭議，至今波蘭仍常常請我回去演奏。

焦：當您展開國際演奏事業後，還繼續學習嗎？

歐：我從不停止學習，離開茱莉亞後還是找芭拉碧妮上課，只是不像以前頻繁。1976年我在波士頓開大師班，指導學生彈蕭邦《第三號敘事曲》，一位年長女士舉手問：「歐爾頌先生，你怎麼看第二主題的踏瓣記號？」我那時只回答，這要視鋼琴、音樂廳聲響效果等等因素而定。「錯了！」沒想到她竟然就從觀眾席跑到台上，開始彈起這一段！她帶了蕭邦手稿的印本，讓我們看他本人的記號。即使如此行為稱得上無禮，我必須說她的演奏真是美妙極了。這位女士是艾瑪・沃爾沛（Irma Wolpe, 1902-1984），作曲家沃爾沛（Stefan Wolpe, 1902-1972）的第二任妻子。後來她成為我的老師，也是我最後一位老師。

焦：我很佩服您在面對這種粗魯對待時仍能學習。她教給您什麼？

歐：有些音樂家有很獨到的傑出觀點，但他們也就只有這些觀點而已。艾瑪完全不同，跟她學習像是進入新的世界。在身體運用上，她教給我的技巧甚至比芭拉碧妮更多！她有一套系統，演奏時能打開所有的關節，以最自然的反應傳導身體能量。我們的手放鬆時並不是張開或握拳，而是處於兩者之間。因此當鋼琴家伸展手指，若能清楚知道下一個音在何處，便可在不用力的情況下藉由手指自然收縮的力量演奏那個音。艾瑪這套方法來自「亞歷山大技巧」的創始者亞歷山大（Frederick Alexander, 1869-1955）本人。1939年她住在巴勒斯坦時認識他，學習了他的技巧並應用於鋼琴演奏。她說鋼琴演奏像是舞蹈，是一連串應用的動作，朝未來移動。當你彈下第一個音時，你已經把聲音釋放到未來……

焦：我看鋼琴技巧討論的書，總是不完全理解其中放鬆（relax）的觀念。如果真的強調全然放鬆，又如何塑造音色和句法？畢竟所有的「塑造」都必須藉由「緊張」來達成。

歐：一般所謂的「放鬆」其實是誤導，真正的描述該是「緊張與鬆弛間的動能平衡」，就像心臟在一瞬間打出血液又立即收縮的運動一

樣。如你所說，之所以會有緊張，那是因爲鋼琴家想要做音樂，但多數演奏者讓身體承受緊張卻沒有彈出效果，或是以不必要的緊張彈出效果。無論鋼琴家來自哪一學派，讓琴鍵下壓的力道都是55公克。無論演奏多大的聲音，凝聚多大的力氣，都必須在擊鍵後立刻釋放能量。她說：「俄國學派有極爲清晰準確的觸鍵，非常個人化的音色，但往往無法釋放緊張。德國學派運用放鬆、自然重力的施力法，能得到深而寬廣的聲音，卻無法彈得清晰。我們則要兩者兼備！」光是放鬆並不夠，重要的是能量在移動時的平衡，就像氣功或太極拳一般。身體充滿能量，演奏時要知道如何傳遞能量，讓能量自由。如果我們不能讓能量自由，那麼不只是手指或手臂無法自由，心和耳也無法自由。心和耳不自由，情感和聽覺就會疲倦，也就無法演奏出好音樂。我跟隨阿勞學習時，他也是觀察我何時積聚過多的緊張，要我適時釋放。你必須和樂曲一同呼吸，特別在當你演奏一個極爲強大的和弦時，你必須在彈奏時吐氣，讓身體釋放能量。

焦：很多鋼琴家似乎已經習慣緊張。

歐：的確，而且很多很好的鋼琴家都是如此。緊張沒什麼不好，但很多人是自己和自己對抗。有人能一直對抗到老，但若能演奏得更合理、更配合身體，不是更好嗎？學習這一套方法，我不是使自己柔軟，而是我變得柔軟，我的手能夠做更寬廣的伸展，幅度連我自己都驚訝。演奏特別困難的內聲部，手指的柔軟與自由實爲關鍵。

焦：關於您的老師，最後請您談談阿勞。

歐：芭拉碧妮在1940年代末至50年代初隨阿勞學過，我15歲時她就帶我去他的音樂會。我對他印象很深，其演奏和當時諸多名家都不同，有很自然的放鬆手法。其實我在1967年就彈給他聽過，他對我印象很好，但沒跟他上課。後來在1970年代初，他聽了我在慕尼黑演奏布拉姆斯《第一號鋼琴協奏曲》之後，到後台恭喜我。我和他約了隔

天詳談，後來展開跟他的學習。我跟阿勞共學了1973和74年兩個夏天，每次都有10到12堂課，總共學了布拉姆斯第二號、貝多芬第一號與莫札特《第二十四號鋼琴協奏曲》和舒曼《升F小調奏鳴曲》。他不收我學費，課極端密集，是我上過最完整也最豐富的課。他什麼都說，包括技巧、分句、呼吸、詮釋、指法、音樂想法與哲學思考，簡直無所不包。最驚人的是他能觀察並了解我的一切，再小的思緒或動作都逃不過他的法眼。他的音樂像是巨大的音樂之流，深思熟慮又渾然天成，如此美學也影響了我。他上課從不示範，也不相信示範，因為他覺得學生都會模仿，但不見得能真正了解。阿勞總是要我確實了解，才會進入另一個話題，確實是極為了不起的音樂家。不過說到跟阿勞上課的兩個夏天，我其實在茱莉亞時期就有過類似經驗，而你大概猜不到給我上課的人是誰。

焦：這是怎樣的故事呢？

歐：那位鋼琴家到卡內基演出，家父不只為全家買了票，演出後更興奮地到後台向他致意。一聊之下，發現他太太是冰島人，來自瑞典的家父就用北歐語言和她開心聊天，最後這對夫妻更接受家父邀請，隔天來我們家作客。當他們到家裡，趁我父母準備晚餐的空檔，這位鋼琴家聽我彈了一個小時，當下就給了很多建議。那頓晚餐——唉，說是晚餐，其實是上課！無論聊什麼，他總會回到我的演奏，說哪邊如何可以更好，哪邊可用不同指法或踏瓣。最後他說，明年7月他會到邁阿密音樂節演出兩週，希望我也去拜訪，他願意抽空聽我彈。

焦：您去找他了嗎？

歐：去了，還去2年。我從沒想過會在豔陽高照的夏天到邁阿密，更沒想過到了邁阿密不是享受沙灘，而得在琴房苦練。在邁阿密的每一天，他都花2個小時指導我，一次十餘天下來，等於就為我上了20多小時的課，而他沒有收我一毛錢。那時我還沒參加布梭尼大賽，沒有

Garrick Ohlsson

任何頭銜，就只是個學生，他卻願意如此幫助。等到幾年後我自己也成名了，演奏行程和他一樣忙碌的時候，我才體會到只因愛才惜才，就願意付出50多個鐘頭的免費課，這是對音樂何其大的奉獻啊！

焦：後來您們有保持聯絡嗎？

歐：有，他之後也成為指揮，我們還一起合作演出。他叫阿胥肯納吉，我想我不需要多介紹吧！

焦：這個故事實在太美好了！對美國而言，阿胥肯納吉想當然耳是蘇聯學派的頂尖代表，而您後來也成為美國鋼琴家的代表。從您的角度看，您認為有美國風格或學派嗎？如果有，您如何描述這種風格？

歐：美國風格的確存在，但它也隨時代改變。二次大戰後的美國鋼琴家，像卡佩爾、伊斯托敏、堅尼斯、葛拉夫曼、佛萊雪、布朗寧（John Browning, 1933-2003）等等，我覺得他們受到的國際影響比我們這一代少，因此比較有美國風格。雖然那時美國音樂院中的老師幾乎全是歐洲人，但他們所受的時代影響和我們不同。一如霍羅維士（Joseph Horowitz, 1948-）的觀察，RCA唱片的三位音樂家——托斯卡尼尼、霍洛維茲和海菲茲，他們那如電流般的演奏風格、現代式的藝術觀、強大的演奏力量，正好反映了美國工業化、欣欣向榮的時代背景，兩者互相交融而成為影響一整個世代的風格。當然，堅尼斯和佛萊雪的藝術個性相當不同，但他們都有那種風馳電掣的銳利感。但到了我的世代，如我、彼得‧賽爾金（Peter Serkin, 1947-）、艾克斯（Emanuel Ax, 1949-）、普萊亞等等，你很難說我們有相同的演奏風格，或是從我們的演奏中辨認出美國風格，但我也不知道這種轉變是如何形成的。

焦：身為美國鋼琴家，您如何看音樂傳統和音樂家之間的關係？

歐：在我成長的年代，「感謝」俄國革命和納粹，美國其實擁有極佳的音樂環境。美國鋼琴家可以說「沒有傳統」，但也可說「更為創新」。偉大傳統也可形成巨大的障礙，如果不經思考，傳統很快就會腐朽。另外，我們其實不應過分強調國家學派或傳統。比方說蕭邦是波蘭作曲家，但他就像莫札特、貝多芬一樣，更是屬於全世界的作曲家，人們會以不同「腔調」演奏他。當我演奏蕭邦，我是以我多年的心得、學習和感受來演奏，而不是試圖以「波蘭風格」演奏，我也不知道什麼是「波蘭風格的蕭邦」——我在蕭邦大賽時就觀察到，即使在波蘭，對於什麼是「波蘭風格的蕭邦」也有好多說法，就像在布拉格人們爭論德沃札克該如何演奏一樣。我們可以從這些爭論中學到很多，但也該知道這其中沒有絕對的真理。

焦：但許多作品，由於複雜與深刻，傳統的確可以幫助音樂家快速形成詮釋，像是貝多芬《第四號鋼琴協奏曲》和李斯特《B小調奏鳴曲》。

歐：美國鋼琴家在此確實比較吃虧。就以貝多芬第四號為例，我到快30歲跟阿勞上課時，才知道第二樂章有「奧菲歐安撫野獸」的比喻，而這是多麼好的比喻！但我之前不知道，並不表示我不知道貝多芬的音樂。我們可以用各種方式和故事去解釋這個第二樂章，唯一不變的是作品本身。托斯卡尼尼也曾面對這個問題。當時許多德國音樂家不能接受他的德國音樂，他們認為他的詮釋是義大利式——其實不是，他是現代式。有次托斯卡尼尼被問到貝多芬《英雄交響曲》，他說：「有人說這是拿破崙，有人說是貝多芬自己的故事，有人說這是貝多芬告訴他學生的意見，有人說這是貝多芬告訴他學生，他學生又告訴他學生的意見……然而我的詮釋直接來自貝多芬告訴我的——活潑的快板（Allegro con brio）！」這是非常好的觀點，當然，也不會是唯一或最好的觀點。托斯卡尼尼也繼承了許多傳統，而許多「現代式」演奏，往往在清除畫作斑點時也破壞了原作色彩，拋了洗澡水也丟了孩子。沒有任何一種觀點是絕對或完美的。

Garrick Ohlsson

焦：那您的詮釋哲學是？

歐：音樂的意義，最終只能是音樂。我對樂曲的思考以樂曲本身爲主。這不是活潑的快板，也不是拿破崙，而是看樂曲的創作素材和作曲家的思考邏輯。舉例而言，有次我教學生彈貝多芬《熱情奏鳴曲》。她彈得很平板，我當然可以請她彈得對比性強一些，但我沒有，我告訴她音樂的道理。比如說第一樂章第16小節，貝多芬重回開始的第一主題，但他做了什麼？他用和弦把自己的音樂素材打爛！我不管你說這是暴風雨、是謀殺、是憤怒，總之出現在樂譜上的是暴力，音樂的暴力，破壞原旋律素材的暴力。我不管這學生要怎麼想像，如果她不能表現出這音樂暴力的意義和破壞原素材的設計，那演奏就不能說是妥當。另外，我們不能只看這一段就決定音樂的個性，必須要看全局。第35小節第二主題出現，但這第二小節的性格和第一主題相同，可是到了第51小節，雖然手法不同，但貝多芬再度破壞這個素材。隨著樂曲進行，主題和破壞這兩股力量逐漸合而爲一，在不斷衝突中前進。藉由分析素材之間的關係，我們可以接近作曲家寫作此曲的想法；掌握這個想法，可以讓我們表現出正確的詮釋。

焦：不過若所謂的傳統或學派見解直接對作品素材提出意見呢？以普羅柯菲夫《第七號鋼琴奏鳴曲》第三樂章爲例，有人說其七拍子的設計其實是模仿史達林說話，所以不能被演奏得太快。

歐：我沒有聽過這個說法，但覺得很有趣，也有可能因此改變我的詮釋。我對詮釋持相當開放的態度，如果某人有很強的意見，又能表達得透徹完善，那就是有說服力的演奏，我也能夠欣賞。李希特就是如此，有時會用極其緩慢的速度演奏。我第一次聽他彈舒伯特《降B大調奏鳴曲》（D. 960），第一樂章一開始，我心想：「這是什麼速度呀！」可是過了兩分鐘，我彷彿身在另一世界，一個美得無法置信的世界！即使他用了那麼不尋常的速度，音樂素材並沒有被扭曲，演奏一樣行雲流水。或許對他而言，他反而是全然客觀的，根本沒加任何

意見。這也是音符不是音樂的道理。詮釋該是創造性的。當拉赫曼尼諾夫彈蕭邦，他做了些改變，但他彈來是那麼美麗、那麼具說服力。他以一位大鋼琴家和大作曲家的身分說話，說得漂亮至極。回到你的問題，我的確發現許多熟識作曲家本人的演奏家，在演奏其作品時顯得特別有自信或有神采。這些作曲家的作品成為他們生活、生命的一部分，他們演奏時不只是說作曲家和作品的故事，也是說他們自己的故事，聽眾也能立即注意到這種不同。所以我想生活在蘇聯，認識普羅柯菲夫的音樂家，的確會提出貼近他們生活的詮釋。那不只是音樂，更是共同記憶。

焦：所以演奏當代音樂就更重要，特別是能和作曲家直接討論。

歐：我真的從與作曲家的合作中學到很多。有次我為某作品首演，當中有段8小節極其困難的不等分強奏和弦，我練了好久才學會。結果作曲家聽我彈了之後，竟把那段全改成弱音斷奏！

焦：那不是白練了！

歐：我覺得被整了，立即興師問罪，怎知作曲家說他並沒有改：「那8小節，其素材的運用是作為一段暴力對比，結構上的意義也是對比。如果我要強調這個對比，我可以大聲疾呼，也可以小聲以引人注意。我聽了你的演奏，覺得改成弱奏效果會更好。因此就音樂的意義而言，我並沒有改變。」我對於詮釋也採這個態度。許多人認為貝多芬的作品改不得，但只守住死的記號並沒有意義，重要的是了解並表現音樂的意義。比方說音樂中的漸強，絕對不只是單純音量增加，而要看它在樂曲中的意義：那是旋律語氣的強調，還是段落間的橋梁？那是戲劇性、緊張的漸強，還是快樂、放鬆的漸強？同樣是漸強符號，意義不同，表現也可以完全不同。我以前聽拉赫曼尼諾夫演奏自己作品的錄音，總覺得他不照樂譜，但我現在再聽，才知道他所做的一切都沒有破壞作品的意義。就譜面記號而言，他確實改了；就音樂意義

而言,他並沒有改變。

焦:一般愛樂者常會困惑於明明是同一首樂曲,為何音樂家可有那麼多不同觀點。但若能認識作品,就會發現「不同」往往只是銅板的兩面。

歐:作曲家的指示就像食譜,用意不是要你每次都只能用相同步驟烹飪,而是指示這道菜該嚐起來如何。各地音樂廳和鋼琴狀況都不同,像蕭邦、李斯特、拉赫曼尼諾夫這種熟知各類鋼琴,也有豐富演奏經驗的作曲家,不會只為一種鋼琴和音樂廳設計踏瓣與音樂表情。正確解讀他的指示,接下來演奏者就該因地制宜。

焦:說到蕭邦,您不僅是蕭邦大賽冠軍,也是首位以一人之力錄完蕭邦所有鋼琴獨奏、協奏、重奏與伴奏的鋼琴家,實在要請您好好討論他。首先,可否為我們談談您的全集計畫?

歐:我在1970年代為EMI錄了許多蕭邦,但那時並沒有錄全集的想法,到80年代末才有美國唱片公司提了這個計畫。我其實考慮再三:我很愛蕭邦,但我是否愛所有的蕭邦?畢竟我不願這套錄音只是讓人放在圖書館的收藏,希望為每一曲都提出深刻想法。最後我花了10年時間完成,絕大部分的曲目我都曾在現場演出過,有實際以它們和聽眾溝通的經驗,希望大家喜歡。

焦:我認為這是最傑出的一套全集,即使是冷門作品,您也彈出精彩見解。

歐:那是因為蕭邦律己甚嚴,沒出版過什麼不好的作品。就以作品一《C小調輪旋曲》來說,這首其實很有心機,光是開頭就在玩弄聽眾,你根本不知道那是幾拍。類似設計也出現在《E小調鋼琴協奏曲》的第三樂章,這就是為何鋼琴登場時會有那些重音——作曲家終於告訴

你，現在是幾拍。這是很高級的趣味。也因為他對自己這樣嚴格，即使有些曲子我到現在都有所保留，例如《第三號即興曲》，我相信蕭邦必然有其道理。

焦：還有什麼蕭邦作品您有所保留的嗎？

歐：若要吹毛求疵，我心裡對《第三號奏鳴曲》終樂章也有點疙瘩——當然這是了不起的音樂，但我覺得蕭邦在此似乎太想要寫出偉大的音樂，以致結果反而有點不自然。

焦：您覺得它是一首塔朗泰拉舞曲嗎？

歐：我沒這樣想過，但被你一說還真的像，特別是蕭邦《大提琴奏鳴曲》的結構與寫法都和《第三號奏鳴曲》很像——第一樂章高度對位化、第二樂章是詼諧曲、第三樂章慢板、第四樂章——至少《大提琴奏鳴曲》是明確的塔朗泰拉。這是蕭邦晚期對奏鳴曲的新觀點，我相信他一定有其堅持之處。

焦：李斯特曾嘗試想要改編這個樂章，不過不知道是未完成或樂譜遺失。

歐：如果有，那真的太有趣了。蕭邦的個性和李斯特非常不同，可是在這個樂章和《幻想曲》中他突然變得像李斯特，成為公眾演說家，完全對群眾講話。如果李斯特想改編它，我完全可以理解。

焦：您鑽研蕭邦四十餘年，可否為我們分析為何他這樣受歡迎？

歐：蕭邦大概是唯一不曾退流行，而且得到普世廣泛喜愛的作曲家。我想這其中關鍵，在於他完美融合古典與浪漫。他熟知巴洛克與古典樂派技法，但以古典精神與技法創造的，卻是最深刻浪漫的音樂。也

因如此，無論在作品中說什麼，他都能保持平衡，讓人易於接受。舒曼就不是如此：他在藝術中看見人性深淵，甚至不怕縱身於內心魔性。我不是說舒曼的音樂不好，而是這說明了為何他許多作品至今難以理解，甚至大家也不願理解，就怕召喚出那些無法收拾的魔性。蕭邦音樂中也有黑暗與魔鬼，但總在掌控之下。論及情感收放，他堪稱舉世無雙，我認為這也是他最迷人、也最受佩服之處。

焦：這其實也說明了詮釋蕭邦的難處。

歐：彈蕭邦如果失去古典精神，那會變得濫情誇張或華麗炫耀，這令人作嘔；要是僅以古典句法平鋪直敘，那也難以忍受。但要同時掌握這兩者談何容易，況且他還有不折不扣的革命性。蕭邦在世時所受到的最大批評，就是認為他不擅結構，連舒曼都無法理解他的《第二號鋼琴奏鳴曲》。現在我們卻可看清，這部作品的結構何其緊密，環環相扣到沒有任何多餘的音符。此曲的大膽不只嚇壞了當時樂界，連今日聽眾也仍深受震撼，可見其創造力是何其強悍。

焦：您怎麼看貝多芬對蕭邦的影響？

歐：影響蕭邦最大的當然仍是巴赫、莫札特與美聲唱法和歌劇，但他筆下太多作品顯示他對貝多芬十分熟悉。比對〈革命練習曲〉最後一段和貝多芬《第三十二號鋼琴奏鳴曲》第一樂章結尾，或比對《幻想即興曲》與貝多芬《月光奏鳴曲》第一、三樂章，很難說這之間僅是巧合而已，更不用說《第二號鋼琴奏鳴曲》發展部的寫作技法，堪稱「貝多芬第三十三號鋼琴奏鳴曲」，而蕭邦教學生彈貝多芬《第十二號鋼琴奏鳴曲》，一首同樣把〈送葬進行曲〉放入奏鳴曲的作品。不過他們的手法還是不同。貝多芬是建築大師，在音樂裡營造巍峨偉構；蕭邦的結構卻比較「有機」，他的音樂像是樹木或花朵，枝葉自有規律，但結構畢竟不同於教堂或岩石。這也是他最特別之處。貝多芬的身影何其龐大，逼得下一代作曲家都必須作出回應。孟德爾頌、舒

曼、李斯特、白遼士、華格納,任誰都必須回應貝多芬所立下的成就與挑戰;唯獨蕭邦,他隱藏貝多芬對他的影響,尋找新方法繞開這座大山,走出自己的路。這是個性使然,或許也因爲他來自波蘭:蕭邦是第一位出身當時文化主流之外,卻能改變整個歐洲音樂的曠世奇才。

焦:表現蕭邦的手法代代不同,差異之大可謂南轅北轍,您如何看這些不同觀點?

歐:在我學習過程中,蕭邦在紐約可說是兩大巨擘的天下:一是音色高貴溫暖、風格雍容大度的魯賓斯坦,另一是宛如魔鬼降世、音樂緊張刺激至極的霍洛維茲。他們彈出完全不同的蕭邦,但你能說誰是「對」的呢?就像我們能從正反兩面探求真理,他們讓我知道蕭邦作品就是偉大在詮釋的無限可能。以前的鋼琴家多採取自由心證,現在的詮釋主流則是盡可能忠於原譜。我當然認爲演奏家該認真研究作品,忠於樂曲也忠於作曲家,但蕭邦也是一位在作品中邀請演奏者提出個人想法和情感的作曲家,你沒辦法演奏蕭邦卻無動於衷。更何況如果能掌握到蕭邦的音樂語言與結構特色,就應當知道其音樂容許自由。一如李斯特對彈性速度的比喻,好的音樂家會分辨出蕭邦作品中的根幹和枝葉,而個人情感就如風吹樹木:枝葉會自由擺動,風的強弱方向會帶來不同擺動,根幹卻不會因而動搖。

焦:蕭邦當年一有新作,就交由法、德、英三地出版商發行,但他給的抄譜和訂正不一定每次相同,甚至連錯誤也不見得發現。這些不同不只是表情記號,有時還包括音符。您鑽研蕭邦樂曲時,是否曾對此感到困擾?

歐:當時,甚至到現在,許多人都因此批評蕭邦作曲不一致,可是我認爲這些不同其實告訴我們,蕭邦不認爲創作是「完成的過程」。如果審視這些不同處,我們會發現他的不一致其實很一致,因爲它們都出現在樂曲容許不同可能之處;對於關鍵核心,他倒不會拿不定主

意。蕭邦和布拉姆斯都是創作過程千錘百鍊，嚴苛對待自己作品的人。布拉姆斯生前就仔細把所有草稿盡數焚毀，所幸蕭邦遺言雖也交代要燒毀所有未出版作品，但他畢竟沒有親自爲之。我實在感謝他的姐姐最後保留它們，不然我們會損失多少寶藏！

焦：但蕭邦也常在同一旋律反覆出現時刻意變動細節，特別是樂句連結法常有些微調整。您認爲鋼琴家該如何解讀？

歐：我認爲他是藉此告訴鋼琴家，樂句可有哪些不同表現方向，而不是演奏者就必得按照他的寫法照本宣科。根據所有記載，包括蕭邦自己所言，都告訴我們他的演奏「不會兩次一樣」。但不一樣是如何不一樣？若把樂曲比做房間，那蕭邦是換了家具，還是改了燈光？好的燈光師只要稍微改變，就能讓氣氛爲之一變，許多蕭邦樂曲中的細微不同也是如此。另外，蕭邦是掌控聽眾心理的大師。他常在戲劇化轉折後，紋風不動地回到原先樂段，但你能彈得一樣嗎？接在悲劇後的笑話怎麼可能還是笑話？無論是演出者或聽眾，甚至樂曲本身，都會因爲先前的轉折而發生變化，詮釋者當然也必須回應如此改變。

焦：那麼蕭邦詮釋必須在演奏前就設計好一切囉？

歐：是，也不是。因爲他還有一個奇妙特色，就是雖然樂曲寫得嚴謹，卻永遠容許即興。在許多關鍵轉折，無論之前沙盤推演多少次，鋼琴家還是要到彈奏當下才能眞正決定，而那可以有無限可能。如果我的心當下告訴我的，和我的腦先前想的不同，那我會順著情感而非理智。我想正是這種無以言說的「情感自由」，讓他的音樂難以表現又迷人至極。有人問霍洛維茲，爲何他可以把蕭邦某首馬厝卡彈得那麼好？他回答：「這沒什麼，我不過是花了一輩子研究而已。」我想這眞是音樂家一生的功課。

焦：我聽您的《C小調夜曲》（Op.48-1），第一次錄音您重回開頭主題

時按照樂譜指示,速度快上一倍(doppio movimento),但第二次您就沒照樂譜而以慢速演奏。這大概是您全集中違背樂譜指示最大的地方了,這是怎麼一回事呢?

歐:啊,這非關即興,而是理智與情感打架的例子。我其實情感上一直沒辦法接受用快一倍的速度重現主題,但為EMI錄音時還是照做了。當我再度錄製時,我就決定即使會被罵,還是得聽我心裡的聲音,用我的速度演奏。

焦:不過您並非只是用慢速彈,為了這個速度可有一番縝密鋪陳,對我而言是相當有說服力的詮釋。您的錄音也有巧妙的踏瓣使用,請問您如何看他的踏瓣設計,特別那是為一個半世紀以上的樂器寫的?

歐:蕭邦許多踏瓣的確「嚇人」,但我的經驗是絕大多數都能適用於現代樂器,因為他實在太了解鋼琴。不過我想重點仍在正確了解他的用意。他的踏瓣有時會故意混合不同和聲,放任音響延長,這就表示他的確希望那一段聽起來不那麼清楚,無論你彈十九世紀上半或是二十一世紀初期的鋼琴皆然。但為何要讓聲音不清楚?他在前後做了什麼?「不清楚」並不必然意謂「混濁」,鋼琴家還是可以彈出明確線條而只是讓背景模糊。他的踏瓣也有很多層次,常是告訴演奏者陽光和雲影必須同時存在。雲雖不停在變,作曲家想要的光影效果卻很清楚。這像是印象派繪畫,色彩可以自成意義,不必然附屬於物件。蕭邦的音樂完全指向如此藝術,他是德布西與拉威爾音樂上的父親。

焦:您認為蕭邦最被人忽視的面向為何?

歐:大概是世人多半未能認清他前衛的和聲。他的和聲應是貝多芬與華格納之間最革命性的手筆。華格納所掀起的風潮大家都清楚,但當年可是李斯特將蕭邦作品介紹給華格納。從蕭邦《船歌》等作品中我們也可輕易看出,華格納從蕭邦那裡學到多少東西!

焦：這正反映了世人對蕭邦的誤解，以爲他只是甜美的沙龍音樂作曲家。

歐：連專業人士也常宥於偏見。以往不少樂譜編輯居然更改他的和聲，因爲他們無法把他的美麗音樂和激進想法連在一起。我就看過校訂者自以爲聰明地寫道：「如此野蠻的聲音絕不可能出於這樣文雅高貴的作曲家，蕭邦的筆在此一定睡著了。」不，蕭邦清醒得很！他就是要那樣的聲音！

焦：蕭邦幾乎只爲鋼琴寫作，您覺得這算限制嗎？

歐：一點也不。除了和聲，蕭邦在音樂史上最大的成就，就是徹底發揮鋼琴的表現可能，並讓音樂和樂器合而爲一。這也就是他的鋼琴曲難以改編的原因，雖然旋律依舊，脫離鋼琴的蕭邦樂曲再美也不會比原作出色，就像黑白照片其實可比彩色照片有更豐富的「色彩」一樣。

焦：但以創作角度而言，他的音樂是否有限制？

歐：有，但這並不是批評。有些藝術家，像莎士比亞或莫札特，他們的作品驚異地呈現人生百態，彷彿活過各種人生。貝多芬沒有莫札特那樣寬廣，但也廣到幾乎涵蓋了人性人情的各個層面。蕭邦則沒有如此廣度。這大概是他的藝術個性和人生經驗使然，但他一樣是深刻偉大的詩人。我只能說雖然蕭邦寫作題材不夠寬，作品本身仍是廣闊深邃，無損其地位。

焦：以您的演奏經驗，加上曾擔任2015年蕭邦大賽評審的觀察，現今蕭邦演奏最大的毛病爲何？

歐：綜合先前的討論，我想一是太過浪漫：彈得感傷濫情，失去作品中的平衡與古雅；二是太過誇張：蕭邦常在旋律線中放置重音以表現

語氣,許多人彈得造作,破壞應有的自然;三是太過簡單:蕭邦不是「右手作曲家」,他有很豐富的和聲色彩和紋理層次,晚期更有複雜曖昧的對位寫作,絕對不是強調主旋律就好;四是太過快速:有些人認為技巧可以和音樂分開,於是抒情處很用心,到了技巧困難處就一味拚搏,彈得像機關槍掃射。我每次聽到這種演奏,都懷疑演奏者是否真心喜愛蕭邦。即使在那些華麗展技的段落,蕭邦一樣寫了精彩的音樂,大句法中有小迴折,更有細膩幽微的情感和色彩。快速往往只是意謂快速,為什麼不能好好呈現那些妙不可言的和聲與光影呢?如果真愛蕭邦,難道不該挖掘他更豐富的美?

焦:對有心想彈好蕭邦的人,您可否也給一些具體的建議?

歐:我常給的建議,是用雙手演奏蕭邦樂曲中的困難段落,特別是左手部分。大家彈不好,多半是因為技巧障礙毀了音樂想像。如果練習時用雙手試彈,當技巧困難消失,你就可以聽清楚音樂有多麼豐富,也會知道要追求什麼樣的音樂。有了目標,自然會找出練習之法。

焦:實在感謝您慷慨分享如此豐富的見解。我知道您有語言天分,能說英語、德語、法語、西班牙語、義大利語、瑞典語,甚至波蘭語。這是否也和音樂有關?

歐:我學習新語言的方式,常常就是聆聽。我聽不是為了要了解意義,而是讓自己習慣那個語言。習慣後,我覺得人腦就能找出新語言與我原本會的語言之關連,然後就像解碼一樣破解它。換句話說,這就是聲音、意義與關連性。我第一次聽現代音樂是我10歲時聽巴爾托克《第一號小提琴奏鳴曲》。我之前從沒聽過類似作品,也沒人告訴我有如此音樂,所以當演奏者開始演奏,我竟然不由自主地大笑,笑到家母必須把我帶出音樂廳。然而,我長大後再聽此曲,它就完全不像是某種外國語言,所有旋律都變得合理了。我14歲第一次聽《大地之歌》。那時我剛進茱莉亞不久,是非常嚴肅的小孩。我知道這是馬

勒的重要作品，非常認眞聆聽，可是我完全不懂。過了三、四年當我聽過馬勒其他作品，再回來聽《大地之歌》，我不但能了解，更深深愛上它。音樂和語言一樣，都是聲音和意義之間的關係，我想這兩者之間的確有學習上的連結。

焦：您大概是當代曲目最廣的鋼琴家之一，我很好奇在演奏過這麼多作品後，您看到什麼？

歐：怎麼說呢……還是以蕭邦爲例吧！當我彈過他所有的鋼琴作品，我發現我得到一種獨特的親密感。我不是在演奏蕭邦，而是他已成爲我生命的一部分。當我開始學巴赫《郭德堡變奏曲》，那是極大挑戰，特別是我並沒有彈很多巴赫。但在準備過程中，我發現我各方面都進步了，至少我的聽覺變得更敏銳，因爲我必須要掌握四個聲部。藉由能力的提升，雖然作品還是艱難，對我而言卻逐漸變得容易。不只巴赫變容易，蕭邦也變容易。我2005年首次在韋比爾音樂節（Verbier Festival）演奏貝多芬全部的鋼琴奏鳴曲。他的鋼琴語言常有奇特甚至彆扭的樂句，加上強烈的對比，對鋼琴家來說其實並不舒服。但當我彈他的作品愈多，我發現這一切開始變得自然且合理。貝多芬可以像神一般高高在上，但有很多時候，他也溫柔而溫暖，甚至清澄透明。當我演奏愈多作品，愈能知道作曲家的各個面向，也愈能接近他們的眞實性格與人生。當我不再以刻板印象看作曲家，也就不會以刻板印象看世界。

焦：在訪問的最後，您有沒有什麼話特別想對讀者或是年輕音樂家說？

歐：我想回到你前一個問題。在演奏過這麼多的作品後，我看到什麼？我想說的，是藉由作曲家的作品，我得以進入到我自己無法進入的世界。比方說，我相信絕大部分的人都不可能有近似於李爾王的生活經驗，但當你是演員，藉由扮演他，你卻可以進入那個世界。無論

是莎士比亞還是貝多芬，這些人的作品都呈現出他們對人性的深刻觀察。藉由了解他們的作品，我們不只能夠看得更多，還能將他們的所見所聞內化成我們自己的經驗。然而，如果想達到這一點，前提是演奏者必須謙卑虛心，也必須有耐心。不要害怕你不能和貝多芬一樣深刻，只要你能正確照著他的指示，誠心探索，就能發現那連自己都未能想過所能達到的深刻境界。「謙虛而有耐心」，這是我想跟大家分享的。

CRISTINA ORTIZ

Photo credit: Sussie Ahlburg

　　1950年4月17日生於里約熱內盧，歐蒂絲4歲開始學琴，15歲至巴黎跟隨傳奇名家塔格麗雅斐羅學習。她於1969年贏得第三屆范・克萊本鋼琴大賽後仍至柯蒂斯音樂院跟賽爾金學習。歐蒂絲的演奏熱情奔放，曲目寬廣多元，更致力於罕見曲目與推廣巴西音樂，錄製魏拉－羅伯士等作曲家的眾多經典，讓世界了解巴西與南美獨到的音樂文化與風格。除了是傑出的獨奏家和室內樂演奏家，近年來歐蒂絲亦發展獨奏兼指揮的協奏曲演出，和布拉格室內樂團與倫敦室內樂團皆有良好合作成果，深受聽眾喜愛。

關鍵字 —— 塔格麗雅斐羅、范・克萊本鋼琴大賽（1969）、賽爾金、音色、踏瓣、魏拉－羅伯士（作品、詮釋）、《修洛曲》、自由精神、蕭邦、巴西文化

焦元溥（以下簡稱「焦」）：可否請談談您的早期學習？

歐蒂絲（以下簡稱「歐」）：我父親彈鋼琴自娛。他原想當指揮家，最後卻成了工程師，但始終熱愛音樂。我上面有四個哥哥，還有一個弟弟；家父一直想要一個女兒，也希望女兒能喜愛音樂，而我也真的喜愛。所以我2歲就開始彈琴，到了4歲則跟他的好友包爾女士（Dirce Bauer）學琴。我還沒出生時，家父就曾對她說：「如果這一胎是女兒，而她想學鋼琴，我就帶她來找你。」從此之後，我的生活中就充滿了音樂與鋼琴。我8歲進入里約音樂院，15歲在全國鋼琴比賽中得到冠軍，獲得獎學金到巴黎隨傳奇前輩塔格麗雅斐羅學習 —— 她在巴黎有自己的學校。

焦：您在里約的學習是屬於歐洲式的技巧嗎？

歐：包爾女士是生在巴西的俄國人，演奏技巧是傳統的俄國學派。我

數年前聽到她的演奏，大感驚訝——雖然我只跟她學了4、5年，而且是從4歲到8歲，但我看到她竟宛如看到我自己。我們的手極其相像，施力法、觸鍵法也都相同。當年她啓發了我對音樂的喜愛，我非常感謝。我在里約音樂院向加蘿（Helena Gallo）女士學習，她當年在巴黎是菲利普的學生。

焦：您如何認識塔格麗雅斐羅的？那時到巴黎沒想過要進巴黎高等音樂院嗎？

歐：塔格麗雅斐羅常回巴西演奏並指導學生，因此我在比賽之前就上過她的大師班，彈了蕭邦《第四號敘事曲》等比賽曲目。幾個月之後，我贏了比賽。那時我根本不知道有誰可找，就想到她。

焦：她是怎樣的演奏家和老師？

歐：她是非常自由、非常好的人，受柯爾托影響甚大。她最擅長的是浪漫派音樂，我跟她學了很多蕭邦與舒曼，她的法國曲目和西班牙曲目也是頂尖。塔格麗雅斐羅是音色、聲響、句法與呼吸的大師，當年她所教的，如今正是我對鋼琴演奏的想法。她認爲鋼琴曲都是管弦樂曲；她要我們知道哪裡是長笛，哪裡是大提琴，哪裡是銅管，然後用這些樂器的音色和句法來表現作品，在音樂中自由呼吸。

焦：之後您很快就在范‧克萊本鋼琴大賽得名，還是以19歲的稚齡奪冠。可否談談那次比賽。

歐：我很高興我不再是唯一得到范‧克萊本大賽冠軍的女性鋼琴家了！在肯恩（Olga Kern, 1975-）得到冠軍之前，太多人提到我都不忘加上一句：「范‧克萊本大賽唯一的女冠軍。」拜託！男鋼琴家和女鋼琴家根本沒有分別，我們都是鋼琴家。我不知道爲何人們要特別強調「女」鋼琴家。

焦：但想到一名19歲的女孩，能在決賽毫無懼色地演奏布拉姆斯《第一號鋼琴協奏曲》，還是讓人頗為驚訝。

歐：這也沒錯，而且我是「年輕的」19歲。現在的19歲小孩比我們那時成熟多了。我到巴黎時還非常小，需要人照顧，我父母後來也都搬到巴黎照顧我。不過我年紀雖小，卻累積了很多曲目。塔格麗雅斐羅的教法是大師班，所有學生都要彈給她聽，她也示範演奏。我很愛這種上課方式，因為我可以從她的演奏中學到很多，也能從其他同學的演奏中聽到各種曲目。我求知若渴，聽到了什麼動人作品，就立刻買譜回家練。我到現在都是這樣，拿到譜就彈完，一本一本彈。我大概是在16、17歲的時候，聽到同學演奏布拉姆斯《第一號鋼琴協奏曲》。我立即深受震撼，馬上買譜來練，回里約時也和樂團合作此曲。直到今日，布拉姆斯都是我最愛的作曲家之一。當時范・克萊本鋼琴大賽要求參賽者準備四首協奏曲，我準備了貝多芬第四號、布拉姆斯第一號、普羅柯菲夫第二號與拉赫曼尼諾夫第一號。

焦：四首協奏曲！這真是太誇張了！

歐：而且普羅柯菲夫和拉赫曼尼諾夫都是為比賽新練的！所以每當我聽到學生抱怨比賽曲目太重，我都拿我的例子來「安慰」他們。不過主辦單位最後只選一首，於是我彈布拉姆斯第一號，因為之前已和樂團合作過。

焦：您贏得范・克萊本鋼琴大賽後，是否就有很多音樂會？

歐：完全沒有！我的運氣非常不好。在我之前是由鼎鼎大名的魯普贏得冠軍，但他回莫斯科學習，主辦單位常找不到人，他也不是很熱衷配合，甚至取消了為他辦的歐洲巡迴，導致大賽必須賠償合約損失。由於這前車之鑑，當我得到冠軍，歐洲巡演都沒有了，因為沒人敢和范・克萊本大賽簽約。比賽為我安排的音樂會，僅在德州和一些小

地方。另一方面，我那時也太小，很多音樂界的事我都不懂。大賽那邊也覺得我太小、太天真，所以他們轉而支持第二名。甚至我在卡內基音樂廳的音樂會也延期一年，因為他們讓第二名先彈。結果當我終於去卡內基演奏，很多人非但不認識我，還質疑我，因為他們給第二名的宣傳是「范‧克萊本大賽得獎者」，紐約人就以為他是冠軍。當然，現在的范‧克萊本鋼琴大賽和以前很不一樣了，但我必須誠實說，我的冠軍頭銜並沒有幫助我的演奏事業，還因此而受苦。

焦：真是沒想到會是如此。

歐：這沒關係。我們都從生活中成長，自錯誤中得到教訓。「范‧克萊本鋼琴大賽冠軍」這個頭銜真正幫到我的是報紙訪問。那時記者問我：「你現在最想做的事是什麼？」我說：「我想跟隨賽爾金學習。」我跟塔格麗雅斐羅沒有學到很多德奧曲目，因此我非常渴望能跟賽爾金學習以補我的不足。訪問見報後，我終於有機會彈給他聽，也成為他的學生。

焦：他是怎樣的老師？

歐：他非常非常嚴格，對樂譜和作曲家有絕對的尊敬。我跟隨塔格麗雅斐羅上課時還是個小女孩，總想討好這位老奶奶。我知道怎麼樣的彈性速度和句法會讓她開心，我也總是那樣彈。上賽爾金的課則完全不同，我的第一堂課根本就是震撼教育，是他另一個考試。他問我有沒有彈過巴赫，我說幾乎沒有。事實上直到現在，我都喜歡聽巴赫，讀巴赫，教巴赫，卻不想彈巴赫。賽爾金聽了就說：「那你下週彈巴赫整套《第三號英國組曲》給我聽。」我的天呀，這根本是要我的命！但他還沒問完呢。「你彈過蕭邦《前奏曲》嗎？」我說沒有。「那你下週也把《前奏曲》彈完給我聽……算了，你只彈十二首就好了，你可以選擇彈前十二首還是後十二首。」我驚魂未定地回到家，馬上開始瘋狂練。我對巴赫不熟，除了一些《前奏與賦格》，從沒背過他

的曲子。我練了一週，實在背不下來，跟賽爾金懇求延長一週。花了
2星期，總算把曲子都背譜練好。

焦：賽爾金有要求背譜嗎？

歐：他沒說，但我在巴黎彈給塔格麗雅斐羅聽都是背譜演奏，所以我
以為賽爾金也要求背譜。等到我彈給他聽，他驚訝地問：「你把譜都
背起來了？」呼！總算我也讓他嚇了一嚇！他從此也就對我另眼相看
了。

焦：您又怎麼學習俄國曲目？

歐：我一向喜愛俄國曲目，特別是那種恢宏氣勢和澎湃情感。俄國曲
目對我而言非常自然。我很愛普羅柯菲夫和史克里亞賓，拉赫曼尼諾
夫我也彈不少。

焦：在您那一代的拉丁美洲鋼琴家，例如費瑞爾、古提瑞茲、阿格麗
希等等，幾乎都擁有豐富音色或透明音質，甚至更早的波雷（Jorge
Bolet, 1914-1990）也是如此。這其中有任何因素可以解釋嗎？

歐：我覺得和文化背景有關。拉丁美洲的文化活潑開放，又混雜多種
文化影響，加上氣候和人們的熱情，讓我們習慣燦爛豐富且明亮的色
彩。我無法評析我的音色或技巧，但根據朋友的觀察，他們覺得我的
演奏極為放鬆，透過放鬆來取得優美而多樣的音色。很多拉丁美洲鋼
琴家都是如此。另外，我認為鋼琴演奏最重要的技巧便是踏瓣，而我
永遠都在研究。我常對學生說：「要盡可能地使用踏瓣，但我不希望
察覺到你們用踏瓣。」踏瓣該大量使用，但必須和音樂融合為一。踏
瓣要用得層次豐富，音色變化多端，卻不能讓人感覺到有一絲刻意與
勉強。有的時候踏瓣取決於直覺，我都不見得能知道自己是怎麼用
的，所以花了很多時間去學習、分析、開發各式各樣的踏瓣。這是鋼

琴家需要以一生研究的藝術。

焦：但為何您們擁有特別透明的音質？

歐：我覺得這和手指力道有關，或許拉丁美洲鋼琴家剛好都有特別強勁的手指？如果手指力量不夠，不可能彈出清晰的音質。那些手指力道特別強勁的鋼琴家，也多半以透明音色聞名。事實上，愈是弱音，愈要用強勁的力道控制。我跟阿胥肯納吉學到這一點。我第一次和他合作是他指揮拉赫曼尼諾夫《帕格尼尼主題狂想曲》為我協奏。當我彈第十八變奏，他覺得那聲音不對，「當你演奏弱音時，你要用鋼鐵般的手指演奏才行！」他說得太對了。如果不以強大力道控制，弱音不會凝聚，也不會清晰。

焦：但鋼琴家還是必須放鬆。

歐：這正是困難之所在！這需要分析、思考、練習與經驗。這也是鋼琴家的弱音多是練出來的，不是純靠直覺。

焦：西班牙音樂往往成為拉丁美洲鋼琴家的重要曲目。您覺得這是什麼因素？文化或語言？

歐：我想都有。西班牙音樂無論就語言或是文化上都和我們很親近。然而，鋼琴家不見得就一定能詮釋好其母國作曲家的演奏。現在多數巴西學生對魏拉－羅伯士缺乏熱忱，很多法國人彈的拉威爾也讓我失望。不過，我要強調的是文化親近與否不該構成演奏曲目的限制。事實上，往往就是因為文化不親近，才更能表現出新穎原創的概念與想法。

焦：可否請您特別談談魏拉－羅伯士的音樂？

歐：很遺憾我沒有見過他本人。我彈他的作品長大，也一直演奏並錄製他的作品。對我而言，他就是巴西的同義詞。他的作曲完全自學，音樂完全是巴西的。他的母親不希望他學音樂，期望他能成爲醫生。他很苦惱，離家旅行。透過旅行，他了解自己，也了解巴西。他把所見所聞都寫在音樂裡，作品中盡是他對自然與人生的觀察與愛。每次我彈他的創作，我都可以聞到巴西的氣息，看到亞馬遜雨林的色彩，聽到他熱愛的林中鳥語。他的音樂能融化你的心，把你從一端帶到另外一端。至於結構，他倒不在意……

焦：這正是我想問的。我不知道該說魏拉－羅伯士的作品是「結構的自由」還是「形式的混亂」，但很明顯的是他的作品非常「隨心所欲」。在您跟塔格麗雅斐羅與賽爾金學習多年後，您如何面對這樣的作品，特別是您跟賽爾金學了那麼多對樂譜「嚴謹的尊重」？

歐：我只能說，這眞是極大的挑戰呀！很可惜，魏拉－羅伯士已經不在人間，不然我眞要問他，他的作品該如何演奏。沒有他的指導，我只能用我自己的方法，我自己的語言，盡可能以「有機」的方式來呈現他的音樂。我極度尊敬魏拉－羅伯士，我努力了解，或者試圖去了解他音符背後的思想。他的音樂有特殊的語法。比如說，他的三連音就和貝多芬的三連音不同。魏拉－羅伯士的三連音絕不是三等分，不是第一拍較長，就是具有高度彈性，像走路的韻律。他的寫作不是很精細嚴謹，特別是鋼琴協奏曲，因爲那時根本沒有多少人演奏。我們今天看他的譜，那簡直是災難！寫了弦樂不給弓法，或是一堆地方欠缺指示……總之一堆錯誤。貝多芬的譜有好幾代人考證校訂，魏拉－羅伯士沒有，演奏起來更是困難。他的管弦樂法也大有問題。他的參考基準是1930年代左右的法國樂團，而且是水準不高的法國樂團。當樂團的雙簧管音量不夠，他就多加兩支；長號聲音不夠，他也多寫幾把。這樣亂寫的後果，就是當今日訓練有素的樂團演奏他的作品，如果照樂譜編制來，就完全不能聽。演奏魏拉－羅伯士必須要有勇氣和判斷力，想著他究竟要什麼，之後大膽地更動他的編制。然而，現在

的指揮和樂團多半不熟他的音樂，也不想多排練，導致演出往往是災難。

焦：這實在太不公平了！

歐：不只是音樂會演奏，連我的魏拉－羅伯士鋼琴協奏曲錄音都是如此。那時要錄五首，但每首分配到的錄音時間僅約3小時，樂團之前甚至沒看過譜！3小時的時間樂團要讀譜、要練習、要和鋼琴家配合、還得錄好音……這完全不可想像！我錄音時也有兩首之前沒彈過，等於說那兩曲從鋼琴家到樂團，所有人都沒有經驗，而倫敦的樂團工會又規定每錄18分鐘必須要休息一次，錄音過程之緊張可想而知。

焦：您演出他的鋼琴協奏曲有遇過好的樂團嗎？

歐：我很滿意和柏林愛樂合作的第三號。我必須說，德國人就是有在短時間應對災難的能力。短短兩次排練，柏林愛樂就從視譜演奏進步到完美的音色與句法。指揮很努力修正樂譜上的錯誤，團員也能立即反應。那是很好的經驗。我希望能有機會重錄這五首協奏曲。

焦：您有計劃錄製更多魏拉－羅伯士的協奏作品嗎？

歐：我會錄製 *Momoprécoce*。這是一首以巴西兒童歌謠譜寫而成的幻想曲，題獻給塔格麗雅斐羅。另外，我正在準備《第十一號修洛曲》的錄音。「修洛」本意為哭泣，但和《巴西風巴赫》一樣，魏拉－羅伯士將其發展為一種特殊的音樂形式。他的《修洛曲》為各種形式而寫，第十一號寫給鋼琴和管弦樂團，共有3個樂章，長達65分鐘，篇幅大得可怕。我自己都沒聽過現場演出，只能拿譜回家研究。此曲就像你說的，不是彈出「結構的自由」就是淪為「形式的混亂」。對我而言，此曲就是自由，不只是結構的自由，更是思想的自由。我本

性就熱愛自由，討厭限制，而魏拉－羅伯士的音樂就是充滿自由的精神。我之前和一位傑出但受傳統訓練的指揮家兼作曲家合作此曲，他看了樂譜大驚，說：「這曲子三分之二的素材都該扔掉！爲什麼要把那麼多想法塞進同一部作品？他可以拿這些素材寫出好多部作品！」然而我告訴他，《修洛曲》是幻想、卽興發揮與各種想法的集合，所以需要這樣多素材。魏拉－羅伯士當年在巴黎被問到什麼是《修洛曲》，他說：「就像蕭邦發明了《敘事曲》，我也發明了《修洛曲》。在巴西，樂團演出後要用餐。我們通常都是到一戶人家等食物，在等待的時候，樂手就拿起樂器演奏——不是演奏音樂會曲目，而是卽興演奏，互相配合。這就是《修洛曲》的靈感來源。」這也就是爲何魏拉－羅伯士的《修洛曲》寫給各種編制，曲式極爲自由。經過多年研究，我可以說《第十一號修洛曲》是精彩到難以想像的作品，在三個極其美妙的主題中開展奇幻想像。我實在是太愛它了！

焦：想要詮釋好《修洛曲》，音樂家有沒有祕訣？

歐：音樂家一定要掌握住節奏。魏拉－羅伯士就曾舉例，同一段旋律，在一種節奏下是《修洛曲》，換成另一種節奏就成了波卡舞曲。音樂家如果能夠表現好節奏，應該就能成功一半了。

焦：您如何評價魏拉－羅伯士自己指揮錄製的《第十一號修洛曲》？

歐：全然的混亂！我拿著譜都聽不懂他在指揮什麼，完全聽不懂。樂團的樂器沒有一個是照拍子，聲部又亂七八糟……。他怎麼能容許這種錄音？

焦：您自己又如何演奏此曲？

歐：我對它有非常明確的概念，但需要指揮配合。這部作品鋼琴部分極爲難彈，但樂團的複雜度甚至更勝史特拉汶斯基。指揮和樂團要能

演奏正確已經頗不容易，如果還要講求「詮釋」與配合鋼琴家的句法，那一定要多花時間。我每次演奏，都跟指揮說，我需要一週的時間溝通排練，但他們都只給我兩次排練，把此曲當成一般協奏曲！我每次都在為排練時間而奮鬥。

焦：說到複雜，您彈過魏拉－羅伯士那首難翻天的魯賓斯坦音樂畫像，鋼琴獨奏曲《粗野之詩》嗎？

歐：沒有。《粗野之詩》和《第十一號修洛曲》都是寫給魯賓斯坦的，但他都沒彈。我看過此曲的譜，但沒想到要彈，因為那些複雜聲部幾乎不可能彈得清楚。如果有人願意錄音，我倒是可以學，不過費瑞爾已經錄過了。

焦：您在魏拉－羅伯士的音樂中成長，也一直鑽研他的作品。我很好奇當您回頭看魏拉－羅伯士之前的作曲家，是否也用如此自由的精神演奏？

歐：協奏曲因為要和樂團配合，所以我會稍微妥協。我覺得協奏曲的主角是獨奏家，但樂曲又必須是整體、一致的詮釋，所以指揮和樂團應該配合獨奏家。但在現實生活中，這種指揮很少見。他們大部分只願意把時間拿來練交響曲。當我彈獨奏曲，我這幾年則是愈來愈自由。我最自由的演奏當然是魏拉－羅伯士。我彈布拉姆斯也一樣自由，但是以布拉姆斯的風格自由。無論如何，掌握作曲家的音樂語言風格還是非常重要。然而，有些作曲家的作品就本來應該自由，只是人們彈得太死板。蕭邦就是最好的例子。我無法忍受節拍器式的蕭邦，但太多人這樣彈。我直到半年前才第一次演奏蕭邦《E小調鋼琴協奏曲》，因為我之前根本不喜歡一般鋼琴家彈它的方式。大家常把蕭邦彈得太機械化，但蕭邦從來不是機械的。他的韻律感那麼自由，有那麼多內聲部和不同旋律同時歌唱，自然應該演奏得自由。更何況，蕭邦的音樂具有高度開創性，充滿自由的精神。《第一號敘事曲》

完全預告了華格納的出現，更別提《船歌》的和聲簡直比華格納更華格納！有一個故事說，蕭邦過世前不久聽了華格納一首序曲，他的反應是「我二十年前就寫過這種東西了！」可不是嘛！但多少指揮家在演奏蕭邦協奏曲時能知道這一點？

焦：您如何發展出自

由的演奏？這有一定方式可學嗎？

歐：我覺得對樂曲自由度的掌握，不是來自於經驗，就是來自於天分，而且要絕佳的天分，像是紀新那種似乎前世就學過的天分。我是慢慢發展，自學習和經驗中找到自己的方式。直到十二年前我母親過世後，我才真正找到屬於我的自由詮釋，我的演奏風格也自此改變。我要左右手彈出不同的句法，往不同方向走，像是不同樂器在演奏。我以前就很少聽錄音，現在更不聽，頂多聽音樂會。我要彈出我的觀點，我的風格，我的句法和我的音樂語言。作為音樂家，我永遠在思考和尋找，嘗試所有技巧與詮釋的可能。

焦：這是否也和文化背景有關？

歐：當然！看巴西人踢足球就知道了。巴西的足球是藝術，是詩，即興揮灑又能環環相扣，運動中有完全的自由，和魏拉－羅伯士「有機的」音樂一模一樣！巴西人相信「小方法」（little ways），這是我們生活的信念與方式。條條大路通羅馬，此處不通另走他道。沒有規則不能被打破，生活充滿無窮盡的可能。

焦：您對年輕音樂家有何建議？

歐：不要只想著成名，而要想自己能為音樂、為世界貢獻些什麼。成就和名聲不見得相等，但音樂家該知道自己所追求的是什麼。

《遊藝黑白》第二冊鋼琴家訪談紀錄表

章次	鋼琴家	訪談時間 / 地點
第一章	Dezső Ránki	2016 年 4 月 / Budapest
	Zoltán Kocsis	2015 年 10 月 / Budapest
	András Schiff	2014 年 3 月 / 台北 2016 年 10 月 / 台北 2017 年 5 月 / Tokyo
	Gerhard Oppitz	2005 年 5 月 / Munich
	Peter Donohoe	2002 年 12 月 / 台北
第二章	Alexei Lubimov	2014 年 11 月 / 台北 2016 年 6 月 / 台北
	Elisabeth Leonskaja	2004 年 8 月 / Vienna 2016 年 4 月 / Vienna
	Dmitri Alexeev	2015 年 10 月 / Warsaw
	Valery Afanassiev	2017 年 10 月 / 台北
	Boris Berman	2018 年 2 月 / 台北
	Vladimir Viardo	2018 年 1 月 / 高雄
	Mikhail Rudy	2004 年 1 月 / 台北 2005 年 5 月 / Paris
第三章	Jacques Rouvier	2006 年 9 月 / 台北
	Jean-Philippe Collard	2004 年 5 月 / Paris 2014 年 1 月 / 台北
	Katia & Marielle Labèque	2005 年 6 月 / Berlin 2013 年 4 月 / 台北

	Michel Béroff	2004年1月 / 台北 2018年2月 / 台北
	Jean-François Heisser	2004年6月 / Paris
	Pascal Rogé	2004年5月 / Paris 2005年4月 / Boston 2012年2月 / London
	Cyprien Katsaris	2013年5月 / 台中
	Brigitte Engerer	2004年6月 / Paris
第四章	白建宇 Kun Woo Paik	2004年8月 / Paris 2013年12月 / 台北 2015年11月 / 台北 2017年9月 / Seoul
	陳必先 Chen Pi-hsien	2007年1月 / 台北 2013年10月 / 台北、新竹
第五章	Stephen Kovacevich	2005年5月 / Boston 2015年3月 / 台北
	Nelson Freire	2009年6月 / London 2010年8月 / London
	Robert Levin	2005年4月 / Boston 2009年6月 / London
	Garrick Ohlsson	2004年4月 / Boston 2005年1月 / Boston 2005年9月 / 香港 2010年2月 / 電話 2015年10月 / Warsaw
	Cristina Ortiz	2005年9月 / 香港

索引

焦點

遊藝黑白：世界鋼琴家訪問錄二

2019年9月二版
有著作權・翻印必究
Printed in Taiwan.

定價：單冊新臺幣650元
一套四冊新臺幣2600元

著　　　者	焦　　元　　溥
叢書主編	林　　芳　　瑜
特約編輯	倪　　汝　　枋
內文排版	立全電腦排版公司
設計統籌	安　　　　溥
繪　　　圖	安　　　　溥
封面設計	好　春　設　計
	陳　　佩　　琦
編輯主任	陳　　逸　　華

出　版　者	聯經出版事業股份有限公司	總編輯	胡　金　倫	
地　　　址	新北市汐止區大同路一段369號1樓	總經理	陳　芝　宇	
編輯部地址	新北市汐止區大同路一段369號1樓	社　長	羅　國　俊	
叢書主編電話	(02)86925588轉5318	發行人	林　載　爵	
台北聯經書房	台北市新生南路三段94號			
電　　　話	(02)23620308			
台中分公司	台中市北區崇德路一段198號			
暨門市電話	(04)22312023			
台中電子信箱	linking2@ms42.hinet.net			
郵政劃撥帳戶	第0100559-3號			
郵撥電話	(02)23620308			
印　刷　者	文聯彩色製版印刷有限公司			
總　經　銷	聯合發行股份有限公司			
發　行　所	新北市新店區寶橋路235巷6弄6號2樓			
電　　　話	(02)29178022			

行政院新聞局出版事業登記證局版臺業字第0130號

本書如有缺頁，破損，倒裝請寄回台北聯經書房更換。　ISBN　978-957-08-5362-9 (平裝)
聯經網址：www.linkingbooks.com.tw　　　　　　　　　ISBN　978-957-08-5365-0 (一套平裝)
電子信箱：linking@udngroup.com

國家圖書館出版品預行編目資料

遊藝黑白：世界鋼琴家訪問錄/焦元溥著．二版．新北市．聯經．
2019年9月（民108年）．第一冊504面、第二冊504面、第三冊472面、
第四冊480面．14.8×21公分（焦點）
ISBN　978-957-08-5361-2（第一冊：平裝）
ISBN　978-957-08-5362-9（第二冊：平裝）
ISBN　978-957-08-5363-6（第三冊：平裝）
ISBN　978-957-08-5364-3（第四冊：平裝）
ISBN　978-957-08-5365-0（一套：平裝）

1.音樂家　2.鋼琴　3.訪談

910.99　　　　　　　　　　　　　　　　　　　　　108012174